IMAGE AND MEMORY

PHOTOGRAPHY FROM LATIN AMERICA, 1866–1994

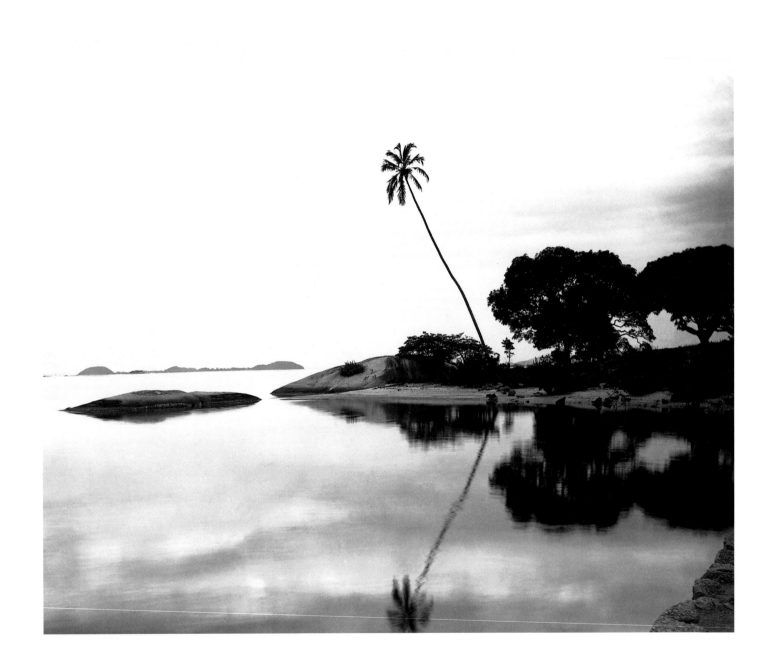

Marc Ferrez. Island Landscape, Brazil [Paisaje isleño, Brasil], c. 1885.

IMAGE AND MEMORY
PHOTOGRAPHY FROM LATIN AMERICA
1866–1994

FOTOFEST

Edited by: Wendy Watriss,
 Lois Parkinson Zamora

University of Texas Press

Published in association with FotoFest, Inc.

Requests for permission to reproduce material from this work should be sent
to Permissions, University of Texas Press, Box 7819, Austin, TX 78713-7819.

∞ The paper used in this publication meets the minimum requirements
of American National Standard for Information Sciences—Permanence of
Paper for Printed Library Materials, ANSI Z39.48-1984.

LIBRARY OF CONGRESS CATALOGING-IN-PUBLICATION DATA

Image and memory: photography from Latin America, 1866–1994 /
edited by Wendy Watriss, Lois Parkinson Zamora ; essays by Boris Kossoy,
Fernando Castro, bibliography by Marta Sánchez Philippe

 p. cm.

 "Published in association with FotoFest, Inc."

 "Originally a series of exhibitions in FotoFest 1992 and then a traveling
show and book"—Pref.

 English and Spanish.

 Includes bibliographical references.

 ISBN 0-292-79118-6

 1. Photography—Latin America—History—Exhibitions. I. Watriss,
Wendy, 1943– . II. Zamora, Lois Parkinson, 1944– . III. Kossoy,
Boris, 1941– . IV. Castro, Fernando, 1952– . V. FotoFest 1992
(1992 : Houston, Tex.)

TR27.5.I45 1994

779' . 098' 074—dc20 94-35532

CONTENTS

AGRADECIMIENTOS

Esta publicación ha sido posible gracias al generoso apoyo de Louisa Stude Sarofim, Jane Blaffer Owen y Earthcare, New Harmony Indiana, Richard y Janet Caldwell, Sr. y Sra. W. J. Bielstein, Jr., Sr. y Sra. Gus A. Schill, Jr., Carol Lynn Werner, el Cultural Arts Council of Houston/Harris County a través de la ciudad de Houston y la Texas Commission on the Arts. Las exposiciones de América Latina que precedieron esta publicación fueron patrocinadas por el Houston Endowment Inc., la Brown Foundation, la Meadows Foundation, la Cullen Foundation, la Wortham Foundation y el Cultural Arts Council of Houston/Harris County a través de la ciudad de Houston.

De Wendy Watriss, editora y curadora de FotoFest: Un libro como este no pudo haber sido realizado sin la ayuda de muchos individuos e instituciones en América Latina y en los Estados Unidos. Además de los artistas participantes y de los colaboradores, quisiera agradecer a Fred Baldwin quien fue socio y cocurador de este proyecto desde el principio. Estoy particularmente agradecida con Susan Bielstein quien firmó el primer contrato para el libro cuando era directora de Rice University Press. Su inteligencia, habilidades editoriales y su conocimiento de la fotografía ayudaron desde el comienzo a dar forma a todos los aspectos de este libro. De parte de FotoFest, quisiera reconocer el talento especial y el trabajo de Marta Sánchez Philippe quien hizo mucho más que la bibliografía y realizó la mayoría de la traducciones. La diseñadora, Alisa Baur, ha hecho un trabajo excepcional con materiales muy complejos y diversos. Caitlin Wood, asistente editorial, no sólo aportó su ingenio durante todo el proceso sino también su excepcional organización. El trabajo profesional de Michelle Nichols fue de gran valor en la edición del texto y en el desarrollo del índice. Dora Pozzi aportó una asistencia valiosa con las traducciones al español. Jane Owen y Louisa Stude Sarofim proporcionaron apoyo práctico así como estímulo espiritual durante todo el proyecto. De parte de Marta Sánchez Philippe, quisiera agradecer a José Antonio Rodríguez, Martha Davidson, Fernando Castro, Alejandro Castellanos y Patricia Mendoza por sus invaluables contribuciones a la bibliografía.

El conocimiento y generosidad de diversas personas del campo de la fotografía hizo posible este proyecto. En Uruguay, acceso al trabajo de Esteban García fue posible gracias a Diana Mines, Susana Mollajoli, Eduardo Muguerza y Rafael Gorronsoro, actual y antiguo directores de la Biblioteca Nacional de Uruguay. En Brasil, Stefania Bril, Rubens Fernandes Junior y Pedro Vasquez arreglaron el encuentro con varios artistas de São Paulo y Rio de Janeiro. H.L. Hoffenberg y Gilberto Ferrez fueron muy generosos aportando su conocimiento sobre Marc Ferrez y el préstamo de su obra. En Medellín, Colombia, Juan Alberto Gaviria del Centro Colombo Americano, Alberto Sierra, Gabriela Arango de Méndez de la Biblioteca Pública Piloto de Medellín, representantes de la Fundación Antioqueña para los Estudios Sociales y Oscar Jaime Obando fueron muy serviciales. También en

ACKNOWLEDGMENTS

This publication has been made possible through the generous support of Louisa Stude Sarofim, Jane Blaffer Owen and Earthcare, New Harmony Indiana, Richard and Janet Caldwell, Mr. and Mrs. W. J. Bielstein, Jr., Mr. and Mrs. Gus A. Schill, Jr., Carol Lynn Werner, the Cultural Arts Council of Houston/Harris County through the City of Houston, and the Texas Commission on the Arts. The Latin American exhibitions preceding this publication were supported by the Houston Endowment, Inc., The Brown Foundation, The Meadows Foundation, The Cullen Foundation, The Wortham Foundation, and the Cultural Arts Council of Houston/Harris County through the City of Houston.

From Wendy Watriss, editor and FotoFest curator: A book such as this one could not have been produced without the help of many individuals and institutions throughout Latin America and the United States. In addition to the participating artists and contributors, I want to thank Fred Baldwin, who was a partner and co-curator on this project from the start. I am particularly grateful to Susan Bielstein, who first contracted to do this book when she was director of Rice University Press. Her intelligence, editorial skills, and knowledge of photography helped shape all aspects of this book from its very beginning. On behalf of FotoFest, I want to acknowledge the special talents and work of Marta Sánchez Philippe, who did far more than the bibliography and most of the translations. The book designer, Alisa Baur, has done an exceptional job with very complex and divergent material. Editorial assistant Caitlin Wood not only brought wit to the whole process, but exceptional organizational skill as well. The professionalism of Michelle Nichols was invaluable to the copyediting of the text and development of the index. Dora Pozzi provided valuable assistance with the Spanish translations. Jane Owen and Louisa Stude Sarofim provided practical support as well as spiritual encouragement to this whole project. On behalf of Marta Sánchez Philippe, I would like to thank José Antonio Rodríguez, Martha Davidson, Fernando Castro, Alejandro Castellanos, and Patricia Mendoza for their invaluable contributions to the bibliography.

The knowledge and generosity of many people in the field made this project possible. In Uruguay, access to the Esteban García work was made possible by Diana Mines, Susana Mollajoli, Eduardo Muguerza, and Rafael Gorronsoro, current and former directors of the Biblioteca Nacional de Uruguay. In Brazil, Stefania Bril, Rubens Fernandes Junior, and Pedro Vasquez arranged contact with many artists in São Paulo and Rio de Janeiro. H.L. Hoffenberg and Gilberto Ferrez were very generous in providing insight on Marc Ferrez and the loan of his works. In Medellín, Colombia, Juan Alberto Gaviria of the Centro Colombo Americano, Alberto Sierra, Gabriela Arango de Méndez at the Biblioteca Pública Piloto de Medellín, representatives of the Fundación Antioqueña para los Estudios Sociales, and Oscar Jaime Obando were particularly helpful. Also in Colombia, Juan Luis Mejía,

Colombia, Juan Luis Mejía, antiguo director de ColCultura, Miguel Gonzáles del Museo de Arte Moderno La Tertulia en Cali, Celia de Birbragher de ArtNexus, Eduardo Serrano del Museo de Arte Moderno de Bogotá y Darío Jaramillo del Banco de la República nos dieron valiosos consejos y apoyo. La Galería Garcés Velásquez y la Galería El Museo en Bogotá asistieron con préstamos y materiales de reproducción.

En Venezuela, María Teresa Boulton del Consejo Nacional de la Cultura, Josune Dorronsoro del Museo de Bellas Artes y el fotógrafo Ricardo Gómez Pérez apoyaron este proyecto en diversas formas. Patricia Cisneros facilitó mucho los encuentros iniciales en Caracas. En Argentina, Sara Facio y Cristina Orive ayudaron a coordinar el trabajo en Buenos Aires en las oficinas de La Azotea Editorial Fotográfica. Alicia Sanguinetti, Silvia Coppola y Eduardo Gil otorgaron consejos esenciales y su apoyo.

El trabajo peruano fue obtenido con la ayuda de Adelma Benavente, Julia Chambi, Jaime Lasso y Fran Antmann. La exposición original fue organizada y curada por Edward Ranney, Peter Yenne y Fernando Castro. En Guatemala, las fotografías de Juan José de Jesús Yas fueron prestadas por el Centro de Investigaciones Regionales de Mesoamérica. El fotógrafo Daniel Chauche hizo las impresiones. En Ecuador, Lucía Chiriboga dio su tiempo y su apoyo a la presentación y préstamo del trabajo coleccionado y preservado por Taller Visual, Centro de Investigaciones Fotográficas. Robert Torske organizó las entrevistas con fotógrafos contemporáneos de Quito.

Martha Schneider de Chicago fue muy generosa proveyendo el material de reproducción y el préstamo de la obra de Luis González Palma. El Center for Creative Photography en Tucson y Laura González ayudaron con informacón y acceso a las fotografías de Flor Garduño. El uso de las fotografías del archivo salvadoreño no hubiera sido posible sin el trabajo de Katy Lyle, curadora independiente. Agradezco el estímulo y apoyo que Sylvia Malagrino, Ricardo Viera, Martha Davidson, Wendy Luers, José Antonio Rodríguez y Patricia Mendoza nos dieron en varios momentos de este proyecto. También quisiera agradecer a viejos amigos Graciela Iturbide, Pedro Meyer, Gilberto Chen y Carlo Mijares por ayudar a que la fotografía latinoamericana sea una parte tan importante de mi vida. La Mesa de Directores de FotoFest, la Mesa de Arte de FotoFest, y el personal de FotoFest han apoyado este y otros proyectos artísticos con trabajo duro y destreza.

De Sandra Lang, directora ejecutiva de Independent Curators Incorporated (ICI): De parte de ICI, que organizó y circuló la exposición itinerante de *Imagen y Memoria*, estoy profundamente agradecida con Wendy Watriss, curadora huésped de ICI, por la exposición itinerante que ella presentó a ICI en su forma original en julio de 1992. Ha sido un placer para el personal de ICI trabajar

former director of ColCultura, Miguel Gonzáles of the Museo de Arte Moderno La Tertulia in Cali, Celia de Birbragher of ArtNexus, Eduardo Serrano of the Museo de Arte Moderno de Bogotá, and Darío Jaramillo of the Banco de la República gave us valuable advice and support. Gallery Garcés Velásquez and Galería El Museo in Bogotá assisted with loans and reproduction materials.

In Venezuela, María Teresa Boulton of the Consejo Nacional de la Cultura, Josune Dorronsoro of the Museo de Bellas Artes, and photographer Ricardo Gómez Pérez assisted this project in many ways. Patricia Cisneros provided many of the initial contacts in Caracas. In Argentina, Sara Facio and Cristina Orive helped coordinate much of the work in Buenos Aires at La Azotea Editorial Fotográfica offices. Alicia Sanguinetti, Silvia Coppola, and Eduardo Gil provided essential advice and support as well.

The Peruvian work was obtained with the help of Adelma Benavente, Julia Chambi, Jaime Lasso, and Fran Antmann. The original exhibition was organized and curated by Edward Ranney, Peter Yenne, and Fernando Castro. In Guatemala, the prints of Juan José de Jesús Yas were loaned by the Centro de Investigaciones Regionales de Mesoamérica. Photographer Daniel Chauche made the Yas prints. In Ecuador, Lucía Chiriboga gave time and support to the presentation and loans of the work collected and preserved by Taller Visual, Centro de Investigaciones Fotográficas. Robert Torske arranged interviews with contemporary photographers in Quito.

Martha Schneider from Chicago was very generous in providing reproduction material and the loan of Luis González Palma's works. The Center for Creative Photography in Tucson and Laura González assisted with information and access to Flor Garduño's photographs. Use of the photographs from the Salvadoran archive would not have been possible without the work of Katy Lyle, independent curator. I am grateful for the encouragement and support that Sylvia Malagrino, Ricardo Viera, Martha Davidson, Wendy Luers, José Antonio Rodríguez, and Patricia Mendoza provided at many points during this project. I also want to thank longtime friends Graciela Iturbide, Pedro Meyer, Gilberto Chen, and Carlos Mijares for helping to make Latin American photography such an important part of my life. The FotoFest Board of Directors, FotoFest Art Board, and FotoFest staff have supported this and other art projects with hard work and skill.

From Sandra Lang, executive director, Independent Curators Incorporated (ICI): On behalf of ICI, which organized and circulated the traveling show of *Image and Memory*, I am deeply grateful to Wendy Watriss, ICI's guest curator, for the traveling exhibition which she brought to ICI in its original form in July 1992. It has been a great pleasure for ICI's staff to work with her on the exhibition and on the myriad organizational details of this project. Special tribute goes to Susan Sollins,

con ella en la exposición y en los innumerables detalles organizativos de este proyecto. Un agradecimiento especial para Susan Sollins, directora ejecutiva emeritus de ICI, durante su cargo esta exposición fue incluida en el programa de ICI. ICI también está en deuda con Susan Bielstein, antigua directora de Rice University Press, por compartir los ensayos y otra información de este libro antes de su publicación.

Los colaboradores de la exposición fueron muy amables: les agradezco a cada uno de ellos—artistas, coleccionistas y galerías—por prestar estas extraordinarias fotografías por un período de dos años. También quisiera agradecer a Fred Baldwin, Fernando Castro, Adelma Benavente, los Hermanos Vargas, el Instituto Audiovisual Inka, Julia Chambi, Gilberto Ferrez, H.L. Hoffenberg, Katy Lyle, Edward Ranney, Marta Sánchez Philippe, Martha Schneider, Peter Yenne, y la traductora Maria Ortiz Robles por su especial ayuda a Wendy Watriss y a ICI.

Aprecio sobremanera las habilidades individuales y combinadas de los empleados de ICI quienes jugaron un papel importante para la realización de la exposición itinerante *Imagen y Memoria*—Judith Olch Richards, Jack Coyle, Lyn Freeman, Alyssa Sachar y Stephanie Spalding, así como los antiguos empleados de ICI, Heather Glenn Junker, Nicole Fritz, Anne Longnecker y Virginia Strull. Jeanne E. Breithart y la interna Carmen Menocal aportaron su ayuda voluntaria. Por el apoyo continuo y leal a cada una de las exposiciones de ICI, ensalzo y saludo con agradecimiento a la Mesa de Directores de ICI.

ICI's executive director emeritus, during whose tenure this exhibition was first put into ICI's program. ICI is also indebted to Susan Bielstein, former director of Rice University Press, for sharing the essays and other information in this book in advance of publication.

The lenders to the exhibition were extremely kind: I am thankful to each of them—artists, collectors, and galleries—for loaning these extraordinary photographs for a two–year tour. I would also like to thank Fred Baldwin, Fernando Castro, Adelma Benavente, the Hermanos Vargas, the Instituto Audiovisual Inka, Julia Chambi, Gilberto Ferrez, H.L. Hoffenberg, Katy Lyle, Edward Ranney, Marta Sánchez Philippe, Martha Schneider, Peter Yenne, and translator Maria Ortiz Robles for their special assistance to Wendy Watriss and to ICI.

I am keenly appreciative of the individual and combined talents of ICI's staff, who played a significant role in bringing the *Image and Memory* traveling show into existence—Judith Olch Richards, Jack Coyle, Lyn Freeman, Alyssa Sachar, and Stephanie Spalding as well as former ICI employees Heather Glenn Junker, Nicole Fritz, Anne Longnecker, and Virginia Strull. Volunteer assistance was provided by Jeanne E. Breithart and intern Carmen Menocal. For the continuing and loyal support of each of ICI's exhibitions, I commend and gratefully salute ICI's Board of Trustees.

Este libro está dedicado a la memoria y
al trabajo de dos mujeres pioneras en la
historia de la fotografía de América Latina:

Josune Dorronsoro (1946–1995), quien
estableció el primer departamento de
fotografía en un museo en Venezuela,
cuando era curadora en el Museo de Bellas
Artes en Caracas. Cuando dirigía este
departamento organizó una importante
colección de fotografía venezolana y es
autora de varios ensayos históricos.

La fotógrafa y fotohistoriadora cubana
María Eugenia Haya (1944–1991),
cofundadora de la Fototeca de Cuba y
quien antes de morir comenzó a trabajar en
una recopilación histórica sobre la
fotografía cubana. Los esfuerzos actuales
de la Fototeca para sobrevivir son prueba
de que hay épocas en que el arte no
logra trascender la política.

This book is dedicated to the memory and work of two women who pioneered work in the history of Latin American photography:

Josune Dorronsoro (1946–1995), who established the first museum department for photography in Venezuela when she was a curator at the Museo de Bellas Artes in Caracas. As head of the department, she organized an important collection of Venezuelan photography and authored numerous historical essays.

Cuban photographer and photohistorian María Eugenia Haya (1944–1991), who cofounded the Fototeca de Cuba and began work on a history of Cuban photography before she died. The current struggles of the Fototeca to survive are proof that there are times when art is not able to transcend politics.

IMAGE AND MEMORY

PHOTOGRAPHY FROM LATIN AMERICA, 1866–1994

Wendy Watriss

IMAGEN Y MEMORIA
FOTOGRAFÍA DE LATINOAMÉRICA
1866–1994

La fotografía desde sus orígenes ha vivido en permanente conflicto con su naturaleza y con aquellos elementos que pudieran definirla. Su conflicto está entre representar la verdad o al final ser una máquina de metáforas. La fotografía es el acto más doloroso para reiterar aquello que somos y no quisiéramos ser. Es la verdad construida por pedazos de verdad y pedazos de mentiras. Es lo que cada quien quiere que sea . . . Con la fotografía siempre hay un misterio, un velo que no nos permite la claridad deseada.

<div align="right">

JORGE GUTIÉRREZ, DIRECTOR, 1990 A 1994
MUSEO DE ARTES VISUALES ALEJANDRO OTERO, CARACAS[1]

</div>

Este proyecto ha sido inspirado por la continua escasez de publicaciones sobre la fotografía latino-americana y por la riqueza todavía inexplorada de su historia. Se planeó originalmente como una serie de exposiciones durante *FotoFest 1992*, después una exposición itinerante con Independent Curators Inc. y ahora este libro.

Teniendo en cuenta la época en que vivimos, en medio de la herencia del colonialismo y las hegemonías políticas y culturales del pasado, sería imposible emprender un proyecto como éste sin generar conflictos y contradicciones. Por lo tanto sería más útil comenzar con lo que no es.

Imagen y Memoria: Fotografía de Latinoamérica 1866–1994 no intenta ofrecer una historia formal de la fotografía en América Latina. Tampoco debe considerarse como un estudio completo de los fotógrafos latinoamericanos del pasado y del presente. A pesar de que está clasificada por países, la selección no se hizo sobre la base de las nacionalidades. No todos los países están incluidos y algunos países aparecen más de una vez. Algunos de los nombres más conocidos de la fotografía latinoamericana—Manuel Álvarez Bravo, Pedro Meyer, Graciela Iturbide—están ausentes. De los muchos fotógrafos mexicanos, probablemente los más conocidos fuera de América Latina, sólo hay un representante. Por razones de tiempo y espacio, y debido a que una selección importante de fotografía documental chilena había sido presentada en *FotoFest 1990*, la fotografía chilena no fue incluida en las exposiciones de América Latina de *FotoFest 1992*.[2] En el caso de la fotografía cubana, que ha jugado un papel tan importante en la fotografía latinoamericana después de 1959, la dificultad de las comunicaciones entre Cuba y los Estados Unidos hizo imposible revisar directamente las obras de los fotógrafos cubanos contemporáneos a tiempo para incluirlas en las exposiciones de 1992.[3] Ciertos períodos, 1950 a 1980, no les hemos prestado suficiente atención y hay pocas muestras de trabajos en video, imágenes computarizadas o instalaciones tridimensionales.

En su ensayo, Fernando Castro afirma que los curadores extranjeros han gozado de una ventaja inaccesible a la mayoría de los curadores latinoamericanos: el lujo de viajar de país en país para ver personalmente el trabajo de los fotógrafos latinoamericanos. Esto es cierto. La selección aquí repre-

Wendy Watriss

IMAGE AND MEMORY
PHOTOGRAPHY FROM LATIN AMERICA
1866–1994

From its beginnings, photography has lived in persistent conflict with the nature of its being and those elements which can define it. This conflict arises over whether it is the representation of truth or a mechanism for metaphors. Photography is the most painful reiteration of what we are and what we don't want to be. It is the truth constructed with pieces of truth and pieces of lies. It is what anyone wants it to be. . . . With photography, there is always a mystery, a veil which does not allow us to have the clarity we desire.

<div align="right">

JORGE GUTIÉRREZ, DIRECTOR, 1990 TO 1994
MUSEO DE ARTES VISUALES ALEJANDRO OTERO, CARACAS[1]

</div>

The continuing scarcity of material on Latin American photography and the yet unexplored richness of its history have been the motivating forces behind this project, originally a series of exhibitions organized for *FotoFest 1992*, then a traveling show with Independent Curators Inc., and now this book.

Given the times in which we live, among the legacies of colonialism and long-standing political and cultural hegemonies, it would be impossible to undertake a project like this one without generating contradictions and questions. It may be useful, therefore, to begin with what it is not.

Image and Memory: Photography from Latin America, 1866–1994 is not intended to be a formal history of photography in Latin America. Nor should it be viewed as a comprehensive survey of Latin American photographers, past and present. Despite the country-by-country delineation, the selections were not made on the basis of nationality. Not all countries are included and some appear more than once. Some of the better known names of Latin American photography—Manuel Álvarez Bravo, Pedro Meyer, Graciela Iturbide—are missing as well. Of the many Mexican photographers who are the most likely to be known by audiences outside Latin America, only one is represented. For reasons of time and space, and because an important selection of Chilean documentary work had been shown at *FotoFest 1990*, Chilean photography was not included in the *FotoFest 1992* exhibitions from Latin America.[2] In the case of Cuban photography, which played such an important role in Latin American photography after 1959, difficulties with communications between Cuba and the U.S. made it impossible to review the work of contemporary Cuban photographers in time to include them in the 1992 exhibitions.[3] Certain periods of time, 1950–1980, have not been given significant attention and there is little coverage of video, computer imaging, or three-dimensional installations.

Fernando Castro states in his essay that non-Latin American curators have enjoyed a luxury unavailable to most Latin American curators—that of traveling from country to country to have a first-hand look at Latin American photographers' work. What he says is true. The selection represented in this book is the result of eleven months of travel and research, involving visits to nine countries. The

sentada es el resultado de un proyecto de once meses de viajes e investigaciones, incluyendo visitas a nueve países. El consejo y la ayuda de muchos artistas y curadores latinoamericanos, nombrados en los agradecimientos, fueron inestimables, pero la responsabilidad de la selección es de los organizadores de FotoFest, de Fred Baldwin, cofundador y presidente, y mía. El resultado es una selección bien informada pero que también es personal e idiosincrática. Por eso requiere una explicación.

Como lo señala cada uno de los colaboradores de este libro, no hay una "identidad latinoamericana." Tampoco hay paradigmas que definan su arte fotográfico. Sin embargo, durante mucho tiempo la visión internacional de la fotografía latinoamericana se ha limitado a lo que Jorge Gutiérrez llama "el continente cargado de lo exótico . . . entre la miseria, el machete y el fusil, llenos de un romanticismo bonito pero peligroso."[4] Sin ignorar estas realidades, esta selección intenta reflejar un panorama más amplio de las expresiones creativas que se encuentran en la fotografía latinoamericana.

Las fotos seleccionadas para este libro responden por lo menos a dos de estos tres criterios: mérito artístico; asociación con los movimientos importantes de la historia del arte fotográfico en América Latina; una conexión intencional con aspectos importantes en la historia y la cultura de América Latina. Se ha dado preferencia a las fotografías que no se habían dado a conocer extensamente fuera de América Latina o de su país de origen. Se hizo énfasis en artistas que trabajan y viven en América Latina.

El interés en obtener una diversidad de voces y géneros fue un elemento importante en la selección fotográfica. Seleccionamos los trabajos para dar a los espectadores un sentido de la profundidad y riqueza de la fotografía latinoamericana y para mostrar cómo la fotografía ha reflejado, o articulado, importantes fuerzas históricas, sociales, políticas y estéticas en América Latina desde mediados del siglo diecinueve. A pesar de la creciente globalización de la expresión artística y de los lazos que existían entre América Latina con el arte europeo (y más recientemente con el estadounidense), encontramos que la producción más significativa es la de los fotógrafos que han tomado su propia cultura y herencia como fuentes primarias de inspiración y como puntos de partidas.

Debido a la historia de América Latina, a la complejidad étnica de su población y a su problemática relación con Europa (y luego con los Estados Unidos), hay un debate constante sobre la interrelación entre la intención creativa, el público y la representación cultural de la obra de los artistas latinoamericanos, especialmente con respecto a los artistas visuales. El tema de la fotografía es un elemento dinámico en este debate y propone cuestiones que en este libro se exploran desde perspectivas diversas. Lois Parkinson Zamora enfoca el tema de la fotografía desde afuera, explorando su relación con otras formas de lenguaje visual en América Latina, específicamente con los sistemas de signos visuales de las culturas precolombinas y coloniales. Boris Kossoy y Fernando Castro se enfocan en la historia del arte fotográfico en América Latina a través de su desarrollo durante los siglos diecinueve y veinte.

advice and assistance of the many Latin American artists and curators listed in the acknowledgments were invaluable, but responsibility for the selection remains with the organizers of FotoFest, Fred Baldwin, cofounder and president, and myself. What has resulted is an informed selection, but one that is also personal and idiosyncratic. For this reason, it necessitates explanation.

As every writer in this book points out, there is no such thing as "a Latin American identity." Nor are there paradigms within its photographic art. For many years, however, the international view of Latin American photography focused narrowly on what Jorge Gutiérrez has referred to as "el continente cargado do lo exótico . . . entre la miseria, el machete y el fusil, llenos de un romanticismo bonito pero peligroso" [the continent laden with exoticism . . . between misery, the machete and the gun, filled with lovely but dangerous romanticism].[4] Without ignoring these realities, this selection is intended to address a broader panorama of creative expression in Latin American photography.

The work selected for this book met at least two of three criteria: artistic merit; association with important directions in the history of photographic art in Latin America; and intentional connection to important aspects of Latin American history and culture. Preference was given to work that had not been widely seen outside Latin America or its country of origin. Emphasis was placed on artists working and living in Latin America.

Concern for diversity of voice and genre played an important part in shaping this selection of photographs. We chose the work to give viewers a sense of the depth and richness of Latin American photography and to show how photography has reflected (or articulated) important historical, social, political, and aesthetic forces in Latin America since the mid nineteenth century. Despite the increasing internationalization of artistic expression and Latin America's long-term connections to artistic movements in Europe (and subsequently the United States), we found the strongest work to be that of photographers who had taken their own culture and heritage as primary sources of inspiration or points of departure.

Because of Latin America's history, the ethnic complexity of its populations, and its problematic relationships to Europe (and later to the United States), there is ongoing discussion about the inter-relationship of creative intent, audience, and cultural representation in the work of Latin American artists, particularly visual artists. Photography is an increasingly dynamic part of that discussion, and it raises issues that are explored from very different perspectives in this book. Lois Parkinson Zamora approaches photography from outside the field, investigating its relationship to other kinds of image-making in Latin America, in particular to visual sign systems of pre-Columbian and colonial cultures. Boris Kossoy and Fernando Castro address the development of photographic art in Latin America through its history in the nineteenth and late twentieth centuries.

Con pocas excepciones, las fotografías del siglo diecinueve seleccionadas para esta colección son parte de un proceso de descubrimiento y documentación con claros vínculos a las instituciones, al público y a la estética de Europa. A principios del siglo veinte, las fotografías de los Andes peruanos presentan un enfoque más complejo al hacer imágenes, reflejando el sincretismo y las contradicciones entre las sociedades indígenas, las coloniales y las poscoloniales que coexistían. Las fotografías de finales del siglo veinte se preocupan de manera más directa con las cuestiones de disonancia y consonancia inherentes a las economías industriales cosmopolitas que conviven junto con las culturas amerindias y los vestigios de las instituciones coloniales del siglo diecinueve.

El libro comienza con una sección de fotografías históricas de los años 1860 del fotógrafo uruguayo Esteban García que ilustran el proceso de selección y el carácter colaborativo del trabajo curatorial. Ni García ni el tema de sus fotografías, la Guerra de la Triple Alianza, son muy conocidos fuera de Sudamérica. Sin embargo, en la historia de la fotografía de América Latina la obra de García se reconoce como la primera y más completa serie de fotografías de guerra por un fotógrafo latinoamericano. Sus fotografías se cuentan entre los escasos documentos visuales que quedan de un evento primordial que influyó en el desarrollo del comercio internacional y la alineación política de cuatro países latinoamericanos.

Las circunstancias que rodean la obra de García reflejan la dinámica recurrente entre las fuerzas económicas regionales e internacionales en América Latina y su impacto en la práctica de la fotografía. Las fotografías de García fueron encargadas por un estudio de fotografía de Montevideo financiado por empresarios estadounidenses que intentaban emular el éxito comercial de las fotografías de Matthew Brady de la Guerra Civil de Estados Unidos. El estudio Bate & Cía. anunció a la venta en periódicos uruguayos un portafolio de diez imágenes de guerra de García, bajo el título "La Guerra Ilustrada", "preciosas vistas fotográficas." Sólo quedan en colecciones públicas dos series de las fotos originales. En Montevideo, la maestra y fotógrafa uruguaya Diana Mines, nos hizo conocer estas fotos y facilitó el préstamo de la Biblioteca Nacional de Uruguay. La exposición *FotoFest 1992* fue la primera muestra internacional de la obra de García.[5]

Después de la Guerra de la Triple Alianza, los comienzos de la industrialización del siglo diecinueve en Brasil fueron documentados por el extraordinario fotógrafo brasileño Marc Ferrez. Ferrez registró el impulso al desarrollo económico de Brasil, y la modernización de sus ciudades entre los años 1865 y 1914. Ferrez combinó una gran habilidad dentro de un contexto de servicio público y promoción nacional de manera similar a las obras de Charles Marville y Edouard Baldus en Europa, y a los paisajes de los fotógrafos de la frontera oeste de los Estados Unidos en el siglo diecinueve.

En Medellín, el naciente centro industrial de Colombia del siglo diecinueve, dos fotógrafos colombianos, Melitón Rodríguez y Benjamín de la Calle, usaron un estilo diferente de fotografía, el retrato de estudio,

With few exceptions, the nineteenth-century photography in this collection is part of a process of discovery and documentation with clear reference to institutions, audiences, and aesthetics in Europe. By the early twentieth century, work from the Peruvian Andes evidences a more complex approach to image-making, reflecting both syncretism and contradictions within coexisting indigenous, colonial, and post-colonial societies. Photography of the late twentieth century more directly addresses the questions of dissonance and consonance inherent in cosmopolitan industrial economies that function alongside pre-Columbian Amerindian cultures and the vestiges of nineteenth-century colonial institutions.

The book's opening section of historical photographs from the 1860s by Uruguayan photographer Esteban García illustrates the selection process and the collaborative nature of the curatorial work. Neither García nor the subject of his work, the War of the Triple Alliance, are widely known outside the southern cone of South America. In the history of Latin American photography, however, García's work is considered the first and most complete set of war photographs made by a Latin American photographer. His photographs are among the only remaining visual documents of a seminal event that shaped the direction of international trade and political alignments in four Latin American countries.

The circumstances surrounding García's work reflect the recurrent dynamic between regional and international forces in Latin America and its impact on the practice of photography. García's work was commissioned by a Montevideo photo studio financed by U.S. entrepreneurs who were attempting to replicate the commercial success of Matthew Brady's U.S. Civil War photographs. The Bate & Co. studio advertised a portfolio of ten war images by García for sale in a Uruguayan newspaper under the heading *La Guerra Ilustrada* (The Illustrated War), "preciosas vistas fotográficas" (beautiful photographic vistas). Only two known sets of the original portfolio remain in public collections. In Montevideo, Uruguayan teacher and photographer Diana Mines brought the work to our attention and facilitated its loan from the Biblioteca Nacional de Uruguay. The *FotoFest 1992* exhibition was the first international showing of García's work.[5]

Following the War of the Triple Alliance, the beginnings of nineteenth-century industrialization in Brazil were documented by the extraordinary Brazilian photographer Marc Ferrez. Ferrez recorded Brazil's drive for economic development and the modernization of its cities between 1865 and 1914. He combined great artistry with public service and national promotion in ways that paralleled the work of Charles Marville and Edouard Baldus in Europe and nineteenth-century landscape photographers of the Western frontier in the U.S.

In Medellín, the emerging industrial center of Colombia during the late nineteenth century, two Colombian photographers, Melitón Rodríguez and Benjamín de la Calle, used a different genre of

para registrar el crecimiento de una nueva sociedad urbana. Los retratos de estudio de Rodríguez y de la Calle fueron parte de un fenómeno mundial en la fotografía que se repitió en varios países de América Latina, incluyendo las fotografías de Alejandro Witcomb en Argentina, Romualdo García en México y Eugène Courret en Perú, por nombrar solo algunos.[6]

Las dos colecciones de fotografías religiosas provenientes de Guatemala y Ecuador de finales del siglo diecinueve y principios del siglo veinte, son ilustraciones notables de las maneras diferentes en las cuales la fotografía registró el trabajo de la iglesia católica en las sociedades poscoloniales. Los retratos formales del clero guatemalteco por Juan José de Jesús Yas se cuentan entre las imágenes más refinadas e inquietantes del clero católico en el mundo entero. Las fotografías recolectadas por Taller Visual en las misiones católicas de la Amazona ecuatoriana revelan cómo la fotografía, tanto de aficionados como profesional, fue usada para reforzar (y validar) las operaciones continuas de las instituciones europeas en las comunidades indígenas.

En los años 1920 y 1930 los fotógrafos de los Andes peruanos demuestran la rapidez con que las ideas artísticas y tecnológicas internacionalistas eran absorbidas por las sociedades mestizas y amerindias. En su composición y en el uso de las coreografías teatrales, estos fotógrafos revelan una maestría en diferentes estilos fotográficos incorporando el retrato documental con elementos del pictorialismo y del surrealismo. Sus imágenes presentan una sofisticada combinación de perspectivas regionales e internacionales. Esta colección, reunida para la exposición por Edward Ranney, Fernando Castro y Peter Yenne, también revela nuevos aspectos de uno de los íconos fotográficos de América Latina, Martín Chambi. En el contexto de esta selección, Chambi ya no se presenta como un genio indígena aislado, sino parte de un grupo cosmopolita de artistas en los Andes sureños.

En esta colección, las obras peruanas de los años 1930 representan una nueva dirección hacia una perspectiva más moderna, analítica y consciente de sí misma. En muchas de las fotografías peruanas se sugiere un sentido aparentemente intencional de la ironía debido a la yuxtaposición paradoxal de vestuario y trasfondo. Las imágenes sugieren cuestiones interesantes sobre la intención artística en la representación de lugar y sujeto. Este tipo de intervención creativa no es usual en las fotografías históricas de Esteban García, Ferrez, Rodríguez, de la Calle que preceden al trabajo peruano en este libro. El trabajo anterior no revela este sentido de intención irónica o del uso juguetón de objetos culturales. Estaba implicado en un proceso más directo de documentación, articulando la fisonomía de América Latina al resto del mundo.

Otros aspectos del modernismo aparecen ilustrados en las fotografías de cuatro mujeres argentinas: Grete Stern, Annemarie Heinrich, Alicia D'Amico y Sara Facio. Sus fotos, producidas entre los años 1930 y 1960, sirven como puente entre el pasado y el presente en este libro. Inmigrando de Alemania en los años 1930, Stern trajo a la Argentina la estética fotográfica vanguardista de la escuela alemana Bauhaus.

photography—portraiture—to record the growth of a new urban society. The studio portraits of Rodríguez and de la Calle were part of a worldwide phenomenon in photography that had counterparts in many countries in Latin America: Alejandro Witcomb in Argentina, Romualdo García in Mexico, and Eugène Courret in Peru, to name only a few.[6]

The two collections of religious photographs from Guatemala and Ecuador in the late nineteenth and early twentieth centuries are remarkable illustrations of different ways in which photography recorded the workings of the Catholic Church in post-colonial societies. Juan José de Jesús Yas's formal studio portraits of the Guatemalan priesthood are among the most refined and haunting reflections of Catholic hierarchy to be found anywhere in the world. Photography collected by Taller Visual from Catholic missions in the Ecuadorian Amazon reveal how photographs, both amateur and professional, were used to reinforce (and validate) continued operation of European institutions in indigenous communities.

In the 1920s and 1930s, photographers from the Peruvian Andes show the rapidity with which international ideas of art and technology were absorbed by mestizo and Amerindian societies. In their composition and use of theatrical mise-en-scène, these photographers demonstrate a mastery of multiple genres, combining documentary portraiture with elements of pictorialism and surrealism. Their imagery displays a sophisticated conjoining of regional and international perspectives. This body of work, assembled for exhibition by Edward Ranney, Fernando Castro, and Peter Yenne, also casts new light on one of Latin America's photographic icons, Martín Chambi. In the context of this selection, Chambi is no longer seen as an isolated Indian genius, but rather as part of a cosmopolitan community of artists in the southern Andes.

In this collection, the 1930s Peruvian work represents a shift toward a more modern, self-consciously analytic perspective. In many of the Peruvian images, a seemingly intentional sense of irony is suggested by the paradoxical juxtapositions of costume and background. The images raise interesting questions about artistic intent in the representation of place and subject. This kind of creative intervention is rarely evident in the historical photography of García, Ferrez, Rodríguez, and de la Calle, which precedes the Peruvian work in this book. The earlier work does not display this sense of ironic intent or playful use of cultural artifact. It was involved in a more straightforward process of documentation, articulating the physiognomy of Latin America to an outside world.

Different aspects of modernism are illustrated in the photography of four Argentine women: Grete Stern, Annemarie Heinrich, Alicia D'Amico, and Sara Facio. Their work, produced between the 1930s and 1960s, serves as a bridge between the past and present in this book. As an immigrant from Germany in the 1930s, Stern brought to Argentina the avant-garde photographic aesthetics of the German Bauhaus. Heinrich, one of the first women in Argentina to open her own photography studio, used the

Heinrich, una de las primeras mujeres en Argentina que abrió su propio estudio fotográfico, usó en los años 1940 y 1950 las técnicas de retrato comercial para celebrar la proyección internacional del cine, la danza y el teatro argentino. Facio y D'Amico, quienes han trabajado juntas e independientemente, produjeron uno de los primeros documentos sociales en el libro *Humanario*, una exposición de condiciones en un asilo de enfermos mentales del gobierno. En un país que todavía identifica su cultura como europea, estas mujeres han jugado un papel importante en el desarrollo de la fotografía argentina contemporánea y de su promoción como una parte legítima del mundo del arte.

En los últimos veinticinco años los fotógrafos latinoamericanos contemporáneos se han absorbido más y más en la búsqueda por encontrar una expresión individualizada, examinandóse a sí mismos y a la sociedad. En gran parte de su trabajo hay una preocupación profunda por la representación de la memoria y el significado de la cultura. La sección contemporánea de este libro comienza con las obras de dos artistas—Flor Garduño (México) y Luis González Palma (Guatemala)—quienes exploran estas ideas de muy diferentes maneras. La yuxtaposición de su trabajo dirige la atención hacia dos direcciones diferentes e importantes en la fotografía latinoamericana moderna.

El trabajo de Garduño es parte del ya clásico estilo de fotografía en blanco y negro largamente asociado con el trabajo de Manuel Álvarez Bravo en México. Rindiendo homenaje a la resistencia y a la vitalidad de las culturas indígenas, Garduño lleva adelante tradiciones estéticas importantes dentro del arte mexicano. Al moverse entre el documento y el teatro, su trabajo también suscita cuestiones acerca de la naturaleza de la memoria y de la representación de la cultura en la fotografía contemporánea. Las fotografías de Garduño reflejan la ambigua relación entre el presente y el pasado, mostrando cómo las imágenes contemporáneas son usadas para representar (y convalidar) la memoria.

El trabajo de González Palma también se refiere a la cultura indígena y su historia. Su trabajo articula el encuentro y el conflicto entre las poblaciones europeas e indígenas: la tragedia del pasado precolombino y la lucha continua de los indígenas guatemaltecos por la justicia social y la preservación de su cultura. A diferencia de Garduño, González Palma abandona toda sugerencia de documentalismo. Sus obras tridimensionales combinan la fotografía con otros medios, reapropiándose y reordenando elementos del retrato y de las naturaleza muertas para crear su propia interpretación de la memoria.

El Salvador: A los ojos del espectador utiliza deliberadamente la fotografía documental para crear una memoria histórica. En el siglo veinte la fotografía documental en América Latina, ha tenido un papel importante creando y preservando la memoria pública de eventos históricos: la Revolución Mexicana, la Revolución Cubana, la Revolución Nicaragüense, los eventos políticos en Argentina, Chile y Brasil, y actualmente la rebelión zapatista en México. El trabajo de El Salvador es un importante y singular ejemplo de esta tradición documental, ya que sus creadores fueron participantes de los eventos

techniques of commercial portraiture in the 1940s and 1950s to celebrate the international stature of Argentine film, dance, and theater. Facio and D'Amico, who worked both collaboratively and independently, produced one of Latin America's early social documentaries in the book *Humanario*, an exposé of conditions in a state-run insane asylum. In a country which still identifies its culture as European, these women have played an important role in the development of contemporary Argentine photography and its promotion as a legitimate part of the art world.

In the last twenty-five years, contemporary Latin American photographers have become increasingly involved in the search for individualized expression, the examination of self and society. In much of their work, there is a deep concern for the representation of memory and the meaning of culture. The contemporary section of this book opens with the work of two artists—Flor Garduño (Mexico) and Luis González Palma (Guatemala)—who explore these issues in very different ways. The juxtaposition of their work calls attention to two distinct and important directions in modern Latin American photography.

Flor Garduño's work is part of the genre of classical black-and-white photography long associated with Manuel Álvarez Bravo's work in Mexico. In paying homage to the resilience and vitality of Latin America's indigenous cultures, Garduño carries forward important traditions within Mexican visual art. Moving between document and theater, her images also raise questions about the nature of memory and its representation of culture in contemporary photography. Garduño's photographs reflect the ambiguous relationship between the present and the past, and how modern imagery is used to portray (and validate) memory.

Luis González Palma's art is also deeply involved with indigenous culture and its history. His work addresses the encounter between European and indigenous peoples—the tragedy of the pre-Columbian past and the ongoing struggle of the Guatemalan Indian for social justice and cultural preservation. Unlike Flor Garduño, González Palma abandons all suggestion of documentalism. His three-dimensional works combine photography with other media, reappropriating and reordering elements of portraiture and still life to create his own interpretation of memory.

El Salvador: In the Eye of the Beholder is a deliberate utilization of documentary photography to create historical memory. In the twentieth century, documentary photography in Latin America has played a particularly important role in creating and preserving public memory of historical events: the Mexican revolution; the Cuban revolution; the Nicaraguan revolution; political events in Argentina, Chile, and Brazil; and currently the Zapatista rebellion in Mexico. The Salvadoran work is an unusually important example of this documentary tradition because its creators were participants in the historical events they recorded and the collective purpose of the archive was more important than individual authorship.

históricos que ellos registraron y el propósito colectivo del archivo es más importante que la identidad de sus autores.

Conscientes de que era necesario crear (y controlar) su propio registro de la historia que estaban viviendo y viendo, las fuerzas de oposición salvadoreñas formaron un archivo fotográfico desde el comienzo del conflicto. Para que sobreviviera, mantuvieron el archivo en constante movimiento durante años y todavía muchos de los nombres de los fotógrafos se desconocen. En intento y ejecución, el archivo salvadoreño es uno de los pocos ejemplos en el mundo del uso persistente de la fotografía para formular un legado visual de un movimiento de oposición política. Las imágenes incluidas en este libro y las de la exposición de *FotoFest 1992* han sido seleccionadas de una exposición más amplia realizada por Katy Lyle trabajando con los salvadoreños.

Las fotografías argentinas y uruguayas en *El paisaje moderno* enfocan de una manera muy diferente la representación de la historia política. Los tres fotógrafos argentinos y dos uruguayos han trabajado independientemente, pero sus imágenes reflejan una experiencia común: más de una década de dictadura militar durante los años 1970 y 1980 cuando una gran parte de las familias de Argentina y Uruguay sufrieron la tortura y las desapariciones. Estos fotógrafos se acercan al trabajo de una manera deliberadamente no documental. Al distanciarse del fotoperiodismo clásico, ellos han creado paisajes metafóricos que representan el aislamiento personal, el anonimato, la muerte, la ausencia de moral colectiva, la arbitraria naturaleza de la sobrevivencia humana. Sus imágenes son expresiones intensamente personales de la memoria política, centrándose en el dilema de las sociedades urbanas que han sido tanto víctimas como conspiradoras en su propia opresión.

Con los cambios en el mercado y el acceso a nuevos materiales después de los años 1960, el predominio de la fotografía en blanco y negro en América Latina ha tenido que competir constantemente con otras formas de fotografía. En los últimos veinticinco años ha habido un incremento en las imágenes de medios mixtos, conceptuales y escenificadas, en el uso de la computadora, el video y las instalaciones tridimensionales. Cuando surgió la fotografía de color en los años 1970 y 1980, muchas de las obras más importantes provenían de Brasil, donde los fotógrafos tuvieron acceso a materiales de color mucho antes que sus colegas de otros países. El tamaño de Brasil, su abundancia de recursos naturales y la política de inversión del gobierno, concebida para promover la expansión comercial, ayudaron a crear el desarrollo económico de los años 1960 y un gran mercado publicitario y de publicación para la fotografía de color. *Color de Brasil* ilustra la manera como algunos de los más famosos fotógrafos brasileños usan el color.

Entre los fotógrafos latinoamericanos que están explorando modos formalistas y conceptuales de tratar la herencia cultural, Mario Cravo Neto ha sido uno de los más consistentes y exitosos. Trabajando en el puerto de Bahía al noreste del país, fuera de los centros artísticos brasileños, Cravo Neto recurre a las

Conscious of the need to establish (and control) their own record of history as it was lived and seen by them, Salvadoran opposition forces started the photographic archive from the outset of the twelve-year conflict. To ensure its survival, the archive remained constantly on the move for years, and the names of many of its photographers are unknown. In its intent and execution, the Salvadoran archive is one of the few examples anywhere in the world of the sustained use of still photography to formulate a visual legacy of a political opposition movement. The images in this book and those shown at *FotoFest 1992* have been selected from a larger exhibition done by Katy Lyle working with the Salvadorans.

The Argentine and Uruguayan work in *The Modern Landscape* is a significantly different approach to the representation of political history. The three Argentine and two Uruguayan photographers have worked independently, but their imagery references a common experience: more than a decade of military dictatorship in the 1970s and 1980s when almost every family in Argentina and Uruguay lived with the experience of torture and disappearance. These photographers are deliberately not documentary in their approach. In distancing themselves from classical photojournalism, they create metaphorical landscapes to represent personal isolation, anonymity, death, the absence of collective morality, the arbitrary nature of human survival. Their images are intensely personal expressions of political memory, speaking to the dilemma of urban societies that are both victims and conspirators in their own oppression.

With changes in economic markets and the availability of new photographic materials after the 1960s, the predominance of black-and-white photography in Latin America has been increasingly challenged by other forms of image-making. In the last twenty-five years, there has been an enormous increase in mixed-media, conceptual and staged work, computer imaging, video, and three-dimensional installations. When color photography emerged in the 1970s and 80s, much of the strongest work came from Brazil, where photographers had access to color materials much earlier than their colleagues in other countries. Brazil's size and abundance of natural resources alongside government investment policies designed to promote commercial expansion helped create the economic boom of the 1960s, which generated a large advertising and publishing market for color photography. *Color from Brazil* shows how some of Brazil's best-known photographers are using color.

Among Latin American photographers who are exploring formalist and conceptual ways of representing the heritage of culture, Mario Cravo Neto has been one of the most consistent and successful. Working in the northeast port of Bahia outside the mainstream of the Brazilian art world, Cravo Neto draws upon aesthetic traditions in painting and sculpture to create luminous black-and-white portraiture of the Afro-Brazilian presence in the New World.

In Latin America as elsewhere, boundaries between classical photography and other visual arts have

tradiciones estéticas de la pintura y la escultura para crear luminosos retratos en blanco y negro de la presencia afrocaribeña en el Nuevo Mundo.

En América Latina, como en otras regiones, los límites entre la fotografía clásica y otras artes visuales se están borrando. Los fotógrafos están llevando la fotografía hacia otros campos, y el trabajo experimental está desafiando las viejas definiciones de la fotografía. Los fotógrafos se están reapropiando de los icónos culturales, torciendo y distorcionando su uso habitual. Muchos latinoamericanos contemporáneos que usan la fotografía como medio principal, se llaman a sí mismos artistas, no fotógrafos. Esto es cierto de la mayoría de los doce artistas de las dos últimas secciones del libro. Su obras desafían la memoria y las imágenes oficiales, desmitificando lo espiritual y prestando atención a lo profano. Estos artistas luchan contra las prácticas estéticas tradicionales y la representación de las bellas artes y de la fotografía corrientemente aceptadas. Repitiendo las palabras de Jorge Gutiérrez al principio de esta introducción, sus obras son una forma de la verdad deliberadamente "construida con pedazos de verdad y pedazos de mentiras."

La historia y la práctica de la fotografía latinoamericana suscita cuestiones vitales relativas a las relaciones de poder entre las culturas y a las conexiones entre la intención y el contenido. Las nuevas investigaciones y analísis provenientes de América Latina están poniendo en primer plano nuevas interpretaciones críticas, así como fotógrafos y movimientos fotográficos hasta ahora desconocidos. Los historiadores e investigadores latinoamericanos están reclamando autoridad sobre su propio pasado fotográfico, y están ampliando los contextos en los cuales la fotografía latinoamericana ha sido vista. Salones regionales y eventos fotográficos latinoamericanos de gran escala cómo el Encuentro de Fotografía Latinoamericana en Caracas (1993), las bienales de Nafoto en Brasil y Fotoseptiembre en México, y el V Coloquio Latinoamericano en la ciudad de México (1996) están llevando la fotografía latinoamericana hacia públicos cada vez más grandes.

La fotografía latinoamericana ya no es un fenómeno aislado en un paisaje exótico. Se mueve como parte de un continuum internacional integral a la historia del arte occidental. Es la intención de este libro contribuir al avance de este proceso.

1. Jorge Gutiérrez, "La otra fotografía que nunca se cuenta," ensayo presentado en el Encuentro de Fotografía Latinoamericana, Caracas, Venezuela, 1993.

2. En *FotoFest 1990*, la exposición *Chile: Seen from Within* fue presentada por primera vez con el trabajo de los fotógrafos chilenos Paz Errázuriz, Alejandro Hoppe, Álvaro Hoppe, Helen Hughes, Jorge Ianizewski, Héctor López, Kena Lorenzini, Juan Domingo Marinello, Christian Montecino, Marcelo Montecino, Oscar Navarro, Claudio Pérez, Luis Poirot, Paulo Slachevsky, Luis Weinstein, Ocar Wittke. La exposición y el libro, *Chile: from Within, 1973–1988* (New York: W.W. Norton & Company, 1990), fueron organizados y editados por fotógrafos chilenos junto con Susan Meiselas.

3. En marzo de 1994, FotoFest organizó y presentó la expo-

become blurred. Photographers are pushing the edges of still photography into other fields, and experimental work is challenging long-held definitions of photography. Photographers are reappropriating cultural icons, twisting and distorting their customary usage. Many contemporary Latin Americans working with photography as their primary medium refer to themselves as artists, not photographers. This is true for most of the twelve artists from Colombia and Venezuela in the last two sections of this book. Their works confront official imagery and memory with a demystification of the spiritual and emphasis on the profane. They challenge traditional aesthetic practices and established methods of presenting fine art and photography. To repeat Jorge Gutiérrez's words at the beginning of this introduction, their works are a form of truth deliberately "constructed with pieces of truth and pieces of lies."

The history and practice of Latin American photography raise vital questions about relationships of power between cultures, about representation of culture and its meaning, about connections between intention, expectation, and content. New research and analysis coming from Latin America are bringing to the foreground fresh critical interpretation as well as heretofore unknown photographers and photographic movements. Latin American historians and researchers are reclaiming authority over their own photographic past, and they are broadening the contexts in which Latin American photography is viewed. Regional salons and large-scale Latin American photographic events such as the Encuentro de Fotografía Latinoamericana in Caracas (1993), the biennial festivals Nafoto in Brazil and Fotoseptiembre in Mexico, and the V Coloquio Latinoamericano in Mexico City (1996) are bringing Latin American photography to increasingly large audiences.

Latin American photography is no longer an isolated phenomenon in an exotic landscape. It moves within an international continuum integral to the history of western art. It is the intention of this book to support that process.

1. Jorge Gutiérrez, "La otra fotografía que nunca se cuenta," paper presented at the Encuentro de Fotografía Latinoamericana, Caracas, 1993.

2. At *FotoFest 1990*, the show *Chile: Seen from Within* was presented for the first time with the work of Chilean photographers Paz Errázuriz, Alejandro Hoppe, Álvaro Hoppe, Helen Hughes, Jorge Ianiszewski, Héctor López, Kena Lorenzini, Juan Domingo Marinello, Christian Montecino, Marcelo Montecino, Oscar Navarro, Claudio Pérez, Luis Poirot, Paulo Slachevsky, Luis Weinstein, Oscar Wittke. The exhibition and book, *Chile:*

From Within (New York: W.W. Norton & Company, 1990), were organized and edited by Chilean photographers with Susan Meiselas.

3. In March 1994, FotoFest organized and presented the exhibition *The New Generation: Contemporary Photography from Cuba*, as part of *FotoFest 1994*, with the work of fifteen Cuban photographers: Pedro Abascal, Juan Carlos Alom, Max Orlando Baños, Mario Díaz, Carlos Garaicoa, Katia García Fayat, Carlos Mayol, Humberto Mayol, Eduardo Muñoz, José Ney, René Peña, Marta María Pérez, Manuel Piña, Rigoberto Romero, and

sición *La nueva generación: Fotografía contemporánea de Cuba*, como parte de *FotoFest 1994* con el trabajo de quince fotógrafos cubanos: Pedro Abascal, Juan Carlos Alom, Max Orlando Baños, Mario Díaz, Carlos Garaicoa, Katia García Fayat, Carlos Mayol, Humberto Mayol, Eduardo Muñoz, José Ney, René Peña, Marta María Pérez, Manuel Piña, Rigoberto Romero y Alfredo Sarabia. Después de la presentación en Houston, la exposición fue mostrada en la Bienal de la Habana en 1994 por la Fototeca de Cuba.

4. Gutiérrez, ibid.

5. La referencia sobre el anuncio de Bate & Cía. proviene de: Amado Becquer Casabelle y Miguel Ángel Cuarterolo, *Imágenes del Río de la Plata: Crónica de la fotografía rioplatense, 1840–1940* (Buenos Aires: Editorial del Fotógrafo, 1983). La Guerra de la Triple Alianza fue esencialmente un conflicto sobre comercio y áreas de poder en el cono sur de Sudamérica. Paraguay era un país cerrado al comercio exterior. Los países vecinos, particularmente Brasil y Argentina, querían tener acceso a los mercados paraguayos así como al río Parana. El papel de Inglaterra en esta guerra todavía se discute, pero los historiadores latinoamericanos dicen que Inglaterra jugó un papel importante al impulsar a Brasil y Argentina a hacer esta guerra. Cuando comenzó la guerra, a mediados de los años 1860, Inglaterra era el poder económico dominante en la región y quería expandir sus oportunidades comerciales. Su poder creció al final de la guerra cuando Paraguay quedó en ruinas y las naciones victoriosas—Brasil, Argentina y Uruguay—casi en bancarrota.

6. El retrato se convirtió rápidamente en uno de los modos principales de la fotografía en el siglo diecinueve. En el último cuarto de ese siglo, los avances tecnológicos lo hicieron barato y accesible a mucha gente. Boris Kossoy describe este fenómeno de manera más completa en su ensayo en este libro.

Alfredo Sarabia. After its presentation in Houston, the exhibition was shown at the 1994 Bienal de la Habana by the Fototeca de Cuba.

4. Gutiérrez, ibid.

5. Reference to the Bate & Co. advertisement came from Amado Becquer Casabelle and Miguel Ángel Cuarterolo, *Imágenes del Río de la Plata: Crónica de la fotografia rioplatense 1840–1940* (Buenos Aires: Editorial del Fotógrafo, 1983). The War of the Triple Alliance was essentially a conflict about commerce and spheres of influence in the southern cone of South America. Paraguay was a country closed to foreign trade. Neighboring countries, particularly Brazil and Argentina, wanted access to Paraguayan markets and use of the Parana river. The role of England in this war is still being debated, but modern Latin American historians describe Great Britain as playing a major role in pushing Argentina and Brazil into the war. England was the dominant economic power in this region at the outbreak of the war in the mid 1860s and anxious to expand opportunities for trade. England's power greatly increased at the end of the war when Paraguay was left in ruins and the victors—Brazil, Argentina, and Uruguay—were nearly bankrupt.

6. Portraiture quickly became one of the principal photographic genres in the nineteenth century. Technological advances in the last quarter of that century made portraits cheap and available to many people. Boris Kossoy describes this phenomenon more fully in his essay in this book.

Boris Kossoy

LA FOTOGRAFÍA EN LATINOAMÉRICA
EN EL SIGLO XIX
LA EXPERIENCIA EUROPEA Y LA
EXPERIENCIA EXÓTICA

El estudio serio de la historia de la fotografía se inició en Latinoamérica en época relativamente reciente. Aparte de unos pocos trabajos pioneros en este campo, hasta la década de 1970 no hubo investigadores que se dedicaran a esta historia y estudiaran sistemáticamente la evolución de la fotografía. Se debe observar que no sólo es reducido el número de títulos disponibles sobre el tema, sino que además la bibliografía fotográfica actual refleja la ausencia de una interpretación profunda y un análisis reflexivo de las direcciones que desde el siglo pasado ha tomado la fotografía en diversos países latinoamericanos. En otras palabras, el debate sobre la fotografía en Latinoamérica apenas ha comenzado.[1]

Dos líneas de análisis, relacionadas entre sí, son fundamentales para estudiar la fotografía en Latinoamérica en el siglo diecinueve. La primera consiste en su contexto histórico: una Latinoamérica importadora y receptiva con respecto a novedades y modelos de civilización de los países en franca industrialización a los cuales la ataban estrechos lazos económicos. En tal contexto, cualquier innovación tecnológica que surgiera en América Latina, estando al margen del proceso industrial y de los progresos técnicos y científicos de Europa y los Estados Unidos, no podía encontrar las condiciones necesarias para seguir desarrollándose. El descubrimiento independiente de la fotografía que hizo Hércules Florence en Brasil tuvo un impacto mínimo a pesar de haber sido un descubrimiento pionero en las Américas y contemporáneo a los de Louis Jacques Mandé Daguerre y William Henry Fox Talbot en Europa.

Si se intenta comprender el fenómeno fotográfico en sus múltiples manifestaciones y aplicaciones, tal como se dio (y continúa dándose) en los diferentes países de América Latina, no se puede omitir la consideración de los contextos históricos específicos en los cuales surgió la fotografía. Cada uno de esos contextos, con sus implicaciones económicas, sociales, políticas y culturales, suscitó un desarrollo similar de la fotografía.[2]

Sin embargo, partiendo de circunstancias históricas similares heredadas del período colonial, se pueden comenzar a identificar las características de la demanda social de imágenes fotográficas en Latinoamérica, así como las diversas formas de la expansión de la actividad fotográfica en la región. Las imágenes fotográficas reflejan la realidad social, y además reflejan, de una u otra manera, influencias culturales y estéticas extranjeras. Este ensayo mostrará que la experiencia fotográfica latinoamericana fue, en realidad, una *experiencia europea.*

La segunda línea de análisis considera las expectativas que había en Europa con relación a los paisajes y personas de esta parte de las Américas. Estas expectativas habían sido creadas por las narraciones de viajes y la iconografía que las acompañaba desde principios del siglo diecinueve. El uso ideológico de la fotografía como "testimonio fidedigno" reforzó las fantasías de la imaginación europea mediante imágenes de lo pintoresco, lo diferente, "el otro". Esta fue la *experiencia exótica* de América Latina que, con la difusión de la fotografía, se generalizó en Europa y cristalizó finalmente en la mentalidad europea en forma de una *imagen/concepto* de las realidades latinoamericanas.

Boris Kossoy

PHOTOGRAPHY IN NINETEENTH-CENTURY LATIN AMERICA
THE EUROPEAN EXPERIENCE AND
THE EXOTIC EXPERIENCE

Scholarly research on the history of photography is a somewhat recent development in Latin America. Aside from a few pioneering efforts, it was not until the 1970s that researchers began to concern themselves with this history and to study the evolution of Latin American photography in a systematic way. Not only are few titles available on the subject, but, as the bibliography in this volume reflects, there is a general absence of in-depth interpretation and thoughtful analysis regarding the direction taken by photography in the various Latin American countries during the nineteenth century. In short, the debate surrounding this medium of communication and expression in Latin America has only begun.[1]

Two interrelated points of reference are fundamental to an analysis of the photography of Latin America in the nineteenth century. The first is the historical context: a Latin America that imported and was receptive to novelties and models of civilization from countries in the midst of industrialization—countries to which Latin America was economically bound. In this context, outside the mainstream of industrialization and the advances of science and technology in Europe and the United States, any technological innovation that might have arisen in Latin America would not have found the conditions necessary for further development. The independent discovery of photography by Hércules Florence in Brazil, for example, had minimal impact, although it was a pioneering discovery in the Americas and contemporary with those of Louis Jacques Mandé Daguerre and William Henry Fox Talbot in Europe.

Any attempt to understand the phenomenon of photography in its multiple manifestations and applications as it occurred (and continues to occur) in different parts of Latin America cannot ignore the specific historic contexts (with their economic, social, political, and cultural implications) in which it emerged. Each particular context gave rise to a specific form of photographic development.[2]

Nevertheless, if one takes as a starting point similar historical features inherited from colonial times, one can begin to identify the nature of the social demand for photographic images in Latin America as well as the distinctive ways in which photographic activity expanded there. Photographic imagery reflected social reality in one way or another as well as cultural and aesthetic values from abroad. As this essay will show, the Latin American photographic experience of the nineteenth century was actually a *European experience.*

The second factor in this analysis relates to European expectations of how the scenery and peoples of this part of the Americas should look. These expectations were shaped by travel literature and its accompanying iconography dating back to the early nineteenth century. Photography, with its ideological use as "reliable proof," reinforced the fantasies of the European imagination with imagery of the *pittoresque*, the different, the *other*. This became the *exotic experience* of Latin America that, with the spread of photography, permeated Europe and subsequently crystallized an *image/concept* of Latin American realities in the European mind.

Con estos puntos de referencia este ensayo estudia la introducción de la fotografía en Latinoamérica y su posterior difusión. El ensayo se limita a explorar las características esenciales del mencionado proceso, en lugar de tratar los desarrollos específicos o las aplicaciones que se hicieron en los diferentes países. También propone conceptos y metodologías enderezados a renovar el enfoque histórico, con la esperanza de estimular el estudio y la reflexión sobre la fotografía latinoamericana a partir de una perspectiva cultural más amplia.

La presencia europea en el Nuevo Mundo a principios del siglo XIX

Una historia general de la fotografía en Latinoamérica es legítima en la medida en que respete la diversidad cultural de los diferentes países y reconozca las similares circunstancias históricas que afectan a cada uno de ellos. Indudablemente hay características comunes a todos, así como fueron comunes los siglos de conflicto entre las masas indígenas y los conquistadores y colonizadores europeos, durante el largo proceso que culminó en una Latinoamérica subyugada por los imperios ibéricos. A este proceso siguió, en el siglo diecinueve, el colapso de los sistemas coloniales de Portugal y España, desencadenado por la crisis del mercantilismo y la emergencia del capitalismo industrial. Los posteriores movimientos nacionales en pos de la independencia política de los diversos países acentuaron la percepción de las características económicas y sociales comunes, heredadas de los tiempos coloniales.

Cuando, en el siglo diecinueve, los intereses estratégicos de diferentes países de Europa, particularmente los de Inglaterra, apuntaron a los mercados potenciales de esta parte del Nuevo Mundo, se hizo cada vez más numerosa en las capitales latinoamericanas la presencia de europeos: venían agentes comerciales, exportadores e importadores, expedidores de cargas, proveedores de materiales y tecnología agrícola y ferroviaria, representantes de instituciones de crédito, e individuos que ofrecían los más variados productos, además de artesanos, artistas y aventureros. Los países de Europa tenían también intereses científicos: un ejemplo es el célebre viaje del naturalista alemán, el Barón Alexander von Humboldt, a principios del siglo XIX, a través de varias regiones del Nuevo Mundo. Sus meticulosas observaciones en diferentes campos del conocimiento como economía, agricultura, geografía, arqueología y botánica, fueron reunidas en treinta volúmenes y publicadas entre 1807 y 1832 con el título *Viaje a las regiones equinocciales del Nuevo Continente*. Este libro, inspirado por un serio afán de investigación científica, llegó a ser la fuente primaria de referencia para otros investigadores.

Otras expediciones de exploración científica se dirigieron a las tierras inexploradas del *mundus novus*. Brasil fue "redescubierto" por los hombres de ciencia de esta época. Una de las más importantes expediciones científicas que recorrieron el interior del Brasil fue la misión que encabezó de 1825 a 1829 el naturalista y médico alemán, el Barón de Langsdorff, bajo los auspicios del gobierno de la Rusia imperial.[3]

With these reference points this essay examines the introduction of photography to Latin America and its expansion there. The essay limits itself to the essential characteristics of this process rather than to specific developments or applications as they emerged in different countries. It also proposes concepts and methodologies for a renewed historical approach. It is hoped that this essay stimulates further investigations of Latin American photography from a broader cultural perspective.

European Presence in the New World at the Beginning of the Nineteenth Century

A general history of Latin American photography is reasonable as long as it both respects the cultural diversity of individual countries and identifies the similar historical circumstances that have affected each of them. Undoubtedly, there are common characteristics, such as the centuries of conflict between the indigenous masses and the European conquerors and settlers and Latin America's long subjugation to the Iberian empires. This was followed in the nineteenth century by the collapse of Portugal's and Spain's colonial systems, which was triggered by the crisis of mercantilism and the emergence of industrial capitalism. The subsequent national movements toward political independence in the different countries reinforced the shared economic and social characteristics inherited from colonial times.

In the 1800s, as the strategic interests of various European countries, particularly England, turned toward the potential markets of this part of the New World, the number of Europeans in the Latin American capitals increased daily: entrepreneurs, exporters and importers, shippers, suppliers of agricultural and railway materials and technology, representatives of lending banks, and merchants exhibiting a wide variety of products—as well as artisans, artists, and adventurers. European countries also had scientific interests, as exemplified by the celebrated journey of the German naturalist Baron Alexander von Humboldt through various regions of the New World at the beginning of the nineteenth century. His meticulous observations in economics, agriculture, geography, archaeology, and botany, among other subjects, were brought together in thirty volumes and published between 1807 and 1832 under the title *Voyage aux régions équinoxiales du Nouveau Continent*. Embodying a concern for scientific investigation in the spirit of the Enlightenment, this became the primary reference work for other researchers.

Subsequent expeditions were directed toward the unexplored land of the *mundus novus*; Brazil, in particular, was "rediscovered" by the men of science at this time. One of the most important scientific expeditions to travel through the interior of Brazil was the mission in 1825–29 headed by the German naturalist and physician Baron Georg von Langsdorff under the auspices of the government of Imperial Russia.[3] The group included a young French artist by the name of Antoine Hércules Romuald Florence, who was taken on both for his talent as a draughtsman and for his knowledge of cartography.[4] He had

El grupo incluía a un joven artista francés, Antoine Hércules Romuald Florence, incorporado al grupo tanto por su talento artístico como por sus conocimientos de cartografía.[4] Florence reemplazó en esta expedición a Johann Moritz Rugendas, quien había sido contratado originalmente para participar en la famosa misión pero luego desistió.[5]

A pesar de los importantes descubrimientos realizados a lo largo del trayecto la empresa tuvo un resultado desastroso, por los accidentes y enfermedades que sufrieron los principales miembros de la comitiva. Se debe a Florence el relato completo de esa aventura.[6] La documentación iconográfica que acompañaba su informe muestra el cuidado que tuvo para registrar con rigor científico la naturaleza y los indios de las regiones visitadas.[7] Esta colección de imágenes es de inestimable valor para posteriores estudios antropológicos y etnográficos.

El descubrimiento independiente de la fotografía en Brasil

Después de retornar de la expedición, ya radicado en la tranquila villa de São Carlos (Campinas) en la Provincia de São Paulo, Florence continuó su producción artística, representando a través del dibujo, entre otros temas, paisajes rurales, vistas de la naturaleza y retratos. En 1830 quería publicar un estudio sobre los sonidos emitidos por los animales con el título *Zoophonie* que era el producto de las observaciones que había hecho en la selva en el curso de la expedición, pero no pudo hacerlo por la escasez de talleres de impresión en São Paulo. Era éste uno de los muchos obstáculos al progreso que existían en el medio esclavista de Brasil. Florence decidió entonces inventar su propio método de impresión, al que denominó *poligraphie*. En 1832 ya se había establecido comercialmente con una tienda en la que además de telas ofrecía al público sus "escritos y dibujos." Observando la decoloración que sufrían los tejidos hechos por las indias cuando eran expuestos a la luz del sol, Florence aprendió del joven boticario Joaquim Corrêa de Mello cuáles eran las propiedades del nitrato de plata y comenzó sus investigaciones fotográficas.[8] Sus primeras experiencias con la cámara oscura, registradas en el primero de sus manuscritos, datan de enero de 1833.[9]

Aunque le fascinaba la capacidad de la cámara oscura para fijar imágenes del mundo exterior, eventualmente Florence cambió el curso de sus investigaciones. Comenzó a aplicar sus recientes descubrimientos fotoquímicos a un método alternativo de reproducción mediante la acción de la luz, concentrando sus estudios en un aspecto esencial de la fotografía: cómo obtener copias a partir de una matriz. La importancia de este concepto no sería reconocida hasta mucho más adelante.

Florence utilizó placas matrices de vidrio recubiertas con una mezcla de goma arábiga y hollín. Con el buril delineaba sus dibujos y textos y luego los copiaba exponiéndolos a la luz del sol, en papeles sensibilizados con cloruro de plata o, con preferencia, cloruro de oro, y así obtenía imágenes impresas.

replaced Johann Moritz Rugendas, who had been contracted originally to participate in this famous mission and had later declined.[5]

Despite the significant discoveries that were made on the journey, the undertaking was a disaster: a succession of accidents and illnesses struck down principal members of the group. Florence later drew up an account of that adventure.[6] The iconographic documentation accompanying that account showed his concern for recording the natural surroundings and Indians of the visited regions with scientific strictness.[7] This collection of images was of inestimable value for later anthropological and ethnographical studies.

Independent Discovery of Photography in Brazil

After he returned from the expedition, Florence settled in the peaceful village of São Carlos (Campinas) in the hinterland of the Province of São Paulo, where he continued his artistic pursuits, drawing rural landscapes, scenes from nature, and portraits, among other subjects. Trying in 1830 to publish a study on animal sounds he called *Zoophonie,* which was based on his observations in the jungle during the expedition, he was blocked by the dearth of printing shops in São Paulo. This was one of the many obstacles to progress in Brazil's proslavery milieu. Florence then decided to invent his own method of printing, which he at first called *poligraphie*. By 1832, he was commercially established, offering the public his "writings and drawings" while running a fabric store. At the same time that he began noticing the discoloration of Indian fabrics when they were exposed to light, Florence learned about the properties of silver nitrate from the young apothecary Joaquim Corrêa de Mello and began his research into photography.[8] He recorded his first experiments with the camera obscura in January 1833.[9]

Though fascinated with the camera obscura's ability to record images of the outside world, Florence eventually shifted the course of his investigation. He began to apply his photochemical discoveries to an alternative method of reproduction through the action of sunlight, focusing his research on an essential aspect of photography: the ability to obtain copies from a master. This concept would be appreciated much later.

Florence used master glass plates coated with a mixture of gum arabic and soot. He outlined his designs and texts with a burin, then copied them through sunlight exposure on paper sensitized with silver chloride or, preferably, gold chloride, thus obtaining printout images. In testing chemical preparations that would prevent his gold-chloride copies from being altered when again exposed to light, he first used a solution of urine (for the ammonia in its composition) and water. Later he used caustic ammonia (ammonium hydroxide) as a fixer for the copies prepared with silver chloride. He documented the use of other photosensitive compounds, and a detailed examination of his manuscripts confirms that

Experimentando con preparados químicos que mantuviesen inalterables sus impresiones (en cloruro de oro) cuando fueran expuestas nuevamente a la luz, empleó primero una solución de agua y orina (por el amoníaco presente en su composición). Más adelante usó el amoníaco cáustico (hidróxido de amoníaco) como fijador para las copias preparadas con cloruro de plata. Florence ha dejado documentación sobre otros compuestos fotosensibles, y un examen detallado de sus manuscritos confirma que fue el primero en emplear el término *photographie*. Éste fue el nombre que Florence dio a su descubrimiento en 1833–34, por lo menos cinco años antes de que el vocablo fuese utilizado por primera vez en Europa.[10]

Al enterarse del descubrimiento de Daguerre, Florence envió un comunicado a la prensa de São Paulo y de Rio de Janeiro, declarando que ". . . no negaba ningún descubrimiento hecho por otra persona . . . porque a dos personas se les puede ocurrir la misma idea," añadiendo que le faltaban "mejores recursos materiales" y que siempre había considerado precarios sus propios resultados.[11] Aislado en el interior de Brasil, desprovisto de los más elementales recursos tecnológicos y hasta de interlocutores que comprendiesen y apoyasen su trabajo, Florence abandonó la investigación fotográfica y prosiguió perfeccionando otros métodos de impresión. Sorprende, sin embargo, el hecho de que años antes de ser anunciado el descubrimiento de Daguerre, Florence combinaba arte e industria usando sus procesos fotográficos para la obtención en serie de impresos tales como diplomas masónicos, rótulos para productos farmacéuticos y etiquetas para otras actividades comerciales. Es éste un testimonio interesante del espíritu europeo de su tiempo.

Aunque en Europa los investigadores evidentemente contaban entonces con mejores condiciones técnicas para sus experimentos, los principios científicos que les guiaban se fundamentaban en descubrimientos de la óptica y de la química que ya se conocían. Basta con recordar el uso que durante siglos habían hecho de la cámara oscura artistas y viajeros, como instrumento auxiliar para el dibujo, y también en el curso de algunos descubrimientos notables de la química del siglo dieciocho. Un ejemplo es el descubrimiento por el médico y profesor alemán Johann Heinrich Schulze, en 1727, de la sensibilidad a la luz de las sales de plata; otro, el del químico y farmacéutico sueco Carl Wilhelm Scheele, en 1777, quien observó que el cloruro de plata se disuelve en el amoníaco cáustico; esto indicaba que el amoníaco podría servir como fijador.[12]

La genialidad de investigadores como Joseph Nicéphore Niepce, Daguerre, Fox Talbot, Hippolyte Bayard y Florence residía justamente en la feliz conjunción de descubrimientos preexistentes para establecer una técnica que cualquier investigador, en cualquier lugar, podía aplicar eficientemente. El concepto de la fotografía "estaba en el aire." Sin embargo, la aceptación social y el perfeccionamiento técnico de la nueva invención solamente podría tener lugar—como de hecho ocurrió—en contextos socioeconómicos y culturales totalmente diversos de los de Brasil y de toda Latinoamérica: es decir, en los

Florence coined the term *photographie* for his discovery in 1833–34, a good five years before the term was first used in Europe.[10]

On learning of Daguerre's discovery, Florence sent a communiqué to the press in São Paulo and Rio de Janeiro, stating that he would not "dispute anyone's discovery . . . because two people can have the same idea," that he lacked "better material resources," and that he always thought his results precarious.[11] Isolated in the interior of Brazil and lacking the most basic technological resources and the company of people who could understand and support his work, Florence abandoned his research in photography to perfect his other printing methods. It is intriguing, nonetheless, that years before Daguerre's discovery was announced, Florence was combining art and industry by using his photographic processes to produce series of prints such as Masonic diplomas, labels for pharmaceutical products, and tags for other commercial activities—interesting evidence of the European spirit of the time.

Though researchers in Europe obviously enjoyed better technical conditions for their experiments, the scientific principles that guided them were based on well-known optical and chemical discoveries. It is enough to recall the centuries-old use of the camera obscura by artists and travelers as an aid to drawing, as well as some notable chemical discoveries of the eighteenth century—such as German physician and professor Johann Heinrich Shulze's detection in 1727 of the sensitivity of silver salts to light. The Swedish chemist and pharmacist Carl Wilhelm Sheele observed in 1777 that silver chloride dissolves in caustic ammonia, indicating that ammonia could work well as a fixer.[12]

The genius of researchers such as Joseph Nicéphore Niepce, Daguerre, Fox Talbot, Hippolyte Bayard, and Florence lay precisely in their method of bringing together preexisting discoveries to establish a technique that could be applied in an efficient manner by any researcher, no matter where he might be. The concept of photography was already "in the air." However, the social acceptance and technical development of the new discovery could only occur—as indeed happened—in socioeconomic and cultural contexts totally different from those in Brazil and the rest of Latin America: that is, in contexts where the industrial revolution was already under way. This is a key issue from a technical and scientific point of view, as well as from an anthropological and sociological perspective.

Given the circumstances under which Florence lived, the independent discovery of photography in the Americas was destined to fall into obscurity. His discoveries would remain virtually unknown for nearly 140 years. Scientific verification in 1976 of the methods described in his manuscripts and subsequent international recognition have confirmed that photography had multiple "paternities." Florence's accomplishments still cause discomfort in some circles, pointing to an ethnocentrism unable to entertain the possibility that achievements of human genius could occur outside the traditional geographic boundaries of "civilization."

países donde ya se estaba produciendo la revolución industrial. Ésta es una cuestión fundamental desde el punto de vista técnico y científico, como también en una perspectiva antropológica y sociológica.

Dado el ambiente en que vivió Florence, el descubrimiento independiente de la fotografía en América estaba condenado a la oscuridad. Sus descubrimientos se mantuvieron prácticamente desconocidos durante cerca de 140 años. La verificación científica, en 1976, de los métodos que describe en sus manuscritos y el reconocimiento internacional consiguiente, confirman la noción de la filiación múltiple de la fotografía. Los logros de Florence todavía provocan cierto malestar en algunos círculos, y ello es emblemático de un espíritu etnocentrista que no puede concebir la posibilidad de que el genio humano pueda lograr grandes realizaciones más allá de los tradicionales límites geográficos de la "civilización."

Se introduce en Latinoamérica el descubrimiento de Daguerre

En enero de 1839 la prensa francesa comenzó a anunciar el descubrimiento de Daguerre, pero mantuvo en secreto los detalles sobre el proceso. El 19 de agosto de ese año, en una histórica sesión conjunta de la Academia de Ciencias y la Academia de Bellas Artes de París, realizada en el Instituto de Francia, se reveló finalmente el proceso que permitía fijar permanentemente la imagen de los objetos externos formada en la cámara oscura. El logro de Louis Jacques Mandé Daguerre fue anunciado formalmente y "noblemente donado a todo el mundo." Casi inmediatamente se difundió el daguerrotipo, llegando hasta el último rincón del globo. (El principio fotográfico del negativo-positivo, desarrollado durante la década de 1830 por Fox Talbot, no se aplicaría extensamente hasta mucho más adelante.)

Es interesante notar la rapidez con que la novedad atravesó toda Latinoamérica. La prensa de diversos países reproducía artículos publicados en periódicos europeos el mismo año en que se anunció el descubrimiento de Daguerre. Si las fuentes consultadas son correctas, podríamos establecer una cronología parcial de la diseminación del descubrimiento europeo. En Brasil la primera noticia fue publicada por el *Jornal do Comercio* de Rio de Janeiro, en su edición del día 1 de mayo de 1839;[13] en Caracas, el tema fue mencionado por el periódico *Correo de Caracas* en julio de aquel año;[14] en Bogotá, *El Observador* del 22 de septiembre hizo pública la noticia;[15] los peruanos fueron informados por *El Comercio* de Lima el 25 de septiembre;[16] en México, el primer anuncio al parecer fue publicado en noviembre por *El Noticioso de Ambos Mundos;*[17] los investigadores argentinos dicen que la primera referencia en aquel país apareció en el diario porteño *La Gaceta Mercantil* el 11 de marzo de 1840.[18]

Mientras la noticia se difundía rápidamente en Latinoamérica, también se hacían frecuentes las demostraciones prácticas del uso del daguerrotipo. En diciembre de 1839 fondeaba en la bahía de Rio de Janeiro el navío-escuela *L'Orientale*. Entre sus pasajeros se encontraba el Abad Louis Compte, quien traía un equipo completo de daguerrotipo para sacar fotografías durante el viaje. Las fotos tomadas por Compte

Daguerre's Discovery Comes to Latin America

In January 1839, the French press began to report the news of Daguerre's discovery, though details of the process were kept secret. On August 19 of that year, at a historic joint session of the Academy of Sciences and the Academy of Fine Arts of Paris, held at the Institut de France, the process by which the image of an object formed in the camera obscura could be made permanent was finally revealed. The achievement of Louis Jacques Mandé Daguerre was formally announced and "nobly donated to the entire world." The daguerreotype spread almost immediately to all corners of the globe. (The photographic principle of negative-positive, developed during the 1830s by Fox Talbot, would not find its mass application until much later.)

It is interesting to note how quickly this news traveled through Latin America. Articles reproduced from European periodicals were circulated by the press in various countries the same year Daguerre's discovery was announced. If data from the available sources are correct, one can establish a partial chronology of the dissemination of information about the European discovery. In Brazil, the first report was published by the *Jornal do Commercio* of Rio de Janeiro in its May 1, 1839, edition;[13] in Caracas, the subject was mentioned by the *Correo de Caracas* in July of that year;[14] in Bogotá, *El Observador* conveyed the news on September 22;[15] the Peruvians were informed by *El Comercio* in Lima on September 25;[16] in Mexico, the first report apparently was published in November by *El Noticioso de Ambos Mundos*;[17] and Argentine researchers say that the first reference in that country appeared in the Buenos Aires paper *La Gaceta Mercantil* on March 11, 1840.[18]

Just as the news spread quickly in Latin America, so did actual demonstrations of the daguerreotype. In December 1839, one of the passengers on the training ship *L'Orientale* anchored in Rio de Janeiro Bay was Abbot Louis Compte, who had brought his daguerreotype equipment to take pictures of the journey. The photographs taken by Compte in Rio de Janeiro, which date to January 17, 1840, are probably the first daguerreotypes made in South America.[19]

The following month, the ship sailed to Montevideo, Uruguay, where Compte continued his presentations, enchanting the public and the press.[20] Normally, the frigate would have proceeded to Buenos Aires, but that port was being blockaded by the French. According to some sources, Compte remained in Uruguay "alleging health problems," and turned to "teaching languages."[21] Another source, however, indicates that the abbot stayed with the ship and finally arrived in Valparaiso, Chile, on June 1 of that same year.[22] The press "immediately reported on the daguerreotype apparatus which was on board," and during the almost twenty days in which the expedition remained in Chile, "it is known that the abbot made use of his machine, taking scenes of the city and landscapes of the surrounding areas."[23] On the way to Peru, the ship was wrecked on rocks and sank, but the crew and passengers were

en Rio de Janeiro el 17 de enero de 1840 son probablemente los primeros daguerrotipos realizados en Sudamérica.[19]

El mes siguiente, el navío viajó a Montevideo, donde el abad prosiguió con sus presentaciones, encantando al público y a la prensa.[20] Normalmente, la fragata se habría dirigido al puerto de Buenos Aires, pero ello no ocurrió porque ese puerto estaba bajo el bloqueo francés. Según algunos autores, Compte habría permanecido en Uruguay "alegando problemas de salud" y se habría dedicado a la "enseñanza de lenguas."[21] Otra fuente en cambio señala que el capellán prosiguió viaje en la embarcación y finalmente llegó a Valparaíso, Chile, el 1 de junio del mismo año.[22] La prensa ". . . de inmediato informó acerca del equipo de daguerrotipo que traía a bordo." Durante casi 20 días la expedición permaneció en Chile, y "se sabe que el abad hizo uso de su máquina, tomando vistas de la ciudad y de paisajes de los alrededores."[23] Siguiendo el viaje hacia Perú, el navío chocó contra las rocas y naufragó, pero la tripulación y los pasajeros se salvaron. El equipo de Compte tampoco se perdió. No se pudo saber, sin embargo, si las primeras imágenes fotográficas que se tomaron en el país todavía existían o habían desaparecido en el fondo del Pacífico.[24] Así es como el experimento pionero de daguerrotipia en Sudamérica, hecho gracias al viaje de *L'Orientale*, terminó abruptamente.

Más o menos al mismo tiempo, los mexicanos se enteraban de los detalles de la nueva tecnología. Las fuentes incluyen un artículo publicado en un periódico de la Ciudad de México en enero de 1840.[25] El pintor francés Émile Mangel Dumesnil habría sido el introductor del daguerrotipo en la Ciudad de México.[26] (En 1859, Dumesnil fue a la Argentina, donde continuó ejerciendo su profesión durante muchos años).[27]

El norteamericano J. Washington Halsey, quien "llegó de Nueva Orleans a fines de 1840" sería el introductor del daguerrotipo en La Habana y el primero en ejecutar retratos en Cuba con ese sistema. Poco después, en junio de 1841, transfirió su establecimiento a R.W. Hoit.[28] Hay noticias de que Hoit se encontraba en México un año después.[29]

En Venezuela Antonio Damirón llegó a Caracas en diciembre de 1841, "trayendo de su país natal todos los instrumentos necesarios para ejercer el nuevo arte."[30] Pero cabría al industrial español Francisco Góñiz ser el introductor del daguerrotipo en aquella ciudad y, también, el primer fotógrafo retratista. En 1842 Góñiz se fue de Venezuela, después de anunciar en el periódico ". . . la venta de dos cámaras con todo el equipo necesario para hacer retratos y copias por el sistema de Daguerre."[31] Curiosamente, aparece en Bogotá, en junio de 1843, un "francés itinerante" llamado F. Goni, y pone anuncios locales ofreciendo "retratos por el último y más perfeccionado método del daguerrotipo."[32] ¿Es mera coincidencia la similitud de los nombres del "español" Francisco Góñiz y el "francés" F. Goni? Dadas las fechas de su viaje, hay que preguntarse si Góñiz y Goni no serían, en realidad, la misma persona.[33] La daguerrotipia, sin embargo, ya había sido introducida en Colombia por el pintor granadino Luis García Hevia, quien presentó su trabajo

saved, along with Compte's equipment. It was not known, however, "whether the first photographic images taken of the country still existed or had disappeared on the bottom of the Pacific."[24] Thus, the pioneering trial of the daguerreotype in South America via the *L'Orientale* came to an abrupt end.

At approximately the same time, Mexicans were learning details of the new technology. Sources include an article in a Mexico City newspaper as early as January 1840,[25] while the French painter Emile Mangel Dumesnil is purported to have introduced the daguerreotype to Mexico City.[26] (In 1859, Dumesnil moved to Argentina, where he continued to practice his profession for many years.[27])

The American J. Washington Halsey, "having arrived from New Orleans toward the end of 1840," is said to have introduced the daguerreotype to Havana, becoming Cuba's first portraitist; shortly thereafter, in June 1841, he transferred his establishment to R.W. Hoit.[28] Sources place Hoit in Mexico a year later.[29]

In Venezuela, Antoine Damiron arrived in Caracas in December 1841, "bringing from his home country all the instruments necessary to perform the new art."[30] However, it would fall to the "Spanish industrialist" Francisco Góñiz to introduce the daguerreotype in that city and work briefly as its first portrait photographer. In 1842, Góñiz left Venezuela, first advertising in the newspaper the "sale of two cameras and all the apparatus necessary to take portraits and make copies by the Daguerre system."[31] Oddly enough, in June 1843, a "transient Frenchman" named F. Goni surfaced in Bogotá and advertised locally that he offered "portraits by the latest, most improved daguerreotype method."[32] Are the names of the "Spaniard" Francisco Góñiz and the "Frenchman" F. Goni mere coincidence? Given the dates of travel, one might speculate that Góñiz and Goni were actually the same person.[33] Nevertheless, the daguerreotype had already been introduced in Colombia by the Granadian painter Luiz García Hevia, who presented his work at an 1841 exhibition.[34]

The May 1842 arrival of the daguerreotype in Lima was the work of the Frenchman Maximilian Danti, and even though he remained a daguerreotypist for only a few months, he did establish the first commercial studio in the country.[35] John Elliot from the United States spent a short time during 1843 in Rio de Janeiro, where he had a portrait studio before moving to Argentina.[36] Elliot was the first to show the *porteñhos* the daguerreotype, as well as the first to set up shop in that country.[37]

Expansion of a Commercial Activity: Portraitists and Portrayed During the Daguerreotype Period

When the daguerreotype was first introduced to the general public, it was far from practical for commercial use: the long exposure time needed to record the image restricted its application. It was only when Daguerre's prototype was improved optically with clearer lenses and chemically with a significant increase in the sensitivity of the plates that photography became commercially viable. Its main application—the photographic portrait—was soon in constant demand.

en la exposición de 1841.[34] La llegada del daguerrotipo a Lima fue obra del francés Maximilian Danti, en mayo de 1842, y aunque continuó sólo algunos meses como daguerrotipista, a él se debe el establecimiento del primer estudio fotográfico comercial en el país.[35] El norteamericano John Elliot, después de breve permanencia en Rio de Janeiro, donde tuvo un estudio de retratos en 1843, se dirigió a la Argentina.[36] Fue el primero en mostrar el daguerrotipo a los porteños, y también el primero que puso un establecimiento comercial en ese país.[37]

La expansión de una actividad comercial: retratistas y retratados en el período del daguerrotipo

El daguerrotipo, en la época en que se dio a conocer al público, estaba todavía muy lejos de ser un medio práctico que se pudiera utilizar comercialmente; el largo tiempo de exposición que era necesario para grabar la imagen restringía su uso. Fue a partir del momento en que el prototipo de Daguerre se perfeccionó desde el punto de vista óptico, con lentes más claras, y químicamente, con un aumento significativo de la sensibilidad de las placas, cuando la fotografía se tornó viable para su principal aplicación comercial: el retrato fotográfico. Pronto la demanda de retratos se hizo constante en todas las latitudes.

La lámina plateada en la cual se grababa la imagen, acondicionada en estuches muy decorativos, hacía que el daguerrotipo se asemejase a una verdadera joya. Era un objeto que no sólo preservaba la memoria precisa del tiempo y de la apariencia: además lo hacía "artísticamente." Poco importaba a quienes encargaban un retrato que el daguerrotipo era una imagen única, que no se podía copiar, que estaba invertida, o que para hacerla visible era necesario sostenerlo en un determinado ángulo con relación a la luz. Lo que realmente importaba era la posibilidad de perpetuar la propia imagen.

Después del período inicial de su introducción, la fotografía se convirtió en Latinoamérica en una empresa comercial. Por regla general la fotografía siguió una trayectoria similar durante la expansión inicial que la introdujo en los diferentes países latinoamericanos. Mientras en los años 1840 las primeras "galerías" de daguerrotipia se inauguraban en Londres, París, Berlín, Nueva York y en otras grandes ciudades, se embarcaban con rumbo al Nuevo Mundo aventureros extranjeros que traían en su equipaje la última novedad: un equipo completo de daguerrotipia. Entre los pioneros había pintores, grabadores y miniaturistas extranjeros que ya se encontraban establecidos en las ciudades importantes de Latinoamérica. Reconociendo el potencial de consumo de la nueva actividad, muchos de estos artistas siguieron el ejemplo de aquellos que habían venido del exterior. La mobilidad de los daguerrotipistas ambulantes, constantemente en busca de nuevos mercados, fue típica de la expansión de la fotografía en América Latina.

La mayor parte de los itinerantes eran europeos, si bien algunos venían de la América del Norte. La mayoría de estos daguerrotipistas viajaban de ciudad en ciudad, poniendo anuncios en los periódicos

The silver-coppered plate on which the image was engraved, packaged in a very ornate case, made the daguerreotype look like a jewel—an object that not only preserved the precise memory of time and appearance, but did so "artistically." It mattered little to most people that the daguerreotype was a unique image, that it could not be copied, that it was backwards, and that it was visible only when held at a proper angle with relation to light. What really mattered was the ability to perpetuate one's image.

Soon after photography was introduced in Latin America, it became a commercial enterprise there. As a general rule, photography followed a similar pattern of development during its initial expansion into the different Latin American countries. Even as daguerreotype "galleries" were opening in London, Paris, Berlin, New York, and other major cities in the 1840s, foreign adventurers were setting sail for this part of the New World with the latest novelty in their luggage—a complete set of daguerreotype equipment. Other pioneer daguerreotypists were foreign painters, engravers, and miniaturists already established in the major Latin American cities. Recognizing the consumer potential of this new activity, many of these artists joined the ranks of foreign travelers in Latin America: the mobility of these itinerant daguerreotypists who were always looking for new markets characterized the expansion of photography in Latin America.

Most itinerants were European, though some were North American. Only a few remained long in one place. The majority traveled from city to city, advertising themselves in the local newspapers as soon as they arrived. They touted their services and products as the "most advanced" and the "longest lasting," bestowed upon themselves titles such as "professor" and "artist," and indicated that they had just "recently" arrived from Paris, New York, London, or some other large metropolis to impress potential clientele. A mixture of entrepreneur and dealer, these untiring travelers carried the daguerreotype to the most remote parts of Latin America.

Among these commercial entrepreneurs was the North American John A. Bennet. He worked in Montevideo between 1842 and 1843, in Buenos Aires in 1845, and in Bogotá from 1848 to 1853, with a probable side trip to Caracas in 1853. Bennet returned to the United States for a while, then went back to Bogotá, where he remained until 1858.[38] Another North American whose extensive travels were full of adventures and achievements was Charles Deforest Fredricks, who arrived in Venezuela in 1843, when he was just twenty years old. His South American sojourn lasted about nine years, during which he returned often to the United States. Fredricks visited various regions of Brazil (Pará, Maranhão, Pernambuco, Bahia, Rio de Janeiro, and Rio Grande do Sul) as well as Uruguay, Paraguay, and Argentina. By the mid 1850s, he had settled in New York, working in partnership with Jeremiah Gurney, and by the early 1860s, he owned one of the largest photographic studios in the United States.

The Englishman Thomas Helsby seems to have started his international "circuit" about 1843 in Uruguay. In 1846 he moved on to Argentina, where he stayed until 1852, and then went to Colombia.

locales en cuanto llegaban. Destacaban sus servicios y productos como los "más perfectos," los "más duraderos," se daban el título de "profesor" o "artista," e indicaban, para impresionar a la posible clientela, que habían llegado "recientemente" de París, Nueva York, Londres o cualquier otra gran metrópolis. Mezcla de empresarios y mercaderes, estos incansables viajeros llevaron la daguerrotipia a los lugares más lejanos de América Latina.

Entre estos pioneros hay que mencionar al norteamericano John A. Bennet. Trabajó en Montevideo entre 1842 y 1843, en Buenos Aires en 1845 y en Bogotá entre 1848 y 1853, año en el cual probablemente viajó también a Caracas. Bennet volvió por un período breve a los Estados Unidos y luego retornó a Bogotá, donde permaneció hasta 1858.[38] Otro norteamericano, cuya trayectoria también fue larga y llena de aventuras y realizaciones, fue Charles Deforest Fredricks, quien llegó a Venezuela en 1843, contando apenas veinte años de edad. Su permanencia en Sudamérica duró cerca de nueve años, período durante el cual retornó varias veces a los Estados Unidos. Fredricks visitó varias regiones de Brasil (Pará, Maranhão, Pernanbuco, Bahía, Rio de Janeiro y Rio Grande do Sul) además de Uruguay, Paraguay y la Argentina. A mediados de la década de 1850 ya se encontraba en Nueva York trabajando con Jeremiah Gurney; a principios de la década de 1860 era ya propietario de uno de los más importantes estudios fotográficos de los Estados Unidos.

El inglés Thomas Helsby parece haber iniciado su "circuito" internacional en Uruguay, alrededor de 1843. En 1846 se trasladó a la Argentina, donde estuvo hasta 1852 y posteriormente fue a Colombia. El itinerario sudamericano de Helsby probablemente concluyó en Chile, pues queda evidencia de sus actividades en aquel país durante la década de 1860.[39]

En un estudio anterior de la historia de la fotografía sugerimos que la trayectoria que siguió la expansión de la fotografía en el Brasil estuvo relacionada con la estructura urbana del país, que respondía al antiguo sistema económico colonial.[40] Esta conexión con un contexto socioeconómico más amplio es crucial. Sólo si se observa la composición de las sociedades en diferentes períodos del siglo diecinueve y en diferentes lugares se puede comprender la diferencia entre la demanda comercial del retrato fotográfico en Latinoamérica y la demanda comercial que se dio en Europa y en los Estados Unidos.

Los números ilustran bien el consumo al que nos referimos. En París el propietario de uno de los primeros estudios comerciales de Europa, Noël Marie Paymal Lerebours (1807–1873), hizo en 1841 cerca de 1.500 retratos. Los daguerrotipistas más famosos en Europa, al final de la década de 1840, hacían un promedio de 3.000 retratos por año.[41] Pero en ninguna parte el consumo se podía comparar al de los Estados Unidos; en la ciudad de Nueva York, en el año 1853, se encontraban en funcionamiento 86 galerías de daguerrotipos, más que en todo el territorio de Inglaterra;[42] en el estado de Massachusetts entre 1854 y 1855 se hicieron más de 400.000 daguerrotipos.[43]

Helsby's South American journey probably ended in Chile, where he settled in 1853; there are still records of his activities in that country that date from as late as the 1860s.[39]

An earlier study of the history of photography in Brazil has suggested that the pattern of photography's expansion in that country can be linked to its urban structure, which reflects the older colonial economy.[40] This link to a larger socioeconomic context is crucial. Only by observing society's composition at various periods during the nineteenth century and in different places can one understand the difference between the demand for and consumption of photographic portraits in Latin America as compared with demand and consumption in Europe and the United States.

The numbers are telling. In Paris, Noël Marie Paymal Lerebours (1807–1873), owner of one of the first commercial studios in Europe, took close to fifteen hundred portraits in 1841. By the end of the 1840s, the most famous daguerreotypists in Europe were taking an average of three thousand portraits a year.[41] Not even these numbers could compare with the market in the United States. In 1853, there were eighty-six daguerreotype galleries in operation in New York alone, more than for all of England.[42] In the state of Massachusetts, more than four hundred thousand daguerreotypes were taken between 1854 and 1855.[43]

In contrast, the number of photographic portraits made in Latin America, particularly during the daguerreotype period (1840–50), was small. The market was determined by the size of the agricultural oligarchy—the great land and slave owners, the political leaders, the official nobility. These were the portraitists' main clientele during those early times. Between that well-to-do class and the base of the social pyramid, represented, for example, by the servant class, was a huge gap. This is in contrast with the major European and U.S. centers, where a huge middle class frequented the photographic ateliers.[44] Fewer portraitists were active in Latin American cities, and production of images was lower. This may account for the difficulty in finding original photographic examples from that era.[45]

Impact of New Photographic Technology on Latin America

By the mid 1850s, the daguerreotype's popularity was beginning to decline as the photographic principle of negative-positive gained ascendance. Of the various technical innovations and improvements made during those years, two were particularly decisive: the use of albumen paper for making photographic prints and the use of negatives on wet collodion on glass plates. The first was developed by Desiré Blanquart-Evrard in 1850 and the second by Frederick Scott Archer the following year.

These developments marked the beginning of the era of multiple copies. After collodion was introduced, the photographic portrait grew in popularity through the ambrotype, the ferrotype, and the *carte-de-visite*—the last, a technical and aesthetic innovation that led to a considerable reduction in

En contraste con esto, no fueron numerosos los retratos fotográficos hechos en Latinoamérica, particularmente en el período de la daguerrotipia, durante las décadas de 1840 y 1850. Las dimensiones del mercado correspondían a las dimensiones de la oligarquía agraria, es decir los propietarios de extensos terrenos y de esclavos, los jefes políticos, la nobleza oficial. Estos individuos componían la clientela de los retratistas durante los primeros tiempos. Había una distancia enorme entre esa clase acomodada y la base de la pirámide social, representada, por ejemplo, por los sirvientes. Esto contrasta con lo que ocurría en los grandes centros de Europa y los Estados Unidos, donde una vasta clase media frecuentaba los estudios fotográficos.[44] En las capitales latinoamericanas el número de retratistas activos era menor, y menor también la producción de imágenes. Es probablemente por esta razón que resulta difícil encontrar ejemplos fotográficos originales de ese período.[45]

El impacto en Latinoamérica de las nuevas técnicas fotográficas

Hacia mediados de la década de 1850, el daguerrotipo presentaba las primeras señales de declinación, mientras el principio fotográfico del negativo-positivo se iba imponiendo. Entre las varias innovaciones y perfeccionamientos surgidos en aquellos años, dos en particular tuvieron decisiva influencia: el empleo de papel albuminado para producir copias fotográficas y la técnica del negativo a base del colodión húmedo sobre placas de vidrio. La primera de estas técnicas fue desarrollada por Desiré Blanquart-Evrard en 1850 y la segunda por Frederick Scott Archer, un año más tarde.

Estos avances marcaron el comienzo de la era de la multiplicación de la imagen. Con la introducción del colodión, el retrato fotográfico se popularizó gracias al ambrotipo, el ferrotipo y la *carte-de-visite*, innovación técnica y estética que promovería una considerable reducción del precio del producto final.[46] Introducida por André Adolphe Disdéri en Francia, a mediados de los años 1850, la *carte-de-visite* alcanzó enorme popularidad y dio origen a la moda más popular de la fotografía en el siglo diecinueve, el intercambio de retratos firmados "como prueba de amor" o de amistad. También las fotos estilo relicario de seres queridos, familiares y amigos, se comenzaron a coleccionar en álbumes especialmente diseñados para ese propósito.

Estas nuevas modas internacionales produjeron una importante expansión de la actividad fotográfica en Latinoamérica. Aunque esta actividad estaba dominada principalmente por los fotógrafos extranjeros ya establecidos en las capitales, la expansión incluyó a otros recién llegados, así como a los fotógrafos latinoamericanos que, a esta altura, comenzaban a surgir y competían con los otros tratando de obtener su propia parcela del mercado. Como la clientela ya no se limitaba a la élite, a partir de 1860 el número de establecimientos fotográficos en las principales ciudades latinoamericanas aumentó notablemente.

Si bien la intención de este ensayo no incluye examinar las características de la expansión tal como

price.[46] Introduced by André Adolphe Disdéri in France in the mid 1850s, the carte-de-visite became extremely popular and gave rise to the biggest photographic fad in the nineteenth century: signed portraits that people exchanged as "proof of their love" or friendship. People also began collecting reliquary images of beloved friends and relatives in specially designed albums.

These new international fashions brought about a significant expansion in photographic activity in Latin America. Although dominated by the foreign photographers already established in the capitals, this expansion included both new arrivals and those Latin Americans who by this time were emerging to compete for their share of the market. Because the clientele no longer consisted only of the elite, from 1860 onward there was a noticeable increase in the number of photographic establishments operating in the main cities of Latin America.

Although it is not within the scope of this essay to examine the specific characteristics of this expansion in each country,[47] certain essential aspects of post-1860s photographic activity in Latin America may be noted. First, the gradual rise of an urban middle class in the major Latin American cities throughout the second half of the nineteenth century—a class aware of the European behavior of the upper classes and also desirous of self-representation—guaranteed a growing photographic market as this new class sought to invent itself with the airs of nobility.

Second, the introduction of new processes and techniques, particularly the carte-de-visite, established photography as a real phenomenon of communication, allowing the industry to make great strides professionally. Photography became popular, satisfying everybody's desire for self-representation. Portraits no longer went into ornate cases (the indispensable complement of the daguerreotype) but into albums, forming the memory of the family and the social group. One could now talk about the democratization of the image of man. The vast production of the Brazilian portraitist Militão Augusto de Azevedo in São Paulo during the 1870s and 1880s[48] and of the Mexican photographer Romualdo García from Guanajuato shortly thereafter,[49] for example, illustrates how far the photographic portrait had spread into the various segments of society.

Third, an international standardization of the medium occurred in both its practice and its aesthetics. This concerned not only the equipment, photosensitive materials, processes, and techniques engineered and developed in Europe and in the United States, but also the stereotyped patterns of representation in poses, clothing, lighting, decorations, and accessories. These conventions became the norm almost everywhere, including Latin America.

Finally, Latin America was portrayed by a significant number of foreign photographers who followed aesthetic patterns of representation used in Europe and applied technologies developed in the great world centers. The work of these foreign photographers established basic technical and aesthetic

tuvo lugar específicamente en cada país,[47] analizaremos a continuación, brevemente, algunos aspectos esenciales de la actividad fotográfica en Latinoamérica en el período posterior a 1860. En primer lugar, la aparición gradual de una clase media urbana en las capitales latinoamericanas a lo largo de la segunda mitad del siglo diecinueve—una clase consciente de la "europeización" de las costumbres de las clases dominantes y también deseosa de autorrepresentación—garantizaba el incremento del mercado fotográfico, pues esta nueva clase en ascenso quería construirse a sí misma con "un aire de nobleza."

En segundo lugar, la introducción de los nuevos procesos y técnicas, especialmente la *carte-de-visite,* hizo de la fotografía un verdadero fenómeno de comunicación, permitiendo el dramático avance profesional de la industria. La fotografía se popularizó al satisfacer el deseo que todo el mundo tiene de representar su propia identidad. Los retratos dejaron de ponerse en estuches decorados (complemento indispensable del daguerrotipo) y se coleccionaron en álbumes, componiendo de tal manera la memoria de la familia y del grupo social. En este momento se puede hablar de la democratización de la imagen humana. La vasta producción del brasileño Militão Augusto de Azevedo, en São Paulo, en las décadas de 1870 y 1880,[48] y poco después la del fotógrafo mexicano de Guanajuato, Romualdo García,[49] por ejemplo, demuestran cómo se había difundido el retrato fotográfico en diversos sectores sociales.

Nuestra tercera observación sobre este tema es que en este período se produjo una homogeneización internacional tanto en la praxis como en la estética fotográfica. Esto no se refiere únicamente con respecto a los equipos, materiales fotosensibles, procesos y técnicas ideados y desarrollados en Europa y los Estados Unidos, sino también en lo concerniente a los modelos estereotipados de representación (poses, vestuario, iluminación, adornos y accesorios). Estas convenciones se convirtieron en normas prácticamente en todos los lugares donde se hacía fotografía, inclusive en Latinoamérica.

Finalmente, Latinoamérica fue retratada por un número significativo de fotógrafos extranjeros, quienes seguían modelos estéticos de representación empleados en Europa y utilizaban tecnologías desarrolladas en las grandes metrópolis mundiales. El trabajo de estos fotógrafos extranjeros estableció básicas normas técnicas y estéticas. Sus establecimientos prosperaron y ellos fueron también responsables por la formación de innumerables fotógrafos nacionales que ingresaron a la profesión como jóvenes aprendices y que más tarde se establecieron por cuenta propia. Aún más interesante es notar que los clientes de estos fotógrafos aparecían, tanto en los estudios locales como en los extranjeros, vestidos según modelos europeos. Frente a la cámara deseaban desempeñar los papeles sociales típicos en Londres o París.

En cuanto atañe a la práctica fotográfica profesional y asimismo a la manera como se retrataba a los sujetos, creemos que no estaría fuera de lugar afirmar que la "experiencia latinoamericana" fue en realidad una experiencia europea.

standards. As their establishments prospered, they trained innumerable local photographers who entered the profession as young apprentices and later set up their own businesses. It is particularly interesting to note that the clientele of these photographers appeared at the studios of both local and foreign photographers attired according to European models. In front of the camera, they wished to emulate the social roles typical of London or Paris.

In terms of both professional photographic practice and the way in which the people were portrayed, it is not unreasonable to say that the "Latin American experience" was actually a European experience.

Image of the Latin American Landscape

Nineteenth-century scientific observation and research had iconography as a fundamental ally. Records kept by travelers who crossed the Americas often included pictorial information as an indispensable complement to written descriptions of the scenery and peoples of the New World. These travels attracted artists interested in representing both physical and social environments, including habits and customs of everyday life, living conditions, social practices, clothing, physiognomies, and so on. Such artists were called *costumbristas*. They provided the first important visual references, a detailed and systematic *d'après nature*, of an all-encompassing range of Latin American subjects. These artists started a "realistic" tradition of recording the Americas as yet unknown to the Europeans. Many costumbristas, such as Rugendas, achieved international fame.

With the advent of photography, the traditional artists accompanying scientific expeditions were slowly replaced by pioneer photographers. Like earlier pictorial representations, photography was adopted as an instrument for documenting the Latin American landscape. This was true even during the period of the daguerreotype, although few images from that time survive, but the great impetus for photographic documentation began with the introduction of collodion, which, as explained earlier, allowed multiple prints to be made of the camera's image.

In Latin America, it was the physical remains of pre-Columbian cultures that first stimulated the curiosity of European scholars. The French archaeologist Claude Desiré Charnay, who was officially sent by his government, probably inaugurated this genre of photographic documentation in the Americas. Charnay "believed in the French destiny in the Americas,"[50] a destiny that had been tried in Brazil back in the sixteenth century as the "France Antarctic" venture. Between 1857 and 1861, he traveled in Mexico, recording the ruins of the monuments at Chichén Itzá and Uxmal. In the mid 1870s, he moved to the interior of Argentina, where he photographed the humid pampas and the Andes mountains.[51] A few years later, Charnay was back in Mexico, following up on his prior explorations.

Photography soon established itself as a mandatory medium for documenting natural scenery, urban

La imagen del paisaje latinoamericano

La observación científica del siglo diecinueve encontró en la iconografía un aliado fundamental. Los relatos de los viajeros que recorrieron las tierras de América incluían información pictórica como complemento indispensable de las descripciones escritas de paisajes y personas del Nuevo Mundo. Estos viajes atrajeron a artistas interesados en representar los ambientes físicos y sociales, incluyendo los hábitos y costumbres de la vida diaria, las condiciones de vida, las prácticas sociales, los vestuarios, las fisonomías, etcétera: se los conocía como costumbristas. Fueron ellos quienes proporcionaron las primeras importantes referencias visuales, un *d'aprés nature* detallado y sistemático que tenía un amplio abanico temático. A partir de estos artistas se crea una tradición documental o "realista" que registra una América todavía desconocida por los europeos. Muchos costumbristas, como por ejemplo Rugendas, adquirieron fama internacional.

Con el advenimiento de la fotografía los dibujantes que tradicionalmente formaban parte de los viajes de exploración fueron cediendo lugar a fotógrafos pioneros. Como lo había sido antes la representación pictórica, la fotografía fue adoptada como instrumento de documentación del paisaje latinoamericano. Ello ocurrió en Latinoamérica aún durante el período del daguerrotipo, aunque son pocas las imágenes de esta época que se conservan. El gran impulso que recibió la documentación fotográfica tuvo lugar después de la introducción del colodión, que, como antes explicamos, permitió la reproducción múltiple de la imagen de la cámara.

Los vestigios materiales de las culturas precolombinas en Latinoamérica despertaron la curiosidad de los estudiosos europeos. Probablemente fue el arqueólogo francés Claude Desiré Charnay, enviado oficialmente por su gobierno, quien inauguró este género de documentación fotográfica en las Américas. Charnay "creía en el destino francés en las Américas"[50]—un destino que se había intentado conjurar en Brasil ya en el siglo XVI, en la aventura de la "Francia Antártica." Entre 1857 y 1861 Charnay viajó por México, documentando las ruinas de los monumentos en Chichén Itzá y Uxmal. A mediados de la década de 1870 se dirigió al interior de la Argentina, donde fotografió la pampa húmeda y la cordillera de los Andes.[51] Pocos años después estaba nuevamente en México continuando sus exploraciones anteriores.

La fotografía pronto se convirtió en el medio obligado para documentar los escenarios naturales, el paisaje rural y urbano, el proceso de modernización de las ciudades, las obras de instalación de las vías férreas, así como la guerra y los conflictos sociales. En los últimos años se han traído a luz algunos ejemplos interesantes de estas fotografías documentales. Entre estos ejemplos se encuentran las imágenes de la guerra de Paraguay que registró el uruguayo Esteban García, enviado por la firma fotográfica Bate & Cía. Esta guerra de exterminio fue emprendida por Uruguay, Argentina y Brasil—la "Triple Alianza"—contra Paraguay entre 1865 y 1870. Las pocas imágenes de este conflicto que han quedado son importantes

and rural landscapes, the modernization of cities, the construction of railroads, and war and social conflicts. In the last few years interesting examples of these documentary photographs have been brought to light. Among them are the images of the Paraguayan War taken in 1866 by the Uruguayan photographer Esteban García, on an assignment for the Bate & Co. photographic firm. This war of annihilation was carried out by Argentina, Uruguay, and Brazil—the "triple alliance"—against Paraguay between 1865 and 1870. The few known images of this conflict are important documents to the history of photography. García's photographs were published in the album *La Guerra Ilustrada* (1866), containing ten original prints.[52]

Thematic documentation did not interest nineteenth-century professional photographers in the same way as traditional studio work, which was often more profitable. Some editors and photographers, however, noticed a potential market for certain genres of documentation and started to produce and commercialize vistas and landscapes. Photographic copies were made on a large scale for sale to the public, either at the establishment itself or in bookstores. Editions of illustrated albums and books that used lithographic and xylographic reproductions obtained from original photographs also increased substantially after the early 1860s.

One of the outstanding landscape photographers of the time was Marc Ferrez. His comprehensive body of work is unique in this field and of indisputable importance to Brazilian iconography. Ferrez's photographs also manifest high technical and aesthetic standards. His concentration on landscapes was unusual: most photographers at that time were primarily dedicated to portraiture.[53]

Also of intrinsic importance to the history of photography is the work of Emile Garreaud, Felix Leblanc, and Obder W. Heffer (Chile); Benito Panunzi, Antonio Pozzo, and Samuel Boote (Argentina); Eugène Courret and Villroy L. Richardson (Peru); Augusto de Azevedo and Guilherme Gaensly (Brazil); Federico Lessmann and Enrique Avril (Venezuela); Henry Duperly, Benjamín de la Calle, and Melitón Rodríguez (Colombia); and Antíoco Cruces, Luis Campa, and Romualdo García (Mexico), just to mention a few. They are essential sources for multidisciplinary studies on Latin America in the nineteenth century.

Image/Concept of Latin American Realities

Another commercial line explored by photography that is of particular interest for this essay was the depiction of people seen to be typical of a given place—the *tipos* (characters). This kind of photography spread throughout the world, including the Latin American countries, and became an important source of income both for photographers and for publishers of photographic copies or printed reproductions. In the carte-de-visite format or as stereo cards, these photographs were edited in series, and the various characters depicted became known nationally and internationally as they were collected by fans or

documentos de la historia de la fotografía. Las fotografías tomadas por García fueron publicadas en 1866 en un álbum titulado *La Guerra Ilustrada*, que incluía diez impresiones originales.[52]

La documentación temática no despertó el interés de los fotógrafos del siglo diecinueve como lo había hecho el trabajo tradicional de estudio, el cual con frecuencia era comercialmente más atractivo. Sin embargo, algunos editores y fotógrafos percibieron un mercado latente en determinados géneros de la documentación y comenzaron a producir y comercializar vistas y paisajes. Se multiplicaban las copias en gran escala y se vendían al público, sea en el estudio fotográfico o en librerías. Desde los primeros años de la década de 1860 aumentó notablemente la publicación de álbumes ilustrados y de libros con reproducciones litográficas y xilográficas (obtenidas a partir de fotografías originales).

Uno de los más destacados representantes de la fotografía paisajista en esa época fue Marc Ferrez. Su prolífica obra fotográfica es única en su género y de importancia indiscutible para la iconografía brasileña. Sus fotografías manifiestan normas exigentes de técnica y de estética. Ferrez es uno de los pocos fotógrafos de la época especializados en paisajes: la mayoría de ellos se dedicaba principalmente a los retratos.[53]

Entre los fotógrafos que se podrían citar, cuya obra es de importancia intrínseca para la historia de la fotografía, se encuentran Emilio Garreaud, Felix Leblanc y Obder W. Heffer (Chile); Benito Panunzi, Antonio Pozzo y Samuel Boote (Argentina); Eugène Courret y Villroy L. Richardson (Perú); Marc Ferrez, Augusto de Azevedo y Guilherme Gaensly (Brasil); Federico Lessmann y Enrique Avril (Venezuela); Henry Duperly, Benjamín de la Calle y Melitón Rodríguez (Colombia); y finalmente, Antíoco Cruces, Luis Campa, y Romualdo García (México). Sus imágenes son fuentes históricas esenciales para cualquier estudio multidisciplinario de Latinoamérica en el siglo diecinueve.

Imagen/concepto de las realidades latinoamericanas

Otra vertiente comercial explorada por la fotografía y de especial interés para el propósito de este ensayo, fue la descripción de los personajes que se veían como típicos de cada lugar: los "tipos." Fue éste un género fotográfico que se diseminó por todo el mundo, incluyendo a los países latinoamericanos, y que llegó a ser una fuente importante de ingresos tanto para los fotógrafos como para las casas editoras de imágenes fotográficas o reproducciones impresas. Ya sea en el formato de *carte-de-visite* o como imágenes estereoscópicas editadas en series, los personajes representados en estas fotos llegaron a ser conocidos nacional e internacionalmente, pues eran "coleccionados" por aficionados o adquiridos por turistas como "recuerdo" de los lugares visitados. ¿Quiénes eran esos personajes? Eran, entre otros, vendedores ambulantes, mendigos, políticos, actores y actrices, héroes, o miembros de la aristocracia.

Que a esta "galería" de tipos se hayan incorporado individuos indios y negros (esclavos o libres) se debe

acquired by tourists as souvenirs. Who were these characters? Generally, tipos were street vendors, beggars, politicians, actors and actresses, heroes, and members of the nobility, among others.

That Indians and blacks (both slaves and freemen) were incorporated into this gallery of characters because they were "exotic" is one reading that can be made of such images. There are other possible readings, but the fact remains that images taken by these early photographers, as well as those that appear in the records of costumbristas and in the reports of scientists and travelers, reflect the viewers' bias in viewing what is different from their own standards of civilization. The "rediscovery" of Central and South America in the nineteenth century was influenced by the philosophical beliefs of the Enlightenment, imbued with European ethnocentrism. Visual images (drawings and photographs) were transmitted in ideological accord with the reports of travelers who were, for the most part, European. In these images, there is a European vision—idealized, caricatured, preconceived—of peoples and lands of the New World. In recording and disseminating what was experienced, the visiting foreigner documented the "different" and in doing so reconfirmed his own white European identity. In this way, visual iconography played a fundamental role in spreading the image of the "other" and presenting it as a novelty.[54]

It is understandable that the white European was proud of his intrepid undertakings in the four corners of the world, and of his technological superiority in relation to others of different races and from different places. However, in spite of its grand achievements in science and philosophy, Europe was the field where the "blood myths" would find fertile soil for their malignant development. Advocates of Social Darwinism, a ridiculous deformation and simplification of Darwin's theory that postulated the survival of the fittest, and of the doctrine of Aryanism formulated by Arthur de Gobineau in his well-known *Essai sur l'inegalité des races humaines* (Essay on the inequality of human races, 1853–55), joined with other ardent defenders of racist theses to proclaim the biological inferiority of the non-white races; it followed that degeneration must come from miscegenation. Of course, this was no more than a convenient pretext to justify perpetuating an economic system based on slave labor and to rationalize the violence and oppression that marked the European colonialist expansion.

If, on the one hand, photography served as a useful means of conveying multiple realities and accumulating memory, it also inaugurated a new era of iconographic representation. By virtue of its (acceptance as) "eyewitness authority" it provided visual confirmation of preconceived mental images of the unknown, the different, the curious, the exotic—in short, the other. Fantasies guided by religious dogma of the sixteenth century were replaced by "scientific" proof of white superiority as recorded in photographic images. There was no better "evidence" for the differences between the superior race and the inferior ones than the photographic record of an anthropological and ethnographic nature. It could be used both as document and as "illustration." The tradition of the costumbristas was reborn with the

únicamente a que eran "exóticos." Ésta es una de las lecturas posibles de tales imágenes, aunque no la única. El hecho es que las imágenes tomadas por esos fotógrafos de época temprana, así como las que se incluyeron en relatos costumbristas, relatos de viajeros e informes científicos, reflejan los prejuicios que han influido en su definición de lo que era diferente de sus propias normas civilizadas. El "redescubrimiento" del centro y sur de América que tuvo lugar en el siglo diecinueve fue influenciado por los principios filosóficos de la Ilustración, permeados por una ideología eurocéntrica. Las representaciones visuales (pictóricas y fotográficas) se transmitían coincidiendo ideológicamente con los informes de viajeros que eran, en su mayor parte, europeos. Hay en estas imágenes una visión europea preconcebida— idealizada, caricaturesca, pintoresca— de las tierras y los pobladores del Nuevo Mundo. Los visitantes extranjeros, al documentar lo que experimentaban como "diferente," confirmaban su propia identidad de europeos de raza blanca. La iconografía, en este sentido, fue un vehículo fundamental en la divulgación de la imagen del otro, presentada como novedad.[54]

Es comprensible el orgullo del hombre blanco europeo por sus intrépidas aventuras en los cuatro rincones del mundo y por su superioridad tecnológica con respecto a los "otros" seres de regiones y razas diferentes. Sin embargo, a pesar de todas las grandes realizaciones científicas y filosóficas de Europa, fue allí donde los mitos raciales encontraron terreno fértil para su maligno desarrollo. Los partidarios del "Darwinismo social," una ridícula deformación y simplificación de la teoría de Darwin que postulaba la supervivencia de los más aptos y de la doctrina del "arianismo" formulada por Arthur de Gobineau en su conocido *Essai sur l'inegalité des races humaines* (Ensayo sobre la desigualdad de las razas humanas, 1853–55), se unieron a otros ardientes defensores de tesis racistas y proclamaron la "inferioridad biológica" de las razas de color. De ello se seguía la tesis de que la miscigenación resulta en degeneración. En realidad, esto no era más que un conveniente pretexto para justificar la continuidad de un sistema económico basado en la mano de obra esclava y servía para racionalizar la violencia y opresión que caracterizaban a la expansión colonial europea.

Si, por un lado, la fotografía sirvió como útil instrumento para comunicar múltiples realidades y para acumular memorias, por otro lado inauguró una nueva era de representación iconográfica. En virtud de su "autoridad testimonial" la fotografía ofrecía una confirmación visual de imágenes mentales concebidas a priori acerca de lo desconocido, lo diferente, lo curioso y lo exótico, en una palabra, acerca del "otro." Las fantasías creadas por los dogmas religiosos del siglo dieciséis fueron reemplazadas por la prueba "científica" de la superioridad blanca, documentada en imágenes fotográficas. No podía haber mejor "testimonio" que el registro fotográfico de carácter antropológico y etnográfico de las diferencias entre la raza superior y las inferiores. Se podía utilizar como documento y como "ilustración." La tradición de los costumbristas renació con la moda internacional de la fotografía de "personajes" o "tipos." Estas

international fad of the photography of "characters," or "tipos." These photographs were not only momentos for tourists, but an argument for the construction of myths.

Blacks and Indians appear in nineteenth-century photographs in different roles according to the purposes of the photographer or those who contracted him. Photographed clinically from the front, back, and side or posed in studios with artificial backgrounds, these anonymous individuals were used, directly or indirectly, as models for the perverse ideological project of pseudoscientific research and as exotic, tropical oddities for collection. For instance, the portraitist José Christiano de Freitas Henrique Junior, owner of a studio in Rio de Janeiro, advertised for sale a "large collection of black tipos and their customs, very appropriate for those who are leaving for Europe."[55] After examining portfolios of such characters, the client could pick the image that he liked best as a momento of Brazil.[56] Not even the highly regarded Ferrez escaped this tradition of photographing Indians as objects removed from their own world.[57]

Images of nature at its most exuberant also conformed to this ideology of the exotic, which is why photographs of Brazil, for instance, never failed to show coconut and palm trees, thick bamboos, and luxuriant banana trees. Photographs of such realities, conveyed through cartes-de-visite, albums, lithographic prints, stereo cards, and later on, postcards, constituted for the European a visual encyclopedia of exotic worlds far from technologically advanced civilization. Photographs were the aesthetic capstone of this exotic experience, which could now be comfortably enjoyed at home.

By the end of the century, the ideology of progress had taken hold in Latin America. Photography from early on was employed as an instrument of institutional and commercial propaganda; the world expositions attest to that. When certain Latin American countries became concerned with exporting an image of modernization—that is, Europeanization—during the first years of the twentieth century as their own process of industrialization took hold, it was natural to turn to photography as an important medium for establishing this new image.

Photographs of this time show colonial buildings replaced by eclectic architecture. The public and private gardens of the high bourgeoisie flaunt European trees, and widened streets give a new look to the urban landscape, imitating boulevards. Under a scorching sun, people stroll, dressed in the finery of English cashmere, going to five-o'clock tea. These "modernized" images, however, would not in any way change the old concepts already established abroad. On the contrary, they would reinforce them even more as the erstwhile exoticism became even more "curious," coated with a European veneer.

Photography and Ideology

There is no denying that Europe, in one way or another, imprinted its pattern of civilization throughout the world. The European presence in the Americas was notable, as was the influence that the Old World

fotografías no eran sólo "recuerdos" para los turistas sino que también ofrecían un argumento para la construcción de mitos.

Negros e indígenas aparecen en las fotografías del siglo diecinueve representando diferentes papeles, de acuerdo con los propósitos del fotógrafo o de quienes los hubieran contratado. Retratados como en las fotos clínicas, de frente, de espaldas y de perfil o posando en los estudios con telones de fondo artificiales, estos individuos anónimos fueron utilizados, directa o indirectamente, como modelos para un perverso proyecto ideológico cuyo propósito pseudocientífico era el de recolectar curiosidades exóticas, tropicales. Por ejemplo, el retratista José Christiano de Freitas Henrique Junior, propietario de un estudio fotográfico en Rio de Janeiro, anunciaba al público para la venta una "vasta colección de tipos y costumbres de los negros, muy apropiada para quien retorne a Europa."[55] Después de examinar muestrarios de esos tipos, el cliente podía escoger la imagen que más le agradara como recuerdo del Brasil.[56] Ni siquiera Marc Ferrez, con su gran reputación, pudo eludir esta tradición de fotografiar a los indios como verdaderos objetos, descontextualizados de su mundo.[57]

Complementaban este cuadro las imágenes de la más exuberante naturaleza, razón por la cual en las fotografías del Brasil, por ejemplo, nunca faltaban cocoteros y palmeras, espesos bambúes y frondosos bananos. Las fotografías de tales realidades, divulgadas en tarjetas de visita, álbumes, litografías, estereoscopios y más tarde tarjetas postales, construyeron para los europeos una verdadera enciclopedia visual de mundos exóticos distantes de la civilización tecnológicamente avanzada. Las fotografías fueron la coronación estética de esta experiencia exótica de Latinoamérica, que ahora los europeos podían disfrutar cómodamente sin salir de su casa.

A fines del siglo diecinueve la ideología del progreso se había impuesto en Latinoamérica. La fotografía se empleó desde el primer momento como instrumento de propaganda institucional y comercial; las exposiciones que se hicieron en todo el mundo lo demuestran. Cuando, a principios del siglo veinte, en ciertos países latinoamericanos, a medida que comenzaba su propio proceso de industrialización, surgió el interés por exportar una imagen de modernización—entiéndase de europeización—era natural que buscaran en la fotografía un vehículo importante de esa nueva imagen.

Las fotografías de esta época muestran que los edificios coloniales han sido reemplazados por una arquitectura ecléctica. Los jardines públicos y privados de la alta burguesía ostentan árboles europeos, las calles ensanchadas dan un nuevo tono al paisaje urbano, imitando los bulevares de Europa. La gente va caminando a tomar el té de las cinco de la tarde, bajo un sol cáustico, con finos trajes de cachemir inglés. Estas imágenes "modernizadas," sin embargo, no cambiarían en absoluto los conceptos que ya se habían establecido en el exterior. Por el contrario, los reforzarían aun más, porque lo que antes había sido exótico era ahora aún más curioso, revestido de un barniz europeo.

exerted as a self-appointed source and disseminator of knowledge. Foreign standards were fully assimilated, becoming the cultural and aesthetic models imitated by Latin American societies. Under economic, political, and social conditions that allowed little room for independent industrial and technological development, photography in Latin America followed the direction of the European model.

An ambiguity between the real and the imaginary established itself in the European mind concerning the landscape, the monuments of pre-Columbian cultures—cultures that eluded European comprehension—and the appearance and customs of *tipos exóticos.* Drawings, paintings, and, later, photography served to satisfy European curiosity and functioned as artistic documentations of this picturesque ambiguity—images that instructed and shaped public perception.

To what extent did photographic representation reinforce the ethnocentrist posture of the white European concerning its general understanding of Latin American realities? "Let us not fool ourselves," warns Marc Ferro in his book on the mechanisms of history manipulation:

> The image that we make of other peoples, and of ourselves, is associated with the History we were taught when we were children. It touches us for the rest of our lives. Upon this representation, which for each of us is a discovery of the world and of societies past, is then implanted opinions, fleeting or lasting ideas, . . . but the marks of our first questions, our first emotions remain indelible.[58]

The photographic record, with all its ambiguities, is often perverse (or efficient?) in that it generally helps to legitimize the viewer's mental images of certain subjects and, implicitly, of certain realities occurring in the concrete world (the referent for photographic representation). The photographic image therefore corroborates and transforms into material "truth" mental images that are immaterial and ideological. It transforms fiction into reality, fantasy into truth, and biased ideas into concrete facts. Once validated by the photographic document, the imaginary takes on concrete form.

The human mind perceives and interprets images according to its personal vision of the world. Consequently, the photographic image is open to multiple readings. Ideology determines the aesthetics of representation: the mechanisms of photographic production and the ways in which images are received are governed by this principle. This essay describes the crystallization and dissemination of a particular concept/interpretation of Latin America abroad, through both the imagery of local and international photojournalism and the personal work of individual photographers.

From this vantage point, one can detect in a considerable portion of contemporary Latin American photography ideological and cultural traits that have evolved over time from the early European

Fotografía e ideología

No se puede negar el hecho de que Europa, de uno u otro modo, estableció su patrón de civilización en el mundo entero. La presencia europea en las Américas fue notable, como lo fue también la influencia que el Viejo Mundo ejerció por haberse autodesignado como centro generador y divulgador del conocimiento. Las normas extranjeras fueron plenamente asimiladas y constituyeron los modelos culturales y estéticos imitados por las sociedades latinoamericanas. Dado que las circunstancias económicas, políticas y sociales dejaban poco lugar para el desarrollo independiente, tanto industrial como tecnológico, la fotografía en Latinoamérica siguió la dirección marcada por el modelo europeo.

En la mentalidad europea se estableció una ambigüedad de lo real y lo imaginario con relación al paisaje natural, a los monumentos de culturas precolombinas—culturas que escapaban a la comprensión europea—y a la apariencia y costumbres de los tipos exóticos. Los dibujos, las pinturas, y luego la fotografía, satisfacían esta curiosidad europea y funcionaban como documentos artísticos de esta realidad pintoresca: eran imágenes que "instruían" y formaban la percepción pública.

¿En qué medida contribuyó la representación fotográfica a reforzar la actitud etnocéntrica del hombre blanco europeo en su comprensión general de las realidades latinoamericanas? "No nos engañemos"— advierte Marc Ferro en su libro sobre los mecanismos de manipulación de la historia:

> La imagen que hacemos de otros pueblos, y de nosotros mismos, está asociada a la Historia que nos enseñaron cuando éramos niños. Ella nos marca para el resto de la vida. Sobre esta representación, que es para cada uno de nosotros un descubrimiento del mundo y de las sociedades del pasado, se injertan después opiniones, ideas fugaces o duraderas . . . pero permanecen indelebles las marcas de nuestras primeras curiosidades, de nuestras primeras emociones.[58]

El registro fotográfico, con toda la carga de ambigüedad que lo caracteriza, es a menudo perverso (¿o eficiente?) puesto que, en general, ayuda a legitimar las imágenes mentales que tiene el espectador de ciertos sujetos e, implícitamente, de ciertas realidades que ocurren en el mundo concreto (los referentes de la representación fotográfica). Por lo tanto la imagen fotográfica corrobora las imágenes mentales (inmateriales e ideológicas) y las transforma en una "verdad" material. Es decir, transforma la ficción en realidad, la fantasía en verdad y los prejuicios en hechos concretos. Una vez que el documento fotográfico le otorga validez, lo imaginario adquiere forma concreta.

La mente humana percibe e interpreta imágenes de acuerdo con su visión personal del mundo. En consecuencia la imagen fotográfica permite múltiples lecturas. La ideología determina la estética de representación: los mecanismos de producción fotográfica y las diversas maneras como se reciben las

experience and the experience of the exotic. In recent decades, film as well as electronic and print media—the industry of culture—have reinforced certain thematic clichés. This has brought about particular expectations abroad of what is typically "Latin American," shaped by images of social, political, and economic conflicts transformed into subjects for "aesthetic" exploration.

Today's challenge consists in understanding to what degree such images have facilitated the entry of contemporary Latin American photography into the international scene.*

1. Two pioneer works presenting historical research and theoretical reflections on photography in Latin America should be mentioned: *Hecho en Latinoamérica: Memorias del primer coloquio latinoamericano de fotografía* (México D.F: Consejo Mexicano de Fotografía, Instituto Nacional de Bellas Artes, and Secretaría de Educación Pública, 1978) and Erika Billeter, ed., *Fotografie Lateinamerika von 1860 bis Heute,* exh. cat. (Zurich: Kunsthaus Zurich, 1981). During the 1980s there was a significant increase in new historical investigations. Other more recent publications are Robert M. Levine, *Images of History: Nineteenth and Early Twentieth Century Latin American Photographs as Documents* (Durham, North Carolina and London: Duke University Press, 1989); Miguel Yañez Polo, "Aproximación crítica a la fotografía latinoamericana actual" in *Fotografía latinoamericana: Tendencias actuales,* exh. cat. (Seville: Universidad Hispano-americana Santa María de la Rábida, 1991); and Erika Billeter, ed., *Canto a la realidad: Fotografía latinoamericana 1860–1993,* exh. cat. (Madrid: Lunwerg Editores, Casa de América, 1993). One must mention, as well, the Colloquium on Research of Latin American Photography organized by FotoFest in the spring of 1992, with the assistance of Fernando Castro. It is, however, essential to broaden the debate. The history of photography still deserves a treatment that deepens existing theoretical and methodological principles.

2. Theoretical and methodological aspects of the subject were examined by this author in *A fotografia como fonte histórica: Introdução ã pesquisa e interpretação das imagens do passado,* Coleção Museu e Técnicas, vol. 4 (São Paulo: Secretaria da Industria, Comércio, Ciência e Tecnologia, 1980) and more recently in *Fotografia e história* (São Paulo: Editora Atica, 1989).

3. Georg Heinrich Freiherr von Langsdorff (1774–1852) was a physician who studied at the University of Gottingen, a fellow of the Academy of Sciences of St. Petersburg, and the General Consul of Russia in Rio de Janeiro. Aside from his diplomatic activities, he dedicated himself to research in various fields. In 1821 he received financial support from Czar Alexander I to undertake scientific trips throughout Brazil, and between 1825 and 1829 he led the famous Langsdorff expedition into the interior of that country. Renowned scientists participated in this trip. During the journey, von Langsdorff succumbed to tropical fevers that seriously affected his mental health. He died in Freiburg, Germany. The scientific observations and discoveries made by the Langsdorff expedition still deserve study today.

4. For a biographical profile of Hércules Florence (1804–1879) and his work as an independent inventor of photography, see from this author: *Hércules Florence, 1833: A descoberta isolada da fotografia no Brasil* (São Paulo: Faculdade de Comunicação Social Anhembi, 1977, 2nd ed., Livraria Duas Cidades, 1980); "An Inventor of Photography" in *Photo History III*, proceedings of the III International Symposium on the History of Photography, Rochester, 1976, The Photographic Historical Society (Rochester, New York), 1979; "Hércules Florence," in *ICP Encyclopedia of Photography* (New York: International Center of Photography, 1984); "La scoperta della fotografia in un area periferica," in *Rivista di Storia e Critica della Fotografia* (Ivrea: Priuli & Verlucca), no. 6 (1984); "Hércules Florence, l'inventeur en exil," in *Les multiples inventions de la photographie*, proceedings of the international colloquium *Les Multiples Inventions de la Photographie*, Cerisy-la-Salle, 1988 (Paris: Ministère de la Culture et de la Communication and Association Française de la Diffusion du Patrimoine Photographique, 1989); and "Hércules Florence, da iconografia à fotografia: Os anos decisivos" (paper presented at the III International Symposium on the Langsdorff Expedition Archives, Hamburg, 1990).

5. Johann Moritz Rugendas (1802–1858), born in Augsburg, Germany, into a family of painters and engravers, was hired as a

imágenes están gobernados por este principio. El presente ensayo describe la cristalización y diseminación de un particular concepto/interpretación de Latinoamérica en el exterior, sea a través de las imágenes del fotoperiodismo nacional e internacional, sea en función de la obra personal de fotógrafos individuales.

En esta perspectiva es posible percibir, en una parte considerable de la fotografía latinoamericana contemporánea, los rasgos ideológicos y culturales que se han ido creando con el tiempo a partir de la temprana experiencia europea y la experiencia de lo exótico. En décadas recientes, el cine y los medios de comunicación electrónica (la industria de la cultura) han reforzado ciertos clichés temáticos. De ahí resultaron expectativas peculiares, en el resto del mundo, sobre lo que es típico. Tales expectativas han sido moldeadas por imágenes de conflictos sociales, políticos y económicos, transformadas en sujetos de exploración "estética."

El desafío actual consiste en comprender en qué medida tales imágenes han facilitado el ingreso de la fotografía latinoamericana contemporánea en el campo internacional.*

1. Se deben mencionar dos obras pioneras que ofrecen investigación histórica y reflexión teórica sobre la fotografía en Latinoamérica: *Hecho en Latinoamérica: Memorias del Primer Coloquio Latinoamericano de Fotografía* (México D.F.: Consejo Mexicano de Fotografía, Instituto Nacional de Bellas Artes y Secretaría de Educación Pública, 1978) y de Erika Billeter (ed.), *Fotografie Lateinamerika von 1860 bis Heute*, catálogo (Zürich: Kunsthaus Zürich, 1981). A lo largo de la década de 1980 hubo un aumento significativo en las nuevas investigaciones históricas. Otras obras publicadas recientemente son: Robert Levine, *Images of History: Nineteenth and Early Twentieth Century Latin American Photographs as Documents* (Durham, North Carolina y London: Duke University Press, 1989); Miguel Yañez Polo, "Aproximación crítica a la fotografía latinoamericana actual" en *Fotografía latinoamericana: Tendencias actuales*, catálogo (Sevilla: Universidad Hispanoamericana Santa María de la Rábida, 1991) y de Erika Billeter, *Canto a la realidad: Fotografía latinoamericana 1860–1993*, catálogo (Madrid: Lunwerg Editores, Casa de América 1993). Se debe mencionar también el Coloquio sobre la investigación de la fotografía latinoamericana presentado, con la colaboración del Prof. Fernando Castro, en *FotoFest 1992*. Ahora, sin embargo, es necesario ampliar el debate, considerando que la historia de la fotografía aguarda todavía metodologías y enfoques teóricos renovadores. A lo largo de este ensayo encontrarán los lectores una introducción a la producción historiográfica que se está desarrollando en los diferentes países de Latinoamérica.

2. Hemos tratado aspectos teóricos y metodológicos de este tema en *A fotografia como fonte histórica: Introdução à pesquisa e interpretação das imagens do passado* (São Paulo: Coleção Museu e Técnicas, n. 4, Secretaria da Industria, Comércio, Ciência e Tecnología, 1980), y más recientemente en: *Fotografía e história* (São Paulo: Editora Atica, 1989).

3. Georg Heinrich Freiherr von Langsdorff (1774–1852), doctor en medicina que obtuvo su título en la Universidad de Göttingen, era miembro extraordinario de la Academia de Ciencias de San Petersburgo y Cónsul General de Rusia en Rio de Janeiro. Además de sus ocupaciones diplomáticas se dedicó a la investigación en diferentes campos. En 1821 gozó del apoyo financiero del Zar Alejandro I para emprender viajes de investigación por el Brasil, y entre 1825 y 1829 dirigió la famosa expedición por el interior del país en la cual participaron distinguidos científicos. Durante el viaje, von Langsdorff fue víctima de fiebres tropicales que afectaron seriamente su salud mental. Falleció en Alemania en 1852. Las observaciones y descubrimientos científicos realizados por la expedición Langsdorff aún hoy son estudiadas.

4. Sobre la vida de Hércules Florence (1804–1879) y su obra como inventor independiente de la fotografía ver: Boris Kossoy, *Hércules Florence, 1833: A descoberta isolada da fotografia no Brasil* (São Paulo: Faculdade de Comunicação Social Anhembi, 1977; 2da. Ed., Livraria Duas Cidades, 1980); idem, "An Inventor of Photography", en: *Photo History III*, anales del III Simposio Internacional sobre la Historia de la Fotografía, Rochester, N.Y.,

young man to be the draughtsman for this scientific mission. He arrived in Brazil in 1821, and in 1824 he accompanied von Langsdorff on an expedition to Minas Gerais. The bad relationship between them led Rugendas to abandon the project and travel on his own. During those years he produced a comprehensive body of work on the customs, characters, and aspects of Brazil, returning to Europe in 1825. This collection was published in Paris under the title *Voyage pittoresque dans le Brésil* (1835). Of singular importance is the iconographic collection Rugendas produced between 1831 and 1847 while traveling through Argentina, Chile, Peru, and Mexico.

6. This account, under the title "Esboço de uma viagem feita pelo Sr. de Langsdorff ao interior do Brasil, desde setembro de 1825 até março de 1829," was given by Florence to the family of Auguste Aimé Taunay, his colleague and fellow artist who drowned during the expedition. The report resurfaced forty-six years later, when it was published in *Revista Trimensal do Instituto Histórico, Geográfico e Etnográfico do Brasil*, vols. 38 and 39 (1875).

7. For more on Florence's interest in recording ethnographic themes and in interpreting nature, see the author's analysis "Hércules Florence, da iconografia à fotografia."

8. Joaquim Corrêa de Mello (1816–1877) was an apothecary employed by Alvares Machado, Florence's father-in-law, who at that time owned a pharmacy in São Carlos. Corrêa de Mello later became a famous botanist. His work was internationally recognized, and he received important awards for his contributions to the gardens of Paris, St. Petersburg, and London.

9. Hércules Florence, *Livre d'annotations et de premier matériaux*, January 15 and 20, 1833, 131ff.

10. Research on Florence's photographic experiments was carried out by this author between 1972 and 1976. Once I confirmed the authenticity of the manuscripts and the photographic copies of his designs, I undertook the methodical reconstitution of the principles, materials, and techniques utilized in his investigations. In 1976 I received definite scientific support from the Rochester Institute of Technology, which had repeated Florence's main photochemical experiments in its laboratories. This research allowed me to confirm Florence as the author of an independent discovery of photography. Only the existence of primary sources made this work possible. Florence's papers were carefully preserved by Arnaldo Machado Florence and Cyrillo H. Florence and their descendants, who kindly allowed me to study the documents.

11. Florence's first communiqué was published in *A Phenix* (São Paulo), no. 175 (October 26, 1839); a second communiqué with the same content was published later in *Jornal do Commercio* (Rio de Janeiro), December 29, 1839.

12. Florence makes constant reference in his manuscripts to the discoveries of renowned scientists. He knew about Sheele (1742–1786) and his experiments through Berzelius's eight-volume work, *Traité de Chimie*, published in France between 1829 and 1833. In the fourth volume of this work, Berzelius addresses silver and gold salts and confirms that silver chloride easily dissolves in caustic ammonia. Florence followed Berzelius's indications and put them into practice, using ammonia to fix his photographic copies on paper.

13. "Revolução nas artes do dezenho," *O Panorama* (Lisbon), no. 94 (February 16, 1839): 54–5.

14. Josune Dorronsoro, *Significación histórica de la fotografía* (Caracas: Editorial Equinoccio, Universidad Simón Bolivar, 1981), 61; Carlos Eduardo Misle, *Venezuela siglo XIX en fotografía* (Caracas: CANTV, 1981), 9.

15. Eduardo Serrano, *Historia de la fotografía en Colombia* (Bogotá: Muséo de Arte Moderno, Op Gráficas, 1983), 16; Taller de la Huella, *Crónica de la fotografía en Colombia* (Bogotá: Carlos Valencia Editores, 1983), 12.

16. Keith McElroy, "The History of Photography in Peru in the Nineteenth Century, 1839–1876" (Ph.D. diss., University of New Mexico, 1977; Ann Arbor, Michigan: Xerox University Microfilms, 1977), 23, 79.

17. Martha Davidson, "Mexican Photography before and after Manuel Álvarez Bravo" (paper presented at Cambridge, October 21, 1992), photocopy. Davidson later attempted to compile a specific bibliography of photography in Latin America. Unfortunately, the author omitted several reference works in this study. See "Bibliography: Photography of Latin America," in *Windows on Latin America: Understanding Society through Photographs*, ed. Robert M. Levine (Coral Gables, Florida: South Eastern Council on Latin American Studies, 1987), 137–42.

18. Julio Felipe Riobó, *La daguerrotipía y los daguerrotipos en Buenos Aires: Crónica de un coleccionista* (Buenos Aires: Typ. Castro, 1949), 35; Juan Gómez, *La fotografía en la Argentina: Su historia y evolución en el siglo XIX, 1840–1899* (Buenos Aires: Editores Abadía, 1986), 37; Amado Becquer Casaballe and Miguel Ángel Cuarterolo, *Imágenes del Río de la Plata: Crónica de la fotografía rioplatense, 1840–1940* (Buenos Aires: Editorial

1976 (Rochester: The Photographic Historical Society, 1979); idem, "Hércules Florence" en: *ICP Encyclopedia of Photography* (New York: International Center of Photography, 1984); idem, "La scoperta della fotografia in un area periferica" en: *Rivista di Storia e Critica della Fotografia* (Ivrea: Priuli & Verlucca), n. 6 (1984); idem, "Hércules Florence, l'inventeur en exil" en: *Les multiples inventions de la photographie* (Paris: Ministère de la Culture et de la Communication, Association Française de la Diffusion du Patrimoine Photographique, 1989), Anales del coloquio internacional *Les Multiples Inventions de la Photographie*, Cerisy-la-Salle, 1988; idem, "Hércules Florence, da iconografia à fotografía: os anos decisivos," ponencia presentada en el III Simposio Internacional de los Archivos de la Expedición Langsdorff, Hamburg, 1990.

5. Johann Moritz Rugendas (1802–1858), nacido en Augsburg, Alemania, pertenecía a una familia tradicional de pintores y grabadores. Aun joven fue contratado como dibujante de esta misión científica. En 1821 llegó al país y en 1824 acompañó a Langsdorff en una expedición a Minas Gerais; a causa de constantes desacuerdos con el jefe de la expedición, Rugendas la abandonó y siguió viajando por su cuenta. En este período produjo una obra que comprendía gran número de imágenes de costumbres, tipos y aspectos del Brasil y volvió a Europa en 1825. Esta colección se publicó en París en 1835 con el título *Voyage pittoresque dans le Brésil* ("Viaje pintoresco en Brasil"). De singular importancia es la colección iconográfica que produjo Rugendas entre 1831 y 1847 mientras viajaba a través de Chile, Perú, Argentina y México.

6. Este relato, con el título "Esboço de uma viagem feita pelo Sr. de Langsdorff ao interior do Brasil, desde setembro de 1825 até março de 1829" fue entregado por Florence a los familiares de Auguste Aimé Taunay, su colega dibujante que murió ahogado en el curso de la expedición. El mencionado texto solo sería conocido 46 años después, en 1875, cuando se publicó en la *Revista Trimensal do Instituto Histórico, Geográfico e Etnográfico do Brasil*, volúmenes 38 y 39.

7. Para mayores detalles sobre el interés de Florence en registrar temas etnográficos y en interpretar la naturaleza véase, del autor de este ensayo, "Hércules Florence, da iconografía à fotografía: os anos decisivos" (op. cit).

8. Joaquim Corrêa de Mello (1816–1877) era el boticario de Alvares Machado, suegro de Hércules Florence, que en esta época era propietario de una farmacia en la villa de São Carlos. Posteriormente llegó a ser un botánico famoso, de obra reconocida internacionalmente. Recibió importantes distinciones por sus contribuciones en los jardines de París, San Petersburgo y Londres.

9. Hércules Florence, *Livre d'annotations et de premier matériaux*, 15 y 20 de enero de 1833, pág. 131 y ss.

10. Investigando los experimentos fotográficos de Florence entre 1972 y 1976 pudimos confirmar la autenticidad de sus manuscritos y de las reproducciones fotográficas de sus diseños. También nos abocamos a la tarea de reconstituir metódicamente los principios, materiales y técnicas utilizados por Florence en sus investigaciones. Recibimos, en 1976, apoyo científico decisivo de parte del Rochester Institute of Technology, institución que había replicado en sus laboratorios los más importantes descubrimientos de Florence. El resultado de estas investigaciones nos llevó a confirmar que Florence había sido autor del descubrimiento independiente de la fotografía. Esa investigación solo pudo ser realizada gracias a la documentación preservada por Arnaldo Machado Florence y por Cyrillo H. Florence y sus descendientes, quienes gentilmente nos permitieron consultar esos documentos.

11. El primer comunicado de Florence fue publicado en *A Phenix* (São Paulo), n. 172 (26 de octubre de 1839). Otro informe del mismo tenor fue publicado en el *Jornal do Commercio* (Rio de Janeiro), 29 de diciembre de 1839.

12. Son constantes las referencias que hace Florence en sus manuscritos a los descubrimientos de famosos científicos. Tuvo conocimiento de las experiencias de Sheele (1742–1786) a través de la obra de Berzelius, *Traité de Chimie*, publicada en Francia, en 8 volúmenes, entre 1829 y 1833. En el tomo 4 de esta obra, Berzelius trata el tema de las sales de plata y de oro y confirma que el cloruro de plata se disuelve fácilmente en el amoníaco cáustico. Florence siguió las indicaciones de Berzelius y las puso en práctica para fijar sus fotografías en papel.

13. "Revolução nas artes do dezenho," *O Panorama* (Lisboa), n. 94 (16 de febrero de 1839) págs. 54–55.

14. Josune Dorronsoro, *Significación histórica de la fotografía* (Caracas: Editorial Equinoccio, Universidad Simón Bolívar, 1981), pág. 61; Carlos Eduardo Misle, *Venezuela siglo XIX en fotografía* (Caracas: CANTV, 1981), pág. 9.

15. Eduardo Serrano, *Historia de la fotografía en Colombia* (Bogotá: Muséo de Arte Moderno, Op Gráficas, 1983), pág. 16; Taller de la Huella, *Crónica de la fotografía en Colombia* (Bogotá: Carlos Valencia Editores, 1983), pág. 12.

16. Keith McElroy, "The History of Photography in Peru in the Nineteenth Century, 1839–1876" (Ann Arbor: Xerox University Microfilms, tesis de doctorado, The University of New Mexico, 1977), págs. 23, 79.

del Fotógrafo, 1982), 15; and for further studies of the history of photography in Argentina, see the works of Luis Priamo and Abel Alexander.

19. A description of Compte's demonstrations appeared in the *Jornal do Commercio* (Rio de Janeiro) on January 17, 1840.

20. Gómez, *La fotografía en la Argentina*, 30ff; Becquer Casaballe and Cuarterolo, *Imágenes del Río de la Plata*, 12ff; Vicente Gesualdo, "Los que fijaron la imagen del país," in *Todo es Historia* (Buenos Aires), November 1983, 10; and Riobo, *La daguerrotipía*, 12.

21. Gómez, *La fotografía en la Argentina*, 37; Becquer Casaballe and Cuarterolo, *Imágenes del Río de la Plata*, 15; McElroy, "Photography in Peru," 26–7; Gesualdo, "Los que fijaron la imagen del país," 12; and Riobo, *La daguerrotipía*, 20.

22. Hernán Rodríguez Villegas, "Historia de la fotografía en Chile: Registro de daguerrotipistas, fotógrafos, reporteros gráficos y camarógrafos, 1840–1940," in *Boletín de la Academia Chilena de Historia* (Santiago, Chile), no. 96 (1985): 218.

23. Ibid., 218.

24. Ibid., 218.

25. On January 29, 1840, *El Cosmopolita* in Mexico City reported: "On Sunday 26th, the first experiment with daguerreotypy was carried out in this city, and in a few minutes the cathedral was perfectly copied." René Verdugo, "Fotografía y fotógrafos en México durante los siglos XIX y XX," in *Imagen histórica de la fotografía en México* (México D.F.: Museo Nacional de Historia and Museo Nacional de Antropología, 1978), 35.

26. Enrique Fernández Ledesma, *La gracia de los retratos antíguos* (México D.F: Ediciones Mexicanas, 1950), quoted in McElroy, "Fotógrafos extranjeros antes de la revolución," *Artes Visuales* (México D.F.), no. 12 (October/December 1976).

27. Gómez, *La fotografía en la Argentina*, 65.

28. María Eugenia Haya, "Apuntes para una historia de la fotografía en Cuba," in *XX Aniversario Casa de las Américas* (México D.F: Instituto Nacional de Bellas Artes, Secretaría de Educación Pública, FONAPAS, 1979), 33.

29. Verdugo, "Fotografía y fotógrafos en México," 37.

30. Dorronsoro, *Significación histórica de la fotografía*, 62–3; and Franklin Guzmán and Armando José Sequera, *Orígenes de la fotografía en Venezuela*, exh. cat. (Caracas: Instituto Autónomo Biblioteca Nacional y Servicios de Bibliotecas, 1978), 6.

31. Ibid., 6.

32. Taller de la Huella, *Crónica de la fotografía en Colombia*, 12–3.

33. That possibility is considered by Eduardo Serrano. See Serrano, *Historia de la fotografía en Colombia*, 40.

34. Ibid., 25. Hevia (1816–1887) was active as a photographer until the 1870s. Interesting data on the work of this photographer can be found in Serrano's book.

35. McElroy, "History of Photography in Peru," 467. An expressive contribution that uses a methodological approach to the history of photography in Peru can be found in Liliana S. Peñaherrera, "La photographie au Perou, 1895–1919," B.A. diss. (Paris: École des Hautes Études en Sciences Sociales, 1984).

36. *Jornal do Commercio* (Rio de Janeiro), March 18, 1843.

37. On John Elliot (1815–1880) and his activities in Argentina, see Riobo, *La daguerrotipía*, 35; Becquer Casaballe and Cuarterolo, *Imágenes del Río de la Plata*, 19–20; C. E. Misle, *Venezuela siglo XIX*, 20; Gesualdo, "Los que fijaron la imagen del país," 13–4; and Gómez, *La fotografía en la Argentina*, 39–40.

38. On John Bennet (1814–1875), see Gómez, *La fotografía en la Argentina*, 43, 152; Becquer Casaballe and Cuarterolo, *Imágenes del Río de la Plata*, 21; Misle, *Venezuela siglo XIX*, 20; Gesualdo, "Los que fijaron la imagen del país," 16; Beaumont Newhall, *The Daguerreotype in America*, 3rd ed. (New York: Dover,1975), 72, 140; and Serrano, *Historia de la fotografía en Colombia*, 42ff.

39. On Thomas Helsby (1802–1872), see Gómez, *La fotografía en la Argentina,* 161; Serrano, *Historia de la fotografía en Colombia*, 41, 321; and Rodríguez Villegas, "Historia de la fotografía en Chile," 252–3.

40. For a view of photography's expansion in a specific Latin American country from this perspective, see Boris Kossoy, *Origens e espansão da fotografia no Brasil, Seculo XIX* (Rio de Janeiro: Ministério da Educação e Cultura, Fundação Nacional de Arte, 1978).

41. Helmut Gernsheim and Alison Gernsheim, *The History of Photography from the Camera Obscura to the Beginning of the Modern Era* (New York: McGraw Hill, 1969), 119.

42. Newhall, *The Daguerreotype in America*, 11, 55.

43. Ibid., 30.

44. For a reference work on the history of photography that addresses the connection between photography and society, see Gisèle Freund, *La fotografía como documento social* (Barcelona: Gustavo Gili, 1976).

45. On the activities of the principal daguerreotypists working in the Latin American countries, see the references cited throughout this text.

17. Martha Davidson, "Mexican Photography before and after Manuel Álvarez Bravo" ponencia presentada en Cambridge el 21 de octubre de 1992, fotocopia. Más adelante Davidson trató de compilar una bibliografía específica sobre la fotografía en Latinoamérica. Lamentablemente omitió varias obras de referencia en su trabajo. Ver de la misma autora: "Bibliography: Photography of Latin America" en: Robert M. Levine (ed.), *Windows on Latin America: Understanding Society through Photographs* (Coral Gables, Florida: South Eastern Council on Latin American Studies, 1987), págs. 137–142.

18. Julio F. Riobó, *La daguerrotipía y los daguerrotipos en Buenos Aires: Crónica de un coleccionista* (Buenos Aires: Typ. Castro, 1949), pág. 35; Juan Gómez, *La fotografía en la Argentina: Su historia y evolución en el siglo XIX, 1840–1899* (Buenos Aires: Editores Abadía, 1986), pág. 37; Amado Becquer Casabelle y Miguel Ángel Cuarterolo, *Imágenes del Río de la Plata: Crónica de la fotografía rioplatense, 1840–1940* (Buenos Aires: Editorial del Fotógrafo, 1982), pág. 15. Sobre la historia de la fotografía en Argentina ver también los trabajos de Luis Priamo y de Abel J. Alexander.

19. Una descripción de las demostraciones del Abad Compte apareció en el *Jornal do Commercio* (Rio de Janeiro), 17 de enero de 1840.

20. J. Gómez, *La fotografía en la Argentina*, págs. 30 y ss.; A. Becquer Casabelle y M.A. Cuarterolo, *Imágenes del Río de la Plata*, págs. 12 y ss.; V. Gesualdo, "Los que fijaron la imagen del país," pág. 12; J. F. Riobó, *La daguerrotipía*, pág. 20.

21. J. Gómez, *La fotografía en la Argentina*, pág. 37; A. Becquer Casabelle y M. A. Cuarterolo, op. cit., pág. 15; McElroy, "Photography in Peru," págs. 26–27; V. Gesualdo, "Los que fijaron la imagen del país," *Todo es historia* (Buenos Aires), noviembre 1983, pág. 12; Riobó, *La daguerrotipía*, pág. 20.

22. Hernán Rodríguez Villegas, "Historia de la fotografía en Chile: Registro de daguerrotipistas, fotógrafos, reporteros gráficos y camarógrafos, 1840–1940" en: *Boletín de la Academia Chilena de Historia* (Santiago, Chile), n. 96 (1985), pág. 218.

23. Ibid., pág. 218.

24. Ibid.

25. En *El Cosmopolita* (México D.F.), 29 de enero de 1840 se leía: "El domingo 28 se ha hecho en esta capital el primer experimento de daguerrotipía y en unos cuantos minutos quedó la catedral perfectamente copiada." Ver: René Verdugo, "Fotografía y fotógrafos en México durante los siglos XIX y XX", en: *Imagen histórica de la fotografía en México* (México D.F.: Museo Nacional de Historia, Museo Nacional de Antropología, 1978), pág. 35.

26. Enrique Fernández Ledesma, *La gracia de los retratos antiguos* (México D.F.: Ediciones Mexicanas, 1950), cit. en McElroy, "Fotógrafos extranjeros antes de la revolución," en: *Artes Visuales* (México D.F.), n.12 (octubre/diciembre 1976).

27. Gómez, *La fotografía en la Argentina*, pág. 65.

28. María Eugenia Haya, "Apuntes para una historia de la fotografía en Cuba" en: *XX Aniversario Casa de las Américas*, catálogo (México D.F.: Instituto Nacional de Bellas Artes, Secretaría de Educación Pública, FONAPAS, 1979), pág. 33.

29. R. Verdugo, "Fotografía y fotógrafos en México," pág. 37.

30. J. Dorronsoro, *Significación histórica de la fotografía*, págs. 62–63; Franklin Guzmán y Armando José Sequera, *Orígenes de la fotografía en Venezuela*, catálogo (Caracas: Instituto Autónomo Biblioteca Nacional y Servicios de Bibliotecas, 1978), pág. 6.

31. Ibid.

32. Taller de la Huella, *Crónica de la fotografía en Colombia*, págs. 12–13.

33. Tal posibilidad es considerada por Serrano; ver E. Serrano, *Historia de la fotografía en Colombia,* pág. 40.

34. Ibid., pág. 25. Hevia (1816-1887) siguió activo como fotógrafo hasta la década de 1870. El libro de Serrano ofrece interesantes datos sobre la obra de este fotógrafo.

35. K. McElroy, "The History of Photography in Perú," pág. 467. Se encuentra una contribución importante, basada sobre un acercamiento metodológico a la historia de la fotografía en Perú, en: Liliana S. Peñaherrera, "La photographie au Perou: 1895–1919", tesis de licenciatura (París: École des Hautes Études en Sciences Sociales, 1984).

36. *Jornal do Commercio* (Rio de Janeiro), 18 de marzo de 1843.

37. Sobre la actividad de John Elliot (1815–1880) en Argentina, ver: J. F. Riobó, *La daguerrotipía*, pág. 35; A. Becquer Casabelle y M. A. Cuarterolo, *Imágenes del Río de la Plata*, págs. 19–20; C. E. Misle, *Venezuela siglo XIX*, p. 20; V. Gesualdo, "Los que fijaron la imagen del país," págs. 13–14; J. Gómez, *La fotografía en la Argentina*, págs. 39–40.

38. Sobre John A. Bennet (1814–1875) ver: Gómez, *La fotografía en la Argentina*, págs. 43 y 152; Becquer Casabelle y Cuarterolo, *Imágenes del Río de la Plata*, pág. 21; Misle, *Venezuela siglo XIX*, pág. 20; Gesualdo, "Los que fijaron la imagen del país," pág. 16; Beaumont Newhall, *The Daguerreotype in America*, 3a. edición (New York: Dover, 1975), págs. 72 y 140; Serrano, *Historia de la fotografía en Colombia*, págs. 42 y ss.

39. Sobre Thomas Helsby (1802–1872) ver: Gómez, *La fotografía*

46. The camera used for portraits of this type was equipped with four identical lenses, arranged so that the photographer could etch eight different poses on a single plate. The copy was obtained by contact with albuminized paper; the eight different images were then cut and pasted in cardboard frames with the dimensions of a calling card.

47. The subject has been studied individually in each country by the authors mentioned throughout this essay.

48. Boris Kossoy, "Militão Augusto de Azevedo of Brazil: The Photographic Documentation of São Paulo (1862–1887)," *History of Photography* (London), no. 4 (January 1980): 9–17.

49. Claudia Canales, *Romualdo García: Un fotógrafo, una ciudad, una época* (Guanajuato: Gobierno del Estado de Guanajuato, Instituto Nacional de Antropología e Historia and Museo Regional de Guanajuato, 1980).

50. Naomi Rosenblum, *A World History of Photography* (New York: Abbeville Press, 1984), 127.

51. Gómez, *La fotografía en la Argentina*, 89.

52. Becquer Casaballe and Cuarterolo, *Imágenes del Río de la Plata*, 36ff. An exhibition of Esteban García's photographs was included in *FotoFest 1992* under the title *The War of the Triple Alliance, 1865–1870*, organized by Wendy Watriss in cooperation with the Biblioteca Nacional de Uruguay and Diana Mines.

53. On the history of photography in Brazil and on the work of Marc Ferrez (1843–1923), see Gilberto Ferrez, *A fotografia no Brasil, 1840–1900* (Rio de Janeiro: Fundação Nacional Pró-Memória and Fundação Nacional de Arte, 1985). See also Pedro Vasquez, *Dom Pedro II e a fotografia no Brasil* (Rio de Janeiro: Editora Index, 1985).

54. This subject was specifically addressed in Boris Kossoy and María Luiza Tuccí Carneiro, "Le noir dans l'iconographie brésilienne du XIXème siècle: Une vision européenne," in *Revue de la Bibliothèque Nationale* (Paris), no. 39 (1991): 2–21.

55. *Almanak Administrativo, Mercantil e Industrial da Corte e Provincia do Rio de Janeiro para o anno de 1866* (Rio de Janeiro: Laemmert), 644, "Seção de Notabilidades."

56. For an analysis of this "collection," see Kossoy and Carneiro, "Le noir dans l'iconographie brésilienne."

57. Ibid. Photographs by Ferrez and Christiano Junior were presented by this author at the Colloquium on Research of Latin American Photography (*FotoFest 1992*) as part of the lecture "Estética, memória e ideologia fotográficas: Exemplos de desinformação histórica no Brasil." Images of Peruvian tipos as explored through cartes-de-visite were presented at the same colloquium by Keith McElroy in his paper "Tipos de Antaño in 19th-Century Peruvian Photography." Important research on the Amazon Indians of Ecuador and the evangelization project has been done by Taller Visual of Quito (also presented at *FotoFest 1992*). On this subject, see Lucía Chiriboga and Soledad Cruz, *Retrato de la Amazonía, Ecuador: 1880–1945* (Quito: Ediciones Libri Mundi and Enrique Grosse-Luemern, 1992). An excellent essay by Blanca Muratorio, "En la mirada del otro," appears in the same volume.

58. Marc Ferro, *A manipulação da história no ensino e nos meios de comunicação* (São Paulo: Ibrasa, 1983), 11.

* This essay was originally written in 1993.

en la Argentina, pág.161; Serrano, *Historia de la fotografía en Colombia*, págs. 41 y 321; Rodríguez Villegas, "Historia de la fotografía en Chile," págs. 252–253.

40. Para un ejemplo de la expansión de la fotografía en un país latinoamericano a partir de esta perspectiva, ver: Boris Kossoy, *Origens e expansão da fotografia no Brasil, Seculo XIX* (Rio de Janeiro: Ministério da Educação e Cultura, Fundação Nacional de Arte, 1978).

41. Helmut Gernsheim y Alison Gernsheim, *The History of Photography from the Camera Obscura to the Beginning of the Modern Era* (New York: McGraw Hill, 1969), pág. 119.

42. Newhall, *The Daguerreotype in America*, págs. 11 y 55.

43. Ibid., pág.30.

44. Una obra de referencia pionera en la historia de la fotografía, que se ocupa de las conexiones entre fotografía y sociedad es la de Gisèle Freund, *La fotografía como documento social* (Barcelona: Gustavo Gili, 1976).

45. Sobre la actividad de los principales daguerrotipistas que trabajaron en los países latinoamericanos ver las obras citadas a lo largo del texto.

46. La cámara utilizada para obtener retratos de este tipo estaba montada con cuatro lentes idénticas, adaptadas dè manera que el fotógrafo pudiera grabar ocho poses diferentes en una sola placa. La copia se obtenía por contacto con papel albuminado; las ocho imágenes diferentes así obtenidas se cortaban y pegaban en un cartón rígido con las dimensiones de una tarjeta de visita.

47. Tratan separadamente este tema en cada país los autores que hemos citado.

48. Boris Kossoy, "Militão Augusto de Azevedo of Brazil: The Photographic Documentation of São Paulo (1862–1887)" en: *History of Photography* (Londres), vol. 4 (enero de 1980), págs. 9–17.

49. Claudia Canales, *Romualdo García: Un fotógrafo, una ciudad, una época* (Guanajuato: Gobierno del Estado de Guanajuato, Instituto Nacional de Antropología e Historia, Museo Regional de Guanajuato, 1980).

50. Naomi Rosenblum, A *World History of Photography* (New York: Abbeville Press, 1984), pág. 127.

51. Gómez, *La fotografía en la Argentina*, pág. 89.

52. Becquer Casaballe y Cuarterolo, *Imágenes del Río de la Plata*, págs. 36 y ss. Con el título *La guerra de la triple alianza, 1865–1870*, se presentó una exposición de las fotografías de Esteban García en *FotoFest 1992*. Esta muestra fue organizada por Wendy Watriss en colaboración con la Biblioteca Nacional de Uruguay y Diana Mines.

53. Acerca de la historia de la fotografía en Brasil, y sobre la obra de Marc Ferrez, ver Gilberto Ferrez, A *fotografía no Brasil: 1840–1900* (Rio de Janeiro: Fundação Nacional Pró-Memória, Fundação Nacional de Arte, 1985). Ver también: Pedro Vásquez, *Dom Pedro II e a fotografía no Brasil* (Rio de Janeiro: Editora Index, 1985).

54. Este tema se trata específicamente en: Boris Kossoy y María Luiza Tuccí Carneiro, "Le noir dans l'iconographie brésilienne du XIXème siècle: Une vision européenne" en *Revue de la Bibliothèque Nationale* (Paris), n. 39 (1991), págs. 2–21.

55. *Almanak Administrativo, Mercantil e Industrial da Corte e Provincia do Rio de Janeiro para o anno de 1866* (Rio de Janeiro: Laemmert), pág. 644, "Seção de Notabilidades."

56. Para un análisis de esta "colección" ver Kossoy y Carneiro, "Le noir dans l'iconographie brésilienne."

57. Ibid. Las fotografías de Ferrez que aquí se mencionan así como las de Christiano Junior fueron presentadas por el autor de este ensayo en el Coloquio sobre la investigación de la fotografía latinoamericana (*FotoFest 1992*) como parte de la ponencia "Estética, memória e ideologia fotográficas: Exemplos de desinformação histórica no Brasil." En el mismo Coloquio Keith McElroy presentó imágenes de tipos peruanos explotados a través de tarjetas de visita, en su ponencia "Tipos de Antaño in 19th-Century Peruvian Photography." Taller Visual de Quito ha llevado a cabo investigaciones importantes sobre los indígenas de la Amazonía ecuatoriana y el proyecto de evangelización de que eran objeto. Sus resultados también fueron presentados en *FotoFest 1992*. Sobre este tema ver: Lucía Chiriboga y Soledad Cruz, *Retrato de la Amazonía: Ecuador 1880–1945* (Quito: Ediciones Libri Mundi, Enrique Grosse-Luemern, 1992). Véase en el mismo volumen el excelente ensayo de Blanca Muratorio: "En la mirada del otro."

58. Marc Ferro, A *manipulação da história no ensino e nos meios de comunicação* (São Paulo: Ibrasa, 1983), pág. 11.

*Este ensayo fue escrito originalmente en 1993.

Fernando Castro

CROSSOVER DREAMS
SOBRE LA FOTOGRAFÍA LATINOAMERICANA
CONTEMPORÁNEA

In memoriam María Eugenia Haya y Beaumont Newhall

Si la tesis del relativismo cultural es correcta, entonces un objeto que tiene significado y valor para un grupo de gente, puede no tener significado ni valor para otro, lo cual deja poca esperanza para la comprensión intercultural. Afortunadamente, hay por lo general suficientes valores compartidos entre las culturas para hacer posible la apreciación mutua de ciertos objetos. Sin embargo, ya que los valores no compartidos también pueden entrar en el proceso de apreciación de esos mismos objetos, a veces ocurren malentendidos.

Debido a su supuesto realismo, la fotografía parece ser la clase de objeto que puede ser apreciado por diferentes culturas: las fotografías de América Latina se parecen a las fotografías de Europa o de los Estados Unidos. Como objetos culturales, sin embargo, las fotografías se caracterizan no sólo por su apariencia, sino—entre otras cosas—por su historia y su rol social. Cuando se toman en cuenta estos aspectos, la fotografía de América Latina adquiere rasgos distintivos. Este ensayo examina algunas de esas fuerzas culturales y la manera en que moldearon la fotografía contemporánea de América Latina.

En 1959 una portada de la revista *Life*, con la fotografía de un guerrillero *barbes-de-bison* con el título "Castro en avance victorioso a La Habana," señaló el comienzo de uno de los capítulos más importantes en la historia y la fotografía de América Latina. La iconografía jugó un papel significativo en la política revolucionaria de Cuba. Los revolucionarios cubanos entendieron claramente el valor de la memoria visual para moldear la conciencia social. En otro número de *Life* una fotografía mostraba a unos niños norteamericanos jugando a la guerrilla, con barbas postizas y diminutas gorras revolucionarias.[1] La imagen del revolucionario barbudo se había vuelto una imagen fotográfica familiar; a pesar de haber sido satanizado en los Estados Unidos, Fidel Castro surgiría como un héroe de proporciones internacionales.

Lo que pasó después entre Cuba y los Estados Unidos es bien conocido, pero el impacto cultural de la Revolución Cubana en el resto de América Latina se conoce menos. Generalmente se piensa que la influencia cultural cubana resultó en obras de arte abiertamente políticas; sin embargo, ello no es necesariamente así. De hecho, en la revista cubana de vanguardia *Casa de las Américas* de finales de los años sesenta, uno puede encontrar una mezcla de retórica izquierdista, cultura autóctona y trabajos que rayan en lo surrealista. Aunque su influencia fue a veces extrema, la Revolución Cubana tuvo un efecto positivo en la conciencia política de muchos artistas, renovando su sentimiento de pertenecer no sólo a una región geográfica, sino también a una continuidad cultural.

Este sentimiento de comunidad fue intensificado aún más por la política exterior intervencionista de los Estados Unidos. Llevados por los postulados extremistas de la Guerra Fría, los Estados Unidos

Fernando Castro

CROSSOVER DREAMS
REMARKS ON CONTEMPORARY LATIN AMERICAN PHOTOGRAPHY

In memoriam María Eugenia Haya and Beaumont Newhall

If the thesis of cultural relativism is correct, then an object that is meaningful and valuable for one group of people may be meaningless and worthless for another, leaving little hope for intercultural understanding. Fortunately, there are usually among cultures enough shared values to allow a mutual appreciation of certain objects. Nevertheless, since unshared values can also enter into the appreciation of those same objects, misunderstandings sometimes occur.

Because of its purported realism, a photograph seems the kind of object that can be appreciated across cultures, photographs from Latin America appearing the same as photographs from Europe or the United States. As cultural objects, however, photographs are characterized not only by appearance, but—among other things—by their history and their social role. When these aspects are taken into account, Latin American photography acquires distinctive traits. This essay examines some of these cultural forces and how they have shaped contemporary Latin American photography.

In 1959 a *Life* magazine cover photograph of a *barbes-de-bison* guerrilla and the caption "Castro in triumphant advance to Havana" signaled the opening of one of the most important chapters in Latin American history—and photography. In the revolutionary politics of Cuba, iconography played a significant role. Cuban revolutionaries clearly understood the value of visual memory in shaping social consciousness. A subsequent *Life* photograph showed American children playing guerrilla warfare with fake beards and miniature revolutionary caps.[1] The bearded revolutionary had become a familiar photographic image; although demonized in the United States, Fidel Castro would emerge as a hero of international proportions.

What transpired later between Cuba and the United States is well known, but the cultural impact of the Cuban revolution on the rest of Latin America is less familiar. It is usually assumed that the cultural influence wielded by Cuba resulted in overtly political artwork, but that is not necessarily so. In fact, in the Cuban vanguard magazine *Casa de las Américas*, published in the late sixties, one can find a mixture of leftist rhetoric, autochthonous culture, and works bordering on the surreal. Although its influence was often extreme, the Cuban revolution had a sobering effect on the political consciousness of many artists, renewing their sense of belonging not only to a geographical place but also to a cultural continuum.

That sense of community was further enhanced by the interventionist foreign policy of the United States. Driven by the extreme views of the Cold War, the United States engineered the invasion at Bay of Pigs (1961), intervened in the overthrow of Cheddi Jagan of British Guyana (1961), played a backup role in the ouster of Joao Goulart in Brazil (1964), invaded the Dominican Republic (1965), was largely

planearon la invasión a Playa Girón (1961), intervinieron en el derrocamiento de Cheddi Jagan de la Guinea Británica (1961), cooperaron en la caída de Joao Goulart en Brasil (1964), invadieron la República Dominicana (1965), fueron en gran parte responsables del golpe de estado de Augusto Pinochet en Chile (1973) y apoyaron al dictador Anastasio Somoza en Nicaragua hasta 1979.[2] Tanto los internacionalistas radicales como los nacionalistas moderados de América Latina comenzaron a ver a los Estados Unidos como un "imperio diabólico." En contraste Cuba, proclamándose "Primer Territorio Libre de América," se convirtió en un símbolo de libertad—la libertad de escoger un sistema político sin interferencia extranjera.

Muchos fotógrafos cubanos documentaron y apoyaron la revolución desde los primeros días de la guerra contra Fulgencio Batista en las montañas de la Sierra Maestra y a través de las diferentes etapas de la transformación socialista de Cuba. La fotografía y las artes gráficas volvieron heroicos los hechos de la revolución y ungieron a sus dirigentes. Por ejemplo, la fotografía de Alberto Korda en la cual Ernesto Che Guevara portaba una boina negra con una estrella revolucionaria (1959) transfiguró al revolucionario en un ídolo popular. No todas las fotografías correspondían a este modo fotográfico. El trabajo de Raúl Corrales, Tito Álvarez y de fotógrafos más jóvenes como María Eugenia Haya y Mario García Joya representaba a veces escenas más íntimas de la vida en la isla, incluso con un poco de nostalgia. Sin embargo, a la fotografía se le dio una importancia revolucionaria singular, como más adelante se hizo evidente con la visita no anunciada de Castro al Tercer Coloquio de Fotografía Latinoamericana (1984) en La Habana, cuando el "líder máximo" se apareció para narrar anécdotas fotográficas de la revolución.

Con la Revolución Cubana la tradición de la imagen documental épica en la fotografía latinoamericana continuó. Esta tradición comenzó a principios del siglo veinte con el fotoperiodista Agustín Víctor Casasola y el archivo que reunió sobre la Revolución Mexicana. Una línea recta se extiende entre los retratos ecuestres de líderes revolucionarios como *La entrada de Zapata a México* (1914), y *Cabalgata* (1957–59) de Corrales.[3] Las imágenes de *El Salvador: A los ojos del espectador* (1980–92), incluidas en este libro, también forman parte de esta tradición épica. Sin embargo, reflejan una nueva actitud que es más pragmática y acusan una mayor comprensión de los medios de comunicación, que la promoción directa de la personalidad o los cultos ideológicos. Los años ochenta fueron la década de los "media events," cuando una fotografía podía ser políticamente tan útil como una victoria militar. Los salvadoreños usaron la fotografía tanto para documentar su lucha como para combatir la desinformación.

Esto no quiere decir que los líderes de la Revolución Cubana ignoraran la importancia de los medios de comunicación masiva. Establecieron la agencia de noticias cubana Prensa Latina, con la suposición de que no se podía confiar en las agencias de prensa internacionales para informar sobre los hechos del Tercer Mundo. Este impulso hacia el control regional de las noticias se extendió al resto de América Latina y abrió un importante espacio para sus fotoperiodistas.[4]

responsible for Augusto Pinochet's coup in Chile (1973), and supported the dictator Anastasio Somoza in Nicaragua until 1979.[2] Both radical internationalists and lukewarm nationalists in Latin America began to regard the United States as an "evil empire." In contrast, Cuba, proclaiming itself "Primer Territorio Libre de América" (the First Free American Territory), became a symbol of freedom—the freedom to choose a political system without foreign interference.

Many Cuban photographers documented and supported the revolution from the early days of the war against Fulgencio Batista in the hills of Sierra Maestra through the various stages of Cuba's socialist transformation. Photography and the graphic arts rendered heroic the acts of the revolution and anointed its leaders. Alberto Korda's photograph of Ernesto Che Guevara wearing a black beret with a revolutionary star affixed to it (1959) transfigured the revolutionary into a popular icon. Not all photographs conformed to this mode. The work of Raúl Corrales, Tito Álvarez, and younger photographers such as María Eugenia Haya and Mario García Joya often presented more intimate vignettes of life on the island, even a bit of nostalgia. Nevertheless, a distinctly revolutionary importance was accorded photography, as was later evidenced by the unannounced visit of Castro to the Third Colloquium of Latin American Photography (1984) in Havana, when the *líder máximo* showed up to reminisce about photographic anecdotes of the revolution.

With the Cuban revolution, the tradition of the epic documentary in Latin American photography continued. This tradition began in the early twentieth century with Mexican photojournalist Agustín Víctor Casasola and the archive he assembled on the Mexican revolution. A straight line runs from Casasola's equestrian portraits of revolutionary leaders, such as *Zapata's Entrance into Mexico* (1914), to Corrales's *Cavalcade* (1957–59).[3] The images from *El Salvador: In the Eye of the Beholder* (1980–92) included in this book also partake of this epic tradition. They reflect, however, a new attitude that is more pragmatic and media-savvy than the straightforward promotion of personality or ideological cults. The eighties were a decade of media events, when one photograph could be as politically useful as a military victory, and Salvadorans used photography both to record their struggle and to fight misinformation.

This is not to say that the leaders of the Cuban revolution ignored the importance of mass media. They established the Cuban news agency Prensa Latina under the assumption that international press agencies could not be trusted to report the facts about the Third World. This drive toward regional control of news information expanded to the rest of Latin America and opened an important space for its photojournalists.[4]

Many artists and intellectuals went to Cuba to witness the revolution firsthand. Paolo Gasparini, a forceful and versatile Venezuelan photographer, arrived in Cuba in 1961.[5] That was the year of the Bay

Muchos artistas e intelectuales fueron a Cuba para ser testigos presenciales de la revolución. Paolo Gasparini, el influyente y versátil fotógrafo venezolano, llegó a Cuba en 1961.[5] Ese fue el año de la invasión a Playa Girón y el año cuando el Primer Congreso de Escritores y Artistas Cubanos acuñó la consigna "defender la revolución es defender la cultura." Su "experiencia" en Cuba (experiencia era un término favorito en la jerga revolucionaria de aquellos días) tuvo una influencia decisiva en su trabajo. En sus afiches, combinó con sus imágenes otras imágenes apropiadas para transmitir ideales revolucionarios. En 1968 Gasparini produjo el afiche *Rocinante* como un homenaje al Che Guevara, asesinado poco antes en Bolivia mientras intentaba dar comienzo a la revolución socialista latinoamericana definitiva.[6]

La brutal e inútil aunque romántica muerte del Che Guevara, quien ya había sido inmortalizado en la fotografía de Korda de 1959, les proporcionó a los revolucionarios latinoamericanos un mártir. En una fotografía anónima de la agencia UPI del cuerpo del Che acribillado a balazos yaciendo con los ojos abiertos, un oficial boliviano le golpea la cabeza como para garantizar que "it's the real thing." Como ha señalado la crítica de fotografía Vicky Goldberg de los Estados Unidos, el Che Guevara se convirtió en un auténtico Cristo de la cultura popular—llegando incluso a adjudicársele milagros.[7]

Durante los años sesenta y setenta, la denuncia del imperialismo se convirtió en una preocupación central de estudiantes e intelectuales de izquierda. Los fotógrafos latinoamericanos se ocuparon en descubrir todos los rastros de penetración estadounidense que pudieran hallar. A quienes no participaban en esta purga ideológica—liberándose de toda inclinación por el arte, la moda, o el lenguaje estadounidense— se les consideraba "alienados."

Junto con la imagen utópica de la revolución hubo, sin embargo, una imagen negativa que a muchos latinoamericanos les resultaba muy difícil aceptar. A medida que continuaba la construcción de una nueva sociedad cubana, el dogmatismo comunista ganaba terreno, e iba desapareciendo el derecho de los individuos a cuestionar el sistema, un derecho que había sido una premisa de los revolucionarios. El escritor Albert Camus, premio Nobel de literatura, quien había rechazado cualquier ideología que endosara el concepto de "crimen político," se convirtió en el apóstol de un gran número de artistas e intelectuales para quienes el derecho a cuestionar no era negociable. El arresto y la tortura en 1971 del poeta cubano Heberto Padilla fue el catalizador para que ciertos intelectuales respetados internacionalmente, como Julio Cortázar, Carlos Fuentes, Italo Calvino, Alberto Moravia, Jean-Paul Sartre, Mario Vargas Llosa y Octavio Paz retiraran su apoyo incondicional a Castro. Su desencanto llevaría a algunos intelectuales, como Mario Vargas Llosa y Octavio Paz, a acercarse a la derecha reaccionaria.

Esta situación creó un profundo cisma en la cultura latinoamericana que durante décadas ha jugado un papel importante en la forma y contenido del arte de Latinoamérica. Los artistas o se comprometían con una agenda social o se les consideraba unos frívolos decadentes entregados al fútil ejercicio del arte

of Pigs invasion and the year in which the First Congress of Cuban Writers and Artists coined the slogan "to defend the Revolution is to defend culture." Gasparini's Cuban "experience" (a word dear to the revolutionary jargon of those days) had a decisive influence on his work. In his posters, he combined appropriated images with his own to convey revolutionary ideals. In 1968 Gasparini produced the poster *Rocinante* as an homage to Che Guevara, who had just been killed in Bolivia while attempting to start the definitive Latin American socialist revolution.[6]

The brutal, senseless, but romantic death of Che Guevara, who had already been immortalized in Korda's 1959 photograph, provided a martyr for Latin American revolutionaries. In an anonymous UPI photograph of Che's bullet-ridden body lying with its eyes open, a Bolivian officer taps the head as if to guarantee that "it's the real thing." As U.S. photography critic Vicky Goldberg has pointed out, Che Guevara became a bonafide Christ of popular culture—adjudicated miracles and all.[7]

During the 1960s and 1970s, denouncing imperialism became a central concern of leftist students and intellectuals. Latin American photographers busied themselves exposing every trace of U.S. penetration they could find. Those who did not participate in this ideological purge, ridding themselves of any taste for U.S. art, dress, or speech, were branded *alienados*—alienated from their own people and culture.

Alongside the utopian image of the revolution, however, was a negative one that became very hard for many Latin Americans to accept. As a new Cuban society continued to be built, communist dogmatism gained ground, and the right of individuals to question the system—which had been a premise of the revolutionaries—disappeared. Albert Camus, the Nobel laureate who had rejected any ideology that included the concept of "political crime," became the apostle of an increasing number of artists and intellectuals for whom the right to question was nonnegotiable. The 1971 arrest and torture of the Cuban poet Heberto Padilla was the catalyst for internationally respected intellectuals such as Julio Cortázar, Carlos Fuentes, Italo Calvino, Alberto Moravia, Jean-Paul Sartre, Mario Vargas Llosa, and Octavio Paz to withdraw their unconditional support of Castro. Their disenchantment would eventually drive intellectuals such as Vargas Llosa and Paz close to the reactionary right.

Throughout Latin American culture, this situation created a deep schism that for decades has played a major role in the shape and content of Latin American art. Artists were either *comprometidos* (socially committed) or were considered to be nothing more than frivolous decadents engaged in the futile exercise of art for art's sake. Between these rocklike imperatives, artists occasionally chiseled out masterworks, such as Gabriel García Márquez's *One Hundred Years of Solitude* (1967), but promising artistic ventures were also often blocked. Those who were involved in the Latin American scene of the early seventies can attest to the overwhelming peer and institutional pressure to take sides—whether you were a photographer, a biologist, or an economist. Many of the Latin American photographers who gained prominence

por el arte. Entre estas alternativas radicales, algunos artistas lograron ocasionalmente producir obras maestras, como *Cien años de soledad* de Gabriel García Márquez (1967), pero otras empresas artísticas prometedoras fueron a menudo bloqueadas. Quienes actuaron en el ambiente cultural latinoamericano de principios de los años setenta pueden dar testimonio de la abrumadora presión institucional y social por tomar partido, sea que uno fuese fotógrafo, biólogo o economista. Muchos de los fotógrafos latino-americanos que ganaron prominencia en los años ochenta, fueron aquéllos que tomaron una posición política. No obstante, hubo otros fotógrafos que prefirieron hacer trabajos no conectados directamente con la política.

Con el tiempo, Cuba dejó de representar una utopía realizable donde el individuo, la comunidad y el estado existirían en armonía. Sus logros en los terrenos de la salud y la educación dependían en gran medida de la ayuda económica soviética, y muchos latinoamericanos concluyeron que ésta no era una opción política viable. Cuando la economía manejada centralmente por el estado demostró ser impracticable, los intelectuales abandonaron a la Revolución Cubana. Por otra parte, muchos latino-americanos habían sufrido demasiados abusos totalitarios para poder perdonar fácilmente cualquier represión, sin importar su justificación ideológica. El lema del Che Guevara "Seamos realistas; exijamos lo imposible" se convirtió en "Seamos socialistas; repitamos lo imposible."

A pesar de todo la influencia cultural cubana todavía era vigorosa cuando tuvo lugar el Primer Coloquio de Fotografía Latinoamericana en la Ciudad de México en 1978. Este coloquio puso a la fotografía en un lugar prominente dentro de un "establishment" cultural que tenía, y todavía tiene, problemas para apreciarla. El período de 1968–78 había sido la década turbulenta de la revuelta estudiantil en París (1968), la guerra de Vietnam, el movimiento del Tercer Mundo no alineado, la revolución militar peruana (1968–75), la publicación de *Una teología de la liberación* de Gustavo Gutiérrez (1973), Watergate (1973), el regreso de Juan Perón al poder en la Argentina (1973) junto con la "guerra sucia" (1976–83) en ese país, el derrocamiento de Salvador Allende en Chile (1973) con la complicidad del Departamento de Estado de los Estados Unidos, la muerte de Franco en España (1975), y el Tratado Carter-Torrijos del Canal de Panamá (1978). El espíritu de desafío político del coloquio, reflejo de la época, fue acentuado por la guerra sandinista que se estaba librando contra la dictadura de Somoza en Nicaragua, una guerra internacionalmente popular.[8]

El Primer Coloquio de Fotografía Latinoamericana y la exposición que lo acompañaba se convirtieron en hitos en la historia de la fotografía latinoamericana; la retórica política del coloquio y sus preferencias visuales dominaron la escena fotográfica durante casi una década. Antes de 1978, los fotógrafos latinoamericanos casi no habían visto el trabajo de sus colegas de los países vecinos, y tampoco se habían

in the eighties were those who took a political position. There were other photographers, however, who chose to do work that was not directly connected to politics.

In time, Cuba ceased to represent a realizable utopia where the individual, the community, and the state would exist in harmony. Its social accomplishments in health and education depended heavily on Soviet support of the economy, and many Latin Americans concluded that this was not a viable political option. When centrally run state economies proved unfeasible, the intelligentsia abandoned the Cuban revolution. Moreover, totalitarian abuses had been suffered by too many Latin Americans for them to easily forgive any repression, regardless of its ideological justification. Che Guevara's motto "Let's be realistic; let's demand the impossible" became "Let's be socialistic; let's repeat the impossible."

Cuban cultural influence was still strong, however, when the First Colloquium of Latin American Photography took place in Mexico City in 1978, bringing photography to the foreground within a cultural establishment that had, and still has, trouble appreciating it. The period of 1968–78 had been a turbulent decade: the Paris student revolt (1968), the Vietnam War, the nonaligned Third World movement, the Peruvian military revolution (1968–75), the publication of Gustavo Gutiérrez's *A Theology of Liberation* (1973), Watergate (1973), the return of Juan Perón to power in Argentina (1973) along with that country's "dirty war" (1976–83), the overthrow of Salvador Allende in Chile (1973) with the complicity of the U.S. State Department, the death of Franco in Spain (1975), and the Carter-Torrijos Panama Canal Treaty (1978). The colloquium's spirit of political bravado, which reflected the times, was underscored by the internationally popular Sandinista war then being waged against the Somoza dictatorship in Nicaragua.[8]

The First Colloquium of Latin American Photography and its accompanying exhibition became landmarks in the history of photography in the Americas; the political rhetoric of the colloquium and its visual preferences would dominate the photographic scene for nearly a decade. Before 1978, Latin American photographers had seldom seen the work of colleagues from neighboring countries, nor had they met to discuss issues of common concern such as censorship, exhibition spaces, publications, historical research, and of course, national and regional identity. The colloquium facilitated all of that, including the establishment of the short-lived Latin American Council of Photography, and the colloquium's success inspired photographers from Argentina and Venezuela to organize their own councils.

The exhibition assembled at the 1978 colloquium would later be known as *Hecho en Latinoamérica* (Made in Latin America). A conglomeration of styles and caliber, the exhibition was described by its organizers as a showcase for photographs "showing formal values and images of a journalistic, documentary or humanistic nature whose objectives are to explain and confront in ways that would lead to a greater involvement and awareness in social, political and economic conflicts." The parsimony with

reunido con ellos para discutir asuntos de interés común como la censura, espacios de exposición, publicaciones, investigación histórica, y por supuesto, la identidad nacional y regional. El coloquio facilitó todo esto, incluyendo el establecimiento del efímero Consejo Latinoamericano de Fotografía, el éxito del coloquio inspiró a fotógrafos de Argentina y Venezuela a organizar sus propios consejos.

La exposición reunida en el coloquio de 1978 sería conocida más tarde como *Hecho en Latinoamérica*. Era un conglomerado de varios estilos y diferentes calibres, y fue descrita por sus organizadores como un escaparate de fotografías ". . . que muestren valores formales hasta las imágenes de naturaleza periodística, documentaria o humanista cuyos objetivos de explicación o confrontación las llevan a participar en la toma de conciencia respecto de los conflictos sociales, económicos y políticos" La parquedad con que los trabajos no documentales y los no periodísticos son descritos solamente como "formales" e implícitamente desprovistos de objetivos nobles, demuestra la actitud hacia ese trabajo que predominaba en el jurado, aun cuando éste estaba lo suficientemente extendido en América Latina para merecer mayor reconocimiento. Aunque dos de los principales organizadores del coloquio de 1978 afirman que la exposición estaba abierta a diferentes puntos de vista, a muchos fotógrafos en América Latina no les pareció así. Más aún, el catálogo de la exposición *Hecho en Latinoamérica* hizo poco para disipar esta impresión. Del catálogo y de la exposición surgió un modelo muy simple de la fotografía latinoamericana: era un modelo documental y humanístico con un tinte ocasional de exotismo y política de izquierda. La tremenda influencia que ejerció *Hecho en Latinoamérica* en la arena internacional hizo que este modelo se afianzara, a pesar de que muchos fotógrafos latinoamericanos practicaban activamente un sinnúmero de estilos alternativos.[9]

El crítico uruguayo Amado Becquer Casabelle observó que este primer coloquio, así como los otros dos que le siguieron (Ciudad de México, 1981 y La Habana, 1984), ". . . estuvieron signados por propuestas que interpretaban a la fotografía casi exclusivamente como un acto militante 'antiimperialista.' " Llamó a la filosofía de estos eventos "fotografía de la liberación."[10] Esta fotografía, como su análogo religioso, se veía a sí misma como un vehículo para liberar al pobre y al oprimido. De hecho, el ambiente en estos coloquios estaba tan políticamente cargado que Sara Facio—una fotógrafa argentina cuyas fotografías más publicadas son las del funeral de Perón—comentó: ". . . dudé en aceptarla [la invitación al segundo coloquio]. Las ponencias tal como estaban planteadas tenían un acento político tan marcado que la fotografía parecía una excusa"[11] Más recientemente, el crítico mexicano Alejandro Castellanos indicó que el Consejo Mexicano de Fotografía que organizó los dos primeros coloquios ". . . (promovió) el uso del medio como documento social en foros nacionales e internacionales, circunstancia que alimentó el mito de la fotografía documental como la forma expresiva natural del 'Tercer Mundo.' "[12]

La idea de que un tipo particular de fotografía es apropiada para América Latina es tanto ilusoria como

which works in nondocumentary and nonjournalistic modes are described as merely "formal" and inferentially devoid of lofty objectives points to a prevailing attitude among the jurors about such work, even though it was sufficiently widespread in Latin America then to merit more recognition. Although two principal organizers of the 1978 colloquium contend the show was open to many points of view, it did not appear that way to many photographers in Latin America. Moreover, the catalogue of the exhibition, *Hecho en Latinoamérica*, does little to dissipate this impression. From the catalogue and the exhibition, a very simple model of Latin American photography emerged: one that was documentary and humanistic with an occasional tinge of exoticism and leftist politics. The tremendous influence that *Hecho en Latinoamérica* exerted in the international arena caused this model to become entrenched, despite the fact that many Latin American photographers were actively pursuing alternative modes.[9]

Uruguayan critic Amado Becquer Casabelle has observed that this first colloquium, as well as the two that followed (Mexico City, 1981, and Havana, 1984), "were marked by proposals that interpreted photography almost exclusively as a militant 'anti-imperialist' act." He called the philosophy of these events "fotografía de la liberación."[10] Liberation photography, like its religious analogue, saw itself as a vehicle for the freeing of the poor and the oppressed. In fact, the atmosphere at these colloquia was so politically charged that Sara Facio, an Argentine photographer whose most widely published photographs are of Perón's funeral, remarked: "I hesitated in accepting [the invitation to the second colloquium]. The lectures, as they were spelled out, had such a marked political accent that photography appeared as a mere excuse."[11] More recently, Mexican critic Alejandro Castellanos has indicated that the Consejo Mexicano de Fotografía (Mexican Council of Photography), which was the organizer of the first two colloquia, "in national and international forums . . . promoted first and foremost the use of the medium as social document. This circumstance fanned the myth of documentary photography as the natural expression for the 'Third World.' "[12]

The idea that one particular kind of photography is appropriate to Latin America is both illusory and inaccurate. But, in the late 1960s and in the 1970s, the illusion filled a need in the politics of national identity and of Third World solidarity against imperialism. An earlier (and influential) expression of these politics is found in the theories of Argentine filmmakers Octavio Getino and Fernando Solanas. In their manifesto "Hacia un tercer cine" (Towards a third cinema, 1969), they proposed a combative response to the Hollywood of the first cinema and the *auteur* cinema of the second: "Every image that documents, bears witness to, refutes or deepens the truth of a situation is something more than a film image or purely artistic fact; it becomes something which the system finds indigestible."[13] Putting theory into practice, Solanas created one of the most powerful propaganda films ever made, *La hora de los hornos* (The hour of the furnaces, 1968). Banned in most Latin American countries, the film is often shown clandestinely

inexacta. Pero, a fines de la década de 1960 y en la de 1970, tal ilusión llenó una necesidad teórica en la política de identidad nacional y de solidaridad tercermundista contra el imperialismo. Una expresión más temprana (e influyente) de esta política se encuentra en las teorías de los cineastas argentinos Octavio Getino y Fernando Solanas. En su manifiesto "Hacia un tercer cine" (1969), proponían una respuesta combativa al primer cine de Hollywood y al segundo, el cine de autor: "Cada imagen que documente, sea testigo, impugne o profundice la verdad de una situación es algo más que una imagen cinematográfica o un hecho puramente artístico; se convierte en algo que el sistema encuentra indigerible."[13] Poniendo en práctica la teoría, Solanas creó una de las películas de propaganda más poderosas que se hayan producido jamás: *La hora de los hornos* (1968). Prohibida en la mayoría de los países latinoamericanos, esta película se presentaba a menudo clandestinamente en cuartos de proyección improvisados y se le atribuye haber motivado a más de 300,000 personas a que profesaran una militancia radical.[14]

En tanto que el manifiesto Getino-Solanas sentó las bases para la tesis de que la fotografía sirve para denunciar la injusticia, el manifiesto del cineasta cubano Julio García, "Por un cine imperfecto" (1969) tomó otra posición, "preocupado con el papel del cine en consolidar una transformación social ya lograda y en construir una nueva relación entre cultura y sociedad."[15] La dialéctica de denuncia y celebración proveyó un instrumento adicional para juzgar este modo de fotografía, que podría ser llamado épico y documental; donde la revolución no había tenido éxito, lo que se celebra es la lucha por la liberación y donde la revolución tuvo éxito, lo que se celebra es su consolidación. Las obligaciones del artista revolucionario eran consideradas importantes en esta época en América Latina, especialmente en los círculos de cineastas y fotógrafos. A diferencia de los de Estados Unidos, los fotógrafos de América Latina trabajaban frecuentemente en estrecha colaboración con los cineastas y a menudo se influenciaban mutuamente.

El Primer Coloquio de Fotografía Latinoamericana generó una serie de exposiciones internacionales.[16] Entre ellas, *Fotografie Lateinamerika von 1860 bis heute* de Erika Billeter en la Kunsthaus de Zürich en 1981 sigue siendo una de las más completas. Fue también la primera exposición de América Latina basada en una extensa búsqueda curatorial. En contraste, las exposiciones de *Hecho en Latinoamérica* se realizaron casi exclusivamente por convocatoria: los organizadores de los coloquios no visitaron diferentes países para encontrar las imágenes que seleccionaron, sino que mandaron una convocatoria para que los fotógrafos propusieran trabajos. Es significativo que ningún curador de América Latina haya hecho todavía una búsqueda como la de Billeter, en parte porque el curador latinoamericano no tiene a su disposición los recursos que tienen los organizadores europeos o norteamericanos. Los curadores extranjeros ganan en alcance lo que les falta en conocimiento íntimo. La familiaridad del curador local con las imágenes y con la historia de su producción no ha llegado a jugar hasta ahora un papel destacado en las exposiciones internacionales.

La exposición de Zurich y las exposiciones de *Hecho en Latinoamérica* fueron importantes para la

in improvised projection rooms and is credited with having motivated more than three hundred thousand people to radical militancy.[14]

While the Getino-Solanas manifesto provided the theoretical underpinnings for the view that photography serves to denounce injustice, Cuban filmmaker Julio García's manifesto "Por un cine imperfecto" (For an imperfect cinema, 1969) took another position, being "concerned with the role of cinema in consolidating an already achieved social transformation and with building a new relationship between culture and society."[15] The dialectic of denunciation and celebration provides an additional tool for viewing this mode of photography, which may be called epic and documentary; where revolution has not succeeded, it is the struggle for liberation that is celebrated, and where the revolution has succeeded, its consolidation is celebrated. The duties of the revolutionary artist were considered important in Latin America at this time, especially within the closely knit group of filmmakers and still photographers. Unlike in the United States, photographers in Latin America frequently worked in close collaboration with filmmakers, and they often influenced each other's work.

The First Colloquium of Latin American Photography spawned a series of international exhibitions.[16] Of these, Erika Billeter's *Fotografie Lateinamerika von 1860 bis heute* at the Zurich Kunsthaus in 1981 remains one of the most comprehensive. It was also the first such exhibition from Latin America to be based on an extensive curatorial survey. In contrast, the *Hecho en Latinoamérica* exhibition was mostly done by convocation: the organizers of the colloquia did not visit different countries to find the images they selected, but instead sent out a message for photographers to submit work. It is significant that no Latin American curator has yet conducted a survey like Billeter's, lacking the kind of resources available to European and North American organizers. Foreign curators gain in scope what they lack in intimate knowledge. The local curators' familiarity with images and their history of production has yet to play a prominent role in these international exhibitions.

The Zurich exhibition and the three *Hecho en Latinoamérica* exhibitions were important to the education of Latin America specialists. Thanks to a new spirit of international collaboration for which the colloquia were partially responsible, many of Latin America's historical photographers were introduced to international audiences for the first time: Eugène Courret, Eugene Manoury, Alejandro Witcomb, Benito Panunzi, Marc Ferrez, Jorge Obando, Melitón Rodríguez, Agustín Víctor Casasola, Fernando Paillet, Horacio Coppola, Romualdo García, and Martín Chambi. The historical section of Billeter's project also benefited from other important developments: the *Pioneer Photographers of Brazil* exhibition in New York (1976); Boris Kossoy's treatises *Hércules Florence, 1833: A descoberta isolada da fotografia no Brasil* (1977) and *Origens e expansão da fotografia no Brasil, Seculo XIX* (1980); the *Imagen histórica de la fotografía en México* exhibition in Mexico City (1978); Keith McElroy's dissertation "The

educación de los especialistas latinoamericanos. Gracias a un nuevo espíritu de colaboración internacional debido en parte a los coloquios, muchos de los fotógrafos latinoamericanos del pasado fueron presentados por primera vez a públicos internacionales: Eugène Courret, Eugene Manoury, Alejandro Witcomb, Benito Panunzi, Marc Ferrez, Jorge Obando, Melitón Rodríguez, Agustín Víctor Casasola, Fernando Paillet, Horacio Coppola, Romualdo García y Martín Chambi. La sección histórica del proyecto de Billeter también recibió el beneficio de otros acontecimientos importantes: la exposición *Pioneer Photographers of Brazil* en Nueva York (1976), los tratados de Boris Kossoy *Hércules Florence, 1833: A descoberta isolada da fotografia no Brasil* (1977) y *Origens e expansão da fotografia no Brasil: Seculo XIX* (1980), la exposición *Imagen histórica de la fotografía en México* en la Ciudad de México (1978), la disertación de Keith McElroy "The History of Photography in Peru in the Nineteenth Century: 1839–1876" (1977), y la exposición de Chambi en el Museo de Arte Moderno de Nueva York (1979).

Estas exposiciones son ahora parte del pasado, pero mientras viajaban alrededor del mundo, la idea de que la fotografía latinoamericana era política y/o documental se arraigó tanto, que en muchos países casi llegó a definir toda la fotografía latinoamericana. El enorme catálogo que acompañó la exposición de Zürich sirvió como directorio de facto para los fotógrafos latinoamericanos.

Dadas las actitudes políticas de los organizadores, no es sorprendente que la fotografía experimental sólo estuviera mínimamente representada en las exposiciones *Hecho en Latinoamérica*. La evidencia demuestra que había un interés más grande en el trabajo experimental en América Latina que el que reflejan las exposiciones de los coloquios. La devoción por la fotografía no manipulada, según Castellanos, era ideológica: el documentalista tiene interés en mostrar lazos estrechos con una cultura o clase, una sensación de cercanía que se disipa si la imagen es producida por fabricación distante.[17] O tal vez los fotógrafos simplemente tenían interés en mostrar que la fotografía no manipulada podía ser tan vigorosamente expresiva como la imagen creada por otras artes visuales. En efecto, algunos fotógrafos como Lourdes Grobet y Pablo Ortiz Monasterio, que hasta ese entonces habían mostrado una inclinación por la fotografía experimental, adoptaron en adelante un estilo documental.[18] Tal vez hoy en día los organizadores serían más receptivos frente a ciertas imágenes de *Hecho en Latinoamérica I*, como la expresiva cara de una niña en la fotografía de Geraldo de Barros *Menina do sapato* (1949, figura 1): con la boca en un alarido medio enterrado y las facciones raspadas en el negativo.[19]

Sin embargo, la fotografía experimental floreció en los años ochenta. Siendo así, la parte contemporánea de la exposición y del catálogo de Billeter resultan muy conservadores y parecen reforzar el modelo de fotografía latinoamericana establecido por el primer coloquio. Como ya se mencionó, fotógrafos como Grobet y Ortiz Monasterio, que habían hecho trabajos alternativos, estaban representados por sus imágenes documentales. Con la sola excepción del prometedor trabajo claustrofílico del argentino

FIGURE I · GERALDO DE
BARROS. *Girl of the Shoe,
Cemetery of Tatuape,
São Paulo [Menina do
sapato],* 1949.

History of Photography in Peru in the Nineteenth Century, 1839–1876" (1977); and the Chambi exhibition at the Museum of Modern Art in New York (1979).

These exhibitions are now history, but as they traveled around the world, the idea that Latin American photography is political and/or documentary became so entrenched that in many countries it almost came to define all Latin American photography. The massive catalogue accompanying the Zurich exhibition served as a de facto directory of its photographers.

It is not surprising that experimental photography was only minimally represented in the *Hecho en Latinoamérica* exhibitions, given the political attitudes of the organizers. Evidence indicates, however, that there was a greater interest in experimental work in Latin America than the exhibitions of the colloquia reflected. The devotion to the unmanipulated photograph, according to Castellanos, was ideological: the documentarian has an interest in showing close ties to a culture or class, a sense of closeness that dissipates if the image is produced by distant fabrication.[17] Photographers may also have been interested simply in showing that the unaided photograph could be as powerful as the crafted image of other visual arts. Indeed, some photographers, such as Lourdes Grobet and Pablo Ortiz Monasterio, who until then had shown an inclination for experimental photography, thereafter adopted a documentary mode.[18] Perhaps exhibition organizers today would be more receptive to such images in *Hecho en Latinoamérica I* as the expressionistic face of a girl in Geraldo de Barros's *Girl of the Shoe* (1949, figure 1), her howling mouth half buried and her features scratched out of the negative.[19]

Nevertheless, by the 1980s, experimental photography had come to full bloom. Given that fact, the contemporary part of Billeter's exhibition and catalogue appears extremely conservative and seems to reinforce the model of Latin American photography set by the first colloquium. As previously mentioned, photographers such as Grobet and Ortiz Monasterio, who had done alternative work, were represented by their documentary images. With the sole exception of the promising claustrophilic work of Argentine Humberto Rivas and several less-impressive minimalist photographs, the few vestiges of alternative modes visible in the first colloquium had vanished. Either photographers opted for the favored documentary mode or the curator selected their work according to that mode. Even Mariana Yampolsky's work was selected to camouflage her alternative inclinations: out went the photograph *Cortina* to make room for her straightforward portraits. One of Billeter's most important additions was Mario Cravo Neto's work, but once again the selection of photographs hid his mise-en-scène interventionist approach; his images seem to differ only in style from the frank portraits of Amazonian Indians by Maureen Bissilliat.[20] In general, the criterion for selection employed by Billeter seems to have favored the connection of the photographic image with its referents over its connection with the mind of its producer. Alternative photographic modes—those prone to abstraction, formalism, or fabrication—were therefore almost

Humberto Rivas y algunas fotografías minimalísticas menos impresionantes, los pocos vestigios de estilos alternativos visibles en el primer coloquio habían desaparecido en el segundo. O bien los fotógrafos optaron por el modo documental favorito, o la curadora seleccionó el trabajo de acuerdo con ese modo. Incluso el trabajo de Mariana Yampolsky fue seleccionado para ocultar sus inclinaciones alternativas: se excluyó la fotografía *Cortina* para hacer lugar a sus retratos directos. Una de las adiciones más importantes de Billeter fue el trabajo de Mario Cravo Neto, pero una vez más la selección de su trabajo ocultó su propuesta intervencionista de fotografía escenificada; sus imágenes parecen diferenciarse sólo estilísticamente de los retratos francos de los indios del Amazonas de Maureen Bissilliat.[20] En general, el criterio de selección empleado por Billeter parece haber favorecido la conexión de la imagen fotográfica con sus referentes, y no la conexión con la mente de quien la produjo. Los modos alternativos de fotografía—en los cuales se dan la abstracción, el formalismo, o la fabricación—fueron por lo tanto casi invisibles para el público de los Estados Unidos y de Europa; estos modos llegaron a parecer no característicos de aquello que se consideraba fotografía latinoamericana.

Para cuando tuvieron lugar la exposición de Billeter y el segundo coloquio en la Ciudad de México en 1981, la fotografía latinoamericana había ya logrado una presencia internacional. Sin embargo la apreciación crítica seguía siendo ambivalente. Por un lado, elogiaba con entusiasmo el vigoroso uso político del medio; por otro lado, lo disculpaba por la falta de refinamiento técnico e icónico. Además, comenzaron a salir a la superficie malentendidos culturales. Como observó el crítico estadounidense de arte, Max Kozloff, invitado como jurado a la exposición *Hecho en Latinoamérica II*: "los límites entre el espacio histórico del fotoperiodismo y esta visión fantástica sin tiempo, son mucho más fluidos que en mi propia cultura."[21] En efecto, las clasificaciones de género no siempre están claramente ilustradas en la fotografía latinoamericana. Documentar, por ejemplo, no excluye la ambigüedad o la fantasía. Mientras esta disolución y transformación de la realidad en ficción y viceversa figura prominentemente en el trabajo de novelistas latinoamericanos como García Márquez, ha sido hasta hace poco resistida en la fotografía.

Para 1984, cuando se llevó a cabo el tercer coloquio en La Habana, los modos alternativos de fotografía habían comenzado a surgir inesperadamente en el centro mismo de la expresión política. Los fotógrafos chilenos ganaron prominencia en los años ochenta como acusadores del brutal régimen de Pinochet. Su trabajo muestra una sofisticación que va más allá de la "political correctness" (*n. de t.) de muchas fotografías en *Hecho en Latinoamérica I*; usaban la imagen fotográfica de una manera más libre y estaban menos limitados por la ideología. Experimentando con los límites del discurso estético, a menudo escogían

*n. de t.: "Political correctness", expresión idiomática usada actualmente en los Estados Unidos para señalar una corriente de tendencias liberales o de izquierda que impone determinadas expresiones de conducta o lenguaje.

invisible to audiences in the United States and Europe; these modes came to seem uncharacteristic of what was considered Latin American photography.

At the time of Billeter's exhibition and the second colloquium in Mexico City in 1981, Latin American photography had already achieved an international presence. Critical appraisal, however, remained ambivalent. On the one hand, it warmly praised the forceful political use of the medium; on the other, it apologized for the lack of technical and iconic sophistication. Moreover, cultural misunderstandings began to surface. As American critic Max Kozloff, who was invited to be a juror of the *Hecho en Latinoamérica II* exhibition, noted: "The boundaries between the more historical space of photojournalism and a vision of fantasy without time are much more fluid than they are in my own culture."[21] Indeed, genre classifications are not always neatly exemplified in Latin American photography. Documenting, for example, does not preclude ambiguity or fantasy. While this dissolution of fact into fiction and vice versa figures prominently in the work of Latin American novelists such as García Márquez, until recently it has been resisted in photography.

By 1984, when the third colloquium was held in Havana, alternative modes of photography had begun to surface unexpectedly at the very core of political expression. Chilean photographers in the 1980s gained prominence as accusers of Pinochet's brutal regime. Their work shows sophistication beyond the political correctness of many photographs in *Hecho en Latinoamérica I;* they used the photographic image more freely and were less hindered by ideology. Testing the limits of aesthetic discourse, they often chose elliptical or cryptic imagery too subtle for censors but accessible to the intended audience by word of mouth. Chilean artists such as Carlos Leppes, Eugenio Dittborn, and members of the *avanzada* (vanguard) group CADA (Colectivo de Acciones de Arte, or Collective for Art Actions) challenged the historical, political, social, and institutional premises of Chilean art.[22]

Through the use and abuse, the adoption and rejection, and the imitation and modification of different photographic modes, experimental and other work of substance emerged. Photography became a tool for other visual artists, even as photographers appropriated alternative media such as installations, performance, serigraphy, collage, video, and painting. In galleries that included Secuencia (Lima), Fotogalería del Teatro San Martín (Buenos Aires), and La Librería (Caracas), more and more photographers became directly acquainted with this new diversity. As in the Chilean case, the adequacy of the medium to the message became a central concern; the formal correctness of a photograph was now crucial to the visual impact of even overtly political imagery. Furthermore, a conscious effort was being made by Latin American photographers to imbue their photography with autochthonous values while simultaneously avoiding parochialism. Beauty was one of these values; fantasy, another. Native and popular culture were

imágenes elípticas o misteriosas demasiado sutiles para los censores, pero cuya clave era accesible para el público al que estaban dedicadas. Fotógrafos chilenos como Carlos Leppes, Eugenio Dittborn, y los miembros del grupo de avanzada CADA (Colectivo de Acciones de Arte) desafiaron las premisas históricas, políticas, sociales e institucionales del arte chileno.[22]

Mediante el uso y el abuso, la adopción y el rechazo, la imitación y la modificación de diferentes modos fotográficos, surgieron trabajos sustantivos, tanto experimentales como directos. La fotografía se convirtió en un instrumento de otros artistas visuales, mientras que los fotógrafos se apropiaban de medios alternativos como instalaciones, representaciones, serigrafía, montajes, video y pintura. En galerías que incluían Secuencia (Lima), Fotogalería del Teatro San Martín (Buenos Aires), y La Librería (Caracas), más y más fotógrafos se familiarizaban directamente con esta nueva diversidad. Como en el caso chileno, la adecuación del medio al mensaje se convirtió en una preocupación central; la exactitud formal de una fotografía era ahora crucial para el impacto visual, aun el de las imágenes abiertamente políticas. Más aún, los fotógrafos latinoamericanos realizaban un esfuerzo consciente para impregnar su fotografía con valores autóctonos, mientras evitaban simultáneamente el localismo. La belleza era uno de estos valores; otro, la fantasía. También lo eran las culturas nativas y populares. El escenario estaba listo para que prosperaran los modos alternativos de fotografía. Aunque estoy más familiarizado con el caso limeño, que describo a continuación, lo que ocurría allí ocurría también en Caracas, São Paulo y otras ciudades de América Latina.

En medio de una dictadura militar de izquierda, Fernando La Rosa, director de la Fotogalería Secuencia en Lima que había estudiado con Minor White, ayudó a fomentar una especie de renacimiento entre fotógrafos de todas las ideologías. La Rosa simpatizaba con las causas de izquierda pero no con los excesos políticos; las ideas políticas de un fotógrafo no le aseguraban una exposición en Secuencia, y los talleres de La Rosa ponían tanto énfasis en la forma y la técnica como en el contenido. En la galería de La Rosa, por primera vez fotógrafos locales pudieron relacionarse con maestros reconocidos como Harry Callahan, Edward Ranney y Aaron Siskind. En esa época, los fotógrafos peruanos tenían que lidiar con el hecho de que el arte popular y el arte político habían sido apropiados por un régimen militar de facto que también controlaba los periódicos. En cierta manera el arte subversivo se convirtió en arte oficial, y no estaba claro qué tipo de arte vendría a ocupar el hueco que así se había producido. Las aristas políticas del arte que comenzó a surgir eran difusas, y muchos trabajos fueron juzgados erróneamente como pertenecientes a uno u otro campo político.

La fotografía complicó aún más las cosas, ya que a los modos documentales se les atribuían invariablemente motivos políticos de izquierda y a los modos alternativos motivos políticos de derecha. Además, la reciente reaparición de la fotografía en las galerías de arte la colocó más allá de la experiencia de muchos críticos. Así es que cuando el trabajo de Chambi se mostró por primera vez en Secuencia, tomó por sorpresa a los

others. The stage was set for alternative modes of photography to thrive. While I am most familiar with the case of Lima described below, what was happening there was also happening in Caracas, São Paulo, and other Latin American cities.

In the midst of a leftist military dictatorship, Fernando La Rosa, director of Secuencia Photogallery in Lima and a former student of Minor White, helped foster a renaissance of sorts among photographers of all ideologies. La Rosa was sympathetic to leftist causes, but not to political excess; a photographer's politics did not earn a show at Secuencia, and La Rosa's workshops put as much emphasis on form and technique as on content. For the first time, local photographers, seeking to define their own work, interacted with established masters such as Harry Callahan, Edward Ranney, and Aaron Siskind. At the time, Peruvian photographers had to contend with the fact that popular art and political art had been appropriated by a de facto military regime that also controlled the newspapers. In a sense, subversive art had become establishment art, and it was not clear what kind of art would come to occupy the niche left vacant. The political edges of the art that began to surface were rather diffuse, and many works were erroneously judged as belonging to one political camp or the other.

Photography complicated things further because documentary modes were invariably attributed to leftist motivations and alternative modes to rightist political motivations. Moreover, photography's recent reappearance as gallery art put it beyond the range of expertise of most critics. So when Chambi's work first surfaced in Secuencia, it caught photographers, critics, and the entire art establishment off-guard. Peruvian philosopher Mario Montalbetti candidly said of Chambi's exhibition that "few exhibits have revealed the weakness of criticism to say something enlightening about photography."[23] Audiences were somewhat incredulous at the sophistication of this unknown 1920s Indian photographer who had depicted Indians without glorifying them and the upper class without ridiculing it, and who had rendered hypnotic a world familiar to most Peruvians. It would not be an exaggeration to credit this exhibition with undermining the belief among Peruvian photographers that certain photographic modes were necessarily connected with specific political views.[24]

Among subsequent efforts to go beyond the documentary paradigm and bring other modes of Latin American photography to international audiences, *FotoFest 1992* was one of the most ambitious. Other exhibitions, such as *Escenarios rituales* (1992), organized by Gerardo Suter; *A Shadow Born of Earth: New Photography in Mexico* (1993), organized by Elizabeth Ferrer; *Latin American Salon of the Nude* (1992), organized by Anamaria McCarthy; *Cambio de foco* (1992), from the Biblioteca Luis Angel Arango in Bogotá; and *Romper los márgenes,* curated by José Antonio Navarrete in Caracas (1993), also began to break new ground in the presentation of Latin American photography.

As the curators for *FotoFest 1992* have stated, the fifteen exhibitions from Latin America were meant

fotógrafos, a los críticos y a todo el "establishment" artístico. El filósofo peruano Mario Montalbetti no tuvo reparos en decir sobre la exposición de Chambi: ". . . pocas muestras han revelado tanto la debilidad de la crítica para decir algo iluminador sobre la fotografía"[23] El público apenas podía creer la sofisticación de este desconocido fotógrafo indígena de los años veinte, quien retrató a los indígenas sin glorificarlos y a la clase alta sin ridiculizarla, y que volvió hipnotizante un mundo conocido por casi todos los peruanos. No sería exagerado decir que esta exposición minó la convicción de los fotógrafos peruanos de que ciertos tipos de modos fotográficos estaban necesariamente relacionados con ideas políticas específicas.[24]

Entre los esfuerzos posteriores por trascender el paradigma documental y llevar otros modos de la fotografía latinoamericana a públicos internacionales, *FotoFest 1992* fue uno de los más ambiciosos. Otras exposiciones como *Escenarios rituales* (1992) organizada por Gerardo Suter, *A Shadow Born of Earth: New Photography in Mexico* (1993) organizada por Elizabeth Ferrer, *Salón latinoamericano del desnudo* (1992) organizada por Anamaria McCarthy, *Cambio de foco* (1992) en la Biblioteca Luis Angel Arango en Bogotá, y *Romper los márgenes* organizada por José Antonio Navarrete en Caracas (1993) también comenzaron a abrir nuevos caminos en la presentación de la fotografía latinoamericana.

Como dicen los curadores de *FotoFest 1992*, las quince exposiciones de América Latina eran tanto una introducción como una reintroducción del caudal fotográfico histórico y contemporáneo de América Latina. La diversidad del programa era altamente visible. Si bien los organizadores presentaron de nuevo algunas de la imágenes de los coloquios anteriores, no se limitaron al paradigma establecido por las exposiciones de los coloquios. Entre el trabajo contemporáneo en *FotoFest 1992*, la única muestra clara del paradigma documental fue *El Salvador: A los ojos del espectador*.

En realidad, *FotoFest 1992* dio testimonio del gran atractivo de la vanguardia en América Latina y de la necesidad de más investigación en este campo. *Modernidad en el sur andino*, por ejemplo, desafía la generalizada interpretación unidimensional del trabajo de Chambi y de su mundo: ¿es éste simplemente un retrato documental de la sociedad de los Andes por un fotógrafo comisionado para este trabajo, o hay aquí un esfuerzo artístico consciente por incorporar elementos surrealistas y expresionistas?[25] La muestra del trabajo de Chambi junto con el de otros seis fotógrafos peruanos de los años veinte y treinta reveló la riqueza y la complejidad del arte y la cultura de Perú en ese tiempo. Hasta que el trabajo de Chambi se exhibió en el segundo coloquio, Manuel Álvarez Bravo era el único verdadero "maestro latinoamericano." Con la reintroducción de Chambi, la percepción que tenía el público de los fotógrafos del pasado cambió drásticamente; no se debe desestimar la influencia que tuvo Chambi en fotógrafos contemporáneos como Flor Garduño y Javier Silva.

Es importante observar, sin embargo, que los diversos modos de experimentación en la fotografía latinoamericana no se prestan a una clasificación fácil. La continuidad en América Latina de los

as both an introduction and a reintroduction of the historical and contemporary photographic riches of Latin America. Diversity featured conspicuously in their agenda. While the organizers brought back some of the images of past colloquia, they did not limit themselves to the paradigm set by those earlier exhibitions. Among the contemporary work at *FotoFest 1992*, the only clear evidence of that documentary paradigm was *El Salvador: In the Eye of the Beholder*.

In fact, *FotoFest 1992* gave evidence of the pervasive lure of the avant-garde in Latin America and the need for further investigation in this field. *Modernity in the Southern Andes*, for example, challenged the prevalent one-dimensional interpretation of Chambi's work and his world: is this work simply a documentary portrait of Andean society by a photographer on commission, or is there a conscious artistic effort to incorporate surrealist and expressionist elements?[25] Showing Chambi's work alongside that of six other Peruvian photographers of the 1920s and 1930s revealed the richness and complexity of art and culture in Peru at that time. Until Chambi's work was shown at the second colloquium, Manuel Álvarez Bravo had stood as the only true "Latin American master." With the reintroduction of Chambi, the public perception of historical photographers changed drastically, and Chambi's influence on contemporary photographers such as Flor Garduño and Javier Silva should not be underestimated.

It is important to note, however, that the various forms of experimentation in Latin American photography defy easy categorization. The continuation in the Americas of art movements started in Europe still influences alternative modes; surrealism and expressionism evolved vigorously in Latin American painting long after abstract expressionism and conceptualism had gained prominence in New York. Grete Stern's surrealist collages from the 1950s exemplify the European character of Buenos Aires and its strong links to the European avant-garde art of the 1920s and 1930s. Among more recent work, Colombian Bernardo Salcedo's politically provocative, three-dimensional photo constructions strive to express that unbearable wisdom Camus claimed for surrealism. Even so, Salcedo's approach to surrealism differs from that of Venezuelan Alexander Apóstol, whose photographic composites are suffused with subtle, poetic details that evoke rather than provoke. Juan Camilo Uribe's panoramic *Medellín, 180°* (1987, figure 146) sets an iconic image of Christ along the modern skyline of that infamous Colombian city. The title warns that the work is only half the story, the half where life is cheap, as defined by drug-tainted wealth.

A particular kind of surrealism also suffuses the work of contemporary Mexican photographers in the documentary mode, work that connects such disparate traditions as *costumbrismo*, expressionism, and U.S. photojournalism. Take, for instance, Pedro Meyer, perhaps the most dominant personality of the colloquia. The work in his book *Espejo de espinas* (1986) is not what one might expect from the rhetoric of the first colloquium. It is full of peculiar characters who do not seem to be a part of daily life, but rather

movimientos artísticos comenzados en Europa todavía influencia los modos alternativos; el surrealismo y el expresionismo se desarrollaron vigorosamente en la pintura latinoamericana mucho después de que el expresionismo abstracto y el conceptualismo ganaran prominencia en Nueva York. Los montajes surrealistas de Grete Stern de los años cincuenta dan un ejemplo del carácter europeo de Buenos Aires y de sus fuertes vínculos con el arte de vanguardia europeo de los años veinte y treinta. Entre el trabajo más reciente, las provocativas construcciones fotográficas políticas en tres dimensiones del colombiano Bernardo Salcedo se esfuerzan por expresar la intolerable sabiduría que Camus ascribió al surrealismo. Aún así, el enfoque que hace Salcedo del surrealismo difiere del enfoque del venezolano Alexander Apóstol, cuyas composiciones fotográficas están bañadas de detalles sutiles y poéticos que, más que provocar, evocan. La panorámica de Juan Camilo Uribe *Medellín 180°* (1987, figura 146) sitúa la imagen icónica de Cristo a lo largo de la línea del horizonte de aquella infame ciudad colombiana. El título advierte que el trabajo no presenta sino la mitad de la historia, la mitad donde la vida es barata, definida por la malhabida riqueza del narcotráfico.

Un tipo particular de surrealismo tiñe asimismo el trabajo de los fotógrafos mexicanos contemporáneos en el modo documental, trabajo que conecta tradiciones tan diferentes como el costumbrismo, el expresionismo y el fotoperiodismo estadounidense. Tomemos por ejemplo a Pedro Meyer, quizás el personaje más dominante de los coloquios. El trabajo incluido en su libro *Espejo de espinas* (1986) no es lo que se podía esperar considerando la retórica del primer coloquio: por el contrario, está colmado de personajes peculiares que no parecen ser parte de la vida diaria sino más bien fugitivos de una película de Alejandro Jodorowsky, donde abundan disfraces, máscaras y misterios.[26] ¿Y no es su enfoque "formal" en la fotografía *La Anunciación* (1985, figura 2) el que moldea el contenido? En realidad, lo que da sustancia y fuerza al trabajo de Meyer es su atención meticulosa a los rasgos formales y su ojo para lo insólito.

Históricamente en América Latina las fuerzas políticas—particularmente la búsqueda de la identidad nacional impulsada por el primer coloquio—han generado no una sola definición de las nacionalidades sino una multiplicidad de variadas visiones experimentales. En Brasil, por ejemplo, las imágenes expresionistas en color por Miguel Rio Branco de un mundo urbano con estados de ánimo fluctuantes—sórdidos, exuberantes, bestiales—se presentan en agudo contraste con las caras fantasmagóricas que Cássio Vasconcellos ha tomado de imágenes de video. El abandono de Pedro Vasquez de la utopía romántica brasileña en sus paisajes conceptuales no se parece mucho a las escenas afro-amazónicas de Cravo Neto. Hoy la base conceptual de la fotografía latinoamericana es más compleja y el arte es más ecléctico que nunca, con paradigmas del pasado, renovados, que coexisten con los nuevos paradigmas.

Paradójicamente, las fuerzas de represión política y de violencia, e incluso el riesgo de morir y de ir a la cárcel, también han mantenido vivos los modos alternativos en la fotografía latinoamericana, modos

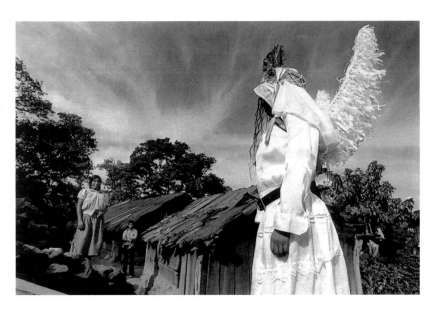

FIGURE 2 - PEDRO MEYER.
THE ANNUNCIATION, MEXICO
[LA ANUNCIACIÓN], 1985.

fugitives from an Alejandro Jodorowsky movie, where the costume, the mask, and the uncanny abound.[26] And is not his "formal" approach in the photograph *The Annunciation* (1985, figure 2) responsible for shaping its content? Indeed, Meyer's meticulous attention to formal features and his eye for the uncanny are what give his work its substance and force.

Historically, political forces in Latin America, particularly the quest for national identity launched by the first colloquium, have generated not a single definition of nationalities but a multiplicity of often experimental visions. In Brazil, for example, Miguel Rio Branco's expressionistic color images of an urban world of swiftly changing moods—sordid, exuberant, beastly—are in sharp contrast with the phantasmagoric faces that Cássio Vasconcellos has appropriated from video images. Pedro Vasquez's abandonment of the Brazilian romantic utopia in his conceptual landscapes bears little family resemblance to Cravo Neto's Afro-Amazonian tableaux. The conceptual basis of Latin American photography today is more complex and the art more eclectic than ever before, with old but renewed paradigms coexisting with new ones.

Paradoxically, forces of political repression and violence, even the risk of death and imprisonment, have also kept alternative modes alive in Latin American photography, modes created to challenge art establishments that have grown submissive to the state. The macabre torsos that Becky Mayer exhumed at a city morgue in Colombia both question social violence and defy accepted artistic practice with cold-blooded calculation; she uses corpses as found objects for aesthetic contemplation. The ravages of violent death erase all national traits from Mayer's subjects, but in the context of Colombian society, her images are more revealing than other work more conspicuously marked by nationality.

The antithesis of Mayer's hyperbolic work is the photography of those Argentine and Uruguayan artists featured in *The Modern Landscape*. With their unpeopled, desolate cityscapes that create a sort of clandestine allusion by omission, evoking the "disappeared" victims of the state of terror that Uruguay and Argentina lived with for years, photographers Juan Ángel Urruzola, Mario Marotta, Juan Travnik, and Oscar Pintor construct Kafkaesque scenarios. Eduardo Gil uses an abandoned apartment building as a stage for the only remaining tenants: specters of death. Some of Urruzola's ominous mansions seem ideal locations for Jorge Luis Borges's labyrinthine mystery *Death and the Compass* (1944); nobody in these cities shows signs of life for fear of being picked up by men in long coats and unmarked cars.

creados para desafiar el "establishment" sometido al estado. Los torsos macabros que Becky Mayer exhumó en la morgue de una ciudad en Colombia, cuestionan la violencia social y a la vez desafían con frío cálculo la práctica artística aceptada; esta fotógrafa usa los cadáveres como objetos encontrados para la contemplación estética. Los estragos de la muerte violenta borran todas los rasgos nacionales de sus sujetos, pero en el contexto de la sociedad colombiana, sus imágenes son más reveladoras que otros trabajos marcados más visiblemente por la nacionalidad.

La antítesis del trabajo hiperbólico de Mayer es la fotografía de los artistas argentinos y uruguayos representados en *El paisaje moderno*. Con sus paisajes urbanos sin gente, desolados, que generan una especie de alusión clandestina por omisión, evocando las víctimas "desaparecidas" en el estado de terror que Argentina y Uruguay vivieron durante años, los fotógrafos Juan Ángel Urruzola, Mario Marotta, Juan Travnik y Oscar Pintor construyen escenarios kafkianos. Eduardo Gil usa un edificio de departamentos abandonado como escenario para los únicos inquilinos que quedan: espectros de la muerte. Algunas de las siniestras mansiones de Urruzola parecen lugares ideales para el intrincado misterio laberíntico de Jorge Luis Borges, *La muerte y la brújula* (1944); en estas ciudades nadie da señales de vida, por miedo de ser secuestrados por hombres en abrigos largos y carros sin placas.

Aunque las circunstancias históricas y culturales de América Latina relativas a su pasado colonial y a la supresión de sus poblaciones indígenas naturalmente se prestan para los modos fotográficos documentales, también interviene la experimentación. En el trabajo de medios mixtos de Luis González Palma, el fotógrafo guatemalteco deja de lado las demandas de autenticidad vigentes sólo una década antes.[27] Lo mismo que Gerardo Suter (México), Fran Beaufrand (Venezuela) y Mario Cravo Neto (Brasil), González Palma no tiene el menor reparo en escenificar, disfrazar o manipular. En realidad, la premisa de la nueva fotografía escenificada parece ser que se pueden obtener niveles más profundos de documentación y significado político a través de la intervención artística.

El interés central del trabajo de González Palma consiste en la situación de los nativos guatemaltecos que sobreviven como mestizos. Ni el marxismo ni el capitalismo han prestado oídos a la problemática cultural de las poblaciones indígenas; mientras el segundo ha sido depredador, el primero ha hecho proselitismo tan intenso como el del cristianismo, igualmente arrogante en su determinación de reemplazar la cosmología nativa con la suya. Incluso en medios democráticos, el acceso de las poblaciones nativas al poder político las ha obligado a renunciar a sus propios estilos de vida indígena. Evidentemente los nativos se encuentran frente a dos posibilidades igualmente destructivas, la aniquilacíon física o la desintegración étnica.[28] En las fabricaciones de González Palma, son importantes no sólo los componentes étnicos, sino también los materiales. Mientras sus personajes derivan de íconos populares de la lotería, los recurrentes tonos sepia provienen de las pinturas religiosas coloniales, las técnicas de montaje probablemente

Although the historical and cultural circumstances in Latin America relating to its colonial past and the suppression of its indigenous peoples naturally lend themselves to the documentary modes of photography, experimentation plays its part here as well. In Luis González Palma's mixed-media work, the Guatemalan photographer ignores the demands of authenticity in force only a decade before.[27] Like Gerardo Suter (Mexico), Fran Beaufrand (Venezuela), and Mario Cravo Neto (Brazil), González Palma has no qualms about staging, costume, or manipulation. In fact, the premise of the new staged photography seems to be that deeper levels of documentation and political meaning can be attained through artistic intervention.

The thrust of González Palma's work is toward the plight of Guatemalan natives who survive as mestizos—peoples with a mixed cultural heritage. Neither Marxism nor capitalism has been sensitive to the cultural predicament of indigenous peoples; while the latter has been predatory, the former has proselytized with the same force of Christianity, equally arrogant in its determination to replace native cosmology with its own. Even in democratic settings, native peoples' access to political power has involved giving up their indigenous lifestyles. Clearly, natives face either physical annihilation or ethnic disintegration.[28] In González Palma's fabrications, not only the ethnic components but the materials are important. While his characters are derived from popular lottery icons, the recurring sepia tones come from colonial religious painting, the collage techniques probably from Anselm Kiefer, and the mise-en-scène from Joel Peter Witkin. González Palma's syncretism gives testimony to the terrible state of the mestizos, and he uses it to advance their cause.

Exoticism in representations of indigenous culture is typically considered objectionable. By definition, Europe ought to be as exotic to Latin Americans as Latin America has been to Europeans. The concept of exoticism, however, has always been ethnocentrically biased because it connotes that which is unfamiliar to Europeans. Further, although Europeans are attracted to the exotic, the exotic object is seldom considered worthy of imitation or reproduction. Many Latin Americans whose culture is basically European regard their own homeland as exotic; their perspective of the world is both native and alien to the continent. The peoples and objects of their land recorded in canonical European images tend to be reduced to objects of curiosity: a peculiarity or a collectible. Because in Latin America there evolved a tradition of abhorrence of non-European archetypes, it has been most difficult for artists to depict indigenous themes without invoking European canons of exoticism. Deviations provoke outrage or misunderstanding. When Peruvian indigenista artist José Sabogal began to show paintings of Indians in the 1920s, critics defending established standards of taste called his works *pintura de lo feo*, the painting of ugliness.

Mexican photographer Flor Garduño approaches the subject of indigenous culture using the tradition

de Anselm Kiefer, y la escenificación de Joel Peter Witkin. El sincretismo de González Palma da testimonio de la terrible situación de los mestizos y el artista lo usa para promover esa causa.

Por lo general se hacen objeciones al exotismo en la representación de la cultura indígena. De acuerdo con la definición de lo exótico, Europa debería ser tan exótica para los latinoamericanos como América Latina lo ha sido para los europeos. Sin embargo, el exotismo ha sido siempre etnocentricamente prejuiciado, ya que connota lo que no es familiar para los europeos. Además, a los europeos les atrae lo exótico, pero rara vez consideran que el objeto exótico en sí mismo merece ser imitado o reproducido. Muchos latinoamericanos cuya cultura es básicamente europea ven a su propia tierra natal como exótica, y su visión del mundo es tanto nativa como extranjera con respecto a su continente. La gente y los objetos de su tierra que aparecen en las imágenes canónicas europeas, tienden a ser reducidos a objetos de mera curiosidad: algo excéntrico o algo coleccionable. Dado que en América Latina se desarrolló una aversión por los arquetipos no europeos, ha sido muy difícil para los artistas representar temas indígenas sin invocar los cánones europeos de exotismo. Las desviaciones provocan indignación o incomprensión. Cuando el artista indigenista peruano José Sabogal comenzó a mostrar pinturas de indios en los años veinte, los críticos, defendiendo las normas establecidas del buen gusto, llamaron a sus trabajos "pintura de lo feo."

La fotógrafa mexicana Flor Garduño encara el tema de la cultura indígena dentro de la tradición de fotografía directa en blanco y negro. En su trabajo son evidentes múltiples influencias: un uso del espacio semejante al de los claustros coloniales, un punto de vista ubicuo a la manera de Henri Cartier-Bresson, la rigidez de los retratos fotográficos del siglo diecinueve, la sublimidad de los paisajes de pintores costumbristas como Johann Moritz Rugendas y Carl Nebel, la taxonomía indigenista de Chambi, y un gusto por la simplicidad y la impresión impecable de Edward Weston. En general, las imágenes de Garduño, como las de González Palma, son tan convincentes que uno quisiera creer que trascienden lo exótico, ya sea por su calidad técnica o por su intimidad.[29]

A pesar de la belleza de las imágenes de Garduño, debemos reconocer que ellas nos entregan sólo parte de una historia. Otros fotógrafos han preferido mostrar a las mismas poblaciones indígenas después de sus rituales, sin sus trajes y usando anteojos de sol marca Rayban. Naturalmente surgen algunas preguntas: ¿Cómo se mostrarían los indígenas a ellos mismos si tuvieran control de la cámara? ¿Qué pasa cuando los mismos indígenas son tanto los productores de las imágenes como sus consumidores? Los Talleres de Fotografía Social (TAFOS) en los cuales se asocian campesinos, mineros, y habitantes de barrios marginados del Perú, responden parcialmente a estas preguntas.[30] Los objetos y las situaciones que muestran los fotógrafos de TAFOS son a menudo aquéllas que un extraño no encontraría interesantes; sus imágenes revelan su mundo íntimo sin transgredirlo. Las exposiciones de una

of straight black-and-white photography. Her work evidences manifold influences: a use of space akin to colonial cloisters, a ubiquitous vantage point *a la* Henri Cartier-Bresson, the rigidity of nineteenth-century portrait photography, the sublimity of landscapes by *costumbrista* painters such as Johann Moritz Rugendas and Carl Nebel, the indigenista taxonomy of Martín Chambi, and a taste for the simplicity and immaculate prints of Edward Weston. In general, Garduño's images are so compelling that one wants to believe they transcend the exotic, as does González Palma's work, whether by craft or by intimacy.[29]

Despite the beauty of Garduño's images, one must recognize that they give us only part of a story. Other photographers have chosen to depict the same indigenous populations after their rituals, disrobed of costumes and wearing Rayban sunglasses. Natural questions follow: How would indigenous peoples show themselves if they controlled the camera? What happens when the indigenous peoples themselves are both the image-makers and the audience? The Workshops for Social Photography (TAFOS) conducted by peasants, miners, and shantytown dwellers in Peru partially answer these questions.[30] The objects and situations the TAFOS photographers show are often those that an outsider may not find of interest; their images reveal their own intimate world without transgressing it. Exhibitions of one community are then shown in another community. The result is a sense of larger community previously denied them: the European concept of nation, imported by criollos and mestizos during the nineteenth century, never really included indigenous peoples.

During the social upheavals in countries such as Brazil, Mexico, El Salvador, Guatemala, and Peru, when indigenous peoples, among others, struggled for civil rights, the still camera and the video camera provided a way for them to reinsert themselves into history—as its agents, not its victims. Just as the images from the Cuzco School of Photography and the archives of Mexican photographers show us how indigenous peoples faced the early onslaught of modernity, contemporary works show us how they are fighting for a just place in the postmodern world.

Although some of the most interesting art in Latin America refuses to be classified and a generalized view of Latin America is impossible, one can identify a rich history of avant-garde art in Latin America. Photography, which is a part of this history, has faced great barriers to its acceptance abroad. There may be several reasons for this. First, to appreciate the art of the avant-garde one requires an understanding of the cultural backdrop against which it operates. Since this "backdrop" cannot be exported as easily as artworks, the tools for judging the latter have not been generally accessible to critics abroad.

Second, critics, dealers, and curators have resisted experimental photography from Latin America, considering it nothing more than a derivation of European or American models. Related to this is the

comunidad se presentan luego en otra comunidad. El resultado es un sentido de comunidad más grande que antes les fuera negado: el concepto europeo de nación, importado por los criollos y los mestizos durante el siglo diecinueve, nunca incluyó realmente a las poblaciones indígenas.

Durante las convulsiones sociales en países como Brasil, México, El Salvador, Guatemala y Perú, cuando los indígenas, entre otros, lucharon por los derechos civiles, la cámara fotográfica y la cámara de video les proporcionaron una manera de reinsertarse en la historia—como sus agentes y ya no como sus víctimas. Así como las imágenes de la Escuela de Fotografía de Cuzco y los archivos de los fotógrafos mexicanos nos muestran cómo los indígenas se enfrentaron a la primera embestida de la modernidad, así también los trabajos contemporáneos nos muestran cómo luchan, hoy en día, por un lugar justo en el mundo postmoderno.

Aunque una parte del arte latinoamericano más interesante se niega a ser clasificado, y aunque tal vez sea imposible comprender a América Latina de manera general, se puede identificar, sin embargo, una rica historia del arte de vanguardia en América Latina. La fotografía que forma parte de esta historia ha encontrado grandes barreras de aceptación en el extranjero. Esto se puede atribuir a diferentes razones. En primer lugar, para apreciar el arte de vanguardia se requiere, por lo general, una comprensión del medio cultural contra el cual ese arte se rebela. Ya que este "medio" no puede ser tan fácilmente exportado como las obras de arte, los instrumentos necesarios para juzgarlas generalmente no han sido accesibles a los críticos en el extranjero.

En segundo lugar, los críticos, galeristas y curadores han dejado de lado a la fotografía experimental de América Latina, por considerarla una mera derivación de los modelos europeos o norteamericanos. Con este prejuicio está relacionada la falta de interés en reconocer un desarrollo paralelo en el arte del siglo veinte que se presenta en diferentes continentes, desarrollo que refleja tanto movimientos internacionales como preocupaciones regionales. Algunos trabajos de investigación recientes muestran cómo las relaciones entre escritores y artistas latinoamericanos como Borges, Alberto Cavalcanti, Vicente Huidobro, Diego Rivera, Joaquín Torres García y Álvarez Bravo y la vanguardia norteamericana y europea durante las primeras tres décadas del siglo, fueron moduladas por importantes necesidades regionales y nacionales.[31]

No sólo Álvarez Bravo, cuya asociación con André Breton, Cartier Bresson y Rivera son bien conocidas, sino también Chambi buscó en los temas indígenas un terreno fecundo para su propia expresión. Aunque trabajaba relativamente aislado del sistema internacional de vanguardia, Chambi estaba aparentemente familiarizado con éste. Era muy amigo y también paisano de Gamaliel Churata, el líder del grupo dadaísta Orkopata, ubicado en Puno.[32] El vínculo intelectual que los unía estaba cimentado por la estética moderna, socialmente crítica e indigenista propuesta por Churata, y ejemplificada en algunas de las

failure to recognize the parallel evolution of twentieth-century art across continents, an evolution reflecting both international movements and regional concerns. Recent scholarly work is clarifying how the relationship between Latin American writers and artists such as Borges, Alberto Cavalcanti, Vicente Huidobro, Diego Rivera, Joaquín Torres-García, and Álvarez Bravo and the American and European avant-garde during the first three decades of the century was modulated by important regional and national needs.[31]

Not only Álvarez Bravo, whose associations with André Breton, Cartier-Bresson, and Rivera are well known, but also Chambi looked to indigenous themes as a rich soil for self-expression. Although working in relative isolation from the international network of the avant-garde, Chambi was apparently familiar with it. He was a close friend and *paisano* of Gamaliel Churata, the leader of the dadaist Orkopata group based in Puno.[32] Their intellectual bond was cemented by the modern, socially critical, and indigenista aesthetics propounded by Churata and exemplified by some of Chambi's photographs. It is interesting to compare Chambi's *Indian Peasants before a Court of Law* (1929) or *The Gadea Wedding* (c. 1930, figure 47) with their European correlates in the work of Max Beckmann or Otto Dix in Germany.

Third, curators tend to organize exhibitions of Latin American art with the idea that something is essentially distinctive about it. Once that essential characteristic is spelled out and popularized, it is hard to see anything else. In *Hecho en Latinoamérica I* and *II* and in *Fotografie Lateinamerika*, the predominant images were viewed as documentary and humanist. In the catalogue of the recent Colombian exhibition *Cambio de foco* (1992), critic Carolina Ponce de León has argued:

> Not a few cultural stereotypes have been promoted by means of photography for the sake of a definition of what is "Latin American": social differences, misery, national prototypes, exotic baroquism, ritualism, exuberance or "magical realism." These stereotypes are very often generated in Latin America itself, in detriment of a more complex view of intercultural issues.[33]

The simple view of Latin American photography leaves out, for example, the tradition of art as intellectual conundrum. Borges's writing is full of cultural archetypes, puzzles of interpretation, and philosophical mischief. The work by Uruguayan photographer Roberto Fernández called *Fotografías pendientes* (1991, figure 3)—a title that hovers ambiguously between "pending" and "pendant"—belongs to this tradition. The causal interactions between representation (the suspended image) and metarepresentation (the surrounding photograph) are behind Fernández's work. The concept poses a conceptual riddle: the work escapes from straight photography without really stepping out of it.

Fourth, the misreading of the most interesting Latin American photography and the opacity of its

fotografías de Chambi. Es interesante comparar las fotografías de Chambi *Campesinos indígenas frente a una corte legal* (1929) o *La boda de los Gadea* (1930, figura 47) con sus contrapartes europeas en los trabajos de Max Beckman o los de Otto Dix en Alemania.

En tercer lugar, los curadores tienden a organizar exposiciones de arte latinoamericano con la idea de que en él hay algo esencialmente característico. Una vez que esta característica esencial ha sido delineada y popularizada, es difícil percibir otra cosa. En *Hecho en Latinoamérica I y II* y en *Fotografie Lateinamerika*, se veían las imágenes predominantes como documentales y humanísticas. En el catálogo de la reciente exposición colombiana *Cambio de foco* (1992), la crítica Carolina Ponce de León afirma:

> No son pocos los estereotipos culturales que se han propagado por medio de la fotografía a instancias de una definición de lo "latinoamericano:" el contraste social, la miseria, los prototipos nacionales, el barroquismo exótico, lo ritualístico, la exuberancia o el "realismo mágico." Estos estereotipos son generados muchas veces desde América Latina misma, en detrimento de una concepción más compleja de los problemas interculturales.[33]

La visión simplista de la fotografía latinoamericana excluye, por ejemplo, la tradición del arte como enigma intelectual. Los escritos de Borges están colmados de arquetipos culturales, rompecabezas de interpretación, y travesura filosófica. El trabajo del fotógrafo uruguayo Roberto Fernández titulado *Fotografías pendientes* (1991, figura 3) pertenece a esta tradición. El título oscila ambiguamente entre "pendiente" y "suspendido." Las interacciones causales entre la representación (la imagen suspendida) y la metarrepresentación (la fotografía que la rodea) están latentes en el trabajo de Fernández. El concepto propone un enigma conceptual: el trabajo elude la fotografía directa aunque en realidad no sale de su ámbito.

En cuarto lugar, la interpretación errónea de la fotografía latinoamericana más interesante y la opacidad de sus imágenes de vanguardia pueden incluso provenir precisamente de su propia crítica. En el mejor de los casos, quienes escriben sobre fotografía en América Latina son críticos de arte que generalmente no están preparados para entrar en ese terreno. Otras veces, la tarea de introducir el trabajo de los fotógrafos latinoamericanos en el extranjero es encomendada a poetas o novelistas prestigiosos, cuyas inclinaciones logocéntricas a veces no captan los sutiles rasgos de la imagen fotográfica. Es cierto que recientemente algunos críticos latinoamericanos de fotografía parecen hacer justicia a la riqueza de la producción fotográfica de esta parte del mundo; sin embargo, muy a menudo estos críticos no tienen la oportunidad de publicar sus escritos en libros o catálogos importantes.

Finalmente, el exotismo discutido anteriormente obscurece el valor estético de muchas fotografías. Si el criterio curatorial predominante en la primera exposición de *Hecho en Latinoamérica* fue "political

avant-garde images can also be traced to its own critical writing. In the best of cases, people writing about photography in Latin America are art critics generally not equipped to step into that field. At other times, poets or prestigious novelists are given the task of introducing the work of Latin American photographers abroad, and their logocentric biases often miss the subtler features of the photographic image. To be sure, some Latin American critics of photography have appeared recently to do justice to the wealth of the region's photographic production; more often than not, however, they do not have the opportunity to contribute to the important books or catalogues.

Finally, the exoticism discussed earlier obscures the aesthetic value of many photographs. If the predominant curatorial criterion for the first *Hecho en Latinoamérica* exhibition was political correctness, exoticism played an equally important role in the selection of many images in *Fotografie*

FIGURE 3 - ROBERTO
FERNÁNDEZ. FROM THE
SERIES FOTOGRAFÍAS
PENDIENTES, URUGUAY
[DE LA SERIE FOTOGRAFÍAS
PENDIENTES], 1991.

Lateinamerika. Billeter's catalogue at first glance could be a nineteenth-century book about Latin America illustrated by European artists. The realization that these images of exotic people and places are the work of Latin American artists is not immediate. The photographers themselves are partly responsible for this. Regarded by Europeans as cultural ambassadors of their countries, they often fulfill the European expectation for exotic images. These are conspicuous even in the politically belligerent *Hecho en Latinoamérica* exhibitions, and one can imagine ideological purists at odds over how to eliminate the photograph of the Indian wearing the tattered poncho without eliminating the oppressed Indian inside it.

While in Peru in 1948, Swiss photographer Robert Frank cryptically jotted down "the end of exoticism." Frank did not elaborate, but his fleeting Andean images such as *El Ford, 1949* indicate that what he saw was a world in rapid transition. In the 1950s Frank's work was included in the anthology *Indiens pas morts*.[34] "Not dead," indeed, but probably wearing blue jeans. As Frank suggested, modern technology has altered rural life in the Andean highlands. The massive migration of indigenous peoples to the big cities has changed urban life as well. Poet Antonio Cisneros once noted that although blue jeans make Indians less exotic, they do not render them any less authentic. One of the challenges for some Latin American photographers has been to adequately depict the vestiges of ancient indigenous cultures without falling prey to exoticism. Another challenge is its converse: how to capture the modern and postmodern urban culture of Latin America.

correctness," el exotismo jugó un papel igualmente importante en la selección de muchas imágenes de *Fotografie Lateinamerika*. A primera vista, el catálogo de Billeter parece un libro del siglo diecinueve sobre América Latina ilustrado por artistas europeos. No se advierte inmediatamente que muchas de estas imágenes de gente y lugares exóticos son trabajos de artistas latinoamericanos. Los fotógrafos mismos tienen en parte la culpa. Considerados por los europeos como embajadores culturales de sus países, a menudo satisfacen las expectativas europeas de imágenes exóticas. Éstas aparecen de manera conspicua incluso en las exposiciones políticamente beligerantes de *Hecho en Latinoamérica*, y uno se puede imaginar la dificultad que tuvieron los puristas ideológicos en eliminar la fotografía del indio vestido con un poncho andrajoso sin eliminar al indio oprimido dentro de éste.

Durante una visita al Perú en 1948 el fotógrafo suizo Robert Frank anotó la enigmática frase "el fin del exotismo." Frank no dio más explicaciones, pero sus imágenes instantáneas de los Andes tales como *El Ford, 1949* son una indicación de que vio un mundo en rápida transición. En los años cincuenta algunas fotografías de Frank fueron incluidas en la antología *Indiens pas morts*.[34] Es cierto, no están muertos, pero probablemente usan jeans. Como Frank sugirió, la tecnología moderna ha alterado la vida rural en las montañas andinas. La migración masiva de indígenas a las grandes ciudades ha cambiado también la vida urbana. El poeta Antonio Cisneros una vez observó que aunque los bluejeans hacen a los indígenas menos exóticos, no los vuelven menos auténticos. Algunos fotógrafos latinoamericanos se encuentran con el dilema de describir adecuadamente los vestigios de las culturas antiguas sin ser presa del exotismo. En el extremo opuesto también hay un desafío: cómo captar la cultura urbana moderna y postmoderna de América Latina.

Agradezco a todos aquellos que generosamente compartieron información conmigo: Fernando La Rosa, Pedro Meyer, Eduardo Gil, Amado Becquer Casabelle, Erika Billeter, Alejandro Castellanos, Armando Cristeto, Celia Sredni de Birbragher, Edward Ranney, Wendy Watriss, Juan Carlos Alom y Marta Sánchez Philippe. Ms. Sánchez Philippe es también responsable de la traducción al español de este ensayo. Finalmente estoy en deuda con Mario Montalbetti y Fernando La Rosa por el apoyo que me dieron cuando escribía este ensayo.

La exposición Modernidad en el sur andino *fue realizada gracias a la dedicación y esfuerzo de varias personas: Adelma Benavente, Aurelia Fuerte de la Fototeca Andina, Roxana Chirinos y Jaime Laso de la Asociación Vargas Hnos., Julia Chambi y Teo Allaín de la Colección Chambi, Juan Carlos Belón, Deborah Poole, Fran Antmann, Edward Ranney, Peter Yenne, Eleonor Griffis de Zuñiga del* Lima Times, *Jonathan Schwartz, Bill Thomas, Paula Krause, Bill Wright, Marilyn Bridges, Margaret Harris, Linda Brooks, Michele Penhall, Fernando La Rosa y Philip Scholtz-Rittermann.*

I am grateful to those who generously shared information with me: Fernando La Rosa, Pedro Meyer, Eduardo Gil, Amado Becquer Casabelle, Erika Billeter, Alejandro Castellanos, Armando Cristeto, Celia Sredni de Birbragher, Edward Ranney, Wendy Watriss, Juan Carlos Alom, and Marta Sánchez Philippe. Ms. Sánchez Philippe is also responsible for the Spanish version of this essay. Finally, I am indebted to Mario Montalbetti and Fernando La Rosa for the encouragement they gave me during the writing of this essay.

The exhibition Modernity in the Southern Andes *was made possible through the dedication and effort of a number of people: Adelma Benavente, Aurelia Fuerte of the Fototeca Andina, Roxana Chirinos and Jaime Laso of the Asociación Vargas Hnos., Julia Chambi and Teo Allaín of the Chambi Collection, Juan Carlos Belón, Deborah Poole, Fran Antmann, Edward Ranney, Peter Yenne, Eleanor Griffis de Zuñiga of* Lima Times, *Jonathan Schwartz, Bill Thomas, Paula Krause, Bill Wright, Marilyn Bridges, Margaret Harris, Linda Brooks, Michele Penhall, Fernando La Rosa, and Phillip Scholtz-Rittermann.*

"Crossover Dreams" is also the title of an album by Panamanian salsa singer and composer Rubén Blades. "Crossover" has come to denote a strategy for musically reaching the North American audience. Occasionally, this strategy has meant simply translating songs into English; at other times, it has entailed adapting features such as rhythm and lyrics to American tastes. While many find the idea too mercenary, others see it as an attempt to communicate with the dominant culture of the United States—a country that is currently one of the most important sites of Latin American culture. "Crossing over" is also a biological term that describes the exchange of genetic material between homologous chromosomes during meiosis.

1. *Life*, January 19, 1959 and April 13, 1959.

2. One of the most lasting effects of U.S. foreign policy was the escalation of violence through the counterinsurgency training of military personnel from all over Latin America: "By 1975, more than seventy thousand Latin Americans had been trained in the United States, in the Canal Zone, or in various Latin American countries by United States military instructors." See Brian Loveman and Thomas Davies, Jr., eds., *The Politics of Antipolitics,* editors' introduction to the essay "The United States and Latin American Military Politics," by W.W. Rostow (Lincoln and London: University of Nebraska Press, 1989). In the fight against subversion in Latin America, counterinsurgency strategies that failed in Vietnam were applied, making many controllable situations worse. An important document in the Loveman and Davies

book is a 1985 essay by U.S. Army Colonel John D. Waghelstein, in which the author states, "The keys to popular support, the sine qua non in counterinsurgency, include psychological operations, civic action, and grass-roots human intelligence work, all of which run counter to the conventional U.S. concept of war."

3. Both *Zapata's Entrance into Mexico* and *Cavalcade* are featured in Erika Billeter's catalogue *Fotografie Lateinamerika von 1860 bis heute* (Zurich: Kunsthaus Zurich, 1981).

4. Obtaining reliable information became a difficult problem for all sides. Each side regarded the other's information as propaganda. In 1981 the drive toward regional control of news information expanded to the rest of the continent. Indeed, under the auspices of the Sistema Económico Latinoamericano, a group of nations met in Panama to create an Agencia Latinoamericana de Servicios Especiales. The emergence of new information agencies was a positive move towards separating ideology from information, and it opened an important space for Latin American photojournalists.

5. María Teresa Boulton, *Anotaciones sobre la fotografía venezolana contemporánea* (Caracas: Monte Avila Editores, 1990), 82, 86.

6. Che Guevara saw himself as a Quixote of the socialist revolutionary cause and described himself as such in a farewell letter written when he left Cuba for Bolivia. He wrote: "Once more I feel Rocinante's flanks between my heels." See Marianne Alexandre, ed., *Viva Che!* (New York: E.P. Dutton & Co., 1968), 35. The thesis that a small but determined group of revolutionar-

"Crossover Dreams" es también el título de un álbum del compositor y cantante panameño de salsa Rubén Blades. "Crossover" se entiende hoy en día como una estrategia para que la música sea aceptada por el público norteamericano. Ocasionalmente, esta estrategia ha significado simplemente traducir las canciones al inglés; otras veces, ha consistido en adaptar al gusto norteamericano el ritmo y las letras. Mientras muchos encuentran la idea demasiado mercenaria, otros la ven como un intento de comunicarse con la cultura dominante de los Estados Unidos—país que es actualmente una de las sedes más importantes de la cultura latinoamericana. "Cruzar/Crossover" es también un término biológico que describe el intercambio de material genético entre cromosomas homólogos durante la meiosis.

1. *Life* (19 de enero de 1959 y 13 de abril de 1959).

2. Uno de los efectos más duraderos de la política exterior de los Estados Unidos fue la intensificación de la violencia durante el entrenamiento de personal militar proveniente de toda América Latina contra la insurgencia: "Para 1975, más de setenta mil latinoamericanos habían sido entrenados por instructores norteamericanos en los Estados Unidos, en la zona del Canal o en varios países latinoamericanos." Ver *The Politics of Antipolitics*, editado por Brian Loveman y Thomas Davies Jr., introducción de los editores al ensayo "The United States and Latin American Military Politics" de W.W. Rostow (Lincoln and London: University of Nebraska Press, 1989). En la lucha contra la subversión en América Latina, se emplearon estrategias contrasubversivas que habían fracasado en Vietnam, empeorando muchas situaciones controlables. Un documento importante en el libro de Loveman y Davies es un ensayo de 1985, firmado por el coronel del ejército estadounidense John D. Waghelstein, en el cual el autor afirma: "Las claves para el apoyo popular, *el sine qua non* de la contrasubversión, incluyen operaciones psicológicas, acción cívica, y trabajo de inteligencia a nivel popular, todo lo cual es contrario al concepto de la guerra aceptado en los Estados Unidos."

3. Tanto la *Entrada de Zapata a México* como *Cabalgata* aparecen en el catálogo *Fotografie Lateinamerika von 1860 bis heute* de Erika Billeter (Zurich: Kunsthaus Zurich, 1981).

4. Obtener información fidedigna se convirtió en un difícil problema para todos. Cada bando veía la información del otro como propaganda. En 1981 el control regional de la información se extendió al resto del continente. En efecto, bajo los auspicios del Sistema Económico Latinoamericano, un grupo de naciones se reunió en Panamá para crear una Agencia Latinoamericana de Servicios Especiales. El surgimiento de nuevas agencias de información fue un movimiento positivo para separar la ideología de la información, y abrió un espacio importante para los fotoperiodistas latinoamericanos.

5. María Teresa Boulton, *Anotaciones sobre la fotografía venezolana contemporánea* (Caracas: Monte Avila Editores, 1990) págs. 82, 86.

6. El Che Guevara se percibía a sí mismo como un Quijote de la causa revolucionaria socialista y así se describió en una carta de despedida escrita cuando dejó Cuba para ir a Bolivia: "Una vez más siento los flancos de Rocinante entre mis talones." Ver *Viva Che!*, editado por Marianne Alexandre (New York: E.P. Dutton & Co., 1968), pág. 35. La tesis de que un pequeño pero decidido grupo de revolucionarios y ciertas "condiciones materiales" podían hacer una revolución, cayó en descrédito después de la muerte del Che. El Che esperaba que se uniesen a él campesinos cuyo lenguaje él no podía ni siquiera hablar, y esto era ingenuo. Durante los años setenta, un profesor de filosofía llamado Abimael Guzmán inició el adoctrinamiento político de células subversivas en la ciudad andina de Ayacucho, Perú. La mayoría de los indoctrinados eran estudiantes uni-versitarios, cuyos padres eran campesinos, y que podían hablar el quechua. Mediante una mezcla sincrética de mesianismo andino y maoísmo, Guzmán y sus células del Sendero Luminoso emprendieron una de las insurrecciones más efectivas y brutales en tiempos recientes. Su éxito se debe en gran parte a la crueldad de sus métodos, que recuerdan a Pol Pot más bien que al Che Guevara. Ver *Shining Path of Peru*, editado por David Scott Palmer (New York: St. Martin's Press, 1992).

7. Las agudas observaciones de Vicky Goldberg sobre la imagen del Che están consignadas en el libro *The Power of Photography* (New York: Abbeville Press, 1991). Para los comentarios de John Berger sobre la fotografía de UPI, ver *Viva Che!*, págs. 44–48.

8. Sin embargo, para los años setenta, demasiada agua turbia había pasado bajo el puente: la construcción del muro de Berlín (1961), la convincente evidencia de persecución ideológica en Cuba (los años 1970), la invasión soviética en Checoslovaquia (1968), las revelaciones de Solzhenitsyn sobre el Gulag (1974), el nombramiento de Pol Pot como Secretario General del Partido Comunista de Camboya (1977), el secuestro de Aldo Moro por las Brigadas Rojas (1978), la intervención cubana en Angola y Etiopía

ies and certain "material conditions" could effect a revolution fell into disrepute after Che's death. That Che had expected peasants whose language he could not even speak to join him was naive. During the seventies, a philosophy professor named Abimael Guzmán began a political indoctrination of cadres in the Andean city of Ayacucho, Peru. The majority of these cadres were university students whose parents were peasants and who could speak the Indian language Quechua. Through a syncretic mixture of Andean messianism and Maoism, Guzmán and his Shining Path cadres launched the most effective and brutal insurrection in recent times. Their success is largely due to the ruthlessness of their means, more reminiscent of Pol Pot than of Che Guevara. See David Scott Palmer, ed., *Shining Path of Peru* (New York: St. Martin's Press, 1992).

7. For Vicky Goldberg's insights about Che's image, see *The Power of Photography* (New York: Abbeville Press, 1991). For John Berger's comments about the UPI photograph, see Alexandre, *Viva Che!*, 44–8.

8. By the 1970s, however, too much murky water had gone under the bridge: the building of the Berlin Wall (1961), the hard evidence of ideological persecution in Cuba (1970s), the Soviet invasion of Czechoslovakia (1968), Solzhenitsyn's Gulag revelations (1974), the naming of Pol Pot as Secretary General of Cambodia's Communist Party (1977), the kidnapping of Aldo Moro by the Red Brigades (1978), the Cuban intervention in Angola and Ethiopia (1978), and so on. The politically defiant tone of the colloquium concealed a growing uncertainty about political options.

9. *Hecho en Latinoamérica: Primera muestra de fotografía latinoamericana contemporánea*, exh. cat. (México D.F.: Consejo Mexicano de Fotografía, 1978), 11–6. In 1993, at the Encuentro de Fotografía Latinoamericana in Caracas, Pedro Meyer, founding president of the Consejo Mexicano de Fotografía and principal organizer of the 1978 colloquium, told me that he was surprised to learn that people were saying that one kind of photography was favored at the colloquium. He argued that the exhibition *Hecho en Latinoamérica* was receptive to all sorts of photography because it was put together by an open convocation sent throughout Latin America. Meyer's statement was echoed two years later by Raquel Tibol, another colloquium organizer, when she responded to this essay during the Foro México-Estados Unidos in Xalapa, Mexico (February 1995). At that conference and in a subsequent article, she said that the organization of the colloquium was inclusive and characterized by a "true plurality of artistic, aesthetic, technical and analytical criteria" (*Proceso* [México D.F.], February 22, 1995).

The convocation for the 1978 colloquium, however, was interpreted by many as having a strong ideological bias. In Peru, for example, many Peruvian photographers thought that it excluded their work, which did not explicitly deal with social issues. In Peru at that time, as in other parts of Latin America, there was an ongoing antagonism between artists who practiced an *arte de compromiso* (committed to social change) and those who did not. In this context, the pluralistic intensions of the colloquium organizers were not understood by many who read the text of the colloquium. For the benefit of the reader, a good portion of that text is included here:

> Considering that art in its multiple forms of expression is the result of inescapable social phenomena and given that photography, as the dynamic art of our time, finds its best practice preferably in capturing human and social events, the Consejo Mexicano de Fotografía and the Instituto Nacional de Bellas Artes propose the following: a) That the photographer linked to his time and environment confronts the responsibility of interpreting with his images the beauty and the conflict, the triumphs and defeats and the aspirations of his people. b) That the photographer tunes and affirms his perception by expressing men's reactions to a society in crisis and endeavors, consequently, to produce an art of commitment and not of evasion (*arte de compromiso y no de evasión*). c) That the photographer must confront, sooner or later, the necessity of analyzing the emotive and ideological weight of his own and others' photographic work in order to understand and define the goals, interests, and objectives that they pursue. Therefore, the Consejo Mexicano de Fotografía, under the auspices of the INBA, fraternally summons its colleagues from Latin America in agreement with these principles, to unite through the image, the different national identities that can bring together the photography that is most representative of our continent.

The text oscillates ambiguously between describing and prescribing the act of the photographer. When section b says that the photographer "endeavors, consequently, to produce an art of commitment and not of evasion," it is as close to a prescription as one can get without using the word "must"—as section c in fact does. At the time that this text was written, the phrase "arte de

(1978), etc. El tono políticamente desafiante del coloquio ocultaba una creciente incertidumbre sobre las opciones políticas.

9. *Hecho en Latinoamérica: Primera muestra de la fotografía latinoamericana contemporánea* (México D.F.: Museo de Arte Moderno, Consejo Mexicano de Fotografía, 1978), págs. 11–16. En 1993, durante el Encuentro de Fotografía Latinoamericana en Caracas, Pedro Meyer, presidente fundador del Consejo Mexicano de Fotografía y principal organizador del coloquio de 1978, me dijo que le sorprendía oír lo que se decía, que en el Coloquio se había favorecido cierto tipo de fotografía. Él sostuvo que la exposición *Hecho en Latinoamérica* había estado abierta a cualquier tipo de fotografía dado que fue hecha por convocatoria abierta anunciada en toda América Latina. Dos años después, Raquel Tibol, otro de los organizadores del coloquio, apoyó el argumento de Meyer en una ponencia de este ensayo durante el Foro México-Estados Unidos en Xalapa, México (febrero de 1995). En la conferencia y en un artículo siguiente, Tibol dijo que el coloquio fue inclusivo y caracterizado por ". . . la efectiva pluralidad de criterios artísticos, estéticos, técnicos y analíticos . . ." (*Proceso* [México D.F.], 22 de febrero de 1995).

Sin embargo, muchos interpretaron la convocatoria del coloquio de 1978 como un texto con una inclinación ideológica muy fuerte. En Perú, por ejemplo, muchos fotógrafos peruanos sintieron que su trabajo quedaba excluido, ya que no se ocupaba directamente de temas sociales. En esa época en Perú, como en otras partes de América Latina, había un antagonismo permanente entre aquellos artistas que practicaban un arte de compromiso y aquellos que no lo hacían. En este contexto, muchos de los que leyeron el texto del coloquio no comprendieron las intensiones pluralistas de los organizadores. Para beneficio del lector, una parte de ese texto ha sido incluída en esta nota:

Considerando que el arte en sus múltiples formas de expresión es resultado de fenómenos sociales ineludibles, y puesto que la fotografía como arte dinámico de nuestro tiempo encuentra su mejor ejercicio preferentemente en la captación del devenir humano y social, el Consejo Mexicano de Fotografía y el Instituto Nacional de Bellas Artes plantean lo siguiente: a) Que el fotógrafo, vinculado a su época y a su ámbito enfrenta la responsabilidad de interpretar con sus imágenes la belleza y el conflicto, los triunfos y derrotas y las aspiraciones de su pueblo. b) Que el fotógrafo afina y afirma su percepción expresando

las razones del hombre ante una sociedad en crisis, y procura, en consecuencia, realizar un arte de compromiso y no de evasión. c) Que el fotógrafo debe afrontar, tarde o temprano, la necesidad de analizar la carga emotiva e ideológica de la obra fotográfica propia y ajena, para comprender y definir los fines, intereses y propósitos que sirve. Por todo ello, el Consejo Mexicano de Fotografía bajo los auspicios del INBA, convoca fraternalmente a todos los colegas de América Latina, acordes con estos principios, a hermanar mediante la imagen, las distintas identidades nacionales que permitan congregar la obra fotográfica más representativa de nuestro continente.

El texto oscila ambiguamente entre la descripción y la prescripción del acto del fotógrafo. Cuando en la sección b leemos que el fotógrafo ". . . procura, en consecuencia, realizar un arte de compromiso y no de evasión," está muy cerca de una prescripción sin usar la palabra "deber"—como sucede de hecho en la sección c. En el período en que este texto fue escrito, la frase "arte de compromiso y no de evasión" estaba muy cargada, reflejando la dicotomía existente entre el documental humanístico o fotoperiodismo y la fotografía que se enfocaba principalmente en los valores formales.

10. Amado Becquer Casabelle, "¿Fotografía de la liberación?" manuscrito inédito.

11. Sara Facio, "Investigación de la fotografía y colonialismo cultural en América Latina," *Hecho en Latinoamérica II: Segunda muestra de fotografía latinoamericana contemporánea* (México D.F.: Museo de Arte Moderno, Consejo Mexicano de Fotografía, 1981), pág. 103. En el Foro México-Estados Unidos en Xalapa en febrero de 1995, Raquel Tibol dijo que la afirmación de Sara Facio fue simplemente un ardid para evitar represalias del país de Facio, Argentina, por haber asistido al coloquio.

12. Alejandro Castellanos, "From Uniform Myth to Imaginary Diversity: Contemporary Mexican Photography." en *Le mois de la photo à Montreal* (Montreal: Mairie de Montreal, 1991), pág. 130.

13. Roy Armes, *Third World Film Making and the West* (Berkeley: University of California Press, 1987), págs. 99–100.

14. Irónicamente, el trabajo de Solanas es más experimental que algunas de las fotografías que inspiró. Según el crítico de cine Roy Armes. "el cine de guerrilla de Solana y Getino puede ser definido en términos documentales, pero abarca un sinnúmero de formas (cine carta, cine poema, cine ensayo, cine panfleto y cine reportaje)." Ver Armes, *Third World Film Making*, pág. 100.

compromiso y no de evasión" was highly charged, reflecting an existing dichotomy between humanistic documentary or photo-journalistic photography and photography that was primarily concerned with formal values.

10. Amado Becquer Casabelle, "¿Fotografía de la liberación?," unpublished manuscript.

11. Sara Facio, "Investigación de la fotografía y colonialismo cultural en América Latina," in *Hecho en Latinoamérica II: Segunda muestra de fotografía latinoamericana contemporánea,* exh. cat. (México D.F.: Consejo Mexicano de Fotografía, 1981), 103. At the Foro México-Estados Unidos in Xalapa, Mexico, February 1995, Raquel Tibol said that Sara Facio's statement was only a ploy to avoid potential retaliation from Facio's country, Argentina, for her attendance at the colloquium.

12. Alejandro Castellanos, "From Uniform Myth to Imaginary Diversity: Contemporary Mexican Photography," in *Le Mois de la photo à Montreal,* exh. cat. (Montreal: Mairie de Montreal, 1991), 130.

13. Roy Armes, *Third World Film Making and the West* (Berkeley: University of California Press, 1987), 99–100.

14. Ironically, Solanas's work is more experimental than some of the still photography it inspired. According to film critic Roy Armes, "Solanas and Getino's guerrilla cinema may be defined in terms of documentary, but it embraces a whole host of forms (film letter, film poem, film essay, film pamphlet, and film report)." See Armes, *Third World Film Making,* 100.

15. Ibid., 97.

16. Those exhibitions included the Venice biennial (1979), *Latin American Night* at Arles (1979), *Contemporary Photography in Latin America* at the Centre Georges Pompidou in Paris (1982), *Portrait of a Distant Land* at the Australian Centre for Photography in Sydney (1984), *Casa de las Américas* in Havana (1984), and Aperture's *Contemporary Latin American Photographers* in New York City (1987). In addition, the work of a number of Mexican photographers has been in more exhibitions than we can even begin to enumerate.

17. Castellanos, "From Uniform Myth," 130.

18. More recently, Ortiz Monasterio and Grobet have resurrected their calling for photographic experimentation in the exhibition *Escenarios rituales,* where Ortiz Monasterio erected manipulated images in a pyramid titled *Sueño de dioses* and Grobet presented an interventionist vein of landscape photography in *Paisajes pintados.* Indeed, this show is exemplary of the force of experimental photography in Mexico. In the prologue to the catalogue (Tenerife: Cabildo de Tenerife, Consejo Nacional para la Cultura y las Artes, 1991), Francisco Gonzáles asks, "Do all Mexican photographers do documentary photography?" From a conversation I had with Mexican photographer Armando Cristeto, the answer seems to be: "Most do, but not exclusively." This answer is one I am familiar with; it agrees with what I know from the Peruvian photographic community. True, there are some photographers who only do documentary photography, but those who do experimental photography often do something akin to the documentary mode as well.

19. This image is the only one of de Barros's that appeared in *Hecho en Latinoamérica.* The image dates to 1949. De Barros is by no means a minor character in Brazilian art. He is often credited with being the father of concrete art in Brazil. In 1993, a retrospective exhibition of his work was shown at the Musée de l'Elysée in Lausanne, Switzerland.

20. Billeter, *Fotografie Lateinamerika,* 266–74.

21. This passage from Max Kozloff is from *The Privileged Eye* (Albuquerque: University of New Mexico Press, 1987), 185. Kozloff's article "Reflections on Latin American Photography" is an interesting example of the way in which Latin American photography of the colloquia impacted U.S. critics. For an example of an opinion of Latin American photography as a homogeneous phenomenon, see my review of *Contemporary Latin American Photographers,* the Aperture exhibition organized by Fred Ritchin: "A Certain Ungraciousness," *Spot* (Houston), fall 1991.

22. *Chile from Within* (New York: W.W. Norton & Company, 1990); "Margins and Institutions, Art in Chile since 1973," *Art & Text 21* (Melbourne), May–July 1986; and José Luis Granese Philips, ed., *Fotografía chilena contemporánea* (Santiago, Chile: Kodak Chilena, 1985).

23. Mario Montalbetti, "Chambi: Las contradicciones de una muestra," *La Imagen,* Sunday supplement of *La Prensa* (Lima), January 29, 1978.

24. This remark is not gratuitous. The linking of politics with photography was very real in Peru. I lived through the ordeal of being arrested while photographing a supermarket strike during the Velasco regime. The security plainclothes police picked me up, blindfolded me, and drove me away in an unmarked car. Because of the U.S. army field jacket I was wearing (a favorite attire of photographers at that time), I was accused of being a CIA agent seeking to defame the Gobierno Revolucionario Peruano de las Fuerzas Armadas (Peruvian Revolutionary Government of the Armed

15. bid., pág. 97.

16. Esas exhibiciones incluyen Venice bienal (1979), *Latin American Night* en Arles (1979), *Contemporary Photography in Latin America* en el Centro Georges Pompidou en París (1982), *Portrait of a Distant Land* en el Australian Centre for Photography (1984), *Casa de las Américas* en La Habana (1984), *Contemporary Latin American Photographers* de Aperture (1987), etc. Además, el trabajo de varios fotógrafos mexicanos ha estado en muchísimas exhibiciones, que no es posible enumerar aquí.

17. Castellanos, "From Uniform Myth . . . ," pág. 130.

18. Recientemente Ortiz Monasterio y Grobet han resucitado su vocación por la fotografía experimental en la exposición *Escenarios rituales*, donde Ortiz Monasterios instaló imágenes manipuladas en forma de pirámide con el título *Sueño de dioses*, y Grobet presentó un modo intervencionista de fotografía de paisaje en *Paisajes pintados*. En realidad, esta exhibición es un ejemplo del vigor de la fotografía experimental en México. En el prólogo del catálogo (Tenerife: Cabildo de Tenerife, Consejo Nacional para la Cultura y las Artes, 1991) Francisco González pregunta: "¿Todos los fotógrafos mexicanos hacen fotografía documental?" A juzgar por una conversación que tuve con el fotógrafo mexicano Armando Cristeto, la respuesta parece ser: "Muchos la hacen, pero no exclusivamente." Esta respuesta me resulta familiar; corresponde con lo que conozco de la comunidad fotográfica peruana. Es cierto que hay algunos fotógrafos que sólo hacen fotografía documental, pero aquéllos que hacen fotografía experimental a menudo también hacen algo parecido al modo documental.

19. Esta es la única imagen de de Barros que apareció en *Hecho en Latinoamérica*. La imagen es de 1949. De Barros no es de ninguna manera un personaje menor en el arte brasileño. A menudo se lo ha llamado el padre del arte concreto en Brasil. En 1993, una exhibición retrospectiva de su trabajo fue mostrada en el Musée de l'Elysée en Lausanne, Suiza.

20. Billeter, *Fotografie Lateinamerika*, págs. 266–74.

21. Este pasaje de Max Kozloff es de *The Privileged Eye* (Albuquerque: University of New Mexico Press, 1987), pág. 185. Todo el artículo de Kozloff, "Reflections on Latin American Photography," es un ejemplo interesante de la manera como la fotografía latinoamericana de los coloquios afectó a los críticos estadounidenses. Para un ejemplo de una opinión sobre la fotografía latinoamericana como fenómeno homogéneo, ver mi reseña de la exhibición de *Aperture* organizada por Fred Ritchin, *Con-*

temporary Latin American Photographers: "A certain ungraciousness," *Spot* (Houston), Otoño 1991.

22. *Chile from Within* (New York: W.W. Norton & Company, 1990); "Margins and Institutions, Art in Chile since 1973," *Art & Text 21* (Melbourne), Mayo-Julio 1986; y *Fotografía chilena contemporánea*, editado por José Luis Granese Philips (Santiago, Chile: Kodak Chilena, 1985).

23. Mario Montalbetti, "Chambi: Las contradicciones de una muestra," *La Imagen*, suplemento dominical de *La Prensa*, (Lima), 29 de enero de 1978.

24. Éste no es un comentario gratuito. En Perú el vínculo entre la política y la fotografía es real. Yo viví la penosa experiencia de ser arrestado mientras fotografiaba una huelga en un supermercado durante el régimen de Velasco. Los policías de seguridad del estado vestidos de civil, me agarraron, me vendaron los ojos y me llevaron en un carro sin placas. Debido a la chaqueta militar del ejército estadounidense que portaba (vestimenta favorita de los fotógrafos en ese tiempo), fui acusado de ser un agente de la CIA que trataba de difamar al Gobierno Revolucionario Peruano de las Fuerzas Armadas. Más tarde, cuando fui interrogado por los agentes de Seguridad del Estado, mi barba y el color olivo de la chaqueta fueron usados como evidencia de que era un agente cubano que estaba tratando de desestabilizar el país, radicalizando el proceso revolucionario. En la pequeña celda que compartí con otros prisioneros políticos, había hombres cuyas opiniones políticas iban de la extrema derecha a la extrema izquierda. "Ni capitalismo ni comunismo" era el credo del General Velasco. Yo quería algunas imágenes de la huelga para terminar mi trabajo sobre la vida en las calles de Lima. Este trabajo, combinación de poesía y fotografía, fue exhibido en Secuencia y publicado en *Textos* en 1978, y más tarde se publicó también en una edición bilingüe, con el título *Five Rolls of Plus-X* (Austin, Texas: Studia Hispanica Editores, 1983). En el libro, este episodio se convirtió en un poema titulado "POSTCARD."

25. En América Latina el término "surrealismo" es menos específico que en Europa. De hecho, la vanguardia latinoamericana es actualmente tema de debate e investigación. Aplico el término surrealista a ciertas fotografías, que para parafrasear a Arthur Danto en su ensayo titulado "Henri Cartier-Bresson," en *Arthur Danto's Encounters and Reflections: Art in the Historical Present* (New York: Farrar Straus Giroux, 1990), págs. 133–137, "registrarían aquella magia para la cual la razón es ciega," que renuevan "nuestros auténticos poderes y la capacidad de maravillarnos

Forces). Later, when I was interrogated by the agents of state security, my beard and the olive-green color of my field jacket were used as evidence that I was a Cuban agent seeking to destabilize the country by the radicalization of the revolutionary process. In the small cell that I shared with other political prisoners, there were indeed men whose political opinions ranged from extreme right to extreme left. "Neither capitalism nor communism" was General Velasco's creed. I wanted images of the strike in order to complete my work about life in the streets of Lima. A tandem of poetry and photography, it was shown at Secuencia and published in *Textos* in 1978 and later published bilingually as *Five Rolls of Plus-X* (Austin: Studia Hispanica Editores, 1983). In that book this episode became a poem titled "POSTCARD."

25. In Latin America the term *surrealism* has less specificity than in Europe. The Latin American avant-garde is, in fact, currently a topic of much debate and research. I apply the term surrealism to certain photographs that, to quote Arthur Danto in his essay "Henry Cartier-Bresson," *Encounters and Reflections: Art in the Historical Present* (New York: Farrar Straus Giroux, 1990), 133–7, "would record the magic to which rationality is blind," that restore "our true powers and the objective wonder of a world we have taken too much for granted." In a sense, Danto accounts for why photography as a medium has the peculiarity that occasionally, in spite of the intentions of its producers, can record the surreal side of the all-too-real world.

26. Pedro Meyer, *Espejo de espinas: Pedro Meyer*, Colección Río de Luz (México D.F.: Fondo de Cultura Económica, 1986).

27. See my essay "Los iluminados: La obra fotográfica de Luis González Palma," *Art-Nexus* (Bogotá), December 1992.

28. Peoples native to this continent—like Andean or Amazonian peoples—are now depicting themselves photographically. Some Amazonian ethnic groups are using photography to defend themselves and their land. Recent massacres of Amazonian Indians show that the practice of exterminating Indians has not subsided in the American continent.

29. See my essay "Doña Flor and Her Two Shamans," *Spot* (Houston), summer 1992; a slightly different version of the same essay is in *Photometro* (San Francisco), June/July 1993. See also "La buena fama soñando," my review of Flor Garduño's recently published book *Witnesses of Time* (London: Thames and Hudson, 1992) in a coming issue of *Art-Nexus*.

30. See my essay about TAFOS, "Switching Places," *Spot* (Houston), summer 1992.

31. Seven years before the Bolshevik revolution, Mexico had placed itself in the political avant-garde and its artists had questioned the idea of producing art in the manner of the fallen, obsolete regime. It is no coincidence that Sergei Eisenstein, the director of *Battleship Potemkin* (1925)—the first movie in which the masses are the protagonists—made a film in Mexico called *¡Que viva México!* (1930–31). Unfortunately, the film was never completed, but it is interesting to note that Álvarez Bravo was involved in the film as a still photographer. See *Manuel Álvarez Bravo* (Madrid: Ministerio de Cultura, 1985) and *Revelaciones: The Art of Manuel Álvarez Bravo* (Albuquerque: University of New Mexico Press, 1992), particularly the essay by Arthur Ollman. An important contribution to Latin American art history is *The Latin American Spirit: Art and Artists in the United States, 1920–1970* (New York: Bronx Museum of the Arts and Harry N. Abrams, 1988). Included in that volume is the essay by Lowery S. Sims titled "New York Dada and New World Surrealism." From it one can learn that the favorite poet of the surrealists, known by his *nom de plume* Comte de Lautréamont but whose real name was Isidore Ducasse, was born in Uruguay; that New York dadaist Francis Picabia's father was Cuban; and that Marius de Zayas, who was instrumental in connecting the New York art world with Tristan Tzara and the Zurich dada, was Mexican. But Picabia, de Zayas, and Ducasse are anecdotal compared to the wealth of regional avant-garde movements that flourished in Latin America after World War I. See the 1984 Ph.d. thesis by Katherine Vickers Unruh, "The Avant-Garde in Peru: Literary Aesthetics and Cultural Nationalism" (University of Texas at Austin). Unruh is preparing for publication a much-needed book on the Latin American avant-garde.

32. For more about Churata and the Orkopata dadaist indigenista movement, see Ricardo Gonzáles Vigil, *El Perú es todas las sangres* (Lima: Pontificia Universidad Católica del Perú, Fondo Editorial, 1991) and Jorge Schwartz, *Las Vanguardias Latino-americanas* (Madrid: Ediciones Cátedra, S.A., 1991). In my own "The Frayed Twine of Modernity," *Photometro* (San Francisco), 1992, I give more details about the connection between Chambi and the Peruvian avant-garde of the 1920s.

33. See Carolina Ponce de León's essay on pages 10–2 of the catalogue for the exhibition *Cambio de foco* (Bogotá: Biblioteca Luis Angel Arango, Banco de la República, 1992).

34. See the back section of *Robert Frank* (New York: Pantheon Photo Library, 1985).

objetivamente ante un mundo que tendemos excesivamente a no tomar en cuenta." De cierta manera, Danto señala los motivos por los cuales la fotografía como medio tiene la peculiaridad, a pesar de las intenciones de sus productores, de poder registrar ocasionalmente el lado surrealista de un mundo demasiado real.

26. Pedro Meyer, *Espejo de espinas: Pedro Meyer*, Colección Río de Luz (México D.F.: Fondo de Cultura Económica, 1986).

27. Ver mi ensayo "Los iluminados: La obra fotográfica de Luis González Palma," *Art-Nexus* (Bogotá), Diciembre de 1992.

28. Actualmente hay comunidades nativas de este continente—como los grupos andinos o los del Amazonas—que se representan a sí mismas mediante la fotografía. Algunos grupos étnicos del Amazonas están usando la fotografía para defenderse y defender su tierra. Recientes masacres de los indígenas del Amazonas demuestran que la práctica de exterminar a los indígenas no ha sido abandonada en el continente americano.

29. Ver mi ensayo "Doña Flor and Her Two Shamans," *Spot* (Houston), Verano 1992; una versión un poco diferente del mismo ensayo se encuentra en *Photometro* (San Francisco), Junio/Julio 1993. Ver también mi reseña, "La buena fama soñando," del libro recientemente publicado por Flor Garduño, *Testigos del Tiempo* (London: Thames and Hudson, 1992), en un próximo número de *Art-Nexus*.

30. Ver mi ensayo sobre TAFOS, "Switching Places," *Spot* (Houston), Verano 1992.

31. Siete años antes de la revolución bolchevique, México se había colocado en la vanguardia política y sus artistas habían cuestionado la idea de hacer arte a la manera del régimen pasado de moda que había caído. No es una coincidencia que Sergei Eisenstein, el director de *El Acorazado Potemkin* (1925)—la primera película donde son protagonistas las masas—hiciera en México una película llamada *¡Que viva México!* (1930–31). Lamentablemente, la película nunca fue completada, pero es interesante saber que Álvarez Bravo colaboró en ella como fotógrafo. Ver *Manuel Álvarez Bravo* (Madrid: Ministerio de Cultura, 1985) y *Revelaciones: The Art of Manuel Álvarez Bravo* (Albuquerque: University of New Mexico Press, 1992), particu-

larmente el ensayo de Arthur Ollman. Una contribución importante a la historia del arte latinoamericano es *The Latin American Spirit: Art and Artists in the United States, 1920–1970* (New York: Bronx Museum of the Arts y Harry N. Abrams, 1988). Incluido en este volumen está el ensayo de Lowery S. Sims titulado "New York Dada and New World Surrealism." En este ensayo uno se entera de que el poeta favorito de los surrealistas, conocido por su seudónimo, Conde de Lautréamont, pero cuyo nombre verdadero era Isidore Ducasse, nació en Uruguay; que el padre del dadaísta neoyorquino Francis Picabia era cubano; y que Marius de Zayas, gracias a quien el mundo del arte de Nueva York se conectó con Tristan Tzara y el grupo Dada de Zürich, era mexicano. Sin embargo Picabia, De Zayas y Ducasse ofrecen anécdotas circunstanciales, si se los compara con los grandes movimientos de vanguardia regionales que florecieron en América Latina después de la Primera Guerra Mundial. Ver la tesis de 1984 de Katherine Vickers Unruh, "The Avant-Garde in Peru: Literary Aesthetics and Cultural Nationalism" (University of Texas at Austin). Unruh está preparando un libro, que hace mucha falta, sobre la vanguardia en América Latina.

32. Para más información sobre Churata y el movimiento indigenista dadaísta Orkopata, ver *El Perú es todas las sangres* de Ricardo González Vigil (Lima: Pontificia Universidad Católica del Perú, Fondo Editorial, 1991), y *Las vanguardias latinoamericanas* de Jorge Schwartz (Madrid: Ediciones Cátedra S.A., 1991). En mi ensayo "The Frayed Twine of Modernity," *Photometro* (San Francisco), 1992, hay más detalles sobre la conexión entre Chambi y la vanguardia peruana de los años veinte.

33. Ver el ensayo de Carolina Ponce de León en las páginas 10–12 del catálogo de la exposición *Cambio de foco* (Bogotá, Colombia: Biblioteca Luis Angel Arango, Banco de la República, 1992).

34. Ver la última parte del libro *Robert Frank* (New York: Pantheon Photo Library, 1985).

1866–1986

PHOTOGRAPHS
FOTOGRAFÍAS

THE WAR OF THE TRIPLE ALLIANCE 1865–1870

Esteban García

LA GUERRA DE LA TRIPLE ALIANZA, 1865–1870

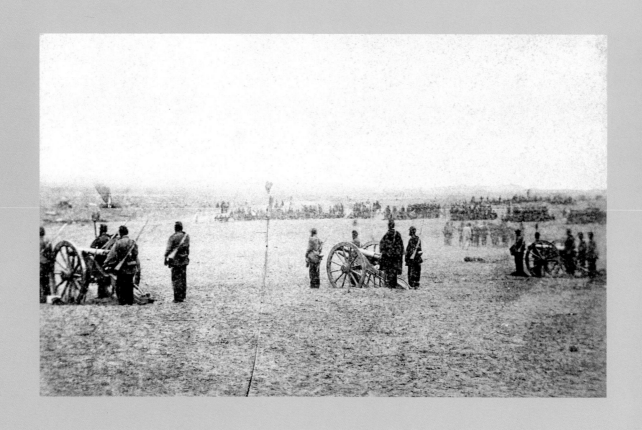

FIGURE 4 - ESTEBAN GARCÍA. BATTLE OF JULY 18, 1866 [BATALLA DEL 18 DE JULIO DE 1866], 1866.

As the Civil War was coming to a close in the United States, the War of the Triple Alliance, a five-year confrontation between Paraguay and the alliance of Brazil, Argentina, and Uruguay, began in South America. Paraguay lost the war and, with it, four-fifths of its population.

It was one of the first wars in Latin America to be documented by a Latin American photographer. The Uruguayan photographer Esteban García headed a team sent out by Bate & Co., a photography studio founded by North American businessmen in Montevideo. Prints were sold in sets of ten, titled *La Guerra Ilustrada* (The Illustrated War).

The war marked the end of a political and economic system that had developed in Paraguay after the 1820s, and it shaped the economic destiny of southern Latin America. It may never be resolved as to whether the war was started by the Paraguayan government, which was anxious to open new trade routes to the Atlantic, or by Brazil, which wanted to enlarge its western territories, or by British government officials, who wanted to expand trade opportunities in the Americas. Surviving diplomatic correspondence from European envoys in Argentina has made it clear that Paraguay's independent economic policy and closed market system were viewed as dangerous experiments.

Mientras la guerra civil llegaba a su fin en los Estados Unidos, comenzaba en Sudamérica la guerra de la Triple Alianza, una confrontación entre Paraguay y la alianza de Brasil, Argentina y Uruguay que duró cinco años. Paraguay perdió la guerra y con ella cuatro quintas partes de su población.

Fue ésta una de las primeras guerras en América Latina documentada por un fotógrafo latinoamericano. El fotógrafo uruguayo Esteban García encabezó un equipo enviado por Bate & Cía., un estudio fotográfico fundado por hombres de negocios estadounidenses en Montevideo. Las impresiones se vendieron en series de diez, con el título *La Guerra Ilustrada.*

La guerra marcó el fin de un sistema político y económico que se había desarrollado en Paraguay desde los años 1820, e influyó en el destino económico del sur de América Latina. Tal vez nunca se pueda determinar si fue iniciada por el gobierno paraguayo, que tenía gran interés en abrir nuevas rutas comerciales al Atlántico; por Brasil, que quería extender sus territorios hacia el oeste, o por los oficiales del gobierno británico, que querían incrementar sus oportunidades comerciales en América Latina. La correspondencia diplomática de los representantes europeos en la Argentina ha mostrado que una política económica independiente por parte de Paraguay y un sistema de mercado cerrado se veían como experimentos peligrosos.

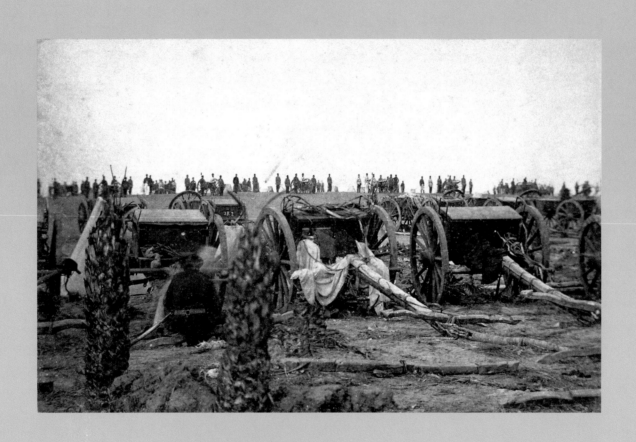

Figure 5 - Esteban García. Braz Battery [Batería Braz], 1866.

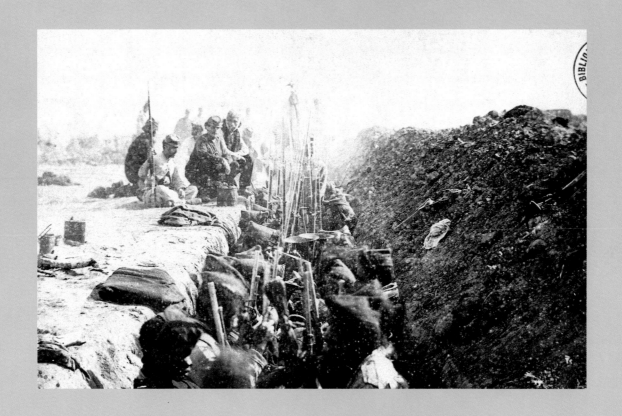

FIGURE 6 - ESTEBAN GARCÍA. FIRST BATTALION APRIL 24 IN THE TRENCHES OF TUYUTY [1º BATALLÓN 24 DE ABRIL EN LAS TRINCHERAS DE TUYUTY], 1866.

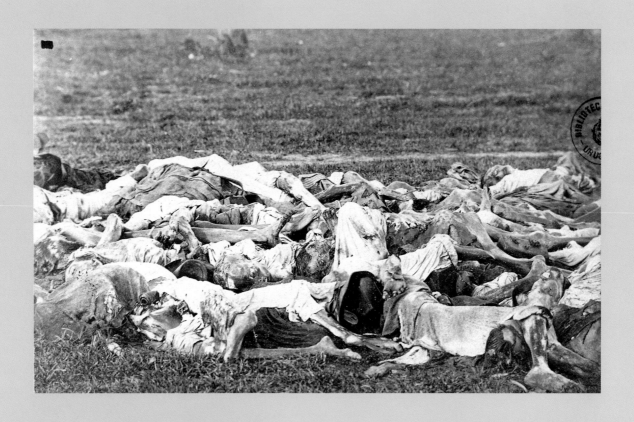

Figure 7 - Esteban García. Pile of Paraguayan Corpses [Montón de cadáveres paraguayos], 1866.

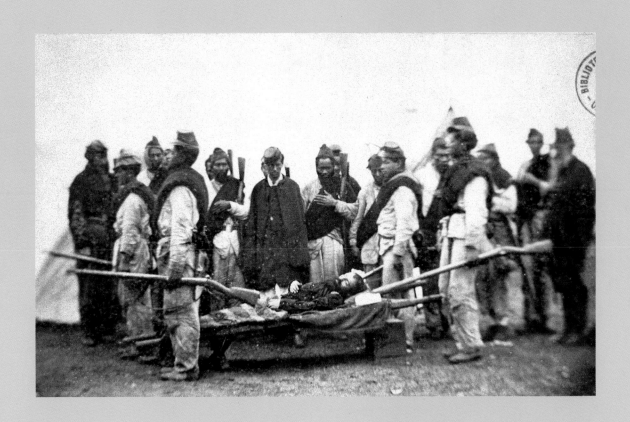

Figure 8 - Esteban García. Colonel Calleja's Death [Muerte del Coronel Calleja], 1866.

THE OPENING

OF A FRONTIER

1880–1910

Marc Ferrez

LA APERTURA DE UNA FRONTERA, 1880–1910

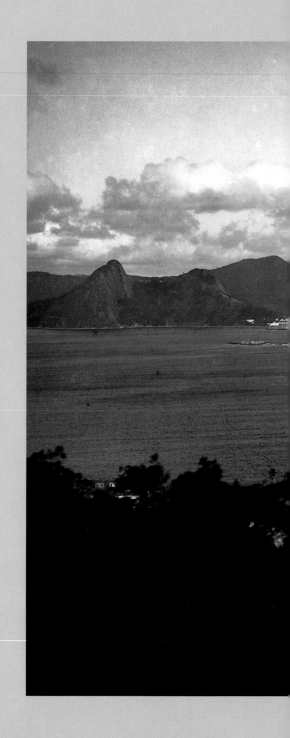

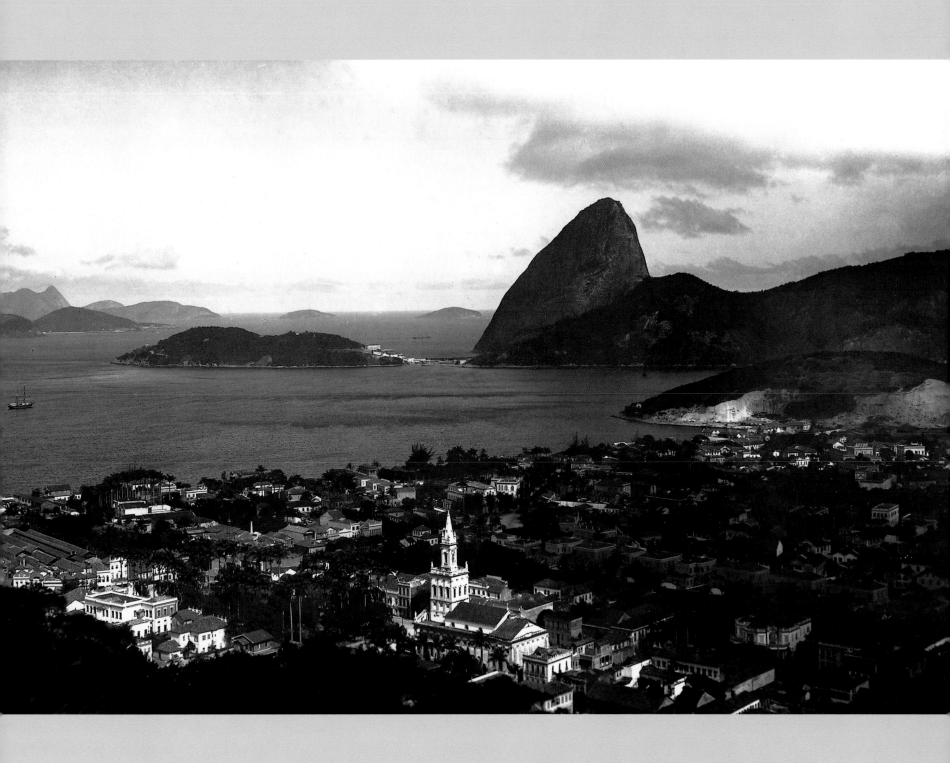

FIGURE 9 - MARC FERREZ. ENTRANCE OF RIO DE JANEIRO BAY, SUGAR LOAF IN BACKGROUND
[ENTRADA A LA BAHÍA DE RIO DE JANEIRO CON EL PAN DE AZÚCAR AL FONDO], C. 1880.

The War of the Triple Alliance left Brazil victorious but bankrupt, with a new military establishment and the second-largest navy in the world. Its economy was one of the most backward in South America. Under its second and last emperor, Dom Pedro II, Brazil embarked on an ambitious drive for modernization. Marc Ferrez was a dominant figure in Brazilian photography at the time and shared the emperor's interest in science and technology. Between 1860 and 1910, he photographed Brazil's principal ports, cities, mining operations, plantations, public works, landscapes, railroads, scientific expeditions, and the entire Imperial Navy.

Brasil ganó la guerra de la Triple Alianza, pero quedó en bancarrota, con una nueva jerarquía militar y una flota marina que era la segunda en el mundo. Su economía era una de las más atrasadas en Sudamérica. Bajo el mando de su segundo y último emperador, Dom Pedro II, Brasil se embarcó en una ambiciosa plan de modernización. Marc Ferrez fue una figura dominante en la fotografía brasileña de este período y compartía el interés del emperador por la ciencia y la tecnología. Entre 1860 y 1910, fotografió los principales puertos y ciudades de Brasil, las operaciones mineras, las plantaciones, las obras públicas, paisajes, los ferrocarriles, las expediciones científicas y la Marina Imperial entera.

RIGHT: FIGURE 10 - MARC FERREZ. INTERIOR STAIRCASE OF ASOCIACÃO COMERCIAL, TODAY THE BANK OF BRAZIL, RIO DE JANEIRO [ESCALERA INTERIOR DE LA ASOCIACÃO COMERCIAL, HOY BANCO DE BRASIL, RIO DE JANEIRO], C. 1890.

FIGURE II - MARC FERREZ. AVENIDA CENTRAL, RIO DE JANEIRO, C. 1910.

FIGURE 12 - MARC FERREZ. SÃO PAULO RAILROAD STATION, KNOWN AS "STATION OF LIGHTS," AT END OF CONSTRUCTION [ESTACIÓN DE TREN DE SÃO PAULO, CONOCIDA COMO LA "ESTACIÓN DE LUCES," AL FINAL DE SU CONSTRUCCIÓN], C. 1895.

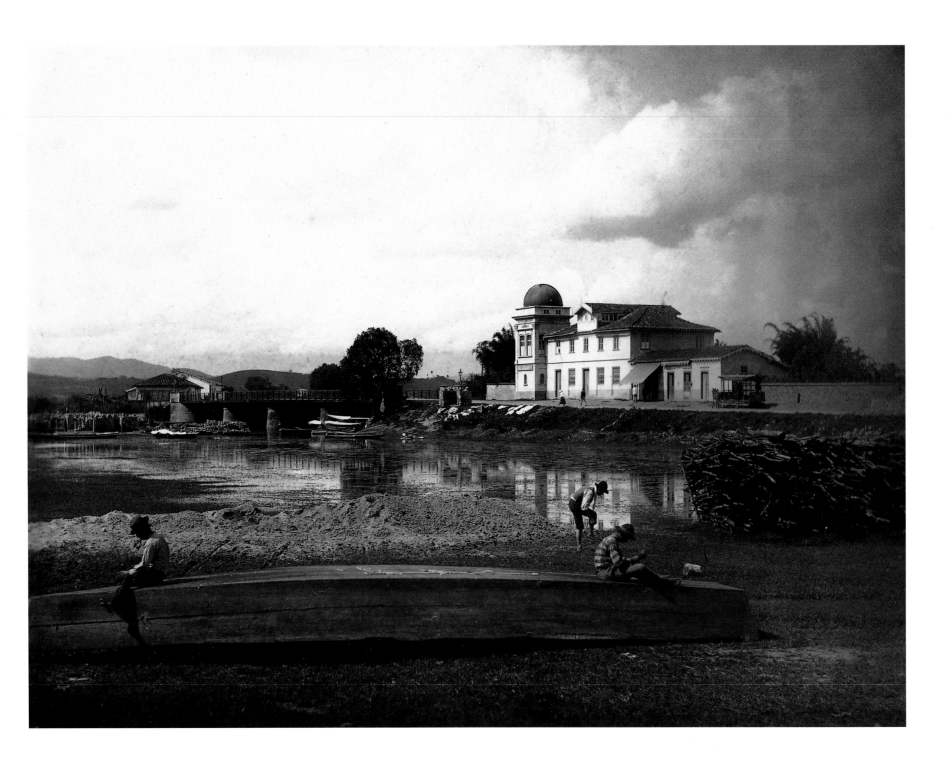

FIGURE 13 - MARC FERREZ. SÃO PAULO OBSERVATORY OF GENERAL COUTO DE MAGALHANES, PONTE GRANDE

[OBSERVATORIO DE SÃO PAULO DEL GENERAL COUTO DE MAGALHANES, PONTE GRANDE], C. 1880.

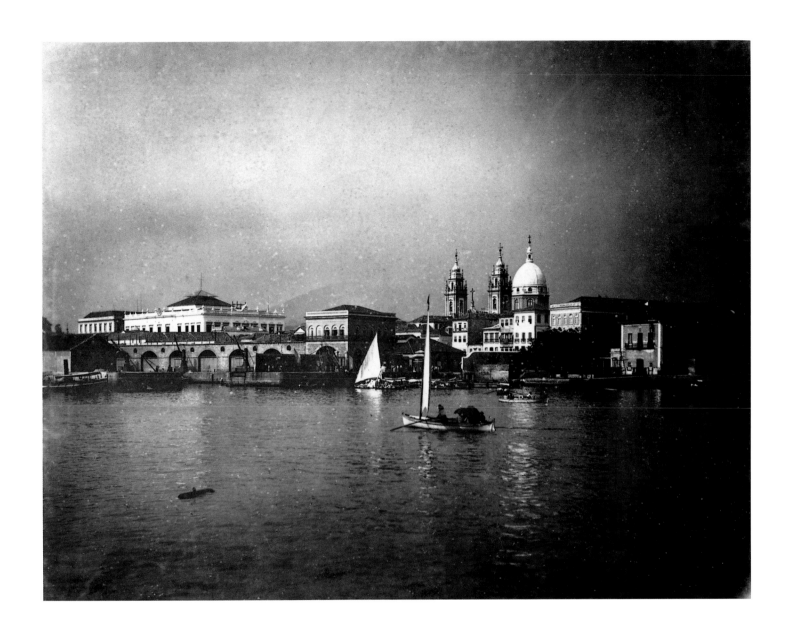

FIGURE 14 - MARC FERREZ. NIGHT VIEW OF THE PORT OF RIO DE JANEIRO WITH THE DOME OF CANDELARIA CHURCH

[VISTA DE NOCHE DEL PUERTO DE RIO DE JANEIRO CON LA CÚPULA DE LA IGLESIA DE LA CANDELARIA], C. 1890.

Figure 15 - Marc Ferrez. Vista Chinesa, Rio de Janeiro, c. 1885.

FIGURE 16 - MARC FERREZ. MORENINHA STONE, PAQUETA ISLAND, RIO DE JANEIRO BAY
[PIEDRA DE MORENINHA, ISLA DE PAQUETA, BAHÍA DE RIO DE JANEIRO], C. 1885.

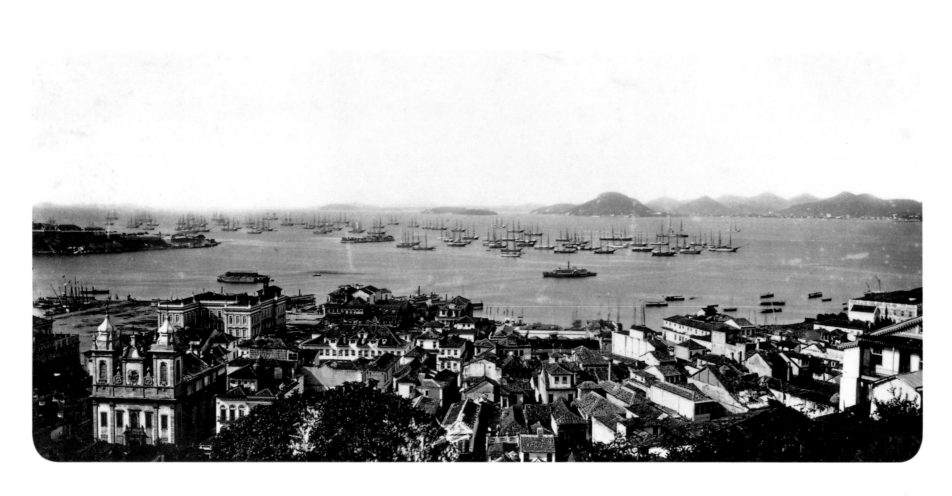

FIGURE 17 - MARC FERREZ. PANORAMA OF GUANABARA BAY [PANORAMA DE LA BAHÍA DE GUANABARA], RIO DE JANEIRO, C. 1888.

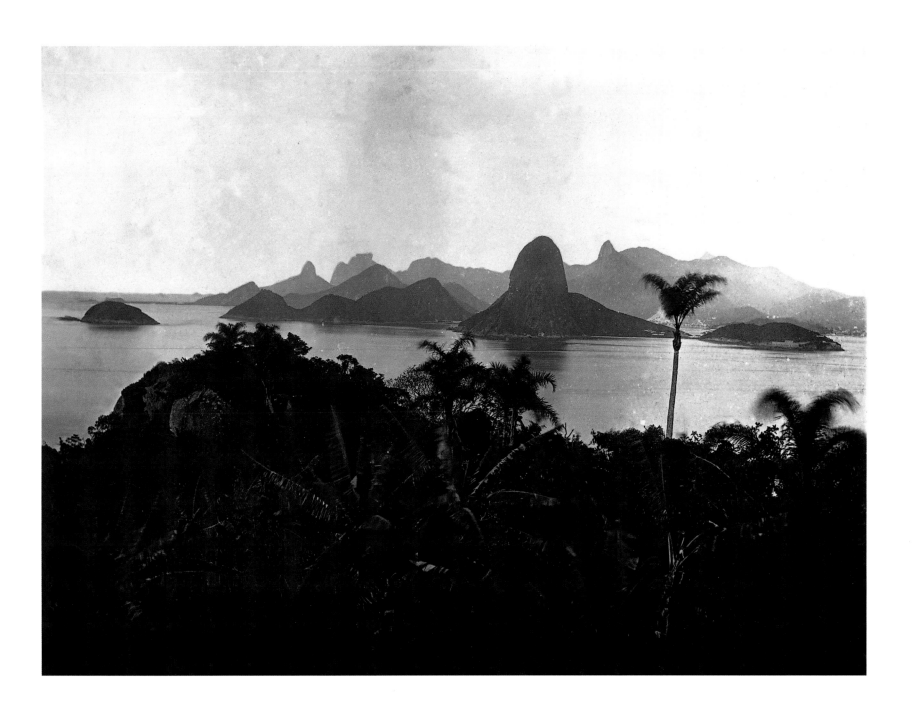

Figure 18 - Marc Ferrez. Entrance of Rio de Janeiro Bay Taken from Niteroi, with Sugar Loaf in Background [Entrada a la Bahía de Rio de Janeiro desde Niteroi, con el Pan de Azúcar al fondo], c. 1880.

MEDELLÍN, THE NEW CITY
1897–1946

Melitón Rodríquez

Benjamín de la Calle

Jorge Obando

MEDELLÍN, LA CIUDAD NUEVA, 1897–1946

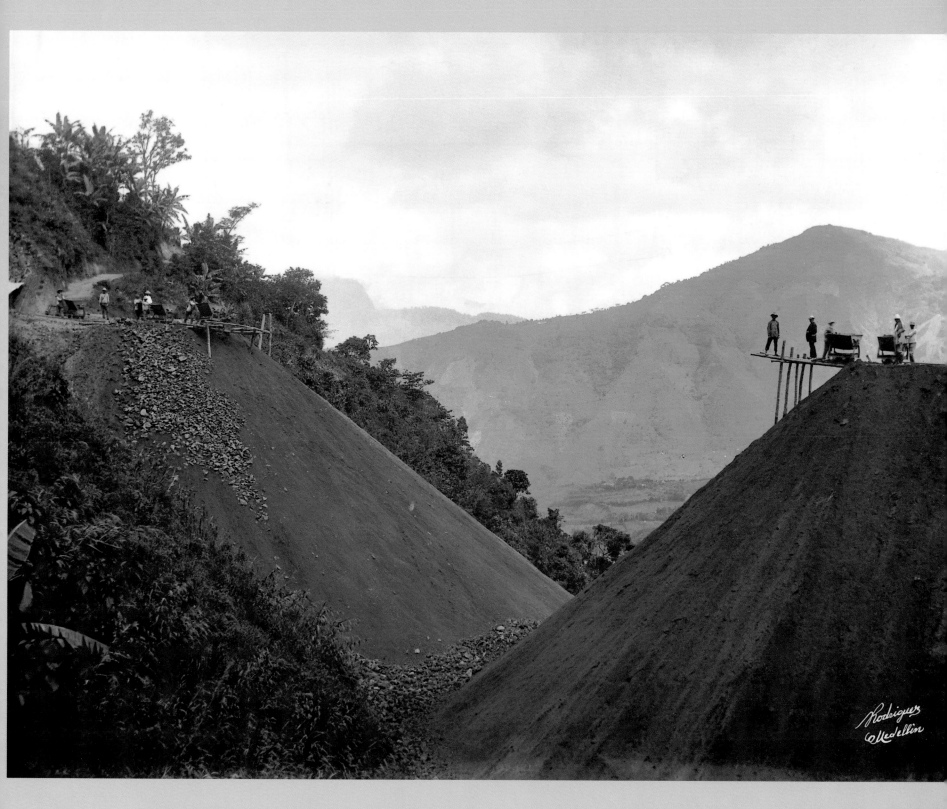

FIGURE 19 - MELITÓN RODRÍGUEZ. CONSTRUCTION OF THE RAILROAD OF AMAGA [CONSTRUCCIÓN DEL FERROCARRIL DE AMAGA], 1920.

As Brazil rebuilt its economy, a mountainous region in Colombia was becoming a new industrial center in northern South America. Famous for its gold mines and skilled workforce, the province of Antioquía and its capital, Medellín, had remained geographically isolated from the rest of Colombia until the late nineteenth century and the advent of the railroad. Medellín became a leader in the production and export of glassware, ceramics, chemicals, and foodstuffs. An influx of businessmen and laborers came to build the new city. European entrepreneurs mingled with Colombian campesinos whose racial diversity was as complex as the geography of the land itself. Three photographers extensively documented the changing profile of the city and its people: Benjamín de la Calle, Melitón Rodríguez, and Jorge Obando.

Mientras Brasil rehacía su economía, una región montañosa en Colombia se estaba convirtiendo en el nuevo centro industrial de norte de Sudamérica. Famosa por sus minas de oro y por la capacitación de sus obreros, la provincia de Antioquía y su capital Medellín, había permanecido geográficamente aisladas del resto de Colombia hasta finales del siglo diecinueve y la llegada del ferrocarril. Medellín se convirtió en líder en la producción y exportación de cristalería, cerámica y productos químicos y alimenticios. Numerosos hombres de negocios y obreros vinieron a construir la ciudad nueva. Los empresarios europeos se mezclaban con los campesinos colombianos, cuya diversidad racial de estos últimos era tan compleja como la geografía de la tierra. Tres fotógrafos documentaron extensivamente el cambiante perfil de la ciudad y de su gente: Benjamín de la Calle, Melitón Rodríguez y Jorge Obando.

FIGURE 20 - BENJAMÍN DE LA CALLE. CARLOS ALBERTO SUÁREZ, SAN SEBASTIAN, 1906.

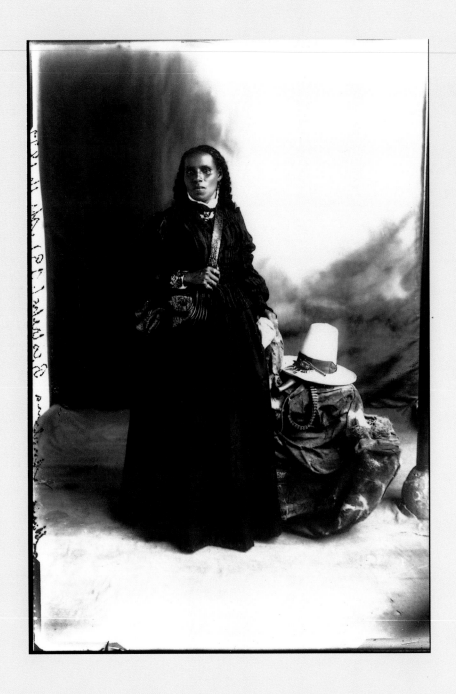

Figure 21 · Benjamín de la Calle. María Anselva Restrepo, Santa Rosa, 1897.

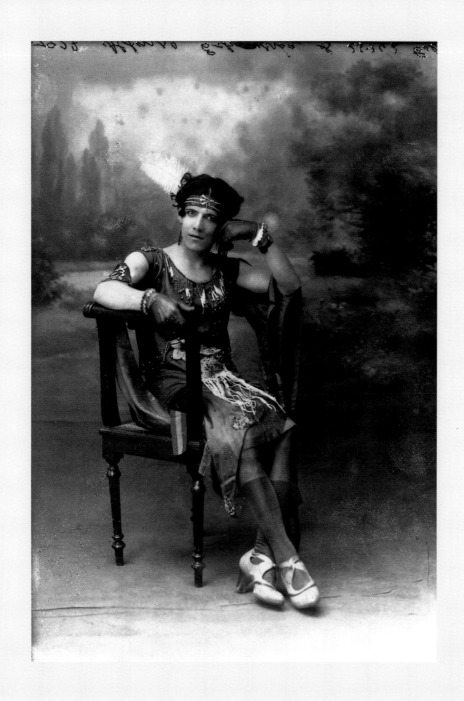

FIGURE 22 - BENJAMÍN DE LA CALLE. ALFONSO ECHAVARRÍA, S. CALDAS, 1927.

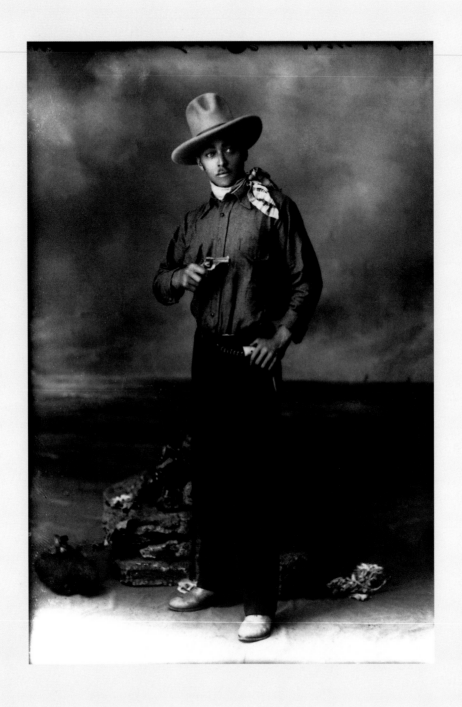

Figure 23 - Benjamín de la Calle. Antonio Saraz, La América, Medellín, 1928.

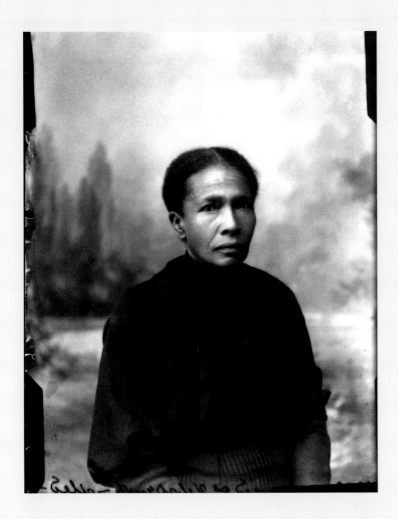

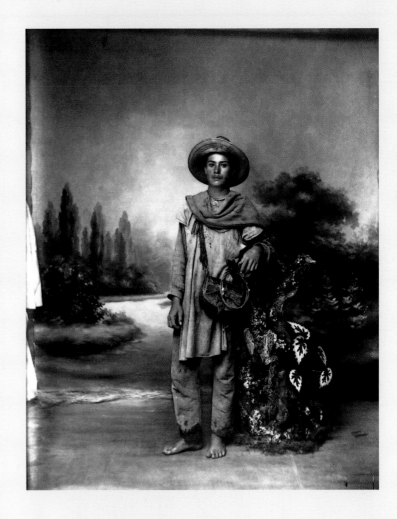

FIGURE 24 - BENJAMÍN DE LA CALLE. MERCEDES VELÁSQUEZ,
MEDELLÍN, 1913.

FIGURE 25 - BENJAMÍN DE LA CALLE. JOAQUÍN MARÍA VELEZ C.,
CONCORDIA, ANTIOQUÍA, 1909.

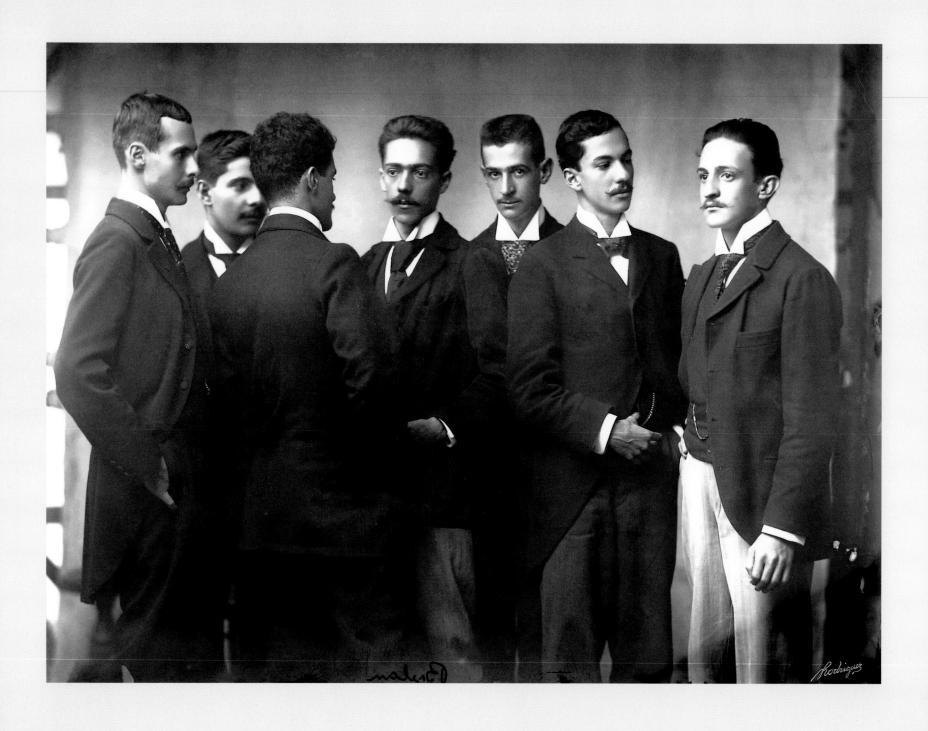

FIGURE 26 - MELITÓN RODRÍGUEZ. FOUNDING MEMBERS OF THE CLUB UNION [PRIMEROS SOCIOS DEL CLUB UNIÓN], 1897.

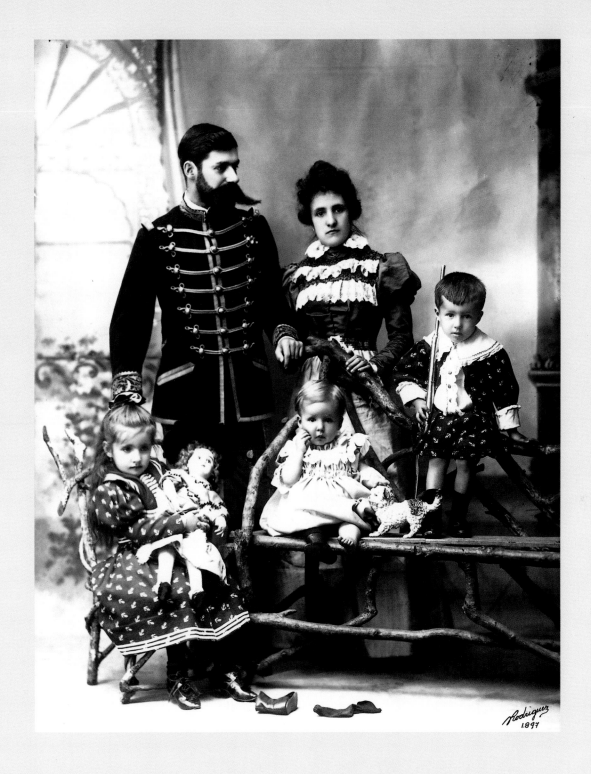

Figure 27 · Melitón Rodríguez. General Ernesto Borrero and Family [General Ernesto Borrero y familia], 1897.

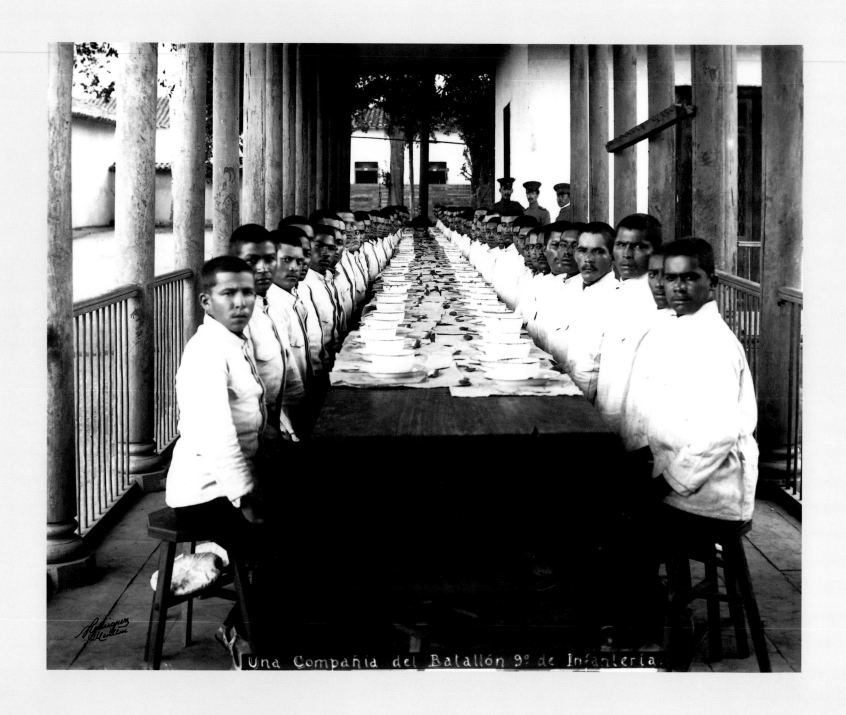

Una Compañía del Batallón 9º de Infantería.

FIGURE 28 - MELITÓN RODRÍGUEZ. A COMPANY FROM THE 9TH BATTALION OF INFANTRY [UNA COMPAÑÍA DEL BATALLÓN 9° DE INFANTERÍA], 1908.

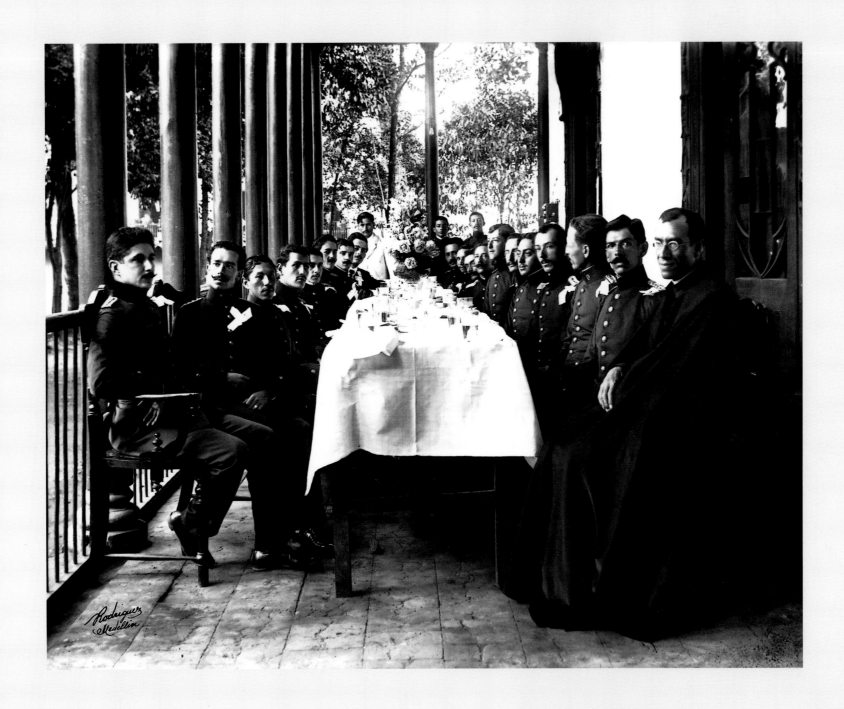

FIGURE 29 - MELITÓN RODRÍGUEZ. BATTALION OF INFANTRY [BATALLÓN DE INFANTERÍA], 1908.

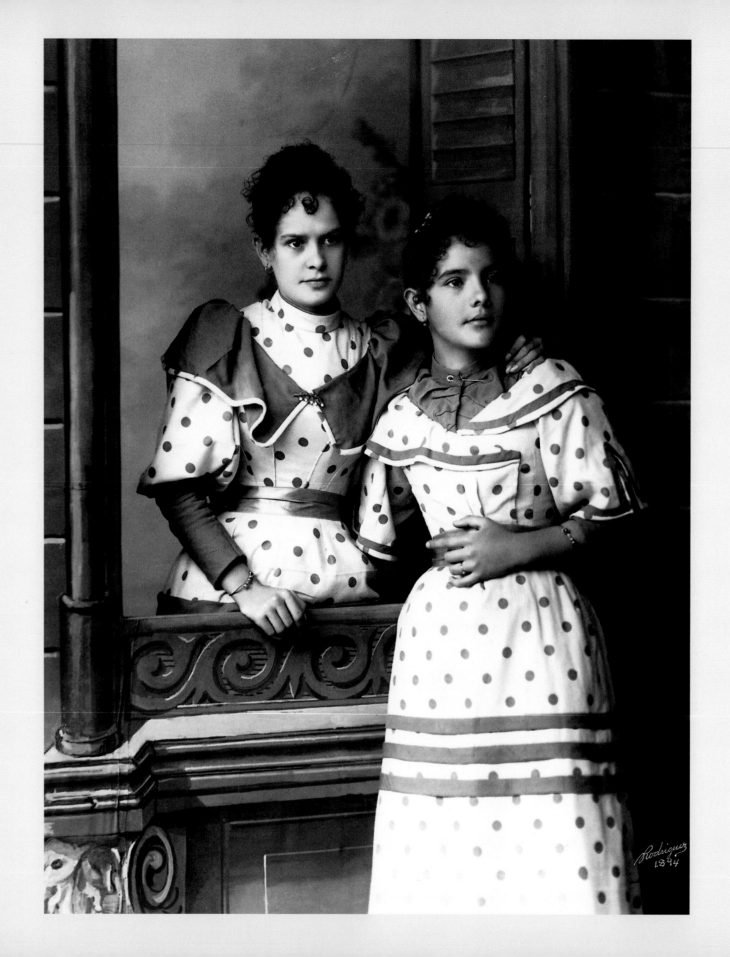

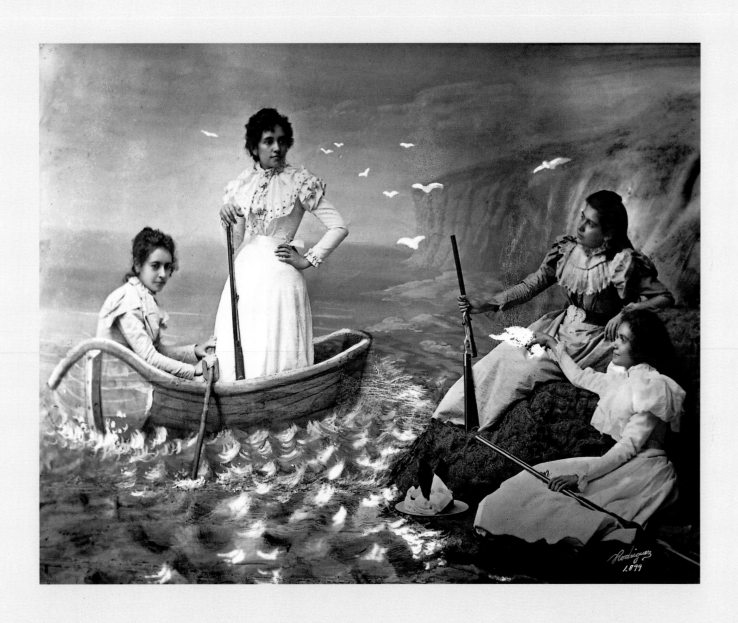

Left: Figure 30 – Melitón Rodríguez. Angulo Sisters [Hermanas Angulo], 1894.

Above: Figure 31 – Melitón Rodríguez. Carolina Carballo, 1899.

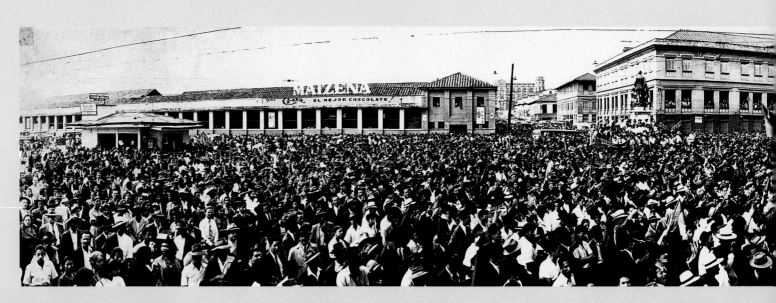

TOP: FIGURE 32 - JORGE OBANDO. PLAZA DE SONSON, 1932.

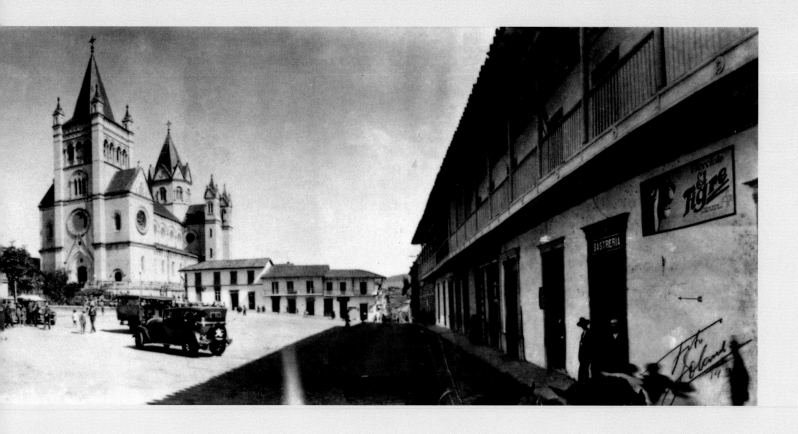

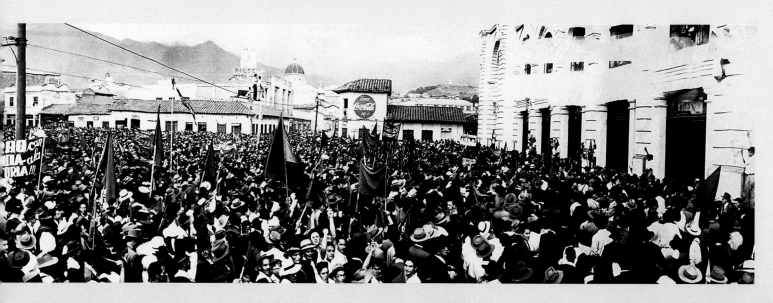

Bottom: Figure 33 - Jorge Obando. Manifestation in the Plaza Cisneros [Manifestación en la Plaza Cisneros], 1946.

THE COLONIAL LEGACY, RELIGIOUS PHOTOGRAPHS 1880–1920

Juan José de Jesús Yas

EL LEGADO COLONIAL, FOTOGRAFÍAS RELIGIOSAS, 1880–1920

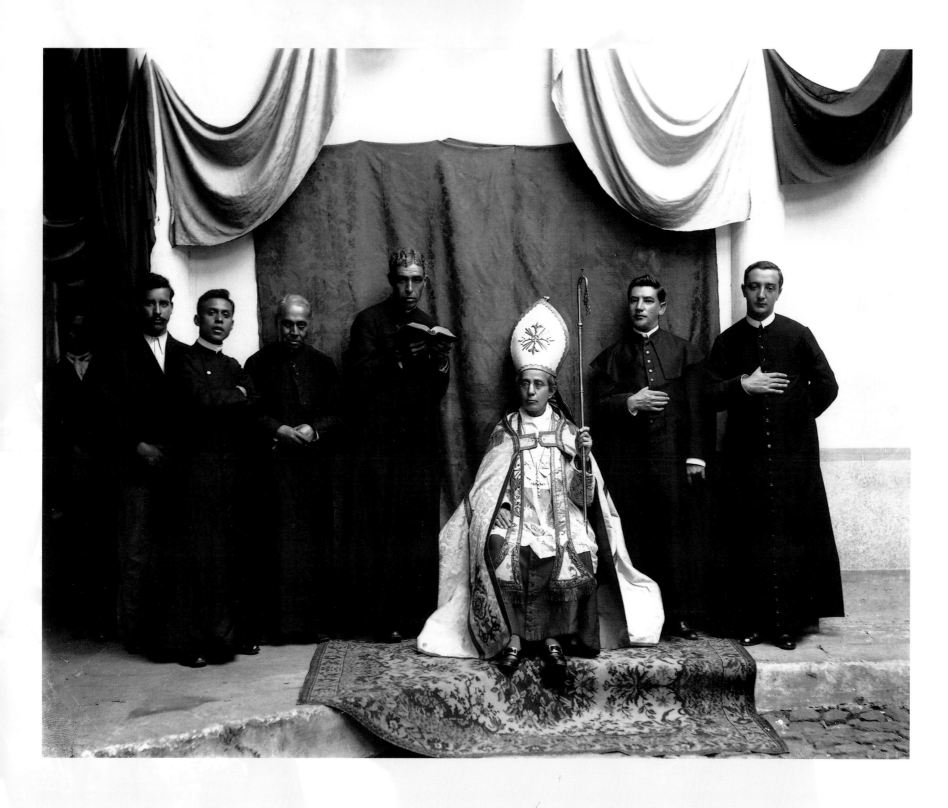

FIGURE 34 - JUAN JOSÉ DE JESÚS YAS. RICARDO ESTRADA CASANOVA, ARCHBISHOP OF GUATEMALA [MONSEÑOR RICARDO ESTRADA CASANOVA, ARZOBISPO DE GUATEMALA], C. 1880-1916.

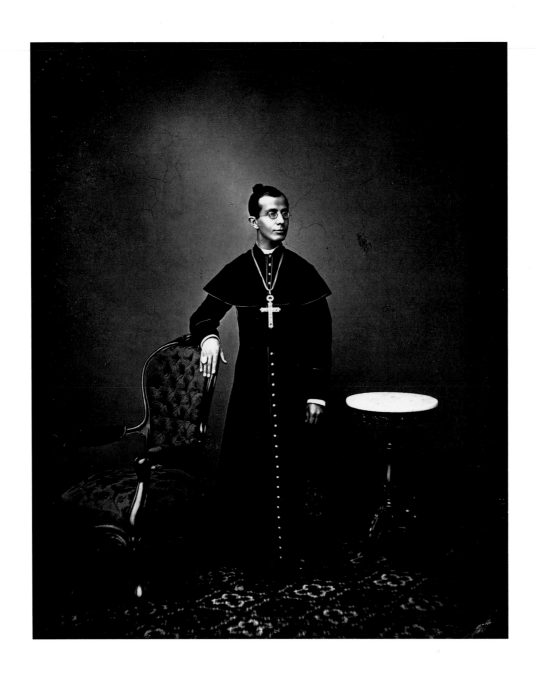

Figure 35 · Juan José de Jesús Yas. Untitled [Sin título], c. 1880-1916.

Spanish Catholicism was more than a religious presence in colonial Latin America. It constituted the backbone of government and the basis of social and political culture. Alongside the military and landed interests, it remained one of the most powerful forces in Latin America during the nineteenth century. In countries with predominantly indigenous populations, the Church was an important purveyor of European colonial values, ritual, and hierarchy.

Juan José de Jesús Yas converted to Catholicism after coming to Guatemala from Japan in 1877. He set up a photographic studio in the early 1880s and developed a lifelong passion for photographing the clergy, churches, and ritual objects.

El catolicismo español fue más que una presencia religiosa en América Latina durante la colonia. Constituía la columna vertebral del gobierno y la base de la cultura sociopolítica. Junto con los militares y los terratenientes, se mantuvo como una de las fuerzas más poderosas en América Latina del siglo diecinueve. En países con poblaciones predominantemente indígenas, la iglesia católica fue una fuente importante de los valores, las tradiciones religiosas y la jerarquía de la colonia europea.

Juan José de Jesús Yas se convirtió al catolicismo después de haber venido de Japón a Guatemala en 1877. Instaló un estudio de fotografía a principios de los años 1880 y se dedicó apasionadamente durante toda su vida a sacar fotografías del clero católico, así como de las iglesias y de los implementos rituales.

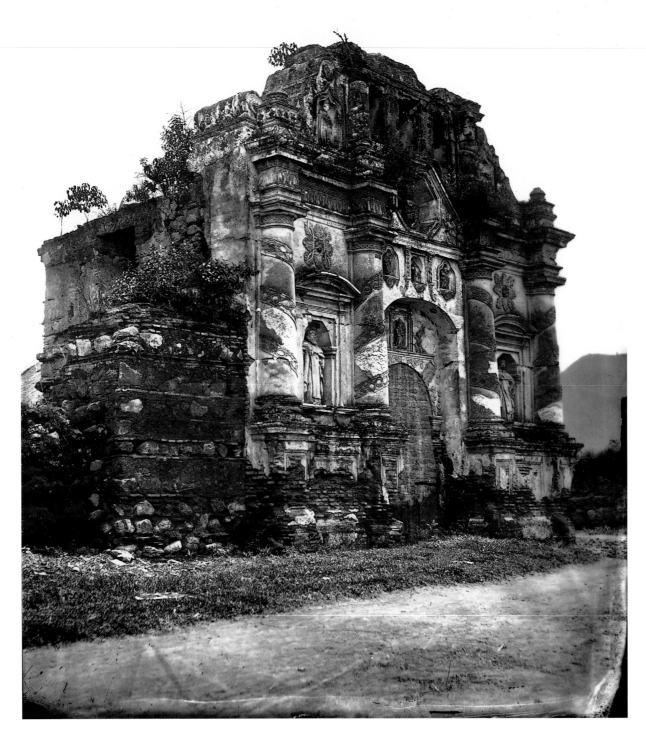

Figure 36 - Juan José de Jesús Yas. Ruins of the Church of the Holy Spirit, Antigua [Ruinas de la Iglesia del Espíritu Santo, Antigua], c. 1880-1916.

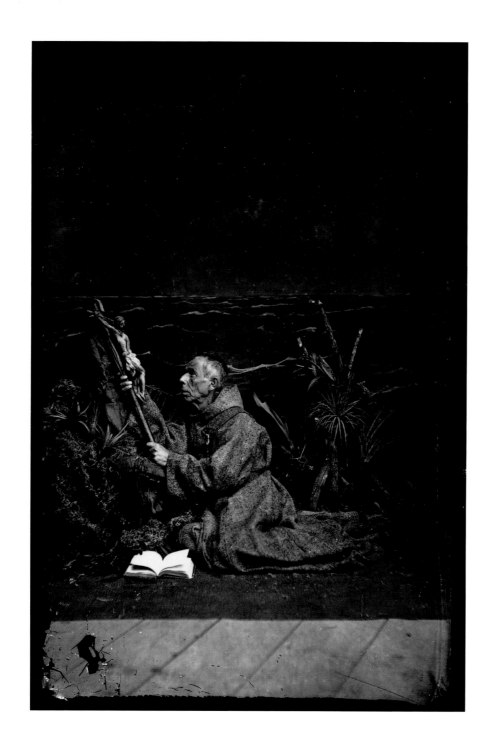

Figure 37 - Juan José de Jesús Yas. Priest Dressed as Franciscan Monk
[Religioso vestido de monje franciscano], c. 1880-1916.

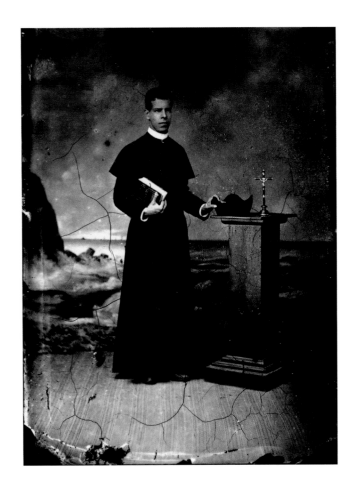

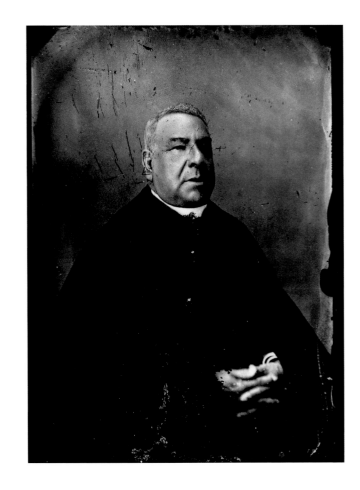

FIGURE 38 - JUAN JOSÉ DE JESÚS YAS. UNTITLED
[SIN TÍTULO], C. 1880-1916.

FIGURE 39 - JUAN JOSÉ DE JESÚS YAS. UNTITLED
[SIN TÍTULO], C. 1880-1916.

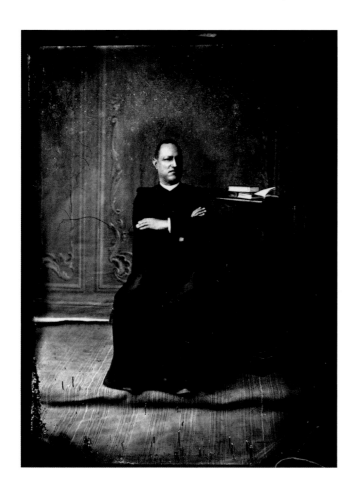

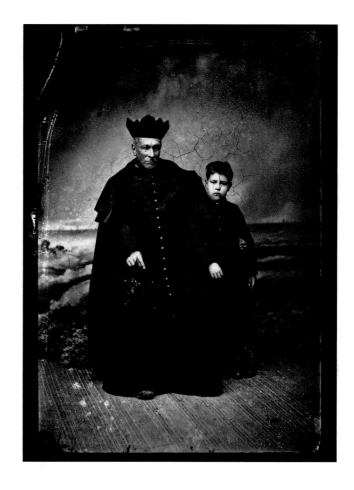

FIGURE 40 · JUAN JOSÉ DE JESÚS YAS. UNTITLED
[SIN TÍTULO], C. 1880-1916.

FIGURE 41 · JUAN JOSÉ DE JESÚS YAS. UNTITLED
[SIN TÍTULO], C. 1880-1916.

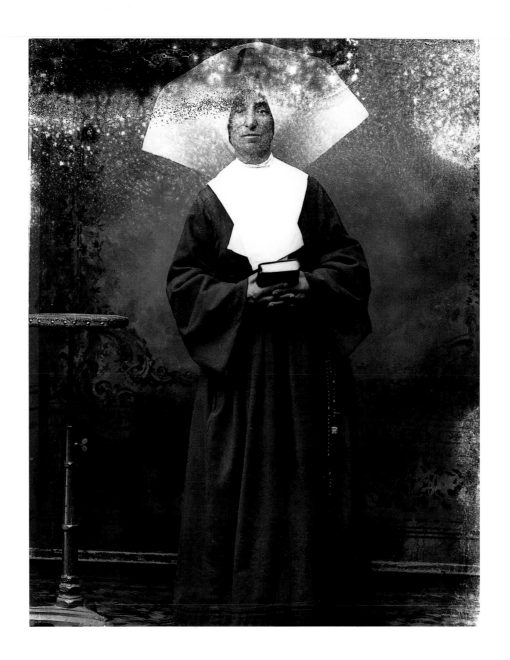

Figure 42 - Juan José de Jesús Yas. Untitled [Sin título], c. 1880-1916.

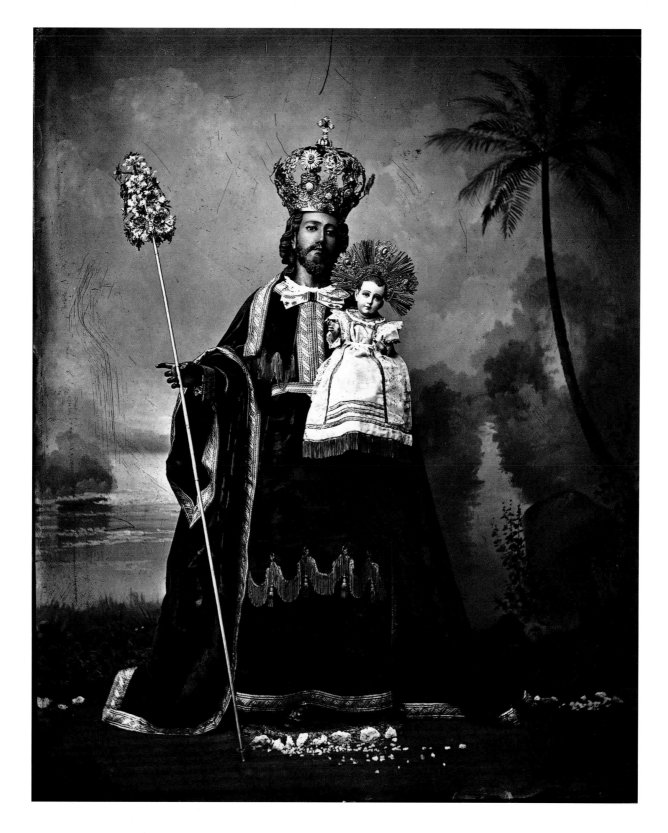

FIGURE 43 - JUAN JOSÉ DE JESÚS YAS. SAINT JOSEPH [SAN JOSÉ], C. 1880-1916.

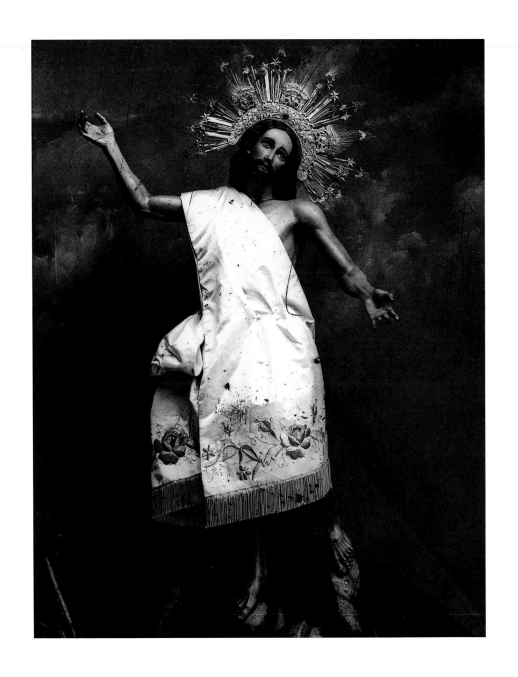

Figure 44 - Juan José de Jesús Yas. Untitled [Sin título], c. 1880-1916.

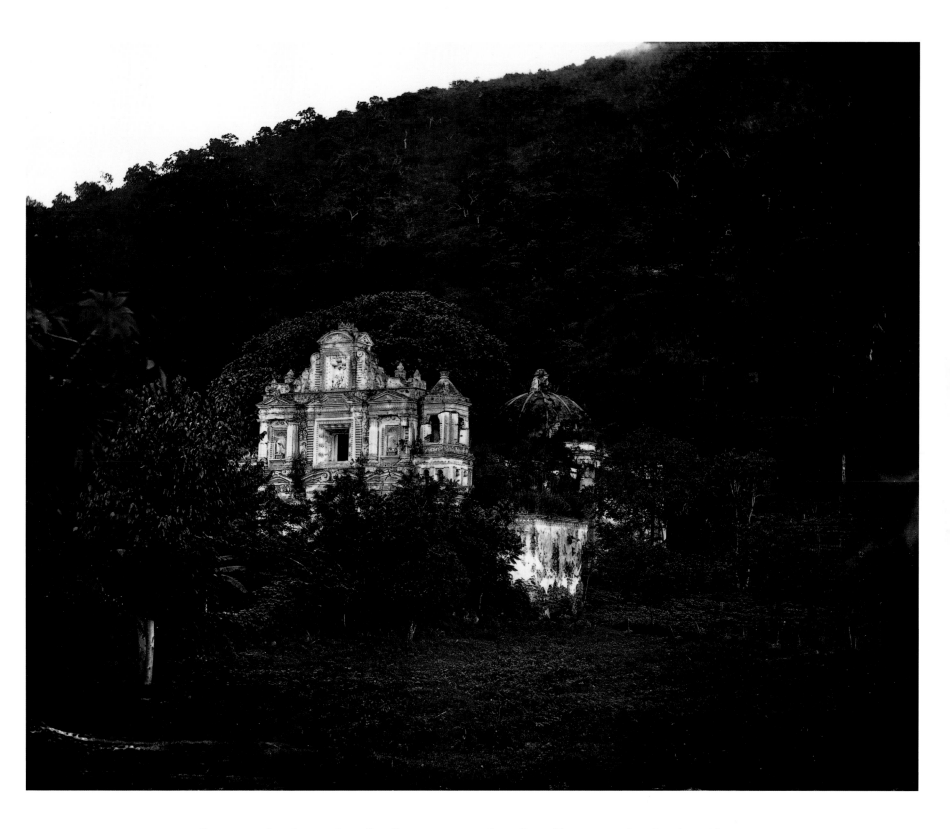

Figure 45 - Juan José de Jesús Yas. Hermitage of the Saint Cross [Ermita de la Sta. Cruz], c. 1880-1916.

MODERNITY IN THE SOUTHERN ANDES
Peruvian Photography, 1908–1930

Miguel Chani

Juan Manuel Figueroa Aznar

Carlos Vargas and Miguel Vargas

Martín Chambi

Crisanto Cabrera and Filiberto Cabrera

Sebastián Rodríguez

LA MODERNIDAD EN EL SUR ANDINO
Fotografía peruana, 1908–1930

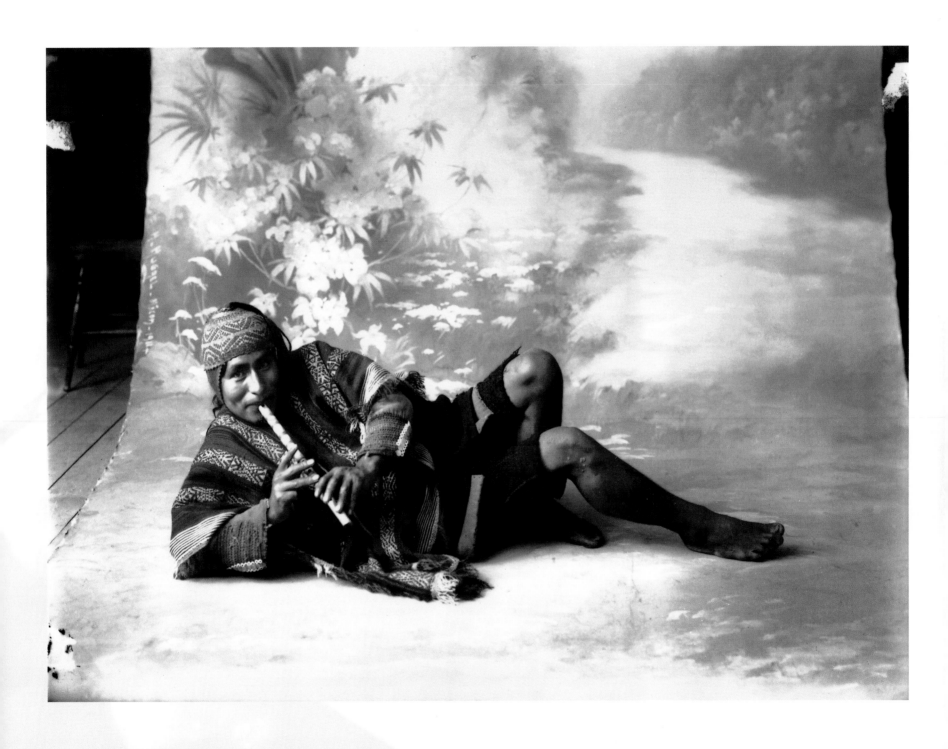

FIGURE 46 - JUAN MANUEL FIGUEROA AZNAR. QERO INDIAN PLAYING THE QUENA
[INDIO QERO TOCANDA LA QUENA], C. 1911.

The early twentieth century in Peru was a time of progress and optimism, marked by an unprecedented economic boom that reached its peak in 1920. Peru was a country in the throes of modernization, with great prosperity on the one hand offset by excruciating poverty on the other amid the continuing turmoil of cultural collision. It was also a period of resurgent interest in the values of pre-Columbian civilizations and the emergence of powerful indigenista movements in art and politics.

Eight photographers who worked in the Andean towns of Cuzco, Arequipa, and Puno reveal the drama of this process and the hybrid world that spawned it. Collectively, their work testifies to the vital and sophisticated cultural life that existed in the three principal cities of the Southern Andes.

El comienzo del siglo veinte fue en Perú un período de progreso y optimismo, marcado por una expansión económica sin precedentes que culminó en 1920. Perú era un país sumido en un difícil proceso de modernización, con gran prosperidad por una parte, pero por otra con una miseria extenuante y agitado por continuos conflictos culturales. Caracterizó también a este período el renovado interés en los valores de las civilizaciones precolombinas y el surgimiento de poderosos movimientos indigenistas en el arte y la política.

Ocho fotógrafos que trabajaron en los pueblos andinos de Cuzco, Arequipa y Puno, revelan el drama de este proceso y el mundo híbrido que le dio origen. Colectivamente, sus fotografías dan testimonio de la activa y sofisticada vida cultural que existía en las tres principales ciudades de los Andes sureños.

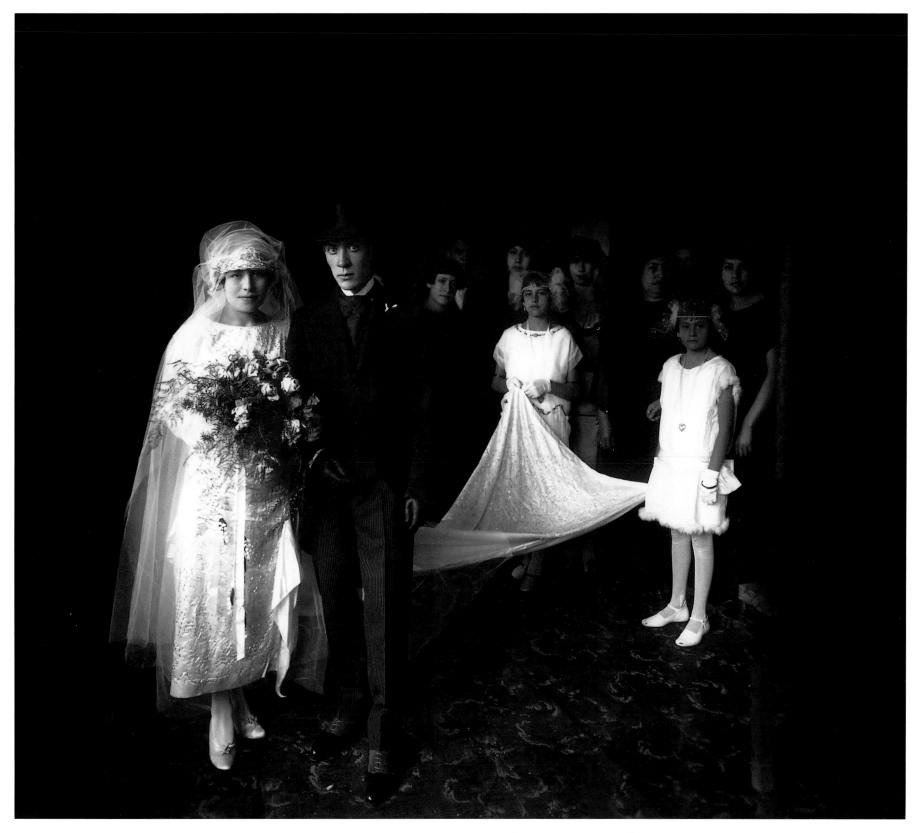

FIGURE 47 - MARTÍN CHAMBI. THE GADEA WEDDING [LA BODA DE LOS GADEA], C. 1930.

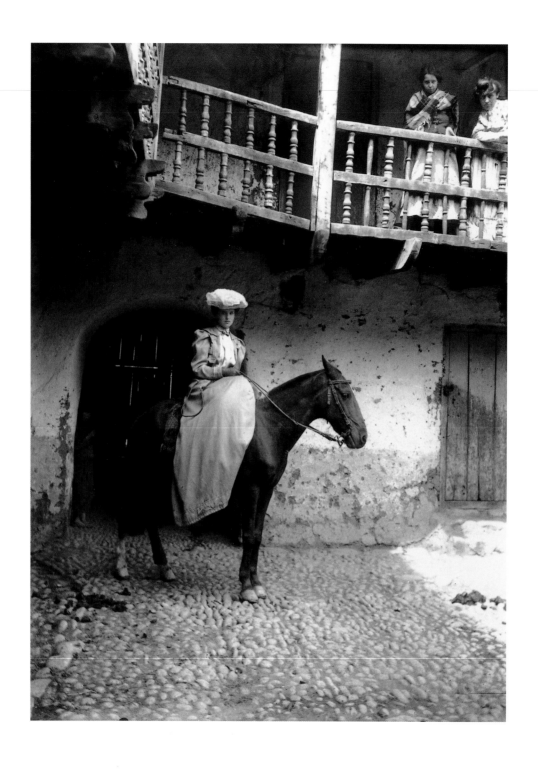

Figure 48 - Juan Manuel Figueroa Aznar. Equestrian Portrait of Ubaldina Yabar, Wife of the Photographer [Retrato ecuestre de Ubaldina Yabar, esposa del fotógrafo], c. 1908.

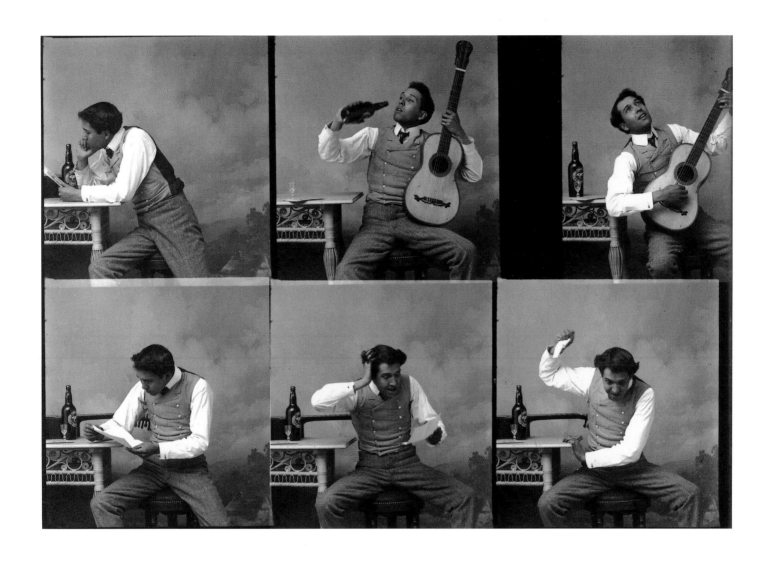

FIGURE 49 · JUAN MANUEL FIGUEROA AZNAR. SEQUENCE OF THE SPURNED BOHEMIAN (SELF-PORTRAIT), CUZCO

[SECUENCIA DEL BOHEMIO DESAIRADO (AUTORRETRATO), CUZCO], C. 1907.

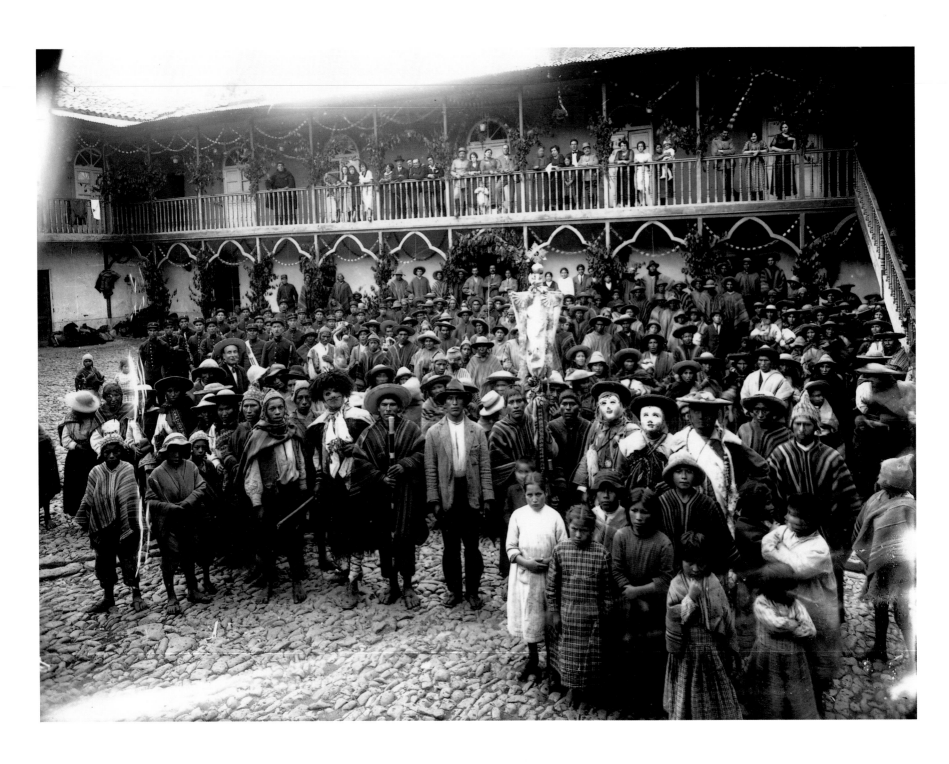

Figure 50 - Martín Chambi. Party in the Angostura State [Fiesta en la Hacienda la Angostura], c. 1929.

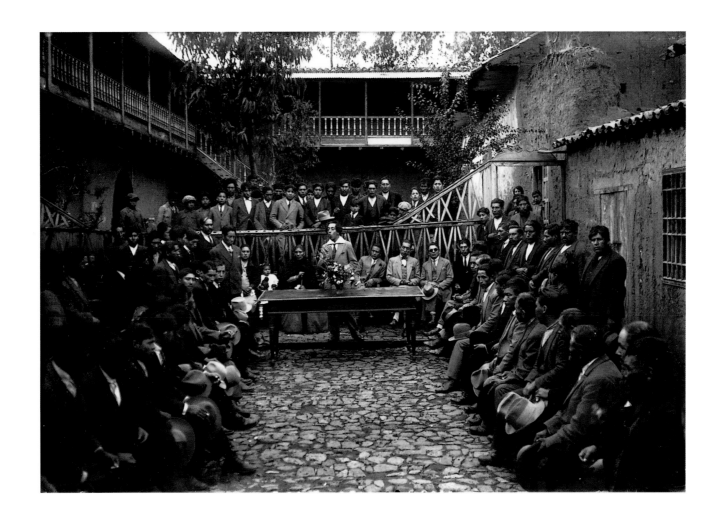

FIGURE 51 - MARTÍN CHAMBI. LUIS VELÁSCO ARAGÓN SPEAKING BEFORE THE UNION OF BUTCHERS [LUIS VELÁSCO ARAGÓN

DIRIGIÉNDOSE AL SINDICATO DE CARNICEROS], C. 1928.

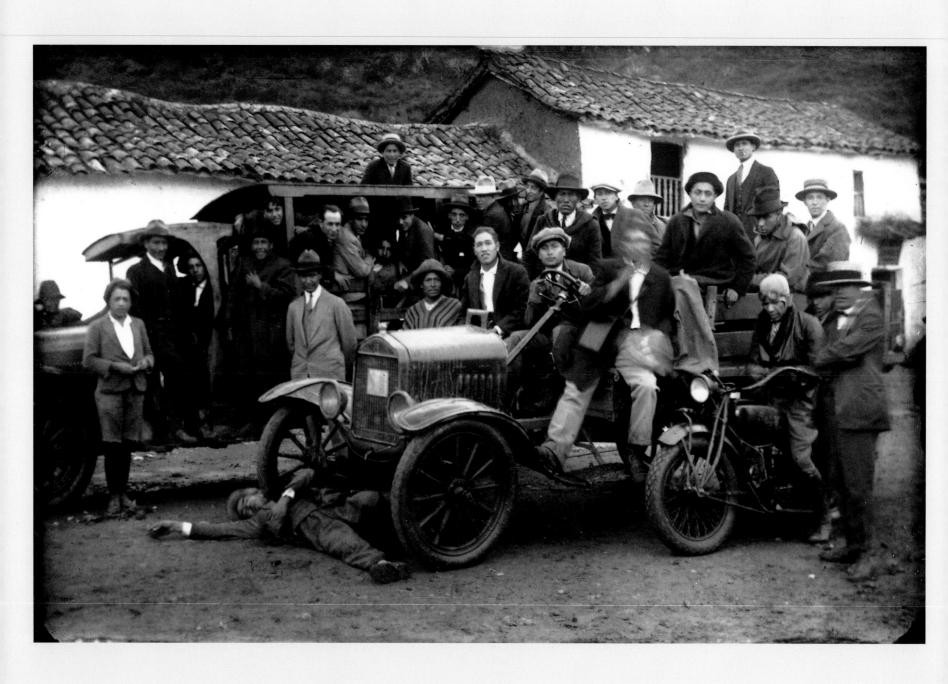

Figure 52 · Crisanto Cabrera and Filiberto Cabrera. Faked Car Accident [Accidente automovilístico fingido], c. 1925.

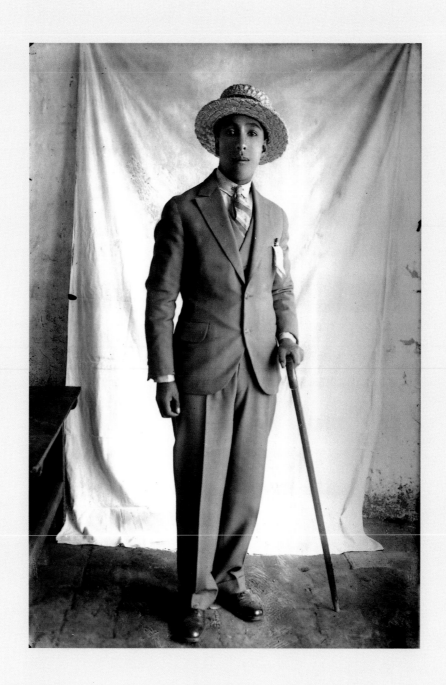

FIGURE 53 - CRISANTO CABRERA AND FILIBERTO CABRERA. CREOLE DANDY [DANDY CRIOLLO], C. 1925.

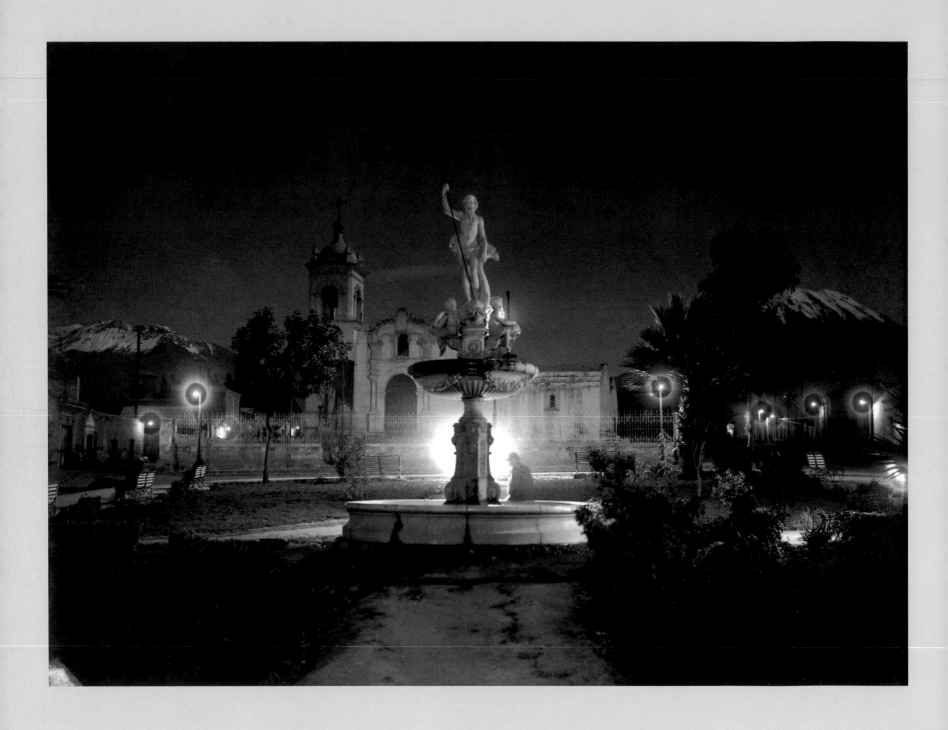

Figure 54 - Carlos Vargas and Miguel Vargas. Night Scene of Neptuno Fountain [Nocturno de la Fuente de Neptuno], c. 1920.

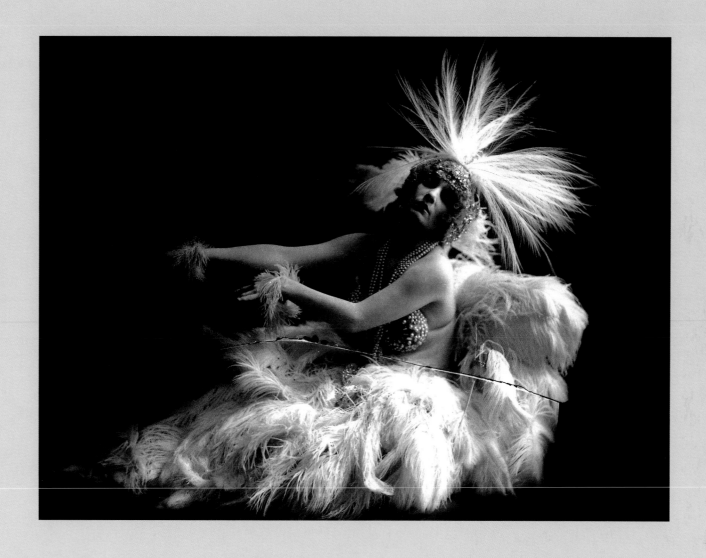

FIGURE 55 · CARLOS VARGAS AND MIGUEL VARGAS. HILDA HUARA IN A DRESS OF WHITE PLUMES
[HILDA HUARA EN TRAJE DE PLUMAS BLANCAS], C. 1920.

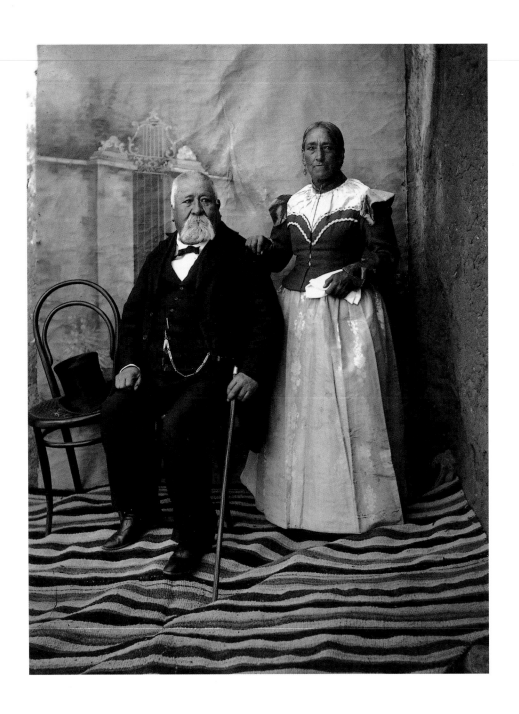

FIGURE 56 - MIGUEL CHANI. OLD COUPLE [PAREJA DE VIEJOS], C. 1900.

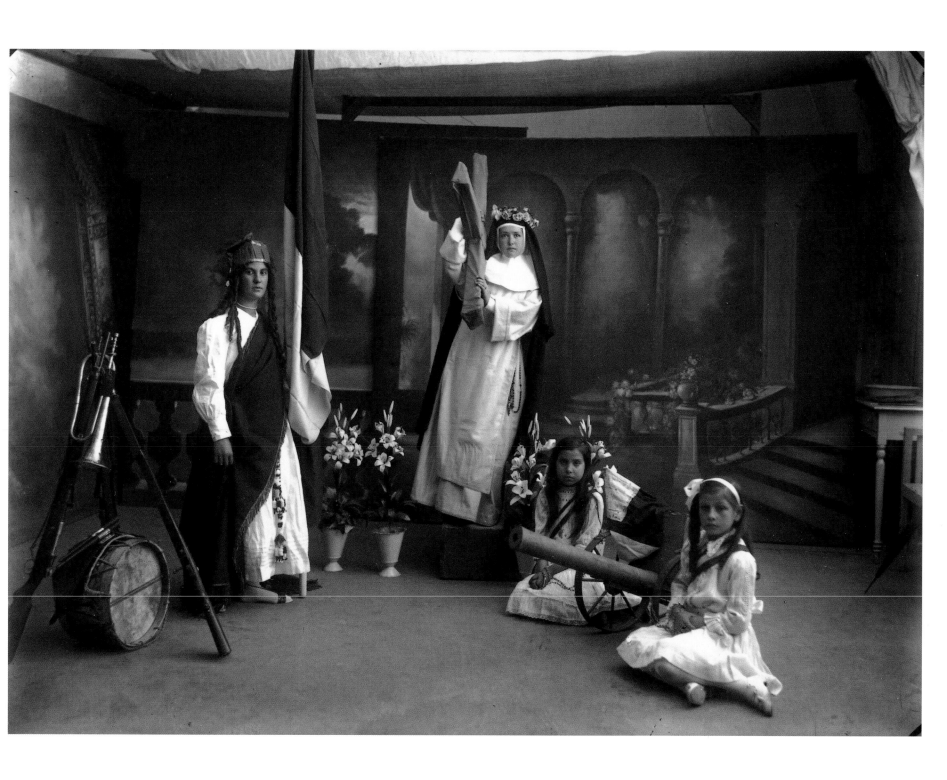

FIGURE 57 - MIGUEL CHANI. PATRIOTIC ALLEGORY [ALEGORÍA PATRIOTICA], C. 1900.

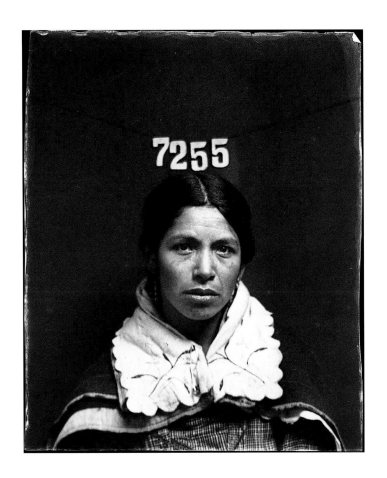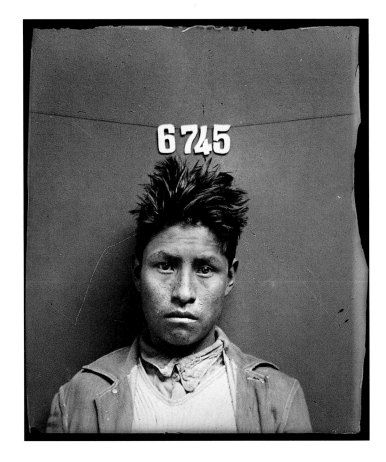

FIGURE 58 AND FIGURE 59 - SEBASTIÁN RODRÍGUEZ. EMPLOYEE PHOTOGRAPHS #7255 AND #6745, CERRO DE PASCO CORPORATION, MOROCOCHA

[TRABAJADORES #7255 Y #6745, CERRO DE PASCO CORPORACIÓN, MOROCOCHA], C. 1930.

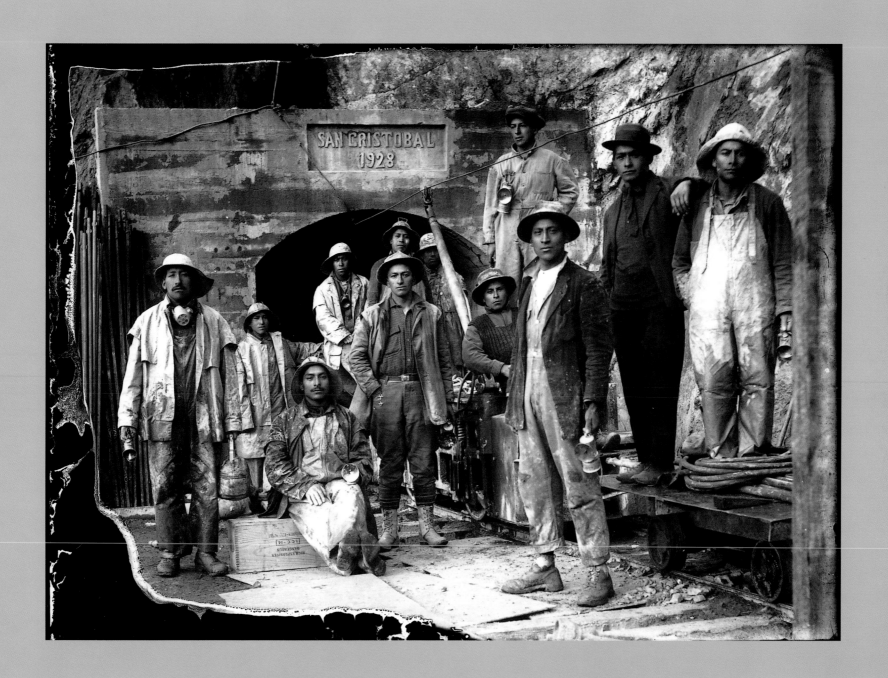

Figure 60 - Sebastián Rodríguez. Mine Workers from Morococha [Mineros de Morococha], c. 1930.

ECUADOR, OLD AND NEW

1925–1986

ECUADOR, LO ANTIGUO Y LO NUEVO, 1925–1986

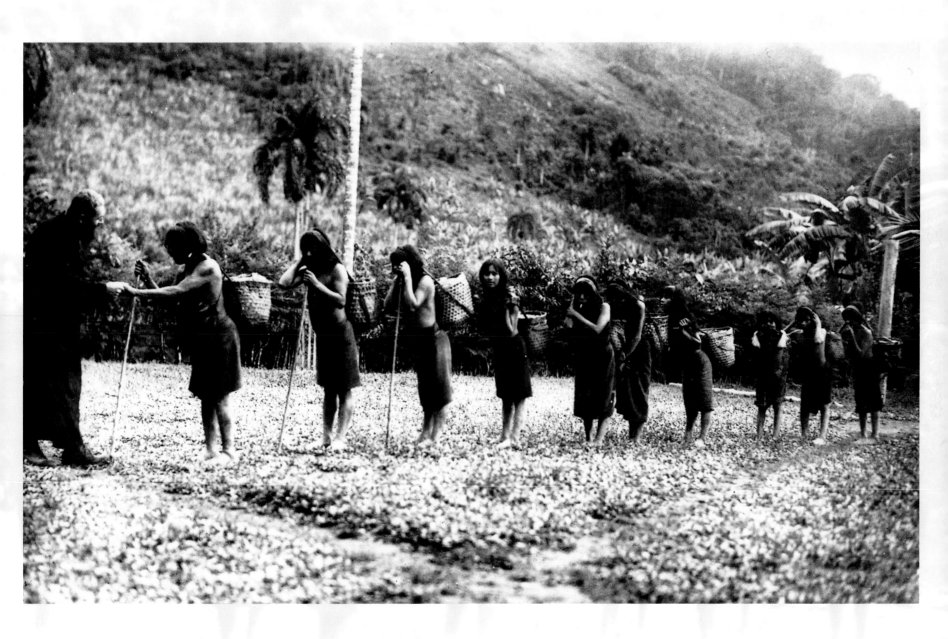

FIGURE 61 - ANONYMOUS/ANÓNIMO. THE GREETING, AMAZONAS [EL SALUDO, AMAZONAS], 1926.

Once part of the vast Incan empire of the Andes, the Amazonian jungles cover almost half the territory of modern Ecuador. For centuries, the main contact between the Amazonian Indians and the rest of Ecuador was through the nuns and priests of Catholic missions. In the 1880s, missionaries began to develop a pictorial history of the Amazon peoples, their lives, rituals, and the cultural transformations that came from European and mestizo colonization.

Las selvas del Amazonas ecuatoriano, que habían pertenecido al vasto imperio inca de los Andes, cubren casi la mitad del territorio actual del Ecuador. Durante siglos el contacto principal entre los indios del Amazonas y el resto del Ecuador tuvo lugar gracias a las monjas y sacerdotes de las misiones católicas. En los años 1880, los misioneros comenzaron a desarrollar una historia visual de los pobladores del Amazonas, sus vidas, sus rituales y las transformaciones culturales provocadas por la colonización europea y mestiza.

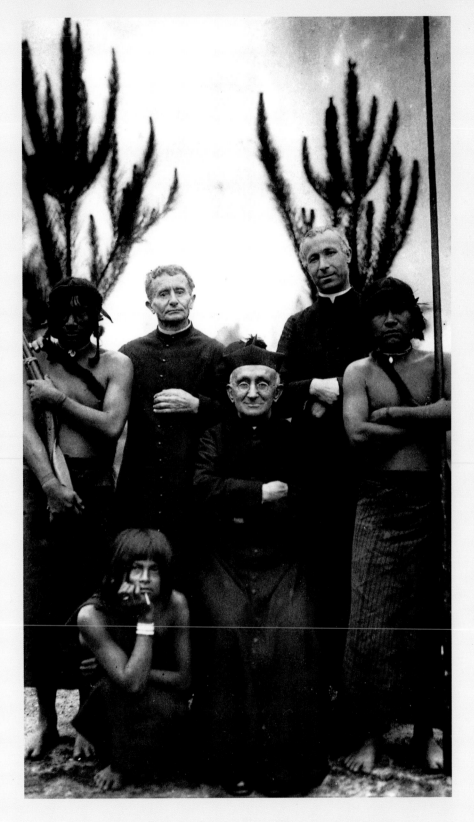

FIGURE 62 - S. SÁNCHEZ. POSING FOR THE PHOTOGRAPHER, AMAZONAS

[POSANDO PARA EL FOTÓGRAFO, AMAZONAS], 1936.

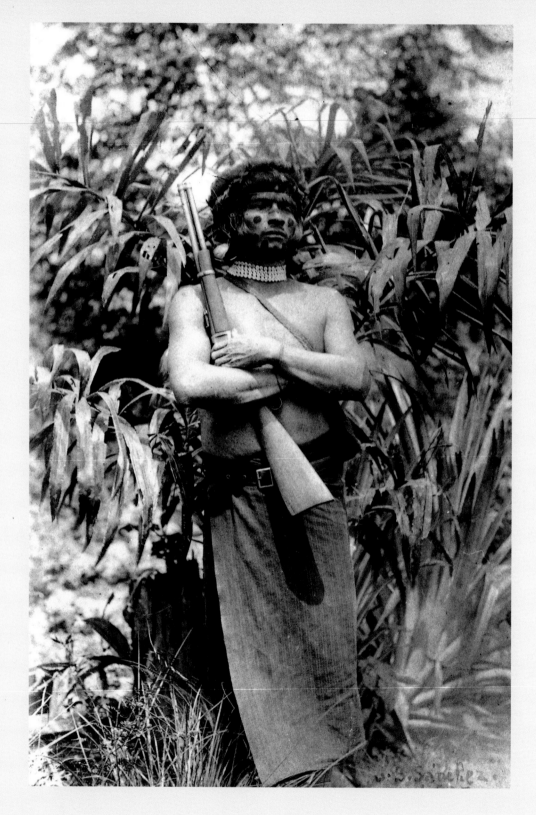

FIGURE 63 - S. SÁNCHEZ. HUNTER, AMAZONAS

[CAZADOR, AMAZONAS], 1935.

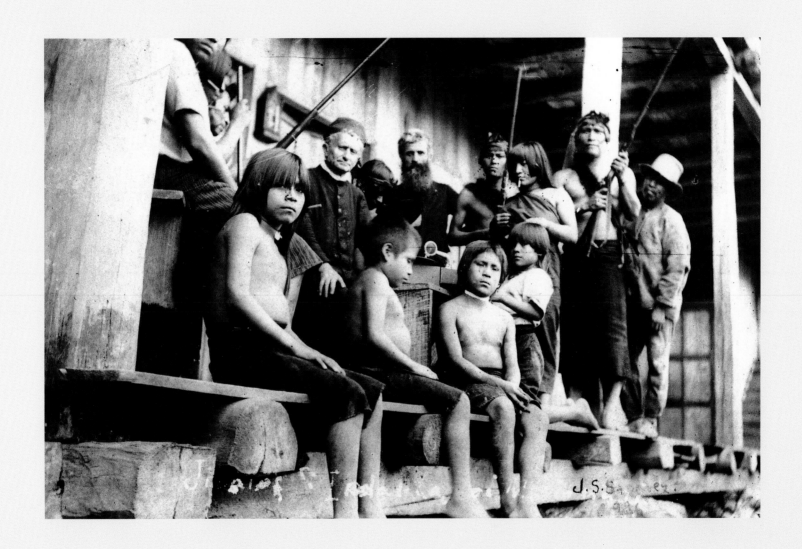

Figure 64 - S. Sánchez. Arrival of the Phonograph, Amazonas [Llegada del fonógrafo, Amazonas], 1925.

1967–1986

Hugo Cifuentes

Luis Mejía

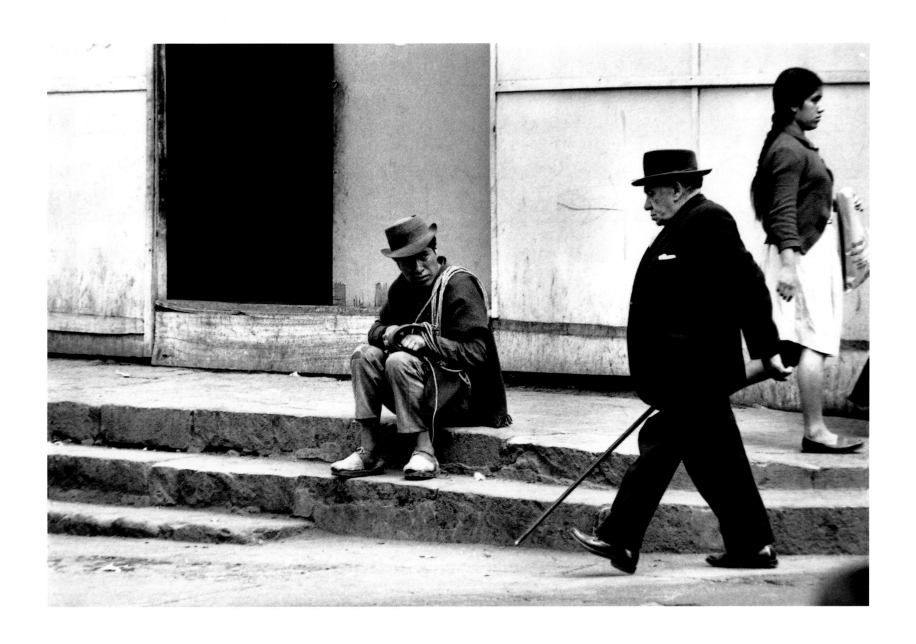

Figure 65 - Luis Mejía. Old Man with a Cane, Quito [El Señor del bastón, Quito], 1968.

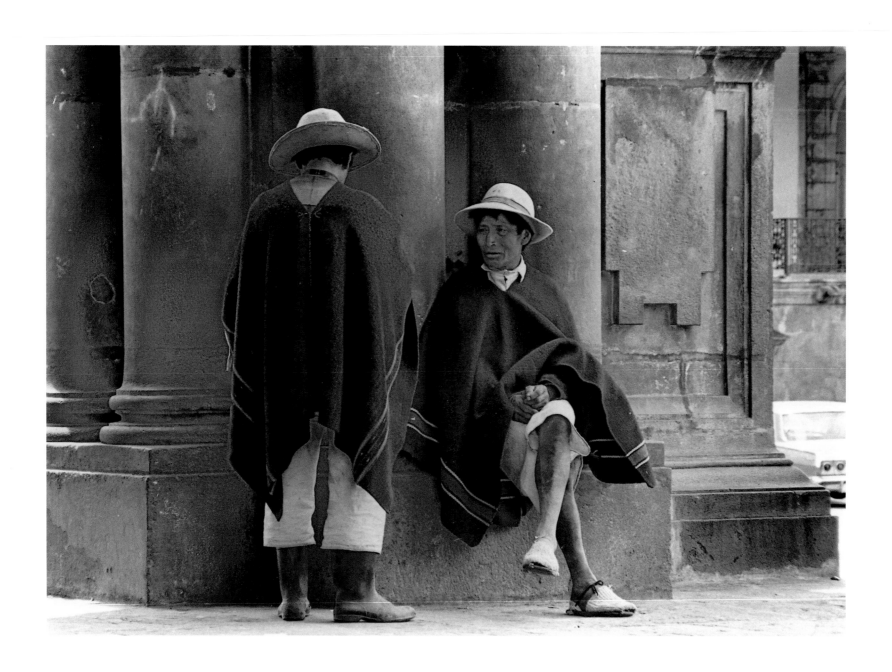

Figure 66 - Luis Mejía. The Friends, Quito [Los compadres, Quito], 1967.

FIGURE 67 - LUIS MEJÍA. THE DATE, QUITO [LA CITA, QUITO], 1982.

FIGURE 68 - LUIS MEJÍA. THE REVIEW, QUITO [PASANDO REVISTA, QUITO], 1984.

Figure 69 · Hugo Cifuentes. Two Blind Men and a Guide [Dos ciegos y un cicerón], 1985.

Figure 70 - Hugo Cifuentes. The Couple on the Corner
[La pareja de la esquina], 1986.

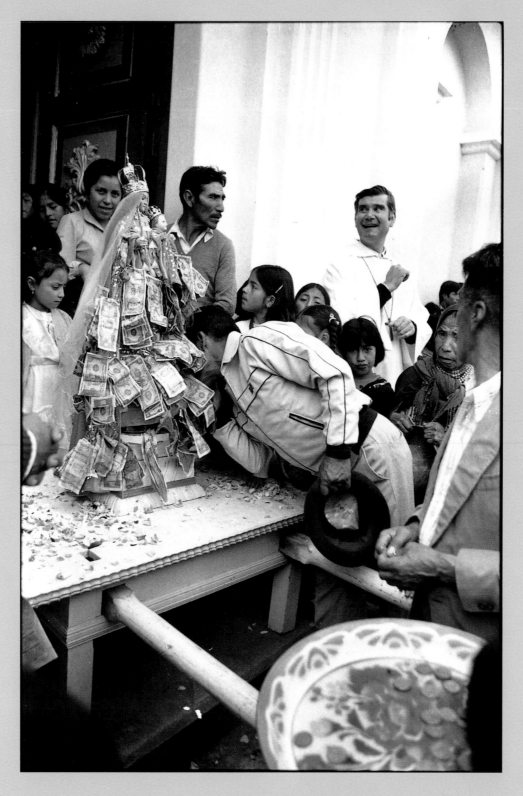

FIGURE 71 - HUGO CIFUENTES. SEÑOR CERRA AND THE OFFERINGS
[EL SEÑOR CERRA Y LAS LIMOSNAS], 1984.

A CROSSING OF CULTURES
Four Women in Argentina
1937–1968

Grete Stern
Annemarie Heinrich
Sara Facio
Alicia D'Amico

CRUCE DE CULTURAS

Cuatro mujeres en la Argentina, 1937–1968

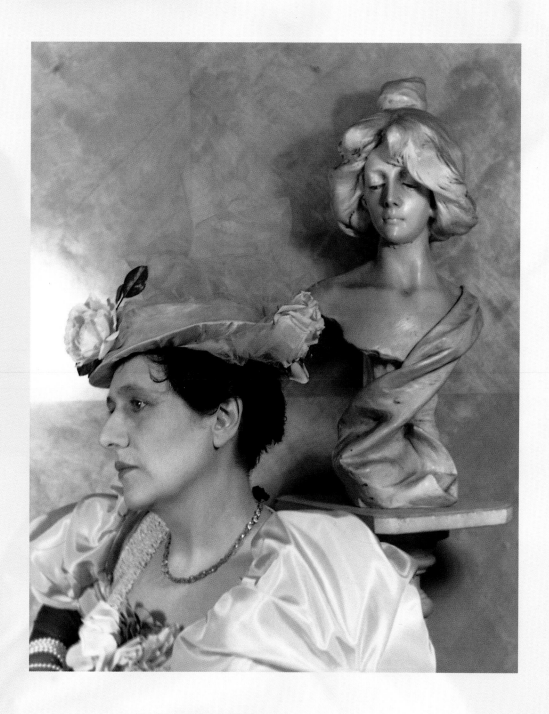

FIGURE 72 - GRETE STERN. MADAME FALCONETTI, ACTRESS, BUENOS AIRES
[MADAME FALCONETTI, ACTRIZ, BUENOS AIRES], 1944.

The reference points for art and photography in Argentina lie across the ocean in Europe, not in the pre-Columbian civilizations found elsewhere in Latin America. European influences from the Bauhaus, surrealism, commercial portraiture, and documentary photography are reflected in the work of four of the leading practitioners of twentieth-century Argentine photography: Annemarie Heinrich, Grete Stern, Sara Facio, and Alicia D'Amico.

Los puntos de referencia del arte y la fotografía de Argentina se encuentran al otro lado del océano, en Europa y no en las civilizaciones precolombinas de otras partes de Latinoamérica. Las influencias europeas de la Bauhaus, el surrealismo, el retrato comercial y la fotografía documental están reflejadas en la obra de cuatro de los más importantes fotógrafos del siglo veinte en Argentina: Annemarie Heinrich, Grete Stern, Alicia D'Amico y Sara Facio.

Right: Figure 73 - Grete Stern. Margarita Guerrero, Dancer, Ramos Mejía [Margarita Guerrero, bailarina, Ramos Mejía], 1945.

176 A Crossing of Cultures

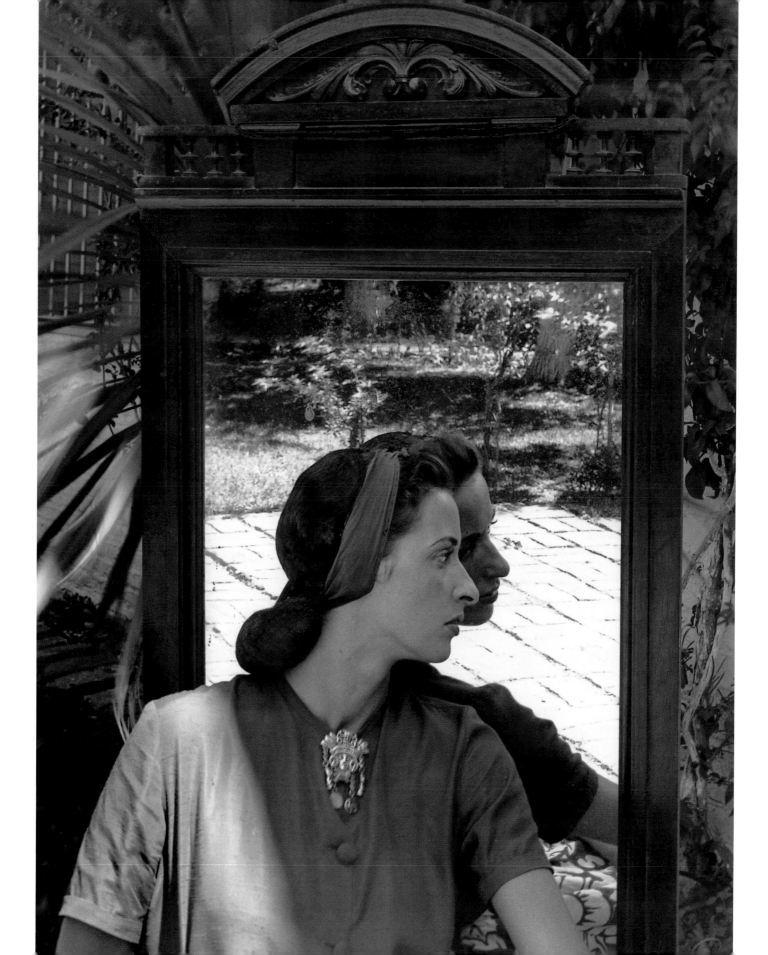

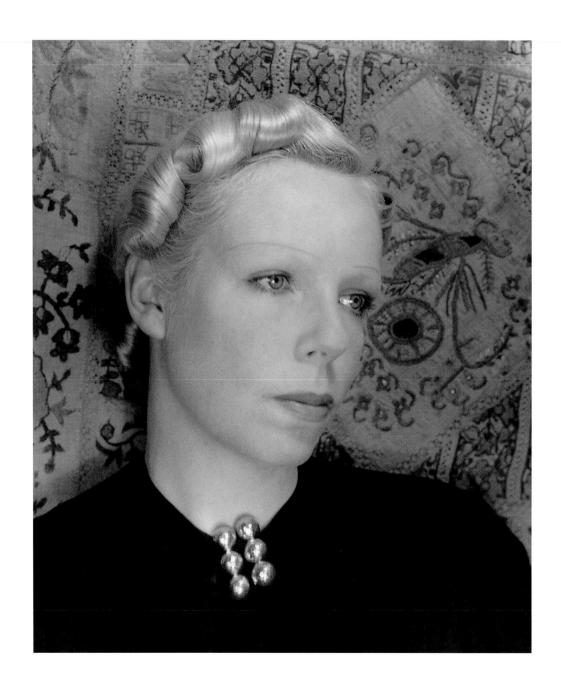

FIGURE 74 - GRETE STERN. GERTRUDIS CHALE, BUENOS AIRES, 1937.

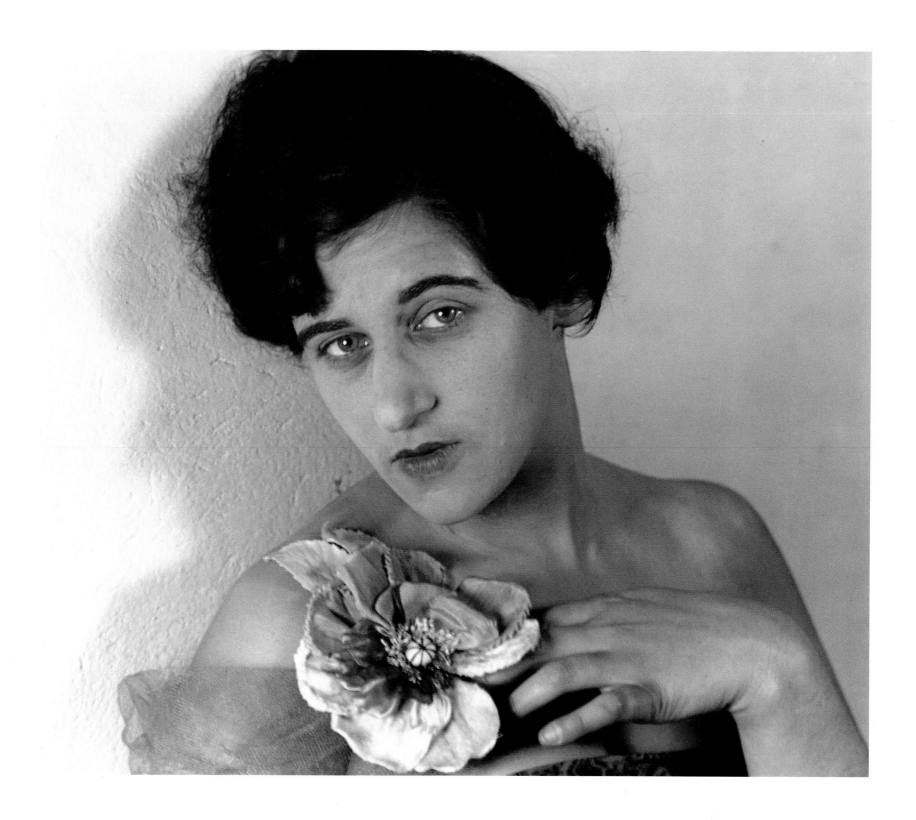

Figure 75 · Grete Stern. Self-Portrait, Buenos Aires [Autorretrato, Buenos Aires], 1937.

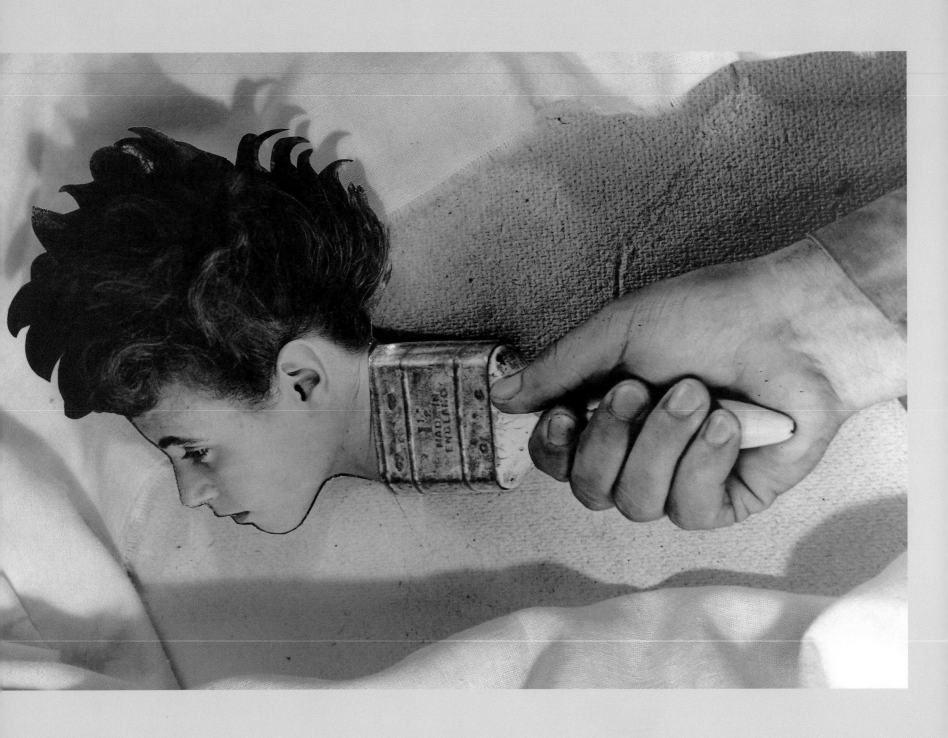

FIGURE 76 - GRETE STERN. DREAM IMAGE NO. 31 "MADE IN ENGLAND," BUENOS AIRES
[SUEÑO NO. 31 "HECHO EN INGLATERRA," BUENOS AIRES], 1950.

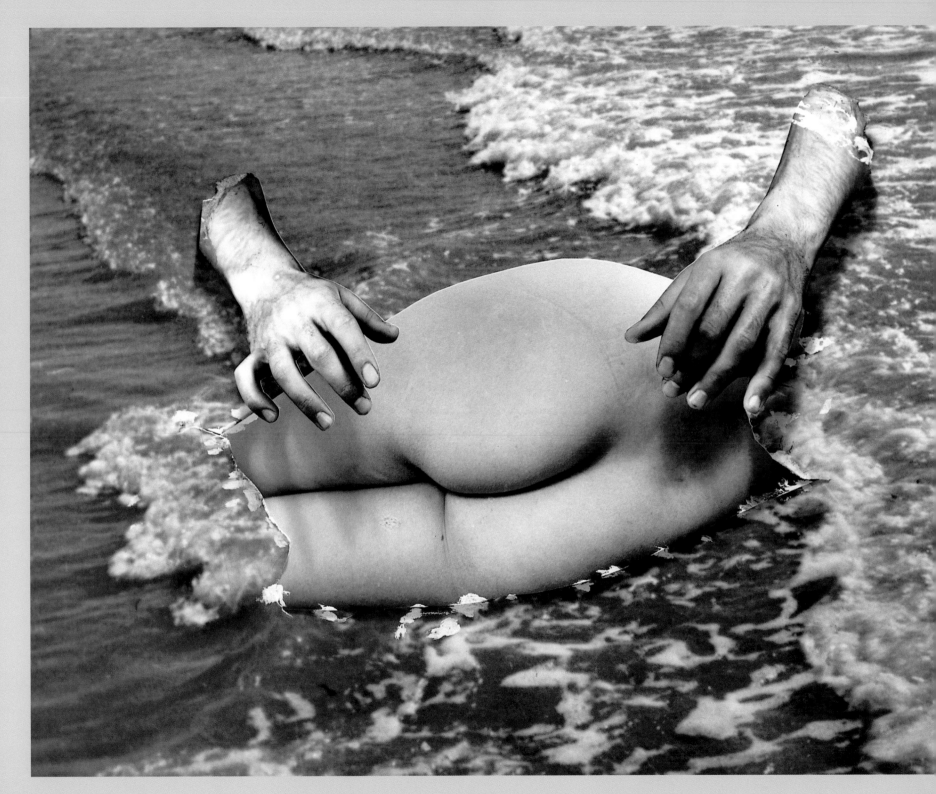

FIGURE 77 - GRETE STERN. DREAM IMAGE NO. 16 "SEA SIREN," BUENOS AIRES

[SUEÑO NO. 16 "SIRENA DE MAR," BUENOS AIRES], 1951.

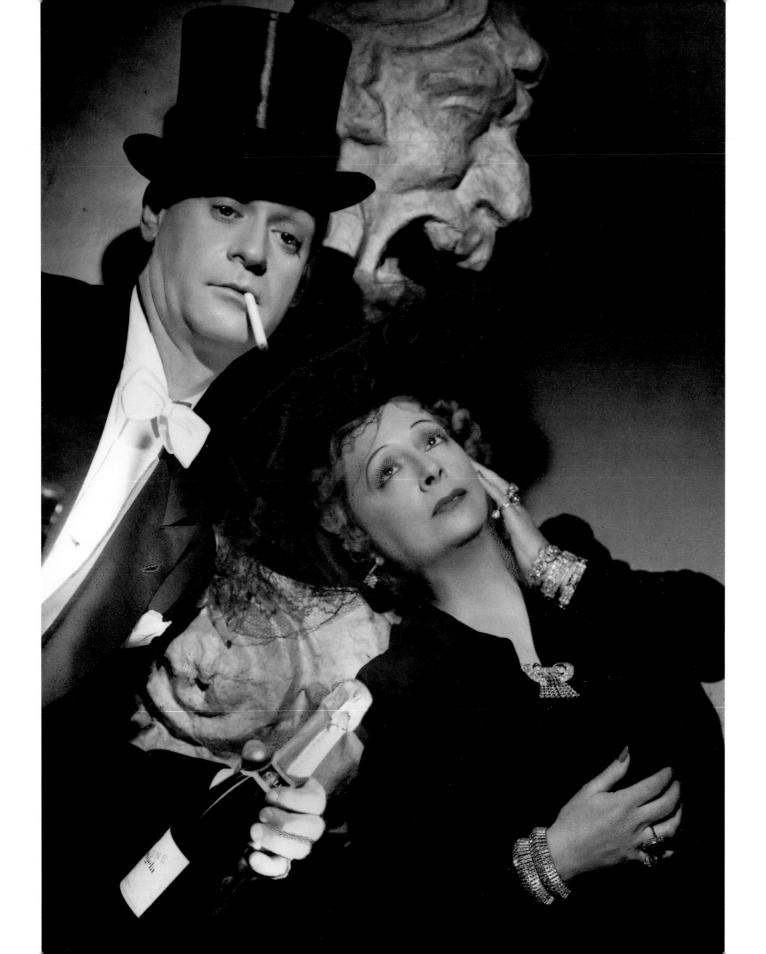

Left: Figure 78 - Annemarie Heinrich. Sofia Bozan y L. Sandrini, 1944.

Above: Figure 79 - Annemarie Heinrich. Dolores del Río, 1948.

HUMANARIO

FIGURE 80 - SARA FACIO. UNTITLED [SIN TÍTULO], 1968.

Figure 81 - Alicia D'Amico. Untitled [Sin título], 1968.

FIGURE 82 - ALICIA D'AMICO. UNTITLED [SIN TÍTULO], 1968.

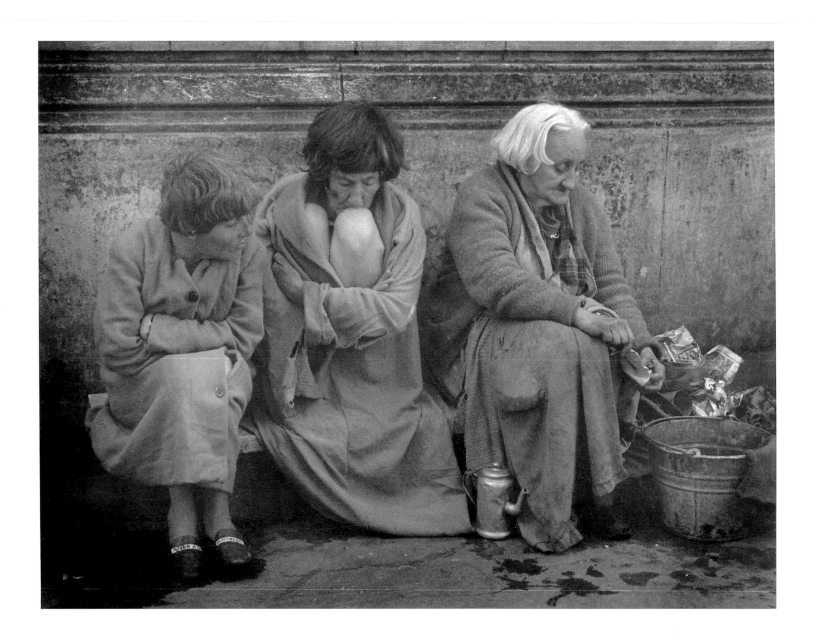

Figure 83 - Sara Facio. Untitled [Sin título], 1968.

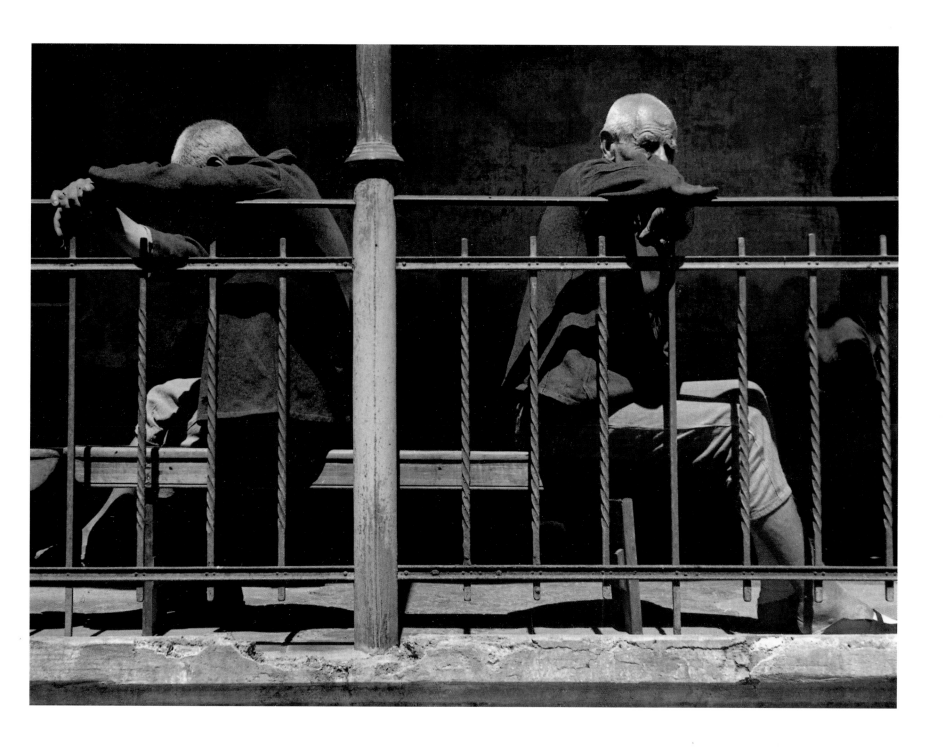

Figure 84 - Alicia D'Amico. Untitled [Sin título], 1968.

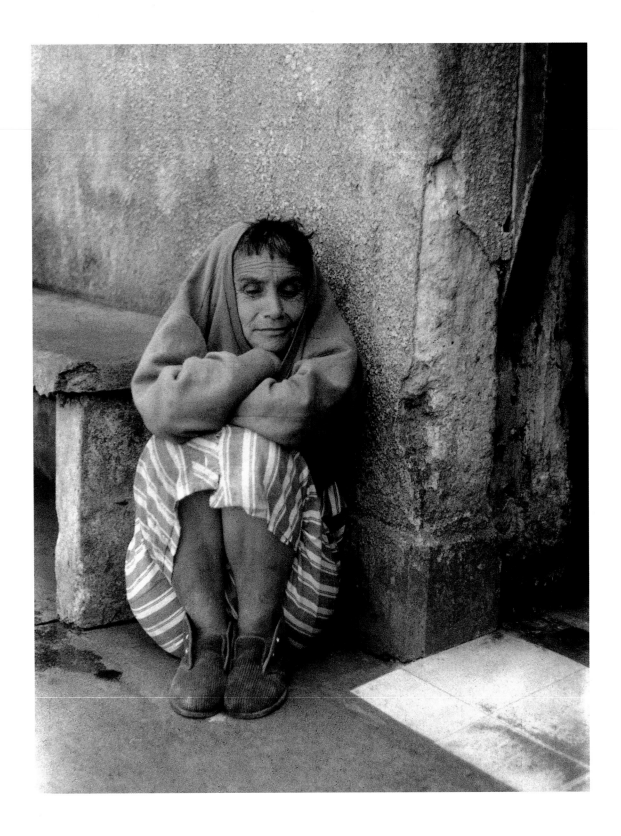

FIGURE 85 - ALICIA D'AMICO. UNTITLED [SIN TÍTULO], 1968.

1981–1994

WITNESSES OF TIME
1987–1991

Flor Garduño

TESTIGOS DEL TIEMPO, 1987–1991

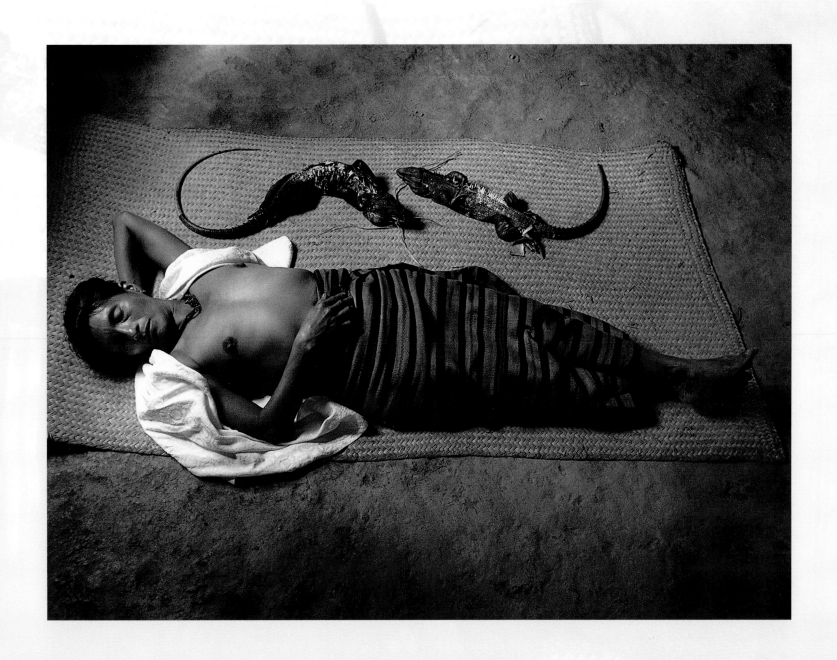

Figure 86 - Flor Garduño. The Dreaming Woman, Pinotepa Nacional, Mexico
[La mujer que sueña, Pinotepa Nacional, México], 1991.

Figure 87 - Flor Garduño. Sixto, Altos de la Paz, Bolivia, 1990.

Right: Figure 88 - Flor Garduño. Mr. Dog, Guacamote, Ecuador [Don Perro, Guacamote, Ecuador], 1988.

FIGURE 89 - FLOR GARDUÑO. ON THE WAY TO THE CEMETERY, TIXÁN, ECUADOR [CAMINO DEL CAMPOSANTO, TIXÁN, ECUADOR], 1988.

FIGURE 90 - FLOR GARDUÑO. TARAHUMARA GOVERNOR, NOROGÁCHIC, MEXICO [GOBERNADOR TARAHUMARA, NOROGÁCHIC, MÉXICO], 1991.

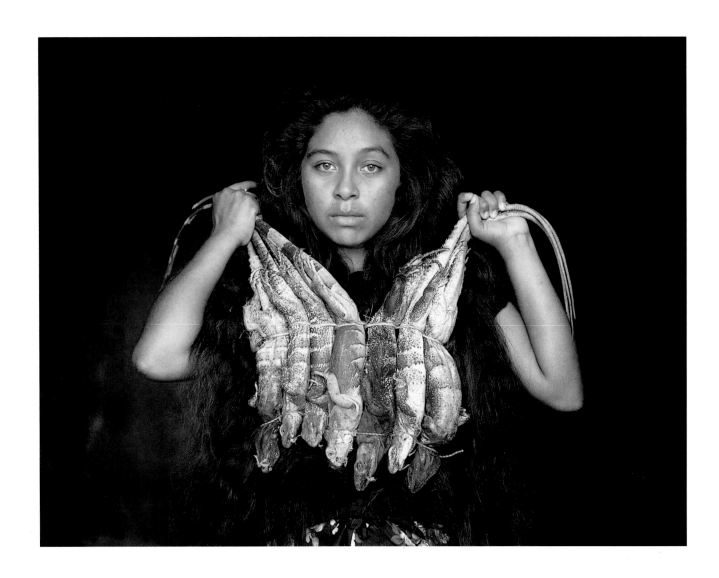

FIGURE 91 - FLOR GARDUÑO. THE WOMAN, JUCHITÁN, OAXACA, MEXICO [LA MUJER, JUCHITÁN, OAXACA, MÉXICO], 1987.

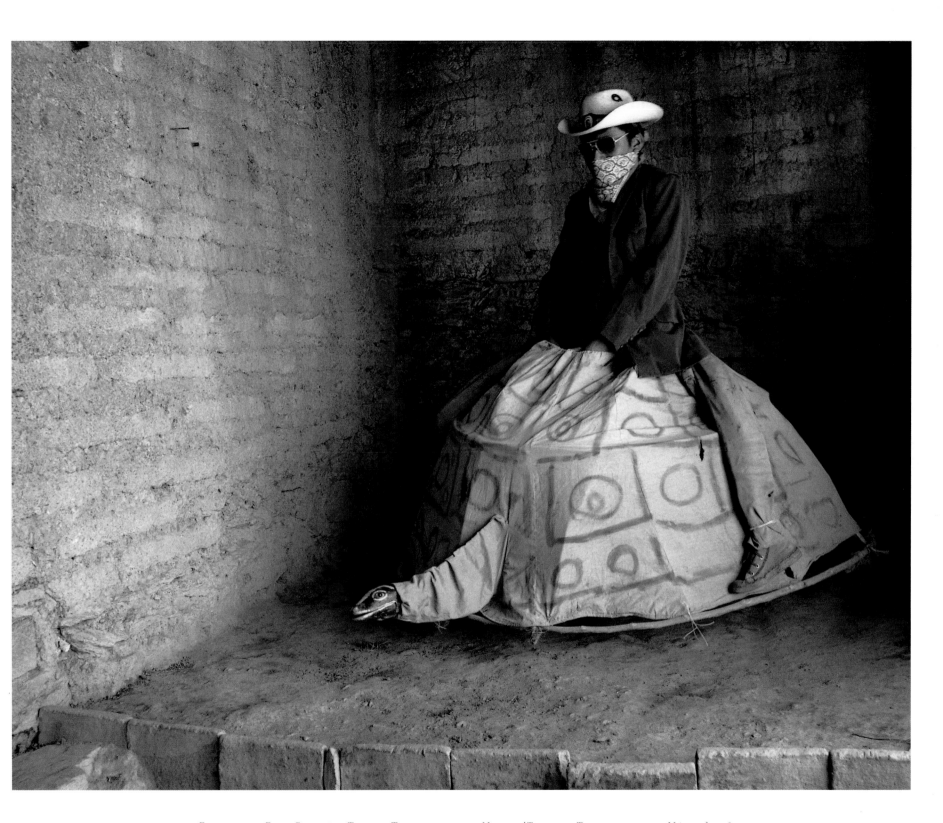

Figure 92 - Flor Garduño. Turtle, Temalacatzingo, Mexico [Tortuga, Temalacatzingo, México], 1987.

THE IMPRINT OF TIME
Nupcias de Soledad

Luis González Palma

LA HUELLA DEL TIEMPO, Nupcias de soledad

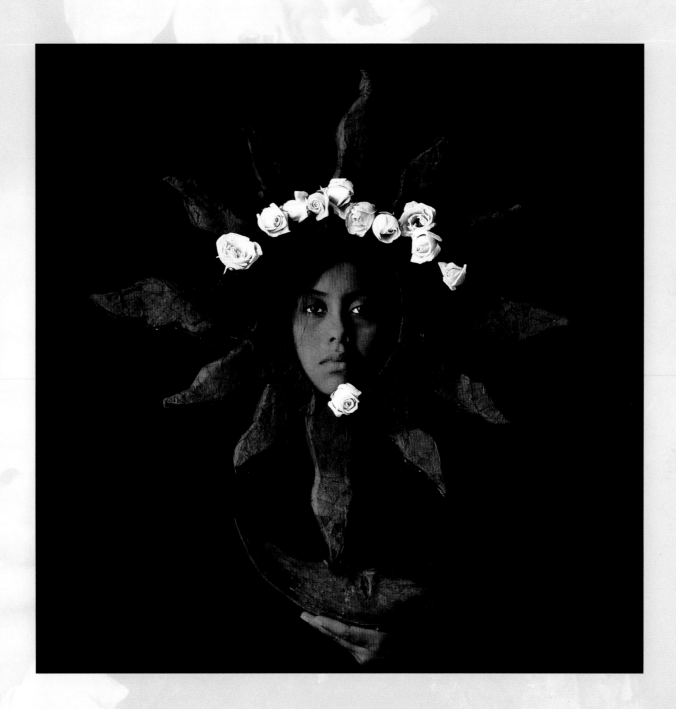

FIGURE 93 - LUIS GONZÁLEZ PALMA. THE SUN [EL SOL], 1989.

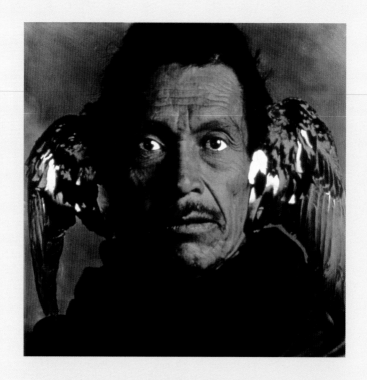

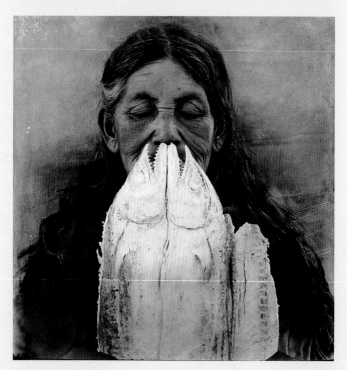

FIGURE 94 - LUIS GONZÁLEZ PALMA. THE BIRD [EL PÁJARO], 1989.

FIGURE 95 - LUIS GONZÁLEZ PALMA. THE FISH [EL PESCADO], 1989.

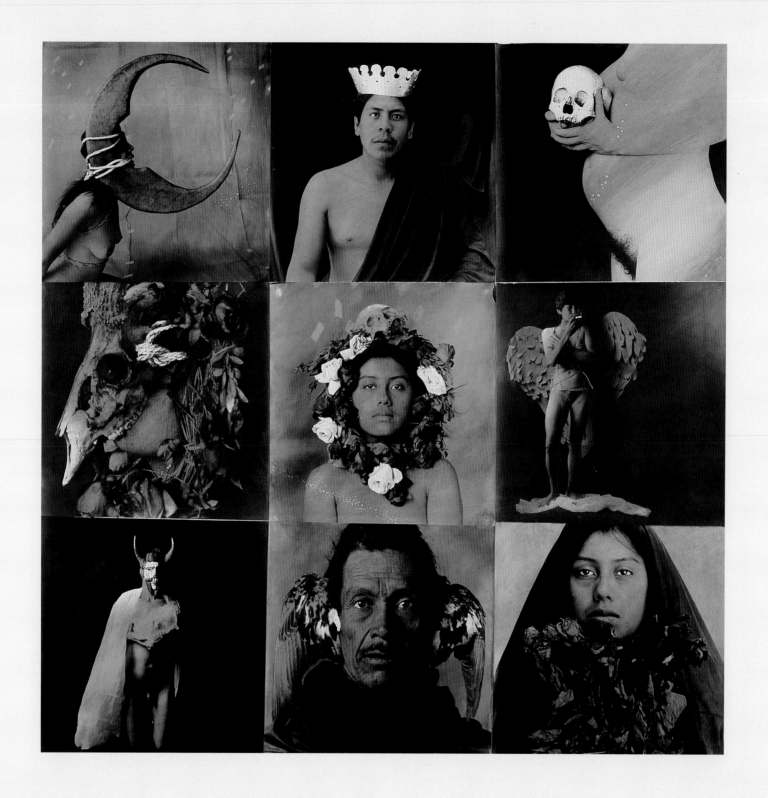

FIGURE 96 - LUIS GONZÁLEZ PALMA. THE LOTTERY II [LA LOTERÍA II], 1989.

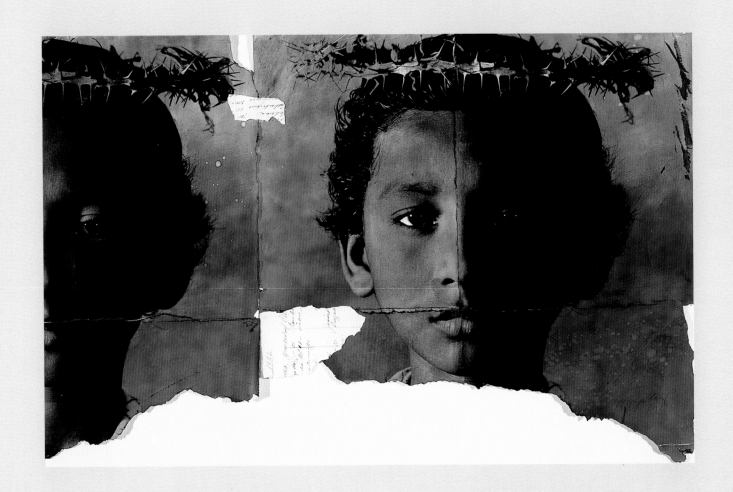

FIGURE 97 - LUIS GONZÁLEZ PALMA. CHILD PORTRAIT [RETRATO DE NIÑO], 1990.

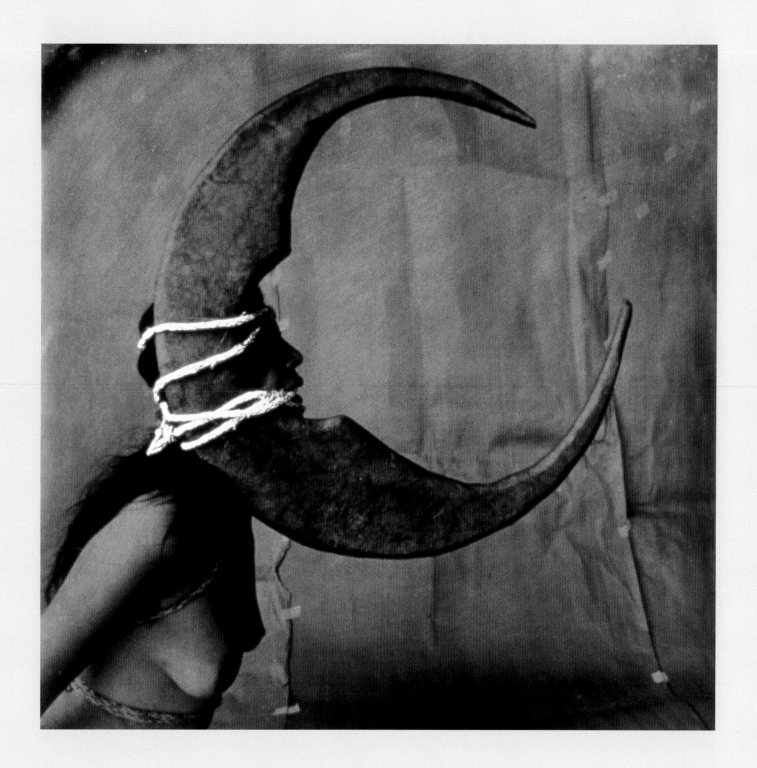

Figure 98 - Luis González Palma. The Moon [La luna], 1989.

IN THE EYE OF THE BEHOLDER
The War in El Salvador, 1980–1992

A LOS OJOS DEL ESPECTADOR

La guerra en El Salvador, 1980–1992

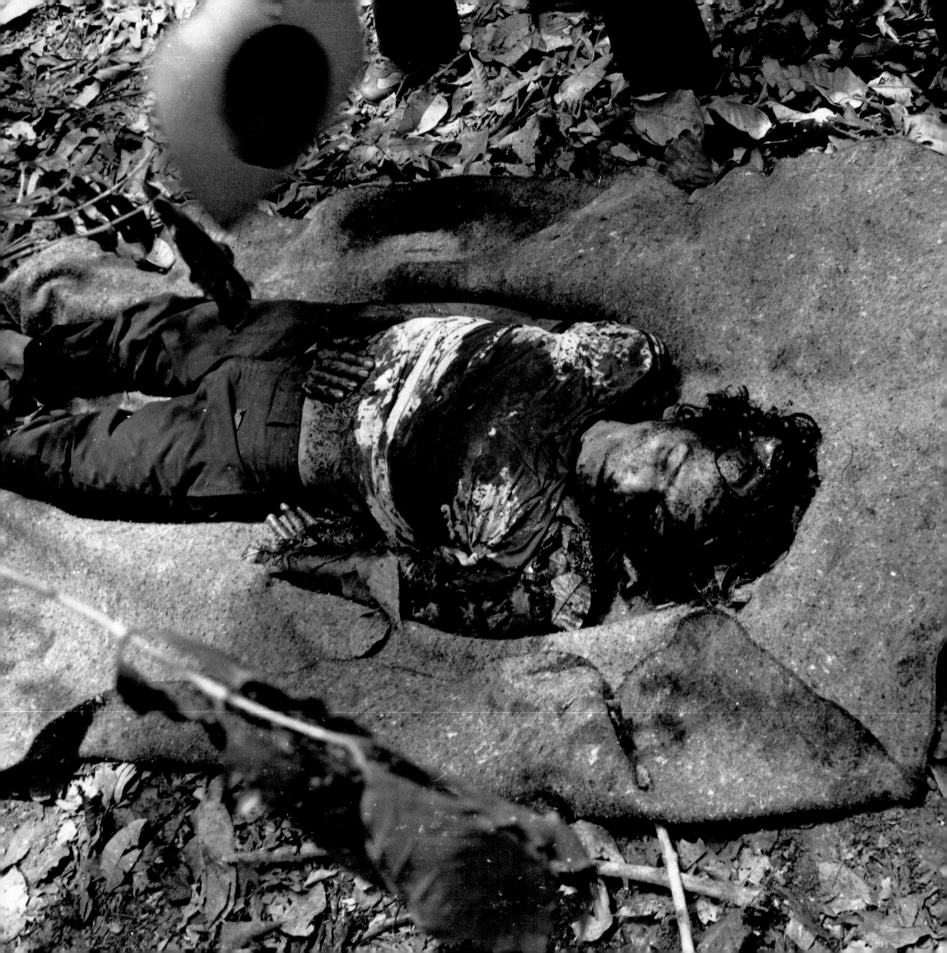

For more than a decade, El Salvador was a country under siege—a battleground between traditional oligarchies and opposition groups seeking a broader distribution of political power and economic resources. The war touched the lives of everyone in El Salvador, and the conflict was one of the most photographed civil wars in modern history.

Conscious of the need to document history on their own terms, Salvadorans established their own photo and film archive at the outset of the war. For more than a decade of conflict, the archive remained hidden and constantly on the move. To protect their lives and the lives of their families, many of the photographers remained anonymous.

Por más de una década, El Salvador fue un país asediado, un campo de batalla entre las oligarquías tradicionales y los grupos de oposición que buscaban una distribución más amplia del poder político y de los recursos económicos. La guerra afectó la vida de todos quienes vivían en El Salvador, y fue uno de los conflictos civiles más fotografiados en la historia moderna.

Conscientes de la necesidad de documentar la historia en sus propios términos, los salvadoreños establecieron su propio archivo de fotografía y cine al principio de la guerra. Durante más de una década de conflicto, el archivo permaneció escondido y en constante movimiento. Para proteger sus propias vidas y las de sus familiares, muchos de los fotógrafos mantuvieron el anonimato.

FIGURE 99 - HERNÁN VERA. MUTILATED CAMPESINO, MEMBER OF A CHRISTIAN BASE COMMUNITY [CAMPESINO MUTILADO, MIEMBRO DE COMUNIDAD CRISTIANA DE BASE], 1980.

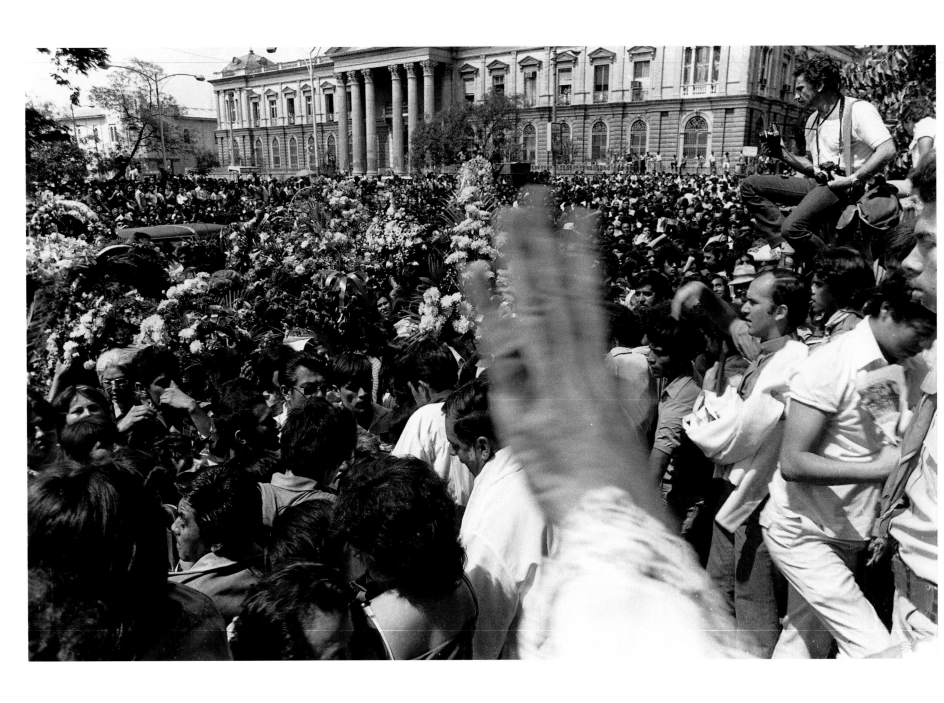

Figure 100 · Anonymous/Anónimo. People Crowded into the Plaza at Archbishop Romero's Funeral, Plaza Cívica, San Salvador, March 30, 1980 [Concentración para el entierro de Monseñor Romero, Plaza Cívica, San Salvador, 30 de marzo, 1980].

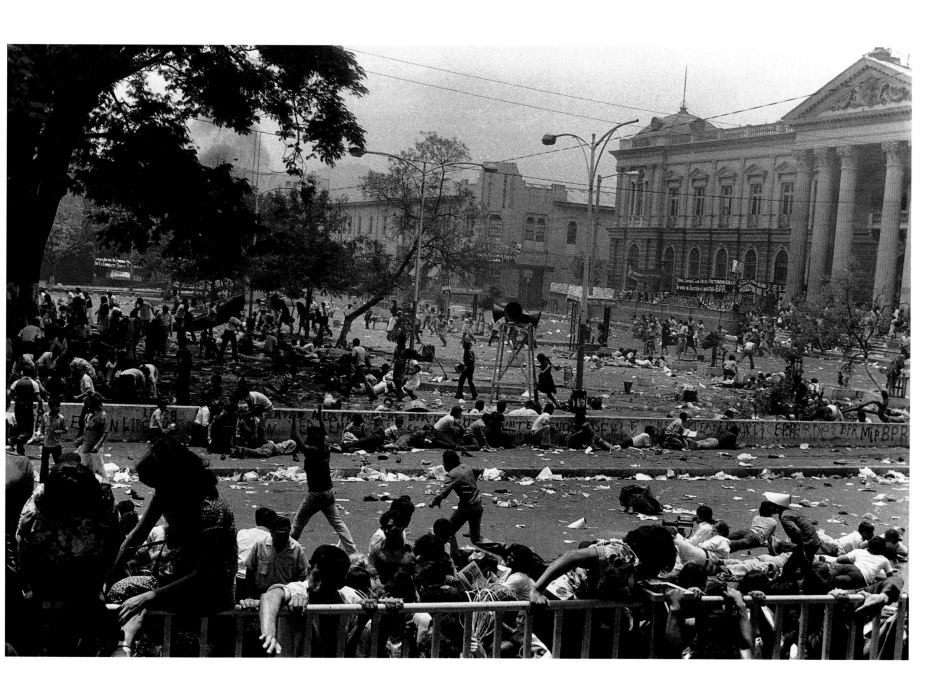

Figure 101 · Anonymous/Anónimo. The Massacre at Archbishop Romero's Funeral; National Guard Fired from the Windows of the National Palace and the Bank across the Plaza, Plaza Cívica, San Salvador, March 30, 1980 [Durante el entierro de Monseñor Romero, la Guardia Nacional disparó a la multitud desde las ventanas del Palacio Nacional y de un banco enfrente, Plaza Cívica, San Salvador, 30 de marzo, 1980].

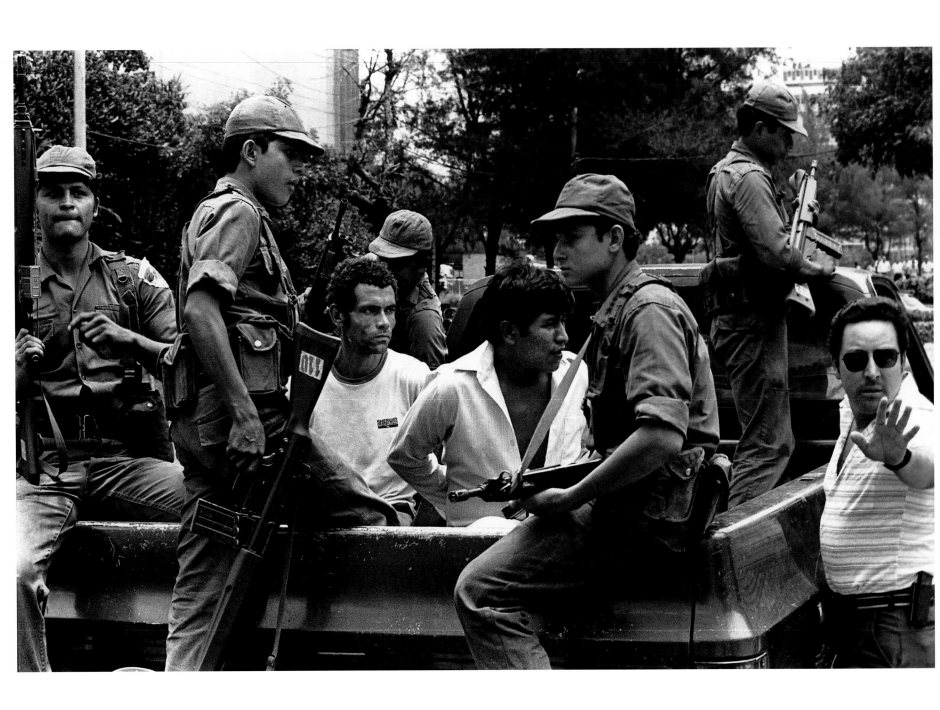

Figure 102 - Paolo Martín. The Armed Forces under Command of a Civilian, Capture Men from a Supermarket, 25 Avenida del Norte, San Salvador [Fuerzas del ejército comandadas por un civil, realizan detenciones en un supermercado, 25 Avenida del Norte, San Salvador], n.d.

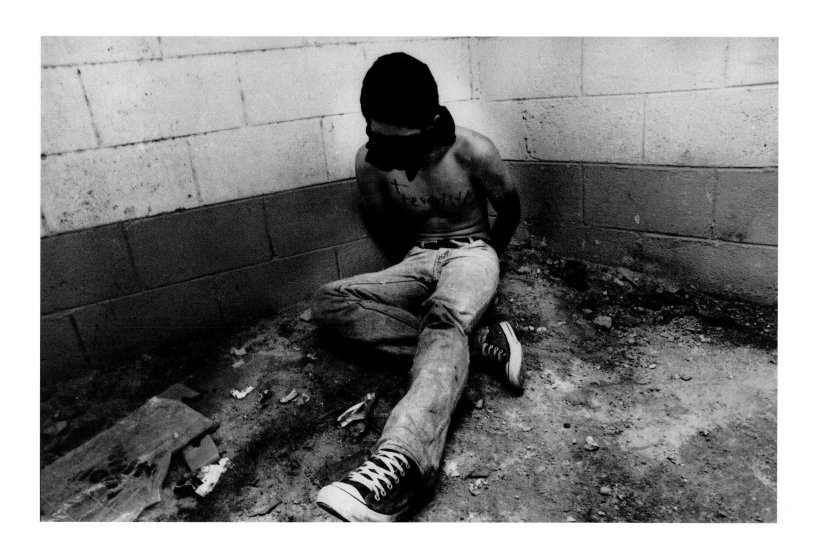

Figure 103 - Anonymous/Anónimo. Photo Opportunity Offered to the International Press by the Salvadoran Government Armed Forces, San Salvador, November, 1989 [La Fuerza Armada Salvadoreña ofrece esta oportunidad a la prensa internacional para tomar fotografías, San Salvador, noviembre de 1989].

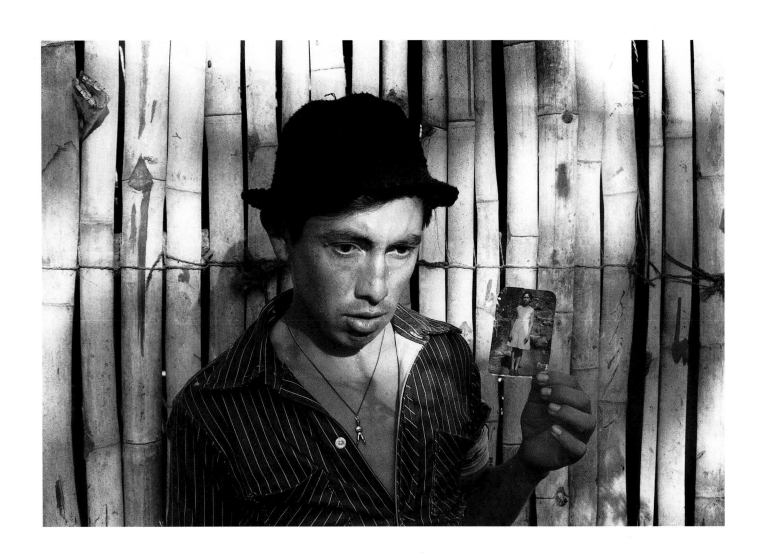

FIGURE 104 - ANONYMOUS/ANÓNIMO. MOURNING DEATH OF A VICTIM OF EL MOZOTE MASSACRE
[LUTO POR UNA DE LAS VÍCTIMAS DE LA MASACRE DE EL MOZOTE], 1981.

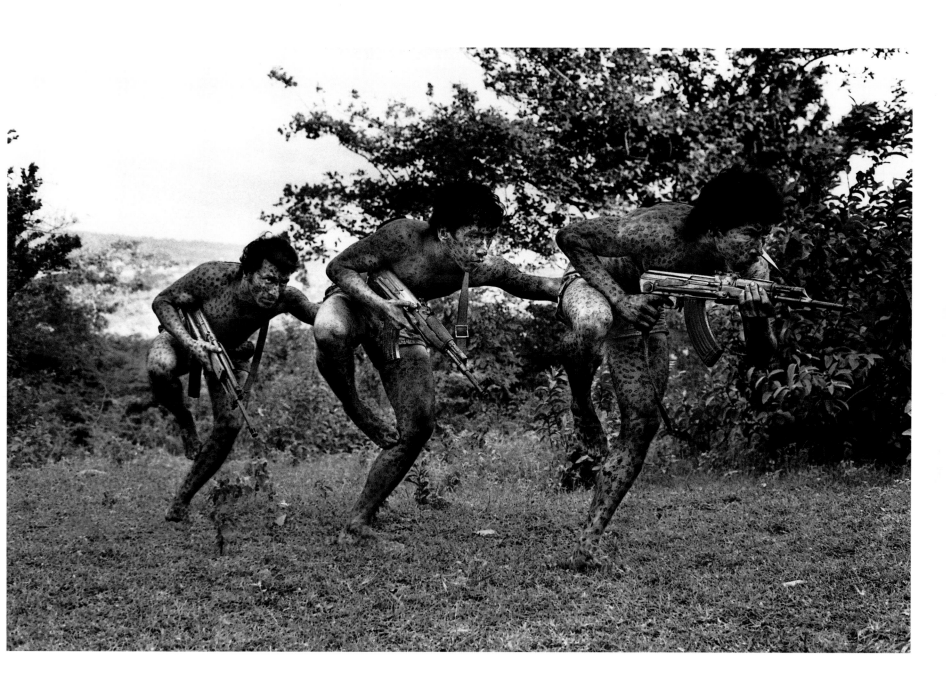

FIGURE 105 - ANONYMOUS/ANÓNIMO. FMLN SPECIAL FORCES TRAINING TO AVOID LAND MINES

[FUERZAS ESPECIALES DEL FMLN ENTRENÁNDOSE PARA EVITAR MINAS], 1987.

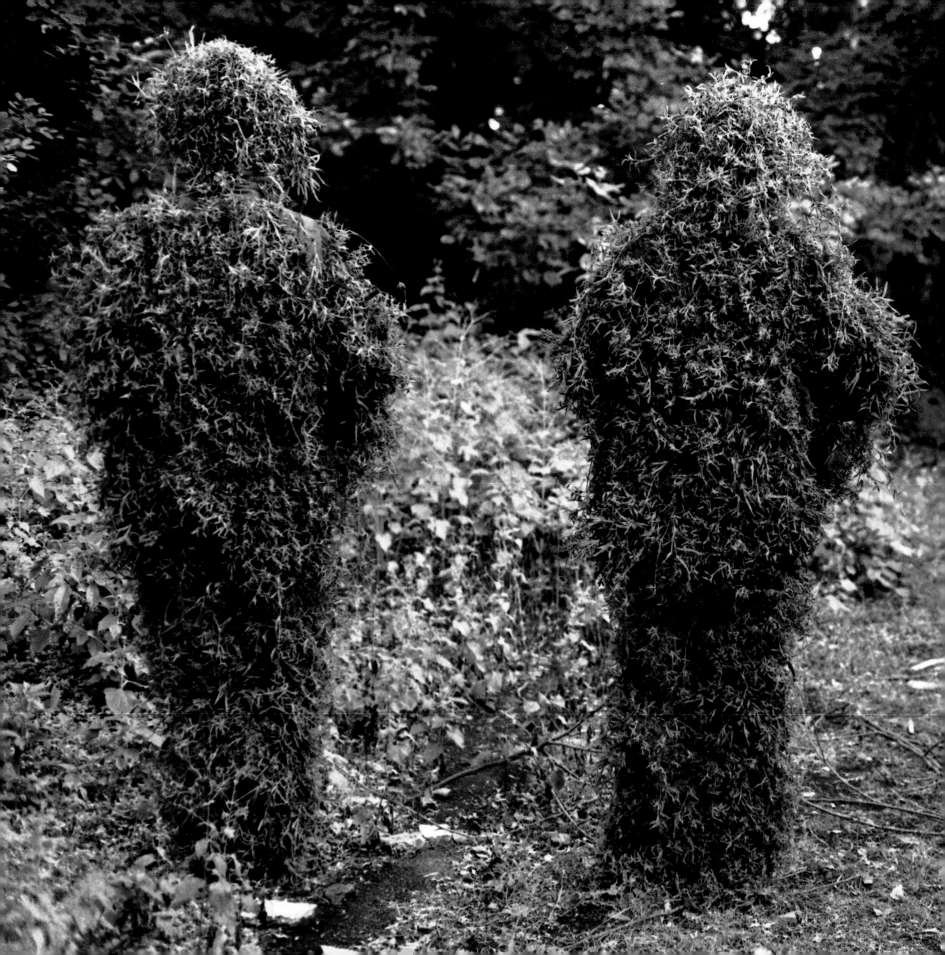

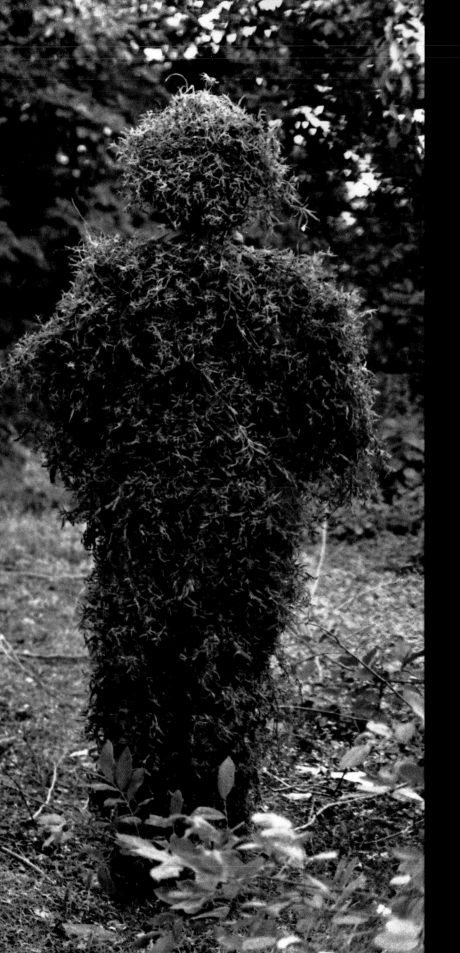

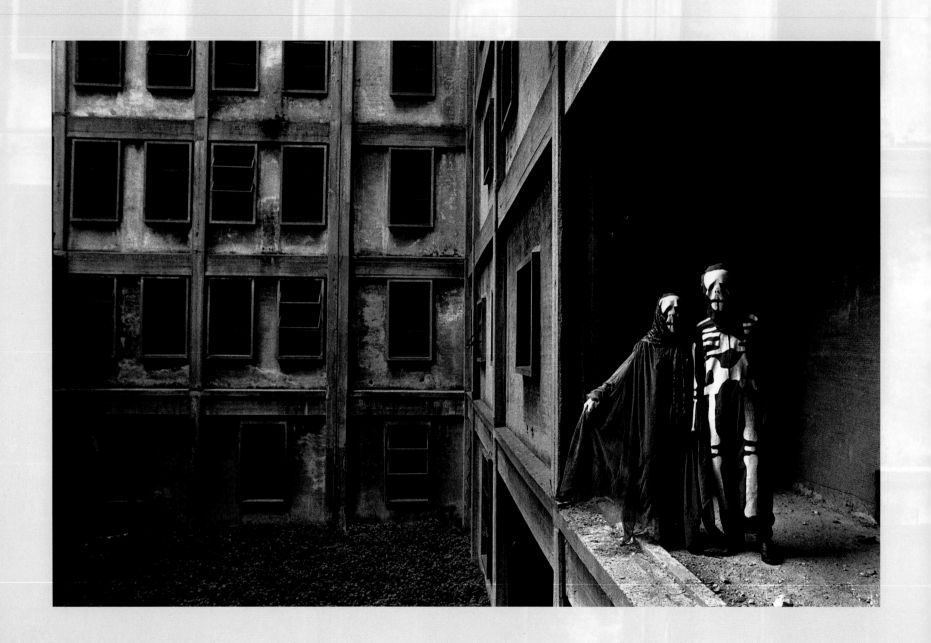

FIGURE 107 - EDUARDO GIL. SKELETONS, PSYCHIATRIC HOSPITAL, BUENOS AIRES [ESQUELETOS, HOSPITAL PSIQUIÁTRICO, BUENOS AIRES], 1985.

THE MODERN LANDSCAPE
1981–1991

Eduardo Gil

Mario Marotta

Oscar Pintor

Juan Travnik

Juan Ángel Urruzola

EL PAISAJE MODERNO, 1981–1991

In the 1980s, Argentina and Uruguay emerged from another kind of war. During more than a decade of military dictatorships, thousands of people had been tortured, exiled, imprisoned, killed, or forced to "disappear." For many people, these experiences came to define the landscape of modern life.

The work of five Argentine and Uruguayan photographers explores the spiritual aftermath of those years. Eduardo Gil, Oscar Pintor, and Juan Travnik grew up in the shadow of a military government in Argentina. Mario Marotta and Juan Ángel Urruzola spent their teenage years in Uruguay under the dictatorship that lasted from 1973 to 1985.

En los años 1980, en Argentina y Uruguay iba terminando otro tipo de guerra. Durante más de una década de dictaduras militares, miles de personas fueron torturadas, exiliadas, encarceladas, asesinadas o forzadas a "desaparecer." Para muchos, estas experiencias definieron el paisaje de la vida moderna.

El trabajo de cinco fotógrafos argentinos y uruguayos explora las secuelas espirituales de esos años. Eduardo Gil, Oscar Pintor y Juan Travnik crecieron a la sombra del gobierno militar en Argentina. Mario Marotta y Juan Ángel Urruzola pasaron la adolescencia en Uruguay bajo la dictadura que duró de 1973 a 1985.

FIGURE 108 - EDUARDO GIL. UNTITLED, BUENOS AIRES [SIN TÍTULO, BUENOS AIRES], 1987.

Figure 109 · Eduardo Gil. Untitled, Buenos Aires [Sin título, Buenos Aires], 1987.

FIGURE 110 · EDUARDO GIL. UNTITLED, BUENOS AIRES [SIN TÍTULO, BUENOS AIRES], 1982.

FIGURE 111 - JUAN TRAVNIK. UNTITLED, BUENOS AIRES [SIN TÍTULO, BUENOS AIRES], 1985.

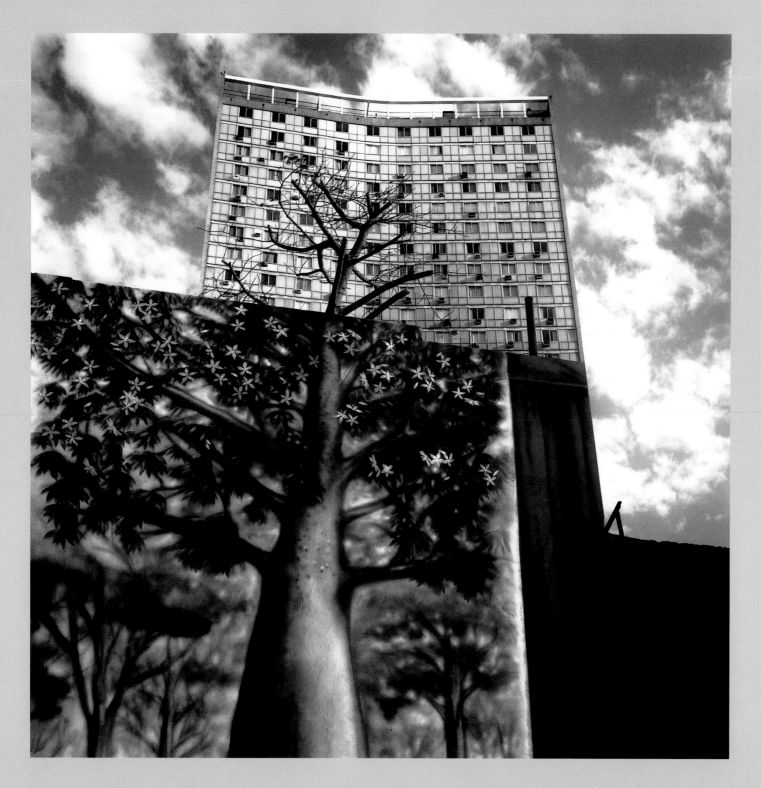

FIGURE 112 - JUAN TRAVNIK. UNTITLED, BUENOS AIRES [SIN TÍTULO, BUENOS AIRES], 1989.

Figure 113 - Juan Ángel Urruzola. The Green House II, from the series Granja Pepita
[La casa verde II, de la serie Granja Pepita], 1991.

FIGURE 114 - JUAN ÁNGEL URRUZOLA. THE HOUSE AND THE GARDEN, FROM THE SERIES GRANJA PEPITA

[LA CASA Y EL JARDÍN, DE LA SERIE GRANJA PEPITA], 1990.

FIGURE 115 - JUAN ÁNGEL URRUZOLA. THE POT, FROM THE SERIES GRANJA PEPITA
[EL MACETÓN, DE LA SERIE GRANJA PEPITA], 1991.

FIGURE 116 - MARIO MAROTTA. NAP, MONTEVIDEO [SIESTA, MONTEVIDEO], 1990.

Figure 117 - Mario Marotta. Travel Agency, Montevideo [Agencia de viajes, Montevideo], 1991.

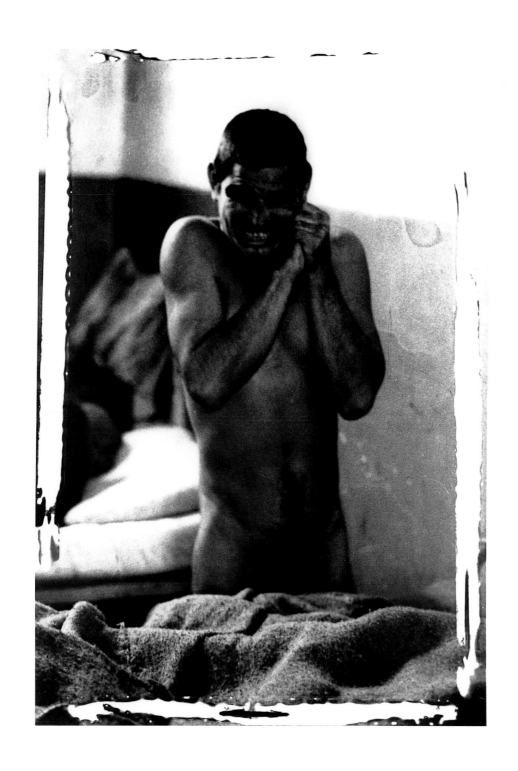

FIGURE 118 - MARIO MAROTTA. HEARTBREAKER, MONTEVIDEO [ROMPECORAZONES, MONTEVIDEO], 1991.

FIGURE 119 - OSCAR PINTOR. UNTITLED, BUENOS AIRES [SIN TÍTULO, BUENOS AIRES], 1986.

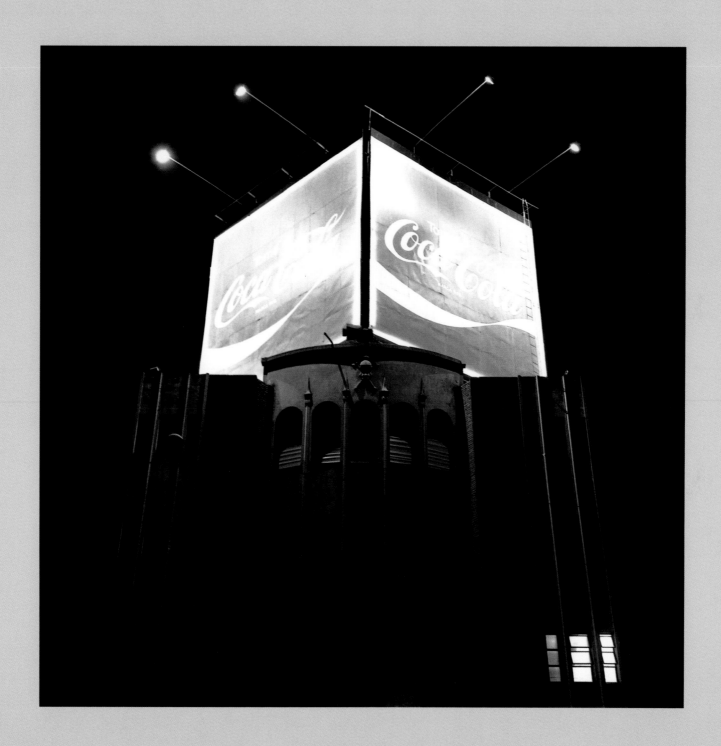

Figure 120 - Oscar Pintor. Untitled, Buenos Aires [Sin título, Buenos Aires], 1981.

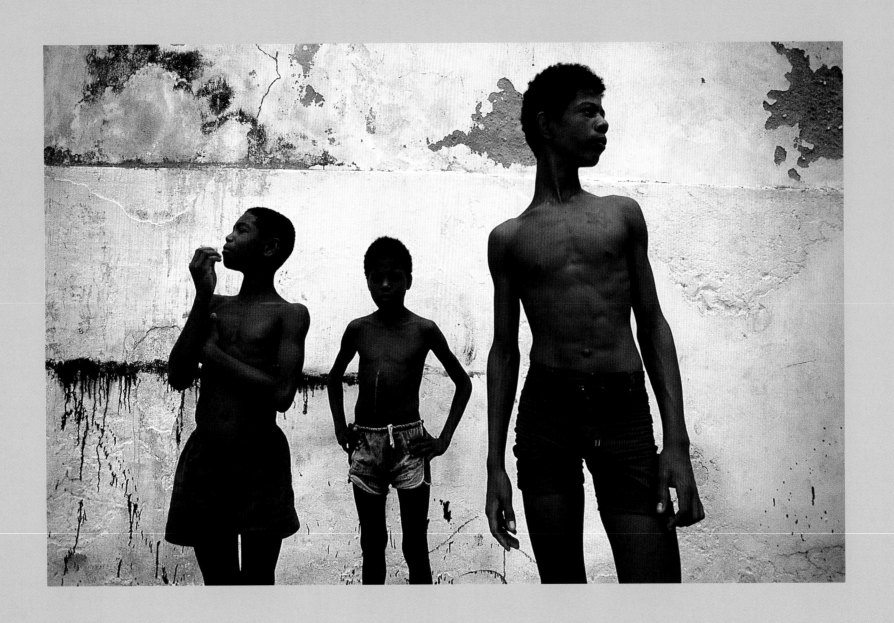

Figure 121 - Miguel Rio Branco. Untitled, Salvador, Bahía [Sin título, Salvador, Bahía], 1979.

COLOR FROM BRAZIL

Brazilian photographers have been Latin America's pioneers in color. The size and growth of Brazil's economy in the 1960s and 1970s created lucrative publishing and advertising sectors, which in turn created a market for color photography and its film, processing, and reproduction.

Los fotógrafos brasileños estuvieron en la avanzada de la experimentación con color en América Latina. El tamaño y el crecimiento de la economía de Brasil en los años 1960 y 1970 crearon lucrativos sectores de publicación y propaganda, y estas actividades a su vez generaron un mercado para la fotografía y la película de color, su procesamiento y reproducción.

Miguel Rio Branco

Antonio Saggese

Walter Firmo

Penna Prearo

Pedro Karp Vasquez

Arnaldo Pappalardo

Cássio Vasconcellos

Carlos Fadon Vincente

EL COLOR DE BRASIL

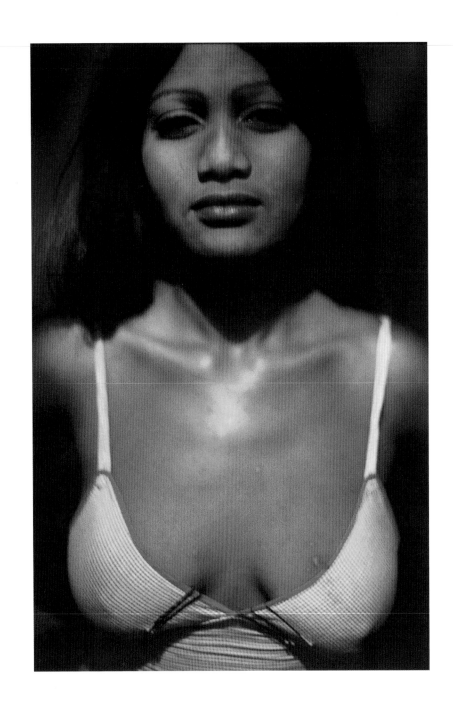

FIGURE 122 - MIGUEL RIO BRANCO. MONA LISA, LUZIANIO, 1974.

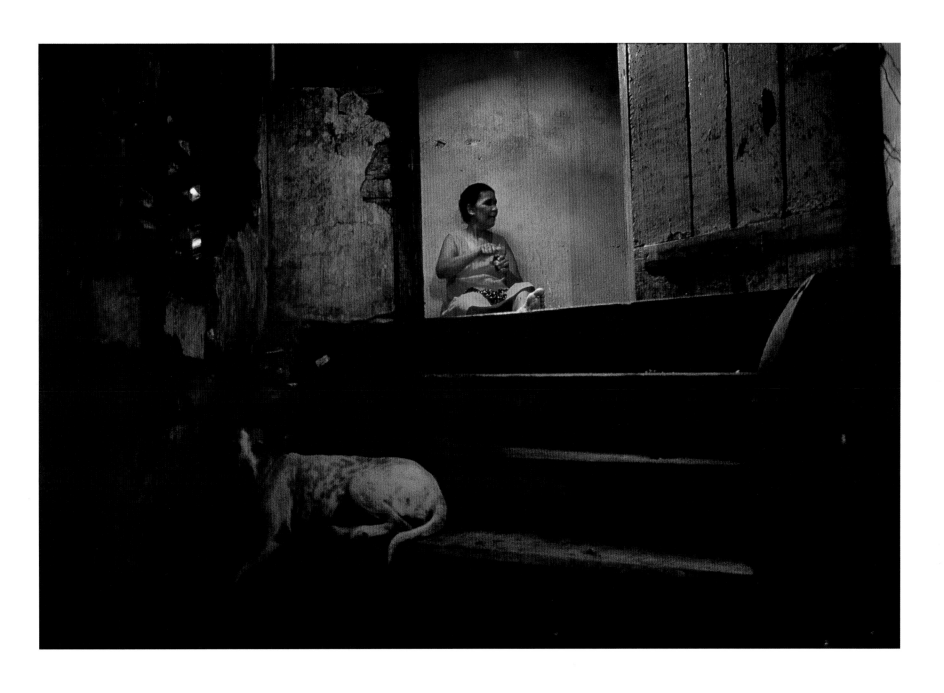

FIGURE 123 - MIGUEL RIO BRANCO, UNTITLED, SALVADOR, BAHÍA [SIN TÍTULO, SALVADOR, BAHÍA], 1979.

FIGURE 124 - MIGUEL RIO BRANCO. UNTITLED, SALVADOR, BAHÍA [SIN TÍTULO, SALVADOR, BAHÍA], 1979.

Figure 125 - Antonio Saggese. Untitled, São Paulo [Sin título, São Paulo], 1987.

FIGURE 126 - WALTER FIRMO. UNTITLED, ALCOBAZA, BAHÍA [SIN TÍTULO, ALCOBAZA, BAHÍA], 1985.

FIGURE 127 - WALTER FIRMO. UNTITLED, VIGIA, PARÁ [SIN TÍTULO, VIGIA, PARÁ], 1982.

Figure 128 - Penna Prearo. Untitled [Sin título], c. 1988-90.

Figure 129 - Penna Prearo. Untitled [Sin título], c. 1988-90.

Figure 130 - Pedro Karp Vasquez. Untitled, from the series Twin Pictures
[Sin título, de la serie Fotos Gemelas], c. 1990.

FIGURE 131 - PEDRO KARP VASQUEZ. UNTITLED, FROM THE SERIES TWIN PICTURES
[SIN TÍTULO, DE LA SERIE FOTOS GEMELAS], C. 1990.

Figure 132 - Arnaldo Pappalardo. Untitled, San Francisco, USA [Sin título, San Francisco, USA], 1986.

Figure 133 - Arnaldo Pappalardo. Untitled, São Paulo [Sin título, São Paulo], 1988.

Figures 134 and 135 · Cássio Vasconcellos. Untitled, from the series Faces [Sin título, de la serie Caras], 1991.

FIGURES 136 AND 137 - CÁSSIO VASCONCELLOS. UNTITLED, FROM THE SERIES FACES [SIN TÍTULO, DE LA SERIE CARAS], 1991.

FIGURE 138 - CARLOS FADON VICENTE. UNTITLED, FROM THE SERIES MEDIUM [SIN TÍTULO, DE LA SERIE MEDIO], 1991.

FIGURE 139 - CARLOS FADON VICENTE. UNTITLED, FROM THE SERIES MEDIUM [SIN TÍTULO, DE LA SERIE MEDIO], 1991.

MARIO CRAVO NETO

Salvador de Bahia, in northeastern Brazil, was the center of slave trade for three centuries. During the eighteenth and nineteenth centuries, more than three million slaves were brought to Brazil from Africa. By 1800, the number of African slaves imported by European settlers was greater than the native Indian populations, which had been nearly exterminated in the sugarcane fields. Bahia was called "Africa in Exile," the most African city in the Americas.

Salvador de Bahía, en el noreste de Brasil, fue el centro del comercio de esclavos durante tres siglos. Entre los siglos dieciocho y diecinueve, más de tres millones de esclavos fueron traídos al Brasil de África. Hacia 1800, el número de esclavos africanos importados por los colonizadores europeos era más grande que las poblaciones indígenas nativas, que habían sido casi exterminadas en los campos azucareros. A Bahía se la llamaba "África en el exilio" porque era la ciudad más africana de América.

RIGHT: FIGURE 140 - MARIO CRAVO NETO. BLACK TORSO WITH WHITE WASH [TORSO NEGRO COM CAL], 1988.

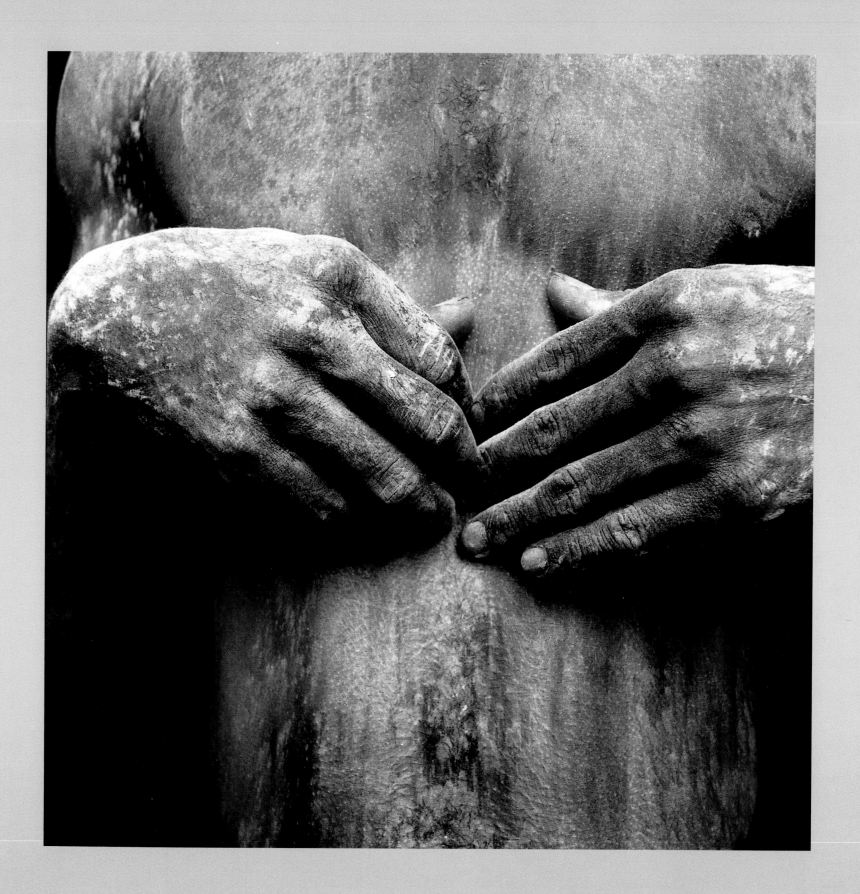

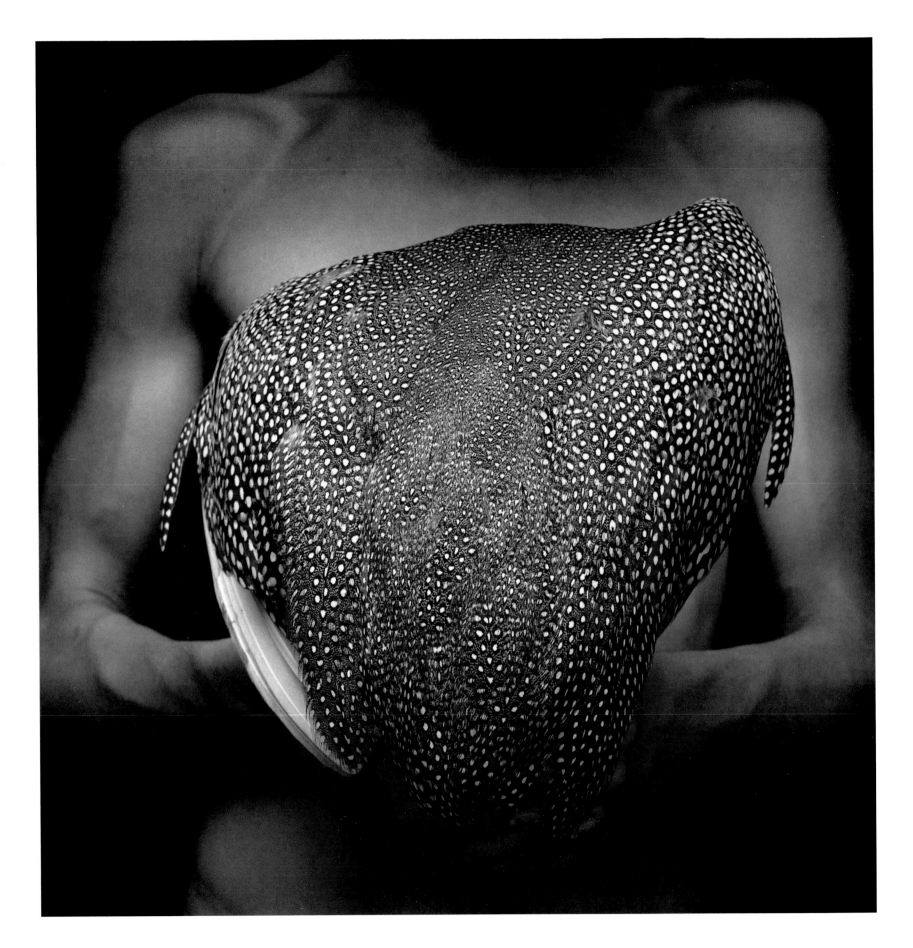

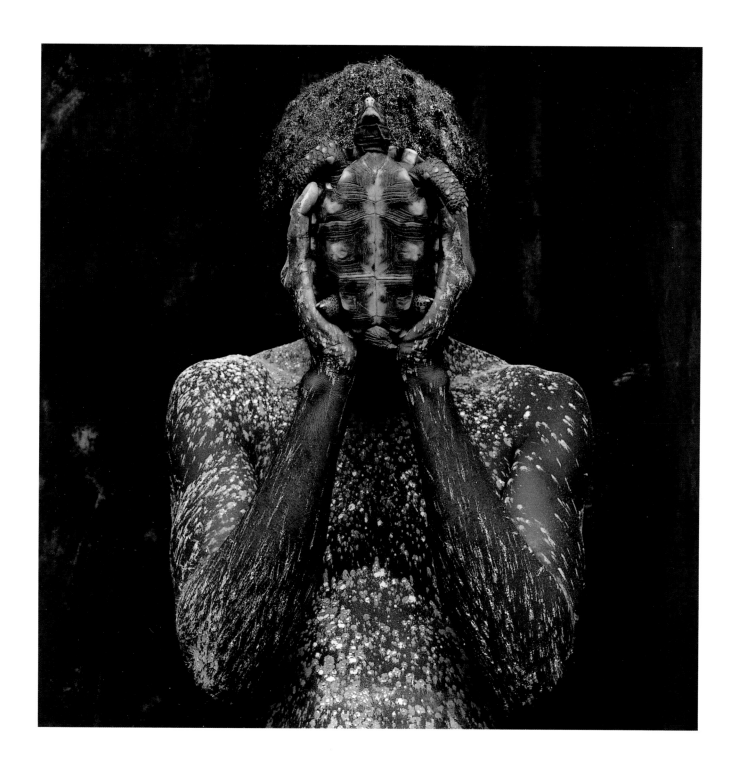

Left: Figure 141 - Mario Cravo Neto. Voodoo Child [Criança Voodoo], 1989.
Above: Figure 142 - Mario Cravo Neto. Lord of the Head [O Deus da Cabeça], 1988.

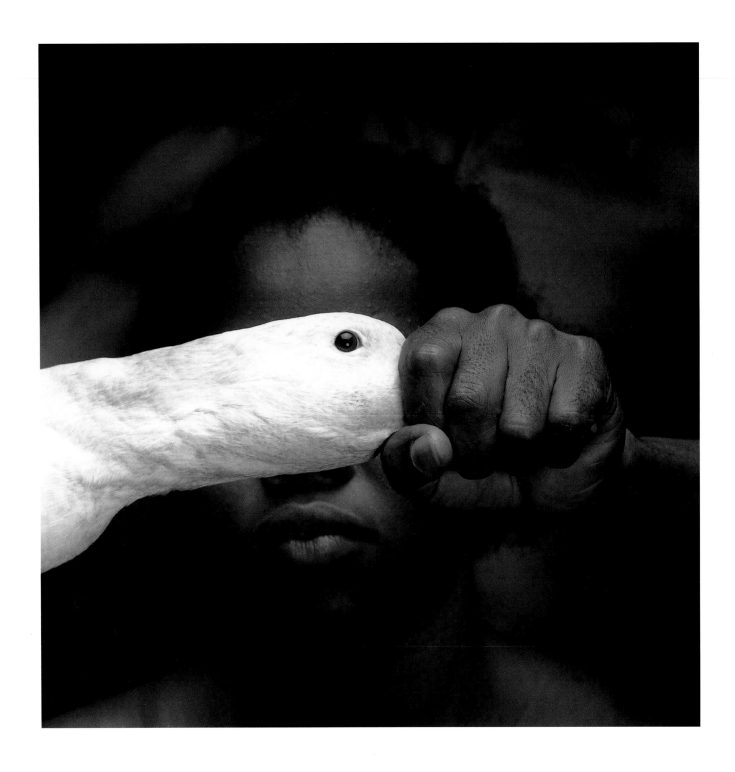

Figure 143 - Mario Cravo Neto. Odé, 1989.

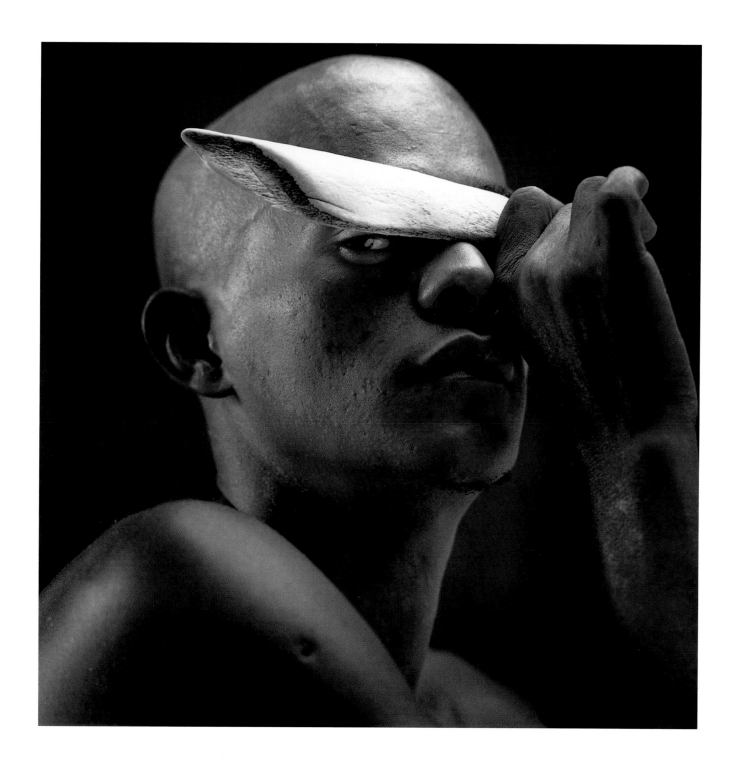

Figure 144 - Mario Cravo Neto. Tinho with a Bone [Tinho com o osso], 1990.

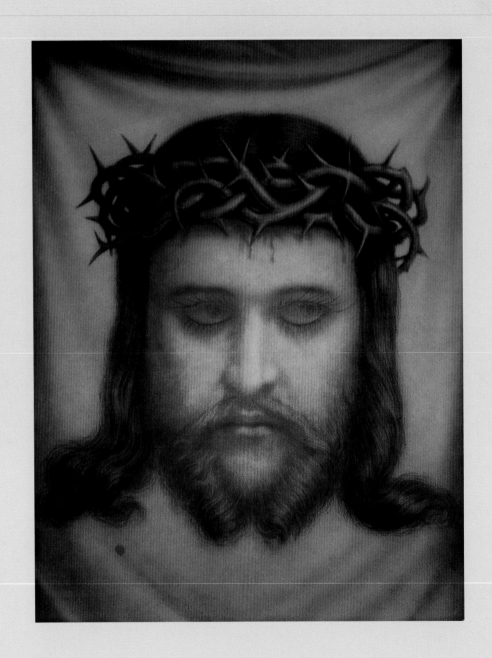

Figure 145 · Juan Camilo Uribe. Divine Face [Divino Rostro], 1977.

ON THE EDGE
COLOMBIA, 1970–1994

Bernardo Salcedo

Fernell Franco

Miguel Ángel Rojas

Becky Mayer

Jorge Ortiz

Juan Camilo Uribe

EN EL LÍMITE COLOMBIA, 1970–1994

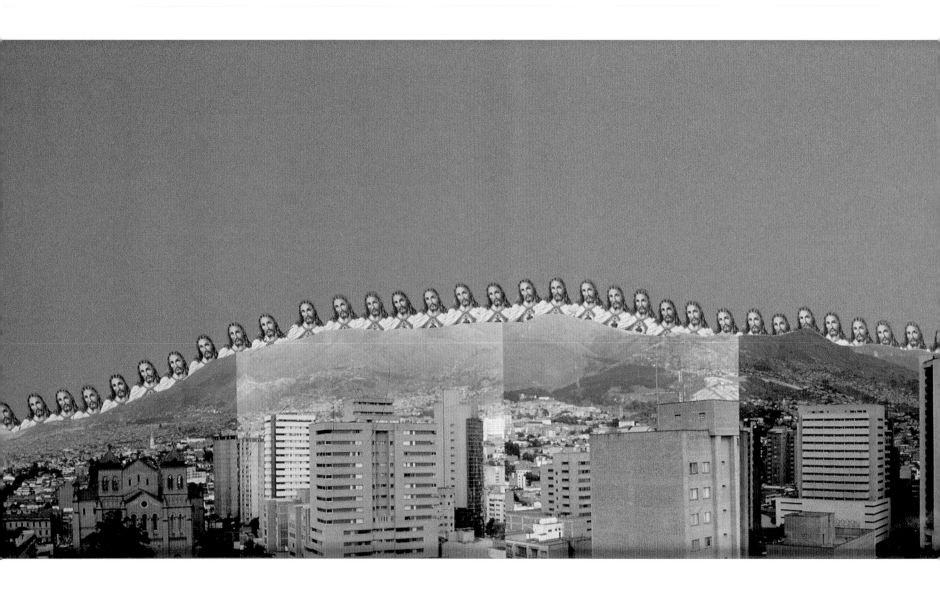

FIGURE 146 - JUAN CAMILO URIBE. MEDELLÍN 180°, 1987.

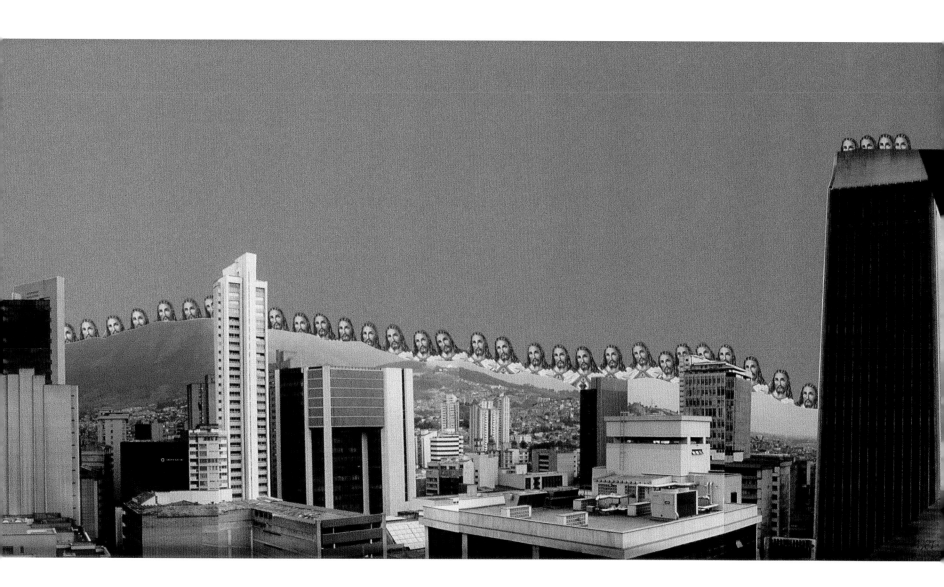

FIGURE 147 - BERNARDO SALCEDO. LEADEN WOMAN [MUJER APLOMADA], 1994.

FIGURE 148 - BERNARDO SALCEDO. THE EXECUTED [LOS FUSILADOS], 1986.

Figure 149 - Fernell Franco. Untitled, from the series Prostitutes [Sin título, de la serie Prostitutas], 1970.

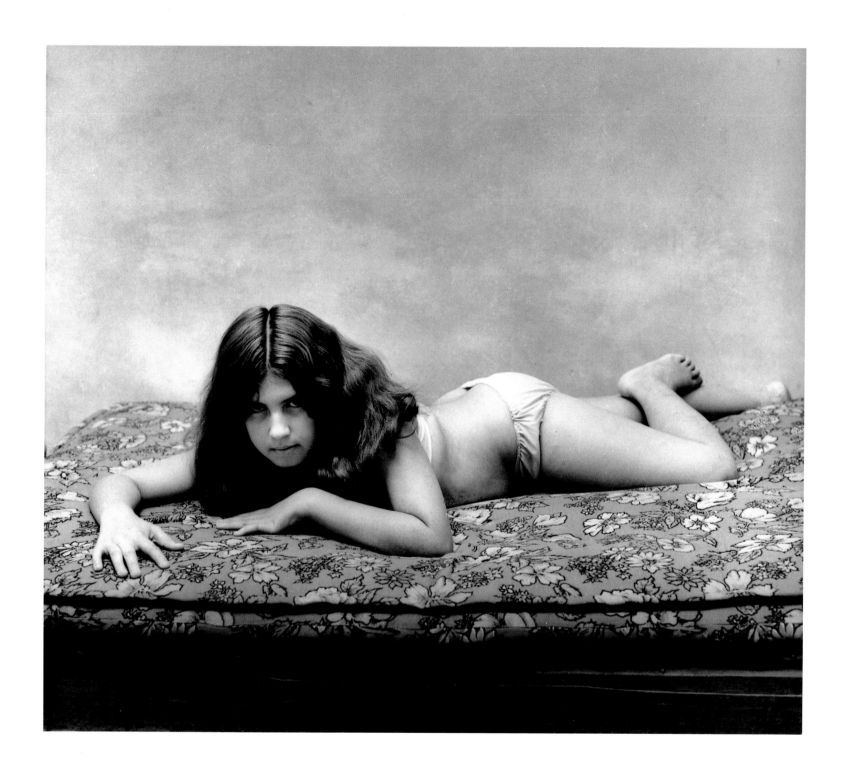

FIGURE 150 - FERNELL FRANCO. UNTITLED, FROM THE SERIES PROSTITUTES [SIN TÍTULO, DE LA SERIE PROSTITUTAS], 1970.

Figure 151 - Fernell Franco. Untitled, from the series Billiards [Sin título, de la serie Billares], 1982.

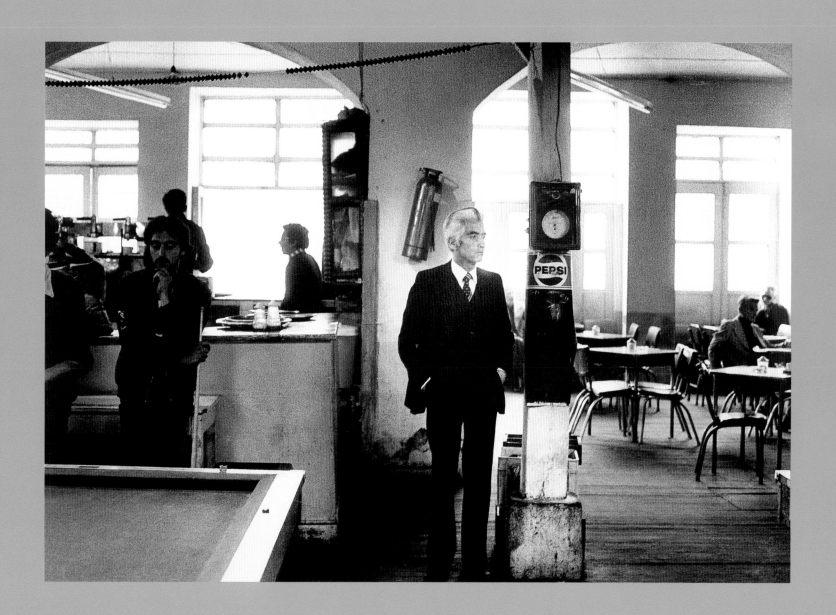

Figure 152 - Fernell Franco. Untitled, from the series Billiards [Sin título, de la serie Billares], 1982.

FIGURES 153 AND 154 - MIGUEL ÁNGEL ROJAS. UNTITLED, FROM THE SERIES THREE IN ORCHESTRA
[SIN TÍTULO, DE LA SERIE TRES EN PLATEA], 1978.

FIGURES 155 AND 156 - MIGUEL ÁNGEL ROJAS. UNTITLED, FROM THE SERIES THREE IN ORCHESTRA
[SIN TÍTULO, DE LA SERIE TRES EN PLATEA], 1978.

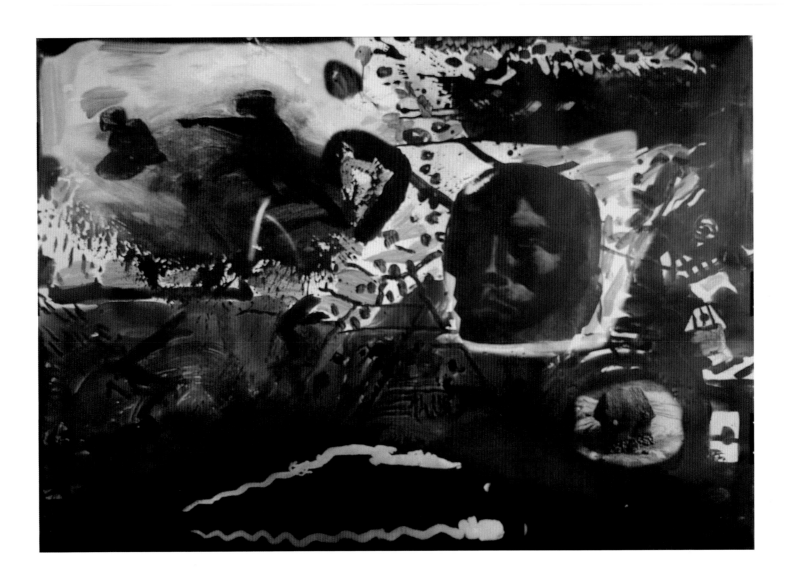

FIGURE 157 - MIGUEL ÁNGEL ROJAS. CALOTO, 1992.

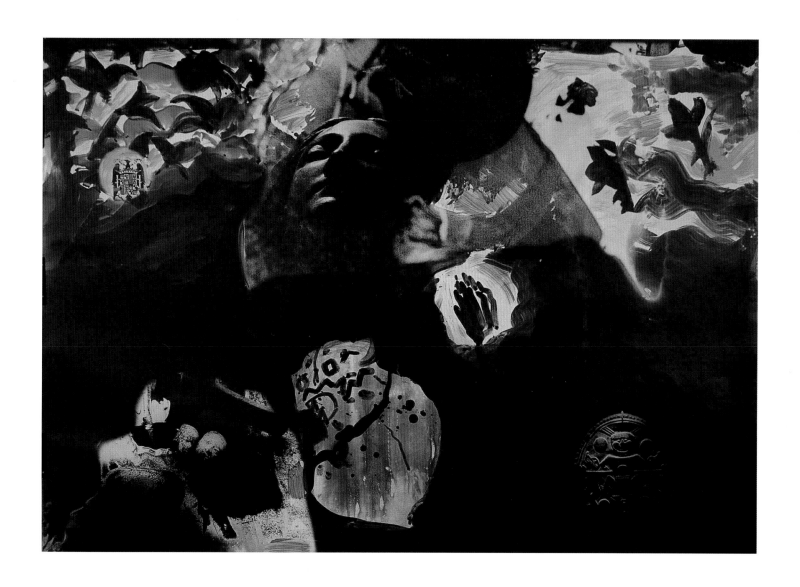

Figure 158 - Miguel Ángel Rojas. Tutela Mater, 1992.

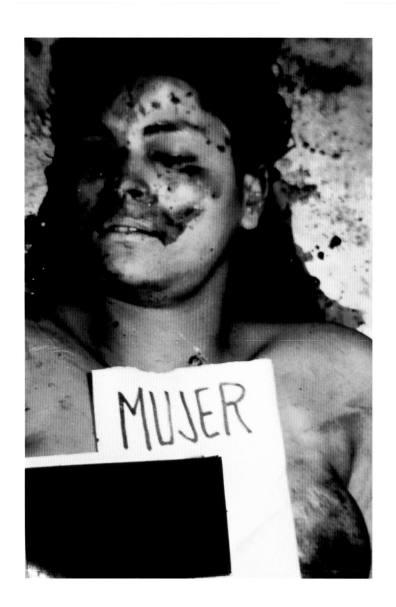

159 · BECKY MAYER. UNTITLED [SIN TÍTULO], 1991-92.

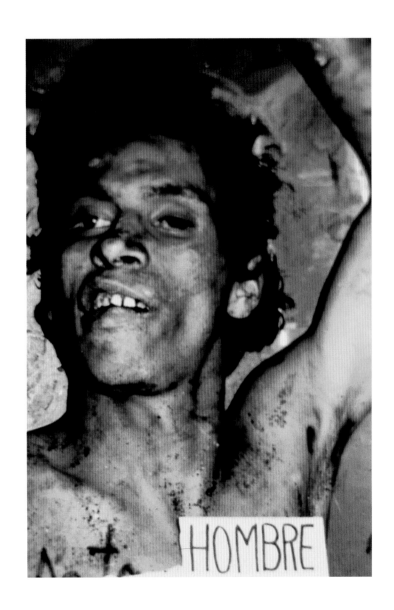

Figure 160 - Becky Mayer. Untitled [Sin título], 1991-92.

Figures 161 and 162 - Jorge Ortiz. Untitled, from the series Photography [Sin título, de la serie La fotografía], 1992.

Figure 163 - Jorge Ortiz. Untitled, from the series Photography [Sin título, de la serie La fotografía], 1992.

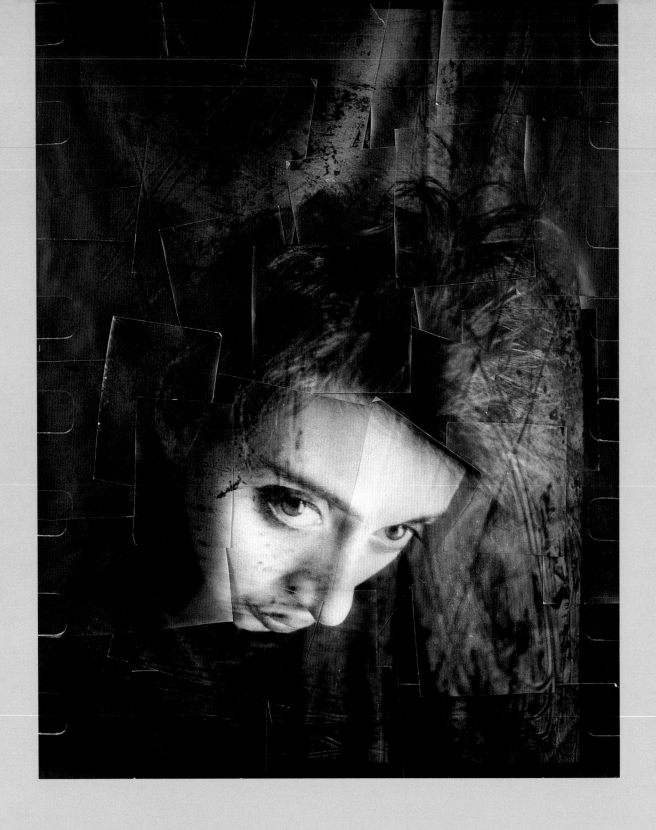

FIGURE 164 - ALEXANDER APÓSTOL. UNTITLED [SIN TÍTULO], 1989.

VENEZUELA, New Visions 1987–1990

Alexander Apóstol

Fran Beaufrand

Edgar Moreno

Vasco Szinetar

Luis Brito

Nelson Garrido

VENEZUELA, Nuevas visiones, 1987–1990

FIGURE 165 - ALEXANDER APÓSTOL. UNTITLED [SIN TÍTULO], 1989.

FIGURE 166 - ALEXANDER APÓSTOL. UNTITLED [SIN TÍTULO], 1989.

Figure 167 - Edgar Moreno. Fetish Evolution [Evolución del fetiche], 1990.

Figure 168 – Edgar Moreno. Take the A Train [Toma el tren A], 1990.

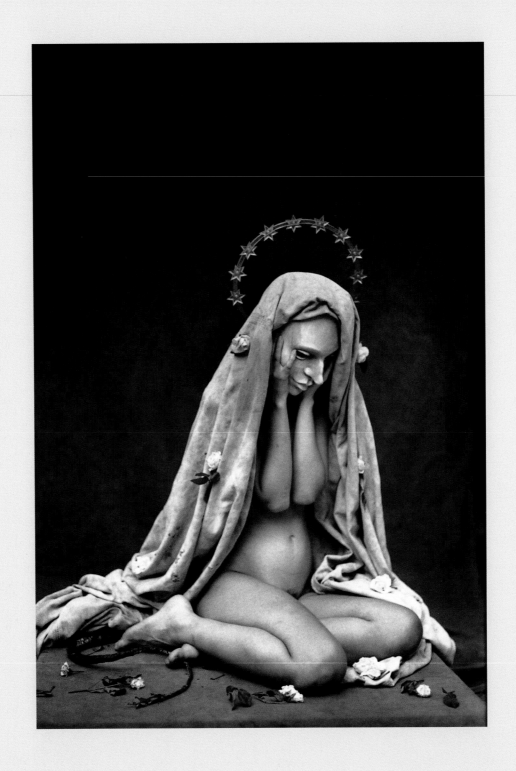

Above: Figure 169 - Fran Beaufrand. The Virgin of the Roses [La Virgen de las Rosas], 1988.

Right: Figure 170 - Fran Beaufrand. Untitled [Sin título], 1990.

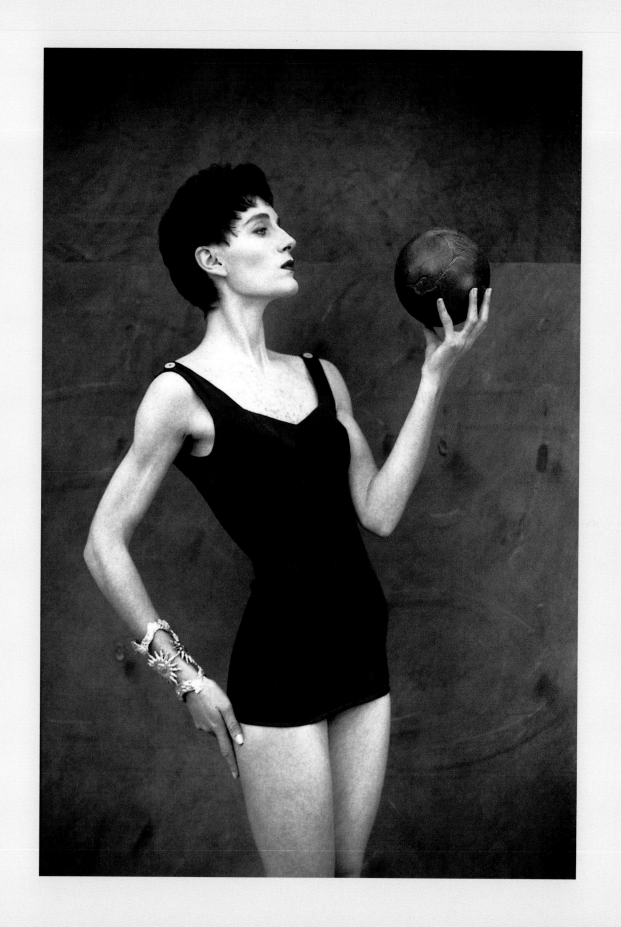

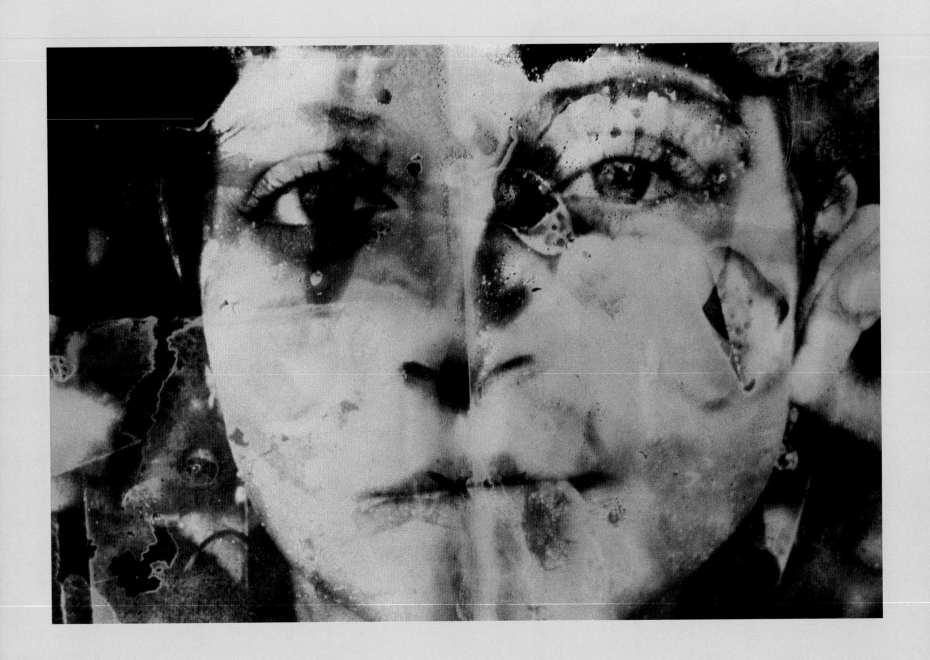

FIGURE 171 - VASCO SZINETAR. WOMAN [MUJER], C. 1990.

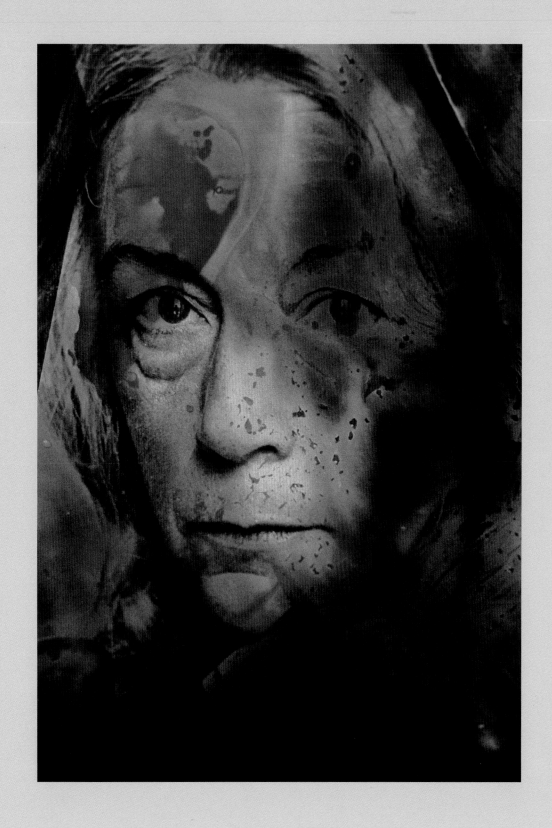

FIGURE 172 - VASCO SZINETAR. CARMEN MARTÍN GAITE, C. 1990.

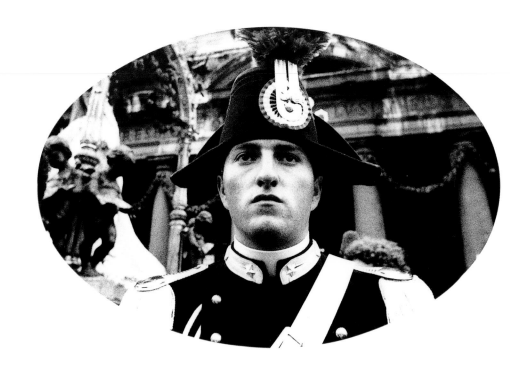

Figure 173 - Luis Brito. Untitled, from the series Parallel Relations
[Sin título, de la serie Relaciones Paralelas], n.d.

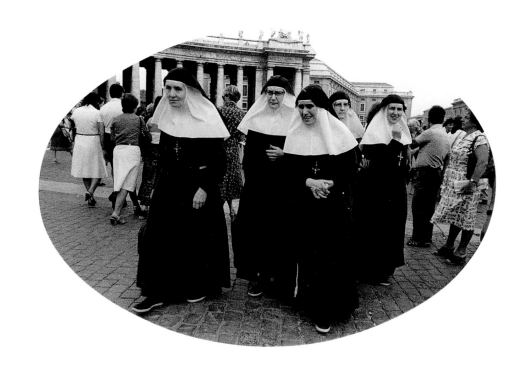

FIGURE 174 - LUIS BRITO. UNTITLED, FROM THE SERIES PARALLEL RELATIONS
[SIN TÍTULO, DE LA SERIE RELACIONES PARALELAS], N.D.

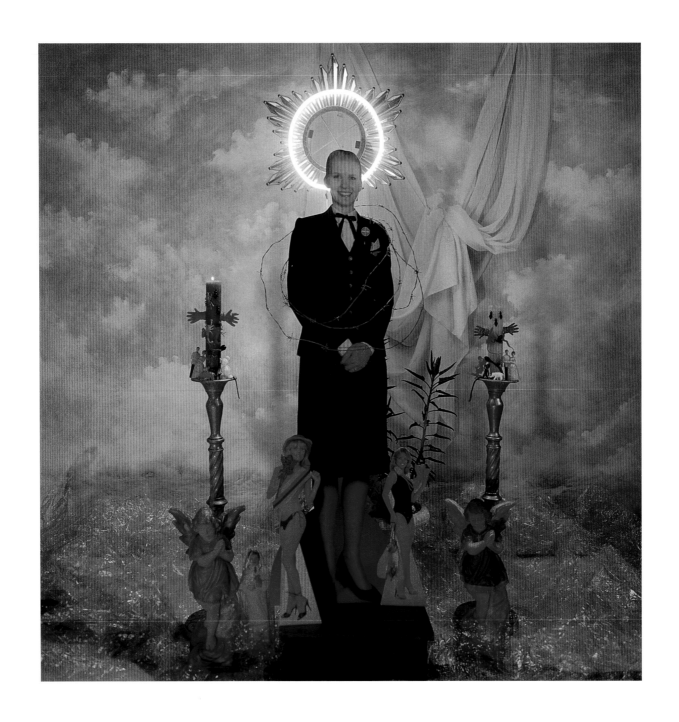

Figure 175 - Nelson Garrido. Saint Intruded Panam, from the series All Saints Are Dead

[Santa Intrusa Panam, de la serie Todos los santos son muertos], 1990.

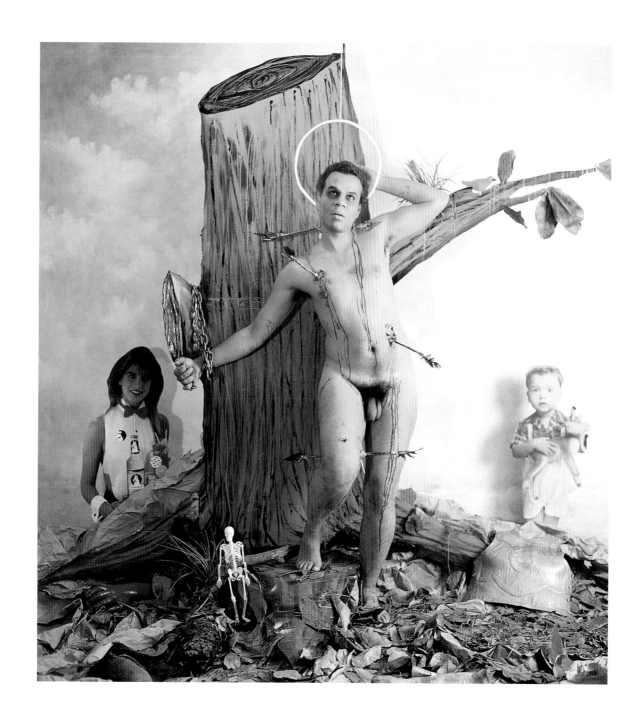

FIGURE 176 - NELSON GARRIDO. SAINT SEBASTIAN, FROM THE SERIES ALL SAINTS ARE DEAD
[SAN SEBASTIÁN, DE LA SERIE TODOS LOS SANTOS SON MUERTOS], 1990.

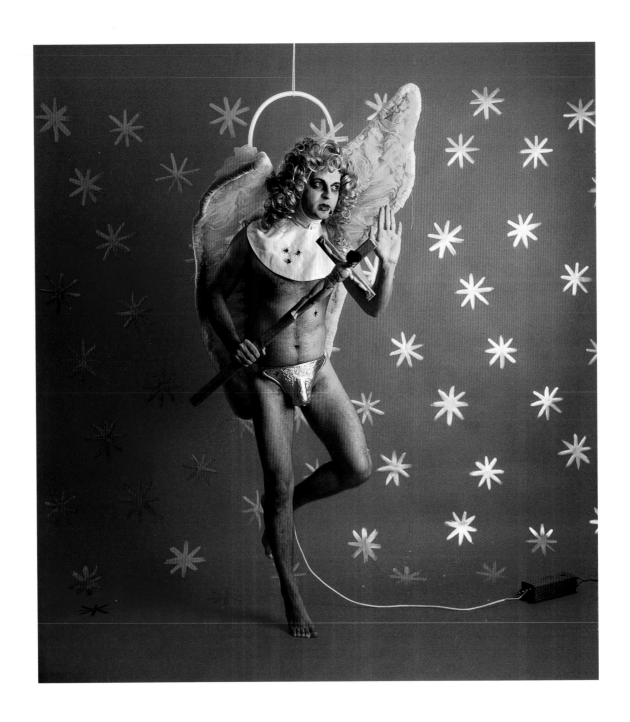

FIGURE 177 - NELSON GARRIDO. THE ARCHANGEL GABRIEL, FROM THE SERIES ALL SAINTS ARE DEAD
[EL ARCANGEL GABRIEL, DE LA SERIE TODOS LOS SANTOS SON MUERTOS], 1990.

Lois Parkinson Zamora

EL ESPEJO DE QUETZALCÓATL
REFLEXIONES SOBRE LA IMAGEN FOTOGRÁFICA EN AMÉRICA LATINA

¡Ay de la religión o de la sociedad que no tiene imágenes! Una sociedad sin imágenes es una sociedad puritana. Una sociedad opresora del cuerpo y de la imaginación.

OCTAVIO PAZ[1]

Este volumen colaborativo se abre con una promesa ambiciosa: la de proporcionar un acceso a la naturaleza, la historia y la práctica de la fotografía latinoamericana. Me propongo comenzar con unas reflexiones generales sobre la imagen visual en Latinoamérica. Las imágenes visuales se encuentran determinadas culturalmente. No todas las culturas les dan la misma importancia, ni comparten todas una forma única de comprender sus relaciones y funciones icónicas. Por ello creo que será útil valorar el potencial expresivo no sólo de las imágenes que se fotografían en la América Latina sino también de aquellas que se esculpen, se pintan, se tallan, se modelan, se bordan. Pero este proyecto implica otro que debe precederlo. Para poder hablar de la imagen latinoamericana, debemos referirnos primero a las diversas realidades geográficas, culturales e históricas de un continente entero. Dada la magnitud de la región y las vastas variantes que incluye, debemos preguntarnos si hay que emplear un término único para referirse a ella, si el concepto de una entidad geográfica o cultural llamada "América Latina" rinde algún provecho o se sustenta en una base real.

Tal vez deberíamos preguntarnos también si nuestro estudio de la fotografía latinoamericana tiene objeto. ¿Acaso la fotografía no ha sido, desde su comienzo en la década de 1830, un medio internacional, dependiente, tanto entonces como ahora, de un intercambio cultural y tecnológico de carácter transnacional? La presente selección ofrece varios ejemplos de la temprana naturaleza internacional del medio en Latinoamérica: los paisajes del franco-brasileño Marc Ferrez y las imágenes religiosas del japonés-guatemalteco Juan José de Jesús Yas, del siglo diecinueve, y en el siglo actual, la obra de la fotógrafa argentina Grete Stern, nacida en Alemania, cuyas fotografías integran una estética surrealista europea con imágenes culturales argentinas.

¿Y no es acaso cierto que los teóricos más conocidos de la fotografía—Walter Benjamin, Roland Barthes, Pierre Bourdieu, E. H. Gombrich, Rudolph Arnheim, Susan Sontag, Joel Snyder, John Berger—prefirieron generalizar las posibilidades expresivas y las consecuencias estéticas del medio, sin referirse a condiciones y prácticas culturales específicas? La ausencia de especificidad cultural en las discusiones teóricas se puede explicar, aunque no deja de ser muy extraña, puesto que la fotografía se percibe como intrínsecamente ligada a la materialidad cotidiana de los lugares y a las acciones diarias de los individuos. Como se puede ver en nuestra bibliografía, muchos libros reproducen fotografías latinoamericanas y algunos intentan proporcionar también una perspectiva histórica de la fotografía de la región, pero son pocos los que exploran el medio fotográfico en términos de una *práctica cultural latinoamericana*.[2]

Lois Parkinson Zamora

QUETZALCÓATL'S MIRROR
REFLECTIONS ON THE PHOTOGRAPHIC
IMAGE IN LATIN AMERICA

Woe to the religion or society without images! A society without images is a Puritan society. A society that oppresses the body and the imagination.

OCTAVIO PAZ[1]

This collaborative volume promises a lot: an entrance into the nature and history and practice of Latin American photography. I will begin by speculating generally on the visual image as such in Latin America. Visual images are culturally determined. Not all cultures give visual images equal weight or share a single understanding of their iconic relations and functions. It will, therefore, be fruitful to assess the expressive potential of images that are sculpted, painted, carved, molded, and embroidered, as well as those that are photographed, in Latin America. But this project implies a prior one. In order to speak of the Latin American image, we must first address the diverse geographical, cultural, and historical realities of an entire continent. Given the region's magnitude and vast variations, we must ultimately question whether any single term should name it—whether there is any benefit, or any real basis, for considering a cultural or geographical entity called "Latin America."

Perhaps we should also question whether our discussion of Latin American photography is beside the point in any case. Hasn't photography been an international medium since its inception in the 1830s, dependent then as now upon transnational technological and cultural exchange? This selection provides several examples of the early international nature of the medium in Latin America: the nineteenth-century landscapes of Franco-Brazilian Marc Ferrez and the religious images of Japanese-Guatemalan Juan José de Jesús Yas, and in this century Argentine photographer Grete Stern, born in Germany, whose work integrates European surrealist aesthetics and Argentine cultural images.

And haven't the best-known theorists of photography—Walter Benjamin, Roland Barthes, Pierre Bourdieu, E.H. Gombrich, Rudolph Arnheim, Susan Sontag, Joel Snyder, John Berger—preferred to generalize the expressive capacities and aesthetic consequences of the medium, without reference to specific cultural conditions and practices? This lack of cultural specificity in theoretical discussions is explainable, but it is also extremely odd, since photography is perceived to be inextricably bound to the everyday materiality of place and the everyday actions of people. As our bibliography shows, many books reproduce Latin American photographs, and several attempt a historical perspective on Latin American photography as well, but few explore the photographic medium in terms of Latin American cultural practice.[2]

Because photography is so often considered without reference to specific cultural contexts and practices, the approach of this book to Latin American photography is overdue. Here, we have included the work of fifty Latin American photographers, as well as anonymous photographs from two archives

El hecho de que la fotografía se considere tan a menudo sin ninguna referencia a prácticas específicas culturales hace perentorio aplicar a la fotografía latinoamericana un enfoque como el de este libro. Hemos incluido en este libro el trabajo de cincuenta fotógrafos latinoamericanos, además de fotografías anónimas tomadas de dos archivos de Ecuador y El Salvador. La colección incluye fotografías de *FotoFest 1992*, una exposición fotográfica internacional que se lleva a cabo en Houston cada dos años. Como dice Wendy Watriss en el prefacio, esta exposición histórica y contemporánea de fotografía latinoamericana proporcionó una visión de conjunto pero naturalmente no pudo ofrecer una colección exhaustiva. Por lo tanto las páginas que siguen no incluyen a todos los fotógrafos latinoamericanos más conocidos, y además introducen a fotógrafos y fotografías que no suelen encontrarse en una exposición internacional.

Ahora bien, ¿quiénes son estos fotógrafos latinoamericanos? ¿Acaso el pertenecer a este grupo depende del lugar de nacimiento o de residencia, o quizás de cierta afinidad? ¿Depende de la ubicación del tema, o del público de un determinado fotógrafo? En vista de lo complejas que son tales definiciones, ¿por dónde comenzar? ¿en qué términos, y de acuerdo con qué métodos críticos y cuáles criterios podemos hablar de la "fotografía latinoamericana?" ¿Se puede hablar de "Latinoamérica?"

América Latina: concepto y lugar

Para empezar, de por sí el término "América Latina" es sospechoso. No fue inventado por quienes viven en el territorio que denota, sino por los franceses del siglo diecinueve, especialistas en ciencias sociales, quienes querían aplicar las categorías positivistas de la ciencia social cuantitativa a la región entera, y necesitaban un rótulo que la distinguiera de Angloamérica. Este término francés se creó para referirse a la herencia lingüística compartida por la región, pero era (y sigue siendo) un concepto de impudente eurocentrismo, en cuanto excluye las lenguas indígenas que continúan enriqueciendo la capacidad expresiva de los idiomas importados de Europa. América Latina no es realmente latina.

"Nueva España," imposible como término de descripción colectiva—por la carga de injusticia política y ceguera cultural que conlleva—nos recuerda la historia de la cultura de la Contrarreforma española que se importó y es común a gran parte de la región. Como el término América Latina, Nueva España se refiere a un proyecto de colonización. Este último fue descarrilado, aunque no eliminado, por las guerras de independencia del siglo pasado. ¿Y el término "Nuevo Mundo?" Este es el vocablo más eurocéntrico de todos, pues cancela el pasado no europeo, borra sin dejar huella la rica tradición de los pueblos indígenas. El Nuevo Mundo no es realmente nuevo.

Sudamérica, América Central, el Caribe: treinta y cinco países en 1990; el número ha variado en los últimos años debido a las configuraciones políticas, que cambian rápidamente. Veintiuno de estos países

in Ecuador and El Salvador. The selection is made from photographs included in *FotoFest 1992*, a biennial international photographic event in Houston. As Wendy Watriss states in her preface, this exhibition of historical and contemporary Latin American photography provided an overview but not an exhaustive survey. Thus, the following pages include some, but not all, of the best-known Latin American photographers, and they also introduce photographers and photographs not seen before in an international exhibition.

Who are these Latin American photographers? Does membership in this group depend upon birthplace, or residency, or perhaps affinity? Upon the location of subject matter, or the photographer's audience? Given such definitional complexities, where do we start? In what terms, and according to what critical methods and criteria, can we possibly speak of "Latin American photography?" Can we speak of "Latin America?"

Latin America: Concept and Place

To begin with, the very term "Latin America" is suspect. It was invented not by those who inhabit the territory it names, but by French social scientists in the nineteenth century who wished to apply the positivistic categories of quantitative social science to the entire region, and needed a coinage that would distinguish it from Anglo-America. The French usage refers to the region's shared linguistic heritage, but the term was (and is) blithely Eurocentric in its exclusion of indigenous languages that continue to enrich the expressive capacities of the languages imported from Europe. Latin America is hardly Latin.

"New Spain" is impossible as a term of collective description, given its burden of political injustice and cultural blindness, but it does recall the shared history of imported Spanish Counter-Reformation culture in a large part of the region. Like the term Latin America, New Spain refers to a colonizing project, this one derailed, though not terminated, by the wars of independence in the past century. And "New World?" This term is the most Eurocentric of all, for it abolishes the non-European past, erasing without a trace the rich traditions of indigenous peoples. The New World is hardly new.

South America, Central America, the Caribbean: thirty-five countries in 1990, the number varying in recent years according to rapidly changing political configurations. Twenty-one of these countries have traditionally been considered "Latin American"—those whose official language is French, Portuguese, or Spanish.[3] Nineteen of the twenty-one are Spanish-speaking, but their Spanish varies greatly in idiom, accent, and syntax, and there are many indigenous languages and dialects spoken as well. (The 1990 Mexican census lists thirty-eight indigenous languages spoken by 5.2 million people over the age of five years; that is, by 7.5 percent of the population. Of these 5.2 million people, 80 percent also speak

han sido tradicionalmente considerados "latinoamericanos"—aquellos cuyos idiomas oficiales son el francés, el portugués y el español.[3] Diecinueve de estos veintiuno son hispanohablantes pero el español hablado varía de país en país en cuanto a expresiones idiomáticas, acento y sintaxis; además en estos países se hablan también muchas lenguas y dialectos indígenas. (El censo mexicano de 1990 incluye treinta y ocho lenguas indígenas, habladas por 5.200.000 personas mayores de cinco años, lo que significa un 7,5 por ciento de la población. El ochenta por ciento de estos 5.200.000 individuos también habla español.[4]) Los países de la región donde se habla inglés y holandés no se consideran "latinoamericanos," y sin embargo países como Jamaica, Barbados, Trinidad y Tobago, Guyana, Belice—miembros de la Commonwealth británica—tienen, obviamente, fuertes ataduras históricas y culturales con países tradicionalmente considerados "latinoamericanos." En cambio, Puerto Rico sí es considerado latinoamericano, aunque sus residentes son ciudadanos de los Estados Unidos y el inglés es un idioma oficial a la par del español. Estas con/fusiones de las lenguas reflejan las intrincadas historias de la colonización europea de la región.[5]

Aparte de las diferencias lingüísticas se debe tener en cuenta la diversidad demográfica de América Latina. La población de algunas naciones desciende principalmente de civilizaciones indígenas, mientras que en otras la gran mayoría de los habitantes proviene de grupos europeos. En otros países (por ejemplo Brasil, Colombia y Cuba) la herencia africana es esencial, o (de nuevo en Brasil, principalmente en la región cercana a São Paulo, y asimismo en Perú) es numeroso el grupo de los descendientes del Lejano Oriente. Junto a estas diferencias de herencia étnica y composición cultural se encuentran vastas diferencias entre los sistemas económicos, educacionales y políticos. Parecería, entonces, que la semejanza más notable entre los países latinoamericanos consiste en el grado en que se diferencian, y que se debe definir la identidad cultural localmente antes de definirla hemisféricamente. "América Latina" es tanto un concepto como un lugar.

Desde comienzos de este siglo, muchos estudiosos se han adherido a este concepto y al proyecto de teorizar la "latinidad" de Latinoamérica.[6] Para poder hablar simultáneamente de la identidad y la diversidad de Latinoamérica, todos ellos se han visto obligados a intentar establecer un equilibrio inestable entre similitudes y diferencias. Aun cuando sus conclusiones difieren, todos comparten la opinión de que un concepto viable de Latinoamérica ofrece la posibilidad de encontrar soluciones comunes en el campo político así como en el social y el económico. Esto conlleva la posibilidad de incrementar el intercambio cultural entre artistas y artesanos de varios países de Latinoamérica y permite comprender mejor las condiciones en que se producen artes y artesanías. Me referiré en detalle solamente a la obra de uno de los teóricos que trabajan sobre el concepto de Latinoamérica, el sociólogo brasileño Darcy Ribeiro.[7]

El primer capítulo del estudio de Ribeiro de 1968 *Las Américas y la civilización* se titula "La civilización occidental y nosotros," una formulación que inmediatamente revela que Ribeiro tiene conciencia de las

Spanish.[4]) English- and Dutch-speaking countries in the region are not considered Latin American, and yet Jamaica, Barbados, Trinidad and Tobago, Guyana, and Belize—members of the British Commonwealth—obviously have strong historical and cultural ties to countries traditionally considered "Latin American." And, contrarily, the Commonwealth of Puerto Rico *is* considered Latin American, despite the fact that its residents are United States citizens and that English, along with Spanish, is its official language. These con/fusions of languages reflect the entangled histories of European colonization of the region.[5]

Beyond linguistic differences, consider the demographic diversity of Latin America. Some national populations are largely descended from indigenous civilizations, whereas others are almost wholly the product of European settlement. In yet other countries (Brazil, Colombia, and Cuba, for instance), the African heritage is essential, or (again in Brazil, notably in the region around Saõ Paulo, and in Peru) populations from the Far East are significant. Accompanying these differences in ethnic heritage and cultural composition are vast differences in economic, educational, and political systems. It would seem, then, that the most marked similarity among Latin American countries is the extent to which they differ, and that cultural identity must be defined locally before it can be defined hemispherically. One can only conclude that "Latin America" is a concept, as well as a place.

Beginning early in this century, many scholars have been drawn to this concept, to the project of theorizing the *latinidad*—the Latin-ness—of Latin America.[6] All have found themselves engaged in a balancing act between similarities and differences in order to discuss in one breath the identity and the diversity of Latin America. Whatever the differences in their conclusions, they share the opinion that a workable conception of Latin America offers the possibility of common solutions in political, social, and economic arenas. With this comes the possibility of increased cultural exchange among artists and craftspeople (*artesanos*) in various Latin American countries, and greater understanding of the conditions in which art and crafts are produced. I will mention in detail the discussion of just one theorist of Latin America, the Brazilian sociologist Darcy Ribeiro.[7]

The first chapter of Ribeiro's study *Las Américas y la civilización* (1968) is titled "La civilización occidental y nosotros" (Western civilization and us), a formulation that immediately announces Ribeiro's awareness of the various sources that converge in Latin American cultures. Ribeiro outlines three essential relations of "la civilización occidental y nosotros:" what he calls *pueblos testimonios* (testimonial populations), *pueblos transplantados* (transplanted populations), and *pueblos nuevos* (new populations). He speaks of *pueblos*, peoples or populations, rather than countries, because a given country in Latin America is almost certain to encompass more than one of these cultural formations. "Testimonial" populations are those located in Mesoamerica and the Andes; they are the survivors of the great ancient

diversas corrientes que convergen en las culturas latinoamericanas. Ribeiro indica tres relaciones esenciales entre "la civilización occidental y nosotros:" según él hay "pueblos testimonios," "pueblos transplantados" y "pueblos nuevos." Habla de pueblos en lugar de países, porque se puede afirmar con certeza casi absoluta que cada uno de los países latinoamericanos incluye más de una de estas formaciones culturales. Los "pueblos testimonios" se encuentran en Mesoamérica y los Andes, y son los sobrevivientes de las grandes civilizaciones antiguas de estas regiones. Ribeiro afirma que estos pueblos viven un proceso de aculturación y reconstrucción cultural que comenzó con la llegada de los españoles y que continúa en la actualidad. Los "pueblos transplantados" son aquellos que vinieron de Europa y que no se mezclaron con los grupos locales: Norteamérica y la región del Río de la Plata (Argentina y Uruguay) pertenecen a esta categoría. La tercera configuración de Latinoamérica es la de los "pueblos nuevos," y según Ribeiro, es la más característica. Estos son pueblos en los que diferentes grupos étnicos y culturales se mezclaron para formar grupos nuevos bajo estructuras de dominación política.[8] Así es que, por ejemplo, los países mesoamericanos y andinos son tanto "testimonios" como "nuevos," y los países categorizados como "transplantados" pueden tener pequeños grupos de población "testimonial" y "nueva." Lo que es importante es que Ribeiro define *todas las áreas* de América Latina según la naturaleza y el grado de las *interacciones* entre diferentes culturas y pueblos.

En este ensayo tengo la intención de poner de relieve las interacciones en el curso de las cuales las culturas occidentales y no-occidentales han chocado, han convergido y han constituido "nuevas" culturas. Este énfasis se debe a mi prolongada experiencia con respecto a dos países donde tal mestizaje cultural es definitivo: Colombia y México. En la actualidad, Colombia se caracteriza por la presencia de descendientes de grupos europeos, africanos e indígenas. Grupos indígenas avanzados ocupaban la región cuando llegaron los españoles, pero hoy en día su presencia es mucho menos notable que la de los grupos traídos como esclavos desde África. La herencia africana es vital en ambas costas de Colombia; en el interior del país no quedan sino meros vestigios de las culturas indígenas. En cambio en México hoy en día se percibe constantemente la confluencia de las culturas indígena y europea. A menudo México ha definido su identidad nacional en términos de su herencia sincrética, española e indígena. En los siglos XVIII y XIX ello tenía un propósito político, el de crear una identidad nacional que la diferenciase de España, y en el siglo veinte responde, al menos en parte, al propósito de diferenciarse de su vecino del norte. Dado que he estudiado más a México, donde he residido más recientemente que en Colombia, mis observaciones sobre las múltiples corrientes culturales de la imagen latinoamericana se fundan en el caso de México.

Las fotografías de este libro demuestran abundantemente la diversidad cultural de América Latina. Yendo aun más lejos, quiero sugerir que, debido a que la diversidad cultural es tema frecuente de los fotógrafos latinoamericanos, se encuentran en la necesidad de ser también etnógrafos, sociólogos y

civilizations in those regions. Ribeiro notes that these peoples are living a process of acculturation and cultural reconstruction that began with the arrival of the Spanish and continues today. "Transplanted" populations are those who came from Europe and did not mix with local groups; North America and the region of the Río Plata (Argentina, Uruguay) are in this category. The third and, according to Ribeiro, the most characteristic configuration in Latin America is "new" populations. These are populations in which different cultural and ethnic groups mixed to form new groups under structures of political domination.[8] So, for example, Mesoamerican and Andean countries are both "testimonial" and "new," and countries categorized as "transplanted" may include small "testimonial" and "new" populations. The point is that all areas of Latin America are defined by Ribeiro according to the nature and degree of the *interactions* among different cultures and peoples.

My own tendency in this essay will be to call attention to these interactions, where western and non-western cultures have collided, converged, and constituted "new" cultures. This emphasis is explained by my long-term connections to two countries in which such cultural mixing is definitive: Colombia and Mexico. In contemporary Colombia, the population is comprised of descendants of Europeans, Africans, and indigenous groups. Sophisticated indigenous groups occupied the area when the Spaniards arrived, but their presence is much less felt today than that of the peoples brought from Africa in slavery. The African heritage is vital on both coasts of Colombia; vestiges of indigenous cultures now mark only faintly the Colombian interior. In contemporary Mexico, on the other hand, the confluences of indigenous and European cultures are evident everywhere. Mexico has long defined its national identity in terms of its syncretic Spanish and indigenous heritage, in the eighteenth and nineteenth centuries for the political purpose of creating a national identity that would differentiate it from Spain, in the twentieth in part, at least, to differentiate it from its northern neighbor. Because my experience in Mexico is more recent than that in Colombia, and more studied, I base my discussion of the multiple cultural sources of the Latin American image primarily on Mexican sources.

The photographs in this book richly represent the cultural diversity of Latin America. Indeed, I would propose that because cultural diversity is often their subject matter, Latin American photographers may be called upon to be ethnographers, sociologists, and cultural anthropologists to a greater extent than European or U.S. photographers working in apparently more homogenous cultural environments. Many of the photographers included in this collection display an acute awareness of the interactions of multiple and coexisting cultural and social practices. Their awareness is structural as well as substantive, for their compositions often express spatially the contrasts they record.

Consider the images of the Peruvian photographer Juan Manuel Figueroa Aznar, or those of the Colombians Benjamín de la Calle and Melitón Rodríguez, working at the turn of this century and into

antropólogos culturales más a menudo que los fotógrafos europeos o norteamericanos, los cuales trabajan en ambientes culturales aparentemente más homogéneos. Muchos de los fotógrafos incluidos en esta colección muestran una conciencia muy aguda de las interacciones entre prácticas culturales y sociales múltiples y coexistentes. Tal conciencia es estructural además de sustantiva, ya que sus composiciones a menudo expresan espacialmente los contrastes que documentan.

Consideremos, por ejemplo, las imágenes del fotógrafo peruano Juan Manuel Figueroa Aznar y las de los colombianos Benjamín de la Calle y Melitón Rodríguez, quienes trabajaron a fines del siglo pasado y en las primeras décadas del actual. En la fotografía de Figueroa Aznar de un músico indígena reclinado que se ve contra un fondo de estilo europeo, el fotógrafo, consciente de su propio acto creativo, produce un espacio visual para la interacción de las diferencias culturales: el sujeto toca un instrumento andino e intencionalmente su postura recuerda la del dios griego Pan (figura 46). En otra fotografía de Figueroa Aznar, la estructura visual refleja la estructura social: una mujer de clase alta, montada a caballo, ocupa el punto inferior de una diagonal que sube hasta sus criados quienes, desde un balcón, miran a la señora que está abajo (figura 48). Los sujetos de Benjamín de la Calle pertenecen a la clase trabajadora pero están envueltos en sus propios sueños de distinción social y movilidad sexual (figuras 20–25); los accesorios y los telones de fondo de Rodríguez crean espacios y visiones de identidad idealizados (figuras 19, 26–31). Entre los fotógrafos contemporáneos, el ecuatoriano Luis Mejía tiene notable habilidad para crear estructuras que expresen las ironías de las diferencias de cultura, clase y edad. Un burgués muy bien vestido se desplaza a grandes pasos junto a las corporizaciones (aparentemente invisibles para él) de la desigualdad social y política; irónicamente avanza, erguido y mirando hacia delante, en contraste con su compatriota mestizo, que está sentado e inmóvil (figura 65). Una anciana, encorvada por la edad, parece "inspeccionar" a los generales; aquí, Mejía coloca una sabiduría casi mítica en oposición a la fuerza bruta de los uniformes en formación militar también uniforme (figura 68).

¿Será, entonces, necesario poseer una intuición especial, una capacidad de percibir la interacción de estructuras sociales y culturales, para que las fotografías expresen la realidad latinoamericana? Tal vez sea así, porque inmediatamente notamos su ausencia en las objetivaciones fotográficas de los pueblos indígenas ecuatorianos que nos han dejado los misioneros católicos del siglo pasado (figuras 61–64), o en las estilizaciones contemporáneas que hizo Flor Garduño de sus sujetos indígenas (figuras 86–92). Las primeras son valiosos documentos históricos; las segundas, composiciones visuales de gran maestría. Pero en ambos casos me parece que el tema principal de las fotografías no es lo que se ve en la foto sino el fotógrafo o la fotógrafa y su moderno medio occidental. Paso a explicar esta afirmación.

Si es verdad que los países latinoamericanos difieren entre sí, y aun dentro de su propio territorio, también es cierto que comparten experiencias culturales y políticas similares, tanto pasadas como

its first decades. In Figueroa Aznar's photograph of an indigenous musician reclining in front of a European-style backdrop, the photographer self-consciously creates a visual space in which cultural differences interact: his subject plays an Andean instrument in a posture that intentionally recalls the Greek god Pan (figure 46). In another of Figueroa Aznar's photographs, visual structure mirrors social structure ironically: an upper-class woman on horseback constitutes the lower end of a diagonal line that moves upward toward her servants, who look down upon their mistress from the balcony (figure 48). De la Calle's subjects are from the working class but outfitted in their dreams of social significance and sexual mobility (figures 20–25); Rodríguez's backdrops and props compose idealized spaces and selves (figures 19, 26–31). Among contemporary photographers, the Ecuadoran Luis Mejía is particularly adept at engaging structurally the ironies of cultural, class, and age differences. A well-dressed bourgeois strides by the (seemingly invisible) embodiments of social and political inequality, his erect forward motion set ironically against the seated immobility of his mestizo compatriot (figure 65). A woman, stooped with age, seems to "inspect" the generals; here, Mejía sets an almost mythic wisdom against the brute force of a uniform(ed) line (figure 68).

Is it possible, then, that a kind of second sight—a sensitivity to interacting cultural and social structures—is *necessary* to make photographs expressive of Latin American reality? Perhaps so, for we immediately sense its absence in the photographic objectifications of Ecuadoran indigenous peoples by Catholic missionaries in the last century (figures 61–64), or in Flor Garduño's contemporary stylizations of her indigenous subjects (figures 86–92). The former are invaluable historical documents, the latter masterful visual compositions. But in both cases, it seems to me that the principal subject of the photographs is less what is photographed than the photographer and his or her modern western medium. Let me explain this contention.

If Latin American countries differ one from another and even within their own borders, they also share similar cultural and political experiences, both past and present. To outside observers, their most obvious feature is their history of colonization, first by Europe and more recently by the United States. The importation and imposition of foreign belief systems and institutional structures is documented in many of the photographs collected here. In the case of the Ecuadoran archive, it is Catholicism and its accompanying ideologies of nationalism, individualism, and progress; in Garduño's work, we see imported aesthetics and artistic styles. The crucial question is how (and in some cases whether) these western imports are modified in their Latin American context.

Modernity itself is an import, of course, a complex of European forms of social thought, organization, production, and consumption that irrupted belatedly in much of Latin America. The demise of feudal structures of land tenure and labor did not evolve over centuries in Latin America, as in Europe, nor was

presentes. Para un observador externo, la más obvia característica histórica que comparten es la historia de la colonización de América Latina, realizada primero por Europa y, más recientemente, por los Estados Unidos. Muchas de las fotografías aquí presentadas documentan la importación y la imposición desde el extranjero de sistemas de creencias y estructuras institucionales. En el caso de la colección ecuatoriana, se trata del catolicismo y las ideologías acompañantes de nacionalismo, individualismo y progreso; en el trabajo de Garduño vemos estética y estilos artísticos importados. La pregunta crucial es cómo se modifican (y en algunos casos si en realidad se modifican) estas importaciones occidentales en un contexto latinoamericano.

La modernidad misma es, por supuesto, una importación, un complejo de formas europeas de las ideas sociales, de la organización, la producción y el consumo, que irrumpieron tardíamente en muchas partes de América Latina. Las estructuras feudales de propiedad de la tierra y de trabajo no desaparecieron en Latinoamérica en el curso de siglos, como ocurrió en Europa; tampoco hubo una revolución industrial en el siglo dieciocho ni una consolidación de la cultura tecnológica en el siglo diecinueve. En cambio se pasó rápidamente de lo que los antropólogos llaman sociedades tradicionales, con estructuras sociales basadas en parentescos, prácticas rituales, propiedad y producción comunales, a las estructuras importadas del capitalismo industrial y de los mercados internacionales.[9] Muchos fotógrafos contemporáneos incluidos en esta colección tienden a cuestionar o enjuiciar, e incluso tratar con ironía, los procesos de modernización de América Latina, mientras que los fotógrafos anteriores parecían aceptarlos y celebrarlos. La cámara fotográfica de Marc Ferrez registró la construcción del Brasil moderno al final del siglo diecinueve, en parte para atraer mayor inversión europea e incrementar la expansión (figuras 9–18). A principios de este siglo Melitón Rodríguez y Jorge Obando registraron en Medellín (Colombia) el crecimiento de la nueva ciudad, usando con deleite el potencial expresivo de la cámara para comunicar la ideología del progreso (figuras 19, 26–33). En esta colección, son los fotógrafos peruanos Martín Chambi, Crisanto Cabrera y Sebastián Rodríguez, con su trabajo de las tres primeras décadas de este siglo, quienes documentan las promesas y también las traiciones de la tecnología importada. Las fotografías de mineros por Rodríguez, en un grupo frente a la entrada de la mina, y las series numeradas de fotos de identificación de los mineros, sugieren (con plena conciencia de que lo hacen) que el trabajo humano se ha convertido en una mercancía (figuras 58–60). Así como para lograr fotografías que revelen las realidades latinoamericanas es necesaria una intuición aguda de las diferencias culturales y sociales, también es necesaria una sensibilidad atenta a los productos importados de la modernidad, uno de los cuales (cosa que no carece de importancia) es la cámara fotográfica misma.[10]

Indudablemente la fotografía fue el producto de concepciones europeas modernas de la individualidad, la materialidad y la temporalidad. La cámara no puede negar su origen en la tecnología occidental. Sus

there an eighteenth-century industrial revolution or a nineteenth-century consolidation of technologi-cal culture. Rather, there have been sudden shifts from what anthropologists call traditional societies, with social structures based on kinship, ritual practices, and communal ownership and production, to imported structures of industrial capitalism and international markets.[9] Many contemporary photogra-phers included here tend to question the processes of modernization in Latin America, to indict them or ironize them, whereas earlier photographers seem to have embraced and celebrated them. Ferrez's camera recorded the construction of modern Brazil in the late nineteenth century, in part to attract further European investment for yet greater expansion (figures 9–18). At the turn of the century in Medellín, Colombia, Melitón Rodríguez and Jorge Obando recorded the growth of the new city, luxuriating in the expressive potential of the camera to communicate the ideology of progress (figures 19, 26–33). In this collection, it is the Peruvian photographers Martín Chambi, Crisanto Cabrera, and Sebastián Rodríguez, working in the first three decades of this century, who record both the promises and the betrayals of imported technology. Rodríguez's photographs of mine workers—in a group in front of the mine entrance, and in numbered series of head shots for mine identity cards—self-consciously suggest the commodification of human labor (figures 58–60). If a sensitivity to cultural and social difference is necessary to make revealing photographs of Latin American realities, so also is a sensitivity to the imported products of modernity, not the least of which is the camera itself.[10]

Photography was undeniably the product of modern European conceptions of individuality, materi-ality, and temporality. The camera cannot escape its origins in western technology. Its fixed images reinforce the western conception of time as linear, hence stoppable, and the western conception of space as observable, frameable, controllable. The camera also assumes, in modern western fashion, that identity is a question of individual psychology. The portrait was, after all, one of the first purposes to which the new medium was put in the nineteenth century. However conventional and stylized these early portraits, they nonetheless encoded the singular life, the idiosyncratic self, as photographic portraits still do today.[11] Even when the photograph is not a portrait of an individual, it still encodes the western conventions of individuality, for it inevitably represents the point of view of the photographer. The photographic image cannot avoid conveying a single/singular point of view.

In short, perspective is culturally constituted. Every artistic medium has particular expressive capacities, and develops according to the expressive necessities and material possibilities of the culture(s) in which it operates. You will recall my assertion that photography is perhaps the medium perceived to be most tied to individuals and their everyday objects and activities. In this respect, I would propose that photography has a twin: the novel.

The novel, which developed during the eighteenth century in Europe, reflected emerging democratic

imágenes fijas refuerzan la concepción occidental del tiempo lineal y por ende detenible, así como la concepción occidental del espacio como observable, enmarcable y controlable. La cámara también supone, a la manera occidental moderna, que la identidad pertenece al ámbito de la psicología individual. El retrato fue, después de todo, uno de los primeros objetivos del nuevo medio en el siglo diecinueve. Por convencionales o estilizados que fueran esos retratos tempranos, de todos modos codificaban la vida individual, el yo idiosincrático, como lo hacen aún hoy en día los retratos fotográficos.[11] Aun cuando la fotografía no es el retrato de un individuo, sin embargo codifica las convenciones occidentales de la individualidad, porque inevitablemente representa el punto de vista del fotógrafo. La imagen fotográfica no puede dejar de ser portadora de un punto de vista único, singular.

En suma, la perspectiva se constituye culturalmente. Cada medio artístico tiene capacidades expresivas particulares y se desarrolla según las necesidades expresivas y las posibilidades materiales de cada una de las culturas en las cuales opera. He afirmado más arriba que la fotografía es tal vez el medio que se percibe como más ligado a los individuos y sus objetos y acciones cotidianas. En este respecto diría que la fotografía tiene una hermana gemela: la novela.

La novela se desarrolló en Europa durante el siglo dieciocho, reflejando las nacientes formas capitalistas y democráticas de organización social que de manera similar habrían de condicionar el medio fotográfico un siglo más tarde. Como las fotografías, las novelas dependen de personajes y comportamientos individualizados. El ojo del fotógrafo controla la perspectiva del observador, así como el narrador de la novela controla la del lector. La trama novelística está movida por concepciones modernas del tiempo como progresivo y lineal; las fotografías también pueden contar historias que implican un continuum temporal, un "antes" y un "después" interrumpidos por el instante que registra la fotografía. No todas las fotografías son narrativas, pero el mero hecho de que podamos apreciar el momento que se ha cristalizado en una foto sugiere la concepción operativa de una historicidad progresiva dentro de la cual se ha desarrollado el medio fotográfico. La ambientación en la novela depende de la descripción de objetos, ropa, cuartos, jardines, paisajes, todos los cuales constituyen la cultura material que la cámara necesariamente registra. Junto con estas semejanzas también existe una diferencia crucial: la novela se presenta *como ficción*, mientras que la cámara parece presentar sus temas *como reales*. Es fácil ignorar u olvidar las convenciones y codificaciones culturales que rigen el medio fotográfico—el cual, más que ningún otro, crea la ilusión de realidad—y así reducir erróneamente el contenido de la fotografía a una representación objetiva.

Debido a este sello de modernidad europea en ambos medios, tanto la cámara como la novela presentan determinadas exigencias a los artistas latinoamericanos que deseen describir las múltiples interacciones de las formaciones culturales occidentales y no-occidentales. Conscientes de estas exigencias, los

and capitalistic forms of social organization that would also condition the photographic medium in the following century. Like photographs, novels depend upon individualized characters and behavior; the photographer's eye controls the viewer's perspective, as the novel's narrator controls the reader's. Novelistic plot is driven by modern conceptions of progressive, linear time; photographs, too, tell stories in terms of an implied continuum of "before" and "after" that is interrupted by the moment recorded in the photograph. Not all photography is narrative, but the very fact that we can appreciate the arrested moment of a photograph suggests the operative conception of progressive history in which the medium has developed. And novelistic settings depend upon the description of objects and clothing and rooms and gardens and landscapes, the same material culture that the camera records. Among these similarities, there is also a crucial difference: the novel is presented as fiction, whereas the camera may seem to present its subjects as real. In photography, this most real-seeming medium, we may easily overlook the conventions and cultural encodings that operate, and thus mistakenly reduce the content of the photograph to mere objectivity.

Because of this stamp of European modernity on both media, the camera and the novel present particular challenges to Latin American artists wishing to portray the interactions of western and non-western cultural formations. Aware of the challenges, Latin American novelists and photographers have devised innovative verbal and visual strategies to encode cultural attitudes that are not products of western modernity. In the case of the novel, narrative innovations now frequently grouped under the critical term "magical realism" are aimed at amplifying the (western) reality that novels were devised to express.[12] The challenges of using a western medium to record non-western cultures are dramatized explicitly in Mario Vargas Llosa's novel *El hablador* (*The Storyteller*, 1987), and implicitly in many contemporary Latin American novels—for example, *Pedro Páramo* (1955) by Juan Rulfo, *Recuerdos del porvenir* (1963) by Elena Garro, *Casa de campo* (1978) by José Donoso, and of course, *Cien años de soledad* (*One Hundred Years of Solitude*, 1967) by Gabriel García Márquez. Similarly in photography, structural strategies often amplify the expressive capacities of the western medium: consider the torn, layered, and distorted images of Alexander Apóstol and Vasco Szinetar (figures 164–166, 171–172), the mixed media of Bernardo Salcedo and Miguel Ángel Rojas (figures 147–148, 153–158), and the symbolic superimpositions and chromatic manipulations of Luis González Palma (figures 93–98). These photographers and others use their medium to amplify the world, not to reiterate it. Their photographs demonstrate their refusal to be limited by technology's claim to objective truth.

So, I return to the question of second sight, how (and whether) the photographer communicates the cultural complexities in Latin America. Here, more specifically, my question is how he or she communicates the inevitable tensions between these complexities and his or her western medium.

novelistas y fotógrafos latinoamericanos han ideado nuevas estrategias verbales y visuales para codificar actitudes culturales que se destacan por no ser productos de la modernidad occidental. En el caso de la novela, las innovaciones narrativas que frecuentemente se agrupan mediante el término crítico de "realismo mágico" están dirigidas a ampliar la realidad (occidental) para expresar la cual se desarrolló la forma novelística.[12] Las dificultades de un medio occidental usado para registrar culturas no-occidentales se encuentran dramatizadas explícitamente en la novela *El hablador* (1987) de Mario Vargas Llosa, e implícitamente en muchas novelas contemporáneas latinoamericanas—por ejemplo, *Pedro Páramo* (1955) de Juan Rulfo, *Recuerdos del porvenir* (1963) de Elena Garro, *Casa de campo* (1978) de José Donoso y, por supuesto, *Cien años de soledad* (1967) de Gabriel García Márquez. De manera similar, en la fotografía las estrategias estructurales a menudo amplifican las habilidades expresivas del medio occidental: véanse las distorsionadas imágenes rotas y estratificadas de Alexander Apóstol y Vasco Szinetar (figuras 164–166, 171–172), el medio mixto de Bernardo Salcedo y Miguel Ángel Rojas (figuras 147–148, 153–158), y las sobreimposiciones simbólicas y manipulaciones cromáticas de Luis González Palma (figuras 93–98). Estos fotógrafos, entre otros, utilizan su medio para amplificar el mundo, no para reiterarlo constantemente. Sus fotografías demuestran que ellos rechazan la pretenciosa afirmación de la tecnología de que encierra una verdad objetiva.

Vuelvo ahora al tema de la intuición, para preguntar cómo comunica el fotógrafo (y si efectivamente lo hace) las complejidades culturales de América Latina. Más específicamente, lo que pregunto ahora es cómo comunican el fotógrafo o la fotógrafa las inevitables tensiones entre estas complejidades y el medio occidental que ellos utilizan. Cuando desaparece la tensión entre el medio y el mensaje, tenemos documentación histórica (el archivo ecuatoriano) o arte en el sentido occidental de autoexpresión estética (Garduño). Estas fotografías parecen estar fuera de la realidad que pretenden representar: presentan un producto—sujetos colonizados—en lugar de un proceso de compromiso con los sujetos en sus mundos respectivos. El potencial que tiene el medio fotográfico para traicionar (al retratarlos) los elementos no-occidentales de la realidad latinoamericana no sólo se refleja en las fotografías históricas sino también en ejemplos contemporáneos, aunque las opiniones variarán con respecto al lugar, el tema y la manera en que lo hace. La marca distintiva probablemente se encuentra en la postura intencional que adopta el fotógrafo, esto es, lo que él o ella consideren como el potencial constitutivo de la imagen fotográfica.

En suma, la tesis que propongo es que definir la fotografía latinoamericana en términos de las categorías estéticas y culturales del Occidente es necesario, pero no es suficiente. No pretendo negar que la fotografía latinoamericana sea un medio visual occidental que expresa construcciones culturales occidentales—pero lo hace con diferencias. Reconocer la presencia de tradiciones no-occidentales en la

When the tension between medium and message disappears, we have historical documentation (the Ecuadoran archive), or art in the western sense of aesthetic self-expression (Garduño). These photographs seem to stand outside the reality they purport to document: they present a product—colonized subjects—rather than a process of cultural engagement with their subjects in their world(s). The potential of the photographic medium to betray, as well as portray, the non-western elements of Latin American reality is reflected in both the historical and contemporary cases, though opinions will vary as to where, in which, and how. The distinguishing mark is likely to be the photographer's intentional stance; that is, what he or she takes to be the constitutive potential of the photographic image.

My point is that to approach a definition of Latin American photography via western aesthetic and cultural categories is necessary but insufficient. Latin American photography may be a western visual medium that expresses western cultural constructions—but it does so, I insist, with differences. To recognize the presence of non-western traditions in most parts of Latin America, and to see them reflected in a variety of ways in Latin American photography, is to develop our own second sight, as critics and viewers.

Transculturation

In his essay titled "Mexico and the United States," Octavio Paz asserts:

> Mesoamerica died a violent death, but Mexico is Mexico thanks to the Indian presence. Though the language and religion, the political institutions and the culture of the country are Western, there is one aspect of Mexico that faces in another direction—the Indian direction. Mexico is a nation between two civilizations and two pasts. . . . Every Mexican carries within him this continuity, which goes back two thousand years.[13]

Paz's phrase—"Mesoamerica died a violent death"—refers to the wholesale European destruction of American cultures in the sixteenth century, but the rest of his statement acknowledges that non-western cultures have nonetheless survived within and, in some areas, alongside the dominant culture imported into Mexico from Spain. Cultural influences do not flow unidirectionally; the victims of empire in America may have been weak politically in relation to their European colonizers, but they were not passive culturally. Indigenous American cultures have consistently confronted and deeply affected the transculturation of European colonizing systems in ways that are not always recognized, or recognizable. Paz remarks insightfully that the indigenous presence in contemporary Latin American culture is often

mayor parte de Latinoamérica, y ver cómo éstas se reflejan de varias maneras en la fotografía de la región, es desarrollar nuestra propia intuición, como críticos y observadores.

Transculturación

Octavio Paz escribe, en el ensayo titulado "Mexico and the United States:"

Mesoamérica murió una muerte violenta, pero México es México gracias a la presencia indígena. Aunque el lenguaje y la religión, las instituciones políticas y la cultura del país son Occidentales, existe un aspecto de México que mira hacia otra dirección—la dirección indígena. México es una nación entre dos civilizaciones y dos pasados . . . Todo mexicano lleva consigo esta continuidad, que se remonta dos mil años atrás.[13]

Cuando Octavio Paz dice "Mesoamérica murió una muerte violenta" se refiere a la destrucción en masa de las culturas americanas que llevó a cabo Europa durante el siglo dieciséis; sin embargo, en las páginas que siguen reconoce que hay culturas no-occidentales que a pesar de todo han sobrevivido dentro de la cultura dominante traída a México desde España. En algunas áreas ambas culturas se han desarrollado juxtapuestas. Las influencias culturales no fluyen en una sola dirección; las víctimas del imperio, en América, pueden haber sido débiles políticamente, en relación con sus colonizadores europeos, pero no fueron culturalmente pasivas. Las culturas indígenas americanas han hecho frente a la transculturación de los sistemas colonizadores europeos en formas que no siempre se reconocen o que no son reconocibles. Lo han hecho de manera consistente y han ejercido profunda influencia en ese proceso. Paz nota, con perspicacia, que la presencia indígena en la América Latina contemporánea es con frecuencia "algo que no se sabe sino que se vive."[14] Las comunidades indígenas se encontraban, en el siglo dieciséis, económica y políticamente asediadas, tal como frecuentemente ocurre hoy en día. A pesar de ello continúan teniendo influencia sobre las formas de expresión cultural latinoamericanas—incluso, o tal vez especialmente, sobre las formas visuales.

Paz se refiere al proceso de transculturación que los mexicanos llaman mestizaje. Este término (que Ribeiro no utiliza) denota literalmente la mezcla racial de pueblos—el entrecruzamiento de razas—y por lo tanto encierra la secreta historia de la violencia sexual contra las mujeres indígenas que cometieron los conquistadores españoles, además de la larga historia de las relaciones creadas por mutuo consentimiento entre miembros de diferentes grupos raciales en las Américas.[15] Metafóricamente, el mestizaje implica una actitud cultural que percibe las ventajas de la diversidad y que considera deseable lograr una identidad comunitaria que incluya diferentes razas y culturas. Evidentemente, la aprobación de la diversidad puede

"not something known but something lived."[14] Indigenous communities were economically and politically besieged in the sixteenth century, as they frequently are now. But they also continue to affect forms of Latin American cultural expression in profound ways—including, and perhaps especially, in visual forms.

Paz refers to the process of transculturation that Mexicans call *mestizaje*. This term (which Ribeiro does not use) signifies literally the racial mixing of populations—miscegenation—and thus contains the hidden history of sexual violence against indigenous women by Spanish conquerors, as well as the long history of consensual relations between members of different racial groups.[15] Metaphorically, mestizaje implies a cultural attitude that sees the advantages of diversity, and the desirability of a communal identity that includes different races and cultures. Obviously, approbation of diversity may be both a cause and an effect of mestizaje: nefarious political motives may be made a virtue after the fact, and the results of the brutal process of colonization celebrated accordingly.

Mestizaje is not, then, a neutral term, as transculturation is, nor is it uniformly applied in Latin America. It is not used to describe the cultural mixings in the Caribbean, Brazil, or the parts of Colombia that draw upon African cultural sources. And the cultures in the Andean countries, while mestizo, are the product of very different mixings from those in Mesoamerica. Nonetheless, related mechanisms of transculturation have operated strongly in all of these areas, and continue to do so.[16] Only in the southern cone of South America—in the "transplanted populations" of Uruguay, Argentina, and Chile—has the process of cultural mixing not operated to the same extent as elsewhere in Latin America. The national experience of these countries resembles that of the United States in the large European immigrations of the previous century, in the sparsely settled or nomadic indigenous populations that the European colonizers encountered, and in their national policies of genocide. Immigrants came to Argentina and Uruguay and Chile not to conquer and convert, but to prosper. As in the United States, Indians were considered inimical to this end.

During the first half of this century, however, indigenista movements throughout Latin America reconstituted the question of cultural inclusiveness, privileging the process of transculturation as a primary cultural characteristic of all of Latin America. The debate was led, not surprisingly, by Mexican and Peruvian intellectuals—José Vasconcelos and José Carlos Mariátegui—with related discussions by Ezequiel Martínez Estrada in Argentina, Gilberto Freyre in Brazil, and Fernando Ortiz and Alejo Carpentier in Cuba. The result was an attitude known as *indigenismo*, which universalized the awareness of indigenous cultures. No longer was the consideration of indigenous heritage limited to particular countries and specific cultural traditions, and no longer was indigenous identity a matter of concern solely in Mesoamerican and Andean countries. It had become an essential element of Latin

ser tanto causa como efecto del mestizaje; es decir, motivos políticos inconfesables pueden representarse a posteriori como virtudes, y en consecuencia los resultados del proceso brutal de la colonización se pueden celebrar.

De modo que el término mestizaje ni es neutral, como lo es la transculturación, ni tampoco se aplica uniformemente en Latinoamérica. No se utiliza para describir las mezclas culturales en el Caribe, en Brasil, o en partes de Colombia que provienen de fuentes culturales africanas. Las culturas de los países andinos, aunque mestizas, son producto de mezclas muy distintas a las de Mesoamérica. No obstante, en todas estas áreas se deben reconocer mecanismos similares de transculturación que han ejercido, y continúan ejerciendo, gran influencia.[16] Sólo en el Cono Sur de Sudamérica—en los "pueblos transplantados" de Uruguay, Argentina y Chile—el proceso de mezcla cultural no se ha desarrollado como lo ha hecho en el resto de Latinoamérica. La experiencia nacional de dichos países se parece a las grandes inmigraciones europeas del siglo anterior en los Estados Unidos, en cuanto los colonizadores europeos también se encontraron con poblaciones indígenas nómadas o establecidas en centros geográficamente dispersos, y también llevaron a cabo una política nacional de genocidio. Los inmigrantes que vinieron a la Argentina, Uruguay y Chile no llegaron para conquistar o convertir, sino para mejorar sus condiciones de vida. Como en los Estados Unidos, los indios fueron vistos como obstáculos para este fin.

Sin embargo, durante la primera mitad de este siglo, los movimientos indigenistas reformularon, a través de toda la América Latina, la cuestión de la inclusividad cultural y dieron primacía al proceso de transculturación como característica cultural primaria de toda la región. Es comprensible que el debate haya sido dirigido por intelectuales mexicanos y peruanos—José Vasconcelos y José Carlos Mariátegui— un diálogo acompañado por paralelas referencias a la "transculturación" y la identidad nacional de parte de Ezequiel Martínez Estrada en Argentina, Gilberto Freyre en Brasil, y Fernando Ortiz y Alejo Carpentier en Cuba. El resultado fue una actitud que se conoce como "indigenismo" y que universalizó la conciencia de las culturas indígenas. Desde entonces, la consideración de la herencia indígena no se limitó ya a países particulares y tradiciones culturales específicas, y la identidad indígena dejó de ser un tema exclusivo de los países mesoamericanos y andinos. Se convirtió en elemento esencial de una autodefinición integral de Latinoamérica. El pasado indígena sirve para diferenciar tanto a la Argentina y al Uruguay, como a México y al Perú, de Europa y de Norteamérica.

Como ya he indicado la retórica que celebraba a los pueblos indígenas se ha encontrado a menudo en conflicto con las realidades políticas y económicas de los pueblos que eran objeto de esa celebración. Dicha retórica se ha ejercitado consistentemente con propósitos de consolidación nacional, un proceso creador de estructuras institucionales que generalmente excluyen a los indígenas. Sin embargo, para comprender la "latinidad" de Latinoamérica y de sus formas expresivas, aun cuando se trate de formas tan

American self-definition as a whole. This indigenous past serves to distinguish Argentina and Uruguay, as well as Mexico and Peru, from Europe and North America.

As I have already suggested, the rhetoric celebrating indigenous peoples has often been at odds with the political and economic realities of the peoples being celebrated. Such rhetoric has regularly been exercised for purposes of national consolidation, a process that creates institutional structures from which indigenous peoples are likely to be excluded. Nonetheless, to understand the latinidad of Latin America and its expressive forms, even if they are as recent as photography, we must consider ongoing indigenous traditions that reach back two thousand years.

I have cited Octavio Paz's comment that indigenous cultural forms are often lived rather than known. Certainly they may also be *seen*. Not all, but many countries in Latin America share iconic and architectonic traditions that reflect indigenous cultural and historical contexts. Modern Mexico has no source or sense of its identity more compelling than that conferred by its ancient icons and the myths in which they participate: Quetzalcóatl, Coatlicue, Coyolxuahqui, Guadalupe/Tonantzín. Beyond the multiple embodied gods of the Nahua and Maya peoples, there are the pyramids throughout Mesoamerica; the pictographs painted on paper made of *amate* bark, agave fiber, or deer skin; and the glyphs carved in stone. The force of such iconic forms is hardly restricted to Mexico. Consider the Santa Rosa de Lima, the Black Christ of Esquipulas in Guatemala, and the golden gods of the Chibchas and the Quimbayas in Colombia.

Mural painting is another visual form that has crossed time and space, conquests and conversions, to confer communal identity in Latin America.[17] Indigenous painters (*tlacuilos*) depicted their cosmological and historical narratives not only on bark paper and parchment, but also on the interiors of their stone structures or on the brilliantly painted exterior surfaces. The Catholic colonizers immediately put the tlacuilos to work painting the Christian cosmos on the walls of their own churches and attached monasteries (*conventos*). Thus, ironically, the conquerors acknowledged and extended the tradition of the tlacuilo while also betraying and destroying it. In certain monasteries and churches in central Mexico, the hand of the tlacuilo is still visible, the style and stories of the conquered a pentimento showing through the conquering Catholic history.

In our own century, Latin American artists have continued to paint on public walls for the same purposes that impelled indigenous artists in Cacaxtla, Bonampak, and Tikal: the consolidation of communal identity. Mexican muralist Diego Rivera considered himself a twentieth-century tlacuilo, self-consciously extending the indigenous tradition of visualizing history on painted walls. He honors his predecessors in several of his murals, notably in the Palacio Nacional in Mexico City. The narrative forms of mural paintings persist in contemporary indigenous cultures from Mesoamerica to the

recientes como la fotografía, debemos considerar tradiciones indígenas que tienen un pasado de dos mil años y que aún persisten.

He citado la afirmación de Octavio Paz de que las formas culturales indígenas a menudo no se conocen sino que se viven. Pero no hay duda de que también se pueden *ver*. No todos, pero sí muchos de los países de Latinoamérica comparten tradiciones icónicas y arquitectónicas que reflejan contextos culturales e históricos indígenas. Nada se puede comparar al sentimiento de identidad que ofrecen al México moderno sus íconos antiguos y los mitos de los cuales ellos son parte: Quetzalcóatl, Coatlicue, Coyolxuahqui, Guadalupe/Tonantzín. Además de los múltiples dioses corporizados de los pueblos nahuas y mayas, hay pirámides en toda Mesoamérica, hay pictogramas pintados en papel de corteza de amate o de fibra de cactus o de piel de venado, y hay también glifos tallados en piedra. El vigor de tales formas icónicas no se limita a México. Piénsese en la Santa Rosa de Lima, en el Cristo Negro de Esquipulas en Guatemala o en los dioses dorados de los Chibchas y los Quimbayas en Colombia.

La pintura mural es otra forma visual que atraviesa tiempo y espacio, conquistas y conversiones, para conferir a América Latina una identidad comunal.[17] Los pintores indígenas, llamados "tlacuilos," no sólo representaron sus narrativas históricas y cosmológicas sobre corteza de amate o maguey o en pergamino, sino también en los espacios interiores de sus estructuras de piedra, y en los exteriores, pintados con colores brillantes. Los colonizadores católicos inmediatamente los pusieron a pintar, representando el cosmos cristiano en las paredes de sus conventos e iglesias. Así es como, irónicamente, los conquistadores reconocieron y extendieron la tradición del tlacuilo, al mismo tiempo que la traicionaban y la destruían. En algunos conventos y catedrales de México central todavía es visible la mano del tlacuilo: el estilo y las historias de los conquistados tiñen de nostalgia la historia católica que los dominó.

En nuestro siglo, los artistas latinoamericanos han seguido pintando sobre los muros públicos con el mismo propósito que movía a los artistas indígenas de Cacaxtla, Bonampak, o Tikal: el deseo de consolidar su identidad comunal. El muralista mexicano Diego Rivera se consideraba un tlacuilo del siglo veinte; tenía conciencia de que, al consignar la historia mediante imágenes en las paredes que pintaba, estaba prolongando las tradiciones indígenas, y en varios murales, especialmente en los del Palacio Nacional de la Ciudad de México, honró a sus precursores. Las formas narrativas de los murales persisten en las culturas indígenas contemporáneas desde Mesoamérica hasta los Andes australes—ya sea pintadas sobre papel de amate o sobre cerámica, ya bordadas y tejidas sobre tela o esculpidas en arcilla o piedra. Las historias varían, pero la importancia de las imágenes visuales que las relatan permanece constante.

La fotografía además comparte su medio visual con muy diferentes tradiciones políticas y culturales en la América Latina. Recordando la frase de Paz, los fotógrafos tal vez viven estas tradiciones en lugar de conocerlas, pero esto no imposibilita mi especulación crítica. En las páginas que siguen, donde me refiero

Southern Andes—whether painted on amate and ceramics, embroidered and woven into fabric, or sculpted in clay and stone. The stories vary, but the importance of visual images in telling them remains constant.

Photography, too, shares its visual medium across vastly different cultural and political traditions in Latin America. Recalling Paz's phrase, photographers may live these traditions rather than know them, but this does not preclude my critical speculation. In the following discussion of indigenous and Catholic Reformation ideologies of the image, I give the word "speculate" its full etymological rigor: the Latin American photographic image reflects these traditions in ways that are both visible and debatable.

The Latin American Image as Such: Presentation and Representation

What was the nature of the image as such in indigenous Latin American culture before its collision with European images, and what has it become? By "image as such," I mean the ontological status of the visual image in a given cultural context, its status as an object *in* the world and as an object *reflecting* the world. Visual images are essential modes of communication in all cultures, but they fulfill different functions in different communities and have different relationships to the phenomena and forces that they *represent*, or *are*, or *become*.[18] Their aim is always in some sense verisimilitude: the image contains and/or mirrors the world in the way that a particular culture understands it. This does not mean that the image will always be realistic, according to modern western ideas of realism, but rather that it will reflect what philosophers call "the world hypothesis" of a given culture, or its world view. A world hypothesis may be mythical rather than empirical, non-western rather than western; it may change, and even disappear, over decades and centuries. Thus, a given image may encode a world hypothesis to which the contemporary viewer has little or no access: this is the case with many indigenous American images, including the image of Quetzalcóatl's mirror, which we will see presently. Pre-conquest images will thus remain culturally (if not physically) unavailable to modern western viewers. We cannot assume that indigenous Americans shared European concepts of visual representation or ways of seeing—indeed, we can assume that they did not. Nonetheless, by considering non-western conceptions of the image as such, we may at least attempt to approach what has otherwise been obscured or eclipsed by dominant (European) cultural categories.

Here, I arrive at an essential cultural distinction between the image-as-*re*presentation and the image-as-presentation, or presence. Western culture considers the image to be the former, and invests it with the capacity to *re*present (copy or resemble or simulate) its object in the world; the image-as-*re*presentation conveys a likeness of its object, but remains distinct from it. The separation thus

a las ideologías de la imagen tanto indígenas como de la Reforma católica, doy a la palabra *especular* (de *speculum*, espejo) su sentido etimológico originario: la imagen latinoamericana refleja estas tradiciones en formas que son tanto visibles como pensables.

La imagen latinoamericana como tal: presentación y *representación*

¿Cuál era la naturaleza de la imagen como tal en la cultura indígena latinoamericana antes de chocar con las imágenes europeas, y cómo se ha transformado? Al hablar de la imagen como tal me refiero a la condición ontológica de la imagen visual en un contexto cultural dado, su condición como objeto *en* el mundo y como objeto que *refleja* ese mundo. En todas las culturas, las imágenes visuales constituyen una forma esencial de comunicación; sin embargo, tienen distintas funciones en diferentes comunidades y se relacionan, también de manera variable, con los fenómenos y las fuerzas que esas imágenes *representan, son* o *llegan a ser*.[18] Toda imagen aspira, en cierto sentido, a la verosimilitud: la imagen contiene y/o refleja el mundo de la misma manera en que una cultura entiende ese mundo. Esto no quiere decir que la imagen siempre será realista, según la noción moderna occidental del realismo, sino que la imagen reflejará lo que los filósofos denominan "la hipótesis del mundo" de una cultura, o su visión del mundo. Una hipótesis del mundo puede ser más bien mítica que empírica, esto es, no-occidental en lugar de occidental; puede variar y hasta desaparecer en el transcurso de décadas y siglos. Así, una imagen puede codificar una hipótesis del mundo de difícil acceso o inaccesible ya para el observador contemporáneo; este es el caso de muchas imágenes indígenas americanas, inclusive la imagen del espejo de Quetzalcóatl que veremos más adelante. Por eso las imágenes anteriores a la Conquista permanecerán inaccesibles culturalmente (si no lo son físicamente) para los observadores occidentales modernos. No debemos suponer que los nativos de América compartían con Europa los conceptos de representación visual o las formas de ver el mundo—en realidad, hay que suponer que no las compartían. Sin embargo, si tenemos en cuenta las concepciones no-occidentales de la imagen como tal, podemos al menos acercarnos a aquello que ha sido oscurecido o eclipsado por las categorías culturales dominantes (europeas).

Llegamos aquí a la distinción cultural esencial entre la imagen-como-*representación* y la imagen-como-presentación, o presencia. El primer concepto es el de la cultura moderna occidental, que reconoce a la imagen la capacidad de *re*-presentar (copiar, asemejarse o simular) su objeto en el mundo. La imagen-como-*representación* contiene un retrato de su objeto pero no se confunde con él. La separación así mantenida entre imagen y objeto—por medio de la perspectiva o de algún grado de estilización o abstracción—contiene parte del significado de la representación. Esencialmente, lo que es culturalmente significante es la separación misma, ya que codifica la comprensión moderna de la distancia que existe entre un observador individual y los fenómenos, así como la comprensión de la observación

maintained between image and object—via perspective or degree of stylization or abstraction—contains part of the meaning of the representation. More basically, it is the separation itself that is culturally significant, for it encodes a modern understanding of the observer's detachment from phenomena, of empirical observation, and of individual expression. It attests to the (relatively recent) possibility of objectivity.[19]

On the other hand, certain non-western cultures and traditions—often those with archaic or mythic sources—do not conceive of the visual image as once-removed from the object or figure it resembles. Rather, such cultures privilege the capacity of the image to *be*, or *become*, the object or figure. The image contains its referent, embodies it, makes it present physically and experientially to the beholder. The image-as-presence may involve a ritual transfer of spirit or identity or function; it is not separated from its referent but made integral to it according to culturally determined systems of analogy.

In the Mesoamerican image as such, there is no dichotomy between presence and absence, no assumed separation between image and object—no sense of the *re* in *re*presentation. As the Mexican anthropologist Alfredo López Austin explains, indigenous images do not *resemble* their object, but contain it: they demonstrate the "permanencia total de la sacralidad de las cosas" [total permanence of the sacred nature of things].[20] Pre-contact Mesoamerican sculptures were the recipients of divine essence: a god or goddess would recognize its image and inhabit it because the sculptor was himself inhabited by the spirit force and had transmitted a recognizable aspect of it to the image. Still today, in ritual dances performed in festivals throughout Mesoamerica and the Andes, the spirit of the animal carved on a mask recognizes and inhabits its wearer: in what is called the wearer's *nahual*, the image and its meaning are one. A spirit may also leave its image for a variety of reasons that reflect anger or boredom or a fickle nature. A particular image contains the special history of the spirits that inhabit it, just as in Mexican villages today, Catholic images (statues, paintings) of what is supposedly the same saint contain very different histories and attributes. The mythic image-as-presence constitutes a fundamental integrity of act and object that may be considered a form of magic by cultures that constitute the image-as-*re*presentation.

Once again, then, this fundamental distinction: the western image-as-*re*presentation is based on belief systems that hold the world to be separate from, and controlled by, the observing I/eye, whereas the mythic image-as-presence is the product of systems of communal participation and ritual performance. This distinction between observation and participation is, of course, a matter of degree: after all, observation is a kind of experience, a relational movement from seer to seen. But the ontological status of these visual images differs markedly. The image-as-presence operates reciprocally between

empírica y de la expresión individual. De esta manera prueba la (relativamente reciente) posibilidad de la objetividad.[19]

En cambio, algunas culturas y tradiciones no-occidentales—a menudo aquellas con fuentes míticas o arcaicas—no conciben a la imagen visual separada del objeto o figura que ella retrata. Por el contrario, estas culturas dan primacía a la capacidad de la imagen de *ser*, o *llegar a ser*, el objeto o la figura. La imagen contiene su referente, lo corporiza, lo hace física y empíricamente presente al observador. La *imagen-como-presencia* puede involucrar una transferencia ritual de espíritu, identidad o función; no se encuentra separada de su referente sino que se relaciona integralmente con él según sistemas de analogía culturalmente determinados.

En la imagen mesoamericana como tal, no existe la dicotomía de presencia y ausencia ni se supone una separación entre imagen y objeto: en esta *re*presentación "*re*" no tiene sentido. Como explica el antropólogo mexicano Alfredo López Austin, las imágenes indígenas no se parecen al objeto sino que lo contienen: demuestran la "permanencia total de la sacralidad de las cosas."[20] Las esculturas mesoamericanas anteriores al contacto europeo eran recipientes de la esencia divina: un dios o diosa reconocían su imagen y la habitaban, porque el escultor mismo estaba habitado por la energía espiritual y había transmitido a la imagen un aspecto reconocible de esa energía. Todavía hoy, en las danzas rituales presentadas en festivales de Mesoamérica y los Andes, el espíritu del animal tallado en una máscara reconoce al que la lleva puesta y lo habita: en lo que se ha llamado el "nahual" del individuo enmascarado, la imagen y el significado son una y la misma cosa. Un espíritu puede también abandonar su imagen por varias razones que reflejan enojo, aburrimiento o una naturaleza inconstante. Una imagen particular contiene la historia especial de los espíritus que la habitan, de la misma manera que actualmente, en los pueblos mexicanos, diferentes imágenes católicas (estatuas, pinturas) de un mismo santo contienen diferentes historias y atributos. La imagen-como-presencia mítica constituye una integridad fundamental de acto y objeto que puede ser considerada una forma de magia desde el punto de vista de las culturas que constituyen la imagen-como-*re*presentación.

Repitiendo esta distinción fundamental, diré que la imagen-como-*re*presentación occidental se basa en sistemas de creencias que suponen al mundo separado de, pero controlado por, el observador y su visión, mientras que la imagen-como-presencia mítica es producto de sistemas de participación comunal y dramatización ritual. Naturalmente, esta distinción entre observación y participación es una cuestión de grado: después de todo, la observación es una forma de experiencia, un movimiento relacional entre el observador y lo observado. Sin embargo la condición ontológica de estas imágenes visuales difiere muy marcadamente. La imagen-como-presencia opera recíprocamente entre el observador y lo observado. Supone que el mundo se encuentra en derredor del yo y en él, no frente a él, y que el espacio del observador es el aquí donde se encuentran presentes todos los allís.

seer and seen. It assumes that the world is around and in the self, not merely in front of it, that the space of the seer is the *here* in which all *theres* are present.

The image-as-presence participates in the lived world. Myth cultures are impelled by animistic belief systems that conceive the world and its inhabitants as interpenetrated by spirit forces equally possessing, and possessed by, all. Such participation is often imaged by anthropomorphic and/or zoomorphic forms: spirit forces combine human and animal attributes in culturally significant ways. In post-classic Mesoamerica, metamorphic images embodied the basic concepts of *nahualli* (complementarity) and *ollin* (movement, transformation); such images attested to a universal principle in which space and time were not separate categories but conflated in an overarching conception of ceaseless movement and change. It follows that the boundaries between human, animal, and natural forms were mobile and permeable.

The supreme example among such Mesoamerican mythic images is Quetzalcóatl, plumed serpent, god of sun, wind, life. This divine force is imaged not simply as a serpent with feathers and human characteristics, but as a metamorphic presence that is simultaneously the sacred quetzal bird, the serpent, and the human being. Like Quetzalcóatl, the more than two hundred divinities of the Meso-american pantheon constantly change names and places and roles and appearances. They are at once identical and different: their images shift and overlap according to situation, teller, cultural context, and cultural necessity.[21]

This intertwining of visual forms and identities depends upon a conception of the human body that precedes (or evades) the modern western separations of mind/body, self/world, self/other. In pre-contact indigenous American images, the body is coextensive with the world, a meaningful core of experience, an expressive space. It contains—rather than filters or fixes—the world. The visual image used formulaically in Nahuatl poetry for "human being" is *in ixtli, in yóllotl: rostro y corazón* (face and heart). For the ancient Mexicans, *in ixtli, in yóllotl* was the person or, as Miguel León-Portilla puts it, "the moral physiognomy and the dynamic principle of the human being."[22] Significant information resides in the natural world and in the human body, and in their mythic interpenetrations and transformations.

The visual image embodies these interpenetrations, as Serge Gruzinski, scholar of pre-hispanic visual forms of expression, makes clear in his reference to the human blood used to paint the Mesoamerican codices. Gruzinski writes that the ancient Mexicans

> considered images to be more than just a representation or figuration of things existing in another place, another time. Mexican images were designed to render certain aspects of the divine world physically present and palpable; they vaulted a barrier that European senses are

La imagen-como-presencia participa en el mundo vivido. Las culturas míticas están movidas por los sistemas animistas de creencias que conciben al mundo y sus habitantes como penetrados por fuerzas espirituales que lo poseen todo y son poseídas por todo. A menudo tal participación se transforma en imágenes de formas antropomórficas y/o zoomórficas: las fuerzas espirituales combinan formas humanas y atributos animales de maneras culturalmente significativas. En el periodo postclásico de Mesoamérica, imágenes metamórficas dieron corporalidad a los conceptos básicos de *nahualli* (lo complementario) y *ollin* (movimiento, transformación); dichas imágenes servían para demostrar un principio universal según el cual espacio y tiempo no eran categorías separadas sino fundidas en una concepción de incesante movimiento y cambio, que abarcaba espacio y tiempo a la vez. En consecuencia las fronteras entre las formas humanas/animales/naturales eran móviles y permeables.

El mejor ejemplo, entre las imágenes míticas mesoamericanas de esta clase, es Quetzalcóatl, serpiente emplumada, dios del sol, el viento, la vida. Esta fuerza divina se ve no solamente con la imagen de una serpiente con plumas y características humanas, sino como una presencia metamórfica que es simultáneamente el quetzal sagrado, la serpiente y el ser humano. Como Quetzalcóatl, las divinidades del panteón mesoamericano—más de doscientas—cambian constantemente de nombres, lugares, funciones y apariencias. Son a la vez idénticas y distintas: sus imágenes cambian y se superponen según la situación, el hablante, el contexto cultural y la necesidad cultural.[21]

Esta intrincada red de formas visuales e identidades depende de una concepción del cuerpo humano que precede a las separaciones occidentales modernas entre mente/cuerpo, yo/mundo, yo/el otro (o las elude). En las imágenes indígenas americanas anteriores al contacto, el cuerpo es co-extensivo con el mundo, es un núcleo de experiencia con significado, un espacio expresivo. No filtra ni fija el mundo, más bien lo contiene. La imagen visual utilizada en la poesía náhuatl como fórmula para representar "ser humano" es *in ixtli, in yóllotl*: rostro y corazón. Para los antiguos mexicanos *in ixtli, in yóllotl* era la persona o, como dice Miguel León Portilla, "la fisonomía moral y el principio dinámico del ser humano."[22] En el mundo natural y en el cuerpo humano, míticamente interpenetrados y transformados, se encuentra información significativa.

La imagen visual corporiza esta penetración mutua, como aclara Serge Gruzinski, un estudioso de las formas de expresión visuales prehispánicas, al referirse a la sangre humana utilizada para pintar los códices mesoamericanos. Gruzinski escribe que los antiguos mexicanos

consideraban que las imágenes eran más que meras representaciones o figuraciones de cosas que existen en otro lugar u otro tiempo. Las imágenes mexicanas se creaban con el fin de hacer físicamente presentes y palpables ciertos aspectos del mundo divino; así saltaban una barrera que los sentidos europeos normalmente no pueden cruzar. Las pinceladas y la unión de formas y

normally unable to cross. The thrust of the brush and the coupling of shapes and colors literally brought the universe of the gods to life on agave bark or deer hide. Which is why human blood was dripped onto these codices—to nourish the beings present in them. In this respect the techniques practiced by *tlacuilos* were more a path to divinity than a means of expression. Prehispanic canons of selection and arrangement were designed to help grasp and extract the Essential. An image rendered "visible" the very essence of things because it was an extension of that essence.[23]

How is the person who is not a member of the myth culture to understand the mythic image? Many Latin American photographers do so by means of the cultural processes that I have labeled second sight. The Latin American photographic image combines modern and mythic conceptions of the image in ways that we must reconstruct.[24] No binary division can be made between the image-as-*re*presentation and the image-as-presence. Rather, there is a spectrum along which the photographs move, an interaction of visual traditions that makes one system available to the other. In their integration of the mythic image into a larger and more expansive rationality, these photographs are consonant with the postmodernist project that Alice Jardine describes as a "quest for a nondialectical, nonrepresentational, nonmimetic mode" of thought, and commensurate forms of cultural expression.[25]

The narrative strategies of magical realism in contemporary Latin American fiction are also postmodernist in this sense of integrating non-western belief systems into a modern western expressive form. So, in the first paragraph of *One Hundred Years of Solitude*, García Márquez has his gypsy narrator assert: "Things have a life of their own. . . . It's simply a matter of waking up their souls."[26] This awakening is imaged in the mythic account of Quetzalcóatl's mirror, related in the *Anales de Cuauhtitlán*.

Quetzalcóatl's Mirror

> Tezcatlipoca, Ilhuimécatl, and Toltécatl decided to banish Quetzalcóatl from the city of the gods. But they needed a pretext: A fall from grace. Because while he still represented the highest moral values of the Indian universe, Quetzalcóatl was untouchable. They prepared to make him drunk so that he might lose consciousness and be induced to lie with his sister Quetzaltépatl. . . . Would human temptation be enough? To discredit the god before men, yes. But to discredit him before the gods and before himself?
>
> Then Tezcatlipoca said, "I propose that we give him his body."

colores dieron vida literalmente al universo de los dioses en la corteza de maguey y la piel de venado. Así se explica el goteo de sangre humana en los códices—para alimentar a los seres que estaban presentes en ellos. En este respecto las técnicas que practicaban los tlacuilos eran más bien una ruta hacia la divinidad que un medio de expresión. Los cánones prehispánicos de selección y disposición fueron creados para ayudar a aprehender y extraer lo Esencial. Una imagen hacía "visible" la esencia misma de las cosas porque era una extensión de dicha esencia.[23]

¿Cómo pueden entender la imagen mítica quienes no pertenecen a una cultura mítica? Muchos fotógrafos latinoamericanos lo hacen mediante los procesos culturales a que me he referido antes. La imagen fotográfica latinoamericana combina concepciones modernas y míticas de la imagen de maneras que nos es preciso reconstruir.[24] En las fotografías reproducidas en este libro no se puede distinguir una división binaria entre imagen-como-*re*presentación e imagen-como-presencia. Más bien, las fotografías se mueven a lo largo de un espectro, una interacción de tradiciones visuales que hace mutuamente accesibles los sistemas. Al integrar la imagen mítica dentro de un todo racional más vasto, estas fotografías están en consonancia con el proyecto postmodernista que Alice Jardine describe como "la búsqueda de un modo no dialéctico, no representacional, no mimético" de pensamiento, y de formas correspondientes de expresión cultural.[25]

Las estrategias narrativas del realismo mágico en la ficción latinoamericana contemporánea también son postmodernistas en este sentido, pues integran sistemas de creencias no-occidentales dentro de una forma de expresión occidental y moderna. Así es que en el primer párrafo de *Cien años de soledad*, García Márquez hace decir a su narrador vagabundo: "Las cosas tienen vida propia . . . Todo es cuestión de despertarles el ánima."[26] Este despertar es transformado en imágenes en el cuento mítico del espejo de Quetzalcóatl, narrado en los *Anales de Cuauhtitlán*.

El espejo de Quetzalcóatl

Texcatlipoca, Ilhuimécatl y Toltécatl decidieron expulsar de la ciudad de los dioses a Quetzalcóatl. Pero necesitaban un pretexto: la caída. Pues mientras representase el más alto valor moral del universo indígena, Quetzalcóatl era intocable. Prepararon pulque para emborracharlo, hacerle perder el conocimiento e inducirlo a acostarse con su hermana, Quetzaltépatl . . . ¿Bastarían las tentaciones humanas? Para desacreditar al dios ante los hombres, sí. Pero, ¿para desacreditarlo ante los dioses y ante sí mismo? Entonces Tezcatlipoca dijo: "Propongo que le demos su cuerpo." Tomó un espejo, lo envolvió y fue a la morada de Quetzalcóatl. Allí, le dijo al dios que deseaba mostrarle su cuerpo. "¿Qué es mi cuerpo?," preguntó con asombro Quetzalcóatl. Entonces

He took a mirror, wrapped it up, and went to Quetzalcóatl's house. There he told the god that he wished to show him his body.

"What is my body?" asked Quetzalcóatl in surprise.

Then Tezcatlipoca offered him the mirror and Quetzalcóatl, who did not know that he had an appearance, saw himself and felt great fear and shame.

"If my vassals should see me like this," he said, "they would flee from me."

Full of fear of himself—the fear of his appearance—Quetzalcóatl drank and fornicated that night. The following day he fled. He said that the sun had called him. They said that he would return.[27]

The *Anales de Cuauhtitlán* is a collection of oral narratives belonging to the Nahua-speaking peoples of the central highlands of Mexico, written down in Nahuatl in Roman script before 1570 and published with two other post-conquest texts, probably in the seventeeth century, under the title *Códice Chimalpopoca*. Only in 1945 was this compendium translated from Nahua into Spanish, and in 1992 from Nahua into English.[28] Here, I have cited Carlos Fuentes's restatement of the myth.

In this account, to give an image to Quetzalcóatl is, literally, to embody him: his image endows him with the status of a sentient being in a physical world. Body and being are interdependent; sign and signified are inseparable. Quetzalcóatl is seeing and seen: he is the object of his own subjectivity. But if image and object (Quetzalcóatl's body) are indistinguishable, they also exist in paradoxical tension. Because the image will come to signify a god's presence, with all the mythical significance associated with that presence, Quetzalcóatl moves between embodiment and not. He looks in the obsidian mirror and understands that in his image, he is present in the world to and for others, yet he also struggles against what he sees. The Nahua storyteller tells us that Quetzalcóatl sees darkly, but distinctly, "warts on his eyelids, his eyes sunken and his face swollen . . . deformed."[29] This is not the great plumed serpent, but simply a snake.

What, Quetzalcóatl asks, will my vassals think? Here, by vassals, we must understand believers, those who over the centuries created his countless images. Quetzalcóatl sees himself through others' seeing of him: he must constitute himself as an object in the world, in images that contain and reflect him back to himself through the perceptions of others. We are being prepared here for a mythic transformation of physical presence by means of a visual image, and for a continuing lesson on the power, and danger, of "appearance" in the double sense intended in this myth. Quetzalcóatl's extra-human status is to be contained in, and communicated through, the visual image.

Oddly, Fuentes does not finish his retelling of this story from the *Anales de Cuauhtitlán*, but stops

Tezcatlipoca le ofreció el espejo y Quetzalcóatl, que desconocía la existencia de su apariencia, se miró y sintió gran miedo y gran vergüenza: "Si mis vasallos me viesen—dijo—huirían lejos de mí." Presa del terror de sí mismo—del terror de su apariencia—Quetzalcóatl bebió y fornicó esa noche. Al día siguiente huyó. Dijo que el sol lo llamaba. Dijeron que regresaría.[27]

Los *Anales de Cuauhtitlán* son una colección de narrativas orales de los pueblos de habla náhuatl de las tierras altas de México central, escritas en náhuatl, en el alfabeto romano, antes de 1570 y publicadas, probablemente en el siglo diecisiete, junto con otros dos textos anteriores a la Conquista, con el título de *Códice Chimalpopoca*. La primera traducción de este compendio, del náhuatl al español, es de 1945, y no se tradujo del náhuatl al inglés hasta 1992.[28] La cita que precede es la reformulación de este mito por el novelista mexicano Carlos Fuentes.

Vemos en este relato que darle una imagen a Quetzalcóatl es, literalmente, corporizarlo: su imagen lo dota de la condición de un ser sensible en un mundo físico. Cuerpo y ser son interdependientes; signo y significado son inseparables. Quetzalcóatl es visto y ve; es el objeto de su propia subjetividad. Sin embargo, si la imagen y el objeto (el cuerpo de Quetzalcóatl) son imposibles de distinguir, también sostienen entre sí una tensión paradójica. Debido a que la imagen llegará a significar la presencia del dios con todos los significados míticos asociados a esa presencia, Quetzalcóatl se mueve entre la corporización y la no corporización. Mira el espejo de obsidiana y comprende que, en su imagen, él está presente en el mundo, presente para los otros; sin embargo también lucha contra lo que ve. El narrador nahua nos cuenta que Quetzalcóatl ve oscuramente, pero distingue "verrugas en los párpados, las cuencas de los ojos hundidas y la cara hinchada . . . deforme."[29] Ésta no es la gran serpiente emplumada, sino simplemente una serpiente.

"¿Qué pensarán mis vasallos?" pregunta Quetzalcóatl. Cuando dice "vasallos," debemos entender creyentes, aquellos que a través de los siglos crearon sus numerosas imágenes. Quetzalcóatl se ve a través de lo que los otros ven en él: tiene que constituirse como objeto en el mundo, en imágenes que lo contengan y le hagan llegar su reflejo a través de la percepción de otros. Mediante una imagen visual se nos prepara aquí para una transformación mítica de la presencia física, y para una lección permanente sobre el poder, y el peligro, de la "apariencia," en el doble sentido que indica el mito. La imagen visual contendrá y comunicará la condición extra-humana de Quetzalcóatl.

Es curioso que Fuentes no termine de narrar esta historia de los *Anales de Cuauhtitlán*, y que se detenga antes de la parte más interesante, que es seguramente la más importante: la transformación de Quetzalcóatl en serpiente emplumada. Los enemigos de Quetzalcóatl pensaron que le quitarían el poder al visualizarlo, es decir, corporizarlo. Pero, como tantas otras conspiraciones en contra de los dioses de diversas mitologías, esta conspiración se vuelve contra los conspiradores. La conjura de Tezcatlipoca obliga a Quetzalcóatl a

before the most interesting and surely the most important part: Quetzalcóatl's transformation into the plumed serpent. Quetzalcóatl's enemies have thought to disempower him by imaging/embodying him. But like so many plots against so many gods in diverse world mythologies, this one backfires. Tezcatlipoca's plot forces Quetzalcóatl's recognition of his appearance (his image). He must leave, but he does so not in fear or shame (as Fuentes implies) and not without a plan to reestablish himself.

Quetzalcóatl goes to Coyotlináhual, "official of feathers," who fashions him a mask:

> Then he fashioned his turquoise mask, taking yellow to make the front, red to color the bill. Then he gave him his serpent teeth and made him his beard, covering him below with continga and roseate spoonbill feathers.[30]

Again, Quetzalcóatl is brought a mirror. Again he sees his image, which is now a mask, a second image he has sought and recognizes. The specificity of this description conveys the storyteller's investment in the image-as-presence, in the power of the image to make present the body of a god. Recall the Mesoamerican belief that a divine essence will recognize and inhabit an image appropriate to itself: if properly conceived and executed, a sculpted or painted or carved image will be inhabited through what we might call a visual sympathy between a god and his or her or its image. In this light, the mask redoubles the force of Quetzalcóatl's image, for this is now the image of a metamorphic god. It is this second transformation that is privileged, for Quetzalcóatl literally means "feathered serpent" in Nahuatl (*quetzalli*, the bird whose turquoise plumes were divine insignia; *cóatl*, the snake). When Quetzalcóatl sees his image this time, we are told that "he was very pleased, and left the place where he had been hiding."[31]

So, Quetzalcóatl appears, then disappears, the better to appear again. And again. Over centuries. Everywhere. His image/mask appears in myriad forms in indigenous sites throughout Mesoamerica: carved on columns and friezes and monoliths, painted on walls and in codices, and composed of fitted stones to adorn the façades of pyramids and other ceremonial structures (figures 178–179).

Scholarly commentary on the iconography of Quetzalcóatl is extensive and often fascinating. Román Piña Chan follows the archaeological evidence of Quetzalcóatl from the earliest appearances of the figure in Olmec culture (1500–900 B.C.), through constant transformations up to the time of its encounter with European culture. He shows how

> an aquatic serpent or spirit of terrestrial waters becomes the magic concept of a dragon in the forms of a serpent-jaguar; how this dragon gave way to bird-serpents or winged dragons whose domain was the sky; how, in turn, they were transformed into the beautiful plumed serpent, in the cloud of rain that accompanied the serpent of fire; how these serpents or celestial dragons

reconocer su apariencia (su imagen). Debe irse, pero ni lo hace avergonzado (como sugiere Fuentes), ni le falta un plan para restablecer su autoridad.

Quetzalcóatl se dirige a Coyotlináhual, "oficial de plumas," quien le confecciona una máscara:

> En seguida le hizo su máscara verde; tomó color rojo, con el que le puso bermejos los labios; tomó amarillo, para hacerle la portada; y le hizo los colmillos; a continuación le hizo su barba de plumas, de *xiuhtótol* y de *tlauhquéchol* . . . [30]

Una vez más le traen un espejo a Quetzalcóatl. Una vez más ve su imagen, que ahora es una máscara, una segunda imagen que él ha buscado y que reconoce.

Una descripción tan específica como ésta muestra que el narrador acepta la imagen-como-presencia, y que cree en el poder de la imagen para hacer presente el cuerpo del dios. Recordemos la creencia mesoamericana de que una esencia divina reconocerá y habitará una imagen que le sea apropiada, que el dios habitará una imagen esculpida, pintada o tallada con tal que ésta haya sido concebida y ejecutada correctamente, en un proceso que podríamos llamar de simpatía visual entre un dios o diosa y su imagen. Así la máscara duplica el poder de la imagen de Quetzalcóatl ya que ahora es la imagen de un dios metamórfico. Esta segunda transformación es la que prefiere, porque Quetzalcóatl significa literalmente en náhuatl "serpiente emplumada" (de *quetzalli*, el pájaro cuyas plumas de turquesa eran insignias divinas, y *cóatl*, la serpiente). Dicen que cuando Quetzalcóatl vio esta imagen suya "quedó muy contento de sí, y al punto salió de donde le guardaban."[31]

Como se ve, Quetzalcóatl aparece y luego desaparece, para aparecer una vez más. Y muchas otras veces. A lo largo de los siglos. En todas partes. Su imagen/máscara aparece en miríadas de formas, en muchas ruinas indígenas de Mesoamérica: tallada en columnas, en frisos, en monolitos, pintada en paredes y códices, en mosaicos de piedra que adornan las fachadas de pirámides y de otras estructuras ceremoniales (figuras 178–179).

Muchos de los numerosos estudios sobre la iconografía de Quetzalcóatl son fascinantes. Román Piña Chan historia la arqueología de la figura de Quetzalcóatl desde las primeras manifestaciones de la figura en la cultura olmeca (1500–900 A.C.), a través de transformaciones constantes hasta el momento del encuentro con la cultura europea. Explica

> cómo de una serpiente acuática o espíritu de las aguas terrestres se pasó al concepto mágico de un dragón en forma de serpiente-jaguar; cómo este dragón fue reemplazado por pájaros-serpientes o dragones alados con el Cielo como dominio propio; cómo, a su vez, éstos se transformaron en la hermosa serpiente emplumada, en la nube de lluvia que acompañaba a la serpiente de fuego;

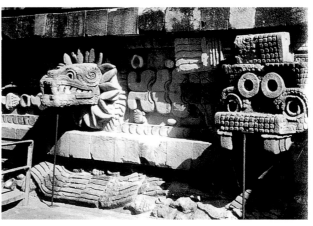

became the animals who announced the god of rain; and how, too, the plumed serpent, with spirals engraved on his body, became Quetzalcóatl, the god "man-bird-serpent."[32]

I cite this passage at length to emphasize what seems to be the permanent dynamism of this mythic image. The temples dedicated to Quetzalcóatl—at Teotihuácan, Uxmal, Xochicalco—capture this sense of perennial becoming in their rhythmic repetition of the image over the stone surfaces of their façades. In the post-classic account of Quetzalcóatl recorded in the *Anales de Cuauhtitlán*, the image of the plumed serpent reflects the dynamism of the Mesoamerican world, with its reigning principles of *nahualli* and *ollin* (complementarity and movement), and its conception of calendrical cycles that allow for the reappearance of the gods in altered forms.[33] In the changing images of Quetzalcóatl, time and space and movement join in a dance of eternal mutability.

Mesoamerican cultures were (and are) based on cosmogonic belief systems that posit the sacred significance of the universe. To use Jurij M. Lotman's technical term, they function on a high level of semioticity.[34] Lotman argues that a culture may be typed according to the extent to which it reads the world (events, objects, natural phenomena, human behavior) as significant, as signs. Cultures that exist on a high level of semioticity invest the world with meaning or believe it to be animated with meaning. Cultures with lower levels of semioticity explain objects and behavior in terms of empirical observation, scientific causality, rational (written) argumentation, and so forth. Obviously, the former correspond to what I have called myth culture, and the latter to modern western culture.

That modern western culture exhibits low semioticity does not mean it lacks images: on the contrary, there has been, and continues to be, a seemingly endless proliferation of images, especially with the

cómo estas serpientes o dragones celestes se convirtieron en los animales anunciadores del dios de la lluvia; y también cómo la serpiente emplumada, con espirales talladas en el cuerpo, se convirtió en Quetzalcóatl, el dios "hombre-pájaro-serpiente."[32]

Transcribo este largo párrafo para subrayar lo que parece ser la dinámica permanente de esta imagen mítica. Los templos dedicados a Quetzalcóatl—en Teotihuácan, Uxmal, Xochicalco—capturan este sentido de perenne "llegar a ser" en las repeticiones rítmicas de la imagen sobre las superficies pétreas de sus fachadas. En la narración postclásica de Quetzalcóatl registrada en los *Anales de Cuauhtitlán*, la imagen de la serpiente emplumada refleja la dinámica del mundo mesoamericano, regida por los principios de *nahualli* y *ollin* (lo complementario y el movimiento), con la concepción de un calendario cíclico que permitía la reaparición de los dioses en nuevas formas.[33] En las cambiantes imágenes de Quetzalcóatl, el tiempo, el espacio y el movimiento se unen en una danza de mutabilidad eterna.

Las culturas mesoamericanas estuvieron (y están) basadas en sistemas cosmogónicos que postulan el significado sacro del universo. Utilizando el lenguaje técnico de Jurij M. Lotman, diré que funcionan con un alto nivel de semioticidad.[34] Lotman explica que una cultura puede tipificarse según el grado en el que sus miembros leen el mundo (acontecimientos, objetos, fenómenos naturales, comportamiento humano) como significante, como una colección de signos. Las culturas que poseen un alto grado de semioticidad dotan al mundo de significado, o piensan que el mundo está animado por significados. Las culturas con bajos niveles de semioticidad explican los objetos y el comportamiento en términos de la observación empírica, la causalidad científica, la argumentación racional (escrita), etc. Evidentemente, la primera definición corresponde a las que he llamado culturas míticas, la segunda define a la cultura occidental moderna.

El que la cultura occidental moderna exhiba un nivel bajo de semioticidad no significa que no tengamos suficientes imágenes: por el contrario, se ha dado y se sigue dando una proliferación, que parece inacabable, de imágenes contemporáneas, sobre todo con el desarrollo de los medios visuales populares—cine, televisión, publicidad, etc. La distinción de Lotman no es cuantitativa sino cualitativa. Mientras en las culturas caracterizadas por altos niveles de semioticidad las imágenes son dotadas de significados que van más allá de su referente icónico, es decir, más allá de los fenómenos físicos a los que se asemejan, las culturas con niveles bajos de semioticidad no conciben las imágenes como almacenes animados de significados metafísicos o simbólicos. Michel Foucault examina en *Les Mots et les choses: Une archéologie des sciences humaines* (1966) las razones de la reducción de semioticidad en la cultura occidental moderna desde el siglo diecisiete—el auge del empiricismo, el racionalismo, el objetivismo, todos basados en la creciente prioridad de la experiencia intelectual frente a la corpórea.[35] Para nuestros propósitos es más importante la alta semioticidad del espejo de Quetzalcóatl.

development of popular visual media—film, television, advertising, and so on. Lotman's distinction is not quantitative, but qualitative. Whereas images in cultures characterized by high semioticity are taken to contain significance beyond their iconic referent—that is, beyond the physical phenomena that they resemble—cultures exhibiting low semioticity do not conceive of images as animate repositories of symbolic or metaphysical significance. The reasons for the reduction of semioticity in modern western culture since the seventeenth century—the rise of empiricism, rationalism, objectivism, all based on the growing priority of intellectual over corporeal experience—are examined by Michel Foucault in *Les Mots et les choses: Une archéologie des sciences humaines* (1966).[35] More to the point here, though, is the high semioticity of Quetzalcóatl's mirror.

Consider the amount of significant information that the Nahua teller and his listeners find in the world and the ways in which they convey that significance in the visual image of Quetzalcóatl. Quetzalcóatl animates the world with his perceptions and is, in turn, physically animated by the world he perceives. Spirit does not preexist its material images, as in the Christian tradition, but is involved in them, irrupting into them and empowering them. Quetzalcóatl constitutes his identity and power by means of his image, which reflects the mobile forms of physical experience and makes possible his participation in them.

To look into Quetzalcóatl's mirror is to see the mythic image as the conjoining of perception and world, consciousness and physical phenomena. This is how the indigenous American peoples imagined Quetzalcóatl, created his visual embodiments, and told his story.

Reflections in Quetzalcóatl's Mirror

The Nahua narratives collected in the *Anales de Cuauhtitlán*, where the modern reader finds the myth of Quetzalcóatl's mirror, were written down some fifty years after European contact. But alphabetic script is a European import, discursive narration is its preferred mode, and the mythic image of pre-contact Mesoamerica fits uncomfortably therein. Before the arrival of Europeans, the mythic histories of the Nahua and Maya peoples were recorded not in discursive alphabetic structures but in elaborate visual structures: the non-alphabetic writing systems (glyphs, pictographs, ideographs) painted on the pleated texts that we now call codices (figure 180).[36]

The Mesoamerican codices are not books in any contemporary sense, nor are they codices, a term that, strictly speaking, refers to a bound manuscript. These pre-hispanic texts were neither handwritten nor bound, in the European sense of these words. The term codex, which was first used in the nineteenth century by European bibliographers to describe Mesoamerican texts painted according to native canons, has stuck. Bernal Díaz del Castillo, the lieutenant of Cortés and the brilliant chronicler of the invasion,

Consideremos la cantidad de información significante que el hablador nahua y sus escuchas encuentran en el mundo, y las formas en que comunican ese significado mediante la imagen visual de Quetzalcóatl. Quetzalcóatl anima el mundo con sus percepciones y a su vez es animado físicamente por el mundo que él percibe. El espíritu no existe con anterioridad a sus imágenes materiales, como en la tradición cristiana; más bien, se encuentra involucrado en sus propias imágenes, irrumpe en las imágenes y les da poder. Quetzalcóatl constituye su identidad y su poder mediante su imagen, la cual refleja las formas móviles de la experiencia física y le hace posible participar en ellas.

Observando el espejo de Quetzalcóatl percibimos la imagen mítica como conjunción de percepción y mundo, de coincienca y fenómenos físicos. Así es como los pueblos indígenas americanos imaginaron a Quetzalcóatl, crearon sus corporizaciones visuales y relataron su historia.

La imagen en el espejo de Quetzalcóatl

Las narrativas nahuas reunidas en los *Anales de Cuauhtitlán*, donde el lector moderno encuentra el mito del espejo de Quetzalcóatl, fueron escritas unos cincuenta años después del contacto con Europa. Ahora bien, la escritura alfabética es una importación europea, la narración discursiva es su forma predilecta, y la imagen mítica prehispánica anterior al contacto de las culturas no cabe bien en ella. Antes de la llegada de los europeos, las historias míticas de los pueblos nahuas y mayas fueron registradas en estructuras que no eran alfabéticas ni discursivas, sino que eran elaboradas estructuras visuales: los sistemas de escritura no-alfabéticos (glifos, pictogramas, ideogramas) pintados en los textos plegados que hoy llamamos códices (figura 180).[36]

Los códices mesoamericanos no son libros en un sentido contemporáneo, ni tampoco son códices, término que, estrictamente hablando, se refiere a un manuscrito encuadernado. Estos textos prehispánicos no fueron escritos a mano, ni encuadernados en el sentido europeo de estos vocablos. El término códice, que introdujeron los bibliógrafos europeos del siglo diecinueve para describir los textos mesoamericanos pintados según los cánones nativos, ha perdurado. El lugarteniente de Cortés y brillante cronista de la invasión, conquista y colonización de México, Bernal Díaz del Castillo, llamó a los códices "libros pintados" y los comparó con admiración a "los paños doblados" de Castilla.[37] Ni libros ni códices, ni paños de Castilla por cierto, estos textos iconográficos, ricamente ilustrados en color, habían sido pintados sobre tiras de corteza de amate, fibras de cactus o pieles. Luego las tiras fueron pegadas y dobladas en forma de acordeón, o enrolladas, como es el caso de los códices mayas. En general, las figuras icónicas (pictogramas) son muy detalladas y cromáticas, con símbolos (ideogramas) y códigos numéricos dispuestos periféricamente alrededor de las figuras (figuras 181–182).[38] El propósito primario de los códices anteriores a la Conquista era preservar y transmitir, en imágenes visuales, la sabiduría astronómica y astrológica de la comunidad, sus orígenes míticos y su historia legendaria. Estos mitos cósmicos y comunales eran presentados por los tlacuilos,

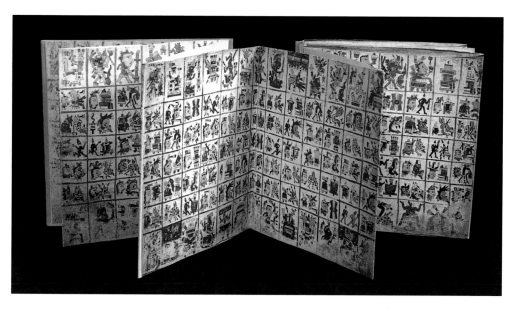

conquest, and colonization of Mexico, called the codices *libros pintados* (painted books) and compared them admiringly to folded "cloth from Castille."[37] Neither books nor codices, and certainly not folded cloth from Castille, these richly colored figural texts were painted on strips of *amate* (bark paper) or cactus fiber or animal skin. They were then glued together and folded in accordian fashion or, in the case of the Maya codices, rolled in scrolls. In general, the iconic figures (pictographs) are extremely detailed and chromatic, with symbols (ideo-

graphs) and numerical codes arrayed peripherally around the figures (figures 181–182).[38] The primary purpose of the pre-conquest codices was to preserve and pass on, in visual imagery, the community's astronomical and astrological wisdom, its mythic origins, and its legendary history. These cosmic and communal myths were performed by tlacuilos, who painted the codices and also *told* them: the performer would associate the painted images with a mythic incident, which he would recount to his communal audience. Sound and image apparently complemented one another, neither being a version of the other. Thus, the story of Quetzalcóatl's mirror, recorded by the Nahua scribe in the *Anales de Cuauhtitlán*, is not a glyph-by-glyph transcription of a pre-conquest codex, for such a translation would have made little sense to anyone other than a fully trained diviner and performer. Rather, it is a written narration based on the oral performance of myths that were visually imaged in the painted figures of the codices.

After the conquest, the purpose of the codices immediately shifted from mythic concerns to political ones. Post-conquest codices continued to be painted, often commissioned by the colonizing clergy and bureaucracy, in order to record property, tributes, and the native customs that were vanishing before their eyes. The visual styles of the codices changed to more western styles of narrative depiction, with explanatory Nahua or Latin captions often accompanying the painted images. Today, external markets further condition the production of texts on bark paper. Bark paper is still produced by the Otomí peoples in central Mexico, and a small part of their production still serves ritual purposes within the

quienes pintaban los códices y también los cantaban o declamaban. El ejecutante que las presentaba asociaba las imágenes pintadas con un incidente mítico que luego relataba a su audiencia comunal. Aparentemente, el sonido y la imagen se complementaban mutuamente, sin duplicarse. De modo que la historia del espejo de Quetzalcóatl, registrada por un escriba nahua en los *Anales de Cuauhtitlán*, no es una transcripción glifo-a-glifo de un códice prehispánico, porque una traducción de este tipo sólo hubiera tenido sentido para el tlacuilo que había sido entrenado para presentarla. Se trata en cambio de una narración escrita basada en la representación oral de mitos que fueron visualizados en las figuras pintadas en los códices.

Después de la Conquista, los códices cambiaron inmediatamente de propósito: éste no era ya mítico sino político. Se continuaron pintando códices, a menudo encargados por el clero y la burocracia colonizadores, para registrar la propiedad, los tributos y las costumbres indígenas que se iban desvaneciendo ante sus propios ojos. Se produjeron cambios en los estilos visuales de los códices, al adoptarse estilos más occidentales de descripción narrativa, con epígrafes explicativos, en náhuatl o en latín, acompañando a menudo las imágenes pintadas. Hoy en día, existen mercados externos que imponen nuevas condiciones en la producción de textos sobre papel de amate. Todavía producen el amate los pueblos otomíes de México central, y una pequeña parte de su producción aún tiene propósitos rituales en la comunidad—figuras antropomórficas cortadas en el amate invocan (o ahuyentan) a los innumerables espíritus que habitan el mundo.[39] Sin embargo la mayor parte del amate se envía a otros pueblos para ser pintado con pájaros, flores y paisajes de gran colorido, diseñados para los mercados comerciales y con fines meramente decorativos. En suma, el amate se utiliza actualmente con propósitos artísticos o artesanales en lugar de los anteriores, que eran rituales y funcionales. Se produce para venderse fuera de la comunidad y no para ser utilizado por ella; este cambio marca claramente la transculturación de las tradiciones de la imagen prehispánica efectuada por los medios de producción y consumo occidentales.

Aunque celebremos que esta tradición se preserve, aun modificada, también debemos comprender la gran distancia que nos separa del original medio participatorio visual/oral de los códices prehispánicos. La historia del espejo de Quetzalcóatl, como la leemos hoy en los *Anales de Cuauhtitlán*, sigue siendo una historia *sobre* la *imagen-como-presencia*, pero su texto iconográfico y la representación comunal asociada con él han sido sacrificados a la abstracción silenciosa y la lógica discursiva de la forma alfabética europea.

Una vez más, estamos en presencia del juego de diferencias entre las tradiciones no-occidentales y las occidentales que conjuntamente constituyen las formas de expresión latinoamericanas contemporáneas. En las imágenes visuales de la cultura mesoamericana anterior al contacto, la semejanza mimética no tenía importancia, y menos aún la decoración. Las imágenes de Quetzalcóatl esculpidas, talladas y pintadas, así como las del resto del proteico panteón mesoamericano, no eran "arte" en el sentido (occidental) contemporáneo de expresión individual. Se concebían y ejecutaban para cumplir funciones específicas—

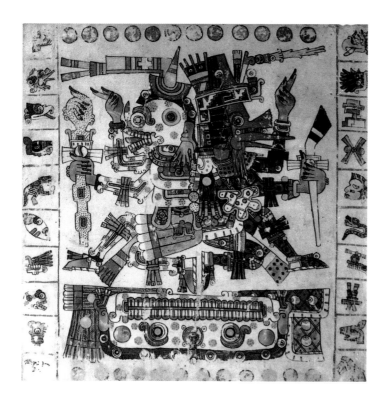

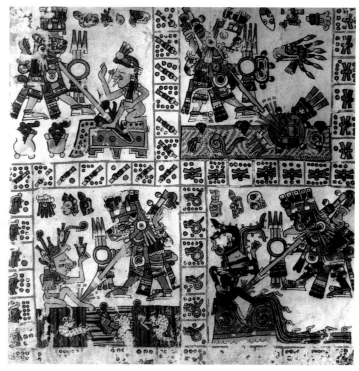

FIGURE 181 (LEFT) -
CODEX BORGIA, MEXICAN
NAHUA CULTURE,
PUEBLA-TLAXCALA REGION,
C. 1400–1521. THE VENUS
TABLES, REPRESENTING THE
PERIODS OF VENUS UPON WHICH
ESSENTIAL ASTRONOMICAL AND
MYTHOLOGICAL CONCEPTIONS
OF THE ANCIENT MEXICANS
WERE CENTERED.

FIGURE 182 (RIGHT) -
CODEX COSPI, AZTEC
OF MIXTEC, SCREENFOLD
MANUSCRIPT, PAINT ON
ANIMAL SKIN OVERPAINTED
WITH GESSO, 1430–1521.
TONALÁMATL, THE AUGURAL
CALENDRICAL CHART OR
"BOOK OF DESTINY."

community—anthropomorphic figures cut from amate call upon (or drive away) the countless spirits that inhabit the world.[39] But most amate is now sent to other pueblos to be painted with colorful birds, flowers, and landscapes designed for commercial markets and having purely decorative purposes. In short, amate is now largely artisanal/artistic rather than ritual/functional. It is produced for sale outside the community, rather than for use inside the community, a change that marks with certainty the trans-culturation of pre-contact traditions of the image by western modes of production and consumption.

While we celebrate the preservation of this tradition in whatever modified form, we must also understand how far we are from the original participatory visual/oral medium of the pre-hispanic codices. As we read the story of Quetzalcóatl's mirror today in the *Anales de Cuauhtitlán*, it is still about the image-as-presence, but its associated figural/visual text and its communal performance have been sacrificed to the silent abstraction and discursive logic of European alphabetic form.

Here, again, we entertain the play of difference between the non-western and western traditions that constitute contemporary Latin American forms of expression. The visual image in pre-contact Mesoamerican culture was not a question of mimetic resemblance, and certainly not of decoration. Nor were the sculpted and painted and carved images of Quetzalcóatl and the rest of the protean Mesoamerican pantheon "art" in the contemporary (western) sense of individual expression. They were conceived and executed to fulfill specific functions—calendrical, ritual, political, prophetic, propitia-tory—and we must understand them in these experiential terms. In myth cultures, the image exists not as evidence of individual aesthetic expression or as the realistic *re*presentation of its object. It exists, rather, that the creator and the viewer may participate in natural and cosmic processes. Which brings us to the question of magic.

cronológicas (en relación con el calendario), rituales, políticas, proféticas, propiciatorias—y debemos comprenderlas en términos de estas experiencias. En las culturas míticas, la imagen no existe como evidencia de la expresión estética individual ni como representación realista de su objeto. Existe en cambio para que el creador y el observador participen en los procesos naturales y cósmicos. Esto nos lleva a la magia.

En su conocido ensayo "El arte narrativo y la magia," Jorge Luis Borges define dos clases de magia, según una ley general "que postula un vínculo inevitable entre cosas distantes, ya porque su figura es igual (magia imitativa, homeopática) ya por el hecho de una cercanía anterior (magia contagiosa)."[40] A Borges le interesa especialmente el primer tipo de magia, la "imitativa," y las funciones específicas que cumple en una cultura dada. Enumera varios ejemplos:

> Los pieles rojas de Nebraska revestían cueros crujientes de bisonte con la cornamenta y la crin y machacaban día y noche sobre el desierto un baile tormentoso, para que los bisontes llegaran. Los hechiceros de la Australia Central se infieren una herida en el antebrazo que hace correr la sangre, para que el cielo imitativo o coherente se desangre en lluvia también. Los malayos de la Península suelen atormentar o denigrar una imagen de cera, para que perezca su original. Las mujeres estériles de Sumatra cuidan un niño de madera y lo adornan, para que sea fecundado su vientre.[41]

Más arriba he usado el término imagen-como-presencia para denotar lo que Borges llama magia imitativa: imágenes visuales que *son* su objeto, o *llegan a serlo*, o bien lo *penetran* o lo *extienden*. Volviendo a la frase de Serge Gruzinski que describe las imágenes pintadas de los códices mesoamericanos, recordemos que son imágenes que "aprehenden y extraen lo Esencial." Es importante apuntar que cada uno de los ejemplos dados por Borges presupone la participación física humana en las fuerzas y fenómenos naturales. Entonces la imagen *llega a ser* su objeto en tal medida que ya no se puede hablar de representación sino de posesión.

La preocupación por la imagen-como-presencia que muestra Borges en este ensayo se encuentra en perfecta consonancia con sus *ficciones* de realismo mágico. Su proyecto consiste en ampliar las categorías del racionalismo occidental y, explícitamente en este texto, en cuestionar en ellas las relaciones de causa y efecto. Después de ofrecer los ejemplos de magia imitativa que he citado, Borges compara sus supuestos causales a los de la narración ficticia y encuentra a ambos lógicos, predecibles, y absolutamente irrefutables: "la magia es la coronación o pesadilla de lo causal, no su contradicción . . . Todas las leyes naturales la rigen, y otras imaginarias."[42] Entonces Borges aplica su comparación irónica: la novela también debe tramarse según una magia como ésta, en la cual cada hecho ficticio anticipa al que le sigue mediante la misma relación que la que tienen la piel del bisonte o la efigie de madera con sus objetos. Para Borges, la

In his well-known essay "Narrative Art and Magic," Jorge Luis Borges defines two kinds of magic according to a general law "which assumes that 'things act on each other at a distance through a secret sympathy,' either because their form is similar (imitative, or homeopathic, magic) or because of a previous physical contact (contagious, or contact, magic)."[40] Borges is primarily interested in the first type of magic, the "imitative," and its specific functions in a given culture. He lists various examples:

> The Indians of Nebraska donned creaking buffalo robes, with horns and manes, and day and night beat out a thunderous dance so as to call the buffalo. Medicine men in central Australia inflict a wound in their forearms that sheds blood so that the imitative sky will shed rain. The Malayans often torment or insult a wax image so that the enemy it resembles will die. Barren women in Sumatra adorn and hold in their laps a wooden image of a child so that their wombs will bear fruit.[41]

What Borges calls imitative magic I have called the image-as-presence: visual images that *are*, or *become*, or *interpenetrate*, or *extend* their object. To return to Serge Gruzinski's phrase describing the painted images of the Mesoamerican codices, they are images that "grasp and extract the Essential." It is noteworthy that each of Borges's examples presupposes human participation in natural forces and phenomena. The image *becomes* its object to the extent that we can no longer speak of representation, but rather of possession.

Borges' concern with the image-as-presence in this essay is fully consonant with his magical realist *ficciones*. His implicit project is to amplify the categories of western rationalism and, explicitly here, to challenge its relations of cause and effect. After offering the examples of imitative magic that I have quoted, Borges compares their causal assumptions to those of fictional narration and finds them both to be logical, predictable, and absolutely irrefutable: "magic is not the contradiction of the law of cause and effect but its crown, or nightmare. . . . All of the laws of nature as well as those of imagination govern it."[42] Then Borges exercises his ironic comparison: the novel, too, must be plotted according to such magic, every fictional event foreshadowing the next with the same relation as buffalo hide or wooden effigy to their objects. For Borges, the novel has less in common with the modern western conception of causality as "realistic" chains of cause and effect than with buffalo skins and voodoo dolls and their "magic" consequences.

If, according to Borges, magic is the logic of the novel, it may also be so of its counterpart, photography. Because of non-western cultural sources and confluences, Latin American photography is open to "imitative magic" with its elements of bodily transference or transformation. With regard to the

novela tiene poco en común con la concepción occidental moderna de la causalidad como una cadena "realista" de causa y efecto, y mucho más en común con las pieles de bisonte o las muñecas de vudú y sus consecuencias "mágicas."

Si, como dice Borges, la magia es la lógica de la novela, igualmente puede ser la lógica de la fotografía, que es la contraparte de la novela. Debido a las fuentes y tradiciones no-occidentales que en ella confluyen, la fotografía latinoamericana da lugar a la "magia imitativa," con sus elementos de transferencia corporal o transformación. Considérense las formas en que Edgar Moreno y Alexander Apóstol han integrado la imagen mítica dentro de su medio occidental en las fotografías incluidas en este libro. La paradójica tensión entre cuerpo e imagen a la que me refiero más arriba, con respecto a la imagen de Quetzalcóatl, se encuentra presente también en los paisajes tropicales del fotógrafo venezolano Moreno (figuras 167–168). Los cuerpos del pez y el cocodrilo se confunden con el mundo que los rodea, se convierten en el cuerpo del mundo. El cuerpo truncado del cocodrilo sugiere movimiento, metamorfosis, misterio; con la hoja de palma sobre él, nos puede recordar la serpiente emplumada. Los cuerpos (humanos y animales) de las fotografías de Apóstol también sugieren las relaciones fluidas del sujeto con su objeto, y los principios cósmicos de lo complementario y el movimiento que impulsan esas relaciones (figuras 164–166). Las imágenes se encuentran encimadas en capas de niveles imperfectos, para representar una sedimentación de identidades; la luz mancha y deforma los rostros en el proceso mismo de la metamorfosis; las rosas parecen crecer a partir del torso de un hombre; un pollo emerge en medio de unas hojas trémulas. Por medio de estas imágenes, en collages y capas, Apóstol sugiere la participación de la imagen mítica en el mundo natural y viceversa.

Si la magia depende de las diversas perspectivas culturales, lo mismo puede decirse de la locura. Las fotografías de Alicia D'Amico y Sara Facio aquí incluidas provienen de su libro *Humanario*, una colección de fotos sacadas en un instituto de salud mental en Buenos Aires durante los primeros años de la década de 1970 (figuras 80–85). En la imagen mítica los cuerpos participan en el mundo; aquí observamos una grotesca inversión del proceso. D'Amico y Facio muestran cómo la presencia mítica puede tratarse irónicamente *como ausencia*. Representan magistralmente la separación, no-natural, entre la mente y el cuerpo causada por las enfermedades mentales, y por el tratamiento nocivo de los pacientes con excesivas drogas tranquilizantes y con un aislamiento institucional. Se ven blandos cuerpos humanos inmovilizados contra superficies duras, mientras que los ojos, que miran a la cámara directamente, se encuentran llenos de un conocimiento misterioso que sería imposible inmovilizar. Estas imágenes rechazan las distinciones entre cordura y locura, razón y conciencia, mente y materia.[43] Si la imagen vista en el espejo de Quetzalcóatl *hace presente* la ausencia, estas fotografías nos muestran el negativo, la *ausencia como ausencia*. Las fotógrafas han registrado las impenetrables superficies de la cultura occidental moderna que logran impedir los entretejidos míticos de cuerpo y mundo.

photographs of Edgar Moreno and Alexander Apóstol included here, consider the ways in which they integrate the mythic image into their western medium. The paradoxical tension between body and image to which I referred in Quetzalcóatl's image is present in the tropical landscapes of Moreno (figures 167–168). The bodies of fish and alligator blend into the world, *become* the world's body. The cropped body of the alligator suggests movement, metamorphosis, mystery; the palm frond above it may remind us of the plumed serpent. The bodies (human and animal) in Apóstol's photographs also suggest the fluid relations of subject and object and the cosmic principles of complementarity and movement that impel those relations (figures 164–166). Images are imperfectly layered to depict a sedimentation of selves; light blurs and distorts faces in the very process of metamorphosis; roses appear to grow out of a man's torso; a chicken emerges among shimmering leaves. By means of these collaged and layered images, Apóstol suggests the participation of the mythic image in the natural world, and vice versa.

If magic depends on one's cultural perspective, so does madness. The photographs included here by Alicia D'Amico and Sara Facio are from their book *Humanario*, a collection of images taken in a state mental institution in Buenos Aires in the early 1970s (figures 80–85). In the mythic image, bodies participate in the world; here we see a grotesque inversion of this process. D'Amico and Facio demonstrate that mythic presence can be engaged ironically *as absence*. They masterfully suggest the unnatural separation of mind and body caused by mental illness and by its maltreatment with excessive tranquilizing drugs and institutional isolation. Soft, human bodies are immobilized against hard surfaces, even as the eyes looking directly at the camera are filled with a mysterious knowledge impossible to immobilize. These images refuse the distinctions between sanity and insanity, reason and consciousness, mind and matter.[43] If the image in Quetzalcóatl's mirror *presences* absence, these photographs show us the negative impression: *absence as absence*. They record the impenetrable surfaces of modern western culture that obviate the mythic intertwinings of body and world.

Such absence is also the subject of the contemporary Argentine and Uruguayan photographers included in *The Modern Landscape* (figures 107–120). In these "landscapes," mythic elements are announced and annulled, affirmed and effaced. A photograph by Eduardo Gil includes costumed *calaveras* (skeletons), an image with long and deep mythic associations that are abruptly canceled against the industrial surfaces of an apparently abandoned building. Juan Travnik's photograph of a painted tree that melts magically into space and then back again into concrete ironizes the interpenetration of natural forms typical of the mythic image. Juan Ángel Urruzola also engages the mythic image ironically by juxtaposing nature and modern urban culture. In his photograph of an unkempt garden, the light in the foreground falls upon a carved stone that resembles a pre-hispanic monolith. But this mythic presence is subverted by the bourgeois bunker in the background. And Mario Marotta's photographs of a corpse

Una ausencia tal es el tema de los fotógrafos contemporáneos argentinos y uruguayos incluidos en *El paisaje moderno* (figuras 107–120). En estos "paisajes" hay elementos míticos anunciados y cancelados, afirmados y eclipsados. Una fotografía de Eduardo Gil incluye calaveras con ropas, una imagen con asociaciones míticas antiguas y profundas que se cancelan abruptamente contra las superficies industriales de un edificio aparentemente abandonado. En una fotografía de Juan Travnik, un árbol pintado sobre un muro se disuelve mágicamente en el espacio y luego se ve contra un telón de cemento. Travnik trata con ironía la interpenetración de formas naturales que es típica de la imagen mítica. Juan Ángel Urruzola también utiliza la imagen mítica irónicamente al yuxtaponer la naturaleza con la cultura urbana moderna. En su fotografía de un jardín mal cuidado, la luz del frente da sobre una piedra tallada que se parece a un monolito prehispánico. Pero esta presencia mítica es subvertida por el búnker burgués del fondo. Las fotografías de Mario Marotta de un cadáver y un hombre desnudo—cada cuerpo encerrado, sin esperanza, en su celda institucional— también niegan el entretejido mítico de cuerpo y mundo, aun cuando el "close-up" de una cara/máscara se burla tanto de la muerte como de la locura. El mito está tratado con ironía o bien está ausente pero también es palpable, y dota a cada una de estas fotografías de un abrumador sentimiento de pérdida.

Pero estas conclusiones son prematuras. Para apreciar plenamente las tradiciones míticas y modernas cuya interacción se da en las formas expresivas latinoamericanas, es preciso considerar también la tradición visual importada de la Reforma católica.

Ideología e idolatría en Nueva España

Entre 1521 y 1650 se cumplió la occidentalización de América, y con ella vino la imposición de las concepciones europeas de representación visual, las cuales, sin embargo, no sustituyeron a las concepciones indígenas. Carmen Bernand y Serge Gruzinski describen este proceso en un estudio muy útil, titulado *De la idolatría: una arqueología de las ciencias religiosas*, como "una gigantesca operación de duplicación que consistió en reproducir sobre suelo americano . . .las instituciones, las leyes, las creencias y las prácticas de la Europa medieval y moderna."[44] Aunque los lenguajes visuales indígenas fueron subordinados, casi inmediatamente, a la escritura simbólica europea (alfabética), no por ello dejaron de circular. Por el contrario, los colonizadores católicos, inconscientemente, trajeron con ellos formas visuales que reiteraban lo que ellos querían hacer olvidar. Hoy en día, las iglesias coloniales en muchas partes de Latinoamérica demuestran una densidad de imágenes igual a la de las páginas de los códices mayas y nahuas. El estilo barroco que caracterizó al arte y la arquitectura colonial latinoamericanos desde la última parte del siglo dieciséis hasta la mitad del dieciocho, es análogo a las modalidades de expresión visual anteriores al contacto, tanto en la profusión de formas como en el rechazo de una única perspectiva unificadora y en los usos de motivos naturales para los fines de la estructura y la composición.

and a nude man—each body hopelessly enclosed in its institutional cell—also deny the mythic intertwining of body and world, even as his close-up composition of a face/mask mocks both death and insanity. Here, myth is ironized or absent, but also palpable, and it invests each of these photographs with an overwhelming sense of loss.

However, these conclusions are premature. We cannot fully appreciate their interacting mythic and modern traditions in Latin American expressive forms without addressing the imported visual tradition of the Catholic Reformation.

Ideology and Idolatry in New Spain

Between 1521 and 1650, the westernization of America was accomplished, and with it came the superimposition—*not* the substitution—of European conceptions of visual representation. This process is described by Carmen Bernand and Serge Gruzinski in their useful study *De la idolatría: Una arqueología de las ciencias religiosas* (On idolatry: An archeology of religious sciences) as "a gigantic operation of duplication that consisted in reproducing on American soil . . . the institutions, laws, beliefs and practices of medieval and modern Europe."[44] Although indigenous visual languages were almost immediately subordinated to European symbolic (alphabetic) writing, they did not cease to circulate. On the contrary, the Catholic colonizers unwittingly brought with them visual forms that reiterated what they were intended to obliterate. Today, colonial churches in many parts of Latin America display a density of images equal to that on the folded pages of the Nahua and Maya codices. The baroque style that characterized Latin American colonial art and architecture from the late sixteenth century through the mid eighteenth is analogous to pre-contact modes of visual expression in its profusion of forms, its refusal of a single unifying perspective, and its structural and compositional uses of natural motifs.

Even before the baroque style had been fully transplanted in America, various mixtures of indigenous and European visual forms began to appear on sixteenth-century Catholic walls. The Spanish colonizers quickly engaged images in the service of the project that justified their conquest and colonization: the conversion of the populations of America to Catholicism. And they used indigenous artists to help them do so.

The language of visual images must have seemed virtually universal to the colonizers, compared with the welter of incomprehensible spoken languages standing between the objects of their missionary efforts and the Catholic truth. In *De la idolatría*, Bernand and Gruzinski argue this point in fascinating detail: "the 'spiritual conquest' of the Indians in the New World was effected by highly complex strategies based on the conquest of bodies and the distribution of engraved images, painted or performed."[45] The

Aun antes de que el trasplante del estilo barroco a América se hubiese consumado, en los muros católicos del siglo dieciséis comenzaron a aparecer mezclas diversas de las formas visuales indígenas y europeas. Los colonizadores españoles rápidamente pusieron las imágenes al servicio del proyecto que justificaba la conquista y colonización que estaban realizando: la conversión de los pueblos de América al catolicismo. Y también pusieron a artistas indígenas a ayudarlos.

A los colonizadores el lenguaje de imágenes visuales puede haberles parecido virtualmente universal, comparado con la confusión de incomprensibles lenguas habladas que se interponían entre los objetos de sus esfuerzos misioneros y la verdad católica. En *De la idolatría*, Bernand y Gruzinski tratan esta idea con fascinante detalle: "la 'conquista espiritual' de los indios del Nuevo Mundo se apoyó en estrategias muy complejas, basadas en la conquista de los cuerpos y la difusión de la imagen grabada, pintada o escenificada . . .".[45] El supuesto europeo de la universalidad de su lenguaje visual, por erróneo que haya sido, inspiró las lecciones bíblicas esculpidas y pintadas en los muros de conventos y fachadas de iglesias del siglo dieciséis. Ya en los siglos diecisiete y dieciocho, estructuras barrocas suntuosamente decoradas respondían menos al imperativo de convertir que al impulso de glorificar—a Dios, a la Iglesia católica, a la España católica y a su Sacro Imperio Romano en América. Las exuberantes formas físicas del color, la forma, el volumen y la figura barrocas atestiguan la riqueza y el poder—además de la injusticia—terrenales, a la vez que intentan representar realidades meta-físicas.

Indudablemente la imagen católica no intenta presentar sino representar esas realidades. A pesar del uso extravagante de imaginería visual, la Iglesia insistió, cada vez más, en la separación de la mera imagen (visual) de su objeto ideal (invisible). Siglos de comentarios por parte de los escolásticos católicos, a menudo basados en los textos griegos clásicos, habían determinado que la belleza física era deseable porque podía conducir a la verdad metafísica.[46] Yendo más allá de un propósito meramente pedagógico, una reacción empática a la imagen visual podía introducir al creyente en el misterio divino. Sin embargo, la imagen misma no debía ser objeto de culto; Dios (espíritu) no debía confundirse con Su creación o Sus criaturas. Especialmente en Nueva España, esta era una distinción que a la Iglesia católica de la colonización le costaba mantener.

La imagen de la Reforma católica existe, entonces, *no* para corporizar a Dios (o "imitarlo", como ocurre, según la descripción de Borges de la "homeopatía" de la imagen con su objeto, en las culturas míticas), sino para permitir al creyente que invoque a Dios: la imagen es un índice que apunta hacia la verdad. Las particularidades visuales de las pinturas, las estatuas y las celebraciones y procesiones religiosas existen para conducir al creyente al mundo espiritual, no para poner al mundo espiritual en contacto físico y real con el observador. Sin embargo, la distinción entre el culto (*latría*) y el culto icónico (*idolatría*) era bastante sutil para los conversos nuevos, como notaron los frailes y curas católicos con consternación. La idolatría,

Europeans' assumption (however mistaken) of the universality of their visual idiom inspired painted and sculpted biblical lessons on sixteenth-century cloister and convent walls and on church façades. By the seventeenth and eighteenth centuries, sumptuously decorated baroque structures were responding less to the imperative to convert than to the impulse to glorify—God, the Catholic Church, Catholic Spain, and its Holy Roman Empire in America. The exuberant physicality of baroque color, volume, form, and figure attests to worldly wealth and power—and injustice—even as it intends to *re*present otherworldly realities.

The Catholic image does intend to *re*present, rather than present, those realities. In spite of the extravagant use of visual imagery, the Church increasingly insisted upon the separation of the mere (visual) image from its ideal (invisible) object. Centuries of commentary by Catholic scholastics, often based on classical Greek texts, had determined that physical beauty was desirable because it could serve as a conduit to metaphysical truth.[46] Beyond pedagogical purpose, an empathetic reaction to visual images could take the believer into divine mystery. But the image itself was certainly not to be worshiped; God (spirit) was not to be confused with His creation or His creatures. Especially in New Spain, this was a distinction that the colonizing Catholic Church was at pains to maintain.

The Catholic Reformation image exists, then, *not* to embody God (or "imitate" Him, as Borges had described the image's "homeopathic" relation to its object in myth cultures), but rather to facilitate the believer's call upon God: it is an index, pointing to truth. The visual particularities of religious paintings and statues, pageants and processions, exist to conduct the believer elsewhere, not to bring the spiritual realm into actual physical contact with the beholder. However, the distinction between worship (*latría*) and idol worship (*idolatría*) was a fine one for recent converts, as the Catholic friars and priests realized to their dismay. Idolatry, like magic, depends upon one's cultural perspective: from the Catholic colonizing perspective, the two activities were virtually synonymous, and strictly forbidden.

Documents throughout the colonial period attest to incessant worry on the part of the Church hierarchy about the invasion of indigenous idolatry into Catholic iconic practice. Measures were taken by the Church to ensure that the physical image not be mistaken for the spiritual event or personage it represented. For example, sixteenth-century atrial crosses in New Spain, elaborately carved in stone, are unique in depicting only the thorn-crowned head of Christ, rather than the entire body. This important revision of European iconography was made so that converts would not take literally the image of human sacrifice, an indigenous ritual practice that the Catholic fathers were attempting to extirpate. And Church documents from the three centuries of colonial rule in Mesoamerica include petitions by indigenous believers that worship be allowed in caves or mountain retreats. The petitioners were almost always discredited and punished, as were those who reported apparitions of Catholic figures in such

como la magia, depende de las diversas perspectivas culturales: para la perspectiva católica de la colonización las dos actividades eran virtualmente sinónimas y estrictamente prohibidas.

Hay documentos que atestiguan la preocupación incesante de la jerarquía eclesiástica, durante todo el período colonial, al ver que la idolatría indígena estaba invadiendo la práctica icónica católica. La Iglesia tomó medidas para asegurarse de que la imagen física no se confundiera con el acontecimiento o el personaje espiritual que representaba. Por ejemplo, las cruces atriales del siglo dieciséis, en Nueva España, talladas en piedra con gran detalle, son únicas al representar, en lugar de todo el cuerpo, solamente la cabeza coronada de espinas de Cristo. Esta importante revisión de la iconografía europea se hizo para evitar que los nuevos creyentes interpretaran literalmente la imagen del sacrificio humano, práctica ritual indígena que los padres católicos estaban tratando de extirpar. Entre los documentos eclesiásticos de los tres siglos que duró el mandato colonial en Mesoamérica hay solicitudes por parte de creyentes indígenas para que se les permitiese celebrar el culto en la seclusión de cuevas u otros lugares en las montañas. Dichos creyentes fueron casi siempre castigados y cubiertos de oprobio, como lo fueron los informes sobre epifanías de figuras católicas en tales lugares.[47] Debido a que las imágenes indígenas eran objeto de culto en paisajes naturales, la Iglesia interpretó (correctamente) tales solicitudes como el deseo que sentían los conversos de reconocer sus imágenes antiguas en las más recientes imágenes católicas. Las solicitudes fueron negadas, pero no se pudo hacer lo mismo con las prácticas sincréticas: como he indicado, el sincretismo visual fue una práctica tácita desde el momento en que las órdenes mendicantes pusieron a los "tlacuilos" a pintar los muros de sus conventos.

Es evidente la gran importancia que tuvo la política de la imagen en la definición de una práctica espiritual en la América Latina de la colonia. No obstante, el sorprendente vigor de las imágenes católicas en muchas partes de Latinoamérica actual refleja, no la extirpación de los ídolos indígenas, sino la persistencia (contra toda intención oficial) de la imagen-como-presencia mítica dentro de la tradición católica. Considérese el inmenso poder de la imagen de la Virgen de Guadalupe en México durante más de cuatro siglos, desde que se le apareció en 1531 en Tepeyac al niño indio Juan Diego. Siempre se la describe exactamente como la imagen morena que se creía había quedado indeleblemente grabada en las ropas de Juan Diego. En la actualidad se pueden ver estas ropas en la Basílica de Guadalupe, construida en el sitio donde tuvo lugar la epifanía. No es ninguna coincidencia que el Tepeyac fuera también el sitio sagrado de la diosa nahua Cihuacóatl, "esposa de la serpiente" en náhuatl, también llamada Tonantzín, "nuestra madre," nombre reservado a la compañera de Quetzalcóatl y, junto con él, "inventora de hombres,"

Cuando la Virgen de Guadalupe apareció ante Juan Diego, éste corrió a anunciar la epifanía a la jerarquía eclesiástica, pero según la leyenda las rosas que la Virgen le había ofrecido como prueba de su primera aparición no convencieron al obispo. Para demostrar su epifanía ante un clero católico poco receptivo, la

sites.[47] Because indigenous images were worshiped in natural surroundings, the Church (accurately) understood such petitions as the desire of the converted to recognize their ancient images in the more recent Catholic ones. The petitions were denied, but syncretic practice could not be: as I have indicated, visual syncretism had been the unacknowledged practice since the moment the mendicant orders set tlacuilos to painting murals on their walls.

Clearly, the politics of the image were of no small importance in defining spiritual practice in colonial Latin America. But the astounding force of Catholic images in many parts of Latin America today reflects not the extirpation of indigenous idols, but rather the persistence (against all official intention) of the mythic image-as-presence within the Catholic tradition. Consider the immense power of the image of the Virgin of Guadalupe in Mexico over more than four centuries, since her appearance in 1531 to the Indian boy Juan Diego in Tepeyac. She is always depicted exactly as her dark image was supposed to have been indelibly imprinted upon his garb, now on display in the Basilica of Guadalupe, built on the site where she is said to have appeared. It is no coincidence that Tepeyac was also a site sacred to the Nahua goddess Cihuacóatl, meaning "wife of the serpent" in Nahuatl, who was also called Tonantzín, "our mother," a name reserved for the partner of Quetzalcóatl, and with him, "inventor of men."

When the Virgin of Guadalupe appeared to Juan Diego, he ran to announce the apparition to the Catholic hierarchy, but according to the legend, the roses offered by the Virgin as proof of her first apparition did not convince the bishop. She had to appear a second time to argue her case before an unreceptive Catholic clergy. Only her image on Juan Diego's white garb—the impress of her physical presence upon Juan Diego's own body—was sufficient to confirm the miracle. Here, "appearance" assumes the mythic significance that we also saw in the account of Quetzalcóatl's mirror.

The historian Jacques Lafaye traces the "Mexicanization of the cult of Guadalupe" by tracing the process through which this Mexican image, almost certainly painted by a tlacuilo, was substituted for the imported Spanish image of the Virgin of Guadalupe of Estremadura. Lafaye affirms that the "change of images was the first forward step of Mexican national consciousness."[48] This syncretic image of the Mexican Virgin of Guadalupe thus combines the indigenous image of Cihuacóatl-Tonantzín and her many embodied forms with the Virgin of Guadalupe of Estremadura and her embodied forms. Examples abound of such syncretism in Latin America. The patroness of Cuba, la Virgen de la Caridad del Cobre (the Copper Virgin of Charity), reflects the Spanish Virgin of Illescas (a figure of Byzantine origin), the Amerindian *taino* spirit Atabey or Atabex, and the Yoruba deity derived from Ochún.[49] Given the cumulative and synthesizing force of such transculturation, it is no wonder that the colonizing clergy worried about idolatry.

Virgen tuvo que aparecer una vez más. Solamente la imagen de su cuerpo sobre las ropas blancas de Juan Diego—la impresión que su presencia física dejó en el cuerpo mismo de Juan Diego—logró confirmar el milagro. Aquí la "apariencia" asume la significación mítica que también vimos en el relato del espejo de Quetzalcóatl.

El historiador Jacques Lafaye habla de la "mexicanización del culto a Guadalupe," trazando el proceso a través del cual esta imagen mexicana, muy probablemente pintada por un "tlacuilo," reemplazó a la imagen, importada de España, de la Virgen de Guadalupe de Extremadura. Lafaye afirma que "el cambio de imágenes fue el primer paso adelante de la conciencia nacional mexicana."[48] Esta imagen sincrética de la Virgen de Guadalupe mexicana combina la imagen indígena de Cihuacóatl-Tonantzín, y muchas otras formas corporizadas de la misma diosa, con la Virgen de Guadalupe de Extremadura y las formas corporizadas de esta última. En Latinoamérica abundan ejemplos de un sincretismo similar. La patrona de Cuba, la Virgen de la Caridad del Cobre, refleja a la virgen española de Illescas (figura de origen bizantino) y al espíritu *taino* amerindio Atabey o Atabex, a la vez que a la deidad Yoruba, derivada de Ochún.[49] No es de sorprender que, dada la fuerza sintetizadora y acumulativa de tal transculturación, al clero colonizador le preocupara la idolatría.

Sin embargo, hacia fines del siglo diecisiete el mismo clero aceptó, de forma general, otra imagen sincrética. A la lista de prefiguraciones paganas de Cristo se añadió Quetzalcóatl, el primero en anunciar el advenimiento de Cristo en América.[50] El argumento es impecable: Quetzalcóatl era la personificación que el Nuevo Mundo dio al Apóstol Santo Tomás, el discípulo de Cristo a quien se había dado la misión de cristianizar el Oriente. Lafaye muestra que esta superposición de mitos indígena y cristiano circuló a través de toda la América hispánica desde el fin del siglo diecisiete y durante el siglo dieciocho. El sincretismo de la doctrina católica, diseminado estratégicamente por los jesuitas en toda América Latina, permitió que entrase la imagen mítica de Quetzalcóatl oficialmente en la catedral barroca, si no por la portada, por la puerta de atrás.

La imagen barroca y la Contrarreforma católica

La Contrarreforma católica importada a América Latina fue, básicamente, tomista y aristotélica. La estética de Aristóteles y algunos de sus textos científicos, recuperados en Occidente durante los siglos doce y trece después de un milenio de olvido, proporcionaron la base empírica de la teología de Santo Tomás de Aquino (1212–1274). Junto con San Buenaventura (1225–1274), Santo Tomás descubrió en Aristóteles categorías filosóficas que le permitían observar y apreciar el mundo natural a través de los sentidos físicos: sustancia, cualidad, cantidad, relación, la naturaleza de la forma y la materia, actualidad y potencialidad, ser y llegar a ser. El filósofo de Aquino renunció a la trascendencia neoplatónica agustina que informó a

But by the late seventeenth century, another syncretic image had become generally accepted by this same clergy. Quetzalcóatl was added to the list of pagan prefigurations of Christ, the first to announce the advent of Christ in America.[50] The argument is impeccable: Quetzalcóatl was the New World personification of St. Thomas Apostle, the disciple of Christ assigned to Christianize the east. Lafaye has shown that this superimposition of indigenous and Christian myth circulated widely throughout hispanic America in the late seventeenth and eighteenth centuries. Catholic doctrinal syncretism, strategically disseminated by the Jesuits throughout Latin America, opened a back door through which the mythic image of Quetzalcóatl could officially enter the baroque cathedral.

The Baroque Image and the Catholic Counter-Reformation

The Catholic Counter-Reformation imported into Latin America was basically Thomistic and Aristotelian. Aristotle's aesthetic and scientific writings, recovered in the west in the twelfth and thirteenth centuries after more than a millennium of oblivion, provided the empirical bases for the theology of St. Thomas Aquinas (1225–1274). Along with St. Bonaventure (1217–1274), Aquinas discovered in Aristotle the philosophical categories for observing and appreciating the material world through the physical senses: substance, quality, quantity, relation, the nature of form and matter, actuality and potentiality, being and becoming. Aquinas declined the otherworldliness of Augustinian Neoplatonism that informed the Protestant Reformation; he rejected the Neoplatonic contemplation of ideas apart from this world, along with Augustine's understanding of the body as an inevitable source of sin. Rather, he found spiritual significance in nature, arguing that one can go outside of the mind to the body, the senses, and the physical world in order to discover both the self and God. It is the Aristotelianism of Aquinas that impels his attitude toward the visual image.

Recall that the Catholic Reformation image could not *embody* spirit (this would be idolatry), but it could *point to* spirit. Hence, the sumptuous visual forms of the baroque ecclesiastic art and architecture imported into Latin America by the colonizing Catholic Church. (The Protestant Reformation attitude toward the visual image, first imported into North America by the Puritans, was very different, as a comparison of colonial churches in New England and New Spain will quickly confirm.[51]) In *Image as Insight*, Margaret R. Miles explains Aquinas's Aristotelian conception of the visual image:

Soon after Aristotle became known in the medieval west, his idea that images formed by perception are an irreducible part of all thought was applied to theological knowledge. Thomas Aquinas said that theology requires the continuous use of images. Aquinas, like Aristotle,

la Reforma protestante; rechazó la contemplación neoplatónica de Ideas separadas de este mundo, así como el concepto agustiniano del cuerpo como una fuente inevitable de pecado. En cambio, encontró significado espiritual en la naturaleza, sosteniendo que se puede trascender la mente y dirigirse al cuerpo, a los sentidos y al mundo físico, para descubrir a Dios y descubrirse a sí mismo. El aristotelismo de Santo Tomás es el que determina su actitud con respecto a la imagen visual.

Recordemos que la Reforma católica no podía *corporizar* el espíritu (esto sería idolatría), pero sí podía *apuntar* al espíritu. De ahí las suntuosas formas visuales del arte y la arquitectura eclesiásticos barrocos, importados a Latinoamérica por la Iglesia católica colonizadora. (La actitud de la Reforma protestante hacia la imagen visual, que los puritanos fueron los primeros en traer a Norteamérica, era muy diferente, como lo confirmará inmediatamente la comparación entre las iglesias coloniales de Nueva Inglaterra y las de Nueva España.)[51] En *Image as Insight*, Margaret R. Miles explica el concepto aristotélico de la imagen visual en Santo Tomás:

> Poco después de que se conoció a Aristóteles en el Occidente medieval, su idea de que las imágenes formadas por la percepción son parte irreducible de cualquier pensamiento fue aplicada al conocimiento teológico. Santo Tomás de Aquino dijo que la teología requería el uso continuo de imágenes. Tomás, como Aristóteles, corrigiendo la tendencia del platonismo popular a tomar a los objetos sensibles como un primer paso hacia el conocimiento que se debe abandonar lo más pronto posible, insistió en la permanente función de mediación de que están dotadas las imágenes.[52]

Después, Miles cita a Santo Tomás cuando habla de esta "permanente función de mediación:"

> La imagen es el principio de nuestro conocimiento. Es en ella donde se inicia nuestra actividad intelectual, no como un estímulo pasajero, sino como un duradero cimiento. Cuando la imaginación se ahoga, lo mismo le sucede a nuesto conocimiento teológico.[53]

Esta actitud tomista se convirtió en la doctrina de la Contrarreforma durante el primer período de las sesiones del Concilio de Trento (1545 a 1547). Entre los principios anunciados por el Concilio se encontraba el de que las figuras debían pintarse de la manera más realista posible, en poses y contextos naturales, cotidianos y familiares, para que los creyentes pudiesen identificarse con ellas y así se incrementase su piedad.

Santo Tomás de Aquino era domínico y San Buenaventura, franciscano. Estas órdenes fueron esenciales para llevar a cabo la colonización católica y conversión en Nueva España, durante los siglos dieciséis y diecisiete. Los franciscanos llegaron en 1524, por pedido de Hernán Cortés, que prefería una orden

corrected the tendency of popular Platonism to regard sensible objects as the first step toward knowledge, but a first step to be left behind as quickly as possible, by insisting on the permanent mediating function of images.[52]

Miles then quotes Aquinas on this "permanent mediating function:"

> The image is the principle of our knowledge. It is that from which our intellectual activity begins, not as a passing stimulus, but as an enduring foundation. When the imagination is choked, so also is our theological knowledge.[53]

This Thomistic attitude became Counter-Reformation doctrine during the first period of sessions of the Council of Trent (1545 to 1547). Among the announced principles of the Council was that figures were to be painted as realistically as possible, in natural, daily, familiar poses and contexts, so that believers might identify with them, and their piety increase.

St. Thomas Aquinas was a Dominican, and St. Bonaventure a Franciscan. These orders were principal in carrying out the Catholic colonization of New Spain in the sixteenth and seventeenth centuries. The Franciscans arrived in 1524, by request of Hernán Cortés, who wanted a reformed order rather than the (potentially corrupt) secular clergy. The Dominicans followed in 1526. These orders had been instituted in the early thirteenth century to counteract the late medieval movements—Albigensians, Cathari, Adamites, Beghards—deemed heretical by monolithic Catholicism. Thus, the Franciscans and Dominicans were themselves reform movements within the Catholic Church. They were mendicant rather than monastic orders, friars rather than monks, whose discipline it was to go into the world and spread the Word, rather than remain in monasteries and contemplate it. From our position of hindsight, it seems almost foreordained that these orders should have been the ones to implant Catholic institutions in New Spain, since they had been instituted three hundred years earlier to such purpose: the extirpation of heresy and the dissemination of Catholic practice. In New Spain, the Franciscans and Dominicans decorated the walls of their churches and cloisters with murals and paintings in order to bring the supernatural more vividly into the realm of human experience.

Other orders followed, as did the secular clergy, which eventually replaced the mendicant orders as ministers to the converted. No group was more important in consolidating the power of the Catholic Reformation in New Spain than the Jesuits, who arrived in 1572. The Jesuit order originated in Spain in the sixteenth century in response to the Church's need for reform and expansion, as had the Franciscans and Dominicans in the thirteenth century in Italy. In New Spain, the Jesuits were less

reformada al clero secular (potencialmente corrupto). Los domínicos llegaron más tarde, en 1526. Estas órdenes habían sido fundadas a principios del siglo trece para hacer frente a los últimos movimientos medievales—albigenses, cátaros, adamitas, begardos—que para el catolicismo monolítico eran heréticos. Así pues, los franciscanos y domínicos eran movimientos de reforma dentro de la Iglesia Católica. No eran órdenes monásticas sino mendicantes; no eran monjes sino frailes cuya disciplina consistía en salir al mundo y diseminar la doctrina, en vez de permanecer en monasterios y contemplarla. Con nuestra visión retrospectiva, estas órdenes parecen haber estado predestinadas para implantar las instituciones católicas en la Nueva España, ya que habían sido fundadas trescientos años antes con ese propósito: la extirpación de la herejía y la diseminación del Catolicismo. En Nueva España los franciscanos y los domínicos decoraron los muros de iglesias y claustros con murales y pinturas, a fin de traer lo sobrenatural al reino de la experiencia humana de una manera más vibrante.

Las órdenes franciscanas y domínicas fueron seguidas por otras órdenes, y también por sacerdotes seculares, que eventualmente reemplazaron a las órdenes mendicantes como ministros de los conversos. Ningún grupo tuvo mayor influencia en la consolidación del poder de la Reforma Católica en Nueva España que los jesuitas, quienes llegaron en 1572. La orden jesuita tuvo origen en España, durante el siglo dieciséis, como respuesta a la necesidad de expansión y reforma que tenía la Iglesia; así es como habían surgido, en el siglo trece, los franciscanos y domínicos. En Nueva España a los jesuitas les interesaba más la educación que la conversión, es decir, se preocupaban menos por los indios que por los "criollos" (los hijos de españoles, nacidos en la Nueva España), y con este propósito extremaron las tendencias mundanas del tomismo. Las fabulosas iglesias barrocas que construyeron, con riqueza y energía que parecen no haber tenido límites, reflejan entre otras cosas su obediencia al mandato del Concilio de Trento de cultivar la piedad mediante imágenes visuales.

San Ignacio de Loyola, fundador de la orden jesuita, publicó sus *Ejercicios espirituales* en latín en 1548. Son una serie de meditaciones sobre el pecado y sobre la vida, pasión, resurrección y ascensión de Cristo. San Ignacio no define cómo se relacionan las imágenes visuales con estos temas, pero se refiere constantemente a la experiencia de los sentidos—especialmente el sentido de la vista—para dar realidad a la escena contemplada. La creación de imágenes, un ejercicio de la imaginación, se convierte en una disciplina espiritual. San Ignacio describe como sigue un ejercicio espiritual que consiste en "ver el lugar:"

Aquí debe notarse que, cuando la meditación o la contemplación tiene un objeto visible, por ejemplo, la contemplación de Cristo, nuestro Señor, durante su vida en la Tierra, puesto que Él es visible, la composición consistirá en ver, con los ojos de la imaginación, el lugar físico donde el objeto que queremos contemplar se encuentra presente. Me refiero como lugar físico, por ejemplo,

concerned with conversion than education; that is, less concerned with Indians than *criollos* (the sons of Spaniards, born in New Spain), and to this end, they carried Thomistic worldliness to its extreme. The fabulous baroque churches they built with seemingly inexhaustible energy and wealth reflect, among other things, their obedience to the injunction of the Council of Trent that they cultivate piety through visual images.

St. Ignatius of Loyola, founder of the Jesuit order, published his *Spiritual Exercises* in Latin in 1548. The *Spiritual Exercises* is a series of meditations on sin, and on the life, passion, resurrection, and ascension of Christ. St. Ignatius does not speak of the relationship of visual images to these subjects, but he constantly calls upon the experience of the senses—and especially the eyes—to give reality to the contemplated scene. The imaginative making of images becomes a spiritual discipline. St. Ignatius refers to the spiritual exercise of "seeing the place," which he describes as follows:

> It should be noted at this point that when the meditation or contemplation is on a visible object, for example, contemplating Christ our Lord during His life on earth, for He is visible, the composition will consist of seeing with the imagination's eye the physical place where the object that we wish to contemplate is present. By the physical place I mean, for instance, a temple or mountain where Jesus or Our Lady is, depending on the subject of the contemplation."[54]

This emphasis on the spiritual importance of visual imaging explains in part the Jesuits' attraction to indigenous cultures and their support of a cultural theory of syncretism that made the multiple images of Quetzalcóatl announce the advent of Christ.

John Rupert Martin, in his study of seventeenth-century baroque art, argues that St. Ignatius's *Spiritual Exercises*, supported by the ideology of the image enunciated by the Council of Trent, inspired a new naturalism in religious art that manifested itself most forcefully in Spain. The example Martin gives is the *Christ of Clemency* (1603–6), a polychrome crucifix sculpted and painted by Juan Martínez Montañés for the Cathedral of Seville, where it still hangs. This work emphasizes the physical reality of Christ's crucified body, an emphasis that Martin specifically links to descriptive details in St. Ignatius's *Spiritual Exercises*.[55] St. Ignatius advises the worshiper: "Imagine Christ our Lord before you, hanging upon the cross. Speak with Him of how from being the Creator He became man, and how, possessing eternal life, He submitted to temporal death to die for our sins . . . And as I see Him in this condition, hanging upon the cross, I shall meditate on the thoughts that come to my mind."[56] The Jesuit impulse to visualize the invisible led to an increased emphasis upon the physical body and the natural world;

a un templo o una montaña donde estén Jesús o la Virgen, según cuál sea el sujeto de la contemplación.[54]

Tal énfasis en la importancia espiritual de las imágenes visuales explica, en parte, que los jesuitas se sintieran atraídos por las culturas indígenas y que apoyaran una teoría de sincretismo cultural que permitió que las múltiples imágenes de Quetzalcóatl anunciaran el advenimiento de Cristo.

John Rupert Martin, en su estudio del arte barroco del siglo diecisiete, sostiene que los *Ejercicios espirituales* de San Ignacio, fundamentados en la ideología de la imagen enunciada por el Concilio de Trento, inspiraron un nuevo naturalismo en el arte religioso que encontró su manifestación más vigorosa en España. El ejemplo que da Martin es el *Cristo de la clemencia* (1603–6), un crucifijo polícromo, esculpido y pintado por Juan Martínez Montañés para la Catedral de Sevilla, donde todavía se encuentra. Esta obra pone de relieve la realidad física del cuerpo crucificado de Cristo, un énfasis que Martin específicamente asocia con detalles descriptivos de los *Ejercicios espirituales* de San Ignacio.[55] San Ignacio advierte al devoto: "Imagina a Cristo, nuestro Señor, en la cruz. Habla con Él de cómo siendo el Creador, se convirtió en Hombre, y cómo, poseyendo vida eterna, se sometió a la muerte temporal para morir por nuestros pecados . . . Cuando lo vea a Él en esa condición, en la cruz, meditaré sobre los pensamientos que vengan a mi mente."[56] El impulso jesuita de visualizar lo invisible realzó la importancia del cuerpo físico y el mundo natural. Para la Contrarreforma el naturalismo barroco se volvió un medio primordial para llevar al observador a un estado de comunión mística con lo divino.

Esta tradición es fácil de discernir en las fotografías que Juan José de Jesús Yas sacó a finales del siglo diecinueve y principios del veinte. Yas, un japonés que inmigró a Guatemala y se convirtió al catolicismo, se esforzó por comunicar creencias consonantes con la Reforma Católica, y lo hizo en términos del naturalismo barroco. Nos servirá de ejemplo la fotografía de Yas del fraile sentado en el suelo que contempla la cruz con un libro abierto a su lado (figura 37). Al observador contemporáneo el paisaje que rodea al fraile le parece artificial. Sin embargo, el propósito de Yas debe haber sido, por el contrario, atestiguar la existencia de Dios mediante la referencia al mundo natural. Podemos dar por sentado que el libro abierto es una Biblia, y ello confirma la hipótesis recién expresada, pues ilustra la idea de la Reforma Católica según la cual el mundo ha sido dado por Dios a la humanidad, junto con la Biblia, como un índice del espíritu divino. El creyente, si visualiza como es debido, verá al artista divino detrás de Su obra: la Palabra y el mundo. El uso que hace Yas de la luz también responde a las ideas de la Reforma Católica sobre la interconexión de la naturaleza y la verdad. El misterioso brillo que irradian sus retratos de curas y sus estatuas recuerda la luz de las pinturas religiosas de pintores barrocos como Caravaggio o Rembrandt. Dicho brillo sugiere la presencia espiritual en los cuerpos de sus sujetos y la presencia de la divinidad en lo cotidiano.

baroque naturalism became a primary Counter-Reformation means of bringing the beholder into a state of mystical communion with the divine.

We may easily discern this tradition in the late-nineteenth- and early-twentieth-century photographs of Juan José de Jesús Yas. Yas, a Japanese immigrant to Guatemala and a convert to Catholicism, strove to convey beliefs consonant with Reformation Catholicism, and he did so in terms of baroque naturalism. Take Yas's photograph of the friar seated on the ground, book open beside him, contemplating the cross (figure 37). The landscape that surrounds him seems artificial to the contemporary viewer, but Yas's purpose was surely the contrary: to attest to the existence of God by reference to the natural world. The open book, which we may safely assume is a Bible, confirms this point, for it illustrates the Catholic Reformation idea that along with the Bible, the world had been given to humans by God as an index of divine spirit. The believer, if he or she visualizes properly, will see the divine artist behind His work: the Word and the world. Yas's use of light also responds to Catholic Reformation ideas of the interconnectedness of nature and truth. The mysterious glow that radiates from his portraits of priests and statues recalls the light in the religious paintings of baroque painters such as Caravaggio or Rembrandt. This glow suggests spiritual presence in the bodies of his subjects and divinity in the everyday.

Contemporary Venezuelan photographers Fran Beaufrand and Nelson Garrido engage this baroque tradition ironically in their visual parodies of religious figures. Parody depends upon the presence of forms and/or themes so familiar to the viewer that they may be distorted or rearranged for a desired effect (usually comic critique). Both Beaufrand and Garrido emphasize the physical body, but in their photographs, the arranged setting that for Yas signified God's presence in the world becomes a comic accumulation of the detritus of contemporary consumer culture (figures 169–170, 175–177). The visible no longer signals the invisible, but rather the manufactured, the simulated, the sentimental. In Beaufrand's photograph, the Virgin is pregnant and in despair (figure 169). She is both the Purísima and the Dolorosa, and she is neither.

Return, now, to the syncretic image of Guadalupe-Tonantzín. In her image and also, I would argue, in the ironic manipulations of Beaufrand's photograph, the mythic image infuses the Catholic image with its power of physical presencing. The power of this syncretism is nowhere more apparent in Latin American iconography than in the physical/mystical body of Christ. This discussion of Quetzalcóatl's mirror tacitly supposes that one of the most culturally telling functions of the image is the presencing of a god. We can test this supposition by considering the uniquely Latin American images of Christ's body known as *los Cristos sangrantes*.

Los fotógrafos venezolanos contemporáneos Fran Beaufrand y Nelson Garrido emplean esta tradición barroca irónicamente en sus parodias visuales de figuras religiosas. La parodia depende de la presencia de formas y/o temas tan familiares al observador que pueden ser distorsionados o reordenados para obtener el efecto deseado (generalmente una crítica cómica). Tanto Beaufrand como Garrido ponen de relieve el cuerpo físico, pero en sus fotografías la disposición de las figuras, que para Yas significaba la presencia de Dios en el mundo, se convierte en una acumulación de detritos de la cultura consumista contemporánea (figuras 169–170, 175–177). Lo visible ya no designa lo invisible, sino que apunta a lo manufacturado, lo simulado, lo sentimental. En la fotografía de Beaufrand, la Virgen está embarazada y desesperada (figura 169). Es al mismo tiempo la Purísima y la Dolorosa, pero no es ninguna de las dos.

Volvamos a la imagen sincrética de Guadalupe-Tonantzín. En esta imagen y, diría yo, en las manipulaciones irónicas de la fotografía de Beaufrand, la imagen mítica infunde en la imagen católica el poder de crear la presencia física. En la iconografía latinoamericana, es la representación del cuerpo físico/místico de Cristo la que manifiesta el poder de este sincretismo con máxima evidencia. Estas consideraciones sobre el espejo de Quetzalcóatl encierran la hipótesis implícita de que una de las funciones más elocuentes de la imagen, desde un punto de vista cultural, es el hacer presente a un dios. Podemos poner a prueba esta hipótesis considerando las imágenes del cuerpo de Cristo, esencialmente latinoamericanas, que se conocen como *los Cristos sangrantes*.

Transformar en imágenes el cuerpo mítico de Cristo

En el epígrafe de este ensayo Octavio Paz conecta actitudes puritanas relativas a la imagen visual con aquéllas que se relacionan con el cuerpo. Se puede mostrar el contraste entre la práctica puritana y la representación católica latinoamericana del sufrimiento carnal del cuerpo de Cristo. Naturalmente, las actitudes judeocristianas frente a la transformación de Dios en imágenes eran anteriores a su desembarco en Nueva España en el siglo dieciséis. Los preceptos del Viejo Testamento prohiben totalmente la "imagen grabada" de Dios. Se creía que la imagen visual tenía tanto poder que uno de los diez mandamientos sagrados de los hebreos la prohibió expresamente. Dicha prohibición fue instituida, no para oponerse a la idolatría, como generalmente se supone, sino para mantener la diferencia más básica que se da entre los seres humanos y la divinidad: la diferencia entre lo visible y lo invisible, entre tener un cuerpo físico y no tenerlo. Este tema tendrá consecuencias interesantes en las fotografías de la presente colección.

Elaine Scarry, en su libro *The Body in Pain* (*El cuerpo dolorido*), estudia la conexión del cuerpo y la fe en el pensamiento judeocristiano.[57] Afirma, de forma muy convincente, que tanto en los cánones hebreos como en los cristianos, el cuerpo humano proporciona una prueba esencial de la existencia de Dios. En el Viejo Testamento, la creencia en un Dios no encarnado depende de la corporización humana, y más

Imaging the Mythic Body of Christ

In the epigraph to this essay, Octavio Paz links Puritan attitudes toward the visual image and the body. We may contrast Puritan practice to the Latin American Catholic depiction of the flesh-and-blood suffering of the body of Christ. Of course, Judeo-Christian attitudes toward imaging God long preceded their sixteenth-century landings in New Spain. Old Testament injunctions prohibit altogether "graven images" of God. So powerful was the visual image considered to be that it was expressly forbidden in one of the Hebrews' ten sacred commandments. This prohibition was instituted not to oppose idol worship, as is often assumed, but to maintain that most basic difference between human beings and divinity: the difference between visibility and invisibility, between having a physical body and not. This question will have interesting ramifications in the photographs collected here.

Elaine Scarry, in her book *The Body in Pain*, elaborates the connection in Judeo-Christian thought between the body and belief.[57] She argues convincingly that in both Hebrew and Christian canons, the human body provides an essential verification of God's existence. In the Old Testament, belief in the disembodied voice of God is contingent upon human embodiment, specifically upon scenes of begetting and injury. Scarry points out that in times of disbelief and doubt among the Hebrews, their texts describe scenes of bodily hurt (wounds, human sacrifices, physical punishments) because the materiality and immediacy of the human body in pain served to reconfirm for a doubting people the immateriality and timelessness of their God. The urgency of the Old Testament injunction against graven images can be understood in these terms: to embody God in physical images was to deny His power as spirit. This could not be more different from Quetzalcóatl's image, which gives him his body, or from the image of God as it is revised in the New Testament.

The Christian incarnation of God in a human body is a profound revision indeed. Scarry writes: "In the Old Testament scenes of hurt, Jehovah enters sentience by producing pain; Jesus instead enters sentience by healing and, even more important, by himself becoming the object of touch, the object of vision, the direct object of hearing."[58] The emphasis in the Gospels upon Christ's physical presence among his followers and his own physical suffering hardly needs belaboring. The story of Doubting Thomas, who must touch Christ's wounds to know that He is God, epitomizes this radical revision of the relationship of body and belief in Christianity. This emphasis on Christ's physical reality obviously implies the revised possibility, and importance, of imaging God.

With Christ's embodiment, the relationship between pain and power is also radically revised. Unlike the disembodied Hebrew God, Christ's body suffers pain like any human body, a fact that confirms (rather than abrogates) his power. Scarry states: "[Pain and power] are no longer manifestations of each other: one person's pain is not the sign of another's power. The greatness of human vulnerability is not

específicamente, de la representación de escenas que incluyen el nacimiento y las heridas. Scarry señala que en períodos de escepticismo y de duda entre los hebreos, sus textos describían escenas de daños infligidos a los cuerpos (heridas, sacrificios humanos, castigos físicos) debido a que la materialidad e inmediatez del cuerpo humano dolorido servía para probar a los escépticos la inmaterialidad y la eternidad de su Dios. La enfática prohibición de las imágenes grabadas en el Viejo Testamento se puede comprender en estos términos: corporizar a Dios en imágenes físicas significaba negar Su poder como espíritu. Esta idea difiere diametralmente de la imagen de Quetzalcóatl, que le confiere un cuerpo, y asimismo difiere de la imagen de Dios tal como se la modifica en el Nuevo Testamento.

La encarnación de Dios en un cuerpo humano postulada por el cristianismo es una revisión sumamente profunda. Scarry escribe: "En las escenas de sufrimiento del Viejo Testamento, Jehová entra en la conciencia produciendo dolor; Jesús, en cambio, lo hace curando y, lo que es aun más importante, convirtiéndose él mismo en objeto del tacto, objeto de la visión, objeto directo del oído."[58] No es necesario insistir en la importancia que dan los Evángelios a la presencia física de Cristo entre sus acólitos y también al sufrimiento físico de Cristo mismo. La historia de Tomás el Incrédulo, quien tuvo que tocar las heridas de Cristo para convencerse de que Él era Dios, ofrece un epítome de la radical revisión cristiana de la relación entre cuerpo y fe. El relieve que se da a la realidad física de Cristo implica, evidentemente, que ahora es posible, e importante, dotar a Dios de figura.

Con la corporización de Cristo también se modifica radicalmente la relación entre dolor y poder. A diferencia del Dios hebreo que está separado de todo cuerpo, el cuerpo de Cristo sufre dolor, lo mismo que cualquier ser humano, lo que confirma su poder en lugar de revocarlo. Scarry dice: "[El dolor y el poder] no son ya manifestaciones mutuas: el dolor de una persona no es el signo del poder de otra. La grandeza de la vulnerabilidad humana no es la grandeza de la invulnerabilidad divina. No se encuentran relacionadas y, por lo tanto, pueden ocurrir al mismo tiempo; Dios es omnipotente a la vez que sufre dolor."[59] La imagen de la tortura y muerte corporal de Cristo sirvió de apto instrumento central de esta revisión.

En ningún lugar de Latinoamérica eluden las imágenes religiosas las marcas corporales del sufrimiento de Cristo o el aspecto físico de la Pasión. Las celebraciones de Semana Santa, en toda Latinoamérica, son más elaboradas los Jueves y Viernes Santos que los Domingos de Pascua. La sangre, las heridas, los instrumentos de la tortura de Cristo, y asimismo la de los Santos Mártires, se representan frecuentemente con detalle hiperrealista. Tomemos como ejemplo la práctica del contacto físico con la imagen de Cristo, seguida en muchas partes de Latinoamérica, donde el tacto se combina con la vista en una forma de participación en la realidad de la imagen. No hay más que observar la pintura gastada en la rodilla, el pie o la mano de las estatuas de Cristo, o advertir las velas frotadas contra el vidrio que cubre las estatuas o pinturas y las acciones de los peregrinos en las procesiones de Semana Santa, cuando participan en el

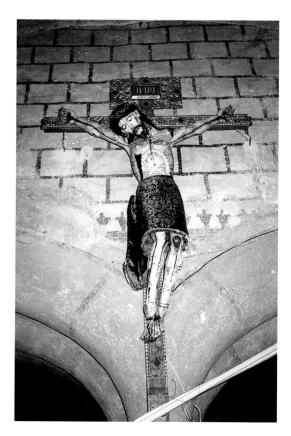

FIGURE 183 -
CRUCIFIX,
CONVENTO DE ACTÓPAN,
HIDALGO, MEXICO.

the greatness of divine invulnerability. They are unrelated and therefore can occur together; God is both omnipotent and in pain."[59] It is appropriate that the instrument of Christ's bodily torture and death should have become the central image of this revision.

Nowhere in Latin America do religious images turn away from the bodily marks of Christ's suffering or from the physicality of His passion. *Semana santa* (Holy Week) celebrations throughout Latin America are more elaborate on Maundy Thursday and Good Friday than on Easter Sunday. The blood, wounds, and instruments of torture (not only Christ's, but also the martyred saints') are often dwelt upon in hyperrealistic detail. Consider the practice of physical contact with Christ's image in many parts of Latin America, where touch combines with sight as a way of participating in the reality of the image. Notice the paint worn off the knee or foot or hand of statues of Christ, the candles rubbed on the glass covering statues or paintings, and the activities of pilgrims in Holy Week processions as they participate in the suffering of Christ. Those unaccustomed to Latin American religious art may feel uncomfortable with what seems a grisly physicality. Such images and practices reflect the community's belief in a god whose incarnation is still a matter of flesh and blood (figure 183).

The continuing popular emphasis on images of Christ's suffering body may respond to physical pressures and limitations (disease, hunger, inadequate shelter, the unending exertion of physical labor) widely experienced in some parts of Latin America, as well as to political and social abuses such as those photographed by the anonymous photographers of the Salvadoran opposition. But a far more basic reason is the confluence of mythic and European traditions of the image that have been traced here. The mythic physicality of the image in Latin America—approached metaphorically as reflections in Quetzalcóatl's mirror—captures the popular imagination because it continues to engage both indigenous and Counter-Reformation traditions of visual (re)presentation. As Quetzalcóatl's image brings into presence his body, so, too, Christ's image presences His body: these convergent traditions honor the presence of sentient gods in the natural world, the incarnation of spirit in physical form. The thousands of images of Quetzalcóatl and Christ, as well as the countless images of other indigenous gods and Catholic saints, virgins, angels, archangels and heavenly hosts, figure the inseparable relations of the visible and the invisible in Latin America, the realization of the transcendental on the site of the image itself.

The mythic physicality of the Latin American image is, I propose, the visual analogy to magical realism

sufrimiento de Cristo. A quienes no estén acostumbrados al arte religioso de Latinoamérica les molestarán estos actos que parece estar terriblemente condicionados por lo físico. Imágenes y prácticas como las descritas reflejan la fe de la comunidad en un Dios cuya encarnación ocurre, después de todo, en un cuerpo de carne y hueso (figura 183).

La preferencia popular latinoamericana, que no ha cesado, por las imágenes del cuerpo doloroso de Cristo puede deberse a las presiones y limitaciones físicas (enfermedad, hambre, habitación inadecuada, el esfuerzo de interminables labores físicas) que son una experiencia frecuente en algunas regiones de América Latina, así como a abusos sociales y políticos como los que registran los fotógrafos anónimos de la oposición salvadoreña. Pero hay una razón mucho más fundamental, y es la confluencia de las tradiciones míticas y europeas de la imagen aquí bosquejadas. La naturaleza física y mítica de la imagen en Latinoamérica—a la que alude metafóricamente la expresión "la imagen en el espejo de Quetzalcóatl"—hace presa de la imaginación popular porque ésta continúa utilizando tanto las tradiciones de (re)presentación visual indígenas como las de la Contrarreforma. Así como la imagen de Quetzalcóatl hace presente el cuerpo de éste, del mismo modo la imagen de Cristo hace presente Su cuerpo: estas tradiciones convergentes honran la presencia de dioses sensibles en el mundo natural, la encarnación del espíritu en una forma física. Miles de imágenes de Quetzalcóatl y de Cristo, además de innumerables imágenes de otros dioses indígenas y de santos, vírgenes, ángeles, arcángeles y ejércitos celestes católicos, señalan las inseparables relaciones entre lo visible y lo invisible en América Latina y la realización de lo trascendental ínsita en la imagen misma.

Sugiero, pues, que el carácter físico-mítico de la imagen latinoamericana es visualmente análogo al realismo mágico en la literatura. En la cultura occidental, ambas formulaciones son contradictorias por definición: el mito es normalmente considerado como negación de lo físico, y la magia como negación del realismo. Estas formulaciones paradójicas—imagen físico-mítica, realismo mágico—señalan la confluencia de diferentes tradiciones culturales en las estructuras visuales y verbales que describen, y me permiten volver a la pregunta que he formulado anteriormente sobre la intuición de los fotógrafos latinoamericanos.

La corporización mítica y la fotografía latinoamericana

Hemos considerado los contextos culturales de las imágenes del cuerpo dolorido. En esta colección el lector encontrará la imagen fotográfica de la cabeza de Cristo de Juan Camilo Uribe (figura 145), con las fotografías en color y ampliadas de Becky Mayer de cuerpos mutilados (figuras 159–160). Culturalmente, esta conexión tiene sentido, dadas las convergentes tradiciones de la imagen visual latinoamericana a las cuales se pasa revista en este ensayo. Sin embargo, cuando esta tradición sincrética físico-mítica es apropiada por un medio contemporáneo, se debe examinar con mucho cuidado, porque las dramatizaciones

in literature. In western culture, both formulations are contradictions in terms: myth is ordinarily considered the obverse of physicality, as magic is of realism. These paradoxical formulations—mythic physicality, magical realism—signal the confluence of different cultural traditions in the visual and verbal structures that they describe, and bring me back to the question of second sight and Latin American photography.

Mythic Physicality and Latin American Photography

We have considered cultural contexts of images of the body in pain. In this collection, you will find Juan Camilo Uribe's photographic image of the head of Christ (figure 145) with Becky Mayer's enlarged color photographs of mutilated bodies (figures 159–160). This connection makes cultural sense, given the confluent traditions of the Latin American visual image traced here. However, when this syncretic tradition of mythic physicality is appropriated by a contemporary medium, it must be carefully considered, because photographic stagings of physical suffering necessarily operate in a narrow space between political engagement and mere voyeurism.

Becky Mayer photographs the presumed victims of political and/or drug-related violence as they lie in the morgue, unnamed except for the label around their necks (*hombre, mujer*). Her announced intention is to impugn such violence in contemporary Colombia. If Mayer's images are successful in this aim, they succeed by virtue of her ironic extension of the Latin American tradition of the mythic imaging of physical presence. By intentionally objectifying the human body, she dramatizes the destruction of the relation between physical and metaphysical upon which both the mythic and the Counter-Reformation image depend. In this interpretation, the unseeing eyes of these isolated, anonymous objects (*hombre, mujer*) condemn violence by showing how, in extreme circumstances, the body and the world are reduced to mutually exclusive categories. The body is torn from its cultural and communal context; both community and individual are destroyed in the process.

There is, however, another possible interpretation. The images of these anonymous bodies, with their visible marks of physical suffering and death, may sensationalize physical violence by reiterating it. Do these photographs convert the unknown individual's pain into public spectacle or, worse, into the artist's private property? Who are these people? Are they innocent victims or perpetrators of crime? Does it matter that we know? How do these images actually affect contemporary conditions of violence in Colombia? Are these questions addressed by the images, as Mayer apparently intends? Are the photographs of Miguel Ángel Rojas (figures 153–158) more effective in imaging the relations between body and world because he uses the photographic medium to refract, rather than reiterate, the violence in contemporary Colombia?

fotográficas del sufrimiento físico operan necesariamente en el estrecho espacio que separa a la acción política del mero voyerismo.

Becky Mayer fotografía a presuntas víctimas de la violencia política y/o de la violencia relacionada con las drogas. Estas víctimas se encuentran en la morgue, y son anónimas con excepción de una grotesca etiqueta colocada alrededor del cuello, que indica "hombre" o "mujer." La intención que formula la fotógrafa es la de combatir tal violencia en la Colombia actual. Si las imágenes de Mayer logran esta intención, lo hacen en virtud de que Mayer extiende irónicamente la tradición latinoamericana de proporcionar figura mítica a la presencia física. Objetivando intencionalmente el cuerpo humano, ella dramatiza la destrucción de la relación entre lo físico y lo metafísico de la cual dependen tanto la imagen mítica como la de la Contrarreforma. Según esta interpretación, los ojos de estos objetos aislados y anónimos (hombre, mujer), ojos que no ven, condenan la violencia al mostrar cómo, en circunstancias extremas, el cuerpo y el mundo se reducen a categorías mutuamente excluyentes. El cuerpo es arrancado de su contexto cultural y comunal, y en este proceso tanto la comunidad como el individuo se destruyen.

Sin embargo, ésta no es la única interpretación posible. Las imágenes de estos cuerpos anónimos, con marcas visibles de sufrimiento físico, y de la muerte, pueden hacer que la violencia física, al ser reiterada, adquiera un tono sensacionalista. Se pregunta uno si estas fotografías convierten el dolor de estos individuos desconocidos en un espectáculo público o, lo que es peor, en la propiedad privada del artista. ¿Quiénes son estas personas? ¿Son víctimas inocentes o perpetradores criminales? ¿Qué importancia tiene saberlo? ¿De qué forma afectan realmente estas imágenes las condiciones actuales de la violencia en Colombia? Las imágenes no responden a ninguna de estas preguntas, como es al parecer la intención de Mayer. ¿Son las fotografías de Miguel Ángel Rojas imágenes más logradas de las relaciones entre cuerpo y mundo porque él utiliza el medio fotográfico para refractar, no para reiterar, la violencia en la Colombia de hoy? (figuras 153–158)

Las fotografías de El Salvador, tomadas por miembros anónimos de la oposición salvadoreña, también representan el sufrimiento humano y comprometen al observador en la violencia que registran (figuras 99–106). Debido a que documentan una situación política particular en El Salvador y lo hacen con propósitos políticos también particulares, no empañan nuestra percepción de la angustia individual y comunal, sino que la intensifican. En vez de tratarse de una polémica fuera de foco, como la de las fotografías de Mayer, en estas fotos vemos a hombres y mujeres que están atrapados en una situación que no han escogido y que no controlan, y sin embargo comprenden perfectamente el potencial político y social de la cámara para intervenir. A pesar de la violencia física que registran, éstas, lo mismo que otras fotografías de este archivo, reflejan el carácter físico-mítico consonante con la tradición sincrética de la imagen, indígena y católica a la vez, que se da en Latinoamérica. Las extraordinarias fotografías de los tres guerrilleros camuflados, y

The photographs from El Salvador, taken anonymously by members of the Salvadoran opposi-
tion, also address human suffering and engage the viewer in the violence they record (figures 99–
106). Because they document a particular political situation in El Salvador for particular political
purposes, they do not dull our perception of individual and communal anguish, but heighten it.
Instead of unfocused polemic, as in Mayer's photographs, we see men and women who are caught in
a situation that they neither chose nor control, but who fully understand the social and political
potential of the camera to intervene. Despite the physical violence they record, these and other
photographs in this archive reflect a mythic physicality consonant with the syncretic tradition of
indigenous and Catholic images in Latin America. A remarkable photograph of three camouflaged
guerrillas, and another of three guerrillas training to avoid land mines, show bodies mythically
integrated into the natural world, however *dis*-integrated the political and social structures that
surround them.

Consider the image of the blindfolded Salvadoran insurgent. Offered as a "photo opportunity" by the
Salvadoran government, this prisoner eludes his captors' objectifying intentions: his gaze remains
hidden, resistant, unappropriated by the photographer. The mythic image embodies the relationship
of the self and the world: here, we see this relationship endangered but not destroyed by the violence
to which the blindfolded man and his community are subjected.

In the photographs taken by members of the Salvadoran opposition, as in all photographs that record
situations of extreme human suffering, the photographer's intentions must be subjected to rigorous
scrutiny. Unlike Mayer's photographs of corpses, the Salvadoran photograph of the blindfolded prisoner
is unstaged by the photographer (however staged it may be by the Salvadoran government); its purpose
is informative rather than artistic, political rather than polemical. Activism and voyeurism are in no
danger of overlapping in the Salvadoran photographs: the viewer is asked to renounce his or her
detachment and enter into the particular historical context of ongoing violence and injustice in El
Salvador. The photographs in this remarkable archive witness the potential of the photographic medium
to preserve and extend the convergent communal traditions of the Latin American image as such, even
in the ugly face of oppression.

Mythic physicality is thematic in the work of Luis González Palma and Mario Cravo Neto (figures
93–98, 140–144). Both enlarge and isolate, undress and paint (or adorn) the human body in order to
dramatize its mythic potential. González Palma's tearing and taping and nailing of some of his images
draws attention to the fact that the photograph is *not* a *representation of* the world, but an object *in* the
world. These counterrealistic techniques call attention to the photograph as photograph—as *artifact*
rather than *fact*—and thus heighten its mythic (rather than reportorial) function. The totemic objects

la de los tres guerrilleros aprendiendo a evitar campos minados, muestran cuerpos que están integrados míticamente en el mundo natural, por *des*-integradas que estén las estructuras sociales y políticas que los rodean.

Consideremos al insurgente salvadoreño con los ojos vendados. Este prisionero, que ha sido ofrecido por el gobierno salvadoreño como una oportunidad fotográfica, sigue ofreciendo resistencia a las intenciones objetivadoras de sus captores. Sus ojos se esconden, se resisten, no han sido apropiados por el fotógrafo. La imagen mítica corporiza la relación entre el sujeto y el mundo: aquí vemos que esta relación está en peligro, aunque no ha sido destruida, por la violencia a la que están sometidos el hombre de los ojos vendados y su comunidad.

En las fotografías de El Salvador, como en todas las fotografías que registran situaciones de sufrimiento humano extremo, se deben examinar cuidadosamente las intenciones del fotógrafo. A diferencia de las fotografías de cadáveres tomadas por Mayer, en la foto del archivo salvadoreño del prisionero vendado, la escena no ha sido compuesta por el fotógrafo (aunque sí lo ha sido por el gobierno salvadoreño); su propósito es informativo y no artístico, político pero no polémico. Aquí la diferencia entre acción política y voyerismo está clara: se le pide al observador que renuncie a su distancia y que entre en un contexto histórico y cultural particular, de violencia e injusticia actuales en El Salvador. Las fotografías de este extraordinario archivo prueban el potencial que tiene el medio fotográfico para preservar y extender las tradiciones comunales convergentes de la imagen latinoamericana como tal, aun frente al horror de la opresión.

La corporización mítica es temática en la obra de Luis González Palma y Mario Cravo Neto (figuras 93–98, 140–144). Ambos amplían y aíslan, desvisten y pintan (o adornan) el cuerpo humano para dramatizar así su potencial mítico. Las desgarraduras, los agujeros y los clavos que González Palma impone a algunas de sus imágenes ponen de relieve el hecho de que la fotografía no es una *representación del* mundo sino un objeto *en* el mundo. Estas técnicas contrarrealistas nos hacen prestar atención al carácter de la fotografía como fotografía—como *artefacto* y no como *realidad*—y de esta manera intensifican su función, que es mítica, no informativa. Los objetos totémicos utilizados tanto por González Palma como por Cravo Neto se suman a la conciencia que poseemos de las intrincadas redes que conectan pensamientos y cosas, el cuerpo con su entorno natural.

En las fotografías de González Palma, la luna, las estrellas, el sol, los peces y las flores, tomados de la lotería guatemalteca, están basados en los signos del zodíaco; las alas, las coronas de espinas y las flores evidentemente vienen de la tradición iconográfica católica. Considérese su fotografía de la mujer desnuda, atada a su propia condición de mujer, traducida en la imagen de la luna en cuarto creciente que lleva atada a la cabeza (figura 98). Esta luna de papel le permite a González Palma tratar irónicamente la abundante imaginería católica de la Virgen, que a menudo aparece de pie sobre una luna en cuarto creciente, símbolo

used by both González Palma and Cravo Neto add to our sense of the mythic intertwinings of thoughts and things, of bodies and their natural surroundings.

In González Palma's photographs, the moon, stars, sun, fish, and flowers taken from the Guatemalan game of Lotto are based on signs of the zodiac; wings and crowns of thorns and flowers are obviously adopted from the Catholic iconographic tradition. Consider his photograph of the naked woman bound to her own womanhood, imaged by the crescent moon tied to her head (figure 98). With this paper moon, González Palma ironizes the vast Catholic imagery of the Virgin, who often stands upon a crescent moon, symbol of the female cycle that is the physical basis of her mythic status. In the Catholic iconic tradition, the moon upon which the Virgin stands is often held up by angels, for she floats in the heavens: the images of the Virgin of Guadalupe, the Virgin of the Rosary, and the Virgin of the Immaculate Conception are just three examples. In González Palma's image, however, the female figure is not sustained by the moon, but weighed down by it. Her nudity further suggests that she is an earthly rather than a heavenly creature. But this interplay of iconic traditions creates the unmistakable aura of myth. González Palma's reference to the iconic tradition of divine women, however ironized, contributes to the mythic physicality embodied in this image.

Cravo Neto's images, like González Palma's, draw their considerable power from the mythic relationship created between the human body and animals or objects. Turtle, wing, goose, a piece of wood, all seem to become an integral part of the body, and conversely, the body an integral part of the world. Cravo Neto's extreme close-ups of portions of the body and face, his manipulation of tone and texture as well as proportion and perspective, contribute to our sense of photographic transubstantiation. Spirit is made image; image, spirit. In these photographs, visible and invisible reflect and empower each other.

Cravo Neto obviously engages African mythic sources integral to Brazilian culture in Salvador de Bahia, as González Palma engages Mesoamerican mythic sources. González Palma's images refer explicitly to syncretic Catholic visual icons and media as Cravo Neto's do not, but the interpenetration of body and world are present in the work of both photographers. That the mythic physicality in the photographs of the Brazilian Cravo Neto is consonant with that in the photographs of the Guatemalan González Palma confirms my approach to the Latin American image as such. In territories as diverse as Brazil and Guatemala, we see the similar reflections of Quetzalcóatl's mirror in the photographic image.

Can we apply these cultural conceptions of body and world to photographs from the southern cone of Latin America, where indigenous and African cultures have not played the roles that they have in other parts of Latin America? The two surrealist photo-collages by Argentine photographer Grete Stern

del ciclo femenino que es la base física de su papel mítico. En la tradición icónica católica, la luna sobre la cual se ve a la Virgen normalmente está sostenida por ángeles, ya que Ella flota en los cielos: las imágenes de la Virgen de Guadalupe, la Virgen del Rosario y la Virgen de la Inmaculada Concepción son tres de los muchos ejemplos que existen. En cambio, en la imagen de González Palma, la figura femenina no está sostenida por la luna sino que se encuentra agobiada por ella. Su desnudez, además, sugiere que ella es una criatura terrestre y no celestial. Sin embargo, este juego de tradiciones icónicas crea el aura inconfundible del mito. La referencia de González Palma a la tradición icónica de las mujeres divinas, aunque tratada con ironía, contribuye al carácter físico-mítico corporizado en esta imagen.

Las imágenes de Cravo Neto, como las de González Palma, adquieren el considerable poder que tienen gracias a la relación mítica creada entre el cuerpo humano y los animales y objetos. Una tortuga, un ala, un ganso, una pieza de madera, todo esto parece convertirse en parte integral del cuerpo humano y por su parte los cuerpos parecen ser parte integral del mundo. Cuando Cravo Neto enfoca primeros planos exagerados de partes del cuerpo y del rostro, su manipulación del tono y la textura, como también de la proporción y la perspectiva, contribuye a nuestra percepción de una transustanciación fotográfica. El espíritu se hace imagen; la imagen, espíritu. En estas fotografías, lo visible y lo invisible se reflejan y se dan poder uno al otro.

Cravo Neto evidentemente utiliza fuentes míticas africanas, integrales en la cultura brasileña de Salvador de Bahia, así como González Palma utiliza las fuentes míticas mesoamericanas antes consideradas. Las imágenes de González Palma se refieren explícitamente a los íconos y medios visuales católicos, mientras que las de Cravo Neto no lo hacen; sin embargo, en la obra de ambos fotógrafos está presente la penetración de cuerpo y mundo. El hecho de que el carácter físico-mítico de las fotografías del brasileño Cravo Neto sea consonante con el de las fotografías del guatemalteco González Palma, verifica el enfoque que propongo con respecto a la imagen latinoamericana como tal. En territorios tan diversos como los de Brasil y Guatemala, el espejo de Quetzalcóatl se refleja en la imagen fotográfica.

¿Podemos aplicar estas concepciones culturales de las relaciones entre cuerpo y mundo a las fotografías del Cono Sur de Latinoamérica, donde las culturas indígenas y africanas no jugaron nunca un papel como el que tuvieron en otras partes de América Latina? Los dos foto-collages surrealistas de la fotógrafa argentina Grete Stern que se incluyen en este libro se refieren al cuerpo sexuado. Utilizan partes del cuerpo femenino: una cabeza-de-mujer-como-brocha-de-pintar y unas caderas-femeninas-que-flotan (figuras 76–77). En ambas fotografías, las manos parecen estar manipulando a estas mujeres fragmentadas. La mano que sostiene el pincel pertenece, sin ninguna duda, a un hombre; las manos que están a punto de tocar las caderas podrían también ser las de un hombre. Si centramos nuestra atención en este aspecto temático, podríamos decir que Stern presenta el cuerpo femenino como un objeto, divorciado de su entorno y utilizado por otros. Según esta interpretación, la imagen mítica parecería estar totalmente ausente. Sin

included here are concerned with the gendered body. They use female body parts: a woman's-head-as-paintbrush and floating-female-hips (figures 76–77). In both photographs, hands appear to manipulate these fragmented females. The hand holding the paintbrush is undoubtedly a man's; the hands about to touch the hips may be a man's as well. If we focus on this thematic aspect, we might say that Stern is presenting the female body as an object, divorced from its surroundings and used by others. In this interpretation, the mythic image would seem to be utterly absent. However, the floating hips may *not* be obeying the hands that appear to command them (as object), but instead may be rising out of the surf to touch the waiting hands (as subject). And the female paintbrush must touch the canvas in order to produce the visual image: the contact of body and world creates the mythic image, and the work of art. If we interpret their movement in this way, then the body is not a passive object but an active participant.

When we take into account the aesthetic tenets and techniques of surrealism that Stern brought with her from Germany to Argentina in the 1930s, we understand that the second of the two interpretations is the better one. European surrealists—women and men—depicted psychic realities in terms of natural phenomena: the landscape of the world is presented as the landscape of the unconscious mind. This analogy is often conveyed in terms of movement and transformation. Objects and persons are depicted as hybrid, metamorphic, permeable, transparent, intertwining—unstable states conveyed by strategies of psychic automism, free association, and montage. Dream images and epiphanic intuitions, rather than reason or observation, are the source of the surrealist image.

Perhaps Stern found, as did many other European artists arriving in all parts of Latin America during the thirties and forties, that the mythic physicality of the Latin American image had strong affinities with surrealist ideas. But the differences would have been noticed, too: the Latin American image is not a product of an intellectual movement, like surrealism, but the result of popular attitudes, as well as mythic and religious traditions and practices. Latin America's rich and often unexpected mixture of indigenous and Catholic mythologies and iconographies would have appealed to European emigrés seeking access to irrational modes of mind and matter, and the visual means to express their discoveries. They found that the Latin American image is itself the product of unexpected juxtapositions, not of sewing machines and umbrellas but of whole cultures. Because of the historical process of cultural syncretism, surrealist techniques take on particular cultural relevance in Latin America.[60]

In the photographs collected here, the crossings of national and cultural boundaries record the shared experiences of the region. Latin American photographers have addressed colonization, indigenous resistance and accommodation, transculturation, mestizaje, modernization, and political and social injustice, and they have done so within the shared cultural and visual traditions that I have outlined in

embargo, tal vez las caderas flotantes no obedecen a las manos que parecen manejarlas (como objetos), sino que parecen estar elevándose desde las olas marinas para tocar las manos que las esperan (como sujetos). Y la brocha femenina debe tocar la superficie del lienzo para producir la imagen visual: el contacto entre cuerpo y mundo crea la imagen mítica y a la vez la obra de arte. Si interpretamos su movimiento de esta forma, entonces el cuerpo no es un objeto pasivo sino un participante activo.

Considerando los principios estéticos y las técnicas del surrealismo que Stern llevó de Alemania a la Argentina durante la década de 1930, comprendemos que la segunda interpretación es preferible. Los surrealistas europeos—de ambos sexos—describieron las realidades físicas en términos de los fenómenos naturales. La imagen surrealista presenta el paisaje del mundo como si fuera el paisaje de la mente inconsciente. Esta analogía se expresa a veces en términos de movimiento y transformación. Objetos y personas se describen como híbridos, metamórficos, permeables, transparentes, entretejidos—es decir, en estados inestables expresados con estrategias como las del automatismo psíquico, la libre asociación, el montaje. Las fuentes de la imagen surrealista son las imágenes oníricas y las intuiciones epifánicas, y no la razón ni la observación.

Tal vez Grete Stern haya encontrado, como muchos otros artistas europeos que llegaron a toda Latinoamérica durante las décadas de los años treinta y cuarenta, que el carácter mítico-físico de la imagen latinoamericana tenía afinidades importantes con ideas surrealistas. Pero también estos artistas habrán percibido las diferencias: la imagen latinoamericana no es producto de un movimiento intelectual como el surrealismo, sino el resultado de actitudes populares y de prácticas y tradiciones religiosas y míticas. La rica y muchas veces inesperada mezcla de mitologías e iconografías indígenas y católicas habrá resultado atractiva para los emigrados de Europa que buscaban acceso a formas irracionales de la mente y la materia, así como los medios visuales que expresaran sus descubrimientos. Encontraron que la imagen latinoamericana es en sí un producto de yuxtaposiciones inesperadas, no de máquinas de coser y paraguas, sino de culturas completas. Debido al proceso histórico del sincretismo cultural, las técnicas surrealistas adquieren una relevancia especial en Latinoamérica.[60]

En las fotografías reunidas aquí, las intersecciones de fronteras nacionales y culturales registran las experiencias comunes a toda la región. Los fotógrafos latinoamericanos se han ocupado de la colonización, de la resistencia y avenencia indígenas, de la transculturación, del mestizaje, de la modernización, de la injusticia social y política, y lo han hecho dentro de las tradiciones compartidas (culturales y visuales) a las que me he referido en este ensayo. La conciencia creciente de los objetivos políticos y sociales comunes ha aumentado el intercambio entre fotógrafos latinoamericanos, y ha dado mayor visibilidad al medio fotográfico. Las exhibiciones y coloquios internacionales proporcionan posibilidades para el intercambio

this essay. A growing awareness of common political and social aims has led to an increased exchange among Latin American photographers and greater visibility of the medium itself. International exhibitions and colloquia are providing possibilities for artistic and cultural exchange among Latin American photographers—in Havana, Mexico City, Houston, Caracas, São Paulo. Increased support for photography as an artistic medium in some countries has also enlarged the cultural and geographical space in which Latin American photographers are now working.[61]

In my initial comments on the international nature of the photographic medium, I referred to influential theorists of photography—Barthes, Sontag, and Snyder, among others. I said that they tend to generalize about the photographic medium without respect to its different meanings and practices in different contexts. What should also be said is that these theorists do not mention cultural contexts because they do not see the need to do so. They simply assume a universal modern western context. When their observations are applied to cultural practice in Europe and the United States, they often yield insights into the photographic medium. However, when we attempt to apply these theories to Latin America, they are more often inadequate because they do not address the diverse traditions that conjoin in Latin American visual representation. The point is not to criticize their Eurocentrism, but to call attention to it, then to urge critics and viewers and photographers to work together to create new theoretical contexts for Latin American photography. To assume that Latin American photography is no different from that of Europe or the United States is to ignore indigenous and baroque ideas of the image that still condition ways of seeing in this part of our world.

I wish to thank the Houston Seminar for sponsoring the seminar that took place at the George R. Brown Convention Center during FotoFest 1992, where the idea for this book was conceived and nurtured. In addition, I am grateful to Irene Artigas, Lee H. Dowling, Dora Pozzi, and Kathleen Haney for their generous help with the formulation of the ideas expressed in this essay, and with the editing and translating of those ideas.

1. Octavio Paz, "Return to The Labyrinth of Solitude," 1975, conversation with Claude Fell, trans. Yara Milos, in *The Labyrinth of Solitude*, rev. ed. (New York: Grove Press, 1985), 349.

2. An exception to this generalization is the Brazilian theorist and historian of photography Boris Kossoy. Kossoy theorizes the historicity of the photograph, then reads the particularities of Brazilian history in selected photographs. See, for example, *Fotografia e história* (São Paulo: Editora Atica, 1989).

Further exceptions occur when theorists consider photography in the context of other artistic media. An interartistic focus requires that they historicize their discussion of photography and address the medium as a form of specific cultural communication. Examples are Otto Stelzer's *Arte y fotografía:Contactos, influencias, y efectos* (Barcelona: Editorial Gustavo Gili, 1978); Jefferson Hunter's *Image and Word: The Interaction of Twentieth-Century Photographs and Texts* (Cambridge: Harvard Uni-

artístico y cultural entre los fotógrafos de Latinoamérica—en La Habana, Ciudad de México, Houston, Caracas, São Paulo. El espacio cultural y geográfico en que trabajan los fotógrafos latinoamericanos es más vasto, ahora que la fotografía como medio artístico recibe mayor apoyo en algunos países.[61]

En mis observaciones iniciales sobre la naturaleza internacional del medio fotográfico, mencioné a teóricos de la fotografía que tuvieron influencia—Barthes, Sontag y Snyder, entre otros. Señalé que todos los teóricos tienden a generalizar sus tesis sobre el medio fotográfico sin considerar los diferentes significados y prácticas que se encuentran en contextos culturales diferentes. Lo que se debe agregar es que estos teóricos no mencionan los contextos culturales porque no sienten la necesidad de hacerlo. Simplemente suponen un contexto occidental, moderno y universal. Cuando sus observaciones se aplican a la práctica cultural europea o a la de los Estados Unidos, a menudo captan intuitivamente importantes aspectos del medio fotográfico. Sin embargo, cuando intentamos aplicar sus ideas a la América Latina, frecuentemente resultan inadecuadas porque no toman en cuenta las diversas tradiciones que convergen en la representación visual latinoamericana. No se trata de criticar su eurocentrismo sino señalarlo, para luego apelar a críticos, observadores y fotógrafos para que trabajen juntos en la creación de nuevos contextos teóricos para la fotografía latinoamericana. Suponer que la fotografía latinoamericana no es diferente de la fotografía europea o la de los Estados Unidos es ignorar las ideas indígenas y barrocas de la imagen que siguen condicionando las formas de ver en esta parte de nuestro mundo.

Quisiera agradecer al Houston Seminar por patrocinar el seminario que tuvo lugar en el centro de convenciones George R. Brown durante FotoFest 1992 *donde se concibió la idea de este libro. Además estoy agradecida con Irene Artigas, Lee H. Dowling, Dora Pozzi y Kathleen Haney por su generosa ayuda en la formulación de las ideas expresadas en este ensayo, y en la edición y traducción de esas ideas.*

1. Octavio Paz, "Vuelta a *El laberinto de la soledad*", 1975, Conversación con Claude Fell, en *El laberinto de la soledad; Posdata; Vuelta a El laberinto de la soledad* (reimpr. México, D.F.: Fondo de Cultura Económica, 1993), 345.

2. Una excepción a esta generalización se encuentra en la obra del teórico brasileño e historiador de la fotografía Boris Kossoy. Después de considerar teóricamente la historicidad de la fotografía, Kossoy lee las particularidades de la historia brasileña en fotografías seleccionadas. Véase, por ejemplo, *Fotografia e história* (São Paulo: Editora Ática, 1989).

Otras excepciones se dan cuando los teóricos consideran la fotografía en el contexto de otros medios artísticos. Un punto de vista interartístico requiere que los teóricos historicen la consideración de la fotografía y que se refieran al medio como una forma de comunicación cultural específica. Algunos ejemplo son: Otto Stelzer, *Arte y fotografía: Contactos, influencias y efectos* (Barcelona: Editorial Gustavo Gili, 1978); Jefferson Hunter, *Image and Word: The Interaction of Twentieth-Century Photographs and Texts* (Cambridge: Harvard University Press, 1987); Carol Shloss, *In Visible Light: Photography and the American Writer: 1840–1940* (New York: Oxford University Press, 1987); John Rogers Pucket, *Five Photo-Textual Documentaries from the Great Depression* (Ann Arbor: UMI Research Press, 1984).

Fotografía latinoamericana desde 1860 hasta nuestros días (Madrid: Ediciones El Viso, 1981), de Erika Billeter, es el estudio más completo de historia fotográfica latinoamericana, pero no

versity Press, 1987); Carol Shloss's *In Visible Light: Photography and the American Writer: 1840-1940* (New York: Oxford University Press, 1987); and John Rogers Pucket's *Five Photo-Textual Documentaries from the Great Depression* (Ann Arbor: UMI Research Press, 1984).

Erika Billeter's *Fotografía Latinoamericana: Desde 1860 hasta nuestros días* (Madrid: Ediciones El Viso, 1982) is the most complete survey of Latin American photographic history, but it makes no attempt to pursue the question of *how* the photographic image is intended or understood in Latin America.

3. These countries are Argentina, Bolivia, Brazil, Chile, Colombia, Costa Rica, Cuba, the Dominican Republic, Ecuador, Guatemala, Haiti, Honduras, Mexico, Nicaragua, Panama, Paraguay, Peru, Puerto Rico, El Salvador, Uruguay, and Venezuela.

4. Guillermo Espinosa Velazco, director of Mexico's Instituto Nacional Indigenista, asserts that indigenous groups currently constitute 10 percent of Mexico's total population, and that indigenous populations in Latin America are calculated to number between thirty-five and forty million, in four hundred separate cultural groups. These figures were given in Mexico City in March 1993, at a seminar titled *Dignidad y derechos de los pueblos indios* (Dignity and rights of Indian peoples), in the context of the International Year of Indigenous Peoples and the visit of Rigoberta Menchú Tum, winner of the Nobel Prize for Peace in 1992.

See Antonio Houaiss, "La pluralidad lingüística," in *América Latina en su literatura*, ed. César Fernández Moreno (México D.F: Siglo Veintiuno, 1972), 41–52; and in the same collection, José Luis Martínez, "Unidad y diversidad," 73–92.

5. This is nowhere clearer than in the Caribbean. Five empires raised their flags in the Caribbean (or in the Antilles, as the French and Dutch say, or the West Indies, as the British say). A number of what linguists call creole or pidgin languages—linguistic derivatives that become established as the native language of a speech community—evolved in this region. Examples are Haitian Creole, derived from French, and Papiamento, derived from Portuguese and Spanish and spoken in Curaçao, Aruba, and Bonaire.

Antonio Benítez Rojo argues that despite the vagaries of European imperial histories, "the Caribbean" is a cultural entity rooted in a shared African inheritance and socioeconomic structures based on the institution of the plantation, common

patterns of commercial mediation between Europe, Africa, North and South America, and so on. See *The Repeating Island: The Caribbean and the Postmodern Perspective* (Durham: Duke University Press, 1992).

6. Basic texts on this subject are the collections of essays entitled *América Latina en sus ideas*, ed. Leopoldo Zea (México D.F.: Siglo Veintiuno, 1986), and *América Latina en su literatura*, ed. César Fernández Moreno. See also Abelardo Villegas, *Cultura y política en América Latina* (México D.F.: Editorial Extemporáneos, 1978), and the collection of essays by novelists and poets on Latin American artistic identity, *América Latina: Marca registrada*, ed. Serio Marras (Guadalajara: Universidad de Guadalajara, 1992).

Contemporary Latin American literature is also creating a context that is self-consciously hemispheric, rather than nationalistic. I argue in the following terms for a common Latin American literary culture: "García Márquez frequently refers to the role that literature is currently playing in the articulation of a Latin American cultural identity; after the Cuban revolution, Cortázar explicitly aligned his literary activity with revolutionary politics in all of Latin America; Fuentes refers to himself as 'a citizen of Mexico, and a writer from Latin America.'" *Writing the Apocalypse: Historical Vision in Contemporary U.S. and Latin American Fiction* (Cambridge: Cambridge University Press, 1989), 20.

7. Darcy Ribeiro, *Las Américas y la civilización: Proceso de formación y causas del desarrollo desigual de los pueblos americanos* (1968; reprint, Havana: Casa de las Américas, 1992).

A great deal of work has been done in this field since Ribeiro; indeed, the debate has been taken up by critics and theorists to address the multicultural and multinational character of the contemporary United States. Useful overviews of the contemporary debate are the collections of essays and interviews in *On Edge*, eds. George Yúdice, Jean Franco, and José Flores (Minneapolis: University of Minnesota Press, 1992) and *An Other Tongue*, ed. Alfredo Arteaga (Durham: Duke University Press, 1994).

8. Ribeiro argues that this process is similar to that which created the modern European populations under Roman domination, and the Moslem populations in Asia and Africa. While these analogues seem to me to be instructive, Ribeiro does not address the great differences in the nature of the conquered cultures. Neither the Roman nor the Moslem empires encoun-

intenta definir cuál es la intención de la imagen fotográfica o cómo se la entiende en Latinoamérica.

3. Estos países son Argentina, Bolivia, Brasil, Colombia, Costa Rica, Cuba, Chile, República Dominicana, Ecuador, Guatemala, Haití, Honduras, México, Nicaragua, Panamá, Paraguay, Perú, Puerto Rico, El Salvador, Uruguay y Venezuela.

4. Guillermo Espinosa Velazco, director del Instituto Nacional Indigenista de México, asegura que los grupos indígenas actualmente constituyen el diez por ciento de la población total de México, y que la población indígena total de Latinoamérica cuenta aproximadamente entre treinta y cinco y cuarenta millones de individuos, separados en cuatrocientos grupos culturales. Estos datos se dieron en un seminario celebrado en la Ciudad de México en marzo de 1993, sobre *Dignidad y derechos de los pueblos indios*, en el contexto del Año Internacional de los Pueblos Indígenas y de la visita de Rigoberta Menchú Tum, que recibió el Premio Nobel de la Paz en 1992. Véase Antonio Houaiss, "La pluralidad lingüística," en *América Latina en su literatura*, ed. César Fernández Moreno (México D.F.: Siglo Veintiuno, 1972), págs. 41–52; y en la misma colección, José Luis Martínez, "Unidad y diversidad," págs. 73–92.

5. Esto se ve con máxima claridad en el Caribe (o en las Antillas, como dicen los franceses y holandeses, o en las Indias Occidentales, como dicen los británicos). Cinco imperios izaron sus banderas en esta región, donde se desarrollaron varias de las lenguas que los lingüistas llaman "criollas" o "francas." Cada uno de estos derivados lingüísticos se estableció finalmente como la lengua nativa de un grupo de hablantes. Algunos ejemplos son el criollo haitiano, derivado del francés, y el papiamento, derivado del portugués y el español, y hablado en Curaçao, Aruba y Bonaire.

Antonio Benítez Rojo opina que, a pesar de las extravagancias de las historias imperiales europeas, "el Caribe" es una entidad cultural con raíces hereditarias africanas y con estructuras socioeconómicas basadas en la institución común de la plantación, según modelos comunes de mediación comercial entre Europa, Africa, América del Norte y del Sur, etc. Véase *La isla que se repite: El Caribe y la perspectiva posmoderna* (Hanover: Ediciones del Norte, 1989).

6. Textos esenciales sobre este tema son las colecciones de ensayos tituladas *América Latina en sus ideas*, ed. Leopoldo Zea (México D.F.: Siglo Veintiuno, 1986) y *América Latina en su literatura*, ed. César Fernández Moreno (México D.F.: Siglo Veintiuno, 1972). Véase también Abelardo Villegas, *Cultura y política en América Latina* (México D.F.: Editorial Extemporáneos, 1978) y la colección de ensayos por novelistas y poetas sobre la

identidad artística de "América Latina," *América Latina: Marca registrada*, ed. Serio Marras (Guadalajara: Universidad de Guadalajara, 1992).

La literatura contemporánea latinoamericana también está creando un contexto que es conscientemente hemisférico más bien que nacionalista. Yo he defendido la idea de una cultura literaria común a América Latina en los siguientes términos: "García Márquez se refiere frecuentemente al papel que la literatura juega actualmente en la articulación de una identidad cultural latinoamericana; después de la Revolución Cubana, Cortázar alineó explícitamente su actividad literaria con la política revolucionaria de toda Latinoamérica; Fuentes habla de sí mismo como 'ciudadano de México, y escritor de América Latina." Lois Parkinson Zamora, *Narrar el apocalipsis: La visión histórica en la actual narrativa de la América Latina y los Estados Unidos* (México D.F.: Fondo de Cultura Económica, 1994).

7. Darcy Ribeiro, *Las Américas y la civilización: Proceso de formación y causas del desarrollo desigual de los pueblos americanos* (1968; La Habana: Casa de las Américas, 1992).

Desde que Ribeiro lo hiciera, mucho se ha escrito sobre este tema; de hecho, el debate ha sido continuado, después de Ribeiro, por críticos y teóricos norteamericanos deseosos de comprender el carácter pluricultural y multinacional de los Estados Unidos contemporáneos. Hay útiles presentaciones generales del debate contemporáneo en las colecciones de ensayos y entrevistas tituladas *On Edge*, eds. George Yúdice, Jean Franco y José Flores (Minneapolis: University of Minnesota Press, 1992) y *An Other Tongue*, ed. Alfredo Arteaga (Durham: Duke University Press, 1994).

8. Ribeiro opina que este proceso es similar al que creó a los pueblos de la Europa moderna bajo la dominación romana, y a los pueblos musulmanes en Asia y Africa. Aunque estas analogías me parecen instructivas, Ribeiro no se refiere a las grandes diferencias en la naturaleza de las culturas conquistadas. Ni los conquistadores romanos ni los musulmanes se encontraron con culturas tan sofisticadas como las de los nahuas y mayas de Mesoamérica o la de los incas del Perú y por lo tanto no dependían en la misma medida de la destrucción de culturas para constituir complejos culturales nuevos.

9. Véase Francois Pérus, *Literatura y sociedad en América Latina: El modernismo* (La Habana: Casa de las Américas, 1976), Capítulo 3, "El desarrollo del capitalismo en América Latina: 1880–1910."

10. La cámara se creó simultáneamente en Brasil y Francia durante la década de 1840, pero Europa tenía la capacidad tecnológica necesaria para explotar la invención, produciendo equipo fotográfico

tered vastly sophisticated cultures, such as those of the Nahuas and Mayas in Mesoamerica or that of the Incas in Peru, and so did not depend to the same extent on cultural destruction to constitute new cultural complexes. Ribeiro, *Las Américas y la civilización*, 163.

9. See chapter 3, "El desarrollo del capitalismo en América Latina: 1880–1910," in *Literatura y sociedad en América Latina: El modernismo*, by François Pérus (Havana: Casa de las Américas, 1976).

10. The camera was developed simultaneously in Brazil and France in the 1840s, but Europe had the technological capacity to exploit the invention by producing photographic equipment for export. The United States soon followed Europe in producing cameras for Latin American photographers.

11. Also an early subject of photography was the *absence* or *loss* of the individual, or rather the resurrection of the departed individual by means of the photographic image. In many parts of Latin America, portraits of the dead preceded portraits of the living as the primary subject of photography; especially in rural areas, photography was initially conceived as a memorial or funerary medium. In Mexico in the mid to late nineteenth century, the subjects of photographic *memento mori* were often children, held or surrounded by their grieving families. See the issue of *Artes de México* devoted to this subject: "El arte ritual de la muerte niña," *Artes de México*, no. 15 (spring 1992).

12. For a discussion of the ways in which magical realists are modifying and amplifying narrative form in Latin America and elsewhere, see the essays in *Magical Realism: Theory, History, Community*, eds. Lois Parkinson Zamora and Wendy B. Faris (Durham, North Carolina: Duke University Press, 1995).

13. Octavio Paz, "Mexico and the United States" (1979), trans. Rachel Phillips Belash, in *The Labyrinth of Solitude*, 362–3. This essay first appeared in the *New Yorker*, September 17, 1979, 137–53.

14. Ibid., 363.

15. For an overview (besides Ribeiro's) of the mechanisms of mestizaje, and its apologists and analysts, see Benjamín Carrión, "El mestizaje y lo mestizo," in *América Latina en sus ideas*, ed. Leopoldo Zea, 375–400.

The cultural attitude to which I refer is discussed in Manuel Ramírez III, *Psychology of the Americas: Mestizo Perspectives on Personality and Mental Health* (New York: Pergamon Press,

1983). Ramírez includes contemporary U.S. cultural currents in his discussion.

16. A variety of recent theorists of transculturation is discussed by Silvia Spitta in *Between Two Waters: Narratives of Transculturation in Latin America* (Houston: Rice University Press, 1995). Spitta notes the predominance of contemporary Peruvian and Cuban-American scholars in this debate, placing the discussions in their Andean and Caribbean cultural contexts.

17. A historical overview of muralism in Mexico is *Painted Walls of Mexico: From Prehistoric Times until Today*, text by Emily Edwards, photographs by Manuel Álvarez Bravo, foreword by Jean Charlot (Austin: University of Texas, 1966).

18. For a useful discussion of the image as a physical, mental, and cultural matter, see W.J.T. Mitchell, "What Is an Image?," in *Iconology: Image, Text, Ideology* (Chicago: University of Chicago, 1986), 7–46. See also Roland Barthes, "The Rhetoric of the Image," in *Image, Music, Text*, trans. Stephen Heath (New York: Hill and Wang, 1977), 32–51.

19. Alice Jardine nicely summarizes this conception of *re*presentation: "Representation is the condition that confirms the possibility of an imitation (mimesis) based on the dichotomy of presence and absence and, more generally, on the dichotomies of dialectical thinking (negativity). Representation, mimesis, and the dialectic are inseparable; they designate together a way of thinking as old as the West." Alice Jardine, *Gynesis: Configurations of Woman and Modernity* (Ithaca: Cornell University Press, 1985), 119. See, in general, chapter 6, "Thinking the Unrepresentable: The Displacement of Difference," 118–44.

20. This and the other insights in this paragraph are drawn from my conversation with the Mexican anthropologist Alfredo López Austin in Mexico City on June 15, 1993. See Alfredo López Austin, *Los mitos de Tlacuache: Caminos de la mitología mesoamericana* (México D.F: Alianza Editores, 1990). Further studies by López Austin are cited below.

21. Essential sources on Nahua cosmology are Jacques Soustelle, *El universo de los aztecas*, trans. José Luis Martínez and Juan José Utrilla (1979; reprint, México D.F.: Fondo de Cultura Económica, 1982); Michael D. Coe, *Mexico* (London: Thames and Hudson, 1984); and Miguel León-Portilla, *Aztec Thought and Culture: A Study of the Ancient Nahua Mind*, trans. Jack Emory Davis (Norman: University of Oklahoma, 1963).

para exportación. Los Estados Unidos pronto imitaron a Europa en la producción de cámaras para fotógrafos latinoamericanos.

11. Otro tema temprano de la fotografía fue la *ausencia* o *pérdida* del individuo, o más bien, la resurreción del individuo muerto por medio de la imagen fotográfica. En muchas partes de América Latina, los retratos de muertos precedieron a los de personas vivas como tema primario de fotografía; especialmente en áreas rurales, la fotografía fue concebida, en un comienzo, como un medio para perpetuar la memoria de los muertos. En México, desde mediados hasta fines del siglo diecinueve, los sujetos del *memento mori* fotográfico eran a menudo niños, en los brazos de sus apesadumbrados familiares o rodeados por ellos. Véase el número de *Artes de México* dedicado a este tema: "El arte ritual de la muerte niña," Núm. 15 (primavera, 1992).

12. Las formas en que los realistas mágicos modifican y amplifican la forma narrativa en Latinoamérica y en otras regiones se comentan en *Magical Realism: Theory, History, Community*, eds. Lois Parkinson Zamora and Wendy B. Faris (Durham, NC: Duke University Press, 1995).

13. Octavio Paz, "Mexico and the United States" (1979), incluido en *The Labyrinth of Solitude* (2nd ed. New York: Grove Press, 1985) (págs.362–3). Este ensayo apareció por primera vez en el *New Yorker*, Septiembre 17, 1979, 137–53. Las referencias que siguen estarán citadas según la edición de Grove.

14. Ibid., pág. 363.

15. Para un estudio general (además del de Ribeiro) de los mecanismos del *mestizaje*, y de sus apologistas y analistas, véase Benjamín Carrión, "El mestizaje y lo mestizo," en *América Latina en sus ideas*, ed. Leopoldo Zea (México D.F.: Siglo Veintiuno, 1986), págs. 375–400.

A esta actitud cultural se refiere Manuel Ramírez III en *Psychology of the Americas: Mestizo Perspectives on Personality and Mental Health* (New York: Pergamon Press, 1983). Ramírez incluye corrientes culturales contemporáneas norteamericanas en sus observaciones sobre el mestizaje.

16. Silvia Spitta, en *Between Two Waters: Narratives of Transculturation in Latin America* (Houston: Rice University Press, 1995), habla sobre varios teóricos recientes de la transculturación. Spitta hace notar el predominio de estudiosos contemporáneos peruanos y cubano-americanos en el debate, y sitúa su discusión en los contextos culturales de ellos, vale decir andinos y caribeños.

17. Una presentación general histórica del muralismo en México se encuentra en *Painted Walls of Mexico: From Prehistoric Times until Today*, texto de Emily Edwards, fotografías de Manuel Álvarez Bravo, prólogo de Jean Charlot (Austin: University of Texas, 1966).

18. Para una consideración útil de la imagen como entidad física, mental y cultural véase W. J. T. Mitchell, "What Is an Image?" en *Iconology: Image, Text, Ideology* (Chicago: University of Chicago, 1986), págs. 7–46. Véase también Roland Barthes, "The Rhetoric of the Image," in *Image, Music, Text*, trad. Stephen Heath (New York: Hill and Wang, 1977), págs. 32–51.

19. Alice Jardine resume muy bien esta concepción de *representación*: "La representación es la condición que confirma la posibilidad de una imitación (mímesis) basada en la dicotomía de presencia y ausencia y, de forma más general, en las dicotomías del pensamiento dialéctico (negatividad). La representación, la mímesis y la dialéctica son inseparables; juntas, designan una forma de pensamiento tan antigua como Occidente." Alice Jardine, *Gynesis: Configurations of Woman and Modernity* (Ithaca: Cornell University Press, 1985), 119. En general, véase el capítulo 6, "Thinking the Unrepresentable: The Displacement of Difference," págs. 118–144.

20. Esta observación y las que siguen en este párrafo las debo a mi conversación con el antropólogo mexicano Alfredo López Austin, el 15 de junio de 1993, en México D.F. Véase de López Austin, *Los mitos de Tlacuache: Caminos de la mitología mesoamericana* (México D.F.: Alianza Editores, 1990). Más abajo se citan otros trabajos de López Austin.

21. Los siguientes son estudios fundamentales sobre la cosmología nahua: Jacques Soustelle, *El universo de los aztecas*, trad. José Luis Martínez y Juan José Utrilla (1979; México D.F.: Fondo de Cultura Económica, 1982); Michael D. Coe, *México* (London: Thames and Hudson, 1984); Miguel León Portilla, *La filosofía nahuatl estudiada en sus fuentes* (México D.F.: Fondo de Cultura Económica, 1959).

22. Miguel León Portilla, *Los antiguos mexicanos a través de sus crónicas y cantares*, tercera ed. (México D.F.: Fondo de Cultura Económica, 1961), pág. 149.

El trabajo con más autoridad en este tema es: Alfredo López Austin, *Cuerpo humano e ideología: Las concepciones de los antiguos nahuas*, 2 vols. (México D.F.: Universidad Nacional Autónoma de México, 1980). Del mismo autor, véase también *Hombre-Dios: Religión y política en el mundo náhuatl* (México D.F.: Universidad Nacional Autónoma de México, 1973)

23. Serge Gruzinski, *Painting the Conquest: The Mexican Indians and the European Renaissance*, trad. Deke Dusinberre (Paris: Unesco / Flammarion, 1992), págs. 15–16.

24. En este respecto es esencial evitar las simplificaciones del

22. Miguel León-Portilla, *Los antiguos mexicanos a través de sus crónicas y cantares*, 3rd ed. (México D.F.: Fondo de Cultura Económica, 1961), 149.

The authoritative work on this subject is Alfredo López Austin, *Cuerpo humano e ideología: Las concepciones de los antiguos nahuas*, 2 vols. (México D.F.: Universidad Nacional Autónoma de México, 1980). By the same author, see also *Hombre-Dios: Religión y política en el mundo náhuatl* (México D.F.: Universidad Nacional Autónoma de México, 1973).

23. Serge Gruzinski, *Painting the Conquest: The Mexican Indians and the European Renaissance*, trans. Deke Dusinberre (Paris: Unesco/Flammarion, 1992), 15–6.

24. Here, it is essential to avoid the binary thinking that too often characterizes western thinking about non-western cultures, especially the pitfalls of what Edward Said calls "nativism." See Edward Said, *Culture and Imperialism* (New York: Alfred A. Knopf, 1993). Other works on the interactions of western and non-western cultures, and the cultural appropriations of western colonialism, are Said's *Orientalism* (New York: Random House, 1978); Tzvetan Todorov's *The Conquest of America: The Question of the Other*, trans. Richard Howard (New York: Harper and Row, 1984); and James Clifford's *The Predicament of Culture: Twentieth-Century Ethnography, Literature, and Art* (Cambridge: Harvard University Press, 1988).

25. Jardine, *Gynesis*, 119.

26. Gabriel García Márquez, *One Hundred Years of Solitude*, trans. Gregory Rabassa (New York: Avon, 1970), 11.

27. Carlos Fuentes, *El mundo de José Luis Cuevas*, trans. Consuelo de Aerenlund (New York: Tudor Publishing Co., 1969), 24–5.

28. *Códice Chimalpopoca; Anales de Cuauhtitlán; Leyendas de los soles*, trans. Primo Feliciano Velásquez (1945; reprint, México D.F.: UNAM, 1992). The account of Quetzalcoatl's transformation is found on pages 9–11. Three manuscripts compose the *Códice Chimalpopoca*: the first and third are in Nahuatl, dated 1558 and 1570, and are by anonymous authors; the second is in Spanish and is by Pedro Ponce. They are written on European paper, rather than on amate, and were first listed in a bibliographic catalogue in Mexico in 1736.

The English translation of the *Códice Chimalpopoca* is *History and Mythology of the Aztecs: The Codex Chimalpopoca*, trans. John Bierhorst (Tucson: The University of Arizona Press, 1993).

29. Fuentes, *El mundo de José Luis Cuevas*, 9.

30. *History and Mythology of the Aztecs*, 33.

31. Ibid., 9.

32. Román Piña Chan, *Quetzalcóatl: Serpiente emplumada* (México D.F.: Fondo de Cultura Económica, 1977), 67, my translation. See also Laurette Séjourné, *El universo de Quetzalcóatl* (México D.F.: Fondo de Cultura Económica, 1962); Miguel León Portilla, *Quetzalcóatl* (México D.F.: Fondo de Cultural Económica, 1968); and David Carrasco, *Quetzalcóatl and the Irony of Empire: Myths and Prophecies in the Aztec Tradition* (Chicago: University of Chicago, 1982).

33. The account in the *Anales de Cuauhtitlán* emphasizes the calendrical principles operating in this story of Quetzalcóatl's transformation. The date, *1 acatl*, is the date of Quetzalcóatl's birth and of his death fifty-two years later. Cyclical transformation, along with other calendrical conditions, are explicitly detailed.

34. Jurij M. Lotman, "Problems in the Typology of Culture," in *Soviet Semiotics*, ed. and trans. Daniel P. Lucid (Baltimore: Johns Hopkins University Press, 1977), 213–21. See also in the same volume, Jurij M. Lotman and Boris A. Uspenskij, "Myth—Name—Culture," 233–52.

35. As the title of his seminal study suggests, Foucault traces this paradigm shift in terms of what he calls Renaissance and classical "epistemes." "Classical" is Foucault's term for what I call "modern" here; that is, for the post-Renaissance western understanding of signs as part of arbitrary symbolic orders, rather than as part of a phenomenal world of iconic affinities. According to Foucault, pre-modern images were linked to what they signified by virtue of similitude, whereas modern images are linked by external, analytical systems for the purpose of social order, control, measurability. In English, Foucault's title is not translated literally (Words and Things), but rather as *The Order of Things: An Archeology of the Human Sciences* (1966; reprint, New York: Random House, 1973).

36. Walter Mignolo refers to the "tyranny of the alphabet" in the encounter of scriptural traditions in the Americas. See his "Literacy and Colonization: The New World Experience," in *1492-1992: Re/Discovering Colonial Writing*, eds. René Jara and Nicholas Spadaccini (Minneapolis: The Prisma Institute, 1989), 51–96. See also Mignolo's review essay, "The Darker Side of the Renaissance: Colonization and the Discontinuity of the Classical Tradition," in *Renaissance Quarterly* 45 (1992): 808–28.

pensamiento binario en que suele incurrir el mundo occidental cuando piensa en las culturas no-occidentales, y eludir especialmente los peligros de lo que Edward Said llama "nativismo." Véase Edward Said, *Culture and Imperialism* (New York: Alfred A. Knopf, 1993). Sobre las interacciones entre las culturas occidentales y no-occidentales, y las apropiaciones culturales del colonialismo occidental, véase también Edward Said, *Orientalism* (New York: Random House, 1978), Tzvetan Todorov, *La conquista de América: El problema del otro*, 1982), y James Clifford, *The Predicament of Culture: Twentieth-Century Ethnography, Literature, and Art* (Cambridge: Harvard University Press, 1988).

25. Alice Jardine, *Ginesis*, pág. 119.

26. Gabriel García Márquez, *Cien años de soledad* (Buenos Aires: Editorial Sudamericana, 1967), pág. 9.

27. Carlos Fuentes, *El mundo de José Luis Cuevas,* trans. Consuelo de Aerenlund (New York: Tudor Publishing Co., 1969), 24–25.

28. *Códice Chimalpopoca; Anales de Cuauhtitlán; Leyendas de los soles*, trad. Primo Feliciano Velásquez (1945; reimpr. México D.F.: UNAM, 1992). La transformación de Quetzalcóatl se describe en las págs. 9–11. El *Códice Chimalpopoca* se compone de tres manuscritos; el primero y el tercero, en náhuatl, datan de 1558 y 1579 y sus autores son anónimos; el segundo, en español, es de Pedro Ponce. No están escritos en papel de amate sino en papel europeo, y fueron incluidos por primera vez en un catálogo bibliográfico, en México, en 1736.

29. Fuentes, *El mundo de José Luis Cuevas,* pág. 9.

30. *Códice Chimalpopoca*, pág. 33.

31. Ibid., pág. 9.

32. Román Piña Chan, *Quetzalcóatl: Serpiente emplumada* (México D.F.: Fondo de Cultura Económica, 1977), pág. 67. Véase también Laurette Séjourné, *El universo de Quetzalcóatl* (México D.F.: Fondo de Cultura Económica, 1968); David Carrasco, *Quetzalcóatl and the Irony of Empire: Myths and Prophecies in the Aztec Tradition* (Chicago: University of Chicago, 1982).

Un excelente estudio sobre el significado y las fuentes críticas de la figura en constante transformación de Quetzalcóatl es "Quetzalcóatl: desarrollo e interpretación del mito," de José Luis Díaz, que se publicará en *Cuadernos Americanos*.

33. La narración de los *Anales de Cuauhtitlán* pone de relieve los principios cronológicos subyacentes en esta historia de la transformación de Quetzalcóatl. *1 acatl* es la fecha del nacimiento de Quetzalcóatl, y también de su muerte cincuenta y dos años

después. La transformación cíclica, además de otros elementos cronológicos, se detallan explícitamente.

34. Jurij M. Lotman, "Problems in the Typology of Culture," en *Soviet Semiotics* ed. y trad. Daniel P. Lucid (Baltimore: Johns Hopkins University Press, 1977), págs. 213–21; véase también, en el mismo volumen, Jurij M. Lotman and Boris A. Uspenskij, "Myth—Name—Culture," págs. 233–52.

35. Como lo sugiere el título de su estudio seminal, Foucault traza este cambio paradigmático en las relaciones de los signos y sus referentes en términos de lo que él llama Renacimiento y "epistemas" clásicos y renacentistas. Foucault utiliza el término "clásico" para lo que yo denomino "moderno," esto es, para la comprensión occidental post-renacentista de los signos como parte de órdenes simbólicos arbitrarios, en vez de ser parte del mundo fenomenológico de afinidades y simpatías icónicas. Según Foucault, las imágenes pre-modernas estaban unidas a lo que significaban en virtud de la similitud, mientras que las imágenes modernas están unidas por sistemas externos, analíticos, que tiene como propósito el orden social, el control y la medición. Véase *Las palabras y las cosas: Una arqueología de las ciencias humanas*, trad. Elsa Cecilia Frost (México D.F.: Siglo Veintiuno Editores, 1968).

36. Walter Mignolo se refiere a la "tiranía del alfabeto" en el encuentro con las tradiciones escriturales de las Américas: "Literacy and Colonization: The New World Experience," en *1492–1992: Re/descubriendo la escritura colonial*, ed. René Jara y Nicholas Spadaccini (Minneapolis: The Prisma Institute, 1989), págs. 51–96. También véase la reseña de Mignolo, "The Darker Side of Renaissance: Colonization and the Discontinuity of the Classical Tradition," en *Renaissance Quarterly* 45 (1992), 808–28.

37. Bernal Díaz del Castillo, *Historia verdadera de la conquista de la Nueva España*, 2 vols. (México D.F.: Editorial Porrúa, 1955), Tomo I, pág.143. Esta narración de la expedición militar de Cortés y de la conquista de México-Tenochtitlán, escrita por uno de los lugar-tenientes de Cortés, describe los varios *amozcalli* (casas de códices), comenzando por el primer contacto de los invasores españoles con los pueblos indígenas de Veracruz. Bernal Díaz escribe: "Hallamos las casas de los ídolos y sacrificios . . . y muchos libros de su papel, cogidos a doblese, como a manera de paños de Castillas . . ."

38. Los pictogramas son representaciones icónicas de figuras humanas y animales, los glifos e ideogramas son representaciones simbólicas relacionadas con cálculos numéricos y otras ideas abstractas. Un ícono es significativo en virtud de la similitud. Un símbolo es significativo en virtud de un sistema de convenciones, es decir, un

37. Bernal Díaz del Castillo, *Historia verdadera de la conquista de la Nueva España*, vol. I (México D.F.: Editorial Porrúa, 1955), 143. This account of Cortés's conquest of México-Tenochtitlán, written by one of Cortés's lieutenants, describes the many *amoxcalli* or *casas de códices*, beginning with the Spanish invaders' first contact with indigenous populations in Veracruz. Writes Bernal Díaz: "Hallamos las casas de ídolos y sacrificios . . . y muchos libros de su papel, cogidos a doblese, como a manera de paños de Castilla" [We found houses of idols and sacrifices . . . and many books of their paper, folded like cloth from Castille].

38. Pictographs are iconic representations of human and animal figures; glyphs and ideographs are symbolic representations concerned with numerical calculations and other abstract ideas. An icon signifies by virtue of resemblance. A symbol signifies by virtue of a conventional system that one must learn in order to understand the symbol. Icons may, of course, also be part of a learned conventional system. In the codices, some phonetic symbols were also used, primarily to constitute proper names. For a general introduction to systems of notation, see "Introduction: Background and Sources" in Miguel León-Portilla, *Pre-Columbian Literatures of Mexico*, trans. Grace Lobanov (Norman: University of Oklahoma Press, 1969), 3–29.

39. A study of contemporary ritual uses of amate in the two remaining communities in the states of Puebla and Veracruz where the paper is still produced according to ancient practices is Bodil Christensen and Samuel Martí, *Witchcraft and Pre-Colombian Paper/Brujerías y papel precolombino* (1971; 4th ed., México D.F.: Ediciones Euroamericans Klaus Thiele, 1988). A number of indigenous communities in the state of Guerrero, Mexico, possess codices recording their mythic origins that are still used for ritual and communal purposes. Martha García, "Los códices de Guerrero: La historia detrás del glifo," *El Nacional*, February 13, 14, and 15, 1993.

40. Jorge Luis Borges, "Narrative Art and Magic" (1932), trans. Norman Thomas di Giovanni, in *Borges: A Reader*, eds. Emir Rodríguez Monegal and Alastair Reid (New York: Dutton, 1981), 37.

Predictably enough, Borges is citing a European source: Sir James George Frazer's *The Golden Bough: A Study in Magic and Religion*, a groundbreaking work of comparative mythology published in 1890. This multivolume study inspired many European and U.S. writers to seek aesthetic energy and forms in myth cultures; C.G. Jung drew upon Frazer's monumental compilation for the material on which he based his lifelong study of archetypal images in world mythology.

41. Ibid., 37.

42. Ibid., 37.

43. It is this mysterious knowledge that Julio Cortázar, another Argentine magical realist writer, addresses in his introduction to *Humanario*. In this essay, Cortázar immediately associates, rather than separates, *la lógica* and *la locura*, reason and madness. He writes in praise of folly, citing Erasmus and other philosophers and artists who also write or paint or take photographs that oppose the hegemony of rationality and the autonomous ego in modern western culture. Cortázar invokes the military dictatorship in Chile, in power at the time he wrote the essay, to suggest the madness that reason may justify. D'Amico and Facio also demonstrate this irony: their photographs are of mentally ill patients caught in an insane system of "treatment." Julio Cortázar, "Estrictamente no profesional," in *Territorios* (México D.F.: Siglo Veintiuno, 1978), 92–100. This essay was originally published as "Los sueños y la locura" in *La Nación*, Buenos Aires, October 14, 1973.

44. Carmen Bernand and Serge Gruzinski, *De la idolatría: Una arqueología de las ciencias religiosas*, trans. Diana Sánchez F. (México D.F.: Fondo de Cultura Económica, 1993), 7, my translation.

Santiago Sebastián distinguishes among the visual hagiographies developed by the Augustinians, Franciscans, and Dominicans in their churches and cloisters in New Spain during the sixteenth century, and the Carmelites, Jesuits, and Hospitalarios in the seventeeth and eighteenth centuries. Santiago Sebastián, *Iconografía e iconología del arte novohispano* (México D.F.: Grupo Azabache, 1992), 61–77.

See also by Gruzinski, *La colonización de lo imaginario* (México D.F.: Fondo de Cultura Económica, 1991), and René Jara and Nicholas Spadaccini, eds. *Amerindian Images and the Legacy of Columbus* (Minneapolis: University of Minnesota Press, 1992).

45. Bernand and Gruzinski, *De la idolatría*, 8.

46. Useful studies of this tradition are Margaret R. Miles, *Image as Insight: Visual Understanding in Western Christianity and Secular Culture* (Boston: Beacon Press, 1985); Umberto Eco, *Art and Beauty in the Middle Ages*, trans. Hugh Bredin (1959; reprint, New Haven: Yale University Press, 1986); and

sistema que uno debe aprender para comprender el símbolo. Por supuesto, los íconos también pueden ser parte de un sistema simbólico convencional. En los códices había también algunos símbolos fonéticos, principalmente utilizados para formar nombres propios. Para una introducción general a los sistemas de notación véase Miguel León-Portilla, *Los antiguos mexicanos a través de sus crónicas y cantares*, tercera ed.; véase especialmente Cap.II, "Itoloca y Xiuhámatl: Tradición y anales del México antiguo," págs. 50–77.

39. Un estudio de los usos contemporáneos rituales del amate en las dos últimas comunidades que quedan en los estados de Puebla y Veracruz, donde el papel se sigue produciendo según las prácticas antiguas, se encuentra en Bodil Christensen and Samuel Martí, *Witchcraft and Pre-Colombian Paper/Brujerías y papel precolombino*, 1971, 4a ed. (México D.F.: Ediciones Euroamericanas Klaus Thiele, 1988). Existen varias comunidades indígenas en el estado de Guerrero, México, que poseen códices que registran sus orígenes míticos y los usan aún para fines rituales y comunales. Martha García, "Los códices de Guerrero: La historia detrás del glifo," *El Nacional*, 13, 14, 15 de febrero de 1993.

40. Jorge Luis Borges, "El arte narrativo y la magia" (1932), en *Obras completas* (Buenos Aires: Emecé Editores, 1974), pág. 230.

Como se podía esperar, Borges cita una fuente europea: *The Golden Bough: A Study of Magic and Religion* de Sir James George Frazer, obra importante de mitología comparada, publicada en 1890. Este libro movió a muchos escritores europeos y norte-americanos a buscar energía estética en las culturas míticas; C. G. Jung encontró en la compilación monumental de Frazer materiales para el estudio de las imágenes arquetípicas de la mitología mundial al que se dedicaría durante toda su vida.

41. Ibid., págs. 230–231.

42. Ibid., pág. 231.

43. Es a este misterioso conocimiento al que Julio Cortázar, otro escritor argentino del realismo mágico, se refiere en su introducción al *Humanario*. En este ensayo, Cortázar asocia inmediatamente, en vez de separarlas, la lógica y la locura. Escribe un elogio de la locura, citando a Erasmo y otros filósofos y artistas quienes también escriben, pintan o toman fotografías que se oponen a la hegemonía de la racionalidad y al yo autónomo de la cultura occidental moderna. Cortázar evoca la dictadura militar de Chile, en el poder cuando escribió su ensayo, para sugerir una locura que la razón puede justificar. D'Amico y Facio también demuestran esta ironía: sus fotografías son de enfermos mentales atrapados en un insano sistema de "tratamientos." Julio Cortázar,

"Estrictamente no profesional," en *Territorios* (México D.F.: Siglo Veintiuno, 1978). Este ensayo fue publicado originalmente como "Los sueños y la locura" en *La Nación*, Buenos Aires, 14 de octubre de 1973.

44. Carmen Bernand y Serge Gruzinski, *De la idolatría: Una arqueología de las ciencias religiosas*, trad. Diana Sánchez F. (México D.F.: Fondo de Cultura Económica, 1993), 7. Las referencias que siguen se citan en el texto entre paréntesis.

Santiago Sebastián distingue entre las hagiografías visuales desarrolladas por los agustinos, franciscanos y domínicos en sus iglesias y claustros en Nueva España, durante el siglo dieciséis, y los carmelitas, jesuitas y hospitalarios en los siglos diecisiete y dieciocho. Santiago Sebastián, *Iconografía e iconología del arte novohispano* (México D.F.: Grupo Azabache, 1992), "Las imágenes hagiográficas," (págs. 61–77).

Véase también Gruzinski, *La colonización de lo imaginario* (México D.F.: Fondo de Cultura Económica, 1991); y René Jara and Nicholas Spadaccini, eds. *Amerindian Images and the Legacy of Columbus* (Minneapolis: University of Minnesota Press, 1992)

45. Bernand y Gruzinski, *De la idolatría*, pág. 8.

46. Estudios muy útiles sobre esta tradición son los de Margaret Miles, *Image as Insight: Visual Understanding in Western Christianity and Secular Culture* (Boston: Beacon Press, 1985); Umberto Eco, *Art and Beauty in the Middle Ages*, trad. Hugh Bredin (1959; New Haven: Yale University Press, 1986); Aiden Nichols, *The Art of God Incarnate: Theology and Image in Christian Tradition* (London: Darton, Longman and Todd, 1981)

47. Véase la fascinante narración de Juan Pedro Viqueira Albán sobre el levantamiento de grupos indígenas en Chiapas, en 1712, debido a la aparición de la Virgen y el consiguiente repudio y la represión de la Iglesia en *María de la Candelaria: India natural de Cancuc* (México D.F.: Fondo de Cultura Económica, 1993). El relato gira alrededor de un "ídolo de piedra" y una "ermita."

El castigo aplicado a los creyentes indígenas era algunas veces tan extremo que se mandaron documentos para denunciar el excesivo afán de algún cura por castigar las transgresiones. Véase, por ejemplo, Guillermo Floris Margadant, ed., *Autos seguidos por algunos de los naturales del pueblo de Chamula en contra de su cura don José Ordóñez y Aguiar por varios excesos que le suponían*, 1779 (México D.F.: Universidad Autónoma de Chiapas/Miguel Angel Porrúa Editores, 1992).

Actualmente, en Chalma, quizá el centro más importante de peregrinaje en México, se vende un folleto que explica la aparición

Aiden Nichols, *The Art of God Incarnate: Theology and Image in Christian Tradition* (London: Darton, Longman, and Todd, 1981).

47. For a fascinating account of the uprising of indigenous groups in Chiapas in 1712 due to the apparition of the Virgin, and the consequent repudiation and repression by the Church, see Juan Pedro Viqueira de Albán's *María de la Candelaria: India natural de Cancuc* (México D.F.: Fondo de Cultura Económica, 1993). The account revolves around a "stone idol" and a "hermitage."

Punishments meted out to indigenous believers were at times sufficiently excessive that documents would be filed to protest a priest's ardor of enforcement. See, for example, Guillermo Floris Margadant, ed., *Autos seguidos por algunos de los naturales del pueblo de Chamula en contra de su cura don José Ordóñez y Aguiar por varios excesos que le suponían*, 1779 (México D.F.: Universidad Autónoma de Chiapas/Miguel Angel Porrúa Editores, 1992).

A booklet is sold at Chalma, in Mexico, explaining the apparition of the Christ of Chalma, who is currently the object of great veneration by thousands of pilgrims every year. The booklet reproduces in its entirety a text written in 1810 by the Augustinian friar Joaquín Sardo, titled *Relación histórica y moral de la portentosa imagen de N. Sr. Jesucristo crucificado aparecida en una de las cuevas de S. Miguel de Chalma* (The historical and moral account of the marvelous image of Our Lord Jesus Christ, who appeared in the caves of St. Michael of Chalma) (1810; reprint, México D.F.: Impresos Olalde, 1984). An early paragraph of this text illustrates the Catholic vehemence against indigenous idols, even as they recognized the force of the indigenous icons behind their own images. Padre Sardo writes: "During the centuries of the gentiles, unhappy age, when our America lay buried in the darkness of idolatry, the natives of Ocuila and its surroundings [the area of Chalma] were miserably shrouded in shadows, blindly adoring and worshiping an idol whose name, because of the total change in religion and customs, has been erased even from their memory; I cite only the most probable name of this false deity, who was venerated as Ostotoctheotl, the translation of which is God of the Caves, although this too is uncertain" (11, my translation). The mention of the name of the indigenous god, supposedly totally forgotten, reinforces the syncretism that the author of this text emphatically discredits. That this text is sold at Chalma

today suggests the ongoing force of this play of differences among indigenous and European images.

48. Jacques Lafaye, *Quetzalcóatl and Guadalupe: The Formation of Mexican National Consciousness, 1531–1831*, trans. Benjamin Keen (1974; reprint, Chicago: University of Chicago Press, 1976), 234. LaFaye's is *the* essential discussion of cultural syncretism in Mesoamerica during this period.

49. Benítez Rojo, *The Repeating Island*, xxxiv. See Silvia Spitta's discussion of Benítez Rojo in her *Between Two Waters*, chapter 1.

50. Lafaye, *Quetzalcóatl and Guadalupe*. See chapter 10, "Saint Thomas-Quetzalcóatl, Apostle of Mexico," 177–208.

The existence of this syncretic belief is historically verifiable, whereas that which makes Hernán Cortés's arrival in Mexico coincide with the awaited return of Quetzalcóatl is not. Even if such a superimposition had initially been made by the Aztecs, events would quickly have discredited it. That the superimposition of Cortés and Quetzalcóatl is more widely known today than the influential conflation of St. Thomas and Quetzalcóatl may be due to the fact that it provides an easy answer to the difficult question of how a small group of Spaniards could so easily have conquered the vast Aztec warrior empire of México-Tenochtitlán.

51. Miles, *Image as Insight*, especially chapter 5, "Vision and Sixteenth-Century Protestant and Roman Catholic Reforms," 95–125.

52. Ibid., 142–3.

53. Ibid., 143.

54. *Powers of Imagining: Ignatius de Loyola: A Philosophical Hermeneutic of Imagining through the Collected Works of Ignatius de Loyola, with a Translation of These Works*, trans. Antonio T. de Nicolas, foreword by Patrick Heelan, S.J. (Albany, New York: SUNY Press, 1986), 116, paragraph 47.

55. John Rupert Martin, *Baroque* (New York: Harper and Row, 1977), 55–7.

56. *Powers of Imagining*, 117, paragraph 53.

57. Elaine Scarry, *The Body in Pain: The Making and Unmaking of the World* (New York: Oxford University Press, 1985).

58. Ibid., 214.

59. Ibid.

60. I pursue this relationship between European surrealism and Latin American visual practice in my essay "The Magical

de Cristo en la cueva de Chalma que es objeto de gran veneración por miles de peregrinos todos los años. El folleto reproduce en su totalidad un texto escrito en 1810 por el fraile agustino Joaquín Sardo, titulado *Relación histórica y moral de la portentosa imagen de N. Sr. Jesucristo crucificado aparecida en una de las cuevas de S. Miguel de Chalma* (1810; México D.F.: Impresos Olalde, 1984). Uno de los primeros párrafos de este texto ilustra la vehemencia con que los católicos se oponían a los ídolos indígenas, aún cuando reconocieran la presencia de los íconos indígenas detrás de las imágenes cristianas. El Padre Sardo escribe: "Desde aquellos siglos de la gentilidad, época infeliz, en que ya hacía nuestra América sepultada en las horrorosas sombras de la idolatría, se hallaban miserablemente envueltos en ellas todos los naturales de Ocuila y su comarca, dando ciega adoración, y rindiendo cultos a un ídolo, de cuyo nombre, por la total mudanza de religión y costumbres, aun entre ellos ha quedado borrada la memoria; y sólo se cita, como más probable, haber venerado a esta falsa deidad con el título de Ostotoctheotl, cuya interpretación es el Dios de las Cuevas, aunque de ello no hay total certeza" (11). La irónica mención del nombre del dios indígena, supuestamente olvidado en su totalidad, refuerza el sincretismo que el autor de este texto rechaza enfáticamente. Que en Chalma hoy en día se siga vendiendo el texto sugiere la fuerza que todavía tiene este juego de diferencias entre las imágenes indígenas y las europeas.

48. Jacques Lafaye, *Quetzalcóatl y Guadalupe: La formación de la conciencia nacional en México*, trad. Ida Vitale y Fulgencio López Vidarte (1974; México, D.F.: Fondo de Cultura Económica, 1977), pág. 331. El ensayo de Lafaye es el texto esencial sobre el sincretismo cultural en Mesoamérica durante este período.

49. Antonio Benítez Rojo, *La isla que se repite* (Hanover, NH: Ediciones del Norte, 1989), pág. xxxiv. Véase la discusión de Silvia Spitta sobre Benítez Rojo, *Transculturation and the Ambiguity of Signs in Latin America* (Houston: Rice University Press, 1995), Cap. I.

50. Jacques Lafaye, *Quetzalcóatl y Guadalupe*. Véase Cap. 10, "Santo Tomás-Quetzalcóatl, Apóstol de México" (págs. 260–97). La existencia de este sincretismo se puede verificar históricamente, mientras que el sincretismo que hace que la llegada a México de Hernán Cortés coincida con el retorno esperado de Quetzalcóatl no es verificable. Aun en el caso de que los aztecas mismos hubieran creado esta superposición, los acontecimientos la habrían desacreditado. El hecho de que la superposición de Cortés y Quetzalcóatl sea más conocida hoy que la conflación de Santo Tomás y Quetzalcóatl, que tuvo tanta influencia, puede deberse al hecho de que proporciona una respuesta más fácil a la dificultad de explicar cómo fue que un pequeño grupo de españoles pudo conquistar con tanta facilidad el vasto y Imperio guerrero azteca de México-Tenochtitlán.

51. Margaret R. Miles, *Image as Insight: Visual Understanding in Western Christianity and Secular Culture* (Boston: Beacon Press, 1985). Véase especialmente el Capítulo 5, "Vision and Sixteenth-Century Protestant and Roman Catholic Reforms" (págs. 95–125). Las referencias que siguen se citan en el texto entre paréntesis.

52. Ibid., págs. 142–143.

53. Ibid., pág. 143.

54. *Powers of Imagining: Ignatius de Loyola: A Philosophical Hermeneutic of Imagining through the Collected Works of Ignatius de Loyola, with a Translation of These Works*, trad. Antonio T. de Nicolas; prólogo de Patrick Heelan, S.J. (Albany, NY: SUNY Press, 1986), pág. 116, párrafo 47.

55. John Rupert Martin, *Baroque* (New York: Harper and Row, 1977), 55–57.

56. *Powers of Imagining*, pág. 117, párrafo 53.

57. Elaine Scarry, *The Body in Pain: The Making and Unmaking of the World* (New York: Oxford University Press, 1985). Las referencias que siguen se citan en el texto entre paréntesis.

58. Ibid., pág. 214.

59. Ibid.

60. En mi ensayo "The Magical Tables of Isabel Allende and Remedios Varo," *Comparative Literature*, 44, ii (1992), 113–43, trato de la relación entre el surrealismo europeo y la práctica visual latinoamericana. El estudio esencial del surrealismo en México es el de Ida Rodríguez Prampolini, *El surrealismo y el arte fantástico de México* (México D.F.: UNAM, 1969).

61. El reciente apoyo gubernamental a la fotografía en México es impresionante. Una beca del gobierno de tres millones de pesos (un millón de dólares de los Estados Unidos) creará un Sistema Nacional de Fototecas, bajo la dirección del Instituto Nacional de Antropología e Historia (INAH). Además, el Consejo Nacional para la Cultura y las Artes (CNCA) ha anunciado apoyo gubernamental para la nueva revista de fotografía, *Luna Córnea*. Otras publicaciones fotográficas no financiadas oficialmente en México son *Foto Forum* y *Cuartoscuro*. Véase *La Jornada*, 11 de marzo de 1993, págs. 26–27, y 15 de marzo de 1993, pág. 51.

Tables of Isabel Allende and Remedios Varo," *Comparative Literature* 44, no. 2 (1992): 113–43. The essential survey of surrealism in Mexico is by Ida Rodríguez Prampolini, *El surrealismo y el arte fantástico de México* (México D.F.: UNAM, 1969).

61. Recent government support for photography in Mexico is impressive. A government grant for three million pesos (one million U.S. dollars) will create a National System of Photo- graphic Archives (Sistema Nacional de Fototecas) under the direction of the Instituto Nacional de Antropología e Historia (INAH). Furthermore, the Consejo Nacional para la Cultura y las Artes (CNCA) has announced government support for a new photography magazine, *Luna Córnea*. Other non-publically funded photographic journals recently established in Mexico are *Foto Forum* and *Cuartoscuro*. See *La Jornada*, March 11, 1993, 26–7, and March 15, 1993, 51.

BIBLIOGRAPHY
LATIN AMERICAN PHOTOGRAPHY

Books and Catalogues
Libros y catálogos

This bibliography focuses on books and major exhibition catalogues about or by Latin American photographers. The work of non-native photographers has been included only for those considered by their colleagues to be Latin American. The bibliography includes selected magazine essays but not newspaper articles. It has been compiled from existing bibliographical sources in Latin America as well as unpublished lists put together for this book by scholars and curators in the field of Latin American photography. Although every attempt has been made to be as inclusive as possible, it should be understood that this bibliography is not exhaustive. Publications are listed by author or editor, otherwise by title of the book. If a publication features the work of a photographer, the photographer's name is put in brackets preceding the author's name, and the publication is listed alphabetically by the photographer's name.

Esta bibliografía está formada por libros y catálogos de exposición sobre o por fotógrafos latino-americanos. El trabajo de fotógrafos no nativos ha sido incluido sólo si éstos son considerados latinoamericanos por sus colegas. La bibliografía incluye artículos seleccionados de revistas pero no de periódicos. Ha sido recopilada a partir de fuentes bibliográficas existentes en América Latina así como de listas no publicadas reunidas para este libro por académicos y curadores en fotografía latino-americana. Aunque se intentó incluir lo más posible, se debe entender que esta bibliografía no es exhaustiva. Las publicaciones están listadas por autor o editor, o por el título del libro. Si la publicación está dedicada a un fotógrafo, el nombre del fotógrafo está colocado en corchetes antes del nombre del autor, y la publicación está listada alfabéticamente de acuerdo al nombre del fotógrafo.

I Trienal de Fotografía. Exh. cat. São Paulo: Museo de Arte Moderno, 1980.

11 Fotográfos Brasileros. Exh. cat. Caracas: Museo de Bellas Artes, 1980.

XX Bienal Internacional de São Paulo. São Paulo: Fundação Bienal, 1989.

XXI Bienal Internacional de São Paulo. Edited by Marca D'Agua. São Paulo: Fundaçao Bienal, 1991.

26 fotógrafos independientes. México D.F.: Ediciones El Rollo, 1978.

Abreu, Luiz, et al. *Ponto de vista: Un depoimento foto-grafico.* Porto Alegre: Editora Movimiento, 1979.

Abreu Sojo, Carlos. *Evolución del periodismo fotográfico en los diarios.* B.A. diss. Caracas: Universidad Central de Venezuela, Escuela de Comunicación Social, 1978.

Acevedo, Jorge. *Historia gráfica: Memoria fotográfica del movimiento popular en México, 1970–1983.* México D.F.: Libros de Teoría y Política, 1983.

Acevedo, Marta. *El diez de mayo.* Colección Memoria y Olvido: Imágenes de México, vol. 7. México D.F.: Martín Casillas Editores, Secretaría de Educación Pública, 1982.

Aceves Piña, Gutiérrez. *Tránsito de angelitos: Iconografía funeraria infantil.* Exh. cat. México D.F.: Museo de San Carlos, 1988.

Adolfotógrafo. *Suma.* México D.F.: El Rollo, 1979.

Aguilar Ochoa, José Arturo. *La fotografía durante el Imperio de Maximiliano, 1864–1867.* B.A. diss. México D.F.: Universidad Nacional Autónoma de México, 1991.

Aguilera, Silvia, ed. *En los confines de Trengtreng y Kaikai: Imágenes fotográficas del pueblo Mapuche, 1863–1930.* Colección Mal de Ojo. Santiago, Chile: LOM Ediciones, 1994.

———, ed. *Memorias en blanco y negro: Imágenes fotográficas, 1970-1973.* Santiago, Chile: LOM Ediciones, 1993.

———, ed. *Reflejos de medio siglo: Imágenes fotográficas andinas, 1900–1950.* Colección Mal de Ojo. Santiago, Chile: LOM Ediciones, Fototeca Andina, 1994.

———, ed. *Tierra de humo: Imágenes fotográficas, 1882–1950.* Colección Mal de Ojo. Santiago, Chile: LOM Ediciones, Museo Chileno de Arte Precolombino, 1992.

Aguirre, Jorge, et al. *Periodismo gráfico argentino, 6a Muestra.* Buenos Aires: Asociación de Reporteros Gráficos de la República Argentina, 1986/87.

Ahumada, Alicia. *Caminantes de la tierra ocupada.* Pachuca, México: Universidad Autónoma del Estado de Hidalgo, 1986.

———. *Cananea y la Revolución Mexicana.* Cananea, México: Cia. Minera de Cananea, 1987.

———. *Real del Monte y Pachuca: Reseña gráfica de un distrito minero.* Pachuca, México: Cia. Real del Monte y Pachuca, 1987.

———. *Santa Clara del Cobre.* Cananea, México: Cia. Minera de Cananea, 1988.

———, Gertrudys Duby, Flor Garduño, Graciela Iturbide, and Mariana Yampolsky. *México indio: Testimonio en blanco y negro.* México D.F.: Inverméxico, 1990.

Alafita, Leopoldo, and Filiberta Gómez. *Tuxpan.* Colección Veracruz: Imágenes de su historia, vol. 5. Veracruz: Gobierno del Estado de Veracruz, 1990.

Albánez, Jaime. *100 rostros de Venezuela.* Exh. cat. Caracas: Salón de Artes CANTV, 1978.

Alcântara, Araquém. *Arvores mineiras.* Rio de Janeiro: AC&M, 1985.

———. *Juréira, a luta pela vida.* Rio de Janeiro: Index, 1987.

———. *Mar de dentro.* São Paulo: Empresa das Artes, 1989.

Aldana, Guillermo, Rafael Doniz, Patricio Robles Gil, Bob Schalkwijk, and Antonio Vizcano. *México indio.* México D.F.: Inverméxico, 1993.

———, and Kenneth Garret. *Tamaulipas: La tierra del Bernal.* Ciudad Victoria, México: Gobierno del Estado de Tamaulipas, 1986.

Alemán, Herón. *Zócalo: Espacio de libertades.* México D.F.: Editora Ciudad de México, 1991.

Alexander, Abel. *Daguerrotipos en la Plaza de Mayo.* Exh. cat. Buenos Aires: Banco de la Nación, 1988.

———. *Historia de la fotografía en Mendoza: Etapa del daguerrotipo.* Buenos Aires: Memoria del Primer Congreso de la Fotografía en Argentina, 1992.

———. *Las primeras exposiciones de daguerrotipos en Argentina.* Buenos Aires: Instituto de Numismática y Antigüedades, 1989.

Almeida, Lourdes. *Corazón de mi corazón.* Exh. cat. México D.F.: Instituto Nacional de Bellas Artes, Museo Estudio Diego Rivera, Museo Biblioteca Pape, Redacta, 1993.

———. *Huestes celestiales.* Exh. cat. México D.F.: Galería Oscar Román, 1996.

———. *La familia mexicana.* México D.F.: Presidencia de la República, 1994.

Alvarado Solís, Neyra. *Gente antigua.* Exh. cat. México D.F.: Centro Cultural Arte Contemporáneo, 1989.

Álvarez, Patricia. "Contemporary Artists of Mexico: Interviews," in *15 Contemporary Artists of Mexico.* Chicago: Mexican Fine Arts Center Museum, 1990.

Álvarez Bravo, Lola. *Frida y su mundo: Fotografías de Lola Álvarez Bravo.* Exh. cat. México D.F.: Galería Juan Martín, 1991.

———. *Galería de mexicanos: 100 fotos de Lola Álvarez Bravo.* México D.F.: Instituto Nacional de Bellas Artes, 1965.

———, and Olivier Debroise. *Elogío de la fotografía: Lola Álvarez Bravo.* Exh. cat. México D.F.: Programa Cultural de las Fronteras, Secretaría de Educación Pública; Tijuana: Centro Cultural Tijuana, 1985.

———, and Salvador Elizondo. *Escritores y artistas de México: Fotografías de Lola Álvarez Bravo.* México D.F.: Fondo de Cultura Económica, 1982.

[Álvarez Bravo, Lola.] Canales, Claudia, et al. *Lola Álvarez Bravo: Fotografías selectas, 1934–1985.* Exh. cat. México D.F.: Centro Cultural Arte Contemporáneo, Fundación Cultural Televisa, 1992.

[———.] Cardoza y Aragón, Luis. *100 fotos de Lola Álvarez Bravo.* Exh. cat. México D.F.: Instituto Nacional de Bellas Artes, 1965.

[———.] Debroise, Olivier. *Lola Álvarez Bravo: In Her Own Light.* Exh. cat. Tucson: Center for Creative Photography, University of Arizona, 1994.

[———.] ———. *Lola Álvarez Bravo: Recuento fotográfico.* México D.F.: Editorial Penélope, 1982.

[———.] ———. *Lola Álvarez Bravo: Reencuentro.* Text by Olivier Debroise. Exh. cat. México D.F.: Consejo Nacional para la Cultura y las Artes, Instituto Nacional de Bellas Artes, 1989.

[———.] Grimberg, Salomón. *Lola Álvarez Bravo: The Frida Kahlo Photographs.* Exh. cat. Dallas: Society of Friends of the Mexican Culture, 1991.

Álvarez Bravo, Manuel. *Instante y revelación.* Introduction by Octavio Paz. México D.F.: Círculo Editorial, 1982.

———. *Luz y tiempo: Colección fotográfica formada por Manuel Álvarez Bravo para la Fundación Cultural Televisa, A.C.* México D.F.: Fundación Cultural Televisa, Centro Cultural Arte Contemporáneo, 1995.

[Álvarez Bravo, Manuel.] Cardoza y Aragón, Luis. *Manuel Álvarez Bravo.* Exh. cat. México D.F.: Instituto Nacional de Bellas Artes, 1935.

[———.] ———. *Manuel Álvarez Bravo: Fotografías, 1928–1968.* Poems by Juan García Ponce. Exh. cat. México D.F.: Comité Organizador de los Juegos de las XIX Olimpiadas, Instituto Nacional de Bellas Artes, 1968.

[———.] Hernández Campos, Jorge. *Teoría de la fotografía en Manuel Álvarez Bravo, 400 fotografías.* Exh. cat. México D.F.: Palacio de Bellas Artes, Instituto Nacional de Bellas Artes, 1972.

[———.] Hughes, Langston. *Pictures More than Pictures: The Work of Manuel Álvarez Bravo and Cartier Bresson.* Exh. cat. México D.F.: Instituto Nacional de Bellas Artes, 1935.

[———.] Livingston, Jane. *M. Álvarez Bravo.* Exh. cat. Boston: David R. Godine Publisher; Washington, D.C.: The Corcoran Gallery of Art, 1978.

[———.] *Manuel Álvarez Bravo: 303 Photographies.* Exh. cat. Paris: Musée d'Art Moderne de la Ville de Paris, Mois de la Photo, Direction des Affairs Culturelles, 1986.

[———.] *Manuel Álvarez Bravo: El artista, su obra, su tiempo.* Text by Elena Poniatowska. México D.F.: Banco Nacional de México, 1991.

[———.] *Manuel Álvarez Bravo: Fotografías.* Exh. cat. México D.F.: Instituto Nacional de Bellas Artes, Salón de la Plástica Mexicana, 1957.

[———.] *Manuel Álvarez Bravo: Fotografías.* Exh. cat. México D.F.: Galería de Arte Mexicano (Galería Inéz Amor), 1966.

[———.] Moyssen, Xavier, and Ida Rodríguez. *El gran teatro del mundo.* Exh. cat. México D.F.: Academia de Artes, 1980.

[———.] *Mucho Sol: Manuel Álvarez Bravo.* Introduction by Teresa del Conde. Colección Río de Luz. México D.F.: Fondo de Cultura Económica, 1989.

[———.] Ollman, Arthur. *Revelaciones: The Art of Manuel Álvarez Bravo.* Exh. cat. San Diego: Museum of Photographic Arts, 1990; Albuquerque: University of New Mexico Press, 1992.

[———.] Parker, Fred R. *Manuel Álvarez Bravo.* Exh. cat. Pasadena: Pasadena Art Museum, 1971.

[———.] Pérez, Nissan. *Dreams-Visions-Metaphors: The Photographs of Manuel Álvarez Bravo.* Exh. cat. Jerusalem: The Israel Museum, 1983.

[———.] Roche, Denis. *Manuel Álvarez Bravo.* Exh. cat. Paris: Photogallerie, 1976.

[———.] Rodríguez, José Antonio. *Manuel Álvarez Bravo: Los años decisivos, 1925–1945.* México D.F.: Museo de Arte Moderno, 1992.

[———.] *Selección retrospectiva.* Exh. cat. México D.F.: Centro Cultural Arte Contemporáneo, 1989.

[———.] Ullán, José Miguel. *Manuel Álvarez Bravo.* Madrid: Ministerio de Cultura, Dirección General de Bellas Artes y Archivos, 1985.

Alves, Aristides. *Outros.* Exh. cat. São Paulo: Raízes Artes Gráficas, 1995.

Anderson, Susan M. *Body to Earth: Three Artists from Brazil.* Exh. cat. Los Angeles: Fisher Gallery, University of Southern California, 1993.

[Andrade, Yolanda.] *Yolanda Andrade: Los velos transparentes, las transparencias veladas.* Introduction by Carlos Monsiváis. Colección Arte. Villahermosa, México: Gobierno del Estado de Tabasco, 1988.

Andujar, Claudia. *Yanomami.* Introduction by Darcy Ribeiro. São Paulo: Editora Praxis, 1978.

———, and George Love. *Amazônia.* São Paulo: Editora Praxis, 1979.

———, and Sebastião Barbosa. *Brazil terra mágica.* Düsseldorf: Haur Reigh Verlag-MacGraw-Hill Book Company, 1974.

Anzola, Rosario, and Nelson Garrido. *De Teodora Torrealba a Miguel Ángel Peraza.* Caracas: Grupo Sanitarios Maracay, 1989.

Araujo, Hernán Alí. *Ritos.* Exh. cat. Caracas: Galería El Daguerrotipo, 1986.

Arboleda, Cecilia P. *Latin America: Photographs.* Exh. cat. Daytona, Florida: Southeast Museum of Photography, 1993.

Aréchiga, Georgina, ed. *Luz sobre eros.* México D.F.: Comercial Dempa, 1988.

Argentina 1880. Buenos Aires: SS & CC Ediciones, 1982.

Argentina 1900. Buenos Aires: SS & CC Ediciones, 1981.

Arias, Constantino. *Disparos de una cámara.* Exh. cat. México D.F.: Instituto Nacional de Bellas Artes, Consejo Mexicano de Fotografía, 1981.

Armas, Ricardo. *Fotografías.* Exh. cat. Caracas: Galería El Daguerrotipo, 1985.

———. *Venezuela.* Caracas: Ministerio de Relaciones Exteriores, 1978.

———, and Lydia Fisher. *Fotos de Nueva York.* Exh. cat. Caracas: Museo de Arte Contemporáneo, 1981.

Armas Alfonzo, Alfredo. *Sobre ti, Venezuela.* Caracas: E. Armitano Editor, 1972.

Armendáriz, Lorenzo. *Gente antigua.* México D.F.: Instituto Nacional Indigenista, 1994.

Armstrong, Ignacio, and Marcela Bañados. *Y al tercer día.* Santiago, Chile: La Puerta Abierta, 1988.

Arnal, Ariel. *Arquitectura e imagen fotográfica.* Puebla, México: Universidad Autónoma de Puebla, Consejo Estatal de Ciencia y Tecnología, 1995.

Arriola, Enrique. *La rebelión delahuertista.* Colección Memoria y Olvido: Imágenes de México. México D.F.: Martín Casillas Editores, Secretaría de Educación Pública, 1982.

Aspekte Galerie. *Mexiko im Umbruch: Fotografie aus Mexiko.* Exh. cat. Munich: Aspekte Galerie, 1994.

[Ayersa, Francisco.] González Lanuza, Eduardo. *Escenas del campo argentino, 1885–1900.* Buenos Aires: Academia Nacional de Bellas Artes, 1968.

[Azevedo, Militao Augusto de.] Lima Toledo, Benedito, Boris Kossy, and Carlos Lemos. *Album comparativo da cidade de São Paulo, 1862–1887.* São Paulo: Secretaria Municipal de Cultura, 1981.

Azevedo, Paulo Cesar, and Mauricio Lisspvsky. *Escravos brasileiros do século XIX na fotografia de Cristiano Jr.* São Paulo: Ex Libris, 1988.

Baez Esponda, José. *Fotografías.* Toluca, México: Casa de la Cultura, 1972.

Banco BCH. *La magia de la forma.* México D.F.: Banco BCH, Ediciones Conceptuales, 1987.

Banco Central del Ecuador. *Imágenes de la vida política del Ecuador.* Colección Imágenes, vol. 1. Quito: Banco Central del Ecuador, 1980.

———. *Paisajes del Ecuador.* Colección Imágenes, vol. 5. Quito: Banco Central del Ecuador, 1984.

———. *Quito en el tiempo.* Colección Imágenes, vol. 3. Quito: Banco Central del Ecuador, 1984.

Banco de la República. *Cartagena: Un siglo de imágenes.* Bogotá: Banco de la República, 1988.

———. *Pasto: A través de la fotografía.* Bogotá: Banco de la República, 1987.

Bancreser. *Aquel espacio cautivo: Fotos estereoscópicas de la ciudad de México de 1896 a 1913.* México D.F.: Bancreser, 1991.

Barajas, Odette, Jorge Román, and Roberto Córdova. *Bajo la luz de un sol abrasador: Tres fotógrafos mexicalenses.* Mexicalli, México: Consejo Nacional de la Cultura y las Artes, XIII Ayuntamiento de Mexicalli, Programa Cultural de las Fronteras, 1992.

Barroso, Manuel. *Historia documentada de la fotografía en Venezuela.* Caracas: Ediciones de la Presidencia de la República, 1995.

Barthelemy, Ricardo. *La casa en el bosque: Las trojes de Michoacán.* Introduction by Jean Meyer. México D.F.: El Colegio de México, 1987.

Bastida, Jaime. *Cuerpo y movimiento: 13 fotógrafos de danza.* México D.F.: Instituto Nacional de Bellas Artes, 1987.

Bayona, Pedro. *México, imagen de una ciudad.* Introduction by Salvador Novo. México D.F.: Fondo de Cultura Económica, 1967.

———. *Minutas fotográficas.* México D.F.: Universidad Nacional Autónoma de México, Escuela Nacional Preparatoria, 1989.

Beaufrand, Francisco. *In Memoriam.* Exh. cat. Caracas: Instituto de Diseño, 1988.

Beceyro, Raúl. *Ensayos sobre fotografía.* México D.F.: Editorial Arte y Libros, 1978.

———. *Historia de la fotografía en diez imágenes.* Buenos Aires: Centro Editor de América Latina, Unión de Instituciones Cruceñas, 1990.

Becquer Casabelle, Amado, ed. *Los galeses en Chubut.* Buenos Aires: Dirección Nacional de Artes Visuales, Subsecretaría de Cultura y Educación de Chubut, 1988.

———, and Miguel Ángel Cuarterolo. *Imágenes del Río de la Plata: Crónica de la fotografía rioplatense, 1840–1940*. Buenos Aires: Editorial del Fotógrafo, 1983.

Beeren, Wim, et al. *Painting, Sculpture, Photography from UABC [Uruguay, Argentina, Bolivia, Colombia]*. Exh. cat. Amsterdam: Stedelijk Museum, 1989.

Bell, Alured Gray. *The Beautiful Rio de Janeiro*. London: William Heinemann, 1914.

Belpaire, Christian. *Documentos del llano*. Exh. cat. Caracas: Consejo Nacional de la Cultura, Galería de Arte Nacional, 1980.

Benedicto, Nair. *Nair Benedicto: As melhores fotos/ The Best Photos*. São Paulo: Sver e Boccato, 1988.

Berger, Paulo. *O Rio de ontem na cartão postal, 1900–1930*. Rio de Janeiro: Prefeitura da Cidade do Rio de Janeiro, 1983.

Betancourt, Fernando, ed. *Imágenes y testimonios del 85: El despertar de la sociedad civil*. México D.F.: Unión de Vecinos y Damnificados - 19 de Septiembre, Estampa Artes Gráficas, 1995.

Biasiny-Rivera, Charles. *La familia/The Latin Family*. Exh. cat. New York: En Foco, 1979.

Billeter, Erika, ed. *Canto a la realidad: Fotografía latinoamericana, 1860-1993*. Exh. cat. Madrid: Lunwerg Editores, Casa de América, 1993.

———, ed. *Fotografía Iberoamericana*. Exh. cat. Madrid: Dirección General de Bellas Artes, 1982.

———, ed. *Fotografía Latinoamericana: Desde 1860 hasta nuestros días*. Madrid: Ediciones El Viso, 1981.

———, ed. *Fotografie Lateinamerika von 1860 bis Heute*. Exh. cat. Zurich: Kunsthaus Zurich, 1981.

Bisilliat, Maureen. *A Joaô Guimarâes Rosa*. São Paulo: Editoral Gráficos Brunner, 1969.

———. *O Cao sem plumas*. Rio de Janeiro: Editora Nova Fronteira, 1984.

———. *O livro de São Paulo*. São Paulo: Edición Rhodia y JCL Comunicaciones, 1979.

———. *Sertoês*. São Paulo: Editora Raízes, 1983.

———. *Xingu: Detalhes de uma cultura*. São Paulo: Editora Raízes, 1978.

———, and Orlando Claudio Villas-Bôas. *Xingu: Território tribal*. London: William Collins & Sons, 1979.

Blanco, Carlos. *Fotografías*. México D.F.: El Tucán de Virginia, 1981.

Blanco, José Joaquín. *Empezaba el siglo en la ciudad de México*. Colección Memoria y Olvido: Imágenes de México. México D.F.: Martín Casillas Editores, Secretaría de Educación Pública, 1983.

———. *Los mexicanos se pintan solos*. México D.F.: Pórtico de la Ciudad de México, 1991.

[Blanco, Lázaro.] *Fotografías*. Exh. cat. México D.F.: Museo de Arte Carrillo Gil, Instituto Nacional de Bellas Artes, 1980.

[———.] *Luces y tiempos*. Introduction by Guillermo Samperio. Colección Río de Luz. México D.F.: Fondo de Cultura Económica, 1987.

[———.] Requeiro, María del Carmen, et al. *La mujer en sus actividades*. México D.F.: Secretaría de Programación y Presupuesto, 1981.

Blázquez Domínguez, Carmen, et al. *Xalapa*. Colección Veracruz: Imágenes de su historia, vol. 7. Veracruz: Gobierno del Estado de Veracruz, 1990.

Blez, Joaquín, and Constantino Arias. *Retratos de los años veinte a cuarenta en Cuba*. Exh. cat. México D.F.: Instituto Nacional de Bellas Artes, Consejo Mexicano de Fotografía, 1981.

[Blom, Gertrude.] Harris, Alex, and Margaret Sartor. *Gertrude Blom: Bearing Witness*. Chapel Hill: University of North Carolina Press, 1984.

Boils, Guillermo. *Las casas campesinas en el porfiriato*. Colección Memoria y Olvido: Imágenes de México. México D.F.: Martín Casillas Editores, Secretaría de Educación Pública, 1982.

Bostelmann, Enrique. *América Latina: Un viaje a través de la injusticia*. México D.F.: Siglo XXI, 1970.

———. *El paisaje de México*. México D.F.: Banco Nacional de México, 1972.

———. *El paisaje del hombre*. México D.F.: Museo de Arte Moderno, 1973.

———, et al. *El retrato contemporáneo en México*. Exh. cat. México D.F.: Museo de Arte Carrillo Gil, Instituto Nacional de Bellas Artes, 1980.

———. *Estructura y biografía de un objeto*. México D.F.: Universidad Nacional Autónoma de México, 1979.

———. *Juan de la Mancha*. México D.F.: Author's edition, 1986.

———. *La piel de las aguas*. México D.F.: Instituto Nacional de Bellas Artes y Literatura, 1974.

———. *La vida todos los días*. México D.F.: Banco Internacional, 1987.

Boulton, Alfredo. *20 retratos del General José Antonio Páez*. 2nd ed. Caracas: Ediciones de la Presidencia de la República, 1973.

———. *El arte de la cerámica aborigen en Venezuela*. Milan: Antonio Cordani, 1978.

———. *El verdadero cuaderno de Guillermo Meneses*. Caracas: Ediciones Macanao, 1979.

———. *España y el matador*. Exh. cat. Caracas: Asociación de Escritores Venezolanos, 1952.

———. *Imágenes*. Caracas: Ediciones Macanao, 1982.

———. *La casa sumergida*. Caracas: Italgráfica, 1965.

———. *La Margarita*. Caracas: Ediciones Macanao, 1981.

———. *La obra de Armando Reverón*. Caracas: Ediciones de la Fundación Neumann, 1966.

———. *La obra de Rafael Monasterios*. Caracas: Gráficas Edición de Arte, 1969.

———. *Los Llanos de Páez*. Paris: Draeger-Frères, 1950.

———. *Narváez*. Caracas: Ediciones Macanao, 1981.

———, and Julia Padrón. *Imágenes del occidente venezolano*. New York: Tribune Printing, 1940.

[Boulton, Alfredo.] Gerbasi, Vicente. *Tirano de sombra y fuego*. Caracas: Tipografía La Nación, Bianchi y Cia., 1955.

[———.] Imber, Sofia, et al. *Homenaje a Alfredo Boulton.* Exh. cat. Caracas: Museo de Arte Contempóraneo de Caracas, 1987.

[———.] León, Carlos Augusto. *La niña de la calavera y otros poemas.* Caracas: Litografía y tipografía del comercio, 1948.

[———.] Meneses, Guillermo. *La mano junto al muro.* Caracas: La Bodoniana, 1972.

[———.] Palacios, Antonia. *Viaje al Frailejón.* Paris: Editions Imprimeries Des Poètes, 1955.

[———.] Uslar Pietri, Arturo. *Tierra venezolana.* Caracas: Ediciones Edime, 1953.

Boulton, María Teresa. *Anotaciones sobre la fotografía venezolana contemporánea.* Caracas: Monte Avila Editores, 1990.

———. *El retrato en la fotografía venezolana.* Exh. cat. Caracas: Galería de Arte Nacional, 1993.

———. *Experiencias, N.Y. 1983 y 1985.* Exh. cat. Caracas: Galería El Daguerrotipo, 1985.

Bracho, Miguel, et al. *Mercados indios.* México D.F.: Instituto Nacional Indigenista, FONAPAS, 1982.

Brandli, Bárbara. *Los hijos de la luna.* Caracas: Ediciones del Congreso de la República, 1974.

———. *Los páramos se van quedando solos.* Caracas: Ministerio de Relaciones Exteriores, 1981.

Brehme, Hugo. *Banco Nacional de México.* México D.F.: Banamex, 1960.

[Brehme, Hugo.] *México pintoresco.* Text by Elena Poniatowska. México D.F.: Miguel Ángel Porrúa, 1992.

[———.] *México una nación persistente: Hugo Brehme, fotografías.* Exh. cat. México D.F.: Instituto Nacional de Bellas Artes, Museo Estudio Diego Rivera, 1995.

[———.] *Pueblos y paisajes de México.* México D.F.: Miguel Ángel Porrúa, Instituto Nacional de Antropología e Historia, Banco Nacional de Comercio Interior, 1992.

Brenner, Anita. *La revolución en blanco y negro: La historia de la Revolución mexicana entre 1910 y 1942.* México D.F.: Fondo de Cultura Económica, 1985.

———, and George R. Leighton. *The Wind That Swept Mexico: The History of the Mexican Revolution, 1910–1942.* New York and London: Harper & Brothers, 1943.

Brill, Stefania. *Entre.* Introduction by Boris Kossoy. São Paulo: Author's edition, 1974.

Brito, Luis. *Luis Henrique Brito.* Exh. cat. Barcelona: Galería Spectrum, 1982.

Brito, Orlando. *Perfil do poder.* Brasilia: Editora Agil Fotojornalismo, 1981.

Bruehl, Anton. *Photographs of Mexico.* New York: Delphic Studies, 1933.

Burns, E. Bradford. *Nationalism in Brazil.* New York: Praeger Publishers, 1968.

Busaniche, José Luis. *Estampas del pasado.* Buenos Aires: Hachete, 1959.

Bustamante, Jorge A. *El Barrio: Primer espacio de la identidad cultural.* Tijuana: III Festival Internacional de la Raza, 1986.

Camargo, Mónica Junqueira de. *Fotografia: Cultura e fotografia paulista no século XX.* São Paulo: Secretaria Municipal de Cultura, 1992.

Camnitzer, Luis. *New Art of Cuba.* Austin: University of Texas Press, 1994.

Cañas Boix, Iván. *El cubano se ofrece.* Text by Reynaldo González. Havana: Unión de Escritores y artistas de Cuba, 1982.

Cano, Ana María, et al. *Lo visto y lo no visto.* Exh. cat. Medellín: Centro Colombo Americano, El Colombiano, 1991.

Carlos, Jesús. *Imágenes de Brasil.* México D.F.: Comunidad Brasileña en México, 1984.

Carril, Bonifácio del, and Aníbal G. Aguirre. *Iconografía de Buenos Aires: La ciudad de Garay hasta 1852.* Buenos Aires: Municipalidad de la Ciudad de Buenos Aires, 1982.

Carrillo, Manuel. *Mi pueblo.* México D.F.: Sindicato de Trabajadores del INFONAVIT, 1980.

———. *Obra fotográfica.* México D.F.: Instituto Nacional de Bellas Artes, 1977.

Carrión A., Alejandro. *Imágenes de la vida política del Ecuador.* Colección Imágenes, vol. 1. Quito: Banco Central del Ecuador, 1980.

Carvalho, Maria Luiza. *Novas Travessias: Contemporary Photography in Brazil.* New York: Verso, 1995.

Casanova, Rosa, et al. *Documentos gráficos para la historia de México, 1848–1911,* vol. 1. México D.F.: Editorial del Sureste, El Colegio de México, 1985.

———, and Olivier Debroise. *Imágenes de México.* México D.F.: Departamento del Distrito Federal, 1987.

Casasola, Agustín Víctor. *Álbum histórico gráfico: Contiene los principales sucesos acaecidos durante las épocas de Díaz, De la Barra, Madero, Carvajal, Constitucionalista, la Convención, Carranza, De la Huerta, y Obregón.* México D.F.: Author's edition, 1921.

[Casasola Archive.] *Agustín V. Casasola.* Paris: Photo Poche, 1992.

[———.] Altúzar, Mario Luis. *Agustín Víctor Casasola: El hombre que retrató una época, 1900–1938.* México D.F.: Editorial Gustavo Casasola, 1988.

[———.] Casasola, Gustavo. *Historia gráfica de la Revolución Mexicana, 1900–1970.* México D.F.: Editorial Trillas, 1964.

[———.] *Casasola, un fotógrafo desconocido.* Exh. cat. Havana: Casa de las Américas, Galería Latinoamericana, 1984.

[———.] Fondo del Sol Visual Arts and Media Center. *The World of Agustín Víctor Casasola, Mexico: 1900–1938.* Washington, D.C.: Fondo del Sol, 1984.

[———.] *Jefes, héroes, y caudillos: Fondo Casasola.* Introduction by Flora Lara Klahr and Pablo Ortiz Monasterio. Colección Río de Luz. México D.F.: Fondo de Cultura Económica, 1986.

[———.] Lara Klahr, Flora. *Fotografía y Prisión, 1900–1935: Agustín Víctor Casasola.* Santa Cruz de Tenerife: Cabildo de Tenerife, Organismo Autónomo de Museos y Centros, Centro de Fotografía Isla de Tenerife, Fotonoviembre, 1991.

[———.] ———. *Los niños: Exposición fotográfica.* Exh. cat. Pachuca, México: Fototeca del Instituto Nacional de Antropología e Historia, 1984.

[———.] Monsiváis, Carlos. *México 1900.* México D.F.: Juan Manuel Casasola, 1972.

[———.] ———. *Pueblo en armas.* México D.F.: Libros de México, 1977.

[———.] *¡Tierra y Libertad! Photographs of Mexico, 1900–1935, from the Casasola Archive.* Exh. cat. Oxford: Museum of Modern Art, 1985.

Casasola, Gustavo. *Biografía ilustrada de don Venustiano Carranza.* México D.F.: Editorial Gustavo Casasola, 1974.

———. *Biografía ilustrada del general Alvaro Obregón.* México D.F.: Editorial Gustavo Casasola, 1975.

———. *Biografía ilustrada del general Emiliano Zapata.* México D.F.: Editorial Gustavo Casasola, 1975.

———. *Biografía ilustrada del general Lázaro Cárdenas.* México D.F.: Editorial Gustavo Casasola, 1975.

———. *Biografía ilustrada del general Plutarco Elías Calles.* México D.F.: Editorial Gustavo Casasola, 1975.

———. *Hechos y hombres de México: Anales gráficos de la historia militar de México, 1810–1980.* México D.F.: Editorial Gustavo Casasola, 1980.

———. *Seis siglos de historia gráfica de México, 1325–1976.* México D.F.: Editorial Gustavo Casasola, 1978.

———, and Piedad Casasola. *Monografía de la Basílica de Santa María de Guadalupe.* México D.F.: Editorial Gustavo Casasola, 1953.

Casasola, Ismael. *La caravana del hambre: Reportaje fotográfico.* México D.F.: Universidad Autónoma de Puebla, Fototeca del Instituto Nacional de Antropología e Historia, 1986.

[Casasola, Juan Manuel Archive.] Brehme, Hugo. *Así era . . . México.* Introduction by Carlos Monsiváis. México D.F.: Larousse, 1978.

[———.] *México . . . los de ayer: Colección Juan Manuel Casasola, fotografías 1900–1928.* Introduction by Carlos Monsiváis. México D.F.: Larousse, 1978.

Casasola, Miguel V. *La expropiación del petróleo, 1936–1938: Album fotográfico.* México D.F.: Fondo de Cultura Económica, 1981.

Castanho, Eduardo. *Avenida Paulista: Um símbolo da cidade.* São Paulo: R.O., 1990.

———. *O livro do rio Tietê.* São Paulo: R.O., 1991.

Castellanos, Alejandro. *Canto de hombres.* Introduction Enrique Garza. México D.F.: El Taller, 1986.

———. "From Uniform Myth to Imaginary Diversity: Contemporary Mexican Photography," in *Le Mois de la Photo à Montreal.* Exh. cat. Montreal: Mairie de Montreal, 1991.

———. *Miradas al futuro: La fotografía en la ciudad de México, 1920–1940.* CD-Rom. Colima, México: Universidad Autónoma de Colima, 1994.

———, and Agustín Estrada. *Documentos imaginarios.* Exh. cat. CD-Rom. México D.F.: Grupo Jacarandas Software, 1993.

Castellote, Alejandro, et al. *Memoria visual de los andes peruanos: Fotografías, 1900–1950.* Lima: Centro de Estudios Andinos Regional "Bartolome de las Casas," Fototeca Andina, Promperú, 1994.

Castro, Fernando. *Five Rolls of Plus-X/Cinco rollos de plus-X.* Austin: Studia Hispanica Editores, 1983.

———. "Martín Chambi," "The Twentieth Century," and "Sebastião Salgado," in *Encyclopedia of Latin American History and Culture.* Edited by Barbara A. Tenenbaum, vol. 4. New York: Simon & Schuster, 1996.

———, and Ricardo Viera. *Broken Vessel: Eleven Contemporary Peruvian Photographers.* Exh. cat. Bethlehem, Pennsylvania: Lehigh University Art Galleries, 1995.

[Caula, Tito.] Dorronsoro, Josune. *La mirada múltiple de Tito Caula.* Exh. cat. Caracas: Fundación Galería de Arte Nacional, 1995.

Caveda, Ángel Luis. *Temas de fotografía.* Santiago, Cuba: Editorial Oriente, 1987.

Center for Cuban Studies. *Colección tarjetas postales.* New York: Center for Cuban Studies, 1984.

———. *Cuban Photography, 1959–1982.* Exh. cat. New York: Center for Cuban Studies, 1983.

Centre Georges Pompidou. *La photographie contemporaine en Amérique Latine.* Exh. cat. Paris: Centre Georges Pompidou, Musée National d'Art Moderne, 1982.

Centro Wilfredo Lamb. *1ra Bienal de La Habana.* Havana: Centro Wilfredo Lamb, 1984.

———. *Quinta Bienal de La Habana.* Havana: Centro Wilfredo Lamb, 1994.

[Chambi, Martín.] Castro, Fernando. *Martín Chambi: De Coaza al MOMA.* Lima: Centro de Estudios e Investigación de la Fotografía, Jaime Campodonoco Editor, 1989.

[———.] De la Rosa, Fernando. *Martín Chambi.* Exh. cat. Lima: Secuencia Fotogalería, Editorial Valcarcel, 1978.

[———.] Deustua, Jorge, ed. *Centenario del nacimiento de Martín Chambi, 1891–1991.* Exh. cat. Lima: Museo de la Nación, 1991.

[———.] Facio, Sara, et al. *Martín Chambi: Fotografía del Perú, 1920–1950.* Colección Del Sol. Buenos Aires: La Azotea Editorial Fotográfica, 1985.

[———.] Huayhuaca, José Carlos. *Martín Chambi, fotógrafo: La otra obra de Martín Chambi.* Lima: Instituto Francés de Estudios Andinos, Banco de Lima, 1991.

[———.] Iturbe, Mercedes. *Martín Chambi: Imágenes de lo eterno.* Exh. cat. Guanajuato, México: Gobierno del Estado de Guanajuato, Consejo Nacional de la Cultura, Secretaría de Relaciones Exteriores, 1991.

[————.] *Martín Chambi, 1920–1950.* Texts by Mario Vargas Llosa and Publio López Mondéjar. Barcelona: Lunwerg Editores, 1990.

[————.] *Martín Chambi, 1920–1950.* Texts by Edward Ranney, Mario Vargas Llosa, and Publio López Mondéjar. Washington, D.C.: Smithsonian Institution, 1993.

Chandler, David, ed. *¡Viva el Perú, Carajo! The Photography and Culture of TAFOS.* Exh. cat. London: The Photographers' Gallery, 1991.

Chávez, Humberto. *Síndrome de la moneda perdida/ Lost Coin Syndrome.* México D.F.: Editorial Praxis, Bemis Center for Contemporary Arts, 1995.

[Chávez, Humberto.] Castellanos, Alejandro, et al. *Dispositivos imaginarios.* México D.F.: Instituto Nacional de Bellas Artes, CENIDIAP, Editorial Praxis, 1995.

Chiriboga, Lucía, and Silvana Caparrini. *Identidades desnudas: Ecuador 1860–1920.* Quito: Instituto Latinoamericano de Investigaciones Sociales, Taller Visual, 1994.

————, and Soledad Cruz. *Retrato de la Amazonía, Ecuador: 1880–1945.* Bogotá: Ediciones Libri Mundi, Enrique Grosse-Luemern, 1992.

Christophel, Joan, and Edward Leffingwell. *The River Pierce: Sacrifice II, 13.4.90.* Houston: Rice University Press, River Pierce Foundation, 1990.

[Cifuentes, Hugo.] *Sendas del Ecuador: Hugo Cifuentes.* Introduction by Nela Martínez. Colección Río de Luz. México D.F.: Fondo de Cultura Económica, 1988.

[Cohen, Laura.] *Laura Cohen.* Exh. cat. México D.F.: Galería OMR, 1992.

Comesaña, Eduardo. *Fotos poco conocidas de gente muy conocida.* Introduction by Adolfo Bioy Casares. Buenos Aires: Author's edition, 1972.

Conger, Amy, and Elena Poniatowska. *Compañeras de México: Women Photograph Women.* Exh. cat. Riverside: University Art Gallery, University of California, 1990.

Coppola, Horacio. *Viejo Buenos Aires, adiós.* Buenos Aires: Ediciones Sociedad Central de Arquitectos, 1979.

Corrales, Raúl. *Playa Girón.* Havana: Editorial Letras Cubanas, 1981.

Cortecero, José María. "Manual de fotografía y elementos de química aplicados a la fotografía," in *Enciclopedia Popular Mejicana.* Paris: Librería de Rosa y Bouret, 1862.

Cortés, Joaquín. *Fotos de Londres.* Exh. cat. Caracas: Galería BANAP, 1972.

Cravo Neto, Mario. *A cidade da Bahia.* Salvador: Áries Editora, 1984.

————. *Cravo.* Salvador: Áries Editora, 1983.

————. *Ex-votos.* Introduction by P.M. Bardi. Salvador: Áries Editora, 1986.

————. *Mario Cravo Neto.* Exh. cat. Introduction by Rubens Fernandes Júnior. Salvador: Áries Editora, 1995.

————. "O fundo neutro," in *Cravo Neto.* Exh. cat. São Paulo: Galeria Arco Arte Contemporãnea, 1983.

————. *Os estranhos filhos da casa.* Salvador: Áries Editora, 1986.

[Cravo Neto, Mario.] Amado, Jorge. *Bahia.* São Paulo: Rhodia, Raízes, 1980.

[————.] Mendonça, Casimiro Xavier de. *Mario Cravo Neto.* Exh. cat. São Paulo: Galeria Arco Arte Contemporãnea, 1989.

[————.] ————. *Mario Cravo Neto.* Exh. cat. Salvador: Áries Editora, ADA Galeria de Arte, 1991.

[————.] Rocha, Wilson. *A alma e a máscara: Mario Cravo Neto.* Exh. cat. Salvador: Galería O Cavalete, 1988.

[————.] Weiermair, Peter. *Mario Cravo Neto.* Zurich: Edition Stemmle, 1994.

[Cruces, Antioco, and Luis Campa.] Barros, Cristina, and Marco Buenrostro. *¡Las once y todo sereno! Tipos mexicanos, siglo XIX.* México D.F.: Consejo Nacional para la Cultura y las Artes, Lotería Nacional, Fondo de Cultura Económica, 1994.

[————.] Massé, Patricia. *La fotografía en la ciudad de México en la segunda mitad del siglo XIX (la compañía Luces y Campa).* M.B.A. diss. México D.F.: Facultad de Filosofía y Letras, Universidad Nacional Autónoma de México, 1993.

Cruz, Marco Antonio. *Cafetaleros.* México D.F.: Fondo Nacional para la Cultura y las Artes, Imagen Latina, 1996.

————. *Contra la pared.* Colección Historias de la Ciudad. México D.F.: Grupo Desea, 1994.

————, Andrés Garay, and Pedro Valtierra. *Nicaragua: Testimonio de fotógrafos mexicanos.* Exh. cat. México D.F.: Museo de Arte Moderno, 1985.

Cruz, Valdir. *Catedral Basilica de Nossa Senhora da Luz dos Pinhais.* New York: Brave Wolf Publishing, 1996.

Cuéllar, Rogelio. *Huellas de una presencia.* Introduction by Esther Selingson. México D.F.: Artífice Ediciones, 1982.

[Cuenca, Arturo.] *Marti-R.* Exh. cat. Monterrey: Galería Ramis F. Barquet, 1992.

Curiel, Fernando. *Paseando por Plateros.* Colección Memoria y Olvido: Imágenes de México, vol. 3. México D.F.: Martín Casillas Editores, Secretaría de Educación Pública, 1982.

[D'Amico, Alicia.] Jelin, Elizabeth, and Pablo Vila. *Podría ser yo: Los sectores populares urbanos en imágenes y palabras.* Buenos Aires: CEDES, Ediciones de la Flor, 1987.

Davidson, Martha. "Art and Other Visual Resources." In *Latin American Studies: A Basic Guide to Sources,* edited by Robert A. McNeil. Metuchen, New Jersey: Scarecrow Press, 1990.

————. "Arts and Architecture: Photography," in *Latin American and Caribbean Studies: A Critical Guide to Research Resources.* Edited by Paula Covington. Westport, Connecticut: Greenwood Press, 1991.

————. "Bibliography: Photography of Latin America," in *Latin American Masses and Minorities: Their Images and Realities.* Vol. 2. Madison, Wisconsin: SALALM Secretaríat, 1987.

————, et al. *Picture Collections. Mexico: A Guide to Picture Sources in the United Mexican States.* Metuchen, New Jersey: Scarecrow Press, 1988.

De Aguinaco, Jorge Pablo. *Lo que todos vemos.* Exh. cat. México D.F.: Biblioteca de México, 1993.

De Bray, Eduardo. *Novísimo manual práctico de fotografía.* México D.F.: Librería de la viuda de C. Bouret, 1920.

[De la Calle, Benjamín.] Mejía, Juan Luis, et al. *Fotografías de Benjamín de la Calle.* Medellín: Fenalco Antioquia, 1982.

[————.] Ruiz, Darío. "Benjamín de la Calle: Un rostro singular," in *Benjamín de la Calle: Fotógrafo, 1869–1934.* Exh. cat. Medellín: Museo de Arte Moderno, 1982.

De Stéfano, Alfredo. *De parajes sin futuro.* Saltillo, México: Museo Biblioteca Pape, Instituto Estatal de Bellas Artes de Coahuila de Zaragoza, Universidad Autónoma de Coahuila, SECOFI, 1992.

————. *Vestigios del paraíso.* Monclova, México: Museo Biblioteca Pape, 1996.

De Varona, Esteban A. *Costa Rica.* México D.F.: Unión Gráfica, 1957.

Debroise, Olivier. *Fuga mexicana: Un recorrido por la fotografía en México.* México D.F.: Consejo Nacional para la Cultura y las Artes, 1994.

————, ed. *The Bleeding Heart.* Exh. cat. Boston: Institute of Contemporary Art, 1991.

Delano, Jack. *De San Juan a Ponce en el tren.* Río Piedras, Puerto Rico: Universidad de Puerto Rico, 1990.

————. *Puerto Rico mío: Cuatro décadas de cambio/ Four Decades of Change.* Washington, D.C.: Smithsonian Institute Press, 1990.

Delgado, Ana Laura, et al. *Papantla.* Colección Veracruz: Imágenes de su historia, vol. 4. Veracruz: Gobierno del Estado de Veracruz, 1990.

————. *Tajín.* Veracruz: Gobierno del Estado de Veracruz, 1992.

Desnoes, Arturo. "Cuba Made Me So," and "The Death System," in *On Signs.* Edited by Marshall Blonsky. Baltimore: The Johns Hopkins University Press, 1985.

Desnoes, Edmundo. *Punto de vista.* Havana: Instituto del Libro, 1967.

[Díaz, Delgado y García Archive.] Contreras Servín, Carlos. *Guía del fondo fotográfico de Enrique Díaz.* México D.F.: Archivo General de la Nación, 1987.

[————.] San Vicente, Victoria, et al. *Bailes y Balas: Ciudad de México, 1921–1931.* Exh. cat. México D.F.: Archivo General de la Nación, 1991.

Díaz, Hernán. *Cartagena morena.* Bogotá: Edición Clemencia Ribero de Apel, 1972.

————. *Retratos.* Text by Eduardo Serrano. Bogotá: Villegas, 1993.

Díaz, Mariano. *Bolívar hecho a mano.* Caracas: Cerámica Carabobo, 1983.

————. *María Lionza: Religiosidad mágica de Venezuela.* Caracas: Grupo Univensa, 1989.

Díaz Burgos, Juan Manuel. *Camino del inca.* Cartagena, Colombia: Quinto Centenario, Comisión Murciana, Concejalia de Cultura del Ayuntamiento de Cartagena, 1991.

Diguet, León. *Fotografías del Nayar y California, 1893–1900.* México D.F.: Instituto Nacional Indigenista, 1991.

Díscua, Raúl, and Enrique Hernández Morones. *Signos de identidad.* México D.F.: Universidad Nacional Autónoma de México, Instituto de Investigaciones Sociales, 1989.

Domínguez, Carlos. *Los peruanos.* Lima: Ediciones Hechos y Fotos, 1988.

Doniz, Rafael. *Náyari cora.* México D.F.: Universidad Autónoma Metropolitana-Xochimilco, 1990.

[Doniz, Rafael.] *Casa Santa.* Introduction by Antonio Alatorre. Colección Río de Luz. México D.F.: Fondo de Cultura Económica, 1986.

[————.] Dallal, Alberto. *Sobre algunos lenguajes subterráneos.* México D.F.: Editorial Arte y Libros, 1979.

[————.] ————. *Tres actores mexicanos.* México D.F.: Editorial Arte y Libros, 1979.

[————.] *H. Ayuntamiento Popular de Juchitán.* México D.F.: H. Ayuntamiento Popular de Juchitán, 1983.

Dorronsoro, Gorka. *Caracas.* Caracas: Oscar Todmann Editores, 1990.

————. *Paraguaná.* Exh. cat. Caracas: Museo de Bellas Artes, 1974.

[Dorronsoro, Gorka.] Lizarralde, Elizabeth. *Los márgenes luminosos: Fotografías.* Exh. cat. Caracas: Museo de Bellas Artes, 1991.

Dorronsoro, Josune. *Crónica fotográfica de una época.* Caracas: 67 Publicidad, 1986.

————. "La fotografía un arte que cobra auge en Latinoamérica," in *Enciclopedia Barsa Británica,* Libro del Año Barsa, 1982.

————. *Significación histórica de la fotografía.* Caracas: Editorial Equinoccio, Universidad Simón Bolívar, 1981.

Duprat, Cecília. *Revert Henrique Klumb: Fotógrafo da família imperial brasileira.* Vol. 102. Rio de Janeiro: Annais da Biblioteca Nacional, 1982.

Eder, Rita, et al. *Imagen histórica de la fotografía en México.* México D.F.: Instituto Nacional de Antropología e Historia, Secretaría de Educación Pública, Fondo Nacional para Actividades Sociales, 1978.

Edinger, Claudio. *Chelsea Hotel.* New York: Abbeville Press, 1983.

————. *The Making of the Film "Ironweed."* New York: Penguin Books, 1988.

————. *Venice Beach.* New York: Abbeville Press, 1985.

Editora Marca D'Agua. *Brazilian Artists in the 20th International São Paulo Bienal.* São Paulo: Editora Marca D'Agua, 1989.

[Eleta, Sandra.] *30 fotografías de Sandra Eleta.* Caracas: Consejo de Fotografía, 1980.

[————.] Orive, María Cristina, et al. *Sandra Eleta: Portobello, Fotografía de Panamá.* Colección Del Sol. Buenos Aires: La Azotea Editorial Fotográfica, 1991.

Englebert, Victor. *Colombia.* Cali: Editorial Cruz del Sol, 1986.

————. *Pintoresco Boyacá.* Cali: Editorial Cruz del Sol, 1986.

————. *Pintoresco Santander.* Cali: Editorial Cruz del Sol, 1986.

————. *Pintoresco Valle del Cauca.* Cali: Editorial Cruz del Sol, 1985.

————, and Gustavo Álvarez Gardeazabal. *Cali.* Cali: Ediciones Englebert, 1990.

[Erázuriz, Paz.] Donoso, Claudia. *La manzana de Adam/Adam's Apple.* Santiago, Chile: Zona Editorial, 1990.

Espada, Frank. *The Puerto Rican Diaspora: Themes in the Survival of a People.* Exh. cat. New York: El Museo del Barrio, 1984.

Espinoza, Manuel, and Rafael Pineda. *Cien años de fotografía en el Estado Bolívar.* Exh. cat. Caracas: Galería de Arte Nacional, 1980.

Estrada, Erik. *La cuarta pared.* Introduction by Emilio Carballido. Monterrey: Universidad Autónoma de Nuevo León, 1993.

Facio, Sara. *Cómo tomar fotografías.* Buenos Aires: Editorial Schapire, La Azotea Editorial Fotográfica, 1976.

————. *Fotografía argentina actual.* Colección Del Sol. Buenos Aires: La Azotea Editorial Fotográfica, 1981

————. *Geografía de Pablo Neruda.* Barcelona: AYMA Editora, 1973.

————. *Humanario.* Introduction by Julio Cortázar. Buenos Aires: La Azotea Editorial Fotográfica, 1976.

————. *La FotoGalería del Teatro San Martín.* Colección Lo Nuestro. Buenos Aires: La Azotea Editorial Fotográfica, 1990.

————. *La fotografía, 1840–1930: Historia general del arte en la Argentina.* Buenos Aires: Academia Nacional de Bellas Artes, 1988.

————. *La fotografía en la Argentina.* Buenos Aires: Ediciones Molinos Río de la Plata, 1985.

————. *La fotografía en la Argentina: Desde 1840 a nuestros días.* Buenos Aires: La Azotea Editorial Fotográfica, 1995.

————. *Pablo Neruda.* Colección Lo Nuestro. Buenos Aires: La Azotea Editorial Fotográfica, 1988.

————. *Retratos, 1960–1992.* Buenos Aires: La Azotea Editorial Fotográfica, 1992.

————. *Retratos y autorretratos.* Buenos Aires: Ediciones Crisis, 1974.

————. *Sara Facio/Alicia D'Amico: Fotografía argentina, 1960–1985.* Buenos Aires: La Azotea Editorial Fotográfica, 1985.

————, and Alicia D'Amico. *Buenos Aires, Buenos Aires.* Introduction by Julio Cortázar. Buenos Aires: Editorial Sudamericana, 1968.

————, and María Cristina Orive. *Actos de Fe en Guatemala.* Introduction by Miguel Ángel Asturias. Colección Lo Nuestro. Buenos Aires: La Azotea Editorial Fotográfica, 1989.

[Femmat, Miguel.] Gutiérrez, Ludivina. *Dialografos con Miguel Femmat.* Veracruz: Universidad Veracruzana, Extensión Universitaria, 1987.

Fernández, Ernesto. *Girón en la memoria.* Introduction by Victor Casaus. Havana: Casa de las Américas, 1970.

————. *Unos que otros.* Havana: Instituto Cubano del Libro, Editorial Arte y Literatura, 1978.

Fernández, Federico. *Inaugurando.* Exh. cat. Caracas: Consejo Venezolano de Fotografía, 1979.

[Fernández, Federico.] Auerbach, Ruth. *Las estatuas de Caracas.* Caracas: Fondo Editorial Fundarte, 1994.

Fernández Ledesma, Enrique. *La gracia de los retratos antiguos.* México D.F.: Ediciones Mexicanas, 1950.

Fernández Tejedo, Isabel. *Recuerdo de México: La tarjeta postal en México, 1882–1930.* México D.F.: Banobras, 1994.

Ferreira Da Rosa. *Rio de Janeiro.* Rio de Janeiro: Prefeitura Municipal, 1905.

Ferrer, Elizabeth. *A Shadow Born of Earth: New Photography in Mexico.* Exh. cat. New York: American Federation of Arts, Universe Publishing, 1993.

————. "Lola Álvarez Bravo," in *Encyclopedia of Latin American History and Culture.* Edited by Barbara A. Tenenbaum, vol. 4. New York: Simon & Schuster, 1996.

Ferrez, Gilberto. *A fotografia no Brasil, 1840–1900.* Rio de Janeiro: Fundação Nacional Pró-Mémoria and Fundação Nacional de Arte, 1985.

————. *Bahia: Velhas fotografias, 1858–1900.* Rio de Janeiro: Banco de Bahia Investimentos, 1968.

————. *Photography in Brazil, 1840–1900.* Albuquerque: University of New Mexico Press, 1984.

————. *Velhas fotografias pernambucanas, 1841–1900.* Recife: Departamento de Documentaçao e Cultura, 1956.

————, and Weston J. Naef. *Pioneer Photographers of Brazil, 1840–1920.* New York: The Center for Inter-American Relations, 1976.

Ferrez, Marc. *Avenida Central.* 2nd ed. Rio de Janeiro: Editora Ex-Libris, 1983.

————. *Exposiçao de paisagens photographicas.* Rio de Janeiro: Author's edition, 1881.

————. *Máquinas e accesórios para fotografia.* Rio de Janeiro: Author's edition, 1905.

[Ferrez, Marc.] Dias, Arthur. *Il Brasile attuale.* Brussels: Stampa Lanneau & Despret, 1907.

[————.] Ferrez, Gilberto. *O álbum da Avenida Central de Marc Ferrez.* São Paulo: Joao Fortes, 1982.

[————.] ————. *O Rio antigo do fotógrafo Marc Ferrez: Paisagens e tipos humanos do Rio de Janeiro, 1865–1918.* Rio de Janeiro: Fortes Engenharia, Editora Ex-Libris, 1984.

[————.] ————, and Pedro Vasquez. *A Marinha por Marc Ferrez.* Rio de Janeiro: Editora Index, 1986.

Figarella Mota, Mariana. *Edward Weston y Tina Modotti en México: Su inserción dentro de las estrategias estéticas del arte post-revolucionario.* M.B.A. diss. México D.F.: Facultad de Filosofía y Letras, Universidad Autónoma de México, 1995.

Figueredo, Ana Luisa. *Sorte*. Exh. cat. Caracas: Galería Minotauro, 1983.

Figueroa Flores, Gabriel. *Veinticinco imágenes en platino: Diciembre 1992*. Exh. cat. México D.F.: Galería de Arte Mexicano, 1992.

[Figueroa Flores, Gabriel.] Monsiváis, Carlos. *Gabriel Figueroa: La mirada en el centro*. México D.F.: Miguel Ángel Porrúa, 1994.

Firmo, Walter. *Antología fotográfica*. Rio de Janeiro: Dazibao, 1989.

Flores Castro, Mariano, et al. *Desnudo fotográfico: Antología*. México D.F.: Universidad Nacional Autónoma de México, 1980.

Flores Olea, Víctor. *Huellas de Sol*. Colección Cámara Lúcida. México D.F.: Editorial Grijalbo, Consejo Nacional para la Cultura y las Artes, 1991.

———. *Los ojos de la luna*. México D.F.: Miguel Ángel Porrúa, 1994.

[Flores Olea, Víctor.] Debroise, Olivier, et al. *Viaje a través de una mirada: Fotografías de Víctor Flores Olea*. Exh. cat. Caracas: Fundación Museo de Bellas Artes, Consejo Nacional de la Cultura, Embajada de México en Venezuela, 1991.

[———.] *Los encuentros: Víctor Flores Olea*. Introduction by Carlos Fuentes. Colección Río de Luz. México D.F.: Fondo de Cultura Económica, 1984.

Fogarty, Oweena Camille. *Recintos fugaces para rituales del tiempo al viento*. México D.F.: Universidad Autónoma Metropolitana-Azcapotzalco, 1993.

Fontana, Roberto. *Foto America Latina: Objettivi su America Latina*. Genoa, Italy: Editorial Herodote, 1980.

———. *Retratos del Tigre*. El Tigre, Venezuela: Galería Armando Reverón, 1981.

———. *Venecia, la noche*. Exh. cat. Caracas: Museo de Arte Contemporáneo, 1986.

[Fontana, Roberto.] *La otra parte/L'altra parte*. Caracas: CONAC, Gobierno del Estado Bolívar, 1993.

Fonyat, Bina. *Carnaval*. Rio de Janeiro: Nova Fronteira, 1978.

Fototeca del INAH. *La lucha obrera en Cananea 1906*. Exh. cat. México D.F.: Fototeca del Instituto Nacional de Antropología e Historia, 1980.

FotoZoom. *Primer anuario de fotografía*. México D.F.: FotoZoom, 1977.

Freyre, Gilberto. *Retratos de jornais velhos*. Rio de Janeiro: MEC, 1964.

———, ed. *O retrato brasileiro: Fotografias da Coleçâo Francisco Rodriguez, 1840–1920*. Rio de Janeiro: FUNARTE, MEC, 1983.

[Gaensly, Guilherme.] Kossoy, Boris. *São Paulo, 1900*. São Paulo: Livraria Kosmos Editora, 1988.

Galeano, Eduardo, et al. *Nicaragua: A Decade of Revolution*. New York: W.W. Norton, 1991.

———, and Jorge Vidart. *Nicaragua, Nicaragüita*. Montevideo: Comité Uruguayo de Solidaridad con Nicaragua, Monte Sexto, 1987.

Galería de Arte Nacional. *Fotografía anónima de Venezuela*. Exh. cat. Caracas: Galería de Arte Nacional, 1979.

Galería de Historia. *La Lutte du Peuple Mexicaine pour sa Liberté*. Exh. cat. México D.F.: Galería de Historia, 1968.

Galvan, Felipe. *Huey atlixcayotl: Una tradición vigilante*. Puebla, México: Consejo Poblano de Fotografía, Secretaría de Cultura del Gobierno del Estado de Puebla, 1988.

Garaicoa, Carlos. *El espacio decapitado*. Exh. cat. Biel. Switzerland: PasquART, 1995.

García, Bernardo. *Puerto de Veracruz*. Colección Veracruz: Imágenes de su historia, vol. 8. Veracruz: Gobierno del Estado de Veracruz, 1990.

———, and Laura Zevallos. *Orizaba*. Colección Veracruz: Imágenes de su Historia. Veracruz: Gobierno del Estado de Veracruz, 1989.

García, Emma Cecilia, et al. *VI Bienal de fotografía*. Exh. cat. México D.F.: Consejo Nacional para la Cultura y las Artes, 1994.

———, et al. *Sección Bienal de Fotografía*. Exh. cat. México D.F.: Instituto Nacional de Bellas Artes, 1980.

García, Gustavo. *El cine mudo mexicano*. Colección Memoria y Olvido: Imágenes de México, vol. 9. México D.F.: Martín Casillas Editores, Secretaría de Educación Pública, 1982.

García, Héctor. *Mexique*. Paris: Editions du Seuil, 1964.

[García, Héctor.] Benítez, Fernando. *Los indios de México*. México D.F.: Ediciones Era, 1970.

[———.] De la Cabada, Juan. *Árbol de imágenes: 100 fotografías*. Exh. cat. México D.F.: Museo de Arte Moderno, 1979.

[———.] *Escribir con luz*. Introduction by Juan de la Cabada. Colección Río de Luz. México D.F.: Fondo de Cultura Económica, 1985.

[———.] Morales, Donicio. *Camera oscura*. Veracruz: Gobierno del Estado de Veracruz, 1992.

[———.] Novo, Salvador. *Nueva grandeza mexicana*. México D.F.: Ediciones Era, 1967.

[———.] Poniatowska, Elena. *México sin retoque*. México D.F.: Universidad Nacional Autónoma de México, 1987.

García, Osvaldo. *Fotografías para la historia de Puerto Rico, 1844–1952*. San Juan, Puerto Rico: Editorial de la Universidad de Puerto Rico, 1989.

[García, Romualdo.] Canales, Claudia. *Romualdo García: Un fotógrafo, una ciudad, una época*. Guanajuato: Gobierno del Estado de Guanajuato, Instituto Nacional de Antropología e Historia, Museo Regional de Guanajuato, 1980.

[———.] ———, and Elena Poniatowska. *Romualdo García: Retratos*. Guanajuato: Educación Gráfica, 1990.

[———.] Gala, Patricia. *Estudio fotográfico*. México D.F.: Consejo Nacional de la Cultura y las Artes, Centro de la Imagen, 1995.

[———.] Ortiz Monasterio, Pablo, et al. *Romualdo García*. Exh. cat. Monterrey: Museo de Arte Contemporáneo de Monterrey, Consejo Nacional para la Cultura y las Artes, 1993.

García, Wilfredo. *Fotografía: Un arte para nuestro siglo*. Santo Domingo: Publisher unknown, 1981.

García Canclini, Néstor, et al. *La ciudad de los viajeros. Travesías e imaginarios urbanos: México, 1940–2000*. México D.F.: Universidad Autónoma Metropolitana-Iztapalapa, Editorial Grijalbo, 1996.

García Joya, Mario (Mayito). *A la Plaza con Fidel*. Collección Ámbito. Havana: Instituto Cubano del Libro, 1970.

———. *Páginas de memorias*. Text by Alejo Carpentier. Havana: Instituto Cubano del Libro, 1964.

———. *Para un mundo amasado por los trabajadores*. Havana: Instituto Cubano del Libro, Editorial Arte y Literatura, 1974.

García Morales, Soledad, et al. *Coatepec*. Colección Veracruz: Imágenes de su historia. Veracruz: Gobierno del Estado de Veracruz, 1989.

Garduño, Flor. *Bestiarium*. Germany: Argentum, 1987.

———. *Magia del juego eterno*. Introduction by Eraclio Zepeda. Juchitán, México: Gychachi Reza, 1985.

[Garduño, Flor.] *Testigos del Tiempo*. Introduction by Carlos Fuentes. México D.F.: Redacta, 1992.

[———.] *Witnesses of Time*. Introduction by Carlos Fuentes. New York: Thames and Hudson, 1992.

Gasparini, Paolo. 23 *Epifanías*. Exh. cat. São Paulo: Museu da Imagem e do Som, 1982.

———. *Bobare*. Exh. cat. Caracas: Revista Cruz del Sur, 1957.

———. *Como la vida: Fotografías de indios y gitanos*. Exh. cat. Caracas: Galería Fototeca, 1978.

———. *Epifanías y asomados*. Exh. cat. México D.F.: Museo de Arte Moderno, 1985.

———. *Fábrica de metáforas: De afuera hacia adentro*. Caracas: Consejo Nacional de la Cultura, Museo de Bellas Artes, 1989.

———. *Islas de Venezuela*. Caracas: Oscar Todmann, 1989.

———. *La ciudad y las columnas*. Introduction by Alejo Carpentier. Barcelona: Editorial Lumen, 1970.

———. *Las aguas de la diáspora*. Exh. cat. Maracaibo, Venezuela: Alianza Francesa, 1988.

———. *Retromundo*. Text by Victoria de Stéfano. Caracas: Alter ego, 1986.

———. *Retrospectiva*. Exh. cat. Caracas: Museo de Bellas Artes, 1989.

———. *Rostros de Venezuela*. Exh. cat. Caracas: Museo de Bellas Artes, 1961.

[Gasparini, Paolo.] *Para verte mejor América Latina*. Introduction by Edmundo Desnoes. México D.F.: Siglo Veintiuno Editores, 1972.

[———.] Stefano, Victoria de. *Paolo Gasparini*. Caracas: Grupo Editor Alter Ego, 1986.

[———.] ———, and Patricia Massé. *La pasión sacrificada*. Exh. cat. Caracas: Consejo Nacional de la Cultura, Museo de Bellas Artes, 1993.

Gavassa, Edmundo. *Fotografía italiana de Quintilio Gavassa, 1878–1958*. Bucamaranga, Colombia: Author's edition, 1982.

Gesualdo, Vicente. *Historia de la fotografía en América*. Buenos Aires: Editorial Sui Generis, 1990.

Giraldes, A. Lires. *Fotografías argentinas*. Exh. cat. Buenos Aires: Editorial Grafos, 1939.

Glantz, Margo. *El día de tu boda: Compañía Fotocelere de Angelo Campassi*. Colección Memoria y Olvido: Imágenes de México, vol. 6. México D.F.: Martín Casillas Editores, Secretaría de Educación Pública, 1982.

Goded, Maya. *Tierra negra*. México D.F.: Consejo Nacional para la Cultura y las Artes, Dirección General de Culturas Populares, Luzbel, 1994.

Gómez, Juan. *La fotografía en la Argentina: Su historia y evolución en el siglo XIX, 1840–1899*. Buenos Aires: Editores Abadía, 1986.

Gómez Arias, Alejandro, and Victor Díaz Arciniega. *Memoria personal de un país*. México D.F.: Editorial Grijalba, 1990.

Gómez Pérez, Ricardo. *Fotografías*. Exh. cat. Navarra, Spain: Sala de la Cultura de la Caja de Ahorros de Navarra, 1983.

———. *Los Teddy Boys de Londres*. Exh. cat. Caracas: Galería El Daguerrotipo, 1985.

González, Daniel. *Una lectura en la calle*. Exh. cat. Caracas: Librería Cruz de Sur, 1975.

González, Luis Humberto. *Los torrentes de la sierra: Rebelión zapatista en Chiapas*. México D.F.: Aldus, 1994.

———. *May the World Know It*. Havana: José Martí, 1990.

González de Cala, Marina. *Fotografías en el gran Santander desde sus orígenes hasta 1990*. Bogotá: Banco de la República, 1990.

González Flores, Laura. *La cianotipia: Un proceso fotográfico alternativo en la plástica*. B.A. diss. México D.F.: Universidad Nacional Autónoma de México, Escuela Nacional de Artes Plásticas, 1986.

González Palma, Luis. *La fidelidad del dolor*. Exh. cat. México D.F.: Galería Arte Contemporáneo, 1991.

———. *Un lugar sin reposo*. Exh. cat. Antigua, Guatemala: El Cadejo, 1991.

[González Palma, Luis.] *Angeles mestizos*. Text by Josune Dorronsoro. Exh. cat. Caracas: Consejo Nacional de la Cultura, Fundación Museo de Bellas Artes, 1994.

[———.] Facio, Sara, and María Cristina Orive. *Luis González Palma*. Colección Del Sol. Buenos Aires: La Azotea Editorial Fotográfica, 1993.

González Sierra, José. *Los Tuxtlas*. Colección Veracruz: Imágenes de su historia, vol. 6. Veracruz: Gobierno del Estado de Veracruz, 1990.

Gouvea, Maria Isabel, et al. *Amazonas: Palavras e imagens de um rio entre ruinas*. São Paulo: Livraria Diadorim, 1979.

Granesse Philips, José Luis. *Fotografía chilena contempóranea*. Santiago, Chile: Kodak Chilena, 1985.

Grobet, Lourdes, and Magali Lara. *Se escoge el tiempo*. México D.F.: Los Talleres Editores, 1983.

[Grobet, Lourdes.] Chellet Díaz, Eugenio. *Instante recobrado*. México D.F.: Costa-Amic, 1978.

[———.] Ehrenberg, Felipe. *Coyolxauhoui.* México D.F.: Secretaría de Educación Pública, 1979.

[———.] ———. *México.* Havana: Ministerio de Cultura, 1982.

[———.] García Canclini, Néstor, and Patricia Safa. *Tijuana: La casa de toda la gente.* México D.F.: Instituto Nacional de Antropología e Historia, ENAH, Programa Cultura de las Fronteras, 1989.

[———.] *Bodas de sangre.* Oxoloteca version. Tabasco, México: Gobierno del Estado de Tabasco, 1988.

Gross, Patricio, et al. *Imagen ambiental de Santiago, 1880–1930.* Santiago, Chile: Ediciones Universidad Católica de Chile, 1985.

Grupo, El. *Letreros que se ven.* Caracas: Editorial Ateneo, 1979.

[Guerra, Pedro.] Concha, Waldemaro, and Jimmy Montañez. *Archivo de Pedro Guerra.* Exh. cat. México D.F.: Museo de la Ciudad de México, 1989.

Guerra Peña, Felipe. *Fotogeología.* México D.F.: Universidad Nacional Autónoma de México, 1980.

Gutiérrez, Jorge. *Noches de brujas.* Exh. cat. Caracas: Galería El Daguerrotipo, 1986.

Gutiérrez Muñoz, Luis, et al. *Documentos gráficos para la historia de México, 1854–1867.* Vol. 2. México D.F.: Editorial del Sureste, El Colegio de México, 1987.

———, et al. *Documentos gráficos para la historia de México, Veracruz 1858–1914.* Vol. 3. México D.F.: Editorial del Sureste, El Colegio de México, 1988.

Guzmán, Franklin, and Armando José Sequera. *Orígenes de la fotografía en Venezuela.* Exh. cat. Caracas: Instituto Autónomo Biblioteca Nacional y de Servicios de Bibliotecas, 1978.

[Hare, Billy.] Camino, Lupe. *Chicha de maíz: Bebida y vida del pueblo Catacaos.* Piura, Peru: Centro de Investigación y Promoción del Campesinado, 1987.

Harker, Santiago. *Colombia inédita.* Bogotá: Benjamín Villegas Editores, 1992.

Hassner, Rune, et al. *Mexikansk Fotografi.* Exh. cat. Stockholm: Kulturhuset, 1983.

Haya, María Eugenia. *Colección fotógrafos cubanos.* Havana: Unión de Escritores y Artistas de Cuba, 1979.

———, ed. *Cuba: La fotografía de los años 60.* Colección Calibán. Havana: Fototeca de Cuba, 1988.

———, and Mario García Joya. *La Diane Havanaise ou La rumba s'appelle Chano.* Havana: Editions José Martí, 1985.

———, et al. *Obra gráfica: Historia de la fotografía cubana.* México D.F.: Instituto Nacional de Bellas Artes, Fonapas, 1979.

Hecho en Latinoamérica: Memorias del primer coloquio latinoamericano de fotografía. México D.F.: Consejo Mexicano de Fotografía, 1978.

Hecho en Latinoamérica II: Memorias del segundo coloquio latinoamericano de fotografía. México D.F.: Consejo Mexicano de Fotografía, 1981.

Hecho en Latinoamérica: Primera muestra de fotografía latinoamericana contemporánea. Exh. cat. México D.F.: Consejo Mexicano de Fotografía, 1978.

Hecho en Latinoamérica II: Segunda muestra de fotografía latinoamericana contemporánea. Exh. cat. México D.F.: Consejo Mexicano de Fotografía, 1981.

Heinrich, Annemarie. *Ballet en la Argentina.* Introduction by Alvaro So. Buenos Aires: Editorial AS, 1962.

[Heinrich, Annemarie.] Facio, Sara. *Annemarie Heinrich: El espectáculo en la Argentina, 1930–1970.* Colección Del Sol. Buenos Aires: La Azotea Editorial Fotográfica, 1987.

[Hendrix, Jan.] *Catálogo.* México D.F.: Galería de Arte Mexicano, 1980.

[———.] *El cerro negro inconcluso.* Exh. cat. México D.F.: Museo de Arte Moderno; Venlo, The Netherlands: Museum Van Bommel-Van Dam, 1986.

Herazo, Alvaro, and Eduardo Hernández. *Luis Felipe y Jeneroso Jaspe.* Exh. cat. Cartagena, Colombia: Museo de Arte Moderno de Cartagena, 1982.

Hernández, Manuel de Jesús. *Los inicios de la fotografía en México, 1839–1850.* México D.F.: Hersa, 1989.

Hernández, Marco Antonio. *Entre la tierra y el aire.* Pachuca, México: Asociación Cultural de Real del Monte, 1988.

[Herrera, Carlos.] Dorronsoro, Josune. *Paisaje . . . espacio interior.* Exh. cat. Caracas: Museo de Bellas Artes, 1991.

[———.] *Fotografía pictórica: Carlos Herrera.* Exh. cat. Caracas: Consejo Nacional de la Cultura, 1980.

[Herrera, Germán.] Uriarte, María Teresa. *El juego de pelota en Mesoamérica: Raíces y supervivencia.* Colección América Nuestra, no. 39. México D.F.: Siglo XXI Editores, 1992.

Herrera, Roberto, and María Carrizosa de Umaña. *75 años de fotografía, 1865–1940: Personas, hechos, costumbres, cosas.* Bogotá: Editorial Presencia, n.d.

Hill, Paul, and Thomas Cooper. *Diálogo con la fotografía.* Barcelona: Editorial Gustavo Gili, 1980.

Hinchliff, Thomas Woodbine. *South American Sketches.* London: Longman, Roberts & Green, 1863.

Hoffenberg, H.L. *Nineteenth-Century South America in Photographs.* New York: Dover Publications, 1982.

Hopkinson, Amanda. *Desires and Disguises: Five Latin American Photographers.* London: Serpent's Tail, 1992.

Horna, Katy, ed. *Entre cúpulas.* México D.F.: Universidad Nacional Autónoma de México, Escuela Nacional de Artes Plásticas, 1990.

[Horna, Katy.] García Krinsky, Emma Cecilia, ed. *Recuento de una obra.* México D.F.: Fondo Nacional para la Cultura y las Artes, CENIDIAP, Instituto Nacional de Bellas Artes, Centro de la Imagen, 1995.

Huayhuaca, José Carlos. *Imagen del Perú*. Exh. cat. Lima: Unión Latina, 1993.

Hueck, Rafael. *La fotografía en el periodismo: Un análisis de la forma y el contenido del mensaje gráfico*. Caracas: Universidad Central de Venezuela, 1982.

Huerta, David. *Las intimidades colectivas*. Colección Memoria y Olvido: Imágenes de México, vol. 4. México D.F.: Martín Casillas Editores, Secretaría de Educación Pública, 1982.

Humberto, Luis. *Brasília: Sonho do Império, Capital da República*. Brasilia: Author's edition, 1981.

———. *Fotografia: Universos e arrabaldes*. Rio de Janeiro: Funarte, Núcleo de fotografia, 1983.

Ibarra, Enrique. *La situación actual de la fotografía periodística en México*. B.A. diss. México D.F.: Escuela de Periodismo Carlos Septién, 1979.

Indij, Guido Julián, ed. *CLIC! El sonido de la muerte*. Buenos Aires: Editorial La Marca, 1992.

Instituto Mexicano Norteamericano de Relaciones Culturales. *La gracia de los retratos antiguos*. Exh. cat. México D.F.: Instituto Mexicano Norteamericano de Relaciones Culturales, 1978.

Iturbe, Mercedes. *3 générations feminines dans la photographie mexicaine: Tina Modotti, Lola Álvarez Bravo et Graciela Iturbide*. Paris: Centre Cultural du Mexique, 1983.

Iturbide, Graciela. *Avándaro*. Text by Luis Carrión. México D.F.: Editorial Diógenes, 1971.

———. *En el nombre del padre*. México D.F.: Ediciones Toledo, 1993.

———. *Fiesta und Ritual*. Texts by Erika Billeter and Verónica Volkow. Switzerland: Benteli-Werd Verlag, 1994.

———. *Images of the Spirit*. Preface by Roberto Tejada. New York: Aperture, 1996.

———. *Juchitán de las mujeres*. Introduction by Elena Poniatowska. México D.F.: Ediciones Toledo, 1989.

———. *La forma y la memoria*. Text by Carlos Monsiváis. Exh. cat. Monterrey: Museo de Arte Contemporáneo de Monterrey, 1996.

———. *Los que viven en la arena*. Introduction by Luis Barjau. México D.F.: Instituto Nacional Indigenista, Fonapas, 1981.

[Iturbide, Graciela.] Du Pont, Diana C. *External Encounters, Internal Imagining: Photographs by Graciela Iturbide*. Exh. cat. San Francisco: Museum of Modern Art, 1990.

[———.] *Graciela Iturbide*. Text by Christian Caujolle. Exh. cat. Barcelona: La Caixa, 1992.

[———.] *Graciela Iturbide*. Exh. cat. México D.F.: Museo del Palacio de Bellas Artes, 1993.

[———.] Ortiz Monasterio, Pablo. *Graciela Iturbide*. Introduction by Gerardo Estrada. México D.F.: Fotoseptiembre, Consejo Nacional para la Cultura y las Artes, Instituto Nacional de Bellas Artes, 1993.

[———.] *Sueños de papel: Graciela Iturbide*. Introduction by Verónica Volkow. Colección Río de Luz. México D.F.: Fondo de Cultura Económica, 1988.

[———.] *Tabasco: Una cultura del agua*. Text by Alvaro Ruiz Abreo. Villahermosa, México: Gobierno del Estado de Tabasco, 1985.

Izquierdo, Julio Philippi, ed. *Vistas de Chile por Rudolfo Amando Philippi*. Santiago, Chile: Editorial Universitaria, 1973.

Jiménez, Ricardo. *Fotografías*. Exh. cat. Caracas: Galería El Daguerrotipo, 1985.

[Jiménez, Ricardo.] Garaycochea, Oscar. *Desde el carro*. Caracas: Fondo Editorial Fundarte, 1994.

Jurado, Carlos. *El arte de la aprehensión de las imágenes o el Unicornio*. México D.F.: Universidad Nacional Autónoma de México, 1974.

———. *Los balcones de Veracruz*. México D.F.: Quinto Sol, 1986.

Kahlo, Guillermo. *Templos de propiedad federal*. México D.F.: Encuadernación Saleciana, 1909.

[Kahlo, Guillermo.] Garduño, Blanca, et al. *Guillermo Kahlo: Fotógrafo, 1872–1941. Vida y obra*. Exh. cat. México D.F.: Consejo Nacional para la Cultura y las Artes, Instituto Nacional de Bellas Artes, 1993.

[———.] Manrique, Jorge Alberto, et al. *Guillermo Kahlo: Fotógrafo oficial de monumentos*. México D.F.: Casa de las Imágenes, 1992.

[———.] Monterde, Francisco, et al. *Homenaje a Guillermo Kahlo, 1872–1941: Primer fotógrafo del patrimonio cultural de México*. México D.F.: Instituto Mexicano Norteamericano de Relaciones Culturales, 1976.

[———.] Murillo, Gerardo (Dr. Atl). *Iglesias de México*. Introduction by Manuel Toussaint. México D.F.: Publicaciones de la Secretaría de Hacienda, 1924–1927.

[Katz, Leandro.] Herzberg, Julia P. *Leandro Katz: Two Projects, a Decade*. Exh. cat. New York: El Museo del Barrio, 1996.

Kirtsein, Lincoln. *The Latin American Collection of the Museum of Modern Art*. New York: Museum of Modern Art, 1943.

Klein, Kelly, ed. *Pools*. New York: Alfred A. Knopf, 1992.

Kolko, Bernice. *Rostros de México*. Introduction by Rosario Castellanos. México D.F.: Universidad Nacional Autónoma de México, 1966.

———. *Semblantes mexicanos*. Introduction by Fernando Cámara Barbachano. México D.F.: Instituto Nacional de Antropología e Historia, 1968.

[Kolko, Bernice.] Rodríguez, José Antonio. *Bernice Kolko: Fotógrafa*. México D.F.: Ediciones del Equilibrista, 1996.

Kossoy, Boris. *A fotografia como fonte histórica: Introdução ã pesquisa e interpretação das imagens do passado*. Coleção Museu e Técnicas, vol. 4. São Paulo: Secretaria da Industria, Comércio, Ciência e Tecnologia, 1980.

———. *Album de fotografias do Estado de São Paulo, 1892: Estudo crítico*. São Paulo: Kosmos, 1984.

———. "Fotografia," in *História geral da arte no Brasil*. São Paulo: Instituto Walter Moreira Salles, Fundação Djalma Guimarães, 1983.

———. *Fotografia e história*. São Paulo: Editora Ática, 1989.

———. *Hércules Florence, 1833: A descoberta isolada da fotografia no Brasil*. São Paulo: Livraria Duas Cidades, 1980.

———. "Hércules Florence, l'inventeur en exil," in *Les multiples inventions de la photographie*. Paris: Ministère de la Culture et de la Communication, Association Française de la Difusion du Patrimoine Photographique, 1989.

———. *Origens e expansão da fotografia no Brasil, Seculo XIX*. Rio de Janeiro: Ministério de Educação e Cultura, Fundação Nacional de Arte, 1980.

———. *Viagem pelo fantastico*. São Paulo: Livraria Kosmos Editora, 1971.

Kozloff, Max. "Reflections on Latin America Photography." In *The Privileged Eye*. Albuquerque: University of New Mexico Press, 1987.

Kuhn, Toni. *Otros sueños*. Exh. cat. México D.F.: Universidad Autónoma Metropolitana, Photoforum, Galería Sloan Racotta, 1989.

La Rosa, Fernando. *Photographs*. Atlanta: Nexus Contemporary Art Center, 1988.

Lajous, Alejandra. *El PRI y sus antepasados*. Colección Memoria y Olvido: Imágenes de México, vol. 18. México D.F.: Martín Casillas Editores, Secretaría de Educación Pública, 1982.

Lapan, Richard. *Rostros en la calle*. Texts by Martín Schmidt-Robleden and Guillermo García Oropeza. Guadalajara, México: Gobierno de Jalisco, Unidad Editorial, 1981.

Lara Klahr, Flora, et al. *El poder de la imagen y la imagen del poder: Fotografías de prensa del porfiriato a la época actual*. México D.F.: Universidad Autónoma de Chapingo, 1985.

Lares, Luis. *Hombres de carbón*. Exh. cat. Caracas: Museo de Arte Contemporáneo, 1988.

———. *Matanzas*. Exh. cat. Caracas: Museo de Arte Contemporáneo, 1988.

Larrea, D.E. Eguren de. *El Cusco, su vida, sus maravillas*. Lima: Vías de Comunicación del Perú, Empresa Excelsior, 1929.

"Latin Amérique," in *22e Rencontres Internationales de la Photographie*. Arles: Maeght Editeur, 1991.

Lavista, Paulina. *Paulina Lavista: Sujeto, verbo y complemento*. Exh. cat. México D.F.: Museo de Arte Moderno, Instituto Nacional de Bellas Artes, 1981.

León, Fabrizio. *Campesinos*. México D.F.: El Castillo de Axel, 1988.

———. *La banda, el consejo y otros panchos*. México D.F.: Editorial Grijalbo, 1985.

———, ed. *Imagen inédita de un presidente*. México D.F.: Editorial Destellos, 1994.

[Lessman, Federico.] Padrón Toro, Antonio. *Federico Lessman: Retrato espiritual del Gumancismo*. Exh. cat. Caracas: Consejo Nacional de la Cultura, Fundación Museo Arturo Michelena, 1995.

[Leufert, Gerd.] Salazar, Élida. *Crónica apócrifa*. Exh. cat. Caracas: Centro Cultural Consolidado, 1992.

Leuzinger, G. *Oficina fotográfica de G. Leuzinger*. Rio de Janeiro: Typ. G. Leuzinger, 1886.

Levine, Robert M. *Images of History: Nineteenth and Early Twentieth-Century Latin American Photographs as Documents*. Durham, North Carolina and London: Duke University Press, 1989.

———, ed. *Windows on Latin America: Understanding Society through Photographs*. Coral Gables, Florida: South Eastern Council on Latin American Studies, 1987.

Littman, Robert. *Arte fotográfico futbolístico mexicano*. Exh. cat. México D.F.: Museo Rufino Tamayo, 1985.

———, and Selma Holo. *17 Contemporary Mexican Artists*. Exh. cat. Los Angeles: University of Southern California, 1989.

[Llaguno, Juan Rodrigo.] García Murillo, Jorge, and Virgilio Garza Rodríguez. *Juan Rodrigo Llaguno, retratos*. Exh. cat. Monterrey: Museo de Monterrey, 1993.

Londoño, Santiago. *Rafael Mesa: El espejo de papel*. Medellín: FAES, Banco de la República, 1988.

[López, Marcos.] Facio, Sara. *Marcos López: Fotografías*. Buenos Aires: La Azotea Editorial Fotográfica, 1993.

López, Nacho. *Fotorreportero de los años cincuenta*. Exh. cat. México D.F.: Museo de Arte Carrillo Gil, 1989.

———. *La Ciudad de México III*. México D.F.: Artes de México, 1964.

———. *Los pueblos de la bruma y el sol*. Introduction by Salomón Nahmed. México D.F.: Instituto Nacional Indigenista, FONAPAS, 1981.

[López, Nacho.] *Obra retrospectiva, inédita y reciente*. Texts by Fernando Gamboa and Juan Rulfo. Exh. cat. México D.F.: Instituto Nacional de Bellas Artes, 1981.

[———.] *Yo, el ciudadano: Nacho López*. Introduction by Fernando Benítez. Colección Río de Luz. México D.F.: Fondo de Cultura Económica, 1984.

Luján, Eduardo. *Mérida el despertar de un siglo*. Mérida, México: CULTUR, Gobierno del Estado de Yucatán, 1992.

Luna, Adriana, ed. *150 años 150 fotos: Semana santa en Iztapalapa*. Exh. cat. México D.F.: Departamento del Distrito Federal, Universidad Autónoma Metropolitana - Iztapalapa, Consejo Nacional de la Cultura, 1993.

Luna, Carolina, et al. *Mérida entre dos épocas*. Mérida, México: Gobierno del Estado de Yucatán, 1992.

Luna, Luis, and Jean Meyer. *Zamora . . . ayer*. Morelia, México: El Colegio de Michoacán, 1985.

[Maawad, David.] *Hablando en Plata*. Introduction by Elena Poniatowska. Pachuca, México: Universidad Autónoma del Estado de Hidalgo, 1987.

Machado, Arlindo. *A ilusao especular: Introduçao a fotografia*. Introduction by Pedro Vasquez. São Paulo: Brasiliense, 1984.

Maciel, David. "Manuel Álvarez Bravo," in *Encyclopedia of Latin American History and Culture*. Edited by Barbara A. Tenenbaum, vol. 4. New York: Simon & Schuster, 1996.

Magalhães, Fábio, et al. *Coleçâo Pirelli de fotografias*. Exh. cat. Vol. 1. São Paulo: Museu de Arte de São Paulo, 1991.

———, et al. *Coleçâo Pirelli de fotografias*. Exh. cat. Vol. 2. São Paulo: Museu de Arte de São Paulo, 1992.

———, et al. *Coleçâo Pirelli de fotografias*. Exh. cat. Vol. 3. São Paulo: Museu de Arte de São Paulo, 1993.

Makarius, Samer. *Vida argentina en fotos*. Exh. cat. Buenos Aires: Museo de Arte Moderno, 1981.

Maldonado, Adal. *Mango mambo*. Introduction by Edgardo Rodríguez. Exh. cat. San Juan, Puerto Rico: Ilustres Studios, 1987.

Manrique, Jorge Alberto. "Fotografía en México," in *Historia del arte mexicano*. Vol. 12. México D.F.: Salvat, 1982.

Marcos García, Nelson. *El fotorreportaje y su técnica*. Santiago, Cuba: Editorial Oriente, 1987.

Marín, Rubén. *El paisaje del espectáculo en México*. México D.F.: Banco Nacional de México, 1974.

———. *El paisaje humano de México*. México D.F.: Banco Nacional de México, 1973.

Marotta, Mario. *Fotografías*. Montevideo: Ediciones de la Plaza, 1993.

[Márquez, Luis.] *El México de Luis Márquez*. Text by Rubén Marín. México D.F.: Mobil Oil de México, 1978.

[———.] *Folklore mexicano: 100 fotografías de Luis Márquez*. Introduction by Justino Fernández. México D.F.: Eugenio Fischgrund Editor, c. 1950.

Marquina, Diego. *El lenguaje fotográfico: El grano como elemento regenerativo de las connotaciones de una imagen*. B.A. diss. México D.F.: Universidad Nuevo Mundo, 1995.

Martínez, Andrea. *La intervención norteamericana: Veracruz, 1914*. Colección Memoria y Olvido: Imágenes de México, vol. 11. México D.F.: Martín Casillas Editores, Secretaría de Educación Pública, 1982.

Martínez, Eniac. *Mixtecos: Norte, sur*. México D.F.: Nuevos Códices, 1994.

———, and Francisco Mata Rosas. *América profunda 1992*. México D.F.: Departamento del Distrito Federal, 1992.

[Martínez, Eniac.] *El paisaje mexicano en el siglo XX*. México D.F.: Cámara Nacional de la Industria de la Construcción, 1989.

Martínez, Luis. *Machu Cusco: Las primeras fotografías/The First Photographs*. Lima: Consejo Nacional de Ciencia y Tecnología, 1990.

———. *Mi vieja Lima: Muestra fotográfica de 1900*. Lima: Consejo Nacional de Ciencia y Tecnología, 1988.

Martínez Assad, Carlos. *El henriquismo, una piedra en el camino*. Colección Memoria y Olvido: Imágenes de México, vol. 20. México D.F.: Martín Casillas Editores, Secretaría de Educación Pública, 1982.

[Martínez Cañas, María.] *Black Totems*. Introduction by Alison Devine Nordstrom. Exh. cat. Daytona, Florida: Southeast Museum of Photography, 1995.

Martins, Juca. *A Greve do ABC*. São Paulo: Editora Caraguata, 1980.

———. *Brazil*. Singapore: Apa Publications, 1989.

———. *Cores do Brasil*. São Paulo: Sver e Boccato Editores, 1989.

———. *Crianças do Brasil*. São Paulo: Editora Alternativa, 1981.

———. *Festas populares brasileiras*. São Paulo: Prêmio Editorial, 1987.

———. *Juca Martins: Antologia fotográfica*. Rio de Janeiro: Dazibão, 1990.

———, and Nair Benedicto. *A questâo do menor*. São Paulo: Editora Caraguatá, 1980.

Mascaro, Cristiano. *Cristiano Mascaro: As melhores fotos/The Best Photos*. São Paulo: Sver e Boccato Editores, 1989.

Mata, Francisco. *Sábado de gloria*. Colección historias de la ciudad. México D.F.: Grupo Desea, 1994.

Matabuena, Teresa. *Algunos usos y conceptos de la fotografía durante el porfiriato*. México D.F.: Universidad Iberoamericana, 1991.

[Matiz, Leo.] Matiz, Alejandra, et al. *Leo Matiz: L'objectif magique/El lente mágico*. Exh. cat. Milano: Electa, 1995.

[Mayer, Franz.] Rodríguez, José Antonio, et al. *Franz Mayer, fotógrafo*. Colección uso y estilo. México D.F.: Museo Franz Mayer, Artes de México, 1995.

[Mayo, Hermanos.] García, Manuel, et al. *Foto Hermanos Mayo*. Exh. cat. Valencia: Instituto Valenciano de Arte Moderno Centre Julio González, Generalitat Valenciana, 1992.

[———.] Mraz, John. *Uprooted: Braceros Photographed by the Hermanos Mayo*. Houston: Arte Público Press, University of Houston, 1996.

McCarthy, Anamaría. *A Time without Wings/Un tiempo sin alas*. Exh. cat. Lima: Galería Forum, 1996.

———, and Natalia Majluf. *Cruzando caminos . . . seis fotógrafos latinoamericanos*. Exh. cat. Lima: Museo de Arte de Lima, 1995.

McElroy, Keith. *Early Peruvian Photography: A Critical Case Study*. Ann Arbor, Michigan: University of Michigan Research Press, 1985.

———. "The History of Photography in Peru in the Nineteenth Century, 1839–1876." Ph.D diss. Tucson, Arizona: University of New Mexico, 1977.

Medín, Frida. *Fotoseptiembre Latinoamericano en Puerto Rico*. Exh. cat. San Juan, Puerto Rico: Museo de las Américas, 1996.

Meiselas, Susan, ed. *Chile: From Within, 1973–1988*. New York: W.W. Norton & Company, 1990.

Mejía, Juan Luis. "Algunos antecedentes de la fotografía en Colombia," in *¡Quédese quieto!* Exh. cat. Bogotá: Museo Nacional de Colombia, 1994.

———, et al. *El taller de los Rodríguez.* Medellín: SURAMERICANA, Centro Colombo Americano, 1992.

———. "La fotografía," in *Historia de Antioquía.* Medellín: Sudamericana de Seguros, 1988.

———, and Gustavo Vives Mejía. *Frente al espejo: 300 años del retrato en Antioquía.* Exh. cat. Medellín: Museo de Antioquía, 1993.

———, and Patricia Gómez. *Procesos: Fotografías de Gabriel Carvajal.* Medellín: Banco de la República, 1988.

Mejía, Luis. *Mejía.* Quito: Banco Central del Ecuador, 1989.

[Méndez, Pablo.] Campos, Julieta. *El lujo del sol.* Villahermosa: Gobierno del Estado de Tabasco, Instituto de Cultura de Tabasco, Fondo de Cultura Económica, 1988.

Méndez Caratini, Héctor. *Gagá y vudú en la República Dominicana: Ensayos antropológicos.* San Juan, Puerto Rico: Ediciones El Chango Prieto, 1993.

———. *Haciendas cafetelares de Puerto Rico.* San Juan, Puerto Rico: Banco Popular, 1990.

———. *Tradiciones: Álbum de la Puertorriqueñidad.* Introduction by Ángel G. Quintero Rivera. San Juan, Puerto Rico: Brown, Newson & Córdoba, 1990.

Mendoza, María Luisa. *Retrato de mi gentedad.* México D.F.: Secretaría de Educación Pública, Instituto Nacional de Antropología e Historia, Centro Regional Guanajuato-Querétaro, 1979.

Mendoza, Patricia, et al. *Fotoseptiembre.* Exh. cat. México D.F.: Consejo Nacional para la Cultura y las Artes, Centro de la Imagen, 1994.

———, et al. *Fotoseptiembre Latinoamericano '96.* Exh. cat. Consejo Nacional para la Cultura y las Artes, Centro de la Imagen, 1996.

———, et al. *Muestra de fotografía latinoamericana.* Exh. cat. Consejo Nacional para la Cultura y las Artes, Centro de la Imagen, 1996.

———, et al. *Séptima Bienal de Fotografía.* Exh. cat. México D.F.: Centro de la Imagen, Instituto Nacional de Bellas Artes, 1995.

Merewether, Charles. *Made in Havana.* Exh. cat. Sydney: Art Gallery of New South Wales, 1988.

———. *A Marginal Body: The Photographic Image in Latin America.* Exh. cat. Sydney: The Australian Centre for Photography, 1987.

———. *Portrait of a Distant Land: Aspects of Contemporary Latin American Photography.* Exh. cat. Sydney: The Australian Centre for Photography, 1984.

Meyer, Eugenia, et al. *Imagen histórica de la fotografía en México.* México D.F.: Instituto Nacional de Antropología e Historia, FONAPAS, 1978.

Meyer, Pedro. *Fotografío para recordar.* CD-ROM. Los Angeles: Voyager, 1993.

———. *Los cohetes duraron todo el día.* México D.F.: Petróleos Mexicanos, 1988.

———. *Los otros y nosotros.* Introduction by Vicente Leñero. Exh. cat. México D.F.: Museo de Arte Moderno, Instituto Nacional de Bellas Artes, Secretaría de Educación Pública, 1986.

———. *Retrospectiva fotográfica de Pedro Meyer.* México D.F.: Instituto Mexicano Norteamericano de Relaciones Culturales, 1973.

———. *Sobre la fotografía cubana.* Exh. cat. México D.F.: Secretaría de Educación Pública, Programa Cultural de las Fronteras, 1987.

———. *Verdades y ficciones.* Exh. cat. Caracas: Museo de Artes Visuales Alejandro Otero, Consejo Nacional de Cultura, 1993.

———. *Verdades y ficciones: Un viaje de la fotografía documental a la digital.* México D.F.: Casa de las Imágenes, 1995.

[Meyer, Pedro.] *Espejo de espinas: Pedro Meyer.* Introduction by Carlos Monsiváis. Colección Río de Luz. México D.F.: Fondo de Cultura Económica, 1986.

[———.] *Tiempos de América: Foto di Pedro Meyer.* Introduction by Raquel Tibol. Anghiari, Italy: Comune di Anghiari, Biblioteca Comunale, 1985.

Misle, Carlos Eduardo. *Venezuela siglo XIX en fotografía.* Caracas: CANTV, 1981.

[Modotti, Tina.] Álvarez Bravo, Manuel. *Tina Modotti.* Exh. cat. México D.F.: Galería de Arte Mexicano (Galería Inéz Amor), 1942.

[———.] Barckausen-Canale, Christiane. *Verdad y leyenda de Tina Modotti.* Havana: Casa de las Américas, 1988.

[———.] Caronia, María, and Vittorio Vidali. *Tina Modotti: Photographs.* Westbury, New York: Idea Editions & Belmark Book Company, 1981.

[———.] Constantine, Mildred. *Tina Modotti: A Fragile Life.* New York: Paddington Press Limited, 1975.

[———.] ———. *Tina Modotti: Una vida frágil.* México D.F.: Fondo de Cultura Económica, 1979.

[———.] Hooks, Margaret. *Tina Modotti: Photographer and Revolutionary.* San Francisco: Pandora, 1993.

[———.] Mraz, John, and Eleazar López Zamora. *Tina Modotti: Photographien and Dokumente.* Exh. cat. Berlin: Galerie Bilderwelt, 1996.

[———.] Mulvey, Laura, et al. *Frida Kahlo and Tina Modotti.* Exh. cat. London: Whitechapel Art Gallery, 1982.

[———.] Poniatowska, Elena. *Tinísima.* México D.F.: Ediciones Era, 1992.

[———.] *Tina Modotti: Photographs 1923–1929.* Text by Sarah M. Lowe. Exh. cat. New York: Throckmorton Fine Art, 1995.

[———.] *Una mujer sin país.* México D.F.: Cal y Arena, 1991.

Molina, Felix. *Herederos del viento y del sol.* Caracas: Consejo Venezolano de Fotografía, 1981.

Molina, Juan Antonio. *Siete fotógrafos cubanos/ Seven Cuban Photographers.* Exh. cat. Havana: Fundación Ludwig de Cuba, 1996.

Monsiváis, Carlos. *Celia Montalván (Te brindas voluptuosa e imprudente)*. Colección Memoria y Olvido: Imágenes de México. México D.F.: Martín Casillas Editores, Secretaría de Educación Pública, 1982.

———. *Foto estudio Jiménez: Sotero Constantino, fotógrafo de Juchitán*. México D.F.: Ediciones Era, H. Ayuntamiento Popular de Juchitán, 1983.

———. *Un día en la gran ciudad de México*. México D.F.: Departamento del Distrito Federal, 1991.

Montecino, Marcelo. *Con sangre en el ojo*. México D.F.: Nueva Imagen, 1981.

———. *Nunca supe sus nombres: Imágenes fotográficas, 1973–1994*. Colección Mal de Ojo. Santiago, Chile: LOM Ediciones, Comisión Interamericana de Derechos Humanos, Organización de los Estados Americanos, 1994.

———. *Romería y querencias: Chile, 1973–1990*. Santiago, Chile: Editorial Emisión, 1990.

Morales, Alfonso, et al. *Asamblea de Ciudades*. Exh. cat. México D.F.: Consejo Nacional para la Cultura y las Artes, Instituto Nacional de Bellas Artes, 1992.

———, et al. *El gran lente: José Antonio Bustamante*. Colección Retrato Hablado. México D.F.: Secretaría de Educación Pública, Instituto Nacional de Antropología e Historia, Editorial Jilguero, 1992.

———. *Los recursos de la nostalgia*. Colección Memoria y Olvido: Imágenes de México, vol. 1. México D.F.: Martín Casillas Editores, Secretaría de Educación Pública, 1982.

[Morell, Abelardo.] Sullivan, Constance. *A Camera in a Room: Photographs by Abelardo Morell*. Washington: Smithsonian Institution, 1995.

Moses, Gertrudis de. *Caminata: Memorias de una fotógrafa*. Santiago, Chile: Universitaria, 1989.

Mosquera, Gerardo, et al. *Ante América: Cambio de foco*. Bogotá: Banco de la República, Biblioteca Luis-Ángel Arango, 1992.

Mraz, John. "Elsa Medina," in *An Encyclopedia of Twentieth-Century North American Women Artists*. New York: Garland Press, 1995.

———. *Ensayos sobre historia gráfica*. Puebla, México: Instituto de Ciencias Sociales y Humanidades, 1996.

———. *La mirada inquieta: El nuevo fotoperiodismo mexicano, 1976–1996*. México D.F.: Consejo Nacional de la Cultura y las Artes, Universidad Autónoma de Puebla, Instituto de Ciencias Sociales y Humanidades, 1996.

———, guest editor. "Mexican Photography," in *History of Photography*. Vol. 20, no. 3. London: Taylor & Francis, 1996.

———. *México, 1910–1960: Brehme, Casasola, Kahlo, López, Modotti*. Exh. cat. Berlin: Das Andere Amerika Archiv, 1992.

———. *Nacho López y el fotoperiodismo mexicano durante los años cincuenta*. México D.F.: Editorial Oceano, 1996.

Munro, George. *Embrujo de Chilo*. Santiago, Chile: Publicidad y Ediciones, 1986.

Murray, Elena. *Fotografía siglo XIX*. Exh. cat. México D.F.: Museo Rufino Tamayo, 1983.

Museo de Arte Contemporáneo de Oaxaca. *Fotografía*. Exh. cat. México D.F.: Ediciones Toledo, 1992.

Museo Nacional de Culturas Populares. *Obreros somos . . . expresiones de la cultura obrera*. Exh. cat. México D.F.: Museo Nacional de Culturas Populares, 1984.

Museo Universitario del Chopo. *Imágenes de Chiapas*. Exh. cat. México D.F.: Museo Universitario del Chopo, 1994.

[Muybridge, Edward.] Luján, Luis. *Fotografías de Eduardo Santiago Muybridge en Guatemala, 1875*. Guatemala: Biblioteca Nacional de Guatemala, Museo Nacional de Historia, 1984.

[———.] Sánchez, Guillermo C. *Un invierno en Centro América y México*. Text by Helen J. Sanborn. Guatemala: Museo Popol Vuh, Universidad Francisco Marroquín, 1996.

Naggar, Carole, and Fred Ritchin. *México through Foreign Eyes/Visto por ojos extranjeros, 1850–1990*. New York: W.W. Norton & Company, 1993.

Nauman, Ann K. *Handbook of Latin American and Caribbean National Archives*. Detroit: Blain-Ethridge Books, 1984.

Navarrete, José Antonio. *Ensayos desleales sobre fotografía*. Mérida, Venezuela: Colección EnFoco, 1995.

———, et al. *Romper los márgenes*. Exh. cat. Caracas: Consejo Nacional de la Cultura, Museo de Artes Visuales Alejandro Otero, Encuentro de Fotografía Latinoamericana, 1994.

Naylor, Colin, ed. *Contemporary Photographers*. 2nd ed. Chicago: St. James Press, 1988.

[Naylor, Genevieve.] Reznikoff, Peter. *Faces and Places in Brazil/Rostos e lugares no Brasil*. Exh. cat. São Paulo: Pinoteca do Estado, 1994.

New World Africans: Ninetenth-Century Images of Blacks in South America and the Caribbean. Exh. cat. New York: Schomburg Center for Research in Black Culture, 1985.

Neyra, José Luis. *Convergencias*. Exh. cat. México D.F.: Instituto Nacional de Bellas Artes, Secretaría de Educación Pública, 1980.

[Neyra, José Luis.] *Al paso del tiempo: José Luis Neyra*. Introduction by Jaime Moreno Villarreal. Colección Río de Luz. México D.F.: Fondo de Cultura Económica, 1987.

Nogueira, Ana Regina. *L'Esprit et le corps*. Paris: Maison des Sciences de l'Homme, 1983.

———. *Médicos e curanderos: Conflito social e saúde*. São Paulo: Difel, 1984.

———. *Momentos de Minas*. São Paulo: Ed. Atica, 1984.

Noriega, Carlos. *Impresiones íntimas*. México D.F.: Ediciones Culturales, 1980.

Ollman, Arthur. *Other Images, Other Realities: Mexican Photography since 1930*. Exh. cat. Houston: Sewall Art Gallery, Rice University, 1990.

Orive, María Cristina. *Libros fotográficos de autores latinoamericanos.* Exh. cat. México D.F.: Instituto Nacional de Bellas Artes, Consejo Mexicano de Fotografía, 1981.

Ortega, Raúl. *Pabellón cero.* Colección historias de la ciudad. México D.F.: Grupo Desea, 1994.

Ortiz Monasterio, Pablo. *Corazón de venado.* México D.F.: Casa de las Imágenes, 1992.

———, ed. *Cuba, dos épocas: Raúl Corrales, Constantino Arias.* Introduction by María Eugenia Haya. Colección Río de Luz. México D.F.: Fondo de Cultura Económica, 1987.

———, ed. *Democracia vigilada: Fotógrafos argentinos.* Introduction by Miguel Bonasso. Colección Río de Luz. México D.F.: Fondo de Cultura Económica, 1988.

———, ed. *Fotoseptiembre.* Exh. cat. México D.F.: Consejo Nacional para la Cultura y las Artes, 1993.

———, ed. *Historia natural de las cosas: 50 fotógrafos.* Introduction by Alvaro Mutis. Colección Río de Luz. México D.F.: Fondo de Cultura Económica, 1985.

———. *La última ciudad.* Text by José Emilio Pacheco. México D.F.: Casa de las Imágenes, 1996.

———. *Los pueblos del viento: Crónica de mareños.* Introduction by José Manuel Pintado. México D.F.: Instituto Nacional Indigenista, 1981.

———, ed. *Retratos de mexicanos: Antología.* Introduction by Adolfo Castañón. Colección Río de Luz. México D.F.: Fondo de Cultura Económica, 1991.

———, ed. *Sobre la superficie bruñida de un espejo: Fotógrafos del siglo XIX.* Introduction by Olivier Debroise. Colección Río de Luz. México D.F.: Fondo de Cultura Económica, 1990.

———. *Ten Mexican Photographers.* Introduction by Olivier Debroise. México D.F.: Secretaría de Relaciones Exteriores, 1986.

———. *Testigos y cómplices.* México D.F.: Martín Casillas Editores, 1982.

———. *Tiempo acumulado: Ciudad de México en los 80.* Exh. cat. Santa Cruz de Tenerife: Centro de Fotografía, Organismo Autónomo de Museos y Centros, Cabildo de Tenerife, 1991.

———, and Fernando Ortiz Monasterio. *Tierra de árboles y bosques.* México D.F.: Editorial Jilguero, Inversión Bursátil, 1988.

———, and Jorge López Vega. *Vecinos: Dos caras de una moneda.* México D.F.: Consejo Nacional para la Cultura y las Artes, 1991.

Osorio Anastegui, Osorio. *Bogotá vuelo de cóndor: Una recopilación de fotografías aéreas, históricas y recientes de la ciudad de Bogotá.* Edited by Miguel Riascos. Bogotá: Dist. Herrera, 1993.

Pacheco, Cristina. *La luz de México: Entrevistas con pintores y fotógrafos.* Guanajuato: Gobierno del Estado de Guanajuato, 1988.

Paiva, Joaquím. *Olhares refletidos: Dialog com 25 fotografos brasileiros.* Rio de Janeiro: Dazibao, 1989.

[Pappalardo, Arnaldo.] *Souza Cruz 1990: Relatorio anual.* Rio de Janeiro: Souza Cruz, 1990.

[Parcero, Tatiana.] *Cartografía interior.* Exh. cat. México D.F.: Instituto Politécnico Nacional, 1996.

Paredes, Luis. *Luis Paredes: Revelaciones.* Exh. cat. Arhus, Denmark: Galleri Image, 1995.

Pariente, José Luis. *Composición fotográfica.* Cd. Victoria, México: Sociedad Mexicana de Fotógrafos Profesionales, 1990.

———. *El álbum familiar del General Pedro José Méndez.* Text by Octavio Herrera Pérez. Tampico, México: Instituto de Investigaciones Históricas de la Universidad Autónoma de Tamaulipas, 1993.

Peñaherrera, Liliana S. *La photographie au Perou, 1895–1919.* B.A. diss. Paris: École des Hautes Études en Sciences Sociales, 1984.

Pereira, Beth. *Fotopoesia.* Poems by Pedro Castel. Rio de Janeiro: Editora Gráfica Luna, 1979.

Pérez, Claudio. *Andacollo: Rito pagano después de la siesta.* Colección Mal de Ojo. Santiago, Chile: LOM Ediciones, 1996.

———. *Claudio Pérez: Imágenes fotográficas, 1984–1991.* Colección Mal de Ojo. Santiago, Chile: LOM Ediciones, 1992.

———. *El pan nuestro de cada día.* Santiago, Chile: Terranova Editores, 1986.

———, and Héctor López. *La deuda ecológica en blanco y negro.* Amsterdam: De Raddraaier, 1991.

[Pérez, Marta María.] Fell, Judith. *Marta María Pérez: Caminos.* Exh. cat. Hamburg: Galerie BASTA, 1992.

[———.] Haya, María Eugenia. "¿Autorretratos?," in *Marta María Pérez.* Exh. cat. Pori, Finland: Pori Taidemuseo, 1989.

[———.] Sánchez, Osvaldo. "Marta María Pérez," in *Cuba O.K.* Exh. cat. Düsseldorf: Stadtische Kunsthalle, 1990.

[———.] ———. "Marta María Pérez," in *Integración 92.* Exh. cat. Bogotá: Valenzuela & Klenner Galería, 1992.

[———.] *Marta María Pérez Bravo.* Text by Orlando Hernández. Exh. cat. Monterrey: Galería Ramis Barquet, 1996.

[———.] *Me pongo en sus manos: Marta María Pérez Bravo.* Text by Orlando Hernández. Exh. cat. Monterrey: Galería Ramis Barquet, 1996.

[———.] Viegas, José. *Obras recientes.* Exh. cat. Havana: Casa de Cultura de Playa, 1985.

Pérez Aznar, Ataúlfo H. *Fotografía argentina de los 80: Visión de una década.* Buenos Aires: Fotogalería Omega, n.d.

———. *Mar del Plata ¿infierno o paraíso?* Buenos Aires: Ediciones Omega, n.d.

Pérez Escamilla, Agustín. *Los ojos de la historia, obra fotográfica 1934–1984.* México D.F.: Dirección General de Comunicación Social de la Presidencia de la República, 1984.

Pérez-Luna, Alexis. *Ernesto Cardenal en Solentiname: Crónica de un reencuentro.* Caracas: Ediciones Centauro, 1981.

———, and Ricardo Armas. *Venezuela desnutrida.* Caracas: Ediciones Alfadil, 1983.

Pérez Quitt, Ricardo, ed. *Atlixco: Un siglo fotográfico.* México D.F.: Nexatl, 1990.

Pericchi, Elsa. *Cine y fotografía: Dinámica de un siglo*. Exh. cat. Caracas: Fundación Museo de Bellas Artes, Ateneo de Caracas, 1995.

Perna, Claudio. *Fotografía anónima de Venezuela*. Exh. cat. Caracas: Galería de Arte Nacional, 1979.

Pessano, Carlos Alberto. *Fotografías argentinas*. Buenos Aires: Publisher unknown, 1939.

Phelan, Robert J. *Nuevas tradiciones: Trece fotógrafos latinoamericanos/New Traditions: Thirteen Hispanic Photographers*. Essay by Ricardo Pau-Llosa. Exh. cat. Albany, New York: Museum of New York State, 1986.

Philadelphia Museum of Art. *Mexican Art Today*. Exh. cat. Philadelphia: Philadelphia Museum of Art, 1943.

Photographic Artists and Innovators. New York: MacMillan Publishing Co., 1983.

Photographic Resource Center. *Cuba: A View from Inside. 40 Years of Cuban Life in the Work and Words of 20 Photographers*. Boston: Photographic Resource Center, 1987.

Piazza, María Cecilia. *Angeles de la luz*. Exh. cat. Lima: Centro Cultural de la Municipalidad de Miraflores, 1995.

Pineda, Rafael. *Cien años de la fotografía en el Estado Bolívar*. Exh. cat. Caracas: Consejo Nacional de Cultura, Galería de Arte Nacional, 1979.

———. *Ciudad Bolívar, no te muevas que voy a disparar: La fotografía de Eugenio Rojas Camacho o Rojitas*. Caracas: Armitano Editores, 1990.

[Pintor, Oscar.] Gil, Eduardo. *Oscar Pintor: Fotografías*. Colección Del Sol. Buenos Aires: La Azotea Editorial Fotográfica, 1989.

Pitss, Terence, and Rene Verdugo. *Contemporary Photography in Mexico: 9 Photographers*. Exh. cat. Tucson, Arizona: Center for Creative Photography, University of Arizona, 1978.

Platt, Alejandra. *Hijos del Sol*. Exh. cat. Hermosillo, México: Instituto Sonorense de Cultura, 1994.

Polidori, Ambra. *Así en la tierra como en el cielo, 1984–1994*. México D.F.: Universidad Autónoma de México, Museo Universitario del Chopo, 1994.

———. *Fragmentum*. Text by Giuliana Scimé. Exh. cat. México D.F.: Galería Nina Menocal, 1994.

Poniatowska, Elena, et al. *El último guajolote*. Colección Memoria y Olvido: Imágenes de México, vol. 10. México D.F.: Martín Casillas Editores, Secretaría de Educación Pública, 1982.

———. *Mujer x mujer: 22 fotógrafas*. Exh. cat. México D.F.: Museo de San Carlos, Instituto Nacional de Bellas Artes, Consejo Nacional para la Cultura y las Artes, 1989.

Pontual, Roberto. "Un monde nouveau: L'Amérique Latine," in *Mois de la Photo à Paris*. Exh. cat. Paris: Mairie de Paris, 1986.

Pozas Horcasitas, Ricardo. *El triunvirato sonorense*. Colección Memoria y Olvido: Imágenes de México, vol. 19. México D.F.: Martín Casillas Editores, Secretaría de Educación Pública, 1982.

[Pozo, Antonio.] Gallardo, Guillermo. *Campaña del desierto*. Buenos Aires: Archivo General de la Nación, 1969.

Priamo, Luis. *Archivo fotográfico del ferrocaril de Santa Fe, 1891–1948*. Buenos Aires: Ediciones Fundación Antorchas, 1991.

———. *Fernando Paillet: Fotografías, 1894–1940*. Buenos Aires: Ediciones Fundación Antorchas, 1987.

———. *Fernando Paillet: Retratos, autorretratos, y grupos*. Exh. cat. Buenos Aires: Author's edition, 1981.

———, et al. *Juan Pi: Fotografías 1903–1933*. Buenos Aires: Ediciones Fundación Antorchas, 1994.

———. *Los años del daguerrotipo: Primeras fotografías argentinas, 1843–1870*. Buenos Aires: Ediciones Fundación Antorchas, 1995.

Priego Ramírez, Patricia, and José Antonio Rodríguez. *La manera en que fuimos: Fotografía y sociedad en Querétaro, 1840–1930*. Querétaro, México: Gobierno del Estado de Querétaro, 1989.

Prignitz, Helga. *TGP: Ein Grafiker-Kollektiv in Mexico von 1937–1977*. Berlin: R. Seitz, 1981.

Procuraduría General de la República. *Fotografía de prensa en México: 40 reporteros gráficos*. México D.F.: Procuraduría General de la República, 1992.

Pujol, Juan Alberto, et al. *Tres fotógrafos de hoy. IX Premio Luis Felipe Toro, CONAC, 1989. Enrique Hernández D'Jesús, Vladimir Sersa, Danielle Chappard*. Exh. cat. Caracas: Consejo Nacional de la Cultura, Museo de Bellas Artes, 1990.

———, et al. *Tres fotógrafos de hoy. X Premio Luis Felipe Toro, CONAC, 1990. Alejandro Toro, Humberto Matos, Alexis Pérez-Luna*. Exh. cat. Caracas: Consejo Nacional de la Cultura, Museo de Bellas Artes, 1991.

———, et al. *Tres fotógrafos de hoy. XI Premio Luis Felipe Toro, CONAC, 1991. Edgar Moreno, Rodrigo Benavides, Abel Naim*. Exh. cat. Caracas: Consejo Nacional de la Cultura, Museo de Bellas Artes, 1992.

———, et al. *Tres fotógrafos de hoy. XII Premio de Fotografía Luis Felipe Toro, CONAC, 1992. Antolín Sánchez, Wilson Prada, Gustavo Acevedo*. Exh. cat. Caracas: Consejo Nacional de la Cultura, Museo de Bellas Artes, 1993.

[Razetti, Ricardo.] *Itinerario fotográfico de Ricardo Razetti*. Caracas: Galería de Arte Nacional, 1990.

Reuter, Walter. *Walter Reuter: Berlín, Madrid, México, 60 años de fotografía y cine, 1930–1990*. Berlin: Argon, 1991.

———. *Walter Reuter y la danza*. Exh. cat. México D.F.: Instituto Nacional de Bellas Artes, 1986.

Reyes Palma, Francisco. *Memoria del tiempo: 150 años de fotografía en México*. Exh. cat. México D.F.: Museo de Arte Moderno, Consejo Nacional para la Cultura y las Artes, Instituto Nacional de Bellas Artes, 1989.

[Rio Branco, Miguel.] *Dulce sudor amargo: Rio Branco.* Introduction by Jean Pierre Nouhaud. Colección Río de Luz. México D.F.: Fondo de Cultura Económica, 1985.

Riobó, Julio Felipe. *Daguerrotipos y retratos sobre vidrio en Buenos Aires.* Buenos Aires: Author's edition, 1942.

———. *La daguerrotipía y los daguerrotipos en Buenos Aires: Crónica de un coleccionista.* Buenos Aires: Typ. Castro, 1949.

———. *Primera exposición de daguerrotipos.* Exh. cat. Chascomús, Argentina: Author's edition, 1942.

Risquez-Iribarren, Franz. *Donde nace el Orinoco.* Caracas: Editorial Greco, 1965.

[Rivas, Humberto.] Castaño, José Carlos, et al. *Humberto Rivas: Fotografías, 1978–1990.* Barcelona: Lunwerg Editores, 1991.

Rivera, Diego. *Textos de arte.* México D.F.: Universidad Nacional Autónoma de México, 1986.

Rivera, José María. *El consultor del fotógrafo o la fotografía para todos.* Santa Cruz, México: Imprenta Guadalupana, 1902.

Rivero, Ygnacio, et al. *Abril Mes Internacional de la Fotografía XI.* Mérida, México: Imagen Alterna, 1995.

[Rivero Beneitez, Sergio.] Murrieta Cantú, Heriberto. *Tauromaquía mexicana: Imagen y pensamiento.* México D.F.: Fernández Cueto Editores, 1994.

Rodríguez, Antonio. *Homenaje a los fotógrafos de prensa: México visto por los fotógrafos de prensa.* Exh. cat. México D.F.: Asociación Mexicana de Fotógrafos de Prensa, Instituto Nacional de Bellas Artes, 1947.

Rodríguez, Bélgica. *Images of Silence: Photography from Latin America and the Caribbean in the 80s.* Exh. cat. Washington, D.C.: Museum of Modern Art of Latin America, Organization of American States, 1989.

Rodríguez, José Ángel, et al. *Ensayo fotográfico.* Exh. cat. México D.F.: Consejo Mexicano de Fotografía, Instituto Nacional de Bellas Artes, 1984.

———. *Vidas ceremoniales.* México D.F.: Casa de la Imágenes, 1991.

Rodríguez, José Antonio, et al. *Juan Crisóstomo Méndez Avalos, 1885–1962.* Exh. cat. México D.F.: Ediciones del Equilibrista, 1996.

———. *Martín Ortiz, fotógrafo: El último de los románticos.* Exh. cat. México D.F.: Museo Diego Rivera, Consejo Nacional para la Cultura y las Artes, Instituto Nacional de Bellas Artes, 1992.

———, and Arturo García Campos. *La fotografía en Tabasco.* Tabasco, México: Gobierno del Estado de Tabasco, 1986.

———, and Xavier L. Moyssen. *Monterrey en 400 fotografías.* Exh. cat. Monterrey: Museo de Arte Contemporáneo de Monterrey, 1996.

[Rodríguez, Melitón.] Escobar, Felipe, ed. *Melitón Rodríguez: Fotografías.* Bogotá: El Ancora Editores, 1985.

[———.] *Melitón Rodríguez, fotógrafo: Momentos, espacios y personajes, Medellín, 1892–1922.* Medellín: Biblioteca Pública Piloto de Medellín para América Latina, 1995.

[———.] Mesa, Elkin Alberto. *La obra de Melitón Rodríguez.* Exh. cat. Bogotá: Centro Colombo Americano, 1983.

[———.] ———, and Juan Alberto Gaviria. *Melitón Rodríguez: Fotografías de 1828 a 1938.* Exh. cat. Bogotá: Centro Colombo Americano, Revista Arte en Colombia, Italgraf, 1982.

[Rodríguez, Sebastián.] Antmann, Frances. *The Mining Town of Morococha.* Exh. cat. New York: Museum of Contemporary Hispanic Art, 1987.

[———.] ———. *Sebastián Rodríguez's View from Within: The Work of an Andean Photographer in the Mining Town of Morococha, Peru, 1928 to 1968.* Ph.D diss. New York: New York University, 1983.

Rodríguez, Tomás, et al. *La desnudez del papel.* Exh. cat. Caracas: Consejo Nacional de Cultura, Fundación Museo de Bellas Artes, 1994.

Rodríguez García, Pedro. *Estructura de una señal fotográfica.* Havana: Instituto Cubano del Libro, 1973.

Rodríguez Julia, Edgardo. *Cámara secreta: Ensayos apócrifos y relatos verosímiles de la fotografía erótica.* Caracas: Monte Ávila Editores, 1994.

Rodríguez Lapuente, Manuel. *Breve historia gráfica de la Revolución mexicana.* México D.F.: Editorial Gustavo Gili, 1987.

Rojas, Carlos Germán. *Encuentros.* Exh. cat. Caracas: Galería los Espacios Cálidos, Ateneo de Caracas, 1988.

———. *Imágenes de la Ceibita.* Exh. cat. Caracas: Galería Los Espacios Cálidos, Ateneo de Caracas, 1984.

Rojas, Miguel Ángel. *La imagen fotográfica, la imagen pictorial.* Bogotá: Banco de la República, 1991.

Romero Lozano, Armando. *Impresiones y recuerdos de Luciano Rivera y Garrido.* Cali: Carvajal, 1968.

[Rosti, Pál.] Dorronsoro, Josune. *Pál Rosti: Una visión de América Latina (Cuba, Venezuela, y México, 1857-1858).* Caracas: Ediciones GAN, 1983.

[———.] *Memorias de un viaje por América.* Caracas: Universidad Central de Venezuela, 1986.

Rovirosa, José. *Miradas a la realidad: Ocho entrevistas a documentalistas mexicanos.* México D.F.: Universidad Autónoma de México, 1990.

Rubalcava, Adam. *Patzcuáro.* México D.F.: Publicaciones de la Revista Arquitectura-México, 1961.

———. *Puebla de los Angeles, estampas y glosas.* México D.F.: Editorial Arquitectura, 1962.

Rubiano, Roberto. *Bogotá 1948.* Bogotá: Editorial Sábado, 1948.

———, and Marcos Roda. *Fotografía colombiana contemporánea.* Bogotá: Taller La Huella, 1978.

———, et al. *Crónica de la fotografía en Colombia, 1841–1948*. Bogotá: Taller La Huella, Carlos Valencia Editores, 1983.

Ruiz, Darío. *Fotografía colombiana*. Exh. cat. Cali, Colombia: Museo de Arte Moderno La Tertulia, 1978.

[Rulfo, Juan.] Benítez, Fernando, et al. *Inframundo: El México de Juan Rulfo*. México D.F.: Instituto Nacional de Bellas Artes, Ediciones del Norte, 1980.

[———.] Jiménez, Victor. *Arquitectura de México: Fotografías de Juan Rulfo*. Exh. cat. Guadalajara: Instituto Nacional de Bellas Artes, Secretaría de Cultura Gobierno de Jalisco, Instituto Cultural Cabañas, 1994.

[———.] ———, et al. *Juan Rulfo: Homenaje nacional*. México D.F.: Instituto Nacional de Bellas Artes, SEP, 1980.

[———.] Tatard, Beatrice. *Juan Rulfo photographe: Esthétique du royaume des amés*. Paris: L'Harmattan, 1994.

Rumayor, Armando. *Manifiesto*. New York: Focal Point Press, 1994.

[Sáenz, Jorge.] *Rompan filas*. Asunción, Paraguay: Servicio Paz y Justicia Paraguay, 1996.

Salas Portugal, Armando. *El universo de una barranca: Imágenes y pensamientos*. Guadalajara, México: Universidad Autónoma de Guadalajara, 1986.

———. *Los antiguos reinos de México*. México D.F.: Colección de Arte de Chrysler, 1991.

———. *Los pueblos de antes*. Introduction by Robert Littman. México D.F.: Centro Cultural Arte Contemporáneo, 1986.

[Salas Portugal, Armando.] Cárdenas Chavero, Abel. *Fotografías del pensamiento*. México D.F.: Orión, 1968.

Salcedo-Mitrani, Lorry. *Africa's Legacy: Photographs in Brazil and Peru*. Exh. cat. New York: Caribbean Cultural Center, 1995.

Salgado, Sebastião. *An Uncertain Grace*. Introduction by Eduardo Galeano. New York: Aperture Foundation, 1991.

———. *La revelación rescatada*. Exh. cat. Guanajuato, México: Gobierno del Estado de Guanajuato, Instituto Nacional de Bellas Artes, Secretaría de Relaciones Exteriores, 1991.

———. *Les secrets des grandes photos*. Paris: Editions Fernand Nathan, 1978.

———. *Other Americas*. New York: Pantheon Books, 1986.

———. *Sahel: L'homme en détresse*. Paris: Editions du Centre National de la Photographie, Prisma Press, 1986.

———, and Erik Nepomuceno. *Workers*. New York: Aperture, 1993.

Salmerón, Luis. *Espacios en olvido*. Exh. cat. Caracas: Centro de Estudios Latinoamericanos Rómulo Gallegos, 1983.

———. *Luis Salmerón: Fotografías de 1982 a 1991*. Caracas: Consejo Nacional de la Cultura, 1993.

———. *Naturalezas vivas*. Exh. cat. Caracas: Museo de Arte La Rinconada, 1986.

Salvestrini, Rita, et al. *Tercera Bienal de Artes Visuales Christian Dior*. Exh. cat. Caracas: Centro Cultural Consolidado, 1993.

Sánchez, Antolín. *Ausencia en latitud luminosa*. Caracas: Galería Los Espacios Cálidos, Ateneo de Caracas, 1988.

Sánchez, Jorge Ezequiel. *Argentina en fotos*. Buenos Aires: Editorial B, Grupo Z, 1992.

Sánchez, Osvaldo. *The Nearest Edge of the World*. Exh. cat. Massachusetts: Massachusetts College of Art, 1990.

Santilli, Marcos, et al. *II Mês Internacional da Fotografia/II International Photo Meeting*. Sâo Paulo: Nafoto, 1995.

———. *Amazon: A Young Reader's Look at the Last Frontier*. Boyds Mills Press, 1991.

———. *Are*. São Paulo: Sver e Boccato Editores, 1987.

———. *Madeira-Mamoré: Imagem e memória*. São Paulo: Memória Discos e Ediçoes, 1987.

———. *Velhas fazendas do Vale do Paraíba*. São Paulo: Secretaria de Estado da Cultura de São Paulo, 1981.

Schultz, Reinhard. *Cuba 1959–1992: Fotografien*. Berlin: Neue Gesellchast für Bildenkuntz, 1992.

———. *Mexico, 1910–1960: Brehme, Casasola, Kahlo, López, Modotti*. Berlin: Das Andere Amerika Archiv, 1992.

Schwardz, Herman. *Victor Humareda: Imagen de un hombre*. Lima: El Jinete Azul, 1989.

Scime, Giuliana. *Dentro il Messico*. Exh. cat. Agrigento, Italia: Editoriale Pier Paolo Passolini, 1986.

Secretaría de Hacienda y Crédito Público. *Estelas/Paseos/Patternosters*. Exh. cat. México D.F.: Centro Cultural de la Secretaría de Hacienda y Crédito Público, 1996.

Segall, Thea. *Con la luz de Venezuela*. Caracas: Editorial Arte, 1978.

———. *Fotosecuencia: El casabe, la curiara, el tambor*. Caracas: Contraloría General de la República, 1988.

Sendón, Manuel. *V Fotobienal Vigo 92*. Exh. cat. Vigo, Spain: Concello de Vigo, Centro de Estudios Fotográficos, 1992.

Serrano, Eduardo. *Historia de la fotografía en Colombia*. Bogotá: Museo de Arte Moderno de Bogotá, Op Gráficas, 1983.

———. *Retratos: Ensayo de Eduardo Serrano*. Bogotá: Benjamín Villegas Editores, 1993.

Shocron, Mónica. *Fotografía argentina*. Vol. 1. Buenos Aires: Dirección Nacional de Artes Visuales, 1987.

Silva Meinel, Javier. *El libro de los encantados*. Introduction by Antonio Cisneros. Lima: Editor Agapito Sandoval Quioque, 1988.

Stern, Grete. *Buenos Aires*. Buenos Aires: Ediciones Peuser, 1953.

———. *Cultura Diaguita*. Quiroga, Argentina: Museo Arqueológico Adán Quiroga, 1964.

———. *Los patios*. Text by Alberto Salas. Buenos Aires: Editorial Buenos Aires/Arte, 1967.

———. *Stern*. Text by Jorge Ben Gullco. Buenos Aires: Centro Editor de América Latina, 1982.

[Stern, Grete.] Eskildse, Ute, and Susanne Baumann. *Ringl & Pit: Die Fotografische Sammlung*. Exh. cat. Essen: Museum Folkwang, 1993.

[———.] Facio, Sara. *Grete Stern*. Buenos Aires: La Azotea Editorial Fotográfica, 1988.

[———.] Priamo, Luis. *Grete Stern: Obra fotográfica en la Argentina*. Exh. cat. Buenos Aires: Fondo Nacional de la Artes, 1995.

Steward, Virginia. *45 Contemporary Mexican Artists*. Stanford, California: Stanford University Press, 1951.

Stoopen, María, et al. *Nuestros mayores*. México D.F.: ISSSTE, 1984.

Stoppelman, Francis. *Mexico on the Move*. Introduction by Salvador Novo. Leiden, The Netherlands: Picture Association, Rotogravure, 1970.

Strand, Paul. *The Mexican Portfolio*. New York: Aperture Inc., Da Capo Press, 1967.

Sullivan, Edward J., ed. *Latin American Art in the Twentieth Century*. London: Phaidon Press Ltd., 1996.

Suter, Gerardo, and Emma Cecilia García. *Escenarios rituales*. Introduction by Olivier Debroise. Exh. cat. Santa Cruz de Tenerife: Centro de Fotografía Isla de Tenerife, OAMC, Cabildo de Tenerife, Fotonoviembre, 1991.

[Suter, Gerardo.] Campos, Julieta. *Bajo el signo de IX bolom*. Villahermosa, México: Gobierno del Estado de Tabasco, Fondo de Cultura Económica, 1988.

[———.] *Cantos rituales: Fotografía y objeto*. Exh. cat. México D.F.: Galería OMR, 1994.

[———.] Morales, Alfonso. *En el archivo del Profesor Retus*. Exh. cat. México D.F.: Programa Cultural de la Fronteras, Secretaría de Educación Pública, 1986.

[———.] Piña Chán, Roman, Alberto Dadodoff, and Chan Kin Nihol. *Arenas del tiempo recuperadas*. Campeche, México: Gobierno del Estado de Campeche, 1992.

[———.] Ruy Sánchez, Alberto. *Códices*. Exh. cat. México D.F.: Galería de Arte Contemporáneo, 1991.

[———.] *Sueños privados: Vigilias públicas*. México D.F.: Universidad Autónoma Metropolitana-Iztapalapa, 1982.

[———.] Vera, Luis Roberto. *Tiempo inscrito*. México D.F.: Museo de Arte Moderno, 1991.

Sverner, Lily. *Virtudes da realidade: Fotografias*. São Paulo: Edições Animæ, 1995.

Szankay, Lena, et al. *Nicht nur Tango: Argentinische Fotografie 1985–1995*. Exh. cat. Berlin: Fotogalerie Kulturamt Friedrichshain, 1996.

Szinetar, Vasco. *Sesenta retratos: Imágenes de la literatura venezolana*. Caracas: Monte Avila Editores, 1987.

———, and Mario Algaze. *The Image Makers*. Exh. cat. Washington, D.C.: Museum of Modern Art of Latin America, 1988.

Taller de la Huella. *Crónica de la fotografía en Colombia*. Bogotá: Carlos Valencia Editores, 1983.

Téllez, Hernando. "El Arte Fotográfico de Ramos," in *Textos no recogidos en libro*. Vol. 2. Bogotá: Instituto Colombiano de Cultura, 1979.

———. "Un Coleccionista de Sombras," in *Textos no recogidos en libro*. Vol. 1. Bogotá: Instituto Colombiano de Cultura, 1979.

Thorndike, Guillermo. *Autorretrato Perú, 1850–1900*. Lima: Editorial Universo, 1979.

Tibol, Raquel, et al. *1er Coloquio Nacional de Fotografía*. Pachuca, México: Gobierno del Estado de Hidalgo, Instituto Nacional de Bellas Artes, Consejo Mexicano de Fotografía, 1984.

———. *Die schrift mexikanische fotografen 13 x 10/ La escritura fotógrafos mexicanos 13 x 10*. Exh. cat. México D.F.: Fotografie Forum Frankfurt, Consejo Nacional de la Cultura, 1992.

———. *Episodios fotográficos*. México D.F.: Libros de Proceso, 1989.

———. *Siete portafolios mexicanos*. México D.F.: Universidad Nacional Autónoma de México, Difusión Cultural, 1980.

Time Life Books. *Mexico*. Includes photographs by Pedro Meyer and Graciela Iturbide. Alexandria, Virginia: Time Life Books, 1986.

Toledo, Angeles. *De la cocina al cuarto oscuro*. México D.F.: Nueva Cultura Feminista, 1981.

Tolentino, Marianne de. *10 años de fotografía dominicana*. Santo Domingo: Grupo Fotográfico Jueves 68, Serigraf, 1978.

[Toro, Luis Felipe.] Dorronsoro, Josune. *Luis Felipe Toro: Crónica fotográfica de una época*. Exh. cat. Caracas: Consejo Nacional de la Cultura, Instituto Autónomo Biblioteca Nacional, Museo de Bellas Artes de Caracas, Fundación 67 Publicidad, 1987.

[———.] ———. *Torito: Un espontáneo de la fotografía*. Colección Libros de Hoy, no. 21. Caracas: El Diario de Caracas, 1979.

Tovalín, Alberto, et al. *Crónicas fotográficas, I Foro México-Estados Unidos: Memoria*. México D.F.: Fondo Nacional para la Cultura y las Artes, Gobierno del Estado de Veracruz, 1996.

Tripoli, Luis. *O arquivo secreto*. São Paulo: Editora Três, 1980.

Turok, Antonio. *Imágenes de Nicaragua*. México D.F.: Casa de la Imágenes, 1988.

Tzontémoc, Pedro. *Tiempo suspendido*. México D.F.: Casa de las Imágenes, Centro Francés de Estudios Mexicanos y Centroamericanos, Embajada de Francia en México, 1995.

Unomásuno. *19 de septiembre, 7:19*. México D.F.: Unomásuno, 1985.

Uribe White, Enrique. *Exposición de fotografías*. Exh. cat. Bogotá: Biblioteca Nacional, 1941.

Valencia, Luis Fernando. *Fotografía: Zona experimental*. Exh. cat. Colombia: Centro Colombo Americano, 1985.

[Valero, Salvador.] Erminy, Perán, et al. *Vecindario fotográfica de Salvador Valero*. Exh. cat. Caracas: Consejo Nacional de la Cultura, Fundación Galería de Arte Nacional, 1991.

Vallmitjana, Ricardo. *Bariloche, mi pueblo*. Buenos Aires: Ediciones Fundación Antorchas, 1989.

Valtierra, Pedro. *Nicaragua: Una noche afuera*. México D.F.: Cuartoscuro Editora, 1991.

———, and Maritza López. *Nicaragua un país propio.* México D.F.: Universidad Nacional Autónoma de México, Textos de Humanidades, 1980.

———, et al. *La batalla por Nicaragua.* México D.F.: Editorial UNO, 1980.

Vargas, Ava. *La casa de citas.* London: London Quartet Books Limited, 1986.

———. *La casa de citas en el barrio galante.* Introduction by Carlos Monsiváis. Colección Cámara Lúcida. México D.F.: Grijalbo, Consejo Nacional para la Cultura y las Artes, 1992.

[Vargas, Eugenia.] *Fotografía e instalación.* Exh. cat. México D.F.: Galería Arte Contemporáneo, 1992.

[Vargas, Hermanos.] *Exposición fotográfica de los Hermanos Vargas.* Exh. cat. Arequipa, Peru: Galería de Arte, Casa del Moral, 1975.

[———.] *Vargas Hnos.* Exh. cat. Arequipa, Peru: Universidad Nacional de San Agustín, CERVESUR, Asociación de Arte Vargas Hermanos, 1990.

Vasquez, Pedro. *A fotografia sem mistérios.* Rio de Janeiro: Efecê, 1980.

———. *A la recherche de l'Eu-dorado.* Paris: Contrejour, 1976.

———. *Brazilian Photography in the Nineteenth Century.* Exh. cat. Albuquerque: Maxwell Museum, University of New Mexico, 1988.

———. *Como fazer fotografia.* Rio de Janeiro: Vozes/IBASE, 1986.

———. *Desvios e deslizes.* Rio de Janeiro: Brasiliana, 1987.

———. *Dom Pedro II e a fotografia no Brasil.* Rio de Janeiro: Editora Index, 1985.

———. *Fotografia: Reflexos e Rreflexôes.* Pôrto Alegre: LP&M Editores, 1987.

———. *Fotógrafos pioneiros no Rio de Janeiro.* Coleção Antologia Fotográfica. Rio de Janeiro: Dazibão, 1990.

———. *Mestres da fotografia no Brasil: Coleção Gilberto Ferrez.* Rio de Janeiro: Centro Cultural Banco de Brasil, 1995.

———. *Niterói e a fotografia, 1858–1958.* Niterói: Prefeitura de Niterói, Secretaria da Cultura, FUNIARTE, 1994.

———. *Romaria de Canindé.* Rio de Janeiro: Instituto Nacional do Folclore, 1983.

Vázquez, Victor. *Reino de la espera.* Essay by Luis Rafael Sánchez. San Juan, Puerto Rico: Galería Latino Americana, 1991.

[Vázquez, Victor.] Katzew, Ilona. *Victor Vázquez: El cuerpo y el qué.* Exh. cat. San Juan, Puerto Rico: Galería Botello, 1996.

Vega, Fernando. *Imágenes del ayer.* Santo Domingo: Fundación Cultural Dominicana, 1980.

Vélez, Héctor. *¡El que se mueve no sale! Fotógrafos ambulantes.* Exh. cat. México D.F.: Museo Nacional de Culturas Populares, 1989.

Vélez, Jaime, et al. *El ojo de vidrio: Cien años de fotografía del México indio.* México D.F.: Banco de Comercio Exterior, 1992.

Verger, Pierre. *Fiestas y danzas en el Cuzco y en los Andes.* Introduction by Luis E. Valcárcel. Buenos Aires: Editorial Sudamericana, 1945.

———. *Mexico: One Hundred and Eighty-five Photographs.* Introduction by Jacques Soustelle. México D.F.: Central de Publicaciones, 1938.

Villarreal, Rogelio, et al. *Aspectos de la fotografía en México.* Vol. 1. México D.F.: Federación Editorial Mexicana, 1981.

———, and Juan Mario Pérez Oronoz. *Fotografía, arte y publicidad.* México D.F.: Federación Editorial Mexicana, 1979.

Villela, Samuel L. *Los Salmerón: Un siglo de fotografía en Guerrero.* Exh. cat. Chilpancingo, Guerrero: Instituto Guerrerense de la Cultura, Museo Regional de Chilpancingo, 1989.

Vokovich, Moy. *La lotería de la Condesa.* México D.F.: Prepensa Digital, 1996.

[Waite, C.B.] Montellano, Francisco. *C.B. Waite fotógrafo: Una mirada diversa sobre el México de principios del siglo XX.* México D.F.: Camera Lucida, Consejo Nacional para la Cultura y las Artes, Editorial Grijalbo, 1994.

Watriss, Wendy, et al. *FotoFest 1992.* Exh. cat. Houston: FotoFest, 1992.

———, et al. *FotoFest 1994.* Exh. cat. Houston: FotoFest, 1994.

———, et al. *FotoFest 1996.* Exh. cat. Houston: FotoFest, 1996.

Wilde, Betty, and Charles Biasiny-Rivera. *Island Journey.* Exh. cat. New York: En Foco, Hostos Center for the Arts & Culture, 1995.

Wilgus, A. Curtis. *Latin America: A Guide to Illustrations.* Metuchen, New Jersey: Scarecrow Press, 1981.

[Witcomb Archive.] Facio, Sara. *Witcomb: Nuestro ayer.* Buenos Aires: La Azotea Editorial Fotográfica, 1991.

[———.] González, Arrilli. *La Casa Witcomb en su 70 aniversario.* Buenos Aires: Casa Witcomb, 1939.

Wittke, Oscar. *Oscar Wittke: Imágenes fotográficas, 1979–1992.* Introduction by Chriss Fassnidge. Colección Mal de Ojo. Santiago, Chile: LOM Ediciones, 1993.

———. *Ver para creer.* Santiago, Chile: Ediciones del Ornitorrinco, 1991.

Wolfenson, Bob. *Portfólio I.* São Paulo: Sver e Boccato Editores, 1990.

Yampolsky, Mariana. *La casa en la tierra.* Introduction by Elena Poniatowska. México D.F.: Instituto Nacional Indigenista, 1981.

———. *La casa que canta: Arquitectura popular mexicana.* Villahermosa, México: Gobierno del Estado de Tabasco, 1982.

———. *Lo efímero y eterno del arte popular mexicano.* Introduction by Leopoldo Méndez. México D.F.: Fondo Editorial de la Plástica Mexicana, 1970.

———. *Mazahua.* Toluca, México: Gobierno del Estado de México, 1993.

———. *Tlacotalpan.* Introduction by Elena Poniatowska. Veracruz: Instituto Veracruzano de Cultura, 1987.

[Yampolsky, Mariana.] *La raíz y el camino.* Introduction by Elena Poniatowska. Colección Río de Luz. México D.F.: Fondo de Cultura Económica, 1985.

[———.] Poniatowska, Elena. *Estancias del olvido.* México D.F.: Educación Gráfica, 1987.

[———.] Rendón Garcini, Ricardo. *Haciendas poblanas.* México D.F.: V Centenario, 1492–1992, Comisión Puebla, Universidad Iberoamericana, 1992.

Yañez Polo, Miguel. "Aproximación crítica a la fotografía latinoamericana actual," in *Fotografía latinoamericana: Tendencias actuales.* Exh. cat. Seville: Universidad Hispanoamericana Santa María de la Rábida, 1991.

[Yas, J.J.] Orive, María Cristina, and Luis Luján. *La Antigua Guatemala: J.J. Yas—J.D. Noriega, 1880–1960.* Buenos Aires: La Azotea Editorial Fotográfica, 1990.

Yovanovich, Vida. *Fragmentos completos.* Exh. cat. Salamanca: Ediciones Universidad de Salamanca, 1994.

———, ed. *Pinta el sol: 9 fotógrafas.* México D.F.: Departamento del Distrito Federal, 1989.

[Yovanovich, Vida.] Volkow, Verónica. *Refugios callados: Fotografía de Vida Yovanovich.* Exh. cat. México D.F.: Museo Universitario del Chopo, 1988.

Zago, Manrique, et al. *Argentina: La otra patria de los italianos.* Buenos Aires: Manrique Zago Ediciones, 1983.

———, et al. *Pioneros de la Argentina: Los inmigrantes judíos.* Buenos Aires: Manrique Zago Ediciones, 1982.

Ziff, Trisha, ed. *Between Worlds: Contemporary Mexican Photography.* Exh. cat. New York: New Amsterdam Books, 1990.

Zuzunaga, Mariano. *El territorio fotográfico: La fotografía revisitada.* Barcelona: Actar, 1996.

———. *Opus XI.* Barcelona: Ars Combinatoria, Deriva Editorial, 1991.

Articles
Artículos

Aaland, Mikkel. "Mexico's Gentle Giant," *Darkroom Photography* (Marlon, Ohio), vol. 4, no. 7 (November 1982).

Acha, Juan. "La memoria del tiempo," *FotoZoom* (México D.F.), no. 174 (March 1990).

Acosta, Walther. "Museo de la fotografía de Montevideo," *Fotomundo* (Buenos Aires), no. 267 (July 1990).

Ahumada, Alicia. "Santo Tomás, Chihuahua: Caras del norte," *Cuartoscuro* (México D.F.), no. 10 (January–February 1995).

Alonso, Fabián. "Pieces of a Broken Vessel," *Photometro* (San Francisco), December 1993/January 1994.

Alva de la Canal, Ramón. "La última exposición de fotografía," *¡30-30!* (México D.F.), no. 3 (September–October 1928).

Álvarez Bravo, Manuel. "Biografía, Bibliografía," *Artes Visuales* (México D.F.), no. 12 (1976).

Andrade, Lourdes. "Suter y la inmediatez erótica del cuerpo desnudo," *Punto* (México D.F.), December 28, 1987: 18.

Andrade, Yolanda. "Signos de Este País," *Este País* (México D.F.), no. 19 (October 1992): 54–5.

Antmann, Frances. "La fotografía como elemento de análisis histórico-social," *Qué hacer?* (Lima), no. 2 (1981): 112-27.

Anza, Ana Luisa. "Carlos Somonte: Decir a través del plástico," *Cuartoscuro* (México D.F.), no. 6 (May–June 1994).

———. "Edgar Ladrón de Guevara: La nada como constante," *Cuartoscuro* (México D.F.), no. 4 (December 1993–January 1994).

———. "Gerardo Suter: Angustia de cuerpos dolientes," *Cuartoscuro* (México D.F.), no. 13 (July–August 1995).

———. "Marco Antonio Cruz: Descubrir lo cotidiano, evadir la rutina," *Cuartoscuro* (México D.F.), no. 7 (July–August 1994).

Apollonio, Umbro. "Fotografía/Pintura," *Artes Visuales* (México D.F.), no. 12 (October–December 1976).

Audine, Paolo. "Il Brasile di Cravo Neto," *Image* (Milan), 1983.

Auerbach, Ruth. "Alexander Apostol: Retrato de familia," *Extra Cámara* (Caracas), no. 3 (April/May/June 1995): 4–11.

Avilés, Jaime. "Enrique Metinides: En espera del desastre y la desgracia," *Cuartoscuro* (México D.F.), no. 3 (October–November 1993).

Beals, Carleton. "Tina Modotti," *Creative Art,* vol. 4, no. 2 (February 1926).

Becquer Casabelle, Amado. "El museo de la fotografía de Rafaela, un proyecto de identidad cultural," *Fotomundo* (Buenos Aires), no. 271 (November 1990).

———. "La desinformación visual: Malvinas 1982," *Fotomundo* (Buenos Aires), no. 275 (March 1991).

———. "La desinformación visual (II): El proceso a los ex-comandantes," *Fotomundo* (Buenos Aires), no. 276 (April 1991).

———. "Siglo y medio de fotografía," *Fotomundo* (Buenos Aires), no. 256 (August 1989).

Beezley, William H. "Shooting the Mexican Revolution," *Americas* (Washington, D.C.), vol. 28, no. 11–12 (November 1976).

Bellinghausen, Herman. "Viajes a la América exótica," *Luna Córnea* (México D.F.), no. 2 (spring 1993).

Bishop, William. "Bravo Reserve," *Creative Camera* (London), no. 231 (March 1984).

Blanco, José Joaquín. "Lola Álvarez Bravo: Donde pone la lente surge la sorpresa," *México en el arte* (México D.F.), no. 8 (spring 1985).

Blanco, Lázaro. "La fotografía: Imagen de la realidad o una manera de ver," *Arte, sociedad e ideología* (México D.F.), no. 1 (June–July 1977): 43-7.

Boulton, Alfredo. "La Margarita," *Extra Cámara* (Caracas), no. 1 (October–November–December 1994).

Boulton, María Teresa. "Luego de FotoFest," *Encuadre* (Caracas), no. 36 (1992).

———. "Una imagen por los caminos de la modernidad," *Extra Cámara* (Caracas), no. 1 (October–November–December 1994).

Bracho, Edmundo. "La tentación como estética," *Extra Cámara* (Caracas), no. 6 (1996).

Breton, André. "Souvenir du Mexique," *Minotaure* (Paris), May 1939: 29–52.

Brimmer, Henry. "Crónicas fotográficas: Xalapa," *Photometro* (San Francisco), no. 129 (June/July 1995).

Canales, Claudia. "A propósito de una investigación sobre la historia de la fotografía en México," *Antropología e Historia, Boletín del Instituto Nacional de Antropología e Historia* (México D.F.), no. 23 (July–September 1978).

———. "Reencuentro con Lola Álvarez Bravo," *Luna Córnea* (México D.F.), no. 2 (spring 1993).

Cárdenas, María Luz. "Los nuevos escenarios del yo: Fotografía contemporánea venezolana," *Extra Cámara* (Caracas), no. 3 (April/May/June 1995): 18–20.

Cardoza y Aragón, Luis. "Light and Shadow: Manuel Álvarez Bravo, Photographer," *Mexican Art and Life* (México D.F.), no. 6 (April 1939).

Casanova, Rosa. "Fotógrafo de cárceles. Usos de la fotografía en las cárceles de la ciudad de México en el siglo XIX," *Nexos* (México D.F.), no. 119 (November 1987).

———. "Usos y abusos de la fotografía liberal: Ciudadanos, reos y sirvientes, 1851–1880," *La Cultura en México* supplement of *Siempre!* (México D.F.), no. 1639 (November 1984).

Casanovas, Martí. "Las fotos de Tina Modotti: El anectodismo revolucionario," *¡30-30!* (México D.F.), no. 1 (July 1928): 4–5.

Castellanos, Alejandro. "Crossroads: Photography in Xalapa," *Photometro* (San Francisco), no. 129 (June/July 1995).

———. "De esta tierra del cielo y los infiernos," *FotoZoom* (México D.F.), no. 148 (January 1988): 16–7.

———. "El medio como mensaje: Las imágenes de Carlos Somonte," *Casa del Tiempo* (México D.F.), no. 84 (April 1989): 88–90.

———. "La construcción del color," *FotoZoom* (México D.F.), no. 138 (1987): 32–45.

———. "La generación de los ochenta," *FotoZoom* (México D.F.), March 1989.

———. "La modernidad en el sur andino," *Luna Córnea* (México D.F.), no. 4 (1994).

Castrejón, Guillermo. "Nueve horas de viaje," *Cuartoscuro* (México D.F.), no. 6 (May–June 1994).

Castro, Fernando. "A Certain Ungraciousness," *Spot* (Houston), fall 1991.

———. "Doña Flor and Her Two Shamans," *Spot* (Houston), summer 1992; *Photometro* (San Francisco), June/July 1993.

———. "Flor Garduño: Testigos de un mismo sueño," *Art Nexus* (Bogotá), no. 57 (January–March 1994).

———. "The Frayed Twine of Modernity," *Photometro* (San Francisco), 1992.

———. "Lo profano de lo sagrado," *Extra Cámara* (Caracas), no. 6 (1996).

———. "Los iluminados: La obra fotográfica de Luis González Palma," *Art Nexus* (Bogotá), December 1992.

———. "Switching Places," *Spot* (Houston), summer 1992.

———. "Time and Distance," *Photometro* (San Francisco), no. 129 (June/July 1995).

———. "Un quinto bueno: Coloquio Latinoamericano de Fotografía, Ciudad de México," *Taxi Foto* (Lima), December 1996.

———. "The Vanishing Navel of the World," *Sulfur* (Michigan), spring 1994.

———, and Miguel González. "FotoFest 1992," *Art Nexus* (Bogotá), no. 51 (August 1992).

Chimal, Carlos. "Mixtecos en California," *México Indígena* (México D.F.), no. 4 (January 1990): 33–43.

Chiriboga, Lucía, and Valeria Rodríguez. "Los indios de la selva en la mirada de las misiones religiosas," *Extra Cámara* (Caracas), no. 2 (March 1995): 42–8.

Cockcroft, Eva. "Photography, Art, and Politics in Latin America," *Art in America* (New York) 69, no. 8 (October 1981): 37–41.

Coleman, A.D. "Al norte de la frontera: Fotógrafos latinoamericanos en Nueva York y Estados Unidos," *Extra Cámara* (Caracas), no. 3 (April/May/June 1995): 65–8.

———. "The Indigenous Vision of Manuel Álvarez Bravo," *Artforum* (New York), vol. 14, no. 8 (April 1976).

———. "Manuel Álvarez Bravo," *Aperture* (New York), 1987.

———. "North of the Border, Up Canada Way," *Camera & Darkroom* (Beverly Hills, California), February 1992: 27.

———. "Speaking Tenderness to Violence: The Mayan Project of Luis González Palma," *Blackflash* (Saskatoon, Canada), vol. 13, no. 2 (summer 1995): 4–7.

Colombo, Attilio. "Mario Cravo Neto," *Progresso Fotográfico* (Milan), March 1981.

"Con esos ojos," *FotoZoom* (México D.F.), special issue devoted to the work of Jesús Sánchez Uribe, October 1986.

Conger, Amy. "Reflections on Latin American Photography," *Afterimage* (Rochester, New York), vol. 12, no. 8 (March 1985): 4–5, 21.

———. "The Second Latin American Photography Colloquium," *Obscura: The Journal of the Los Angeles Center for Photographic Studies* (Los Angeles), no. 6 (December 1981–February 1982).

Cordero Vargas, Leticia. "Mitos del agua y el cuerpo," *Revolución y Cultura* (Havana), no. 11 (1989): 46.

Coronel Rivera, Juan. "Carlos Somonte," *Artes de México* (México D.F.), no. 13 (fall 1991): 110.

———. "Gerardo Suter," *Artes de México* (México D.F.), no. 10 (winter 1990).

———. "Germán Herrera," *El Faro* (México D.F.), no. 1 (January–March 1990).

———. "Jesús Sánchez Uribe," *Artes de México* (México D.F.), no. 7 (spring 1990).

———. "Laura Cohen," *Artes de México* (México D.F.), no. 6 (winter 1989): 108.

———. "Salvador Lutteroth," *Artes de México* (México D.F.), no. 5 (fall 1989).

Cosmos, Ángel, and Alejandro Castellanos. "Fotografía y Sociedad: Conversación con Mariana Yampolsky y Francisco Reyes Palma," *FotoZoom* (México D.F.), no. 175 (April 1990).

Crespo de la Serna, Jorge. "Estampas fotográficas de Lola Álvarez Bravo," *México en la Cultura* (México D.F.), October 4, 1953: 6.

Cuarterolo, Miguel Ángel. "Daguerrotipos, los espejos de la memoria," *El Coleccionista* (Buenos Aires), no. 18 (August 1989).

———. "El daguerrotipo en América," *Fotomundo* (Buenos Aires), no. 214 (February 1986).

———. "Entrevista a Manuel Álvarez Bravo," *Iris Foto* (São Paulo), no. 405 (July 1987).

———. "Estereofotografía, la TV del siglo XIX," *El Coleccionista* (Buenos Aires), no. 18 (August 1989).

———. "La epopeya de la imagen," *FotoZoom* (Buenos Aires), no. 3 (August 1989).

———. "La fotografía a la luz de los precios," *El Coleccionista* (Buenos Aires), no. 28 (July 1990).

———. "Que la historia no nos sorprenda sin pasado," *Fotomundo* (Buenos Aires), no. 217 (May 1986).

Davidson, Martha. "El arte fotográfico de ayer y hoy," *Americas* (Washington, D.C.), no. 4 (July–August 1984).

Debroise, Olivier. "Fotografía directa—Fotografía compuesta," *Memoria de papel* (México D.F.), vol. 2, no. 3 (April 1992): 20–5.

———. "Fotografía: Verdad y belleza. Notas sobre la historia de la fotografía en México," *México en el arte* (México D.F.), no. 23 (1989).

———. "La ciudad silenciosa," *Luna Córnea* (México D.F.), no. 8 (1995).

———. "Tina Modotti, fotógrafa. Una evaluación," *La Cultura en México* supplement of *Siempre!* (México D.F.), no. 1107 (August 1983).

———. "¿Un postmodernismo en México?," *México en el arte* (México D.F.), no. 16 (spring 1987): 56–63.

Desnoes, Edmundo. "Six Stations of the Latin American Via Crucis," *Aperture*, special issue dedicated to Latin American Photography (New York), no. 109 (winter 1987).

Dorronsoro, Josune. "¿Cómo se hace un fotógrafo venezolano?," *Sin Límite* (Caracas), no. 2 (March–April 1983).

———. "FotoFest 1992: Latinoamérica en un festival de la fotografía," *Encuadre* (Caracas), no. 36 (1992).

———. "Fotografía, Razetti," *Imagen* (Caracas), December 1990.

———. "Fotografía y democracia en Argentina y Venezuela," *Analys-art* (Caracas), no. 8 (December 1993).

———. "Historia capitulada de la fotografía," *Encuadre* (Caracas), 1985.

———. "La fotografía venezolana ante el ideal de progreso (primera mitad del siglo XX)," *Separata* supplement of *Encuadre* (Caracas), no. 14 (September–October 1992).

———. "Rasgos modernistas en la fotografía venezolana," *Extra Cámara* (Caracas), no. 1 (October–November–December 1994).

———. "Usos de la fotografía en la historia," *Revista de Historia* (Caracas), no. 2 (January–March 1984).

Drohojowska, Hunter. "The Gray Caballeros," *Art Issues* (West Hollywood, California), no. 20 (November/December 1991): 20–2.

Eder, Rita. "El arte de Álvarez Bravo en los años treinta," *Luna Córnea* (México D.F.), no. 1 (winter 1992–93).

Eguiarte, María Estela. "El fotógrafo constructor de realidades: La foto de los ochenta en México," *Revista de la Escuela Nacional de Artes Plásticas* (México D.F.), vol. 3, no. 9 (October 1989): 13–20.

"El arte fotográfico de Carlos Fernández," *Revista de Bellas Artes* (México D.F.), no. 17 (1974).

"El arte fotográfico de Jesús Sánchez Uribe," *Revista de Bellas Artes* (México D.F.), no. 21 (1975).

"El arte fotográfico de Jorge Noriega," *Revista de Bellas Artes* (México D.F.), no. 24 (1975).

"El arte fotográfico de Lázaro Blanco," *Revista de Bellas Artes* (México D.F.), no. 23 (1975).

"El arte fotográfico de Manuel Álvarez Bravo," *Revista de Bellas Artes* (México D.F.), no. 19 (1975).

"El arte fotográfico de Nacho López: Mi punto de partida," *Revista de Bellas Artes* (México D.F.), no. 30 (1976).

"El arte fotográfico de Rafael Doniz," *Revista de Bellas Artes* (México D.F.), no. 20 (1975).

"El arte fotográfico de Rafael López Castro: El mercado de Puente de Fierro," *Revista de Bellas Artes* (México D.F.), no. 25 (1976).

Eleta, Sandra. "La servidumbre: Fotografías de Sandra Eleta," *Extra Cámara* (Caracas), no. 4 (July/August/September 1995): 56–9.

Elizondo, Salvador. "Manuel Álvarez Bravo," *Plural* (México D.F.), no. 47 (August 1975).

"Ensayo fotográfico," *FotoZoom* (México D.F.), no. 66 (March 1981): 36–43.

Escobar, María Auxiliadora. "Fotografiar universos," *Extra Cámara* (Caracas), no. 3 (April/May/June 1995): 21–3.

Espinoza, Eduardo, and Oweena Fogarty. "Otra luz," *Luna Córnea* (México D.F.), no. 10 (1996).

———. "La piedra y el paisaje: Jan Hendrix," *Artes de México* (México D.F.), no. 1 (fall 1988): 71.

Facio, Sara. "Fernando Paillet 1880–1967," *Photovision* (Madrid), no. 3 (1982).

Fell, Judith. "Kunst under Castro," *Szene* (Hamburg), June 1992: 111.

———. "Schwere Geburt. Die Kunst einer Mutter aus Kuba," *Szene* (Hamburg), October 1992, 116.

Fernandes Júnior, Rubens. "Fotobrasil," *Revista do MASP* (São Paulo), no. 2 (1992).

Fernández Ledesma, Gabriel. "La fotografía de la villa de Guadalupe," *Forma* (México D.F.), no. 2 (November–December 1926).

Ferrer, Elizabeth. "Embodying Earth: Eugenia Vargas Daniels," *New Observations*, no. 81 (January-February 1991): 28–30.

———. "Encountering Difference: Four Mexican Photographers," *Center Quarterly*, Woodstock Center for Photography (Woodstock, New York), vol. 14, no. 1 (1992): 17.

———. "Manos Poderosas: The Photography of Graciela Iturbide," *Review: Latin American Literature and Arts* (New York), no. 47 (fall 1993): 69–78.

———. "Masters of Modern Mexican Photography," *Latin American Art* (Scottsdale, Arizona), vol. 2, no. 4 (fall 1990): 61–5.

———. "Rubén Ortiz," *Poliester* (México D.F.), vol. 2, no. 5 (spring 1993).

Ferrez, Gilberto. "A fotografia no Brasil e um de seus mais dedicados servidores: Marc Ferrez, 1843–1923," *Revista do Patrimonio Histórico e Artistico Nacional* (Rio de Janeiro), 1953.

———. "Os irmaos Ferrez da missao artística francesa," *Revista do Instituto Histórico e Geográfico Brasileiro* (Rio de Janeiro), April/June 1967.

———. "Um paseo a Petrópolis em companhia do fotógrafo Marc Ferrez," *Anuário do Museo Imperial*, Ministério da Educaçao e Saúde (Petrópolis, Brazil), 1948.

Figueroa, María. "Ricardo Garibay: El abrazo del tiempo," *Cuartoscuro* (México D.F.), no. 8 (September–October 1994).

Florence, Arnaldo Machado. "Hércules Florence: O pioneiro da fotografia," *Boletim*, Foto Cine Club Bandeirante (São Paulo), 1948.

Flores Guerrero, Raúl. "Las fotografías que 'denigran' a México," *México en la Cultura* (México D.F.), November 25, 1956: 5.

Flores Olea, Víctor. "Lola Álvarez Bravo y la fotografía de 'autor,'" *Proceso* (México D.F.), August 9, 1993.

Fondiller, Harvey V. "Did This Man Invent Photography in Brazil in 1832?," *Popular Photography* (New York), November 1976.

Fontcuberta, Joan. "Rostros del pueblo, miradas de otro tiempo," *Photovision* (Madrid), no. 3 (January–March 1982).

"Fotografía Mejicana," *Arte fotográfico* (Madrid), no. 417 (1986): 844–5.

Francés, José. "La fotografía artística," *Foto* (México D.F.), November 1935: 49–51.

Freund, Giselle. "Mexico Hosts First Latin American Conference on Photography," *Afterimage* (Rochester, New York), no. 6 (October 1978).

Fuentes-Berain, Marcela. "Mujeres de prensa: Ladronas de almas," *Cuartoscuro* (México D.F.), no. 9 (November–December 1994).

Fusco, Coco. "Essential Differences: Photographs of Mexican Women," *Afterimage* (Rochester, New York), vol. 18, no. 9 (1991): 11–3.

Galindo, Enrique. "Fotografía de asuntos típicos," *Foto* (México D.F.), May 1935: 50.

———. "La fotografía pictórica," *Foto* (México D.F.), April 1935: 16–22.

García, Emma Cecilia. "Una posible silueta para una futura historiografía de la fotografía en México," *Artes Visuales* (México D.F.), no. 12 (October-December 1976): 2–6.

García Verástegui, Lía. "La fotografía en México," *Memoria de papel* (México D.F.), no. 3 (April 1992).

Garza, Mario de la. "Entre Maximiliano y la bola/1. Notas sobre el retrato fotográfico mexicano de finales del siglo xix a principios del siglo xx," *La Cultura en México* supplement of *Siempre!* (México D.F.), no. 1088 (April 1983).

———. "Entre Maximiliano y la bola/2. Un oceáno azul añil cuelga de un foco," *La Cultura en México* supplement of *Siempre!* (México D.F.), no. 1100 (July 1983).

Garza, Norma. "Juan Rodrigo Llaguna: Detrás del arreglo dominguero," *Cuartoscuro* (México D.F.), no. 3 (October–November 1993).

Gautier, Roberto. "The Face of the Pyramid," *Contemporánea*, no. 23 (December 1990): 100–1.

"Gerardo Suter," *CV Photo* (Montreal), no. 20 (fall 1992): 9–11.

"Gerardo Suter," *Fotografia oltre news* (Switzerland), no. 6 (March-April 1984): 12–5.

"Gerardo Suter," *New Observations*, no. 41 (1986): 2–5.

"Gerardo Suter: Retorno al templo imaginario," *FotoZoom* (México D.F.), no. 120 (September 1985): 62–5.

"Germán Herrera," *Photometro* (San Francisco), vol. 8, no. 79 (May 1990): 11.

Gesualdo, Vicente. "Daguerrotipos, los comienzos de la fotografía en la Argentina," *Autoclub* (Buenos Aires), no. 118 (June 1982).

———. "Los que fijaron la imagen del país," *Todo es Historia* (Buenos Aires), November 1983.

Giménez Cacho, Marisa. "La luz del pensamiento: Imágenes de Armando Salas Portugal," *Luna Córnea* (México D.F.), no. 10 (1996).

Gleed, Arthur. "La fotografía como record del espíritu de los tiempos," *Foto* (México D.F.), June 1935.

Goded, Maya. "En busca de otras raíces," *Cuartoscuro* (México D.F.), no. 6 (May–June 1994).

Gola, Patricia. "Escenarios rituales: Conversación con Gerardo Suter," *Luna Córnea* (México D.F.), no. 2 (spring 1993).

———. "Martín Chambi: Imágenes de lo eterno," *Luna Córnea* (México D.F.), no. 1 (winter 1992–93).

Goldman, Shifra. "Mexican Splendor: The Official and Unofficial Stories," *Visions* (New York), vol. 6, no. 2 (spring 1992): 8–13.

Gómez Gómez, Juan Vicente. "El indígena venezolano como hecho iconográfico," *Extra Cámara* (Caracas), no. 2 (March 1995): 32–6.

González, Amelio. "El arte fotográfico de Héctor García," *Revista de Bellas Artes* (México D.F.), no. 16 (1974).

González, Laura. "Una arqueología del cuerpo," *Photovision* (Madrid), no. 23 (spring 1992).

González, Luis Humberto. "Héctor García: Fotógrafo de la ciudad (fragmentos)," *Luna Córnea* (México D.F.), no. 8 (1995).

González Cruz-M, Maricela. "La fotografía como memoria histórica de México," *FotoZoom* (México D.F.), no. 174 (March 1990).

González Rodríguez, Sergio. "Congelar la imagen, ensayar la lucidez," *La Cultura en México* supplement of *Siempre!* (México D.F.), no. 1074 (January 1984).

———. "Cuerpo, control y mercancía: Fotografía prostibularia," *Luna Córnea* (México D.F.), no. 4 (1994).

Grace, Robin. "Manuel Álvarez Bravo," *Album* (London), no. 9 (October 1970): 2–14.

Greenstein, M.A. "Eugenia Vargas Daniels," *High Performance* (New York), no. 58/59 (summer/fall 1992): 80–1.

Guédez, Victor. "Los hijos de Guillermo Tell: Resurgimiento de la plástica cubana," *Art Nexus* (Bogotá), no. 2 (1991).

Gutiérrez, Natalia. "Jaquelín Abdalá. Marta María Pérez," *Art Nexus* (Bogotá), no. 5 (1992).

Gutiérrez-Moyano, Beatriz. "¿Qué pasa con la fotografía mexicana de hoy?" *Artes Visuales* (México D.F.), no. 12 (October–December 1976): 19–22.

Hancock de Sandoval, Judith. "Cien años de fotografía en México," *Artes Visuales* (México D.F.), no. 12 (October–December 1976).

Hanly, Elizabeth. "Santería: An Alternative Pulse," *Aperture*, special isssue dedicated to Cuba (New York), no. 141 (1995).

Haya, María Eugenia. "Photography in Latin America," *Aperture*, special issue dedicated to Latin American Photography (New York), no. 109 (winter 1987): 58–69.

———. "Sobre la fotografía cubana," *Revolución y cultura* (Havana), May 1980.

Heredia, Jorge. "Between Worlds: Contemporary Mexican Photography," *Perspektief* (Rotterdam), no. 42 (October 1991): 64–5.

Hernández, Alberto. "Fronteras," *México Indígena* (México D.F.), no. 11 (September 1990).

Hernández, Erena. "Una maternidad diferente," *Granma* (Havana), 1989.

Hernández D'Jesús, Enrique. "Luis Brito," *Extra Cámara* (Caracas), no. 6 (1996).

Hill, Paul, and Tom Cooper. "Camera-Interview, Manuel Álvarez Bravo," *Camera* (London), part 1: vol. 56, no. 5 (May 1977); part 2, vol. 56, no. 8 (August 1977).

Hixson, Catherine. "Crossing Borders," *Flash Art* (Milan), November–December 1991.

Hollander, Kurt. "Andrés Serrano," *Poliester* (México D.F.), no. 5 (spring 1993).

———. "Iluminando fronteras," *Poliester* (México D.F.), no. 1 (spring 1992).

Hooks, Margaret. "Assignment, Mexico: The Mystery of the Missing Modottis," *Afterimage* (Rochester, New York), no. 19 (November 1991): 10–1.

———. "Ricardo Salazar: La mirada del ciudadano," *Luna Córnea* (México D.F.), no. 8 (1995).

Hope, Julia. "Post-Colonial Surrender," *Artscriber*, 1991.

Hopkinson, Amanda. "All's Well Down Mexico Way: The Very Healthy State of Photography South of the Mexican Border," *British Journal of Photography* (London), no. 136 (November 1989): 10–3.

———. "Sebastião Salgado, Last Year's Winner of the Hasselblad Foundation's Photography Prize: Interview," *British Journal of Photography* (London), no. 137 (March 1990): 11–5.

Horton Anne. "Learning Latin," *Art & Auction* (New York), October 1994: 134–9.

"How to Read Macho House" and "The Fence," *Poliester* (México D.F.), no. 1 (spring 1992): 34–5.

Huayhuaca, José Carlos. "Notas sobre fotografía," *Lienzo*, Universidad de Lima (Lima), no. 8 (1988).

Huerta, David. "El torbellino de los cuerpos, Ana Casas, Oweena Fogarty y Eugenia Vargas," *Luna Córnea* (México D.F.), no. 4 (1994).

J.R.L.R. "Santa Fe del 900 a través de la lente de José Beleno," *El Litoral* (Santa Fe, New Mexico), June 20, 1983.

Jiménez, Adriana. "En el ring de Víctor Mendiola," *Cuartoscuro* (México D.F.), no. 1 (June–July 1993).

———. "Gabriel Figueroa Flores: Enganchar las miradas," *Cuartoscuro* (México D.F.), no. 4 (December 1993–January 1994).

———. "La cárcel de los sueños, Vida Yovanovich: Respetar el tiempo," *Cuartoscuro* (México D.F.), no. 2 (August–September 1993).

Jouffroy, Alain. "Una objetividad natural: Víctor Flores Olea," *La Cultura en México* supplement of *Siempre!* (México D.F.), no. 1056 (September 1982).

Kaufman, Frederick. "Graciela Iturbide," *Aperture* (New York), no. 138 (winter 1995): 36–47.

Kossoy, Boris. "Hércules Florence: Pioneer of Photography in Brazil," *Image*, International Museum of Photography at George Eastman House (Rochester, New York), vol. 20, no. 1 (March 1977).

———. "Hércules Florence: Pioneiro da fotografia no Brasil," *O Estado de São Paulo*, Suplemento Literário (São Paulo), October 12, 1973.

———. "An Inventor of Photography," *Photo History III*, The Photographic Historical Society (Rochester, New York), 1979.

———. "La scoperta della fotografia in un area periferica," *Rivista de Storia e Critica della Fotografia* (Ivrea: Priuli & Verlucca), no. 6 (1984).

———. "Militão Augusto de Azevedo of Brazil: The Photographic Documentation of São Paulo (1862–1887)," *History of Photography* (London), no. 4 (January 1980): 9–17.

———. "Panorama do fotografia no Brasil desde 1832," *O Estado de Sâo Paulo*, Suplemento Literário (São Paulo), October 18, 1975.

———, and María Luiza Tuccí Carneiro. "Le noir dans l'iconographie brésilienne du XIXème siècle: Une vision européene," *Revue de la Bibliothèque Nationale* (Paris), no. 39 (1991).

Kozloff, Max. "Chambi of Cuzco," *Art in America* (New York), December 1979: 107–11.

Leffingwell, Edward. "Mario Cravo Neto," *Poliester* (México D.F.), vol. 2, no. 5 (spring 1993).

———. "Report from Brazil: São Paulo Diary," *Art in America* (New York), no. 1 (January 1989).

Lerner, Jesse. "Simultaneous Realities," *Afterimage* (Rochester, New York), October 1992: 15–6.

Lida, David. "Surreal City," *Independent Magazine* (London), April 1990: 36.

Livingston, Kathryn. "On His Own in Mexico: A Quiet Ovation for a Quiet Visionary," *American Photo* (New York), no. 19 (August 1987): 16.

Lizama, Silvia. "Explorations: Three Portfolios," *Aperture*, special issue dedicated to Cuba (New York), no. 141 (1995).

Londoño, Patricia. "Pasto a través de la fotografía," *Boletín Cultural y Bibligráfico* (Bogotá), vol. 22, no. 5 (1985).

López, Alfredo. "Exposición de placas," *El Alcaraván* (Oaxaca, México), vol. 4, no. 14 (December 1993): 85–6.

Lubin, Peter. "From Mexico City to the Mexique Bay," *Bostonian Magazine* (Boston), July-August 1990: 46–51.

MacMasters, Merry. "La fotografía de Sebastião Salgado," *Luna Córnea* (México D.F.), no. 1 (winter 1992–93).

Magalhaes, Angela, and Nadja Peregrino. "Visualidad en el Amazonas: La cuestión de la fotografía," *Extra Cámara* (Caracas), no. 2 (March 1995): 25–31.

Malvido, Adriana. "Francisco Mata Rosas: Para desenmascarar las fiestas," *Cuartoscuro* (México D.F.), no. 4 (December 1993–January 1994).

Mangialardi, Silvia. "FotoFest '96: VI Mes Internacional de Fotografía," *Fotomundo* (Buenos Aires), April 1996.

"Manuel Álvarez Bravo: Portfolio of Mexican Photographs, with a Statement by Paul Strand," *Aperture* (New York), vol. 13, no. 4 (1968): 2–9.

Marceles Daconta, Eduardo. "La fotografía en Colombia: Evolución, historia, y anécdotas," *Nueva Frontera* (Bogotá), no. 445 (October 1983).

Martel, P. "Para la historia de la fotografía artística," *Foto* (México D.F.), October 1935: 3–6.

Martínez, Eniac. "El juego de la conquista," *México Desconocido* (México D.F.), no. 142 (December 1988): 18–22.

Mason, Ch. Theo. "La fotografía en la Ciudad de México," *Foto* (México D.F.), February–March–April 1937: 19–22.

Massé, Patricia. "Julio Michaud: Editor. Libros fotográficos del siglo XIX," *Luna Córnea* (México D.F.), no. 6 (1995).

———. "Tarjetas de visitas mexicanas," *Luna Córnea* (México D.F.), no. 3 (1993).

———, and Ariel Arnal. "Nacho López: Cronista en blanco y negro," *Luna Córnea* (México D.F.), no. 8 (1995).

Masuoka, Susan N. "El maestro de la fotografía mexicana," *Americas* (Washington, D.C.), no. 4 (July–August 1984).

McElroy, Keith. "The Daguerrean Era in Peru, 1839–1859," *History of Photography* (London), no. 3 (April 1979): 111–22.

———. "Fotógrafos extranjeros antes de la revolución," *Artes Visuales* (México D.F.), no. 12 (October/December 1976).

———. "La Tapada Limeña: The Iconography of the Veiled Woman in 19th-Century Peru," *History of Photography* (London), no. 5 (April 1981): 133–47.

———. "Prisoner in Peru," *History of Photography* (London), no. 3 (April 1979): 132.

McGovern, Adam. "New Generation in Mexico at The Other Gallery," *Cover* (New York), vol. 4, no. 8 (February 1988): 17.

Medina, Álvaro. "El lugar y el tiempo de las fotografías de Luis B. Ramos," *Arte en Colombia* (Bogotá), no. 37 (September 1988).

Mejía Arango, Juan Luis. "La fotografía del siglo XIX," *El Mundo Semanal* (Medellín), April 25, 1981.

Mendonça, Casimiro Xavier de. "Mario Cravo Neto," *Atlante* (São Paulo), no. 1 (1989).

Merrill, R.J. "The Big World Beckons. The Perennial Illusion of a Vulnerable Principle: Another Mexican Art at the Art Center College of Design," *Artweek* (San Jose, California), vol. 22, no. 33 (October 10, 1991): 1–16.

Meyer, Pedro. "Inside the USA," *American Art* (New York), vol. 5, no. 3 (summer 1991).

———. "La revolución digital," *Luna Córnea* (México D.F.), no. 2 (spring 1993).

Modotti, Tina. "La fotografía debe ser exclusivamente fotografía," *Foto* (México D.F.), December 16, 1937: 20–1.

———. "On Photography," *Mexican Folkways* (México D.F.), vol. 5, no. 4 (1929): 196–8.

Molina, Juan Antonio. "Zoo-logos, or the Territories of Reduction," *Aperture*, special issue dedicated to Cuba (New York), no. 141 (1995).

Molina, Mauricio. "La estación del vidente," *Luna Córnea* (México D.F.), no. 1 (winter 1992–93).

Moncada, Gerardo. "Lo imaginario cotidiano," *Mira* (México D.F.), vol. 3, no. 141 (November 9, 1992): 28–31.

Monsiváis, Carlos. "Continuidad de las imágenes. Notas a partir del Archivo Casasola," *Artes Visuales* (México D.F.), no. 12 (October–December 1976): 13–5.

———. "Cronista íntima de una época: Ahora la obra de Lola Álvarez Bravo, frente a nuestros ojos," *Proceso* (México D.F.), August 9, 1993.

———. "La Ciudad de México: Un hacerse entre ruinas," *El Paseante* (Spain), special double issue on Mexico, no. 15–16 (1990): 10–9.

———. "Los Hermanos Mayo . . . Y en una reconquista feliz de otra inocencia," *La Cultura en México* supplement of *Siempre!* (México D.F.), August 12, 1981.

———. "Los ojos dioses del paisaje" and "Manuel Álvarez Bravo, un estilo una estela," *Photovision* (Madrid), April–June 1982.

———. "Los testimonios delatores, las recuperaciones estéticas," *La Cultura en México* supplement of *Siempre!* (México D.F.), no. 1074 (January 1983).

———. "Notas sobre la historia de la fotografía en México," *Revista de la Universidad Nacional Autónoma de México* (México D.F.), vol. 25, no. 5–6 (December 1980–January 1981).

———. "Por sus fotos los conoceréis," *Nexos* (México D.F.), May 1981.

———. "Tina Modotti y Edward Weston en México," *Revista de la Universidad de México* (México D.F.), vol. 21, no. 6 (February 6, 1977).

———. "Yolanda Andrade," *Atlántica* (Spain), no. 4 (November 1992): 39–45.

Morales, Alfonso. "Livianos y diletantes," *Luna Córnea* (México D.F.), no. 4 (1994).

———. "Los espectros de San Antonio Abad. El Gran Lente, José Antonio Bustamante," *Cuartoscuro* (México D.F.), no. 2 (August–September 1993).

Moro, César. "La fatalidad vestida de negro," *Luna Córnea* (México D.F.), no. 1 (winter 1992–93).

Mosquera, Gerardo. "¿Feminismo en Cuba?," *Revolución y Cultura* (Havana), no. 6 (1990).

———. "Marta María Pérez: Self-Portraits of the Cosmos," *Aperture*, special issue dedicated to Cuba (New York), no. 141 (1995).

———. "Martín López," *Poliester* (México D.F.), vol. 2, no. 5 (spring 1993).

———. "Nuevos fotógrafos," *Arte en Colombia* (Bogotá), no. 49 (January 1992): 159–60.

Moyano, Beatriz. "¿Qué pasa con la fotografía mexicana de hoy?" *Artes Visuales* (México D.F.), no. 12 (October–December 1976).

Mraz, John. "Cuban Photography: Context and Meaning," *History of Photography* (London), vol. 18, no. 1 (1994).

———. "David Maawad: Embalsamar el pasado," *Cuartoscuro* (México D.F.), no. 15 (1995).

———. "Enajenación enigmática: América Latina en la fotografía de Sebastiao Salgado," *La Jornada Semanal* (México D.F.), no. 258 (May 22, 1994).

———. "Foto Hermanos Mayo: A Mexican Collective," *History of Photography* (London), vol. 17, no. 1 (1993).

———. "Fotografía cubana: Contexto y significado," *La Jornada Semanal* (México D.F.), no. 267 (July 24, 1994).

———. "From Positivism to Populism: Toward a History of Photojournalism in Mexico," *Afterimage* (Rochester, New York), no. 18 (January 1991): 8–11.

———. "Los extremos del fotoperiodismo: Los Hermanos Mayo y Nacho López," *Cuartoscuro* (México D.F.), no. 9 (1996).

———. "Más allá de la decoración: Hacia una historia gráfica de las mujeres en México," *Política y Cultura* (México D.F.), no. 1 (1992).

———. "Nacho López: Photojournalist of the 1950's," *History of Photography* (London), vol. 20, no. 3 (1996).

Murphy, Jay. "Testing the Limits: Report from Havana," *Art in America* (New York), October 1992: 66.

Murray, Joan. "The Sculptural Nude," *Artweek* (San Jose, California), June 1987.

Musacchio, Humberto. "La fotografía de prensa: Apuntes para un árbol genealógico," *Kiosko* (México D.F.), no. 3 (January 1992).

Naef, Weston. "Hércules Poirot, 'Inventor do Fotografía,' " *Artforum* (New York), February 1976.

Naggar, Carol. "Profile," *Camera International* (Paris), no. 5 (winter 1990–91): 22–4.

Navarrete, José Antonio. "El bizarro moderno," *Extra Cámara* (Caracas), no. 1 (October–November–December 1994).

———. "La fotografía: Especificidad y 'especificomanía,' " *Analys-art* (Caracas), no. 8 (December 1993).

———. "Una mirada a la fotografía contemporánea venezolana," *Extra Cámara* (Caracas), no. 3 (April/May/June 1995): 33–62.

———, et al. *Encuadre* (Caracas), special issue dedicated to II Jornadas Fotográficas de Mérida, March 1993.

Navarrete, Silvia. "Los insectos en el arte contemporáneo mexicano," *Artes de México* (México D.F.), no. 11 (spring 1991): 54–7.

"Nuevos valores: Gerardo Suter," *FotoZoom* (México D.F.), no. 14 (November 1976): 40–3.

Nyrhinen, Tiina. "Aitia painaa vastuu ja pelko," *Helsingin Sanomat* (Helsinki), April 1989.

Ocharán, Cecilia. "De mujer a mujer," *FotoZoom* (México D.F.), vol. 11, no. 131 (August 1986): 17: 38–43.

Oliveira, Moracy. "Espíritos sem nome," *Fotoptica* (São Paulo), May 1985.

Orive, María Cristina. "Fotografía en América Latina: ¿Realidad, lucha o evasión?" *Artes Visuales* (México D.F.), no. 12 (October–December 1976): 24–8.

Ortiz, Mauricio. "La otra ciudad," *México Indígena* (México D.F.), June 1991: 5.

Ortiz, Rubén. "La arquitectura de la postmodernidad," *México en el arte* (México D.F.), no. 16 (spring 1987): 34–9.

———. "La bochornosa realidad: Notas sobre fotografía," *La Pusmoderna* (México D.F.), no. 4 (spring 1992): 40–3.

———. "Pedro Meyer," *Poliester* (México D.F.), no. 5 (spring 1993).

———. "Y retiemble en su centro la tierra," *México en el arte* (México D.F.), no. 16 (spring 1987): 34–9.

Padrón Toro, Antonio. "El legado de Alfredo Boulton," *Extra Cámara* (Caracas), no. 6 (1996).

———. "Juan José Benzo o la imagen íntima de un pueblo anónimo," *Extra Cámara* (Caracas), no. 4 (July/August/September 1995): 9–11.

Palencia, Ceferino. "El arte en la fotografía de Lola Álvarez Bravo," *México en la Cultura* (México D.F.), June 17, 1951: 5.

Palenzuela, Juan C. "Rostros y oficios latinoamericanos," *Extra Cámara* (Caracas), no. 6 (1996).

Parada, Esther. "Notes on Latin American Photography," *Afterimage* (Rochester, New York), vol. 9, no. 4 (November 1981): 10–6.

———. "Río de luz," *Aperture* (New York), no. 105 (winter 1987): 73–7.

Parker, Fred. "Manuel Álvarez Bravo," *Camera* (London), vol. 51, no. 1 (January 1972).

Paz, Octavio. "Homenaje a Álvarez Bravo, cara al tiempo," *Plural* (México D.F.), no. 58 (July 1976).

Pecanins, Marisa. "Tras Álvarez Bravo," *Artes visuales* (México D.F.), no. 25 (August 1980): 47.

Peñaherrera, Liliana. "Historia de la fotografía en el Perú," *Lienzo*, Universidad de Lima (Lima), no. 8 (1988).

Pereira, Eugenio S. "El centenario de la fotografía en Chile, 1840–1940," *Boletín de la Academia Chilena de Historia* (Santiago, Chile), no. 20 (1942).

Pérez, Nissan. "Visiones de lo imaginario, sueños de lo intangible," *Vuelta* (México D.F.), no. 183 (1992).

Pérez Aznar, Ataúlfo H. "Archivos de placas fotográficas del Museo de Ciencias Naturales de La Plata," *Fotomundo* (Buenos Aires), no. 264 (April 1990).

Pickard, Charmaine, and Sarah Potter. "Corpus Delicti," *Photovision* (Madrid), no. 23 (spring 1992).

Pigazzini, Vittorio. "Animale e maschere sono in Messico simboli misteriosi," *Arte* (Milan), no. 205 (March 1990): 59.

Pilonieta Blanco, Gabriel. "José de Jesús Dávila Balza: Fotógrafo chiguarero," *Extra Cámara* (Caracas), no. 4 (July/August/September 1995): 12–6.

Pina, Francisco. "Raíces," *México en la Cultura* supplement of *Siempre!* (México D.F.), no. 6 (September 26, 1954).

Pini, Ivonne. "Los hijos de Guillermo Tell," *Art Nexus* (Bogotá), no. 2 (1991).

Pishardo, Fernando. "Los sueños de todos los días," *Plural* (México D.F.), vol. 14, no. 164 (May 1985).

Ponce de León, Carolina. "Consuelo Castañeda," *Poliester* (México D.F.), vol. 2, no. 5 (spring 1993).

Poniatowska, Elena. "El sueño es blanco y negro," *Luna Córnea* (México D.F.), no. 1 (winter 1992–93).

———. "Memoria del Tiempo: Una gran exposición de fotografía," *FotoZoom* (México D.F.), no. 175 (April 1990).

Ponte, Antonio José. "Eyes of Havana," *Aperture*, special issue dedicated to Cuba (New York), no. 141 (1995).

Poole, Deborah. "Figueroa Aznar and the Cusco *Indigenistas*: Photography and Modernism in Early Twentieth Century Peru," *Representations*, no. 38 (spring 1992): 39–75.

"Portafolio of Carlos Somonte," *FotoZoom* (México D.F.), vol. 8, no. 93 (June 1983): 25–35.

Postal, Umberto. "Classicismo Tropical," *Guia Internacional das Artes* (São Paulo), April 1989.

Pressaco, Alfredo Santos. "¿Hércules Florence: Primeiro fotógrafo de América?," *Fotocamera* (Rio de Janeiro), no. 172 (December 1965): 61–2.

Priamo, Luis. "Fotografía antigua de aficionados," *Fotomundo* (Buenos Aires), no. 252 (April 1989).

———. "La fotografía: Un patrimonio cultural," *El Fotógrafo* (Buenos Aires), no. 1 (July 1981).

———. "Las fotos del AGN," *Fotomundo* (Buenos Aires), no. 286 (February 1992).

———. "Sobre el concepto de fotografía antigua," *Fotomundo* (Buenos Aires), no. 223 (November 1986).

———. "Sobre la fotografía de difuntos (Parte I/II)," *Fotomundo* (Buenos Aires), no. 269/270 (September/October 1990).

Prieto, Juan Manuel. "Una mirada a la fotografía paraguaya," *Encuadre* (Caracas), no. 38 (September-October 1992).

Quintavalle, Arturo. "Photoamerica," *Panorama* (Milan), March 1984.

Ramírez, Luis Enrique. "Adolfo Pérez Butrón: Vuelo de imaginaciones," *Cuartoscuro* (México D.F.), no. 8 (September–October 1994).

———. "Martiza López: La búsqueda en todos los campos," *Cuartoscuro* (México D.F.), no. 3 (October–November 1993).

Rangel, Gabriela, and Lía Caraballo. "Una perspectiva venezolana," *Extra Cámara* (Caracas), no. 6 (1996).

Reyes Palma, Francisco. "Memoria del Tiempo: 150 años de fotografía en México," *FotoZoom* (México D.F.), no. 174 (March 1990).

Ribeiro, Leogilson. "Da natureza ao acrílico," *Veja* (São Paulo), June 1971.

Rice, Leeland. "Mexico's Masters Photographs," *Artweek* (San Jose, California), May 22, 1971.

Rivera, Diego. "Edward Weston y Tina Modotti," *Mexican Folkways* (México D.F.), no. 6 (April–May 1926).

Robinson, Keith. "A Little History of Photography in Mexico," *Creative Camera* (London), May 1989: 32.

———. "Tierra y libertad: Land and Liberty," *Creative Camera* (London), April 1986: 6–8.

Robledo, Beatriz Helena. "Manizales a través de la fotografía," *Boletín Cultural y Bibliográfico* (Bogotá), vol. 23, no. 7 (1986).

Rodríguez, Antonio. "Después de doce años expone Manuel Álvarez Bravo," *México en la cultura* (México D.F.), March 10, 1957: 7.

Rodríguez, José Antonio. "Catorce años de la fotografía contemporánea," *Memoria de papel* (México D.F.), no. 3 (April 1992).

———. "La IV Bienal Fotográfica: Otro síntoma de época," *Cuartoscuro* (México D.F.), no. 7 (July–August 1994).

———. "La fotografía en México: La múltiple historia de sus inicios," *Artes* (México D.F.), 1990.

———. "La gramática constructiva de Agustín Jiménez," *Luna Córnea* (México D.F.), no. 2 (spring 1993).

———. "La persistencia de lo sagrado," *Extra Cámara* (Caracas), no. 6 (1996).

———. "Los inicios de la fotografía en Yucatán, 1841–1847," *FotoZoom* (México D.F.), no. 181 (October 1990).

———. "Martín Ortiz: El fotógrafo recobrado," *Luna Córnea* (México D.F.), no. 1 (winter 1992–93).

———. "Mujeres del color de la luna: Entrevista con Antonio Reynoso," *Luna Córnea* (México D.F.), no. 4 (1994).

———. "Plateros: La calle de la fotografía," *Luna Córnea* (México D.F.), no. 8 (1995).

———. "Una mirada por recobrarse: Franz Mayer," *Cuartoscuro* (México D.F.), no. 10 (January–February 1995).

———. "Vanidad y memoria contra la muerte: El retrato fotográfico como documento," *Saber ver lo contemporáneo del arte* (México D.F.), June 1994.

Rodríguez Villegas, Hernán. "Historia de la fotografía en Chile: Registro de daguerrotipistas, fotógrafos, reporteros gráficos y camarógrafos, 1840–1940," *Boletín de la Academia Chilena de Historia* (Santiago, Chile), no. 96 (1985): 218.

Rojo, Violeta. "La fotografía en segundo grado: Intertextualidad en el retrato venezolano," *Extra Cámara* (Caracas), no. 3 (April/May/June 1995): 13–8.

Román, Alberto. "Los rompecabezas del instante," *La Cultura en México* supplement of *Siempre!* (México D.F.), no. 1074 (January 1984).

Romero, Elizabeth. "Yolanda Andrade: Bajo el cielo abierto," *Cuartoscuro* (México D.F.), no. 8 (September–October 1994).

———. "Zona de cuerpos," *Luna Córnea* (México D.F.), no. 4 (1994).

Rosas, Alejandro. "Álvarez Bravo: El ritual, el sacrificio, y la muerte," *Tierra Adentro* (Aguascalientes), no. 34 (April–May–June 1983).

Rose, Cynthia. "Border Art," *The Face*, no. 46 (July 1992): 17.

Rosenblum, Naomi. "Recent Latin American Photographic Publishing," *Afterimage* (Rochester, New York), no. 15 (summer 1987): 6–7.

Ruiz, Blanca. "Hernández-Claire: Luz detrás de los escombros," *Cuartoscuro* (México D.F.), no. 1 (January–July 1993).

Ruiz, Darío. "Del fotógrafo artesano al artista fotógrafo: Benjamín de la Calle, Melitón Rodríguez y Jorge Obando," *Arte en Colombia* (Bogotá), no. 35 (December 1987).

Ruy Sánchez, Alberto. "El arte de Gabriel Figueroa," *Artes de México* (México D.F.), no. 2 (winter 1988).

Saborit, Antonio. "De izquierda a derecha y en el orden acostumbrado," *La Cultura en México* supplement of *Siempre!* (México D.F.), no. 1074 (January 1984).

Sánchez, Osvaldo. "The Body as an Actor," *The Magazine for Contemporary Arts*, 1993: 32–41.

———. "Eugenia Vargas," *Poliester* (México D.F.), vol. 2, no. 5 (spring 1993).

———. "Graciela Iturbide: Los cuerpos de Dios," *Poliester* (México D.F.), no. 3 (fall 1992).

Santamarina, Guillermo. "Porción de tierra enteramente rodeada por agua," *FotoZoom* (México D.F.), August 1990.

Schmelz, Itala. "Siquieros: Bocetos fotográficos," *Luna Córnea* (México D.F.), no. 4 (1994).

Scott Fox, Lorna. "Antropoesía: La fotografía documental en México," *Poliester* (México D.F.), vol. 2, no. 5 (spring 1993).

Silva Meinel, Javier. "Rostros para un dios," *Extra Cámara* (Caracas), no. 3 (April/May/June 1995): 69–72.

Siquieros, David Alfaro. "Movimiento y 'Meneos' del Arte en México," *ASI* (México D.F.), August 18, 1945.

"Speciale Messico," *Zoom, la rivista dell immagine* (Italy), July–August 1984: 86–9.

Springer, José Manuel. "Mexico: The Next Generation," *Latin American Art* (Scottsdale, Arizona), vol. 2, no. 4 (fall 1990): 79-84.

Stellweg, Carla. "Jan Hendrix," *Arquitecto* (México D.F.), vol. 21, no. 20 (July–August 1981).

Suárez, David. "Federico Fernández: El peso de la mirada," *Extra Cámara* (Caracas), no. 4 (July/August/September 1995): 60–71.

Tejada, Roberto. "Graciela Iturbide: Entre edades," *Luna Córnea* (México D.F.), no. 9 (1996).

———. "Graciela Iturbide and La Matanza," *Sulfur* (Michigan), spring 1995.

———. "La matanza," *Thèmes* (Belgium), no. 4 (March–April, 1995): 128–30.

Tibol, Raquel. "Apostillas en torna a Lola Álvarez Bravo," *Proceso* (México D.F.), no. 875 (August 9, 1993).

———. "Fotógrafos mexicanos en el Fotografie Forum de Francfort," *Proceso* (México D.F.), no. 830 (September 28, 1992): 53; no. 831 (October 5, 1992): 53.

———. "Gran exposición fotográfica de Juan Víctor Arauz," *Proceso* (México D.F.), January 24, 1994.

———. "La lírica visual de Graciela Iturbide," *Proceso* (México D.F.), no. 291 (May 31, 1982): 51-2.

———. "Luis Márquez," *México en la Cultura* (México D.F.), January 1, 1955: 6.

———. "Paulina Lavista en la Feria del Libro en Colombia (II)," *Proceso* (México D.F.), April 26, 1993.

———. "Redes," *México en la Cultura* (México D.F.), April 25, 1954: 4.

———. "Rubén Ortiz en la línea para el otro lado," *Proceso* (México D.F.), April 12, 1993.

Toro, Cristina. "El clic-clic: Observador nada imaginario," *Boletín Cultural y Bibliográfico* (Bogotá), vol. 21, no. 1 (1984).

"El trabajo de Lourdes Almeida," *Saber ver lo contemporáneo del arte* (México D.F.), June 1994.

Urrutia, Elena. "El tercer ojo," *Fem* (México D.F.), no. 34 (June–July 1984).

Valtierra, Pedro. "Claudio Olivares: ¿Tiene las fotos de los muertos?," *Cuartoscuro* (México D.F.), no. 7 (July–August 1994).

———. "De irreverencia y sarcasmo: Fabrizio León Diez," *Cuartoscuro* (México D.F.), no. 2 (August–September 1993).

———, et al. "En Chiapas," *Cuartoscuro* (México D.F.), no. 5 (February–April 1994).

———. "Realidad en contraste," *Cuartoscuro* (México D.F.), no. 6 (May–June 1994).

Varela, Florencio. "Descripción del Daguerrotipo," *El Correo* (Montevideo), March 4, 1840.

Vargas, Jorge. "Reportaje a Luis González Palma," *Fotomundo* (Buenos Aires), October 1993.

Vásquez, Eduardo. "Gerardo Suter: Seis imágenes idólatras," *Viceversa* (México D.F.), no. 2 (January–February 1993): 30–1.

Vera, César. "La muerte moderna de la fotografía," *México en el arte* (México D.F.), no. 16 (spring 1987): 82–91.

Viera Ricardo. "Orishas desde Chicago," *Extra Cámara* (Caracas), no. 6 (1996).

Villacorta, Jorge. "Fotografía latinoamericana: 133 años de imágenes en un ambicioso y disparejo libro," *Artes y Letras* (Lima), June 26, 1994.

Villagómez, Adrián. "Lola Álvarez Bravo: Semblanza de una artista mexicana," *México en la Cultura* (México D.F.), May 4, 1952: 5.

Villarrutia, Xavier. "Manuel Álvarez Bravo," *Artes Plásticas* (México D.F.), no. 1 (spring 1939).

Viveiros de Castro, Eduardo. "Miguel Rio Branco: Indians of the Future," *Aperture*, special issue dedicated to Latin American Photography (New York), no. 109 (winter 1987).

Von Hanffstengel, Renata. "Hans Gutmann: Alias Juan Guzmán," *Kolner Museums-Bulletin* (Koln), 1992.

Watriss, Wendy. "Reflections on Contemporary Cuban Photography," *Aperture*, special issue dedicated to Cuba (New York), no. 141 (1995).

White, Minor. "Manuel Álvarez Bravo," *Aperture* (San Francisco), 1953: 28–36.

Woodard, Josef. "From the Fringe," *Artweek* (San Jose, California), May 23, 1991.

Zabludowsky, Gina. "¿Ha existido la fotografía artística mexicana?," *Artes visuales* (México D.F.), no. 1 (December 1973).

Zurián, Tomás. "Otra Venus Calípiga," *Luna Córnea* (México D.F.), no. 4 (1994).

ARTIST BIOGRAPHIES

URUGUAY
THE WAR OF THE TRIPLE ALLIANCE, 1865–1870

Esteban García
Uruguay, date unknown; d. date unknown

Esteban García is recognized as one of the first Latin American photographers to document the subject of war. Little is known about his life. In 1866, García was sent to Paraguay to photograph the War of the Triple Alliance (1865–70) by Bate & Co., a commercial photo studio in Montevideo. From that trip, he made a portfolio of glass collodion prints that were commercially sold as a series of ten prints titled *La Guerra Ilustrada.* His reportage was later published as a sequence by Bate & Co., whose studio was financed by U.S. investors. While working in Paraguay, García became ill with a tropical fever, "el chucho," and he lived his last years as an invalid. Scholars consider his work to be the most important graphic documentation of the Paraguayan war. Only two sets of original prints are known to exist in the public domain; one of those belongs to the Biblioteca Nacional de Uruguay.

Esteban García
Uruguay, fecha desconocida; m. fecha desconocida

A Esteban García se le reconoce como uno de los primeros fotógrafos latinoamericanos que documentaron el tema de la guerra. Se sabe poco sobre su vida. En 1886 fue enviado al Paraguay a fotografiar la Guerra de la Triple Alianza (1865–70) por Bate & Cía., un estudio comercial de fotografía en Montevideo. De las fotos tomadas en este viaje hizo una serie de diez impresiones en colodión, que fueron vendidas comercialmente, con el título de *La Guerra Ilustrada.* Su reportaje se publicó más adelante en una serie impresa por Bate & Cía., cuyo estudio fotográfico era financiado por inversionistas estadounidenses. Mientras trabajaba en Paraguay, García enfermó de la fiebre tropical llamada "el chucho," y quedó inválido durante sus últimos años. Los especialistas consideran que su trabajo es el documento gráfico más importante de esta guerra. Sólo existen dos series de las impresiones originales, una de éstas pertenece a la Biblioteca Nacional de Uruguay.

BRAZIL
THE OPENING OF A FRONTIER, 1880–1910

Marc Ferrez
Rio de Janeiro, Brazil, 1843; d. 1923

Marc Ferrez was a dominant figure in nineteenth-century Brazilian photography. Often working with Emperor Dom Pedro II, he documented much of the country's transition to a modern state—the construction of railroads, ports, buildings, cities and their infrastructures, parks, mines, plantations, and the entire imperial navy. Ferrez was famous for his panoramic images, and he created some of the finest examples of landscape photography in the world. After studying in Paris as a boy, he returned to Rio de Janeiro, where he learned photography at the Leuzinger studio between 1860 and 1865. Shortly thereafter, he set up his own studio, specializing in landscapes and ships. Ferrez went with the Emperor Dom Pedro on numerous expeditions to the interior of Brazil and in 1875 was made photographer of the Comisión Geológica del Imperio. In the course of his long career, he won awards at international expositions in Paris, Philadelphia, St. Louis, Rio de Janeiro, and Antwerp. He self-published many pamphlets and booklets on photographic techniques and on his own work. His archives are managed by the historian Gilberto Ferrez.

Marc Ferrez
Rio de Janeiro, Brasil, 1843; m. 1923

Marc Ferrez fue una figura dominante en la fotografía brasileña del siglo diecinueve. Trabajó frecuentemente para el emperador de Brasil, Dom Pedro II, documentando la transición de Brasil hacia un estado moderno: la construcción de ferrocarriles, puertos, edificios, ciudades y la infraestructura urbana, parques, minas, plantaciones y toda la Marina Imperial. Era famoso por sus imágenes panorámicas, y creó algunos de los mejores ejemplos mundiales de fotografía de paisajes. De niño estudió en París y más tarde regresó a Rio de Janeiro, donde aprendió fotografía en el estudio Leuzinger entre 1860 y 1865. Poco después abrió su primer estudio, y se especializó en paisajes y barcos. Ferrez acompañó al Emperador Dom Pedro en múltiples expediciones al interior del Brasil y en 1875 fue nombrado fotógrafo de la Comisión Geológica del Imperio. En el curso

de su larga carrera ganó premios en exposiciones internacionales en París, Filadelfia, St. Louis, Rio de Janeiro y Antwerp. Ferrez publicó varios folletos y libros sobre técnicas fotográficas y sobre sus propias fotografías. Sus archivos los maneja el historiador Gilberto Ferrez.

COLOMBIA
MEDELLÍN, THE NEW CITY, 1897–1946

Benjamín de la Calle
Yarumal, Colombia, 1869; d. 1934

Benjamín de la Calle is known for his portraits of peasants and workers, as well as for his photographs of the rich in Medellín. After studying with the photographer Emiliano Mejía in Medellín, the twenty-one-year-old de la Calle began working as a portrait photographer in Yarumal. In 1903, he moved back to Medellín and opened his own studio near the main railroad station, where he had access to merchants departing for Europe and laborers coming to the city from the region of Antioquia and other parts of Colombia. Over the course of his career, de la Calle compiled an archive of approximately seven thousand negatives. Today, the principal archive for his work is the Fundación Antioqueña para los Estudios Sociales in Medellín.

Benjamín de la Calle
Yarumal, Colombia, 1869; m. 1934

A Benjamín de la Calle se lo conoce por sus retratos de campesinos y obreros, así como por sus fotografías de gente adinerada de Medellín. Después de estudiar con el fotógrafo Emiliano Mejía en Medellín, de la Calle comenzó a trabajar como fotógrafo de retratos en Yarumal, cuando tenía veintiún años. En 1903 regresó a Medellín y abrió su propio estudio cerca de la estación central de ferrocarriles, donde tenía fácil acceso a los comerciantes que partían para Europa y a los obreros que llegaban a la ciudad desde la región antioqueña y otras partes de Colombia. En el curso de su carrera de la Calle compiló un archivo de 7.000 negativos. La mayor parte de su trabajo está archivado en la Fundación Antioqueña para los Estudios Sociales, en Medellín.

Melitón Rodríguez
Medellín, Colombia, 1875; d. 1942

During his fifty-year career, Melitón Rodríguez made portraits of the leading figures of Medellín society and documented the economic development of the city. He grew up in a cultured household frequented by engineers, businessmen, and artists. At age sixteen, he was introduced to photography through books and a camera brought to him from Paris. Self-taught, Rodríguez began working as a professional photographer in 1892. At his death, he left behind a well-organized archive of approximately eighty thousand negatives. The archive is now part of the collection of the Biblioteca Pública Piloto de Medellín.

Melitón Rodríguez
Medellín, Colombia, 1875; m. 1942

Durante los cincuenta años de su carrera profesional, Melitón Rodríguez hizo retratos de las principales personalidades de la sociedad de Medellín y documentó el desarrollo económico de la ciudad. Pasó la infancia en un ambiente de gente educada, frecuentado por ingenieros, comerciantes y artistas. A los dieciséis años se inició en la fotografía gracias a unos libros y una cámara que le habían traído de París. Fue, pues, un autodidacta, y comenzó a trabajar como fotógrafo profesional en 1892. A su muerte dejó un archivo bien organizado de aproximadamente 80.000 negativos. El archivo pertenece ahora a la colección de la Biblioteca Pública Piloto de Medellín.

Jorge Obando
Caramanta, Colombia, 1892; d. 1982

Best known for his mastery of panoramic photography and of the Cirkut Eastman Kodak camera, Jorge Obando photographed most of the important events in Medellín in the early to mid twentieth century. After opening his studio, Foto Obando, in 1923, he became so well known that his services were in much demand when it came to photographing important social and political events. In addition to political demonstrations, Obando photographed funerals, the building of streets and monuments, the arrival of the first plane in Medellín, the city's racetrack, the new fleets of taxicabs, and the city's police and fire brigades. Among his most famous photographs are those of the first airplane crash in Colombia,

which killed the famous tango singer Carlos Gardel in 1935. Obando also worked as a photojournalist for newspapers in Medellín and Bogotá. His grandson Oscar Jaime Obando keeps his archive.

Jorge Obando
Caramanta, Colombia, 1892; m. 1982

Jorge Obando, famoso por la calidad de su fotografía panorámica y su destreza en el manejo de la cámara Cirkut Eastman Kodak, fotografió la mayoría de los sucesos importantes en Medellín a principios y mediados del siglo veinte. Después de abrir su propio estudio, Foto Obando, en 1923, adquirió tanta reputación que constantemente le pedían que documentara acontecimientos significativos de la vida política y social. Además de demostraciones políticas, Obando fotografió funerales, la construcción de calles y monumentos, la llegada del primer avión, la pista de carreras de Medellín, la nueva flotilla de taxis, y las brigadas de policía y bomberos. Entre sus fotos más famosas está la del primer accidente aéreo en Colombia, en 1935, en el cual murió el famoso cantante de tango Carlos Gardel. Jorge Obando también trabajó como fotoperiodista para diarios de Medellín y Bogotá. Su nieto Oscar Jaime Obando mantiene su archivo.

GUATEMALA
The Colonial Legacy, Religious Photographs, 1880–1920

Juan José de Jesús Yas
Fujisawa, Japan, 1844; d. 1917

Juan José de Jesús Yas was noted for his documentation of life in Antigua, and for striking portraits of the Catholic clergy in Guatemala. In the 1880s, he went to Central America with the aid of his mentor, Díaz Covarrubias, a noted nineteenth-century Mexican astronomer for whom Yas worked as an interpreter. Through Díaz Covarrubias, he met the Mexican photographer Agustín Barroso and became intrigued with photography. Yas accompanied Díaz Covarrubias on a scientific trip to Guatemala and began to study photography with two well-known Guatemalan photographers of the time, Emilio Herberger, Sr. and Luis de la Riva. Yas set up his own studio, Fotografía Japonesa, in Guatemala City in 1890. Shortly thereafter, he converted to Catholicism and moved to Antigua,

where he opened a portrait studio. An important part of his photographic work focused on documenting the rituals of Catholicism and the clergy. He photographed primarily in the studio. Yas spent much time painting scenes for his backdrops and collecting rocks, plants, and ornaments to enhance the environment of his portraits. The Yas archives are part of the Centro de Investigaciones Regionales de Mesoamérica in Antigua, Guatemala.

Juan José de Jesús Yas
Fujisawa, Japón, 1844; m. 1917

Juan José de Jesús Yas se hizo famoso por su documentación de la vida en Antigua, y por sus impresionantes retratos del clero católico en Guatemala. En los años 1880 fue a América Central con la ayuda de su mentor, Díaz Covarrubias, un reconocido astrónomo mexicano del siglo diecinueve a quien servía de intérprete. A través de Díaz Covarrubias conoció al fotógrafo mexicano Agustín Barroso y se inició en la fotografía. Yas acompañó a Díaz Covarrubias en un viaje científico a Guatemala, y comenzó a estudiar fotografía con dos conocidos fotógrafos guatemaltecos de esa época, Sr. Emilio Herberger y Luis de la Riva. Abrió su primer estudio, Fotografía Japonesa, en la Ciudad de Guatemala en 1890. Poco después se convirtió al catolicismo y se trasladó a la ciudad de Antigua, donde abrió un estudio de retratos. Una parte importante de su obra fotográfica consistía en documentar los rituales del catolicismo y en retratar a miembros del clero. Sacaba fotos principalmente en su estudio. Dedicaba mucho tiempo a pintar los escenarios de fondo y coleccionar rocas, plantas y ornamentos para decorar el ambiente de sus retratos. Los archivos de Yas forman parte del Centro de Investigaciones de Regionales de Mesoamérica en Antigua, Guatemala.

PERU
Modernity in the Southern Andes: Peruvian Photography, 1908–1930

Martín Chambi
Puno, Peru, 1891; d. 1973

Martín Chambi is one of the best-known Latin American photographers of the early twentieth century. His photography encompasses a range of subjects, from portraits of

politicians, intellectuals, businessmen, laborers, and peasants to images of social gatherings, small towns, and landscapes to an extensive documentation of Indian life and ancient Inca ruins. He was the first to photograph Machu Picchu. Chambi was introduced to the medium by a photographer who worked for a mining company where Chambi was employed as a child. At seventeen, he moved from Coaza to Arequipa, where he worked as an apprentice to Max T. Vargas, the city's most renowned photographer at that time. In 1916, Chambi opened his own studio in Sicuani before moving to Cuzco in 1920. He was part of an active cultural scene in Cuzco and associated with radical indigenista intellectuals, advertising in their magazine, *Kosko*. Chambi's work has been widely exhibited throughout the world, and he has been the subject of numerous books and one-person shows. The U.S. photographer and researcher Edward Ranney was instrumental in bringing Chambi's work to modern audiences outside Peru. Chambi's archive of eighteen thousand negatives is managed by his descendents in Cuzco.

Martín Chambi
Puno, Perú, 1891; m. 1973

Entre los fotógrafos de América Latina de principios del siglo veinte, Martín Chambi es uno de los más famosos. Su fotografía abarca una variedad de temas, desde retratos de políticos, intelectuales, comerciantes, obreros y campesinos, hasta imágenes de reuniones sociales, pequeños poblados y paisajes, así como una documentación extensa de la vida de los indígenas y de las antiguas ruinas incas. Chambi fue el primero en fotografiar el Machu Picchu. Se inició en la fotografía gracias a un fotógrafo de una compañía minera, donde trabajaba de niño. A los diecisiete años se trasladó de Coaza a Arequipa, donde trabajó como aprendiz de Max T. Vargas, el más renombrado fotógrafo de la ciudad en esa época. En 1916 Chambi abrió su propio estudio en Sicuani, y años después, en 1920, se estableció en Cuzco. Allí formó parte de una activa comunidad cultural, y se unió a los radicales intelectuales "indigenistas," en cuya revista, *Kosko*, colocaba anuncios de su estudio. El trabajo de Chambi ha sido exhibido ampliamente en todo el mundo, y ha dado tema a numerosos libros y exposiciones individuales. Al fotógrafo e

investigador estadounidense Edward Ranney se le debe que el trabajo de Chambi se haya dado a conocer modernamente fuera de Perú. El archivo de Chambi, de 18.000 negativos, es administrado por sus descendientes en Cuzco.

Carlos Vargas
Arequipa, Peru, 1885; d. 1979
Miguel Vargas
Arequipa, Peru, 1886; d. 1979

The Vargas brothers, Carlos and Miguel, were successful studio photographers in the early twentieth century, known for their dramatic night photography and theatrical portraits. In 1912, following their apprenticeship with the Peruvian photographer Max T. Vargas, they opened a studio in Arequipa. The space doubled as a gallery, and they were among the first to show the work of indigenista artists as well as such photographers as Martín Chambi and Juan Manuel Figueroa Aznar. The Vargas brothers produced thousands of portraits as well as city scenes from Arequipa, floods, lunar eclipses, and theatrical performances. They left a large archive of their work, which is in the custody of the Asociación Vargas Hermanos in Arequipa.

Carlos Vargas
Arequipa, Perú, 1885; m. 1979
Miguel Vargas
Arequipa, Perú, 1886; m. 1979

Los hermanos Vargas, Carlos y Miguel, tuvieron éxito como fotógrafos de retratos a principios del siglo veinte y llegaron a ser famosos por sus dramáticas fotografías nocturnas y sus retratos teatrales. Después de haber sido aprendices del fotógrafo peruano Max T. Vargas, abrieron un estudio en Arequipa en 1912. Este estudio funcionaba también como galería, y los hermanos Vargas fueron de los primeros en exponer el trabajo de artistas indigenistas y de fotógrafos como Martín Chambi y Juan Manuel Figueroa Aznar. Los hermanos Vargas produjeron miles de retratos, así como escenas urbanas de Arequipa, inundaciones, eclipses lunares y espectáculos teatrales. Dejaron un gran archivo de su trabajo, el cual está bajo la custodia de la Asociación Vargas Hermanos en Arequipa.

Crisanto Cabrera
Huyro, Peru, 1904; d. 1990
Filiberto Cabrera
Huyro, Peru, 1899; d. 1978

Crisanto Cabrera was known as the "photographer of the poor" because much of his work concentrated on the portraiture of the working classes. Although Crisanto was the better known, his brother Filiberto Cabrera was also a photographer, and many works are attributed to both of them because authorship is not clear. Crisanto's photographs are dispersed throughout the cities where he lived and their whereabouts have been unknown for many years. As a teenager, he learned photography while working as an apprentice in Martín Chambi's studio in Cuzco. When he first went into business for himself, Crisanto could not afford a studio, and he often improvised portrait settings in patios, hallways, and alleys. He became known for his outdoor portraiture and preference for natural lighting. In 1935, Crisanto moved to Abancay, where he opened his own studio. Between 1940 and 1945, he continued to exhibit his photographs in Chambi's Cuzco gallery. His work has been recovered through the efforts of Fototeca Andina, and in particular, photo researcher Adelma Benavente, who continues her investigations into the subject as well as cataloguing his archive.

Crisanto Cabrera
Huyro, Perú, 1904; m. 1990
Filiberto Cabrera
Huyro, Perú, 1899; m. 1978

A Crisanto Cabrera se lo conocía como "el fotógrafo de los pobres" porque una gran parte de su trabajo se concentró en retratos de las clases trabajadoras. Aunque Crisanto Cabrera era más conocido, su hermano Filiberto era también fotógrafo y muchas obras se atribuyen a ambos ya que no está claro quién es el autor. Las fotografías de Crisanto están dispersas en las diferentes ciudades donde vivió, y por muchos años no sé ha sabido donde se encuentran. Siendo adolescente, Crisanto aprendió fotografía trabajando como aprendiz en el estudio de Martín Chambi en Cuzco. Cuando se estableció por cuenta propia, al principio no podía pagar un estudio, a menudo improvisaba los fondos de los retratos en patios, pasillos y callejones. Adquirió reputación por sus retratos al aire libre y su preferencia por la luz natural. En 1935, Cabrera se trasladó a Abancay donde abrió su propio estudio. Entre 1940 y 1945 continuó exhibiendo su trabajo en la galería de Chambi en Cuzco. Su trabajo se ha recuperado gracias a los esfuerzos de la Fototeca Andina particularmente de la especialista en fotografía Adelma Benavente, quien continúa investigando y catalogando sus archivos.

Sebastián Rodríguez
Huancayo, Peru, 1896; d. 1968

Sebastián Rodríguez's photographic work in the mining camps of Peru has become recognized as some of the strongest of its kind in the world. In 1923, after more than ten years of study and work with the well-known Lima photographer Luis Ugarte, Rodríguez traveled to the coldest and most remote mining camps in the mountains of Peru to work as an itinerant photographer. Around 1928, he installed himself in the town of Morococha, where for almost forty years he worked taking identification photos for the mining corporation Cerro de Pasco. The backdrops for his improvised portrait studio were painted by his mother, the artist Bracelia Rodríguez. In recent years, New York–based photographer Fran Antmann has been largely responsible for introducing Rodríguez's work to audiences outside Peru. His archive is at the Fototeca Andina in Cuzco.

Sebastián Rodríguez
Huancayo, Perú, 1896; m. 1968

El trabajo fotográfico de Sebastián Rodríguez en las minas de Perú ha llegado a considerarse como uno los más importantes de todo el mundo en su género. En 1923, después de diez años de estudio y trabajo con el reconocido fotógrafo de Lima, Luis Ugarte, Rodríguez viajó a las minas más frías y más lejanas de las montañas del Perú para trabajar como fotógrafo ambulante. Alrededor de 1928 se instaló en el pueblo de Morococha, donde trabajó durante casi cuarenta años tomando fotos de identificación para la Corporación Minera Cerro de Pasco. Los fondos de su improvisado estudio fueron pintados por su madre, la artista Bracelia Rodríguez. En años recientes, se debe a la fotógrafa de Nueva York Fran Antmann que el trabajo de Rodríguez se haya presentado a públicos fuera del Perú. Su archivo está en la Fototeca Andina de Cuzco.

Miguel Chani

Peru, date unknown; d. date unknown

Miguel Chani was one of the first photographers in turn-of-the-century Peru to sell postcards of images he had taken of local archaeological sites, Chani is thought to have learned photography from Thomas Penn, an Englishman who established the Fotografía Inglesa studio in Cuzco. Although little is known about his life, Chani is said to have worked in Cuzco around 1900. He had studios, known as Fotografía Universal, in the cities of Cuzco, Puno, and Arequipa. His work, with its unconventional arrangements, histrionic tableaux, and novel backdrops with Inca motifs, displays strong ties to nineteenth–century photography. Chani's Cuzco studio was later used by Figueroa Aznar and, subsequently, by Martín Chambi. Chani's archives are being catalogued by Adelma Benavente.

Miguel Chani

Perú, fecha desconocida; m. fecha desconocida

Miguel Chani fue uno de los primeros fotógrafos del Perú de comienzos del siglo que vendieron tarjetas postales con imágenes de sitios arqueológicos locales. Se cree que aprendió fotografía con Thomas Penn, un inglés que estableció el estudio Fotografía Inglesa en Cuzco. Aunque se sabe muy poco de su vida, se dice que Chani trabajó en Cuzco alrededor de 1900. Tenía varios estudios, llamados Fotografía Universal, en las ciudades de Cuzco, Puno y Arequipa. Su trabajo, con originales arreglos, escenas histriónicas, y novedosos fondos con motivos incas, muestra evidentes lazos con la fotografía del siglo diecinueve. Su estudio de Cuzco fue utilizado más tarde, primero por Figueroa Aznar, y luego por Martín Chambi. Los archivos de Chani están siendo catalogados por Adelma Benavente.

Juan Manuel Figueroa Aznar

Huaras, Peru, 1878; d. 1951

Recognized primarily as a painter and an actor, Juan Manuel Figueroa Aznar was an admired bohemian figure in Cuzco intellectual and artistic circles for many years. Figueroa Aznar was a precursor to the well-known artists, such as the painter Sabogal, who led the 1920s artistic movement known as indigenismo, which sought to highlight native Peruvian Indian cultures. Figueroa Aznar's work combines pictorialism and European romanticism with Andean Indian themes. He studied art at the Academia Concha in Lima and moved to Arequipa at the age of twenty-four. There, he worked at illuminating photographs and assisted the well-known Peruvian photographer Max T. Vargas. In 1904, Figueroa Aznar moved to Cuzco, where he married Bishop Yabar's niece and became the favored photographer of the clergy. In Cuzco, he shared a studio with the photographer Martín Chambi. Figueroa Aznar's archive is also managed by Adelma Benavente. Deborah Poole, professor at the New School of Social Research in New York City, is his biographer.

Juan Manuel Figueroa Aznar

Huaras, Perú, 1878; m. 1951

A Juan Manuel Figueroa Aznar se le reconoce principalmente como pintor y actor. Fue durante muchos años un bohemio admirado en los círculos intelectuales y artísticos de Cuzco, y el precursor de otros artistas famosos, por ejemplo el pintor Sabogal, que encabezaron el movimiento artístico de los años 1920 conocido como indigenismo, el cual trataba de dar visibilidad a las culturas indígenas nativas del Perú. El trabajo de Figueroa Aznar combina el pictoralismo y el romanticismo europeo con los temas indígenas andinos. Estudió arte en la Academia Concha, en Lima, y fue a vivir a Arequipa a la edad de veinticuatro años. Allí trabajó iluminando fotografías y como asistente del conocido fotógrafo peruano Max T. Vargas. En 1904 se trasladó a Cuzco, donde se casó con la sobrina del obispo Yabar y llegó a ser el fotógrafo favorito del clero. En Cuzco compartía un estudio con el fotógrafo Martín Chambi. El archivo de Figueroa Aznar se encuentra también con Adelma Benavente. Deborah Poole, profesora de la New School of Social Research en la ciudad de Nueva York, es su biógrafa.

ECUADOR
OLD AND NEW, 1925–1986

Taller Visual

Quito, Ecuador

Founded in 1988, Taller Visual is a center for photographic research and communications. Its primary mission is to research, preserve, and exhibit historical photography from

Ecuador. The archive covers various aspects of Ecuadorean history: political life, industry, workers, daily life, urban and rural landscapes, including early photographs of Indian communities from 1860 to 1870. The first and continuing project of the Taller is the recovery and cataloguing of photographs of the native population of the Ecuadorean Amazon. The research focuses on materials found in late-nineteenth- and early-twentieth-century Catholic missions. Many priests brought cameras to register their work and to send visual testimony back to Europe. The missions also commissioned photos from studio photographers. The first known photographs of Indians date from 1880. They generally depict the native people as exotic beings, their poverty rarely shown, and their rich culture ignored. Photographer Lucía Chiriboga, founder and director of Taller Visual, is the principal researcher for this project. Her book *Retrato de la Amazonía, Ecuador: 1880–1945*, published in 1992, highlights this work.

Taller Visual
Quito, Ecuador

Fundado en 1988, Taller Visual es un centro de investigaciones fotográficas y de comunicación que funciona en Ecuador. Su tarea principal es investigar, preservar y difundir la fotografía ecuatoriana histórica. El archivo abarca diversos temas de la historia de Ecuador: la vida política, la industria, los trabajadores, la vida cotidiana, el paisaje urbano y rural, incluyendo la fotografía temprana de los pueblos indígenas realizada entre los años 1860 a 1870. La primera y continua investigación de Taller Visual es la recuperación y catalogación de fotografías de la vida de los indígenas en la selva amazónica del Ecuador. La investigación se basó en el material encontrado en los archivos de las misiones católicas de fines del siglo pasado y de principios del siglo veinte. Muchos sacerdotes trajeron cámaras para documentar su trabajo, enviando las imágenes a Europa como testimonio visual de su labor. Varios fotógrafos de estudio también realizaron muchas fotografías por encomienda de las misiones. Las primeras fotografías de estos pueblos datan de 1880. Los indígenas eran representados como seres exóticos, su pobreza muy pocas veces se revelaba, y su rica cultura era totalmente ignorada. La fotógrafa Lucía Chiriboga, fundadora y directora de Taller Visual, es la investigadora principal de

este proyecto. En 1992 publicó un libro que recoge el producto de esta investigación, *Retrato de la Amazonía, Ecuador: 1880–1945.*

Luis Mejía
Guamote, Ecuador, 1938

Contemporary Ecuadoran photographers such as Luis Mejía and Hugo Cifuentes have been influential in legitimizing photography as an art form in their country. Mejía began his long career as a photojournalist during the 1963 coup d'etat in Ecuador. Since then, he has collaborated on a number of projects for prominent publications in his country, and his photographs have been published in Ecuador's most important newspapers and magazines. Much of Mejía's professional work involves coverage of daily news events, but it is his personal work of urban street photography that speaks particularly well to the ironies and contrasts of contemporary life in Ecuador. The Banco Central del Ecuador published *Mejía,* a book of his work, in 1989. Mejía lives and works in Quito, Ecuador.

Luis Mejía
Guamote, Ecuador, 1938

Luis Mejía y Hugo Cifuentes se encuentran entre los fotógrafos contemporáneos a cuya influencia se debe la aceptación en Ecuador de la fotografía como forma de arte. Luis Mejía comenzó su larga carrera como fotoperiodista durante el golpe de estado de 1963 en Ecuador. Desde entonces ha colaborado en diversos proyectos de importantes publicaciones ecuatorianas, y sus fotografías han sido publicadas en los periódicos y revistas más importantes del país. Gran parte de su trabajo profesional consiste en registrar las noticias diarias, pero es su fotografía de la calle urbana la que responde particularmente bien a las ironías y los contrastes de la vida contemporánea del Ecuador. El Banco Central del Ecuador publicó un libro con sus fotografías, *Mejía,* en 1989. Mejía reside y trabaja en Quito, Ecuador.

Hugo Cifuentes
Otavalo, Ecuador, 1923

Hugo Cifuentes, one of Ecuador's best-known photographers, has worked as a photographer for more than fifty years. Long recognized in his own country as an outstanding portrait

photographer, he says he has been involved with creative photography only since 1982. After studying painting and drawing, Cifuentes won his first photography prize in 1949. Since then, he has received many other honors, including the 1983 Casa de las Americas prize awarded in Cuba. His work has been shown in numerous exhibitions in his native Ecuador, in other Latin American countries, and in the U.S. In 1988 a book of his work, *Sendas del Ecuador*, was published by Fondo de Cultura Económica in Mexico. Cifuentes lives and works in Quito, Ecuador.

Hugo Cifuentes
Otavalo, Ecuador, 1923

Hugo Cifuentes, quien ha trabajado durante más de cincuenta años como fotógrafo en el Ecuador, es uno de los más famosos de ese país. Reconocido desde tiempo atrás en su patria como un gran retratista, dice que comenzó a hacer fotografía creativa hasta 1982. Después de haber estudiado pintura y dibujo, ganó su primer premio fotográfico en 1949. Desde entonces ha recibido muchos otros honores, incluyendo el premio "Casa de las Américas" de La Habana en 1983. Su trabajo ha sido exhibido en numerosas exposiciones, en su país, en otros países de América Latina, y en los Estados Unidos. En 1988 la editorial Fondo de Cultura Económica de México publicó un libro sobre su obra, *Sendas del Ecuador*. Cifuentes reside y trabaja en Quito, Ecuador.

ARGENTINA
A CROSSING OF CULTURES:
FOUR WOMEN IN ARGENTINA, 1937–1968

Grete Stern
Elberfeld, Germany, 1904

Grete Stern is one of four women who helped pioneer mid-twentieth-century photography in Argentina. The three others are Annemarie Heinrich, Sara Facio, and Alicia D'Amico. Stern brought to Buenos Aires theories of the avant-garde in relation to photography. In 1930, after completing a course of studies at the school of fine arts in Stuttgart, Stern began working with the German photography master Walter Peterhans at the Bauhaus. Between 1929 and 1934, she cofounded and directed with Ellen Auerbach the award-winning design and photography studio Ringl & Pit in

Berlin. Stern left Germany in the mid 1930s, moving first to London and then to Buenos Aires. In 1936, she opened a studio with her husband, photographer Horacio Coppola. Active in artistic and intellectual circles in Buenos Aires, she became known for her portraits of writers, painters, and actors, many of whom were women. In the early 1950s, Stern created a popular series of photomontages illustrating descriptions of dreams for a well-known newspaper column about psychology. In 1952, she was featured in an influential exhibition, *Twenty Years of Portrait Photography in Buenos Aires*. She also did extensive photographic work documenting the architecture of Buenos Aires and Indian societies in northern Argentina. In recent years, Stern has been featured in numerous exhibitions in Latin America, Germany, and the United States. In 1995 the Fondo Nacional de las Artes in Argentina published a book of her work, *Grete Stern: Obra fotográfica en la Argentina*. Stern lives in Buenos Aires, Argentina.

Grete Stern
Elberfeld, Alemania, 1904

Grete Stern es una de las cuatro mujeres que promovieron la fotografía argentina de mediados del siglo veinte. Las otras tres son Annemarie Heinrich, Sara Facio y Alicia D'Amico. Stern introdujo en Buenos Aires las teorías del "avant-garde" en relación a la fotografía. Después de completar sus estudios en la Escuela de Arte y Oficios Artístico Am Wissenhof de Stuttgart, Stern comenzó en 1930 a trabajar con el maestro alemán de fotografía Walter Peterhans, en la Bauhaus. Entre 1929 y 1934 fundó y dirigió, con Ellen Auerbach, el reconocido estudio de diseño y fotografía, "Ringl & Pit" de Berlín. Stern salió de Alemania a mediados de los años 1930, y se trasladó primero a Londres y más tarde a Buenos Aires. En 1936 abrió un estudio junto con su esposo, el fotógrafo Horacio Coppola. Stern fue activa en los círculos intelectuales y artísticos de Buenos Aires, y cobró fama con sus retratos de escritores, pintores y actores, muchos de ellos mujeres. A principios de los años 1950 creó una popular serie de fotomontajes que ilustraban descripciones de sueños para una columna sobre psicología de un conocido periódico. En 1952 fue incluida en una exposición importante, *Veinte años de retrato fotográfico en Buenos Aires*. También es autora de un trabajo fotográfico vasto, sobre la arquitectura de Buenos Aires y sobre las sociedades indígenas del norte de Argentina. En años recientes,

Stern ha participado en numerosas exposiciones en América Latina, Alemania y los Estados Unidos. En 1995 el Fondo Nacional de las Artes en Argentina publicó un libro de su obra, *Grete Stern: Obra fotográfica en la Argentina.* Stern reside en Buenos Aires, Argentina.

Annemarie Heinrich
Darmstadt, Germany, 1912

Best known for her dramatic portraits of well-known figures from Argentine film and theater, Annemarie Heinrich has been active in the photographic life of Argentina for the past sixty years. Having moved to Argentina from Germany as a young girl, she studied photography with her father and other well-known professionals. Heinrich was one of the first women in Argentina to open her own studio, and she began to photograph international performing artists for prominent Argentine magazines. Abandoning the soft-focus style of Argentine pictorialists, she introduced a clear, sharp-focused representation of beauty with dramatic camera angles and theatrical lighting. Heinrich was a founding member of many photography associations in Argentina and has participated in numerous international juries. She has received international awards for her contributions to the visual arts, and her work has been exhibited around the world. Heinrich maintains her studio in Buenos Aires, where she is assisted by her daughter, photographer Alicia Sanguinetti.

Annemarie Heinrich
Darmstadt, Alemania, 1912

Muy conocida por sus dramáticos retratos de figuras importantes del cine y teatro argentinos, Annemarie Heinrich ha tomado parte en la actividad fotográfica argentina durante los últimos sesenta años. Vino de Alemania a la Argentina cuando era niña, y estudió fotografía con su padre y otros profesionales conocidos de Argentina. Heinrich fue una de las primeras mujeres en Argentina en abrir su propio estudio, y comenzar a fotografiar a artistas internacionales para importantes revistas argentinas. Abandonó el estilo de enfoque suave de los pictoralistas argentinos, e introdujo una representación de la belleza que es clara y de contornos precisos, mediante dramáticos ángulos de cámara y luces teatrales. Participó en la creación de numerosas asociaciones fotográficas en Argentina y ha formado parte de jurados internacionales. Por su contribución a las artes visuales recibió premios internacionales, y su trabajo ha sido exhibido alrededor del mundo. Heinrich mantiene su estudio en Buenos Aires, ayudada por su hija, la fotógrafa Alicia Sanguinetti.

Sara Facio
Buenos Aires, Argentina, 1932

Sara Facio has a multifaceted career as a photographer, publisher, curator, and critic. She is the cofounder of La Azotea, the first Latin American press dedicated exclusively to photography, and she is a founding member of the Consejo Argentino de Fotografía, based in Buenos Aires. Facio graduated from the Escuela Nacional de Bellas Artes in Buenos Aires and began her photographic career in 1957 as an apprentice to Annemarie Heinrich and Luis D'Amico, father of Facio's professional colleague and longtime partner, Alicia D'Amico. In 1960, Facio and Alicia D'Amico opened their own studio specializing in portraits, photojournalism, and editorial writing. An important part of their collaborative work involved the documentation of political and social issues. This aspect of their collaboration took full form in the book *Humanario* (1976), which documented conditions in a state-run mental institution. In 1973, Facio founded La Azotea Editorial Fotográfica with María Cristina Orive and Alicia D'Amico. In 1985, she created La Fotogalería in Buenos Aires, the first official photo gallery in Argentina, which she still directs. Facio has participated in many international exhibitions and has authored a number of books. She lives and works in Buenos Aires, Argentina

Sara Facio
Buenos Aires, Argentina, 1932

La carrera de Sara Facio tiene múltiples facetas, como fotógrafa, editora, curadora y crítica. Es cofundadora de La Azotea, la primera editorial latinoamericana dedicada exclusivamente a la fotografía, y miembro fundador del Consejo Argentino de Fotografía cuya sede está en Buenos Aires. Facio se graduó en esa ciudad, en la Escuela Nacional de Bellas Artes, y comenzó su carrera fotográfica en 1957 como aprendiz de Annemarie Heinrich y Luis D'Amico, padre de la fotógrafa Alicia D'Amico, la cual fue colega profesional y socia de Facio durante muchos años. En 1960 Facio y

D'Amico abrieron su propio estudio especializándose en retratos, fotoperiodismo y trabajos editoriales. Una parte importante de su trabajo conjunto incluía el registrar temas políticos y sociales. Este aspecto de su colaboración culminó en el libro *Humanario* (1976), que documentaba las condiciones de los pacientes en una institución mental del estado. En 1973 Facio fundó La Azotea Editorial Fotográfica junto con María Cristina Orive y Alicia D'Amico, y en 1985 creó (y todavía dirige) La Fotogalería de Buenos Aires, la primera galería oficial de fotografía en la Argentina. Facio ha participado en muchas exposiciones internacionales y es autora de numerosos libros. Vive y trabaja en Buenos Aires, Argentina.

Alicia D'Amico
Buenos Aires, Argentina, 1933

A photographer, journalist, and critic who has contributed to many newspapers and magazines in Argentina, Alicia D'Amico is a cofounder with Sara Facio of La Azotea publishing house and of the Consejo Nacional de Fotografía in Argentina. She graduated in 1953 from the Escuela Nacional de Bellas Artes in Buenos Aires, and began her work in photography at her father's studio in 1957. D'Amico studied with Annemarie Heinrich and in 1960 opened her own studio with Sara Facio. They specialized in portraits, photojournalism, and editorial writing. An important aspect of their collaborative work involved the documentation of political and social issues. This took full form in the book *Humanario* (1976), which explored conditions in a state mental institution. Active in many international photography associations, D'Amico has been a participant in numerous exhibitions and books in Argentina and abroad. In recent years, she has worked independently and directs her work to issues of feminism as related to the role of women in photography. D'Amico lives and works in Buenos Aires, Argentina.

Alicia D'Amico
Buenos Aires, Argentina, 1933

Alicia D'Amico, fotógrafa, periodista y crítica que ha publicado en muchos periódicos y revistas argentinos, es cofundadora con Sara Facio de la editorial La Azotea y del Consejo Nacional de Fotografía de la Argentina. Se graduó en Buenos Aires, en 1953, en la Escuela Nacional de Bellas Artes,

y comenzó a practicar fotografía en el estudio de su padre en 1957. Estudió con Annemarie Heinrich y abrió su propio estudio en 1960 junto con Sara Facio. Se especializaban en retratos, fotoperiodismo y trabajos editoriales. Una parte importante de su trabajo conjunto incluía el registrar temas políticos y sociales. Este aspecto de su colaboración culminó en el libro *Humanario* (1976), que documentaba las condiciones de los pacientes en una institución mental del estado. Activa en muchas asociaciones fotográficas internacionales, D'Amico ha participado en numerosas exposiciones y libros en Argentina y en el extranjero. En los últimos años, ha trabajado independientemente y se ocupa de temas feministas, en relación con el papel de las mujeres en la fotografía. D'Amico reside y trabaja en Buenos Aires, Argentina.

MEXICO
WITNESSES OF TIME, 1987–1991

Flor Garduño
Mexico City, Mexico, 1957

Flor Garduño is one of Mexico's best-known contemporary photographers. Her photographs of indigenous cultures and rituals in Latin America have been exhibited throughout the world. Garduño's classical black-and-white imagery has been collected into three books, *Magia del juego eterno* (1985), *Bestiarium* (1987), and *Testigos del Tiempo* (1992). The last of these portrays communities in Mexico, Guatemala, Ecuador, and Peru, exploring the daily life of rural Indians, for whom the sacred is omnipresent and every event has multiple meanings. Garduño's photography pays homage to the endurance and vitality of pre-Hispanic Indian cultures and traditions. She studied visual arts at the Universidad Nacional de México in Mexico City and, from 1978 to 1980, worked in the studios of Kati Horna and Manuel Álvarez Bravo. Garduño's work has received a number of international awards and is included in many important museum collections. She works in Mexico City and Stabio, Switzerland.

Flor Garduño
México D.F., México, 1957

Flor Garduño es una de las más famosas fotógrafas contemporáneas de México, y sus fotografías de las culturas y los rituales indígenas en América Latina han sido exhibidas en

todo el mundo. Sus clásicas imágenes en blanco y negro han sido reunidas en tres libros, *Magia del juego eterno* (1985), *Bestiarium* (1987) y *Testigos del Tiempo* (1992). Su último trabajo muestra comunidades de México, Guatemala, Ecuador y Perú. Explora la vida diaria de los indígenas campesinos para quienes lo sagrado está omnipresente y cada acontecimiento tiene múltiples significados. Su fotografía es un homenaje a la resistencia y vitalidad de las culturas indígenas y sus tradiciones. Garduño estudió artes visuales en la Universidad Nacional de México, y de 1978 a 1980, trabajó en el estudio de Kati Horna y Manuel Álvarez Bravo. El trabajo de Garduño ha recibido múltiples premios internacionales y forma parte de las colecciones de varios museos importantes. Garduño trabaja en la Ciudad de México y en Stabio, Suiza.

GUATEMALA
THE IMPRINT OF TIME, NUPCIAS DE SOLEDAD

Luis González Palma
Guatemala City, Guatemala, 1957

In recent years, Luis González Palma has become one of the most widely exhibited photographic artists from Latin America. His mixed-media work exploring the tragic legacies of colonialism and the subjugation of pre-Columbian cultures in Guatemala has been the subject of individual shows at the Art Institute of Chicago, the Bienal de la Habana, the Galería de Arte Contemporáneo and the Museo de Bellas Artes in Mexico City, the Fotogalería in Buenos Aires, and the Museum of Contemporary Hispanic Art in New York. González Palma has a degree in architecture from the Universidad de San Carlos, Guatemala City, where he also studied filmmaking. He began working with photography in 1987. In 1992–93, he was awarded a fellowship to work in Paris. González Palma maintains a permanent studio in Guatemala City, Guatemala.

Luis González Palma
Ciudad de Guatemala, Guatemala, 1957

En los últimos años, Luis González Palma se ha convertido en uno de los artistas fotográficos más exhibidos de América Latina. Su trabajo de medios mixtos que explora los trágicos legados del colonialismo y la subyugación de las culturas precolombinas en Guatemala ha sido objeto de exposiciones individuales en el Art Institute of Chicago, la Bienal de la Habana, la Galería de Arte Contemporáneo y el Museo de Bellas Artes en la Ciudad de México, la Fotogalería en Buenos Aires, y el Museum of Contemporary Hispanic Art en Nueva York. González Palma se graduó en arquitectura en la Universidad de San Carlos, en la ciudad de Guatemala, donde también estudió cinematografía. Empezó a trabajar con fotografía en 1987. Obtuvo una beca para estudiar en París de 1992 a 1993. González Palma mantiene un estudio permanente en Guatemala City, Guatemala.

EL SALVADOR
IN THE EYE OF THE BEHOLDER,
THE WAR IN EL SALVADOR, 1980–1992

Museum of the Word and the Image

During El Salvador's long and bitter civil war of 1980–92, a voluminous photographic record was created depicting the Salvadoran people's struggle for the democratization of their country. These photographs were taken by members of popular organizations and labor unions, by combatants, artists, and journalists. Most of these people were Salvadorans, including many who were lost in the war. The legacy of their work shows the many faces of war—its people, its battles, and the daily life of a society in the throes of profound historical change. By the war's end in 1992, more than 80,000 negatives had been collected in one archive alone. The photographs in this book were drawn from that collection. The larger collection assembled under the desperate and risky conditions of war remains vulnerable in peacetime to deterioration because of difficult climatic conditions and inadequate storage provisions. To meet the threat to this photographic archive and other important historical audiovisual material, a group of historians, journalists, curators, and photographers has established the Museo de la Palabra y la Imagen (Museum of the Word and the Image) in San Salvador. Its object is to preserve this important part of the collective memory of the Salvadoran people.

Museo de la Palabra y la Imagen

Durante la larga y dolorosa guerra civil en El Salvador, 1980–92, se creó un extenso registro fotográfico, mostrando la lucha del pueblo salvadoreño por la democratización de su país. Estas fotografías fueron tomadas por miembros de

organizaciones populares y sindicatos, por combatientes, artistas y periodistas. Casi todos ellos eran salvadoreños, incluyendo muchos que se perdieron en la guerra. El legado de su trabajo nos muestra las diversas caras de la guerra—su gente, las batallas y la vida cotidiana de una sociedad en la agonía de un cambio histórico profundo. Al final de la guerra en 1992, se había juntado más de 80,000 negativos en un solo archivo. Las fotografías presentadas en este libro provienen de esa colección. Esta gran colección, reunida bajo condiciones desesperadas y peligrosas en tiempos de guerra, sigue vulnerable en tiempos de paz debido al deterioro por las difíciles condiciones climáticas y la deficiente preservación. Ante la amenaza al archivo fotográfico y a otros importantes materiales audiovisuales históricos, surge un grupo de historiadores, periodistas, curadores y fotógrafos que han constituido el Museo de la Palabra y la Imagen en San Salvador. Su objetivo es preservar esta importante parte de la memoria colectiva del pueblo salvadoreño.

Katy Lyle
New York, New York, United States

In 1989, while traveling with a humanitarian aid caravan to El Salvador, Katy Lyle learned about the existence of a photographic archive made by Salvadorans to document their reality during years of civil conflict. Making contact with individuals responsible for the archive, she later returned to Central America to examine more than eighty thousand negatives. She worked with Salvadorans initiating efforts to ensure the preservation of these negatives. After two years of work, Lyle organized a traveling exhibition, *El Salvador: In the Eye of the Beholder,* which has been shown in the United States, Canada, Europe, and Latin America, including El Salvador. Lyle studied photography at the School of the Museum of Fine Arts, Boston and holds a B.F.A. from Tufts University. She worked with the Photographic Resource Center in Boston for seven years, and more recently as Latin American editor for the photo agency Sipa Press in New York City.

Katy Lyle
Nueva York, Nueva York, Estados Unidos

En 1989, mientras viajaba con una caravana de ayuda humanitaria para El Salvador, Katy Lyle se enteró de la existencia de un archivo fotográfico creado por salvadoreños para documentar su realidad durante la guerra civil. Después de hacer contacto con los responsables del archivo, regresó a Centroamérica para examinar más de 80,000 negativos. Trabajó junto con los salvadoreños iniciando esfuerzos para preservar los negativos. Después de dos años de trabajo, Lyle organizó una exposición, *El Salvador: A los ojos del espectador,* que se exhibió en los Estados Unidos, Canadá, Europa y América Latina, incluyendo El Salvador. Lyle estudió fotografía en la School of the Museum of Fine Arts, Boston y se graduó con un Bachillerato en Bellas Artes en Tufts University. Ella trabajó siete años con el Photographic Resource Center en Boston y más recientemente como editora para la región de América Latina para la agencia de fotografía, Sipa Press, en Nueva York.

ARGENTINA AND URUGUAY
THE MODERN LANDSCAPE, 1981–1991

Juan Travnik
Buenos Aires, Argentina, 1950

During the 1970s, Juan Travnik began his career as a photojournalist working for numerous publications in Buenos Aires. He had worked in the technical department of Agfa Gevaert Argentina in 1968, specializing in photosensitive materials. Travnik opened his own studio, Fotografía Publicitaria, in Buenos Aires in 1978. A founding member of the Consejo Argentino de Fotografía, he has also taught and lectured extensively. Travnik has participated in many group and individual exhibitions, including *Primera Muestra Latinoamericana Contemporánea* at the Museo de Arte Moderno de México (1978), the 1979 Venice biennial, the first Bienal de la Habana (1984), and *Fotografía Contemporánea de América Latina* at the Rencontres d'Arles (1991). Travnik lives and works in Buenos Aires, Argentina.

Juan Travnik
Buenos Aires, Argentina, 1950

Durante los años 1970, Juan Travnik empezó su carrera como fotoperiodista trabajando para numerosas publicaciones en Buenos Aires. En 1968 estuvo empleado en el departamento técnico de Agfa Gevaert Argentina, y se especializó en material fotosensitivo. Abrió su propio estudio, Fotografía Publicitaria, en Buenos Aires en 1978. Miembro

fundador del Consejo Argentino de Fotografía, también ha enseñado fotografía y ha dado muchas conferencias sobre el tema. Travnik ha participado en numerosas exposiciones colectivas e individuales, que incluyen la *Primera Muestra Latinoamericana Contemporánea* en el Museo de Arte Moderno de México en 1978, la Bienal de Venecia en 1979, la Primera Bienal de La Habana en 1984, y *Fotografía Contemporánea de América Latina* en Rencontres d'Arles en 1991. Travnik vive y trabaja en Buenos Aires, Argentina.

Eduardo Gil

Buenos Aires, Argentina, 1948

As a photojournalist, Eduardo Gil has worked for some of Argentina's most important publications as well as for international news magazines and picture agencies. Before becoming a photographer, Gil studied sociology and worked as a commercial airline pilot. In recent years, he has been active as a researcher and teacher at the Universidad de Buenos Aires school of philosophy and at the Asociación para la Promoción de las Bellas Artes. Since 1983, Gil has coordinated a series of photographic workshops that explore issues of group psychology and creative reflection. From 1988 to 1991, he was curator of the FotoEspacio Gallery. He is currently curator of the Galería Fotográfica Permanente at the Museo de Bellas Artes in Chivilcoy, Argentina. Gil's photographs have appeared in more than seventy individual and group exhibitions in Argentina, Brazil, Cuba, France, Germany, Holland, Mexico, Spain, and the United States. He lives and works in Buenos Aires, Argentina.

Eduardo Gil

Buenos Aires, Argentina, 1948

Como fotoperiodista, Eduardo Gil ha trabajado para algunas de las publicaciones más importantes de Argentina y también para revistas y agencias fotográficas internacionales. Antes de ser fotógrafo, Gil había estudiado sociología y había sido piloto comercial. En los últimos años ha trabajado activamente como investigador y profesor de psicología en la Facultad de Filosofía y Letras de la Universidad de Buenos Aires y en la Asociación para la Promoción de las Bellas Artes. Desde 1983 ha coordinado una serie de talleres fotográficos que exploran temas de psicología de grupo y reflexión creativa. Fue curador de la Galería FotoEspacio de

1988 a 1991, y actualmente lo es de la Galería Fotográfica Permanente del Museo de Bellas Artes en Chivilcoy, Argentina. Las fotografías de Gil han sido exhibidas en más de setenta exposiciones individuales y colectivas de Argentina, Brasil, Cuba, Francia, Alemania, Holanda, México, España y los Estados Unidos. Eduardo Gil reside y trabaja en Buenos Aires, Argentina.

Oscar Pintor

San Juan, Argentina, 1941

Oscar Pintor has been a leading figure in contemporary Argentine photography for many years. He became a photographer after studying architecture and working for many years as a graphic designer and creative director for leading advertising agencies in Buenos Aires. Pintor had his first individual exhibition in 1979 and opened his own photographic studio in 1982. He became a founding member of the Núcleo de Autores Fotográficos de Argentina in 1984, and in 1985 he founded the FotoEspacio Gallery in the city of Buenos Aires. Pintor's photographs have been widely exhibited in Argentina and abroad and have been published in numerous magazines and books. He lives and works in Buenos Aires, Argentina.

Oscar Pintor

San Juan, Argentina, 1941

Oscar Pintor ha sido una figura importante en la fotografía argentina contemporánea durante varios años. Se hizo fotógrafo después de estudiar arquitectura y de trabajar durante varios años como diseñador gráfico y director artístico de importantes agencias publicitarias en Buenos Aires. Tuvo su primera exposición individual en 1979 y abrió su propio estudio fotográfico en 1982. En 1984 fue uno de los miembros fundadores del Núcleo de Autores Fotográficos de Argentina, y en 1985 creó la Galería FotoEspacio en la ciudad de Buenos Aires. Sus fotografías han sido exhibidas frecuentemente en Argentina y en el extranjero, y publicadas en numerosas revistas y libros. Pintor vive y trabaja en Buenos Aires, Argentina.

Juan Ángel Urruzola

Montevideo, Uruguay, 1953

An art student in Uruguay before going into political exile in 1973, Juan Ángel Urruzola studied photography in Paris. He then worked in advertising and as a still photographer for

French and Latin American feature films. Urruzola returned to Uruguay in 1987 and worked as a creative director and advertising photographer for the agency Utopía in Montevideo. His work has been included in exhibitions in France, the Netherlands, Chile, Uruguay, Argentina, and the United States. In addition to still photography, Urruzola works with video. He lives and works in Montevideo, Uruguay.

Juan Ángel Urruzola
Montevideo, Uruguay, 1953

Juan Ángel Urruzola fue estudiante de arte en Uruguay antes de irse a Europa como exiliado político en 1973. Estudió fotografía en París y trabajó en el área publicitaria y como fotógrafo en películas comerciales francesas y latinoamericanas. Urruzola regresó al Uruguay en 1987, donde ha trabajado como director artístico y fotógrafo publicitario en la agencia Utopía de Montevideo. Su obra ha sido incluida en exposiciones de Francia, Holanda, Chile, Uruguay, Argentina y los Estados Unidos. Además de fotografía, Urruzola también hace video. Reside y trabaja en Montevideo, Uruguay.

Mario Marotta
Montevideo, Uruguay, 1957

Since the age of eighteen, Mario Marotta has worked as a photojournalist for the newspaper *El País*. In addition to his editorial work, he has created photographs for commercial record covers and advertising posters, and he has conducted courses and lectures on photography. In 1982, Marotta had his first individual exhibition, and in 1991, the Ministerio de Educación y Cultura of Uruguay sponsored *Todo en la mente*, a large solo exhibition of his personal work. Alongside his journalistic work at *El País*, Marotta continues to explore his own vision of the world with mixed-media, experimental photography. He lives and works in Montevideo, Uruguay.

Mario Marotta
Montevideo, Uruguay, 1957

Desde que tenía 18 años, Mario Marotta trabajó como fotoperiodista para el periódico *El País*. Además de trabajo editorial, ha realizado fotografías para cubiertas de discos comerciales y para carteles publicitarios, y ha dado cursos y conferencias sobre fotografía. Marotta tuvo su primera exposición individual en 1982, y en 1991 el Ministerio de Educación y Cultura de Uruguay auspició *Todo en la mente*, una gran exposición individual de las fotografías de Marotta. Además de su trabajo periódistico en *El País*, Marotta continúa explorando su propia visión del mundo por medio de la fotografía experimental de medios mixtos. Vive y trabaja en Montevideo, Uruguay.

BRAZIL
COLOR FROM BRAZIL

Miguel Rio Branco
Las Palmas de Gran Canaria, Spain, 1946

One of Brazil's best-known contemporary photographers, Miguel Rio Branco is also a painter, cinematographer, photojournalist, and creator of multimedia productions. He studied at the New York Institute of Photography and at the Instituto Avanzado de Diseño Industrial in Rio de Janeiro. In 1968 he began his professional career as a photographer. In addition to doing his personal photography and numerous short films, since 1980 Rio Branco has worked as a photojournalist and correspondent for Magnum Photos. Over the last twenty years, his work has appeared internationally in many group and individual exhibitions, and his photographs have been published in leading journals around the world. Rio Branco won the 1982 Kodak de la Critique Photographie Award in France, and he has won several international awards for his photography on experimental films. His color photography is featured in *Dulce sudor amargo* (1985), one of the well-known *Río de Luz* books published by Fondo de Cultura Económica in Mexico. Rio Branco lives and works in Rio de Janeiro, Brazil.

Miguel Rio Branco
Las Palmas de Gran Canaria, España, 1946

Miguel Rio Branco, uno de los fotógrafos contemporáneos más conocidos de Brasil, es también pintor, cineasta, fotoperiodista y creador de producciones multimedia. Comenzó su carrera profesional como fotógrafo en 1968. Estudió en el New York Institute of Photography y en el Instituto Avanzado de Diseño Industrial en Rio de Janeiro. Además de realizar sus propias fotografías y numerosas

películas cortas, Rio Branco ha trabajado desde 1980 como fotoperiodista y corresponsal de la agencia Magnum Photos. Su trabajo ha sido exhibido internacionalmente en muchas exposiciones individuales y colectivas de los últimos veinte años, y sus fotografías han sido publicadas en importantes periódicos de todo el mundo. Rio Branco ganó el premio Kodak de la Crítica Fotográfica en Francia en 1982, y otros premios diversos por la fotografía de películas experimentales. Su fotografía en color apareció en el libro *Dulce sudor amargo* (1985), publicado por la editorial Fondo de Cultura Económica en la conocida colección Río de Luz en México. Rio Branco reside y trabaja en Rio de Janeiro, Brasil.

Penna Prearo
Itafevi, Brazil, 1949

A self-taught artist, Penna Prearo participated in his first group exhibition in 1976 at the Bienal de São Paulo. Since then, his work has appeared in many other exhibitions in Brazil, Mexico, Chile, and the United States. Prearo has also produced record covers for Polygram in Brazil as well as commercial photography for multinational manufacturing firms. During 1992–93, he made a documentary for Greenpeace about pollution caused by automobiles in São Paulo. Prearo's photographs are prominent in many magazines in Brazil, and his work has been exhibited in many parts of Latin America. He lives and works in the state of São Paulo, Brazil.

Penna Prearo
Itafevi, Brasil, 1949

Penna Prearo, un artista autodidacta, participó por primera vez en una exposición colectiva en 1976: la Bienal de São Paulo. Desde entonces su trabajo se ha incluido en muchas otras exhibiciones en Brasil, México, Chile y los Estados Unidos. Prearo también ha realizado cubiertas de discos para Polygram en Brasil y fotografía comercial para compañías multinacionales. De 1992 a 1993 Prearo hizo un documental para Greenpeace, sobre la contaminación causada por los automóviles en São Paulo. Las fotografías de Prearo han sido publicadas en varias revistas brasileñas, y su trabajo se ha exhibido en muchas partes de América Latina. Vive y trabaja en el estado de São Paulo, Brasil.

Pedro Karp Vasquez
Rio de Janeiro, Brazil, 1954

A photographer, poet, and photohistorian, Pedro Vasquez has played an important role in the dissemination of Brazilian photography. In the 1980s, he was responsible for the creation of INFOTO/FUNARTE, the Brazilian national institute of photography, and for the establishment of the department of photography, video, and new technologies at the Museo de Arte Moderno in Rio de Janeiro. Vasquez has served as artistic director of *Photo Camera* magazine and as professor of art at the Universidad Federal and the Universidad Católica of Rio de Janeiro. He studied art at the Escuela Experimental in Rio de Janeiro and filmmaking at the Sorbonne in Paris. Vasquez has had more than fifty individual exhibitions of his work and has published nine books. He lives and works in Rio de Janeiro, Brazil.

Pedro Karp Vasquez
Rio de Janeiro, Brasil, 1954

Como fotógrafo, poeta y fotohistoriador, Pedro Vasquez ha tenido un papel importante en la diseminación de la fotografía brasileña. En los años 1980 fue responsable de la creación de INFOTO/FUNARTE, el Instituto Nacional de Fotografía de Brasil, y del establecimiento del Departamento de Fotografía, Video y Nuevas Tecnologías en el Museo de Arte Moderno de Rio de Janeiro. Vasquez fue director artístico de la revista *Photo Camera* y profesor de arte en la Universidad Federal y en la Universidad Católica de Rio de Janeiro. Estudió arte en la Escuela Experimental de esa ciudad y cinematografía en la Sorbonne, en París. Ha tenido más de cincuenta exposiciones individuales de su trabajo, y ha publicado nueve libros. Reside y trabaja en Rio de Janeiro, Brasil.

Cássio Vasconcellos
São Paulo, Brazil, 1965

A member of the younger generation of Brazilian photographic artists experimenting with video and electronic imaging, Cássio Vasconcellos has worked with both traditional and conceptual photography. At age seventeen, he had his first individual exhibition, sponsored by the Museo de Arte de São Paulo. He has since participated in a number of individual and group shows in France, Cuba, Italy, the Netherlands, the

United States, and Brazil, including *Miroir Rebelle* at the Month of Photography in Paris in 1986 and *U-ABC* at the Stedelijk Museum in Amsterdam. Vasconcellos lives and works in São Paulo, Brazil.

Cássio Vasconcellos
São Paulo, Brasil, 1965

Cássio Vasconcellos pertenece a la nueva generación de artistas fotográficos de Brasil que experimentan con video e imágenes electrónicas. Trabaja tanto con fotografía tradicional como conceptual. A la edad de diecisiete años tuvo su primera exposición individual en el Museo de Arte de São Paulo. Desde entonces ha participado en varias muestras individuales y colectivas en Francia, Cuba, Italia, los Estados Unidos y Brasil, incluyendo *Miroir Rebelle* en el Mes de la Foto en París en 1986, y *U-ABC* en el Museo Stedelejk de Amsterdam. Vasconcellos reside y trabaja en São Paulo, Brasil.

Walter Firmo
Rio de Janeiro, Brazil, 1937

In 1957, Walter Firmo began his career as a professional photographer working for major magazines, newspapers, and publishing houses in Brazil. He founded the photo agency Camera Tres in 1973 and later did freelance work in Brazil and abroad. Firmo became director of INFOTO/FUNARTE, the Brazilian national institute of photography, in 1986 and was appointed a nominator for the International Center of Photography in New York in 1988. He has coordinated several photography workshops and participated in many individual and group exhibitions. In the course of his career, he has received nine photography awards from Nikon International. Firmo lives and works in Rio de Janeiro, Brazil.

Walter Firmo
Rio de Janeiro, Brasil, 1937

Walter Firmo inició su carrera como fotógrafo profesional en 1957, trabajando para importantes revistas, periódicos y editoriales brasileñas. Fue fundador de la agencia Camera Tres en 1973 y más adelante trabajó como fotógrafo independiente en Brasil y en el extranjero. Firmo fue nombrado director de INFOTO/FUNARTE, el Instituto Nacional de Fotografía de Brasil en 1986, y nominador del International Center of Photography de Nueva York en 1988. Fue coordinador de varios talleres de fotografía y participó en diversas exhibiciones individuales y colectivas. En el curso de su carrera ha recibido nueve premios fotográficos otorgados por Nikon Internacional. Firmo vive y trabaja en Rio de Janeiro, Brasil.

Arnaldo Pappalardo
São Paulo, Brazil, 1954

Arnaldo Pappalardo's work as an advertising photographer has been widely published in Brazil. He has a degree in architecture from the Universidad de São Paulo and has studied painting and graphic design. Pappalardo's work has appeared in many group exhibitions, including the Exposicione Internazionale della Triennale de Milano at Sutterranea Gallery (1988) and Rencontres Internationales de la Photographie at Arles (1991). In 1991, Pappalardo won an honorable mention, Leopold Godowsky, at the Color Photography Awards in Boston. He lives and works in São Paulo, Brazil.

Arnaldo Pappalardo
São Paulo, Brasil, 1954

El trabajo de Arnaldo Pappalardo como fotógrafo comercial ha sido ampliamente publicado en Brasil. Estudió arquitectura, así como pintura y diseño gráfico, en la Universidad de São Paulo. Su obra ha sido exhibida en numerosas exposiciones colectivas, incluyendo la Exposicione Internazionale della Triennale de Milano en la galería Sutterranea (1988), y en Rencontres Internationales de la Photographie en Arles (1991). En ese mismo año, Pappalardo obtuvo la Mención Honorífica Leopold Godowsky, en el Color Photography Awards en Boston. Reside y trabaja en São Paulo, Brasil.

Carlos Fadon Vicente
São Paulo, Brazil, 1945

Carlos Fadon Vicente is one of Brazil's leading artists working with computer technology and visual representation. He has long been concerned with the synergy possible between art and technology, an interest which he developed further in 1985 with his use of computer imaging systems and

image manipulation. In the late 1980s, Fadon Vicente conducted a series of interactive telecommunications experiments using slow-scan television, videotext, and later, computers and fax machines. He has degrees in civil engineering and fine arts from the Universidad de São Paulo, and in 1989 he earned a master of fine arts degree from the school of the Art Institute of Chicago on a fellowship from the Brazilian government. Fadon Vicente has participated in both solo and group exhibitions and has been published in the Americas and in Europe. He lives and works in São Paulo, Brazil.

Carlos Fadon Vicente
São Paulo, Brasil, 1945

Carlos Fadon Vicente es uno de los más importantes artistas brasileños que trabajan con tecnología computarizada y representaciones visuales. Desde hace mucho le preocupa la posible sinergia entre el arte y la tecnología, un interés que desarrolló más ampliamente en 1985 con el uso de sistemas computarizados de imágenes y la manipulación de imágenes. A fines de los años 1980 condujo una serie de experimentos interactivos en telecomunicaciones usando escaners lentos de televisión, videotextos, y más tarde computadoras y máquinas de fax. Se graduó con títulos en Ingeniería y Bellas Artes en la Universidad de São Paulo y obtuvo una maestría en arte en el Art Institute of Chicago (1989), gracias a una beca del gobierno de Brasil. Fadon Vicente ha participado en exhibiciones individuales y colectivas y su trabajo ha sido publicado en América y en Europa. Vive y trabaja en São Paulo, Brasil.

Antonio Saggese
São Paulo, Brazil, 1950

As a student of architecture at the Universidad de São Paulo, Antonio Saggese began practicing photography in 1969. He later studied photography in Italy. In 1988, the Asociaçao Paulista de Críticos de Arte in São Paulo selected him as the best photographer of the year for his exhibition *Mecanica do desejo*. Saggese has taught design and photography, and he is presently working with advertising and fashion photography. He lives and works in São Paulo, Brazil.

Antonio Saggese
San Paulo, Brasil, 1950

Antonio Saggese comenzó a practicar fotografía en 1969, cuando estudiaba arquitectura en la Universidad de São Paulo. Más tarde estudió fotografía en Italia. La Asociaçao Paulista de Críticos de Arte de São Paulo lo escogió en 1988, como el mejor fotógrafo del año por su exposición *Mecanica do desejo*. Saggese ha sido profesor de diseño y fotografía y actualmente se dedica a fotografía publicitaria y de moda. Reside y trabaja en São Paulo, Brasil.

BRAZIL
MARIO CRAVO NETO

Mario Cravo Neto
Salvador, Brazil, 1947

Mario Cravo Neto is one of Brazil's best-known contemporary photographic artists. Since the early 1970s, his formalist black-and-white photographs of the people and cultures of Bahia have been published and exhibited throughout the world. Cravo Neto began studying photography and sculpture in 1964 in Berlin and was at the Art Students' League in New York from 1969 to 1970. Many books and catalogues on his work have been published, including *Bahia* (1980), *Cravo* (1983), *Mario Cravo Neto* (Milan, 1988), and *Mario Cravo Neto* (Salvador, 1991). In 1980, he was named Best Photographer of the Year by the Sociedad Brasileña de Artes Fotográficas. Cravo Neto lives and works in Salvador, Brazil.

Mario Cravo Neto
Salvador, Brasil, 1947

Mario Cravo Neto es uno de los más conocidos artistas fotográficos contemporáneos de Brasil. Las fotografías formales de Mario Cravo Neto en blanco y negro, de la gente y las culturas de Bahía, han sido exhibidas y publicadas en todo el mundo desde principios de los años 1970. Cravo Neto se inició estudiando fotografía y escultura en Berlín, en 1964, y continuó sus estudios en el Art Students' League de Nueva York de 1969 a 1970. Se han publicado varios libros y catálogos de su trabajo, como *Bahia*, (1980); *Cravo*, (1983), *Mario Cravo Neto*, (Milán, 1988), y *Mario Cravo Neto*, (Salvador, 1991). En 1980 fue declarado "El Mejor Fotógrafo del Año" por la Sociedad Brasileña de Artes Fotográficas. Cravo Neto vive y trabaja en Salvador, Brasil.

COLOMBIA
On the Edge, 1970–1994

Miguel Ángel Rojas
Bogotá, Colombia, 1946

As a conceptual artist, Miguel Ángel Rojas works in many different mediums, combining photographic techniques with painting and printing. After studying architecture at the Universidad Javeriana in 1964 and fine arts at the Universidad Nacional in Bogotá from 1968 to 1973, he was a university professor for ten years, teaching painting, design, and printing. His work has been shown in many exhibitions in Colombia and abroad, including the Bienal de Arte de La Habana (1994); *Contemporary Latin American Art* at the Museum of Modern Art in New York (1992); *Fotografía: Zona Experimental* at the Centro Colombo Americano in Medellín (1985); the XVI Bienal de São Paulo (1981); the IV Bienal in Sydney (1981); and *World Print Four* at the San Francisco Museum of Modern Art (1984). Rojas lives and works in Bogotá, Colombia.

Miguel Ángel Rojas
Bogotá, Colombia, 1946

Miguel Ángel Rojas es un artista conceptual que trabaja con muchos medios diferentes, combinando técnicas fotográficas con la pintura y la impresión. Después de graduarse en arquitectura en la Universidad Javeriana en 1964 y de estudiar Bellas Artes en la Universidad Nacional de Bogotá de 1968 a 1973, Miguel Ángel Rojas trabajó durante diez años como profesor universitario enseñando pintura, diseño y grabado. Su trabajo ha sido presentado en numerosas exhibiciones en Colombia y en el extranjero, incluyendo la Bienal de Arte de La Habana (1994); *Contemporary Latin American Art*, en el Museum of Modern Art, en Nueva York (1992); *Fotografía: Zona Experimental*, en el Centro Colombo Americano de Medellín, Colombia (1985); la XVI Bienal de São Paulo, Brasil (1981); la IV Bienal, en Sydney, Australia (1981); y *World Print Four*, en el San Francisco Museum of Modern Art (1984). Rojas reside y trabaja en Bogotá, Colombia.

Jorge Ortiz
Medellín, Colombia, 1948

An experimental and conceptual photographic artist since the 1970s, for the past seventeen years Jorge Ortiz has also been a professor of photography at four prestigious Colombian universities in Bogotá and Medellín. Ortiz has participated in many group and solo exhibitions and has received a number of national awards for his work. In his most recent photographs, Ortiz abandons image altogether to explore more directly the process of photo-chemical interaction and paper. His works have been reproduced in numerous publications, notably *Fotofolio de paisaje colombiano* published by Museo de Arte Moderno in Bogotá (1979), and *Álbum blanco y negro* published in Medellín (1981). Ortiz works in Bogotá, Colombia.

Jorge Ortiz
Medellín, Colombia, 1948

Jorge Ortiz es un artista que viene haciendo fotografía experimental y conceptual desde los años 1970, y también ha enseñado fotografía en los últimos diecisiete años en cuatro prestigiosas universidades de Bogotá y Medellín. Ha participado en numerosas exhibiciones individuales y colectivas y ha recibido varios premios internacionales por su trabajo. En su obra más reciente, Ortiz abandona la imagen por completo, para explorar más directamente el proceso de la interacción fotoquímica y el papel. Sus fotos han sido incluidas en varias publicaciones, destacándose *Fotofolio de paisaje colombiano*, publicado por el Museo de Arte Moderno de Bogotá (1979), y *Álbum blanco y negro*, publicado en Medellín (1981). Ortiz trabaja en Bogotá, Colombia.

Juan Camilo Uribe
Medellín, Colombia, 1945

A self-taught artist, Juan Camilo Uribe has been featured in solo shows in Colombia and the United States since 1972. Much of his work appropriates popular images of saints, martyrs, and iconic political and religious figures to create photocollages that challenge conventional notions of what is considered sacred and what is considered high art. He has participated in many group shows, including the I Bienal Latinoamericana in São Paulo (1978); *Cien años de arte en Colombia* in São Paulo and Rome (1986); *Arte colombiano* at the Centre Georges Pompidou in Paris (1985); the XXXIII Salón Nacional de Artes in Bogotá (1990); and the Salón Regional de Artes Visuales at the Museo de Arte Moderno in Medellín (1992). Uribe lives and works in Medellín, Colombia.

Juan Camilo Uribe
Medellín, Colombia, 1945

Juan Camilo Uribe es un artista autodidacta que ha venido exhibiendo sus fotos en exposiciones en Colombia y en los Estados Unidos desde 1972. En gran parte de su trabajo se apropia de imágenes populares de santos, mártires, íconos políticos y figuras religiosas para crear fotomontajes que desafían las nociones convencionales de lo que es considerado sagrado y lo que se considera arte elevado. Ha participado en numerosas exposiciones colectivas, incluyendo la I Bienal Latinoamericana en São Paulo, Brasil (1978); *Cien años de arte en Colombia*, en São Paulo y Roma (1986); *Arte colombiano*, en el Centro Georges Pompidou de París (1985); el XXXIII Salón Nacional de Artes en Bogotá (1990) y en el Salón Regional de Artes Visuales, Museo de Arte Moderno, Medellín (1992). Uribe vive y trabaja en Medellín, Colombia.

Becky Mayer
Bogotá, Colombia, 1944

During her extensive travels, Becky Mayer studied photography at the Taller Javier Sandoval in Bogotá, the International Center of Photography in New York, the Studio Camnitzer in Italy, and the Center for Creative Imaging in Maine. She began exhibiting her work in the late 1970s, and since then has produced a large and diverse body of work ranging from traditional black-and-white photography to mixed-media abstract expressionism. Her current work, portraits of unknown victims of Colombian drug wars and political assassinations taken in the city morgue, has been widely exhibited. Her photographs have been included in group and solo exhibitions in Colombia, the United States, Brazil, Spain, Cuba, Australia, New Zealand, and France. Mayer lives and works in Bogotá, Colombia.

Becky Mayer
Bogotá, Colombia, 1944

Durante sus extensos viajes, Becky Mayer estudió fotografía en el Taller Javier Sandoval de Bogotá, en el International Center of Photography de Nueva York, en el Estudio Camnitzer de Italia, y en el Center for Creative Imaging de Maine. Mayer comenzó a exhibir su trabajo a fines de los años 1970, y desde entonces ha producido un amplio corpus que va de la fotografía tradicional en blanco y negro

hasta el expresionismo abstracto de medios mixtos. Su trabajo actual consiste en retratos de víctimas desconocidas de la guerra de drogas en Colombia y víctimas de asesinatos políticos. Estas fotos, tomadas en la morgue de la ciudad, han sido ampliamente exhibidas. Las fotografías de Becky Mayer se han incluido en exposiciones colectivas e individuales de Colombia, los Estados Unidos, Brasil, España, Cuba, Australia, Nueva Zelandia y Francia. Mayer reside y trabaja en Bogotá, Colombia.

Fernell Franco
Cali, Colombia, 1942

One of the first photographic artists in Colombia to explore the undercurrents of urban culture, Fernell Franco alters documentary images to create a sense of mystery and myth, removed from the specifics of time and place. Franco's awards in photography include first prize at the Salón Regional de Artes Visuales in Cali (1976), the gold medal at the Salón Nacional de Artes Visuales in Bogotá (1976), and first prize at the Bienal de Arte de La Habana (1984). His work has been exhibited in Colombia, Italy, Panama, Germany, the United States, France, Peru, Chile, Argentina, Cuba, Australia, and Puerto Rico. Franco lives and works in Cali, Colombia.

Fernell Franco
Cali, Colombia, 1942

Fernell Franco, uno de los primeros artistas fotográficos de Colombia que exploraron las corrientes ocultas de la cultura urbana, altera las imágenes documentales para crear una sensación de misterio y mito, libre de definiciones temporales y espaciales. Los premios fotográficos que obtuvo incluyen el primer premio en el Salón Regional de Artes Visuales en Cali (1976), la medalla de oro en el Salón Nacional de Artes Visuales en Bogotá (1976), y el primer lugar en la Bienal de Arte de La Habana (1984). Su obra ha sido exhibida en Colombia, Italia, Panamá, Alemania, los Estados Unidos, Francia, Perú, Chile, Argentina, Cuba, Australia y Puerto Rico. Franco vive y trabaja en Cali, Colombia.

Bernardo Salcedo
Bogotá, Colombia, 1939

After studying architecture at the Universidad Nacional, Bernardo Salcedo taught at three important universities in

Colombia: the Universidad Nacional, the Universidad
Javeriana, and the Universidad Piloto in Bogotá. In his work,
Salcedo utilizes rather than creates photography, making it
into sculpture and ironically transforming its meaning. His
work has been included in many exhibitions in Colombia, the
United States, Argentina, France, Peru, Brazil, Chile, Cuba,
Spain, Belgium, Venezuela, and Hungary. Salcedo lives and
works in Bogotá, Colombia.

Bernardo Salcedo
Bogotá, Colombia, 1939

Después de estudiar arquitectura en la Universidad
Nacional, Bernando Salcedo fue profesor en tres importantes
universidades de Colombia: la Universidad Nacional, la
Universidad Javeriana y la Universidad Piloto. En su trabajo,
Salcedo no crea fotografía sino que la utiliza, haciendo
esculturas y transformando irónicamente los significados. Su
obra ha sido incluida en muchas exposiciones de Colombia, los
Estados Unidos, Argentina, Francia, Perú, Brasil, Chile, Cuba,
España, Bélgica, Venezuela y Hungría. Salcedo vive y trabaja
en Bogotá, Colombia.

VENEZUELA
NEW VISIONS, 1987–1990

Alexander Apóstol
Caracas, Venezuela, 1969

In 1989, shortly after leaving his studies in art history and
photography at the Escuela de Bellas Artes in Caracas,
Alexander Apóstol won first prize in photography at the Bienal
Nacional de Arte in Guayana and second prize at the Premio
Nacional de Fotografía in Caracas. He began his career as an
independent photographic artist in 1990, and since then his
work has been included in numerous exhibitions in Venezuela
and abroad. In his current work, Apóstol physically
deconstructs and decontextualizes his images by cutting the
photographic prints into pieces and surrounding his subjects
with incongruous and mysterious objects. He is one of a
number of young experimental artists working with photogra-
phy in Caracas, Venezuela.

Alexander Apóstol
Caracas, Venezuela, 1969

En 1989, poco después de haber terminado sus estudios
de historia del arte y de fotografía en la Escuela de Bellas
Artes en Caracas, Alexander Apóstol ganó el primer premio
de fotografía en la Bienal Nacional de Arte de Guayana, y el
segundo lugar en el Premio Nacional de Fotografía de
Caracas. Comenzó su carrera como artista fotográfico
independiente en 1990, y desde entonces su trabajo ha sido
incluido en numerosas exposiciones en Venezuela y en el
extranjero. En su trabajo actual, deconstruye y decon-
textualiza físicamente sus imágenes, cortando las impresiones
fotográficas en piezas y rodeando a sus sujetos de objetos
incongruentes y misteriosos. Apóstol es uno de los jóvenes
fotógrafos experimentales que trabajan en Caracas, Venezu-
ela.

Fran Beaufrand
Maracaibo, Venezuela, 1960

An advertising photographer and professor of art, Fran
Beaufrand completed his studies in visual arts in 1985 at the
Universidad Central de Venezuela in Caracas. Like many of
his peers, he uses photography to challenge accepted
conventions of aesthetics and social representation. His use
of classical Greek and Egyptian iconography imbues his
ritualized portraits with ambiguity, allowing them to defy
sexual and cultural categorization. Beaufrand has participated
in many exhibitions, including *Jóvenes fotógrafos* at the Museo
de Arte Contemporáneo in Maracaibo (1985); II Salón de la
Joven Fotografía in Maracaibo (1988); and *Fotografía
latinoamericana* in Havana (1990). He lives and works in
Caracas, Venezuela.

Fran Beaufrand
Maracaibo, Venezuela, 1960

El fotógrafo publicitario y profesor de arte Fran Beaufrand
obtuvo un título en artes visuales en 1985 en la Universidad
Central de Venezuela en Caracas. Como muchos de sus
colegas, usa la fotografía para desafiar las convenciones
aceptadas de la estética y de la representación social. Su uso
de la iconografía clásica griega y egipcia llena de ambigüedad
sus retratos ritualizados, permitiéndole desafiar

categorizaciones tanto sexuales como culturales. Beaufrand ha participado en numerosas exposiciones, incluyendo *Jóvenes fotógrafos*, en el Museo de Arte Contemporáneo de Maracaibo (1985), el II Salón de la Joven Fotografía en Maracaibo (1988), y *Fotografía latinoamericana* en La Habana (1990). Reside y trabaja en Caracas, Venezuela.

Luis Brito
Rio Caribe, Venezuela, 1945

Luis Brito was director of the photography departments at the Consejo Nacional de la Cultura and at *Escena* magazine in Caracas. He has worked as a photographer for different magazines and has been a jury member at a number of international photography events. In much of his work, Brito uses unconventional juxtapositions and camera angles to alter the meaning of images and question the traditional intentions of photography. Brito's work has been included in many exhibitions in Venezuela, Italy, Cuba, Colombia, Spain, Egypt, England, Germany, France, Brazil, Belgium, Canada, the United States, and Mexico. He lives and works in Caracas, Venezuela.

Luis Brito
Río Caribe, Venezuela, 1945

Luis Brito fue director de los departamentos de fotografía del Consejo Nacional de la Cultura y de la Revista *Escena* en Caracas. Ha trabajado como fotógrafo para diferentes revistas y ha sido jurado en varios concursos fotográficos internacionales. En gran parte de su trabajo, Brito usa yuxtaposiciones y ángulos de cámara no convencionales, para alterar el significado de las imágenes, cuestionando las intenciones tradicionales de la fotografía. La obra de Brito ha sido incluida en múltiples exposiciones de Venezuela, Italia, Cuba, Colombia, España, Egipto, Inglaterra, Alemania, Francia, Brasil, Bélgica, Canadá, los Estados Unidos y México. Vive y trabaja en Caracas, Venezuela.

Vasco Szinetar
Caracas, Venezuela, 1948

Before becoming a photographer, Vasco Szinetar studied film, first at the Leon Schiller school in Poland (1970–72) and later at the London International Film School, where he earned a degree in filmmaking in 1976. In Caracas, Szinetar founded the photo gallery Daguerrotipo, which he directed from 1985 to 1988. Currently he is director of the Museo de Artes Visuales Alejandro Otero in Caracas. Among Szinetar's best-known works are his toned portrait assemblages in which he manipulates and mutilates traditional imagery to create layered perspectives of reality and illusion. He has participated in various solo and group exhibitions, and four books of his photographs have been published. Szinetar lives and works in Caracas, Venezuela.

Vasco Szinetar
Caracas, Venezuela, 1948

Antes de ser fotógrafo, Vasco Szinetar estudió cinematografía, primero en la escuela Leon Schiller, en Polonia, y luego en la London International Film School, donde se graduó en 1976. Ya en Caracas, Szinetar fundó la Galería El Daguerrotipo y la dirigió de 1985 a 1988. Actualmente es director del Museo de Artes Visuales Alejandro Otero de Caracas. Entre los trabajos más conocidos de Szinetar se encuentran los montajes de retratos virados, donde manipula y mutila las imágenes tradicionales para crear diversos niveles de perspectivas de la realidad y la ilusión. Ha participado en varias exhibiciones individuales y colectivas, y se han publicado cuatro libros de sus fotografías. Szinetar reside y trabaja en Caracas, Venezuela.

Edgar Moreno
Caracas, Venezuela, 1958

After studying art and photography at the University of Albuquerque, New Mexico (1975–79), Edgar Moreno worked as a freelance photographer, graphic artist, and theatrical set designer in the United States, Venezuela, and Central America. Between 1987 and 1990, he traveled around the world, taking photographs with which he created a series of photo installations depicting the interaction of physical reality and spiritual fantasy. An important body of work was done along the Amazon River in Brazil and Bolivia. Among Moreno's most important group exhibitions are *El Riesgo* at Galería de Arte Nacional in Caracas (1984), *Luces de Equinoxio* at the Second Festival of Current Photography in Canada (1988), and *Speed of the Souls* at the Boston Art Institute (1990). Moreno lives and works in Caracas, Venezuela.

Edgar Moreno

Caracas, Venezuela, 1958

Después de estudiar arte y fotografía en la Universidad de Albuquerque, Nuevo México, (1975–1979), Edgar Moreno trabajó como fotógrafo independiente, artista gráfico y diseñador de escenas teatrales en los Estados Unidos, Venezuela y América Central. De 1987 a 1990 viajó alrededor del mundo tomando fotografías, con las cuales creó una serie de instalaciones fotográficas que describen la interacción de la realidad física y la fantasía espiritual. Una parte importante de su trabajo fue realizado a orillas del río Amazonas, en Brasil y Bolivia. Entre sus exposiciones colectivas más importantes se encuentran: *El Riesgo* en la Galería de Arte Nacional, Caracas (1984); *Luces de Equinoxio*, en el Second Festival of Current Photography, Canadá (1988), y *Speed of the Souls*, Boston Art Institute, Boston (1990). Moreno vive y trabaja en Caracas, Venezuela.

Nelson Garrido

Caracas, Venezuela, 1952

Nelson Garrido has worked as a theater and dance photographer as well as a photojournalist and still photographer for films. He has also worked in advertising and industrial photography and has produced numerous record covers, posters, and books. Before becoming a photographer, Garrido studied graphic design and architecture at the Universidad Central de Venezuela in Caracas. In his personal work, Garrido creates theatrical still lifes that juxtapose the hagiology of European Catholicism and classical religious painting with the objects of popular and commercial culture. His work has been exhibited widely in Europe, Latin America, the United States, and Canada. Carrido lives and works in Caracas, Venezuela.

Nelson Garrido

Caracas, Venezuela, 1952

Nelson Garrido ha trabajado como fotógrafo de teatro y danza, y como fotoperiodista y fotógrafo de cine. También se ha desempeñado como fotógrafo publicitario e industrial y ha producido numerosas cubiertas de discos, posters y libros. Antes de hacerse fotógrafo estudió diseño gráfico y arquitectura en la Universidad Central de Venezuela, en Caracas. En su trabajo personal, Garrido crea naturalezas muertas teatrales, que yuxtaponen la hagiología del catolicismo europeo y de la pintura clásica religiosa con objetos de la cultura comercial y popular. Sus fotos se han exhibido ampliamente en Europa, América Latina, los Estados Unidos y Canadá. Reside y trabaja en Caracas, Venezuela.

CONTRIBUTOR BIOGRAPHIES

Wendy Watriss is the artistic director and one of the founders of FotoFest, the international photographic arts and education organization based in Houston, Texas. She began her professional career as a reporter and writer for national newspapers in the U.S. and later became a producer of news documentaries for national public television in New York. For the past 20 years, she has worked internationally as a professional photographer. Her work has been published and exhibited around the world, and she is the recipient of numerous international awards for her photography. She is the author of numerous essays on photography and coauthor of *Coming to Terms* (Texas A&M University Press, 1991). Watriss has worked extensively in Latin America and as curator for FotoFest has organized and coordinated exhibitions on Mexican historical photography, contemporary Cuban photography, Latino photography in the U.S., and the Latin American exhibitions for *FotoFest 1992*. She has also organized photography exhibitions from western and eastern Europe, the global environment, and the Middle East.

Wendy Watriss es directora artística y uno de los fundadores de FotoFest, una organización internacional de arte fotográfico y educación con sede en Houston, Texas. Comenzó su carrera profesional como reportera y escribiendo para periódicos nacionales en los Estados Unidos, más tarde produjo documentales para la televisión pública nacional en Nueva York. En los últimos veinte años, ha trabajado en todo el mundo como fotógrafa profesional. Su trabajo ha sido publicado y exhibido en diversas partes, ha recibido numerosos premios internacionales por sus fotografías. Watriss es autora de numerosos ensayos sobre fotografía y coautora del libro *Coming to Terms* (Texas A&M University Press, 1991). Watriss ha trabajado extensivamente en América Latina, como curadora de FotoFest ha organizado y coordinado exposiciones sobre fotografía histórica mexicana, fotografía contemporánea de Cuba, fotografía latina en los Estados Unidos y las exposiciones latinoamericanas de *FotoFest 1992*. También ha organizado exposiciones fotográficas sobre Europa Central y del Este, el medio ambiente global y el Medio Oriente.

Lois Parkinson Zamora is professor of comparative literature and Dean of the College of Humanities, Fine Arts and Communications at the University of Houston. Her area of specialization is contemporary fiction in the Americas. Her books include *Writing the Apocalypse: Historical Vision in Contemporary U.S. and Latin American Fiction* (Cambridge University Press, 1989), *Magical Realism: Theory, History, Community* (Duke University Press, 1995), co-edited with Wendy B. Farias, and *The Usable Past: The Imagination of History in Recent Literature of the Americas* (Cambridge University Press, 1997). She frequently writes about the visual arts and their relation to literature in such journals as *Review: Latin American Literature and the Arts*, *Modern Fiction Studies*, *Mosaic*, *Comparative Literature*, *Texto Crítico*, and *Poligrafías*.

Lois Parkinson Zamora es profesora de literatura comparada y Decano del Colegio de Humanidades, Bellas Artes y Comunicación en la University of Houston. Su área de especialización es la literatura contemporánea en América. Sus libros incluyen *Writing the Apocalypse: Historical Vision in Contemporary U.S. and Latin American Fiction* (Cambridge University Press, 1989), *Magical Realism: Theory, History, Community* (Duke University Press, 1995), coeditado con Wendy B. Farias, y *The Usable Past: The Imagination of History in Recent Literature of the Americas* (Cambridge University Press, 1997). Frecuentemente escribe sobre las artes visuales y su relación con la literatura en revistas como *Review: Latin American Literature and the Arts*, *Modern Fiction Studies*, *Mosaic*, *Comparative Literature*, *Texto Crítico* y *Poligrafías*.

Fernando Castro is a photographer, independent curator, and critic. He is the author of numerous essays and two books: *Five Rolls of Plus-X*, published by Studia Hispanica Editores in 1983, and *Martín Chambi: De Coaza al MOMA*, published by Centro de Estudios e Investigación de la Fotografía in 1989. Castro was raised in Peru and in New York City, and in 1979 he received a Fulbright fellowship to do graduate work in philosophy at Rice University. He is a founding member of the Centro de Estudios e Investigación de la Fotografía in Lima and of the Photographic Archive Project in Houston. Castro's writing frequently appears in *SPOT*, *Art-Nexus*, and *Photometro*. His photography has been exhibited throughout North and South America.

Fernando Castro es fotógrafo, curador independiente y crítico. Es autor de numerosos ensayos y de dos libros: *Five Rolls of Plus-X*, publicado por Studia Hispanica Editores in 1983, y *Martín Chambi: De Coaza al MOMA*, publicado por el Centro de Estudios de Investigación de la Fotografía en 1989. Castro creció entre Perú y Nueva York, y en 1979 recibió una beca Fulbright para hacer un doctorado en filosofía en Rice University. Es miembro fundador del Centro de Estudios de Investigación de la Fotografía en Lima y del Photographic Archive Project en Houston. Los artículos de Castro aparecen publicados frecuentemente en *SPOT*, *Art-Nexus* y *Photometro*. Sus fotografías han sido exhibidas en Norte y Sudamérica.

Boris Kossoy is a photohistorian, author, and curator. He received his doctoral degree in history from the Escuela de Sociología y Política of São Paulo. He is one of Latin America's best-known historians and researchers in the field of nineteenth-century Latin American photography, with particular emphasis on the history of photography in Brazil. Kossoy is credited with uncovering and validating the work of Hércules Florence, a French artist who made an independent discovery of photography in Brazil. Kossoy is the author of seven books, including *Origens e expansão da fotografia no Brasil, Seculo XIX* (Rio de Janeiro: MEC/FUNARTE, 1980); *Hércules Florence, 1833: A descoberta isolada da fotografia no Brasil* (São Paulo: Livraria Duas Cidades, 1980); and

Fotografia e historia (São Paulo: Editora Atica, 1989). He has published many articles on the theory and aesthetics of photography and has been a principal speaker at many international conferences on the history of photography. Kossoy has served as director of the photography department of the Museo de Bellas Artes in São Paulo, president of the Comisión de Fotografía for the Ministerio de Cultura for the state of São Paulo, and director of the Museo de Imagen y Sonido in São Paulo, besides educational activities as professor in several institutions. Kossoy has served as director of the División de Investigación y Arte in the Centro Cultural of the city of São Paulo, and visiting professor of the school of communications and arts of the Universidad de São Paulo.

Boris Kossoy es fotohistoriador, autor y curador. Recibió su doctorado en historia en la Escuela de Sociología y Política de São Paulo. Es uno de los más conocidos historiadores e investigadores en el área de la fotografía latinoamericana del siglo diecinueve, con un énfasis principal en la historia de la fotografía en Brasil. Se le acredita haber descubierto y dado validez al trabajo de Hércules Florence, un artista francés quien descubrió independientemente la fotografía en Brasil. Kossoy es autor de siete libros, incluyendo *Origens e expansão da fotografia no Brasil, Seculo XIX* (Rio de Janeiro: MEC/FUNARTE, 1980); *Hércules Florence, 1833: A descoberta isolada da fotografia no Brasil* (São Paulo: Livraria Duas Cidades, 1980); y *Fotografia e historia* (São Paulo: Editora Atica, 1989). Ha publicado varios artículos sobre la teoría y la estética de la fotografía y ha dado conferencias importantes en varios encuentros internacionales sobre la historia de la fotografía. Kossoy fue director del Departamento de Fotografía en el Museo de Bellas Artes de São Paulo, presidente de la Comisión de Fotografía para el Ministerio de Cultura del Estado de São Paulo, y director del Museo de Imagen y Sonido en São Paulo, además de actividades educativas como profesor en diversas instituciones. Kossoy ha sido director de la División de Investigación y Arte en el Centro Cultural de la Ciudad de São Paulo, y profesor huésped de la Escuela de Comunicaciones y Arte de la Universidad de São Paulo.

Marta Sánchez Philippe is the special projects coordinator for FotoFest in Houston. She received a B.A. in English literature from the Universidad ENEP Acatlán in Mexico City. For the last several years she has worked as an editor and translator, and has translated into Spanish the book *Seasons of Blood* by the Canadian poet Henry Beissel. She has served as a translator for the *San Miguel Writer*, a literary magazine out of San Miguel Allende, Mexico, and has also worked as the film cataloguer for the Menil Collection in Houston. As special projects coordinator for FotoFest, Sánchez Philippe was responsible for translating the 1994 FotoFest exhibition catalogue, and has assisted with the organization of several exhibitions.

Marta Sánchez Philippe es coordinadora de proyectos especiales de FotoFest en Houston. Estudió Literatura Inglesa en la Universidad ENEP Acatlán en la Ciudad de México. Durante los últimos años ha trabajado como editora y traductora, y ha traducido al español el libro de poemas *Seasons of Blood* del poeta canadiense Henry Beissel. Trabajó como traductora para la publicación *San Miguel Writer*, una revista literaria publicada en San Miguel de Allende, México, trabajó también catalogando la colección de cine del Menil Collection en Houston. Como coordinadora de proyectos especiales de FotoFest, Sánchez Philippe fue responsable de la traducción del catálogo de FotoFest 1994, y ha ayudado con la organización de varias exposiciones.

LENDERS LIST

FRONTISPIECE
Silver gelatin print (1932), 8" x 10", from original glass negative. Collection Gilberto Ferrez, Rio de Janeiro, Brazil.

URUGUAY
THE WAR OF THE TRIPLE ALLIANCE, 1865–1870

FIGURES 4 - 8
Collodion prints, 4½" x 7½". Collection Biblioteca Nacional de Uruguay, Montevideo, Uruguay.

BRAZIL
THE OPENING OF A FRONTIER, 1880–1910

FIGURE 9
Albumen print, 11½" x 14½", from original glass negative. Collection Hoffenberg, New York.

FIGURE 10
Silver gelatin print (1932), 20" x 16", from original glass negative. Collection Gilberto Ferrez, Rio de Janeiro, Brazil.

FIGURE 11
Platinum print (1983), 18" x 20", from original glass negative. Collection Gilberto Ferrez, Rio de Janeiro, Brazil.

FIGURE 12
Silver gelatin print (1932), 8" x 10", from original glass negative. Collection Gilberto Ferrez, Rio de Janeiro, Brazil.

FIGURE 13
Silver gelatin print (1932), 8" x 10", from original glass negative. Collection Gilberto Ferrez, Rio de Janeiro, Brazil.

FIGURE 14
Albumen print, 10½" x 13", from original glass negative. Collection Gilberto Ferrez, Rio de Janeiro, Brazil.

FIGURE 15
Albumen print, 8" x 10", from original glass negative. Collection Gilberto Ferrez, Rio de Janeiro, Brazil.

FIGURE 16
Silver gelatin print (1932), 11" x 14", from original glass negative. Collection Gilberto Ferrez, Rio de Janeiro, Brazil.

FIGURE 17
Silver gelatin print (1932), 11" x 14", from original glass negative. Collection Gilberto Ferrez, Rio de Janeiro, Brazil.

FIGURE 18
Albumen print, 8¾" x 6½", from original glass negative. Collection Gilberto Ferrez, Rio de Janeiro, Brazil.

COLOMBIA
MEDELLÍN, THE NEW CITY, 1897–1946

FIGURE 19
Silver gelatin print (1992), 11" x 14", from original glass negative. Collection Biblioteca Pública Piloto de Medellín, Archivo Fotográfico - Fondo Melitón Rodríguez, Medellín, Colombia.

FIGURE 20
Silver gelatin print (1992), 8" x 5", from original glass negative. Collection Fundación Antioqueña para los Estudios Sociales, Medellín, Colombia.

FIGURE 21
Silver gelatin print (1992), 18" x 13", from original glass negative. Collection Fundación Antioqueña para los Estudios Sociales, Medellín, Colombia.

FIGURE 22
Silver gelatin print (1992), 8" x 5", from original glass negative. Collection Fundación Antioqueña para los Estudios Sociales, Medellín, Colombia.

FIGURE 23
Silver gelatin print (1992), 8" x 5", from original glass negative. Collection Fundación Antioqueña para los Estudios Sociales, Medellín, Colombia.

FIGURE 24
Silver gelatin print (1992), 4¾" x 3½", from original glass negative. Collection Fundación Antioqueña para los Estudios Sociales, Medellín, Colombia.

FIGURE 25
Silver gelatin print (1992), 8" x 5", from original glass negative. Collection Fundación. Antioqueña para los Estudios Sociales, Medellín, Colombia.

FIGURE 26
Silver gelatin print (1992), 11" x 14", from original glass negative. Collection Biblioteca Pública Piloto de Medellín, Archivo Fotográfico - Fondo Melitón Rodríguez, Medellín, Colombia.

FIGURE 27
Silver gelatin print (1992), 14" x 11", from original glass negative. Collection Biblioteca Pública Piloto de Medellín, Archivo Fotográfico - Fondo Melitón Rodríguez, Medellín, Colombia.

FIGURE 28
Silver gelatin print (1992), 8" x 10", from original glass negative. Collection Biblioteca Pública Piloto de Medellín, Archivo Fotográfico - Fondo Melitón Rodríguez, Medellín, Colombia.

FIGURE 29
Silver gelatin print (1992), 8" x 10", from original glass negative. Collection Biblioteca Pública Piloto de Medellín, Archivo Fotográfico - Fondo Melitón Rodríguez, Medellín, Colombia.

FIGURE 30
Silver gelatin print (1992), 14" x 11", from original glass negative. Collection Biblioteca Pública Piloto de Medellín, Archivo Fotográfico - Fondo Melitón Rodríguez, Medellín, Colombia.

FIGURE 31
Silver gelatin print (1992), 11" x 14", from original glass negative. Collection Biblioteca Pública Piloto de Medellín, Archivo Fotográfico - Fondo Melitón Rodríguez, Medellín, Colombia.

FIGURE 32
Silver gelatin print, 10" x 37¼". Courtesy of Oscar Jaime Obando, Medellín, Colombia.

FIGURE 33
Silver gelatin print, 13½" x 65". Courtesy of Oscar Jaime Obando, Medellín, Colombia.

GUATEMALA
THE COLONIAL LEGACY, RELIGIOUS PHOTOGRAPHS, 1880–1920

FIGURE 34
Silver gelatin print (1992), 8" x 10", from original glass negative. Collection Centro de Investigaciones Regionales de Mesoamérica, Antigua, Guatemala.

FIGURE 35
Silver gelatin print (1992), 10" x 8", from original glass negative. Collection Centro de Investigaciones Regionales de Mesoamérica, Antigua, Guatemala.

FIGURE 36
Silver gelatin print (1992), 10" x 8", from original glass negative. Collection Centro de Investigaciones Regionales de Mesoamérica, Antigua, Guatemala.

FIGURE 37
Silver gelatin print (1992), 10" x 8", from original glass negative. Collection Centro de Investigaciones Regionales de Mesoamérica, Antigua, Guatemala.

FIGURE 38
Silver gelatin print (1992), 10" x 8", from original glass negative. Collection Centro de Investigaciones Regionales de Mesoamérica, Antigua, Guatemala.

FIGURE 39
Silver gelatin print (1992), 10" x 8", from original glass negative. Collection Centro de Investigaciones Regionales de Mesoamérica, Antigua, Guatemala.

FIGURE 40
Silver gelatin print (1992), 10" x 8", from original glass negative. Collection Centro de Investigaciones Regionales de Mesoamérica, Antigua, Guatemala.

FIGURE 41
Silver gelatin print (1992), 10" x 8", from original glass negative. Collection Centro de Investigaciones Regionales de Mesoamérica, Antigua, Guatemala.

FIGURE 42
Silver gelatin print (1992), 10" x 8", from original glass negative. Collection Centro de Investigaciones Regionales de Mesoamérica, Antigua, Guatemala.

FIGURE 43
Silver gelatin print (1992), 10" x 8", from original glass negative. Collection Centro de Investigaciones Regionales de Mesoamérica, Antigua, Guatemala.

FIGURE 44
Silver gelatin print (1992), 10" x 8", from original glass negative. Collection Centro de Investigaciones Regionales de Mesoamérica, Antigua, Guatemala.

FIGURE 45
Silver gelatin print (1992), 8" x 10", from original glass negative. Collection Centro de Investigaciones Regionales de Mesoamérica, Antigua, Guatemala.

PERU
MODERNITY IN THE SOUTHERN ANDES: PERUVIAN PHOTOGRAPHY, 1908–1930

FIGURE 46
Silver gelatin print (1992), 11" x 14", from original glass negative. Courtesy of Adelma Benavente, Arequipa, Peru.

FIGURE 47
Silver gelatin print (1992), 8" x 10", from original glass negative. Courtesy of Julia Chambi, Cuzco, Peru.

FIGURE 48
Silver gelatin print (1992), 14" x 11", from original glass negative. Courtesy of Adelma Benavente, Arequipa, Peru.

FIGURE 49
Silver gelatin print (1992), 6¾" x 9½", from original glass negative. Courtesy of Adelma Benavente, Arequipa, Peru.

FIGURE 50
Silver gelatin print (1992), 11" x 14", from original glass negative. Courtesy of Julia Chambi, Cuzco, Peru.

FIGURE 51
Silver gelatin print (1992), 11" x 14", from original glass negative. Courtesy of Julia Chambi, Cuzco, Peru.

FIGURE 52
Silver gelatin print (1992), 11" x 14", from original glass negative. Collection Fototeca Andina, Cuzco, Peru.

FIGURE 53
Silver gelatin print (1992), 14" x 11", from original glass negative. Collection Fototeca Andina, Cuzco, Peru.

FIGURE 54
Silver gelatin print (1992), 11" x 14", from original glass negative. Collection Asociación Hermanos Vargas, Arequipa, Peru.

FIGURE 55
Silver gelatin print (1992), 11" x 14", from original glass negative. Collection Asociación Hermanos Vargas, Arequipa, Peru.

FIGURE 56
Silver gelatin print (1992), 9⅝" x 7⅝", from original glass negative. Courtesy of Adelma Benavente, Arequipa, Peru.

FIGURE 57
Silver gelatin print (1992), 7" x 9⅝", from original glass negative. Courtesy of Adelma Benavente, Arequipa, Peru.

FIGURE 58
Silver gelatin print (1992), 14" x 11", from original glass negative. Courtesy of Fran Antmann, New York, NY.

FIGURE 59
Silver gelatin print (1992), 14" x 11", from original glass negative. Courtesy of Fran Antmann, New York, NY.

FIGURE 60
Silver gelatin print (1992), 11" x 14", from original glass negative. Courtesy of Fran Antmann, New York, NY.

ECUADOR
OLD AND NEW, 1925–1986

FIGURE 61
Silver gelatin print (1992), 9" x 13", from original postcard. Collection Taller Visual/Centro de Investigaciones Fotográficas, Quito, Ecuador.

FIGURE 62
Silver gelatin print (1992), 13" x 7", from original glass negative. Collection Taller Visual/Centro de Investigaciones Fotográficas, Quito, Ecuador.

FIGURE 63
Silver gelatin print (1992), 13" x 8", from original glass negative. Collection Taller Visual/Centro de Investigaciones Fotográficas, Quito, Ecuador.

FIGURE 64
Silver gelatin print (1992), 9" x 15", from original glass negative. Collection Taller Visual/Centro de Investigaciones Fotográficas, Quito, Ecuador.

FIGURE 65
Silver gelatin print, $9^{1}/8$" x $12^{1}/2$". Courtesy of the artist.

FIGURE 66
Silver gelatin print, 9" x $12^{7}/8$". Courtesy of the artist.

FIGURE 67
Silver gelatin print, 13" x 9". Courtesy of the artist.

FIGURE 68
Silver gelatin print, $9^{1}/4$" x $12^{7}/8$". Courtesy of the artist.

FIGURE 69
Silver gelatin print, 8" x 10". Courtesy of the artist.

FIGURE 70
Silver gelatin print, 10" x 8". Courtesy of the artist.

FIGURE 71
Silver gelatin print, 10" x 8". Courtesy of the artist.

ARGENTINA
A CROSSING OF CULTURES:
FOUR WOMEN IN ARGENTINA, 1937–1968

FIGURE 72
Silver gelatin print, $14^{3}/4$" x 12". Courtesy of the artist.

FIGURE 73
Silver gelatin print, 16" x 12". Courtesy of the artist.

FIGURE 74
Silver gelatin print, 13" x 12". Courtesy of the artist.

FIGURE 75
Silver gelatin print, 12" x $15^{3}/4$". Courtesy of the artist.

FIGURE 76
Silver gelatin print, $7^{3}/4$" x 12". Courtesy of the artist.

FIGURE 77
Silver gelatin print, $9^{1}/2$" x 12". Courtesy of the artist.

FIGURE 78
Silver gelatin print, $12^{1}/2$" x $9^{1}/2$". Courtesy of the artist.

FIGURE 79
Silver gelatin print, $12^{1}/2$" x $9^{1}/2$". Courtesy of the artist.

FIGURE 80
Silver gelatin print, 11" x 14". Courtesy of the artist.

FIGURE 81
Silver gelatin print, $6^{5}/8$" x $9^{3}/8$". Courtesy of the artist.

FIGURE 82
Silver gelatin print, $6^{3}/4$" x 9 1/2". Courtesy of the artist.

FIGURE 83
Silver gelatin print, $6^{2}/8$" x $8^{5}/8$". Courtesy of the artist.

FIGURE 84
Silver gelatin print, $6^{1}/2$" x 9". Courtesy of the artist.

FIGURE 85
Silver gelatin print, $9^{1}/8$" x 7". Courtesy of the artist.

MEXICO
WITNESSES OF TIME, 1987–1991:
FLOR GARDUÑO

FIGURE 86
Silver gelatin print, $13^{1}/8$" x $18^{1}/4$". Courtesy of the artist.

FIGURE 87
Silver gelatin print, $18^{1}/8$" x 14". Courtesy of the artist.

FIGURE 88
Silver gelatin print, 20" x 16". Courtesy of the artist.

FIGURE 89
Silver gelatin print, 16" x 20". Courtesy of the artist.

FIGURE 90
Silver gelatin print, 16" x 20". Courtesy of the artist.

FIGURE 91
Silver gelatin print, 16" x 20". Courtesy of the artist.

FIGURE 92
Silver gelatin print, 14" x $18^{1}/8$". Courtesy of the artist.

GUATEMALA:
THE IMPRINT OF TIME, NUPCIAS DE
SOLEDAD: LUIS GONZÁLEZ PALMA

FIGURE 93
Silver gelatin print painted with bitumen, 40" x 40".
Courtesy of Schneider Gallery, Chicago.

FIGURE 94
Silver gelatin print painted with bitumen, 40" x 40".
Courtesy of Schneider Gallery, Chicago.

FIGURE 95
Silver gelatin print painted with bitumen, 40" x 40".
Courtesy of Schneider Gallery, Chicago.

FIGURE 96
Silver gelatin print painted with bitumen, 60" x 60".
Courtesy of Schneider Gallery, Chicago.

FIGURE 97
Silver gelatin print painted with bitumen, 40" x 40".
Courtesy of Schneider Gallery, Chicago.

FIGURE 98
Silver gelatin print painted with bitumen, 40" x 40".
Courtesy of Schneider Gallery, Chicago.

EL SALVADOR
IN THE EYE OF THE BEHOLDER,
THE WAR IN EL SALVADOR, 1980–1992

FIGURE 99
Silver gelatin print, 16" x 20". Courtesy of Katy Lyle
and Museo de la Palabra y la Imagen, San Salvador,
El Salvador.

FIGURE 100
Silver gelatin print, 16" x 20". Courtesy of Katy Lyle
and Museo de la Palabra y la Imagen, San Salvador,
El Salvador.

FIGURE 101
Silver gelatin print, 16" x 20". Courtesy of Katy Lyle
and Museo de la Palabra y la Imagen, San Salvador,
El Salvador.

FIGURE 102
Silver gelatin print, 16" x 20". Courtesy of Katy Lyle
and Museo de la Palabra y la Imagen, San Salvador,
El Salvador.

FIGURE 103
Silver gelatin print, 16" x 20". Courtesy of Katy Lyle
and Museo de la Palabra y la Imagen, San Salvador,
El Salvador.

FIGURE 104
Silver gelatin print, 16" x 20". Courtesy of Katy Lyle
and Museo de la Palabra y la Imagen, San Salvador,
El Salvador.

FIGURE 105
Silver gelatin print, 16" x 20". Courtesy of Katy Lyle
and Museo de la Palabra y la Imagen, San Salvador,
El Salvador.

FIGURE 106
Silver gelatin print, 16" x 20". Courtesy of Katy Lyle
and Museo de la Palabra y la Imagen, San Salvador,
El Salvador.

ARGENTINA AND URUGUAY
THE MODERN LANDSCAPE, 1981–1991

FIGURE 107
Silver gelatin print, 10" x 14³/₄". Courtesy of the
artist.

FIGURE 108
Silver gelatin print, 9³/₈" x 13⁷/₈". Courtesy of the
artist.

FIGURE 109
Silver gelatin print, 9³/₈" x 13⁷/₈". Courtesy of the
artist.

FIGURE 110
Silver gelatin print, 11" x 14". Courtesy of the artist.

FIGURE 111
Silver gelatin print, 11" x 11". Courtesy of the artist.

FIGURE 112
Silver gelatin print, 11" x 11". Courtesy of the artist.

FIGURE 113
Silver gelatin print, 11¹/₂" x 11³/₄". Courtesy of the
artist.

FIGURE 114
Silver gelatin print, 11¹/₂" x 11³/₄". Courtesy of the
artist.

FIGURE 115
Silver gelatin print, 11¹/₂" x 11³/₄". Courtesy of the
artist.

FIGURE 116
Silver gelatin print, 8¹/₂" x 11¹/₂". Courtesy of the
artist.

FIGURE 117
Hand-painted silver gelatin print, 8" x 11¹/₂".
Courtesy of the artist.

FIGURE 118
Silver gelatin print, 12" x 8". Courtesy of the artist.

FIGURE 119
Silver gelatin print, 17¹/₄" x 17¹/₄". Courtesy of the
artist.

FIGURE 120
Silver gelatin print, 15" x 15". Courtesy of the artist.

BRAZIL
COLOR FROM BRAZIL

FIGURE 121
Cibachrome, 12³/₄" x 18⁷/₈". Courtesy of the artist.

FIGURE 122
Cibachrome, 23" x 15 3/4". Courtesy of the artist.

FIGURE 123
Cibachrome, 12³/₄" x 18⁷/₈". Courtesy of the artist.

FIGURE 124
Cibachrome, 12³/₄" x 18⁷/₈". Courtesy of the artist.

FIGURE 125
Cibachrome, 20" x 24". Courtesy of the artist.

FIGURE 126
Cibachrome, 11" x 14". Courtesy of the artist.

FIGURE 127
Cibachrome, 11" x 14". Courtesy of the artist.

FIGURE 128
Cibachrome, 14$^{1}/_{4}$" x 21$^{1}/_{2}$". Courtesy of the artist.

FIGURE 129
Cibachrome, 14$^{1}/_{4}$" x 21$^{1}/_{2}$". Courtesy of the artist.

FIGURE 130
Color laser prints, 8" x 10". Courtesy of the artist.

FIGURE 131
Color laser prints, 8" x 10". Courtesy of the artist.

FIGURE 132
Cibachrome, 8" x 10". Courtesy of the artist.

FIGURE 133
Silver gelatin print, 11" x 14". Courtesy of the artist.

FIGURE 134
Cibachrome, 23$^{1}/_{2}$" x 19$^{1}/_{2}$". Courtesy of the artist.

FIGURE 135
Cibachrome, 23$^{1}/_{2}$" x 19$^{1}/_{2}$". Courtesy of the artist.

FIGURE 136
Cibachrome, 23$^{1}/_{2}$" x 19$^{1}/_{2}$". Courtesy of the artist.

FIGURE 137
Chromogenic color print, 23$^{1}/_{2}$" x 19$^{1}/_{2}$". Courtesy of the artist.

FIGURE 138
Chromogenic color print, 7$^{7}/_{8}$" x 7$^{7}/_{8}$". Courtesy of the artist.

FIGURE 139
Cibachrome, 7$^{7}/_{8}$" x 7$^{7}/_{8}$". Courtesy of the artist.

BRAZIL
Mario Cravo Neto

FIGURE 140
Silver gelatin print, 15$^{3}/_{4}$" x 15$^{1}/_{2}$". Courtesy of the artist.

FIGURE 141
Silver gelatin print, 15$^{3}/_{4}$" x 15$^{1}/_{2}$". Courtesy of the artist.

FIGURE 142
Silver gelatin print, 15$^{3}/_{4}$" x 15$^{1}/_{2}$". Courtesy of the artist.

FIGURE 143
Silver gelatin print, 15$^{3}/_{4}$" x 15$^{1}/_{2}$". Courtesy of the artist.

FIGURE 144
Silver gelatin print, 15$^{3}/_{4}$" x 15$^{1}/_{2}$". Courtesy of the artist.

COLOMBIA
On the Edge, 1970–1994

FIGURE 145
Color transparency, 10" x 8". Courtesy of the artist.

FIGURE 146
Photographic collage, 15$^{3}/_{4}$" x 59". Courtesy of the artist.

FIGURE 147
Mixed media on silver gelatin print, 6$^{1}/_{4}$" x 4$^{1}/_{4}$". Courtesy of Galería El Museo, Bogotá, Colombia.

FIGURE 148
Mixed media on silver gelatin print, 11$^{7}/_{8}$" x 32$^{1}/_{8}$". Courtesy of Galería El Museo, Bogotá, Colombia.

FIGURE 149
Toned silver gelatin print, 20$^{1}/_{2}$" x 24$^{1}/_{2}$". Courtesy of the artist.

FIGURE 150
Silver gelatin print, 20$^{1}/_{2}$" x 20". Courtesy of the artist.

FIGURE 151
Hand-painted silver gelatin print, 21" x 39". Courtesy of the artist.

FIGURE 152
Hand-painted silver gelatin print, 21" x 39". Courtesy of the artist.

FIGURE 153
Silver gelatin print, 8" x 10". Courtesy of the artist.

FIGURE 154
Silver gelatin print, 8" x 10". Courtesy of the artist.

FIGURE 155
Silver gelatin print, 8" x 10". Courtesy of the artist.

FIGURE 156
Silver gelatin print, 8" x 10". Courtesy of the artist.

FIGURE 157
Mixed media, 36" x 72". Courtesy of the artist.

FIGURE 158
Mixed media, 36" x 72". Courtesy of the artist.

FIGURE 159
Cibachrome, 40" x 26$^{1}/_{2}$". Courtesy of the artist.

FIGURE 160
Cibachrome, 40" x 26$^{1}/_{4}$". Courtesy of the artist.

FIGURE 161
Photographic chemicals on paper, 20" x 27". Courtesy of the artist.

FIGURE 162
Photographic chemicals on paper, 20" x 27". Courtesy of the artist.

FIGURE 163
Photographic chemicals on paper, 4$^{1}/_{4}$" x 6 3/4". Courtesy of the artist.

VENEZUELA
NEW VISIONS, 1987–1990

FIGURE 164
Toned silver gelatin print, 14" x 9½". Courtesy of the artist.

FIGURE 165
Toned silver gelatin print, 14" x 11". Courtesy of the artist.

FIGURE 166
Toned silver gelatin print, 9¾" x 6⅝". Courtesy of the artist.

FIGURE 167
Toned silver gelatin print, 11¾" x 17". Courtesy of the artist.

FIGURE 168
Toned silver gelatin print, 11¾" x 17". Courtesy of the artist.

FIGURE 169
Silver gelatin print, 14" x 9". Courtesy of the artist.

FIGURE 170
Silver gelatin print, 8¾" x 6¼". Courtesy of the artist.

FIGURE 171
Mixed media, 20" x 24". Courtesy of the artist.

FIGURE 172
Mixed media, 24" x 20". Courtesy of the artist.

FIGURE 173
Silver gelatin print, 16" x 12". Courtesy of the artist.

FIGURE 174
Silver gelatin print, 16" x 12". Courtesy of the artist.

FIGURE 175
Cibachrome, 24" x 20". Courtesy of the artist.

FIGURE 176
Cibachrome, 18½" x 18¼". Courtesy of the artist.

FIGURE 177
Cibachrome, 24" x 20". Courtesy of the artist.

INDEX

Numbers in boldface type refer to figure numbers for illustrations. Page numbers in italics refer to Spanish text.

Los números en negro se refieren a los números de las figuras de los ilustraciones. Los números de las páginas en italicas se refieren el texto en español.